教育部哲学社会科学后期资助项目（项目批准号：16JHQ050）

仪式抑或戏剧：傩戏形态论

刘怀堂◎著

中山大学出版社

·广州·

版权所有　翻印必究

图书在版编目（CIP）数据

仪式抑或戏剧：傩戏形态论/刘怀堂著.—广州：中山大学出版社，2019.5
ISBN 978-7-306-06557-5

Ⅰ.①仪…　Ⅱ.①刘…　Ⅲ.①傩戏—研究—中国　Ⅳ.①J825

中国版本图书馆 CIP 数据核字（2018）第 302378 号

出 版 人：	王天琪
责任编辑：	裴大泉
封面设计：	林绵华
责任校对：	赵　婷
责任技编：	何雅涛
出版发行：	中山大学出版社
电　　话：	编辑部 020-84111996，84113349，84111997，84110779
	发行部 020-84111998，84111981，84111160
地　　址：	广州市新港西路 135 号
邮　　编：	510275　　传　真：020-84036565
网　　址：	http://www.zsup.com.cn　　E-mail：zdcbs@mail.sysu.edu.cn
印 刷 者：	佛山市浩文彩色印刷有限公司
规　　格：	787mm×1092mm　1/16　22.75 印张　447 千字
版次印次：	2019 年 5 月第 1 版　2019 年 5 月第 1 次印刷
定　　价：	89.00 元

如发现本书因印装质量影响阅读，请与出版社发行部联系调换

序　言

自拙著《傩戏艺术源流》（1999，广东高教出版社）出版以来，我基本上没有再深入地进行傩戏研究。尽管明知道这一领域中的问题不少，研究空间很广阔，但一来缺少田野调查的条件，二来研究兴趣逐渐转移到传统戏曲与佛教的关系以及戏剧形态的演变方面，所以虽然也零星写了几篇傩戏方面的小文章应景，但实在是连自己都看不过去。

新年伊始，怀堂的大著《仪式抑或戏剧：傩戏形态论》定稿，问序于我。我用一周的时间看完全书，深感怀堂的确在这个领域下了苦功夫，提出了不少新见解，十分欣慰，但同时也觉得书中提到的一些问题也还有进一步完善的必要。

怀堂洋洋二十余万言的大著分为上、中、下三编，其中上编标题为"'巫'、'傩'考"。毫无疑问，傩产生于上古。但古到什么时候？傩与巫、舞是什么关系？则都是很难断定的问题。怀堂知难而进，利用大量的甲骨文材料和其它文物、文献材料，提出了自己的一得之见。

怀堂先从"巫"与"傩"的关系入手进行探讨，指出"巫"的最原始的意义是"象无形"。在怀堂看来，所谓"象无形"，是指神鬼的扮演者或替身；而"巫以舞降神"，意思是舞是巫的具体形态和手段。其实，鬼、神都是无形的，所谓"象无形"，不过就是装神弄鬼罢了。如果说这一观点还不见得新鲜的话，那么他对"傩"的本义的探求，就有让人眼前一亮的感觉了。

由于"傩"字不见于甲骨文和金文，所以学者们常常依据后世文献中的"傩"或"难"的字义推测其本字及其原始意义，甚至进而推测傩仪产生的时间。例如有人认为甲骨文"宄"字具有打鬼的意义，应是"傩"之本字（于省吾等），有人认为傩的本字是"易即禓"，并进而提出"傩肇于殷，本为殷礼，于宫中驱除疫气，其始作者实为上甲微"（饶宗颐）。

怀堂并不为权威的意见所左右，他提出"難"的左旁"堇"的本义应为焚巫祈

雨，其右旁"隹"是巫者通过妆扮"隹"（玄鸟，商图腾）的形状求雨。二者组合构成"難"字，因其借助于"隹"的神力，在祈雨之本义下，就有了新的含义或引申义——交通神鬼以治疫病，这就是后世所谓的"驱疫"。到周代，"難"之本义的消失及其被替代，使其意义再次被扩展，春秋时期"難"转变而为"傩"。这样，傩的巫术性质就非常明显，故傩亦可称为巫傩，这种巫傩活动或仪式即为傩戏。

怀堂认为，傩神的原型应是"隹"，也就是殷商图腾玄鸟（燕子）。到周代，傩神转变为方相氏。所以，傩神的装扮也从殷商时期的蒙鸟羽装扮玄鸟，到"蒙熊皮、玄衣朱裳"；其面部形状也由魌头变为"黄金四目"；其功能则从户外祈雨变为索室驱疫。总而言之，怀堂认为，虽然傩的起源早在殷商之前已经存在，但后世"傩"的形态及其功能，是从周代开始的。

怀堂认为，巫与巫舞的本义是"象无形"及"象无形舞而祀"，即以舞蹈这种扮演的方式以祀无形，其本身就是一种戏剧形式或者戏剧形态，而不仅仅因其中存在着舞蹈、歌或者所谓的"演故事"因素才被称为"傩戏"。也就是说，在怀堂看来，傩与傩舞、傩戏早就是三位一体的，不必到后来才从傩仪或傩礼发展成傩舞或傩戏。

怀堂大著的中编为"傩戏形态流变及辨正"，这是全书的核心。从上古一直谈到民国，篇幅最长，涉及问题也最多。其鲜明的观点，是将傩戏视为独立于传统戏剧（戏曲）之外的另一大戏剧形态，这一看法不仅是言之成理的，而且是自成体系的。怀堂从源头上对"傩"与"戏"进行了区分，而且力图从形态上对傩戏进行界定，这是傩戏研究领域期盼已久的事情。

怀堂认为，在大的傩戏范围之内，可分为"傩驱之戏"与"非傩驱之戏"两大支流。按照我的理解，所谓"非傩驱之戏"，应指源于驱傩但受到世俗戏剧影响很重的戏剧形式。例如他指出：两宋时期，部分脱胎于傩驱的仪式演变为百戏之一，成为纯粹的艺术表演。到南宋，这种形式发展成杂剧官本段数，如《钟馗爨》。到明代，"傩戏吸收了其他表演艺术尤其是传统戏曲因素，戏剧的表演特征亦开始凸显出来"云云。

怀堂指出，这两大支流的傩戏，虽然不同程度的受到传统戏剧（戏曲）的影响，但均具有各自的独立性，所以才使得传承悠久的傩戏保存至今，而未被各种传统艺术所吞噬。

对一些具体的傩戏事项，怀堂也提出了与众不同的看法。例如许多学者认为贵州地戏来自"军傩"。"军傩"一说，来自南宋周去非《岭外代答》里所记的"桂林傩队，自承平时名闻京师，曰靖江诸军傩。"怀堂指出："靖江诸军傩"应断句为靖江—诸军—傩。所以，"靖江诸军傩"不应解释为"军傩"，而贵州地戏也根本"不是军傩"。这一看法很有说服力，从此"军傩"之说可以休矣。

怀堂大著的下编为"傩戏形态的'戏剧史'定位"。在怀堂看来，傩戏与世俗戏剧（或称传统戏曲）是两股道上跑的车。虽然后来二者也有某些交集，但总体上一为明河，一为潜流，其相互影响、相互交融的程度是有限的。

他同样利用古文字材料，认为"戏"字的初文应是象虎之舞，后来"戈"、"豆"进入祀虎仪式，演变为象虎执戈而舞的"戲"，这就有了扮演因素，为中国戏剧史向着以歌舞演故事的演进提供了契机。他为读者揭示出的汉代以前世俗演剧的"演进链条"是：

象虎而舞——→戏谑（西周晚期）——→优孟谏楚王葬马（春秋时期）——→优莫谏赵襄子饮酒（春秋晚期）——→优旃谏秦始皇兴苑囿（秦代）——→俳优与谐戏（汉）——→角抵戏（东海黄公，汉）——→歌舞小戏（汉：有意识的真正意义上的歌舞演故事）

我虽在拙著《傩戏艺术源流》中提出了中国戏剧史的"明河"与"潜流"之说，但这一提法是鉴于傩戏在戏剧史上具有源头的意义却长期以来不被关注的事实而提出的。我认为从孔子时代的"乡人傩"（沿门逐疫），到南北朝的"邪呼逐除"，再到宋代的"打夜胡"，一脉相承。其娱乐成分越来越重，巫术与仪式成分则被淡化甚至完全消失。后来的黄梅戏、花鼓戏、花灯戏、采茶戏之类的小戏，就是沿着沿门逐疫、沿门乞讨、沿门卖艺这条线索发展而来的。怀堂的大著完全颠覆了我的看法，虽然他谦虚地说受到"明河"与"潜流"说的影响，但他探讨问题的深度和广度，都远远超出了拙著。怀堂提出：

> 这种由巫而来的"戏剧"扮演至迟从夏朝末期起就出现了分流：一是巫祭仪式，一是世俗巫舞，前者形成中国戏剧史上的"潜流"，后者则演变为中国戏剧史上的"明河"，两者在历史演进过程中不断吸收其他艺术的因素，分别沿着各自的方向发展，而形成相对独立的戏剧扮演系统，共同构成一部规模宏大而相对接近历史与现实实情的中国戏剧史。

总之，怀堂勇于探索的精神是值得称道的，而这一成果对于重建中国戏剧史，也极有参考价值。

但是，本书在表述上也有一些难以自圆其说的地方。如关于巫和傩的关系。怀堂有时有意识地把二者加以区别，有时又混用，称其为"巫傩"。怀堂的解释是："傩源于巫，但与巫有显著的区别，尤其在周代。"同时又说："就功利性的巫祭而言，周代巫傩分为两大形态，即方相氏之傩与巫祝形态。""可以说，商之前巫、傩难分，

到周代傩独立于巫，再到东汉巫傩融合，诚如学者所言，傩经历了一个由混沌到有序再到新的混沌（巫与傩，你中有我，我中有你）之过程。后世之傩仪、巫仪不分，当自东汉始；而后世傩戏各具形态的发展结果，亦未尝不滥觞于东汉大傩仪。"那么，为什么"巫"和"傩"会产生这样分分合合的变化呢？为什么打鬼的方相氏不可能既是官又是巫呢？难道打鬼不就是一种巫术吗？正如怀堂自己所说："而周代，则是方相氏从众多的巫职中分化出来，成为专门的（直接化身为神灵）巫师以武力驱逐疫鬼"，这不也是说方相氏是巫师吗？

此外，文中提出"汉代文献如《史记》释'戲为大将之旗'"。请注意，此时"戲"的字音和意思都是"麾"。汉语一字一词多音多义的情况非常多见，应加注意。另外，"跳鼓藏"很可能就是"跳锅庄"的讹变。这是另外一种情况，名异而实同。

傩作为一种巫术形态，一定是史前文化的产物。也就是说，傩是先于文字而产生的。而我们，尤其是我自己，对甲骨文，对史前文化的了解甚少，故不敢轻易置喙。即使对文献材料的掌握和对田野资料的掌握，也都十分有限。加之上文所说，名异实同、名同实异的情况有时也难以辨别。所以，虽然怀堂的《仪式抑或戏剧：傩戏形态论》下了大功夫，十分不易，也很有价值，但需要讨论的地方也不少。

一般为人作序总说好话，但怀堂读博士时我忝为导师，所以在肯定他的创新成果的同时，也提出了一些商榷意见，谨供怀堂和读者参考。

是为序。

<div style="text-align:right;">
康保成

丙申年元宵节于中山大学
</div>

目 录

绪 论 ·· 1
 一、研究缘起 ·· 1
 二、解决的问题 ··· 5
 三、几点说明 ·· 6

上编 "巫"、"傩"考

第一章 象无形舞以祀——"巫"考 ·· 11
 第一节 巫的本义与形态 ·· 11
 第二节 巫舞——"象无形"舞以祀 ·· 14
 一、巫舞形态的两大特征 ··· 15
 二、巫祭之舞的戏剧反思 ··· 16
 第三节 象无形舞以祀形态的分化 ··· 17

第二章 从"象佳而舞"到"方相之舞"——"傩"考 ················· 21
 第一节 从"象佳而舞"到"難"而"傩" ··· 21
 一、傩字的源头 ··· 21
 二、难的本义与引申 ··· 22
 三、"難"本义的消失与引申义的再扩展 ··· 33
 四、由"難"到"傩" ··· 37
 第二节 "佳"崇拜仪式的置换与傩仪的成型 ··· 39
 一、由鸟而佳——佳为何种"鸟" ··· 39
 二、象佳而舞——傩之佳崇拜仪式与置换 ·· 41

三、隹——傩神的原型 ………………………………………… 48
　　四、傩的分化 …………………………………………………… 51

中编　傩戏形态流变及辨正

第三章　上古傩戏形态 ………………………………………… 57
第一节　"史前傩"寻踪 ……………………………………… 57
　　一、"史前傩"献疑 …………………………………………… 57
　　二、"史前傩"的遗迹 ………………………………………… 63
第二节　"象隹而舞"——上古傩戏形态的个案《关雎》 …… 73
　　一、《关雎》研究的反思 ……………………………………… 74
　　二、"象隹而舞"的关键词——"雎鸠"别解 ……………… 74
　　三、"象隹而舞"的文献佐证 ………………………………… 76
　　四、《关雎》——"象隹而舞"的文献遗存 ………………… 81
　　五、《关雎》——"象隹而舞"的傩戏形态 ………………… 87
第三节　殷商两种傩戏形态辨 ………………………………… 88
　　一、"禓"为殷商"傩"质疑 ………………………………… 88
　　二、"宼"为商傩辨 …………………………………………… 96
第四节　上古傩戏形态特征 …………………………………… 103
　　一、戏傩形态——祭、舞、歌三位一体 …………………… 103
　　二、傩戏形态的分化——巫傩性质与非巫傩性质 ………… 105
　　三、傩戏的生活化、全民化 ………………………………… 106
　　四、傩戏的政治化——由"傩戏"到"傩礼"的前身 …… 107

第四章　周代傩戏形态——周傩范式 ………………………… 109
第一节　方相傩——傩驱的第一次规范 ……………………… 109
第二节　"周代大傩仪官联说"辨 …………………………… 111
　　一、何谓周代"大傩仪" ……………………………………… 111
　　二、"大傩仪"之"官联说" ………………………………… 116
第三节　周代其他傩戏形态 …………………………………… 122
　　一、巫、祝之巫傩形态 ………………………………………… 122
　　二、巫祭乐舞形态 ……………………………………………… 122

第四节　《鲁论》之"献"非"傩" …………………………………… 123

第五章　秦代傩戏形态——驱鬼范式 …………………………………… 125
　　第一节　"驱鬼"史料——异于周傩的秦傩 ………………………… 125
　　第二节　秦代"方相难"——藏于秦代史料中的"有司大傩" …… 126
　　第三节　秦代两种傩戏辨正 ………………………………………… 128
　　　　一、磔狗御蛊——秦傩乎？ …………………………………… 128
　　　　二、"行到邦门"——非傩之驱疫也 …………………………… 129

第六章　汉代傩戏形态——汉傩范式 …………………………………… 131
　　第一节　西汉傩戏形态 ……………………………………………… 131
　　第二节　东汉傩戏形态 ……………………………………………… 132

第七章　魏晋至明代傩戏形态——汉傩范式的损益与消解 …………… 135
　　第一节　魏晋南北朝傩戏——汉傩范式的继承 …………………… 135
　　　　一、魏晋傩戏形态 ……………………………………………… 135
　　　　二、南北朝傩戏形态 …………………………………………… 136
　　第二节　隋代傩戏形态——汉傩范式的损益 ……………………… 137
　　第三节　唐代傩戏形态——汉傩范式的初步消解 ………………… 138
　　第四节　宋元傩戏形态——汉傩范式消解的新途径 ……………… 140
　　　　一、宋代傩戏形态 ……………………………………………… 140
　　　　二、元代傩戏形态 ……………………………………………… 142
　　第五节　明代傩戏形态——汉傩范式的基本消解 ………………… 143
　　　　一、学界的研究 ………………………………………………… 143
　　　　二、明代民间傩戏形态 ………………………………………… 144
　　第六节　傩驱范式消解的成因 ……………………………………… 148

第八章　清代傩戏形态——傩戏的系统化 ……………………………… 152
　　第一节　学界研究成果的检视 ……………………………………… 152
　　第二节　民俗方志中的傩戏文献 …………………………………… 156
　　第三节　民间傩戏形态 ……………………………………………… 177
　　　　一、民间傩戏种类及其与先秦傩戏关系 ……………………… 178
　　　　二、民俗方志中的非傩驱傩戏形态 …………………………… 198

三、民俗方志所载傩戏的性质与特点 ················ 199
　　四、民俗方志所载傩戏的几个问题 ················ 200
　　五、民俗方志所载傩戏的分布与成因 ················ 202

第九章　民国傩戏形态 ················ 205
　第一节　民国傩戏形态文献 ················ 205
　第二节　民国傩戏形态考察 ················ 223
　　一、傩戏形态名称与分类 ················ 223
　　二、傩戏形态性质与特征 ················ 225

下编　傩戏形态的"戏剧史"定位

第十章　"被戏剧化"的傩戏形态个案辨 ················ 231
　第一节　"端公戏"考辨 ················ 231
　　一、端公戏文献的审视 ················ 231
　　二、端公戏的学界诠释 ················ 249
　　三、"大戏剧观"下的端公戏 ················ 253
　第二节　从"演武"到跳神——地戏的剧种、军傩辨 ················ 256
　　一、地戏——剧种乎？ ················ 256
　　二、地戏——军傩耶？ ················ 259
　第三节　"撮泰吉"——祖先崇拜下的"象尸之舞" ················ 267
　　一、关于撮泰吉认知的分歧 ················ 267
　　二、"象尸之舞"——撮泰吉形态的再认知 ················ 269

第十一章　傩戏认知的反思 ················ 272
　第一节　傩戏与戏剧（或戏曲）、仪式剧、宗教剧 ················ 272
　　一、傩戏与戏剧（或戏曲） ················ 272
　　二、傩戏与仪式戏剧（或仪式剧） ················ 275
　　三、傩戏与宗教戏剧 ················ 283
　第二节　"傩戏"的界说及其形态系统 ················ 284
　　一、文献中的"傩戏" ················ 285
　　二、傩戏学视野下"傩戏"的使用、界说与区分 ················ 291
　　三、傩戏的诠释——"傩戏"与"戏傩" ················ 296

第三节　傩戏形态系统的独立 …………………………………………… 303

第十二章　从"潜流"到"明河":"傩戏形态"的戏剧史地位 ………… 307
　　第一节　"潜流"之变:"戏"之发生" ………………………………… 308
　　　　一、学界"戏"之说 …………………………………………………… 308
　　　　二、"戏"的发生——从惧虎到驱虎 ………………………………… 309
　　　　三、"戏"的源头——象虎而舞 ……………………………………… 314
　　　　四、"戏"之丰富与早期形态——祀虎巫仪上的执戈之舞 ………… 322
　　第二节　"明河"之成:"戏"之(以歌舞)"演故事" ………………… 327
　　　　一、"戏"之(以歌舞)演故事 ……………………………………… 328
　　　　二、"戏"之"潜流"延续与形态 …………………………………… 340
　　　　三、"戏"的本质与诠释 ……………………………………………… 342
　　第三节　傩戏形态的戏剧史地位 ………………………………………… 344

参考文献 ……………………………………………………………………… 347

后　　记 ……………………………………………………………………… 353

绪　　论

一、研究缘起

2009 年，笔者参加了在贵州省遵义市举办的国际傩戏学术会议，这是笔者首次接触傩戏。这次会议，给笔者打开了一扇瑰丽的学术窗户，激发了笔者研究傩戏的浓厚兴趣。同年，教育部人文社会科学重点基地重大项目"西南傩戏文本的调研与整理"课题组邀请笔者参与研究，这给笔者提供了一个难得的平台。借此契机，笔者很快投入了工作。经过几年辛苦努力，笔者发现了傩戏研究上一个尚未很好得到解决的问题，即对于傩戏是仪式或者是戏剧的认知上，学界众说纷纭。究其原因有三：一是对于傩戏形态缺乏整体把握；二是在此基础上，对于"傩戏"概念的理解，建立在传统戏剧观之上；三是因前两个问题未能阐述清楚，而导致对于傩戏在戏剧史上未能给出恰当的定位。这种状况不仅不利于傩戏学本身的进一步研究，亦不利于傩戏学的建立，更不利于厘清傩戏在戏剧史上地位。基于此，笔者提出这一课题，旨在解决上述问题。

1. 关于中国戏剧史"潜流"与"明河"的阐释

这是业师康保成教授在《傩戏艺术源流》（再版）一书中的观点。他说："到目前为止，一般人心目中的中国戏剧史，大体上是沿着这条线索发展的：宋元以前的前戏剧形态或泛戏剧形态—宋元南戏、杂剧—明清传奇（昆腔、弋腔）—花部（皮黄和其他地方戏）—话剧的输入。然而这仍然仅仅是中国戏剧史的一条明河。"① "要解决戏剧如何从宗教仪式中衍生，关键在于发现和考察处于宗教仪式与戏剧形式之间的

① 康保成：《傩戏艺术源流·绪论》，广东高等教育出版社 2005 年版，第 3—4 页。

演出形态",而"从宗教仪式到戏剧形式,是中国戏剧史的一条潜流"。①

明河无需再讨论,所要说的就是潜流。这对笔者启发甚大。按照笔者的理解,这里的潜流应包含两个方面:宗教仪式、处于宗教仪式与戏剧形式之间的演出形态。后者被学界视为仪中有戏、戏中有仪(民间习惯地称之为"傩夹戏")。这是一类比较特殊的演出形态。这种情况在现存的傩戏形态中比较普遍。但是"处于宗教仪式与戏剧形式之间的演出形态"不能将宗教仪式排除在外,因为这种演出形态本身离不开宗教仪式——一旦离开宗教仪式,其原本的性质与身份会立即消失,而成为世俗扮演。这种情况若成为事实,则"处于宗教仪式与戏剧形式之间的演出形态"就会自动转为明河的一部分。而潜流之所以成为潜流,就是因为其有着明河不具有的身份与性质。这是一个区分性的标志。

若中国戏剧史包括潜流,则这两个方面就应纳入"戏剧史"考察的范围。于是,新的问题产生了:如何看待宗教仪式以及用什么标准界来界说它?宗教仪式如果仅仅被视为仪式,则无需纳入潜流之中;如果不能仅仅被视为仪式,而又需在戏剧史内阐述它,就需要对"戏剧"及"戏剧史"概念进行重新审视。

而傩戏就属于潜流中一个较大的支流,它在"潜流"中居于何种地位?在中国戏剧史上有具何种身份?这些问题都值得深思。

2. 关于戏剧史实践演进与学术研究的启发

(1)重建戏剧史的考虑。这是戏剧研究者的愿望。传统的戏剧史,包括杂剧与南戏两大系统,是比较成熟的戏剧形态,应当说是一种狭义的戏剧史——即使包括地方小戏,但是戏剧的内涵不仅仅如此狭窄。于是,学者们认为唐代甚至先秦时期就出现了戏剧;还有学者认为,戏剧史不仅仅包括戏曲表演本身,还包括与戏剧相关的其他学科。这种研究,不能说没有道理,但其思路仍局限于传统戏剧范围之内,即属于传统戏剧观下的研究。这种研究思路未免狭隘,应当拓宽研究思维与视野。

从这个意义出发,在历时性与共时性上,中国古代戏剧的概念应是广义的,即衡量的标准应以与生活或生产相区别的扮演或表演为依据。例如,皮影戏、木偶戏或傀儡戏等,都具有表演成分。这是传统戏剧所不能涵盖的了,必须使用更为广义的"戏剧"概念。就目前学术研究而言,皮影戏等并未被真正纳入广义的戏剧及戏剧史范畴。而傩戏形态是否属于戏剧范畴,学者们亦有争论。学者们注意到傩戏的巫祭性质,从而将其与传统戏剧区别开来,这是比较清醒的认识;但将其简单地划为仪式剧或巫祭剧或"戏剧的活化石",而未作出深入的分析。这是一方面。另一方面,对于不具备傩戏性质的傩戏,研究者甚少,且研究所得的结论模棱两可或不能使人信服。

① 康保成:《傩戏艺术源流·绪论》,第9页、第10页。

而且，傩戏演进至今，尽管有"曲"的性质，但多数形态甚至包括古代的都远超出"曲"的范畴，这也是笔者使用不同于传统意义上的概念"戏剧"的一个重要原因。

无论从历时性还是从共时性出发，傩戏几乎与人类文明同步，在各个时代都有存在，即使后世传统戏剧出现并成熟之后，它仍然活跃于乡村与城市。在这一过程中，傩驱性质的傩戏与非傩驱性质的傩戏都不是独立发展的；被世俗称为大戏或地方小戏的传统戏剧与傩戏两者的发展也不是互不相关。因此，重建戏剧史，不能不将傩戏这一广义上的戏剧形态考虑进去。

（2）传统戏剧形态的启发。按照传统戏剧史，中国传统戏剧分为以杂剧为主的系统和以南戏（后以传奇）为核心的两大系统，这两大系统在后世相互吸收、借鉴、融合，最终形成包含各个声腔剧种在内的戏曲系统。这个庞大的戏曲系统（含地方小戏等），在当今形成几百个声腔剧种——除唱腔不同外，这些剧种的差别可谓大同小异。这些声腔不同的几百个剧种，具有相似或相同的戏剧形态。

受此启发，中国古今傩戏是否应视为"傩戏形态"系统？从形式看，除在傩戏声腔与巫祭仪式上等有差别外，各种傩戏样式在本质上没有太大的不同，可视为傩戏形态系统，它包含了诸多不同的具体的傩戏形态。在此意义上，傩戏与传统戏剧一样，具有自己的体系。因此，在思考重建戏剧史的同时，不能忽视傩戏经过几千年的演变，其形态已悄然发生了变化，自立门户之条件已经成熟。

（3）扮演或表演的反思。中国戏剧史的撰写，一直以传统戏剧为核心对象，这在特定的学术环境下，无疑是正确的选择。不过，随着学术研究的发展，产生了不少的在传统戏曲史著作中甚少涉及的新问题，颇值得思考。

戏剧起源之一的巫傩之戏是所要思考的问题之一。笔者不拟讨论戏剧起源这个有争议的问题，而是关注除传统戏剧外，巫傩之戏是否还有其他后裔？或者其自身是否演进成为一大相对独立的形态系统？现有戏剧史给人们的印象是，传统戏剧形态是古代巫傩之戏的唯一后裔。传统戏剧史并未提出并解决这两个问题，或许是因为学术条件不成熟所致。随着对传统戏剧之外广义戏剧形态研究的深入，针对这些问题研究的迫切性日益凸显出来。

"以歌舞演故事"是所要思考的问题之二。王国维先生的这一观点在特定时代的学术意义自不待言，但学术发展到今天，仍坚持这一观点，不符合当今学术发展的实情，更不能解决傩戏等诸多潜流所涵盖的问题。今天看来，王国维先生的观点只是反映了广义戏剧史上的一大戏剧形态、且是所谓的成熟的戏剧形态。这一观点，将其他本属于广义戏剧范畴的戏剧形态排除在外；而且其后多数学者都按照这一观点来探讨戏剧的源头。这一观点以及沿此观点进行的研究与成果是不是反映了戏剧史的真实？对此已有学者开始表示怀疑。业师黄天骥教授就提出过"以故事演歌舞"的看法。

按此思路，笔者对傩戏形态进行了深入细致的考察后发现，傩戏形态的复杂已远非这两种观点所能涵盖。这就激发了笔者研究下去的兴趣，也加深了笔者前此的怀疑。

再者，"以歌舞演故事"之"演故事"从何而来？它当从"潜流"中的一支演变而来，这是毫无疑问的，但是哪支潜流形态能演变为后世传统戏剧的（以歌舞）"演故事"，此类研究成果少见。如能回答这个问题，则一是可以厘清潜流向明河演进的轨迹；二是能揭示中国戏剧史演进而形成的扮演体系，从而为建立大戏剧史观提供依据；三是更能明确傩戏形态的戏剧史地位。

傩戏形态系统的被忽略是所要思考的问题之三。这几乎是现有戏剧史著作的共性。这种忽略表现为两大方面：一是文献所载之现存的各样傩戏形态基本上少有进入真正意义上的大戏剧史中；① 二是对于文献记载的傩戏按传统戏剧观进行解读，掩盖或曲解了傩戏形态的本来面貌。

就学术史而言，导致这些问题的根本原因在于，未将傩戏视为独立于传统戏剧之外的另一类戏剧形态；就传统戏剧而言，傩戏形态复杂，难以用传统戏剧的特征来界定。而明河与潜流的阐释，则将长期以来纠缠不清的戏剧史问题明晰化。重建戏剧史，就不得不考虑潜流与明河的区分及界定问题。

3. 学界傩戏研究的丰硕成果提供了坚实的学术支撑

自20世纪80年代以来，傩戏研究可谓硕果累累，学者们对文献记载以及几乎现存各种傩戏（或傩活动）进行了各自的解读，这就使得笔者萌发了梳理傩戏形态，进而探究其戏剧史身份归属的想法。学者们对其研究的对象多沿用该对象所处之地的称呼而称呼，并未视其为一种"傩戏形态"。尽管如此，学界还是提出了一些关于傩戏形态的看法，如傩戏的文化形态、历史形态、扮演形态、音乐形态等。这些研究多集中于傩戏个体或个体某个方面的研究，但表明了学界已认识到傩戏有着自己独特的形态；学界其他傩戏研究成果亦从不同侧面或角度探讨了傩戏的形态问题，只是未明确提出。因此，笔者关于"傩戏形态"的概念，正是基于这些研究成果而来。

研究成果显示，傩戏形态是多样化的及客观存在的。"从现在掌握的资料看，在我国黄河、长江、珠江流域，以及东北和西北地区，都有过傩戏、傩文化的存在，并以不同的方式和形态传承着，一个东起苏皖赣；中经两湖、两广；西至川、黔、滇、藏；北至陕、晋、内蒙、新疆及东北的傩巫文化、傩戏圈"。② 曲六乙先生也曾将中

① 廖奔、刘彦君的《中国戏曲发展史》和田仲一成的《中国戏剧史》等有阐述，但均局限于传统戏剧观。其他戏剧著述也有零星涉及。

② 庹修明：《贵州傩文化》，陈玉平等主编：《贵州傩文化保护与开发学术研讨会论文集》，贵州民族学院西南傩文化研究院、贵州省岑巩县人民政府，2007年6月，第1页。

国傩活动划分为几大傩文化圈。这些研究,都是学界思考的结晶。

二、解决的问题

20世纪,曲六乙先生呼吁要建立傩戏学,时至今日,已过去多年,傩戏学仍然未能建立起来。这里面有多方面的原因,其中最主要的是关于"傩戏"本身的。笔者认为可能有三个问题未能解决:一是对傩戏形态的认识与辨别学界观点不一;二是傩戏概念没有理清;三是因至今尚未能找到合适的标准或依据,故而对傩戏性质的把握尚不清晰。这三个问题可依次这样理解:傩戏怎么样、傩戏是什么、傩戏归属于什么。傩戏怎么样,要对纷繁的傩活动进行甄别,以明确其形态;傩戏是什么,在详析第一个问题的基础上,回答傩戏区分的标准或依据是什么,并给出一个较为恰当的解释或界说;傩戏归属于什么,就要在前两个问题解决的情况下,给傩戏在中国戏剧史上一个定位。据此,本书分三大内容加以探究:

一是对"巫"、"傩"加以考证,理清傩戏形态产生的源头及其形态特征,初步探讨傩戏的分化问题。

二是梳理与辨正上古至民国的傩戏形态。就现代学术观点而言,所有的祭祀活动都具有巫术性质,但并不是所有具有巫术性质的祭祀活动都可视为傩活动。例如,纯粹的祭天地、祭祖的活动,只是表达感恩或思念,就不能算作傩活动。在此意义上,殷商及其之前的"傩活动"基本上是带有功利性的巫术活动,其表达诉求的方式是祈神媚神这一温和的方式,由神灵来帮助其达成愿望,这是殷商及其之前的傩活动的显著特征。其中的一支从神坛走向民间,成为世俗的扮演活动。研究显示,周代傩戏至民国傩戏形态的演变,遵循着殷商巫傩而有变化:一是沿着傩驱性质的道路进行的,二是沿着脱胎于傩驱性质及不具有傩驱性质的傩戏形态之路演变。这意味着傩戏在历时性与共时性上呈现出纷繁多样的形态,有着不同于传统戏剧的共性特质。

曲六乙先生呼吁要建立的傩戏学,应当是一门综合性的学科,这为傩戏的后续研究在思路上开启了一扇窗户。而无论怎样研究,傩戏学的建立,最终要落实到傩戏形态的研究上。傩戏的研究已有几十年了,而"傩戏形态"一直没有明确。这与傩戏的研究现状以及傩戏的客观实际不相符合。笔者不打算纠缠于学界提出的有关傩戏的诸多形态,亦不是为研究个案而研究其形态,而是梳理历史上各时期傩戏形态及其与明河互动的结果。

三是界说"傩戏"概念,并解决其在戏剧史上的地位问题。傩戏地位的审视,不同学科有不同的界定,大致有两种观点:仪式剧与传统戏剧。这种认识上的巨大分歧,主要原因是傩戏的"戏剧"属性不明或缺乏界定。因此,本书重要工作之一,

就是对多样化的傩戏形态有一个历时性与共时性的详细地梳理与研究，探讨傩戏形态的共性特征。这是最基础、最必要的工作。在此基础上，讨论傩戏与传统学术意义上的戏剧，或者仪式戏剧、宗教戏剧等的关系，以解决傩戏之仪式剧或传统戏剧问题，进而回答傩戏在中国戏剧史上的定位问题。

三、几点说明

一是有关傩戏的几个概念。本课题以傩戏形态为研究对象，涉及几个与"傩"相关的概念，即巫傩、傩、傩活动、傩仪、傩祭、[①] 傩舞、傩戏。这是目前学界研究傩戏时使用频率颇高的词汇。巫傩，是从巫术角度出发来称呼这一现象的，其指向是傩的源头即源于巫术；傩，是在历史与现实的基础上对其现象的概括；傩活动，侧重强调傩的社会实践；傩仪，则注重傩的仪式；傩祭，是傩的功利性实践的称呼；傩舞，即祈神舞蹈；傩戏，是傩的艺术形态方面的称谓。

从内涵与外延出发，这些概念是各自独立的，不能视为同一概念。不过，本书旨在探讨傩戏形态的演变及其戏剧史定位，从艺术角度出发，这七个基于历史与现实的社会实践的概念，在艺术形态上基本相近或者就是一样的。在这个意义上，笔者视它们为同一个概念，即傩戏。

二是资料来源。本书研究的资料源于以下几方面：一是文献记载的相关资料（先秦至民国，这是本书使用的主要文献）；二是前人田野调查收集、整理、描述、分析与研究的资料，如《民俗曲艺》等；三是学界相关的研究成果；四是笔者田野调查所得的资料，主要有贵州、四川、重庆、湖南、湖北等地第一手资料。因诸多因素的限制，笔者未能进行全面的调研，所做的田野调查有限，好在可以借助前辈学人的成果作为本书研究的资料支撑。这些资料或许不能穷尽中国大地上曾经或仍存在的傩戏样式与种类，但基本能反映中国傩戏形态的面貌。

三是研究方法。本书重点考察傩戏在各个历史时期的形态演变，解决其在戏剧史上的地位问题，故考据者多。对于田野遗存的傩戏形态，笔者亦曾进行过田野调查，其中不少傩戏形态戏剧化或戏曲化程度非常高，有的甚至变成了传统戏剧剧种，如张家界阳戏；也有一些傩戏形态，在保存其原有的傩祭形态基础上，吸收了传统戏剧样式，这类傩戏形态在明清傩戏形态中不乏先例，例如清代西南地区的阳戏等。[②] 基于

[①] 麻国钧认为，"傩祭"提法不当，应放在历史语境中考察（见《傩仪二议》，《民族艺术》1994年第3期）。不过，笔者认为，从傩之历史演变结果看，可以这样使用（详下文"戏"考）。

[②] 见吴电雷《中国西南地区阳戏研究》，中国社会科学出版社2014年版。

此，关于现存田野遗存傩戏资料在本书研究过程中只起辅助支撑，不纳入本书重点考察范围。

因本书的重点所在，尚有其他问题不能兼顾。如傩戏与传统戏剧在结构、演唱、动作诸方面的区别与联系等。这些问题可作为一个较大的课题深入研究，留待下一步进行。

上编　"巫"、"傩"考

这两个概念涉及傩戏形态研究的基础问题。探究傩戏形态，首先要阐述巫、傩这两个概念，主要有以下四个原因：一是学界对"巫"、"傩"（尤其是"傩"）及相关概念的理解与认识异见纷呈。二是它们本身即为傩戏早期形态，对其本身的来龙去脉加以考辨，可以探讨上古傩戏的形成及其形态特征。三是传统戏剧观反思的需要。学者已经认识到传统戏剧观不能反映中国戏剧形态的实情，遂提出了"大戏剧史观"以解决之。① 这是一个好思路。不过，走的仍是传统戏剧观的路子，只是戏剧的范畴扩大了而已。四是巫、傩是本书研究的基石。探寻巫、傩，不仅有助于了解上古傩戏形态，更有利于后续问题的解决。

学界关于傩戏形态的一切研究都建立在巫、傩基础之上。目前，关于"巫"、"傩"的研究，学者们用功甚深，但意见不一。何谓"巫"、"傩"？这些是学界研究傩戏形态时无法回避的问题。这些问题不仅涉及其概念本身的内涵与外延，更重要的是应将其放在历时性的当下，探究其内涵、外延以及形态。主要解决三个问题：一是它们各自的原始意义，即最初含义；二是殷商或西周之前的引申意义；三是其在西周之前的形态特征。研究这三个问题的目的有二：一是为后续有关傩戏形态的研究确定一个比较恰当的参照系或标准；二是在研究傩戏形态的流变时能厘清傩戏的本质及其演进的趋势，从而明确其在大戏剧史上的地位。

① 周华斌：《我的"大戏剧史观"》，《戏剧艺术》2005年第3期。

第一章　象无形舞以祀——"巫"考

第一节　巫的本义与形态

关于巫的含义，学界研究成果较多。通常的理解指巫术，有学者直接视巫术为"祝"。① 这种观点明显存在着问题。巫尽管有执行诸多巫术活动的职能，但巫与巫术毕竟是两个概念，不能混为一谈。有学者对这两个概念进行了区分："巫术的进行，主要通过巫来体现，巫是巫术活动的表演者与执行者。巫术离开巫这个表演者和执行者（同时也是传承者），不仅无法得到体现，而且也不能得到传承和发展。"② 这种区分是正确的，但未涉及巫的本义。关于巫的本义，张光直认同许慎的解释即为"工"，是巫师在巫术活动中所使用的"象形的道具"，工、巫同义。③ 这一解释仍不能令人满意。

那么，何谓"巫"？史前文明留下来的岩画、洞穴壁画等实物，可以作为研究"巫"的参考，但不能作为主要依据，因为毕竟没有确凿的文献记载。那么，对于"巫"的理解只能从文献出发。

关于巫最经典的解释是许慎《说文解字》："祝也。女能事无形，以舞降神者也。"④ 可分三层意思：一是巫指"祝"即巫师，二是巫可"事无形"，三是巫可"以舞降神"以"事无形"。这是将巫的身份、功能、从事职业的形式作为一个整体来阐释的，其核心强调的是"祝"的身份与祀神目的。很明显，这是以巫术的方法

① 高国藩：《中国巫术史》，上海三联书店1999年版，第1页。
② 张紫晨：《中国巫术》，上海三联书店1990年版，第3页。
③ 张光直：《中国青铜时代（二集）》，三联书店1990年版，第41—42页。
④ 王贵元：《说文解字校笺》，学林出版社2002年版，第195页。

以达到与神鬼沟通的目的，三个方面构成了一个完整的仪式过程，属于典型的巫祭仪式。如此，巫的含义就可简化为两方面：巫师及巫祭仪式。

许慎从巫与舞的关系来解释巫的本义，这一解释，受到罗振玉的质疑："许君谓从象两褎舞形，与舞形初不类矣。"① 罗氏注意到许氏关于巫之最初"舞"字形状解读不合理的地方，于是，他据"巫"的甲骨文异体字，对"巫"进行诠释——"从冂象巫在神幄中，而两手奉玉以祀神"。② 就巫之该甲骨文字形而言，这种解释是对的——这只是关于巫的几种异体字之一意义的解释。据此，"巫"与"舞"就没有关系。而据世界各地（包括中国）岩画、洞穴壁画或者考古发现的巫祭仪式表明，上古之"巫"的祀神是在空旷的地方进行的，均有"舞"的扮演，这就说明"从冂"之"巫"是后出现的字。所以，罗氏的看法仍不是巫的本义。其本义仍需要进一步探究。

这个问题可从"舞"字的甲骨文入手。甲骨文中，舞字之初文为"無"，王襄、陈梦家、于省吾等甲骨文研究大家均持这一观点。王襄说："巫，古舞字通無，像人两手持氂尾而舞之形，为舞之初字"；陈梦家也说卜辞"舞"字为"巫"状，即"無"字。③ 那么，在甲骨文中这三者的关系是：巫——舞——無，三者相通，其中無是巫与舞相通的关键字。这就为解开巫的本义及其与舞的关系打开了思路。

無者，何也？各家意见不一。不过，有两个观点值得注意：一是無为"有无"之"無"说，④ 一是無即"舞"说。⑤ 这两种解释有共通的地方。巫"舞以降神"以"事无形"，这"神"即是"无形"，也就是"無"。

"無"之"无形"，究竟为何形？可从现有的甲骨文等研究成果来探究。"鬼"字，甲骨文已有；而"神"字，尚未发现有学者从甲骨文字中解读出来，不过，这不妨碍进一步的探索。《古籀汇编》收有金文"神"字，其字形有多种，其中有两种字形值得注意：一种写如 神，一种写如 𥘅。⑥ 而甲骨文"鬼"字作 𨳇，两相比较，发现神、鬼在字形上有相同之处，即神字之"申"乃"鬼"之变形。甲骨文中确有一与"鬼"字关系甚密的字，作 𤕫。多数学者认为此字是"鬼"字的变体，但也有学者认为，它"与'鬼'之用法有别，形休亦殊，不得谓为同字"。⑦ 笔者认同后一

① 罗振玉：《罗振玉学术论著集》，上海古籍出版社2010年版，第172页。
② 罗振玉：《罗振玉学术论著集》，第172页。
③ 于省吾：《甲骨文字诂林》，中华书局1999年版，第255页。
④ 于省吾：《甲骨文字诂林》，第3459页。
⑤ 于省吾：《甲骨文字诂林》，第3460页。
⑥ 徐文镜：《古籀汇编》上册一上九，武汉古籍书店1980年影印商务印书馆1934年8月版。
⑦ 于省吾：《甲骨文字诂林》，第353页。

种说法。那么,它究竟表示何义?叶玉林认为,"禮亦鬼跽示于前形状。人鬼跽示于前,并为祝谊,则从示从鬼或仍祝之变体"。① 若此说成立,那么,"神"应从示从鬼,其意为祀无形也,亦为祝。这样,神与禮之本义都不是"无形",而应该都是源于上古先民敬畏自然力量所产生的一种应对或祈求方式——祭祀(其实,不必释"神、禮"为"祝",因为甲骨文中从"示"者甚众。这个"祝"还是"巫")。那么,巫之本义就与驱鬼无关。如考虑禮字的"示"之义,巫的含义之一应包含"祀鬼"(西周之前,尚未见到驱鬼的文献,而大量驱鬼文献见于湖北云梦睡虎地出土的秦代竹简记载)。

不过,有一点值得注意,即鬼及神右边的笔形,很随意,这才是真正的"无形",应是上古先民心中神秘的超自然的存在。

再来看舞字。舞虽与巫、无相通,但"舞"只是象神、祀神的象形,"早期古文未见舞字",《说文解字》中舞字源于小篆,非早期甲骨文字。舞字见于房山县琉璃河西周燕墓中出土的圆盘形铜器上的铭文——"匽厌舞易","'舞'字作'無',上部像人两手执舞器,下部像两足均有足止(趾),用以表示手舞足蹈之形"。② 这一看法与王襄、陈梦家等关于舞字晚出的观点一致。实际上,这种解释是将"無"字视为"无形",与"無"字本义有了区别——舞字上部当与无字义同,可释为"象無而舞",祀神仍是内核,是"無"的具象化。所以,舞字尽管晚出,但"无形"之手舞足蹈之功能并未改变,而是更强调了这一扮演功能。

"無"本身并非"无形",而是妆扮"无形"以祀之,其形体动作即为舞蹈。其字形写如"巫"字,甚至两者相通,都与相似或相同的形体动作"舞"关系密切。至于"無"字下面添上人的足部,以取舞之象形之意,"舞"遂取代了"無"。这些多作"舞"字字形的"無"应是"巫"逐渐演化的结果,谓其后出甚确。

至此,不难明白"巫"的最原始的意义——象无形,即神鬼的扮演者或替身,是上古先民鬼神崇拜的反映。所以,"巫"不是"祝"。"祝"本义即为祭祀活动或仪式,"巫"之"祝"义的获得,是通过"巫"的降神、祀神、祈神活动来实现的。许慎释"巫"为"祝"本身没错,但他将"象无形"与"象无形以祀"混为一谈,从而模糊了巫的本义。

巫最初之义当是象无形,也可以说巫即鬼神,进而象之在空旷的地方舞而祀,到后来"从冂"而进入宫室奉玉以献祭,亦是逐渐演变的结果。不妨做一推测——鬼、神二字可能较巫、無等字晚出,它们分担了"无形"的含义,巫的祀神职能的专门

① 于省吾:《甲骨文字诂林》,第 353 页。
② 于省吾:《甲骨文字诂林》,第 256 页。

化，可能就在鬼、神等字出现之后。这样，原来具有鬼神即"象无形"含义的"巫"就演变为后世意义上的"祝"。

这一过程可以这样表述——"像人两手持氂尾而舞之形"就是无形的神鬼，而扮演鬼神这一无形的神鬼替身则被称为巫；"像人两手持氂尾而舞"则是一种巫祭仪式，是"巫"的引申义即"祝"。这一引申义因"舞"的扮演而产生，"舞"即意味神鬼本体的降临，所谓巫以舞降神大概就是此意。这也是巫的具体形态。

可以说，先有"无形"之敬畏，后有向"无形"之祈求，祈求则需要特定的方式，这样，無、巫、舞三者出现的时间就存在着先后顺序。这也符合原始思维的逻辑。巫与舞的出现尽管有时间上的先后，但实践上则是共生的；它们各自的本义与祭祀意义也可视为同时发生，黄天骥师认为"無、舞、巫，其实是一个字"。① "舞"是巫用以祀神不可或缺的手段与形式。巫字尽管有多种异形，但都与舞有关，即巫祭仪式是通过巫舞来完成的，巫舞是巫祭仪式的一个极其重要的构成部分，甚至就是整个巫祭仪式。巫而巫舞的共生现象，反映了神鬼观念的流行。所谓上古先民"家为巫史"，就是这种神鬼崇拜的反映。

第二节　巫舞——"象无形"舞以祀

笔者在阐述巫、舞时使用了"巫祭仪式"，就是要区别于巫所承担的其他巫术仪式。关于中国巫术的研究成果很多，但不符合祭祀形态或脱胎于祭祀形态的扮演或仪式，则不予考虑，如占卜等。关于巫舞，现有研究成果均肯定它的存在，不过，却一直将其视为巫术来研究，如《殷商甲骨卜辞所见之巫术》、《中国巫术》等。而笔者认为，上古的巫舞由巫而来，是巫的实践形态，可视为目前文献与考古资料所能析出的最早的傩戏形态。

这与西周以武力驱赶为特征的方相傩有显著不同。一是信仰对象不同。前者信仰超自然的存在即鬼神，后者则为图腾崇拜。二是实施手段不同。前者以温和的歌舞祈神，后者以武力相威胁驱赶疫鬼。之所以称之为"傩"，一是因为后世傩仪包括方相傩脱均胎于此；二是因为后世傩仪与巫又合流为一，即暴力的驱逐与温和的祈祷相融合——这就是傩仪中具有巫祭的远古基因所在；三是因为它具备后世视野中广义的傩戏特征。尽管如此，后世傩仪仍然承袭了巫舞的特征，即实施手段与目的。

① 黄天骥：《周易辨原》，广东人民出版社2008年版，第250页。

一、巫舞形态的两大特征

一是"象无形",这是其显著特征。其实,上文在探讨巫、舞、无三字时,已涉及这一问题。这里,再从甲骨文"䨓"与金文"靈"来进一步探究。

先看第一个字。从字形看,此字从舞从雨,为祈雨活动。根据对舞字的分析,应是妆扮"无形"即"象无形"以祀之,祭祀的目的性非常明确。

再看第二个字。《古籀汇编》释为"巫以玉祀神,从玉霝声",又"或从巫"。① 按照该书所收"靈"的其他形体看,从巫是对的。不过,对于其中的三个口状字,则未解释。笔者认为,可释为巫之号叫或呼告声,亦可释为人头祭。无论哪种解释,都反映了此字的祭祀内核。其中的巫,亦是"象无形"以祀。这种祭祀祈雨活动,在殷商时期非常频繁,甲骨卜辞中多有反映,学者亦有研究,此不赘。

二是象无形舞以祀——巫祭之舞。这是其本质特征。巫、无、舞皆为巫之祭祀活动,只是在实践上有所区分而已。故有学者云:"巫之所事乃舞号降神求雨,名其舞者曰巫,名其动作曰舞,名其求雨之祭祀行为曰雩",甚至认为,"巫、舞、雩、吁都是同音的,都是求雨之祭而分衍出来的"。② 且不论这些观点确当与否,其中的核心观点即"舞祭"则是一致的。

再回看䨓字。既然舞为巫祭,那么,此字当与舞"义则无殊,皆祈雨之舞也";③ 亦曰"即舞雨之专字,象人在雨下褰舞之形"。④ 这应是舞字的分化。这种分化,可从"无"字找到答案。"武丁卜辞的'無'(即舞),到了廪康卜辞加'雨'的形符而成'䨓',它是《说文》雩之所从来"。⑤ 可见,殷商时期,从巫、无中已分化出专门的表示祈雨之字及表示为祈雨而举行的祭祀舞蹈。这两字相通。

除了这个字外,笔者还发现了一个与舞字相关的甲骨文——上为舞字,下部为两个并列的"干"字形,其甲骨文写如"🀫"。《甲骨文字诂林》只是释为祭名,⑥ 并未析出该字的含义。至于"靈"字,其象无形而祀之义就更为突出。

关于巫以舞祀无形,学界研究成果尽管多从巫术出发,但仍给笔者以启发:"我国古文字学者把巫与舞从音与形联系起来,更可证明巫与舞之不可分割……使我们得知巫的活动的重要内容便是舞。这种巫舞一体,以舞娱神和降神,从古代起便成为中

① 徐文镜:《古籀汇编》一上二十。
② 于省吾:《甲骨文字诂林》,第 255 页。
③ 于省吾:《甲骨文字诂林》,第 256 页。
④ 于省吾:《甲骨文字诂林》,第 255 页。
⑤ 于省吾:《甲骨文字诂林》,第 255 页。
⑥ 于省吾:《甲骨文字诂林》,第 337 页。

国的巫的一个特色。"①

巫与舞的不可分割不仅是巫术的一个特色,更是上古傩戏重要形态特征之一。将"象无形"与"象无形以祀"分开来,目的是突出上古傩戏的本质"巫舞而祀"即"象无形而祀"这一重要特色。

二、巫祭之舞的戏剧反思

上文不厌其烦地探讨巫的本义及其上古巫祭形态,就是想弄明白王国维先生关于中国戏曲起源于巫这一观点的源头是何种情况,从而寻求进一步研究的可能性。王国维先生的观点为学界所认同,② 但是关于"巫"与传统戏曲关系的理解,还存在着问题——如何看待"巫"。

根据讨论,巫——无论其甲骨文字形如何,无论哪种解释,祀无形都是其核心职能,方式就是巫舞这种巫祭仪式。王国维先生看到了巫之祭祀仪式中的歌舞特征,遂用后世成熟戏曲的特征来考量上古巫祭仪式,以探究中国"戏曲"的源头。后世学者也沿袭着这一观点,并以此来阐释中国所有的戏剧形态。这种研究方法,是将巫舞从巫祭仪式中剔除开来单独考察,而未就巫祭仪式本身做出评判,或者说是有意或无意地忽略了巫祭仪式。

这种研究方法无可厚非。尽管王国维先生将巫舞与巫祭仪式割裂开来,但仍表明他看到了先民巫祭仪式中的戏剧因素。不过,文献与田野调查显示,由"巫"而不仅仅产生巫舞,还产生了巫祭仪式及巫祭仪式上的巫歌、巫技等。学术发展到今天,学界关于傩戏的文献梳理与田野调查、研究成果丰硕,在面对如此庞大的傩戏形态个体时,还能否将巫祭仪式上的舞蹈、巫歌等从中人为割裂开来?如果强行将之割裂,或者用传统戏曲观点来衡量它们,则将遇到永远无法解决的问题。因此,关于"巫"及其扮演的巫祭仪式的理解与认知,必须重新审视。

就实践而论,巫是指上古先民的一种祭祀活动,的确是典型的巫术活动,在近世人类学家眼中它被视为一种仪式。"巫术活动在人类的初始时期既是人类一种主要的精神活动,也是人类劳动实践中一个相当重要的组成部分",③ 是原始人"用来作为控制周围世界的一种工具,它像制造石器一样,只不过需要一些列专门的技巧,这种技巧也就是一系列的巫术仪式"。④ 类似的巫祭仪式从古代到今天从未间断过,不仅

① 张紫晨:《中国巫术》,第7页。
② 说明:如无特别的或引用学者的观点外,本节使用的"戏剧"一词均为广义的范畴。
③ 孙文辉:《戏剧哲学——人类的群体艺术》,湖南大学出版社1998年版,第7页。
④ 朱狄:《原始文化研究》,三联书社1988年版,第314页。

国外有遗存，中国大江南北亦有丰富的实例。不过，人们只是视其为一种技巧的巫术仪式，未能进一步深入探讨。有不少学者注意到这些问题，对于上古或现存的巫祭仪式展开了深入而细致的文献整理、田野调查与研究。于是，一些超出前此学术视野的学术术语进入到学人们的眼中，如"仪式戏剧"、"仪式剧"、"宗教戏剧"、"祭祀戏剧"等。尽管这些术语的提法仍受传统戏曲观念的影响，但已表明学界正努力研究与传统戏曲不同的戏剧形态，初步认识到这些巫祭中存在的戏剧因素。有学者说："巫仪中的巫步（'巫'、'舞'二字在甲骨文中同一个字）是无可置疑的原始舞蹈；他们投足以歌之歌是不容否认的歌唱；……巫术仪式中包含的艺术形式，理所当然就是'戏剧'了。"据此，他得出结论——"人类最早的艺术形式就是戏剧形式"。[①]按此研究，巫以舞降神这一巫祭仪式应当视为戏剧形式。不过，其表述却是"巫术仪式中包含的艺术形式"，显然，他并未视巫以降神仪式为戏剧。

可以说，巫及由其产生的巫舞，其含义内部是一个流动的、完整的、富有历史逻辑的过程，是一个相对独立的体系或系统，而不是静止的、毫无关联的组合。在研究其本体时，不能将其每个环节视为一个个可以拆开的独立的单元，如果这样做，则其本质特征就会被人为地模糊或忽略。而事实上，学者们关于巫及巫祭仪式的理解都陷入了前所未有的"以歌舞演故事"的桎梏之中。大多数学者在研究仪式戏剧或傩戏史时，亦在这个观点上兜圈子。所有这些，都与如何审视"巫祭之舞"有关。

大量甲骨卜辞中有关巫的活动记载显示，巫的敬天、祭祖、征伐、祈福等活动，都是通过舞以祀来达到愿望的。这种象无形舞以祀的仪式成为傩戏早期最重要的形态，后来的"傩"与"戏"等形态都是从中演化而来。

所要补充的是，根据甲骨卜辞，巫所象之无形，初为鬼神，后来本部族的图腾亦成为无形之一，如殷商图腾"隹"；或者敬畏何种生物，即象之以祀。这就使得后世的傩戏带有显著的巫术基因。

第三节　象无形舞以祀形态的分化

"巫"之于"戏剧"，并非只有"象无形以祀"，即巫祭只是其最主要的特征之一，这一支应是"戏剧"的正宗。王国维先生只是看到了巫祭之中扮演的成分，其尚未脱离巫祭的本质。这只是上古巫的功能之一。其实，在巫祭仪式举行的同时或稍后，巫祭之舞形态就开始了分化。这种分化始于"象无形"之舞，即巫舞。

巫，女也，其扮演极具观赏性，故能娱神；但在客观上的确有娱人的可能。其分

① 孙文辉：《戏剧哲学——人类的群体艺术》，第22页。

化的关键就在于这一极具观赏性的巫舞。换言之,巫本身具有两种功能:一是祀神,一是娱人,这两种身份统一于巫之"象无形舞以祀"上。那么,祀神与娱人是如何分化的?游离。即巫时有游离于祭坛而进入世俗,巫者的身份在神圣与世俗之间转换。这样,巫舞表演的场所、侍奉的对象与目的在形式上就出现了分化。这种分化,不是说部分巫脱离祭坛而成为专职的娱人之舞者,这种情况在最开始的某个阶段不会发生。如果其发生,也是应在社会出现混乱或动荡的情况下才有可能。在这个意义上,可对学界关于王国维先生观点的理解作一小小的补充:王氏所谓的"巫"既含有祭祀之意,亦含有非祭祀之意,因为其书中有"恒舞于宫"的引证。

巫一旦游离于祭坛而进入世俗扮演场所客观上以娱人,就与祭坛之巫舞有了区别。这一区别就是巫的另一种职能。巫由祭坛走向世俗,并不是人为分开,是由巫一身兼之。历史的确为这种情况的发生提供了契机:

> 墨子曰:为乐非也。何以知其然也?曰:先王之书,汤之官刑有之。曰:其恒舞于宫,是谓巫风。其刑:君子出丝二卫,小人否,似二伯黄径。①

这则文献《尚书》中亦有载,但关于《尚书》的真伪一直存在着争论,故从《墨子》中引之,以求其可靠性。文献中的"巫风"不是巫以降神,这可从"官刑"中析出结论。首先是"恒舞于宫"。其意为经常在家中(观看)跳舞,伪《孔传》云"常舞则荒淫"。② 其次是君子与小人。何谓君子?《易经》、《诗经》、《尚书》多有使用,大致意思是上层社会中有身份者。何谓小人?《尚书·无逸》有"不闻小人之劳"的话,其中"小人"指平民百姓。他们不是巫觋,并不以此谋生。看来,这种巫风或观看巫风表演在当时非常流行,或许是一种时尚。最后是官刑的制定。笔者注意到,汤刑规定的处罚对象并未涉及到巫觋,而是针对君子与小人,对因观舞而违反刑法的君子与小人分别采取了相应的处罚条例。可见,这些君子与小人只是观赏者。这大概是目前所见较早的关于官方惩治民间观赏巫舞的文献。

究竟是何原因导致了商汤对巫风立法予以禁止?其因是"商有乱政而作《汤刑》"——"刑三百,罪莫重于不孝"。③ 这只是大致而言,具体原因《尚书·伊训》有详载:

> 制刑官,儆于有位。敢有恒舞于宫,酣歌于室,时谓巫风。敢有殉于货色,

① 王焕镳:《墨子集诂》下册,上海古籍出版社2005年版,第834—835页。
② 王焕镳:《墨子集诂》下册,第834—835页。
③ 王焕镳:《墨子集诂》下册,第834页。

恒于游畋，时谓淫风。敢有侮圣言，逆忠直，远耆德，比玩童，时谓乱风。惟兹三风十愆，卿士有一于身，家必丧；邦君有一于身，国必亡。①

这是商初大臣伊尹的一段话。"国必亡"，表明有前车之鉴，则三风曾盛行于夏朝。文献记载，在夏代盛行的"三风"于商初依然如故。三风的盛行危害甚大：官员腐化堕落，社会道德败坏，轻则身败家毁，重则亡国灭族。所以，伊尹作为商初重臣才提出警告。不过，他的话并未起到威慑作用。君子与小人依然故我，为不使商重蹈夏之覆辙，汤不得不立法以禁止。可见巫风于夏末商初是多么的风行，简直到了无以复加的地步。

《尚书》的记载可作为《墨子》所记文献的辅证。有关伊尹的文献记载表明，巫不仅服务于鬼神，还服务于凡人，即巫舞既可专门用于祭祀鬼神仪式中，也被用于日常娱乐。日常娱乐中的扮演者仍然是巫，但已不是在巫祭仪式中扮演，与巫祭仪式上的巫舞有着本质上区别。这种由专门祀神而专门娱人的转变，反映了早在商汤甚至夏朝时代，巫舞就开始了分化——一是沿着其本身原有的身份与功能向前发展，一是脱胎于专门的巫祭而转变成娱人的世俗舞蹈。

巫舞的一支沿着专门的娱人方向发展，还可从金文——僎字得到佐证。僎字，《古籀汇编》的解释一是"舞"，"乐也，用足相背"；二是"古舞字，从㚇"。② 释为"舞"，不妥。若如此，何必多此一举加个"人"（有时为"双人"）？直接使用"舞"即可。笔者认为，僎字的含义一定与舞字的含义有别。这种区别可从㚇上来解析。㚇，《说文》释为"乍行乍止也"，即忽走忽停，显然这是一种舞步。僎字的含义，就是专门描述舞者之舞步的字。据前所述，巫祭之巫舞只是"象无形"而舞，并不强调舞步的"乍行乍止"；而僎字强调舞步，当是"恒舞于宫"——观赏或审美活动的产物，应当是由祭坛巫舞转变而来的世俗巫舞。这是其一。其二，僎字之"单人"或"双人"的增加，表示舞蹈由单人变为多人表演（或对舞或群舞），正是强调"僎"之巫舞扮演者与祭坛之表演者的不同。其三，"人"字的增添，强调巫舞表演的服务对象是世俗之"人"。如甲骨文"徣"字，本义为"象人步行于通衢"。③ 类似的"从人"之甲骨文字，大多指世俗之人。故"僎"之"人"当由巫转化而来，"巫风"即进入世俗的巫舞扮演。

更或许，当时人们将这种类似的巫舞统称为"巫风"。如是这样的话，就说明在夏末商初，当存在着一支完全脱离而不是游离于祭坛的专职的巫舞者。那么，脱离于

① 《十三经注疏》整理委员会：《十三经注疏·尚书正义》，北京大学出版社2000年版，第244—245页。
② 徐文镜：《古籀汇编》五下三十一。
③ 于省吾：《甲骨文字诂林》，第2235页。

祭坛的巫舞产生的时间就更早。

总之，无论是游离还是脱离，至少表明在夏末商初之时，有一支巫舞正从祭坛走向世俗，并逐渐由"事无形"演变成"事人"即专门化的世俗舞蹈。这种最初的脱离于祭坛的巫舞，到后世就完全变成一大艺术形式。

伊尹的话可视为对夏朝亡国惨痛教训的总结和对商汤朝野的警示，但商汤朝野上下对于三风，尤其是巫风（被屡次作为首恶提出）依然如飞蛾扑火般乐此不疲。正是这种社会风气导致了巫舞的一支从祭坛中逐渐分化出来，并最终演变成中国戏剧史上一种世俗化的表演形态。这种分化就是在夏商社会对于巫之"舞"狂热喜好的温床中开始的。

至此，可以认为，巫与巫舞的本义是象无形及象无形舞而祀，即以舞蹈这种扮演的方式以祀无形，其本身就是一种戏剧形式或者戏剧形态，而不仅仅因其中存在着舞蹈、歌或者所谓的"演故事"因素。其从一开始就暗含着戏剧史上的"明河"与"潜流"。王国维先生的观点只是注意到了世俗巫舞这一中国戏剧史的一条"明河"，却忽视了巫祭仪式本身。

这种由巫而来的"戏剧"扮演至迟从夏朝末期起就出现了分流：一是巫祭仪式，一是世俗巫舞，前者形成中国戏剧史上的"潜流"，后者则演变为中国戏剧史上的"明河"，两者在历史演进过程中不断吸收其他艺术的因素，分别沿着各自的方向发展，而形成相对独立的戏剧扮演系统，共同构成一部规模宏大而相对接近历史与现实实情的中国戏剧史。

因此，将"巫"作为一个整体来考察时，就会有种豁然开朗的感觉，两条"明河"与"潜流"之宏大而细微等都展现出来。①

① 本节只就"巫"来讨论上古巫傩形态问题，不探究舞蹈的起源。

第二章　从"象隹而舞"到"方相之舞"
——"傩"考

什么是傩？这个问题历来异见纷呈。多数研究成果显示，其所征引的文献基本都是后世的，并将其作为研究"傩"的依据。这些成果且不说其结论的合理与否，就是研究依据也存在着问题：一是后世文献中关于前代"难"或"傩"的记载是否可靠？二是用后世的傩文献作为探究"傩"本义的支撑材料是否具有说服力，有没有存在着以后世文献证明前代傩戏的嫌疑？其实，还有一个问题，即引用大量非"难"产生时代的文献，以探究其本义——这种兜圈子式的研究，不仅不能解决问题，反而使问题更加复杂化。这种复杂化使"难"或"傩"之本义越研究就令人越发糊涂，而且"难"或"傩"演进的历史链条至今亦未能理清。能否另辟蹊径，以解决这些问题？有，就是从"难"字本身入手。

第一节　从"象隹而舞"到"難"而"傩"

一、傩字的源头

傩字，不见于甲骨文与金文，据现有文献看，其较早出现于《论语·乡党》之"乡人傩"的记载，后来《吕氏春秋》中也出现了此字。据此，傩字就不是初文。关于傩之初文的探讨，学界有两种声音。一种认为是甲骨文"兇"，这是于省吾、陈邦怀等学者的观点。依据是罗振玉《殷墟书契后编》下三·一三的甲骨卜辞："丁亥，其寇帚，宰。十二月"，认为这是殷商"兇礼"即傩礼的记载，而"兇"就是傩字，

并说已有了"方相"。① 另一种是饶宗颐的看法,认为"傩"的初字为"昜即禓,与傩同字","傩肇于殷,本为殷礼,于宫室驱除疫气,其始作者实为上甲微"。② 这两位学者认为上古已有傩之初文,只是具体字形不同。针对这两种观点,学界亦有不同意见。关于"宄礼"与"宄"即傩之初文说,有学者认为不成立,理由是卜辞中出现的"魖夹方相"为地名。而饶先生的观点也有缺陷,因为微创五祀在夏代而不是商朝,且商汤一朝曾崇史禁巫。③ 还有其他大同小异的说法,不赘。总之,关于傩字的初文,至今仍无定论。

二、难的本义与引申

傩字的初文尽管无法寻找到,但不妨碍对其本义的研究,且这方面的研究成果相当丰富。钱茀曾为探讨傩字的本义而将古人与今人的解释进行了详细梳理,认为傩字共有十种含义,其中只有第9种才是驱鬼之义,这基本上是学界的共识,如傩研究的大家陈多、林河、陈跃红等都持这一观点。期间,亦有学者从"难"字出发以研究傩的本义,不过,这些研究成果是"傩"而不是"难"的本义。其实,傩字本义是否为驱鬼,还不能定论。因为,傩字只是难字的假借字(这也是一个共识),④ 但"傩"能代表"难"的本义吗?就像"舞"与"儛"一样,有无"人"字偏旁,其意义应有所不同。

若从字形而言,于省吾、陈邦怀关于"宄"字的解释颇具启发性——驱疫,其甲骨文字形为🅐。不过,难与之在字形上相差甚大,存在着不少疑点:一是难的本义是不是驱疫,尚待研究;二是如果是,就现有文献看,🅐较难字出现的要早,但在殷商时期使用频率不高,而难字的使用相对多一些,这两者之间存在着何种关系?"难"字如何就替代了🅐?三是宄字若意为于室中驱疫,而"难"在何处?

难,不见于甲骨文,但金文中已见此字,作"🅑",繁体字作"難",或作左"堇"右"鸟"形。有人说"難"是后出的字,笔者倒是认为这两个字的出现不一定存在着时间上的先后顺序,应是同期出现的表示同一意义的异体字,因为这样的现象在甲骨文中比比皆是。这个字,大概从许慎开始就受到关注。大家都注意到此字"从鸟",有学者认为其本义为"鸟"。关于此字的研究,有三个难点:一是关于"堇"的解释;二是关于"隹"或"鸟"的看法;三是关于"堇"或其古文与"鸟"

① 于省吾:《甲骨文字释林》,中华书局1979年版,第48—49页。
② 饶宗颐:《殷上甲微作禓(傩)考》,《传统文化与现代化》1993年第6期。
③ 钱茀:《傩俗史》,广西民族出版社、上海文艺出版社2000年版,第18—20页。
④ 钱茀:《傩俗史》,第47页。

或"隹"组合在一起的含义的解释。在这些问题上,学者们的解释存在着分歧。如能解决这些分歧,将会推进对"難"的认知。

1. "堇"的本义

关于"堇",学人有不同的解释,今稍加列举,以为研究之基础。

（1）王襄:"堇"的古字为"𦰏",甲骨文作"𦰏"。
（2）唐兰:𦰏,"字象人形,则可断言也",后视之为"旱"字。
（3）饶宗颐;𦰏即熯,敬也;又认同唐兰"旱"字说。
（4）李孝定:卜辞𦰏字当读为"旱"字。
（5）于省吾:𦰏字当释为"熯",熯、𦰏可通用。
（6）陈梦家:𦰏字有两种用法,一为动词"降"后的宾词,一介于"帝"与"我"之间,亦是动词。①
（7）兽皮,为狩猎最后一道工序。有不少学者持此观点。②
（8）"难"的初文,本义为灾难、祸难或困难。③

关于"堇"本义的解释代表性的大致有这八种意见。其中第二至第五种基本一致,如从灾难意义上看,第八种亦可与之同类。第七种的解释试图独创一解。陈梦家只是从句法上探究,并未释义,暂不考虑。不妨分析这些解释,以吸取其合理的因素。

第七、八两种解释,是将"堇"拆开如"廿"或"革"等,并从中生发。这两种解释并未考虑或依据堇字之甲骨文的字形,而是视之为现代汉语之"堇",这样的解释颇为牵强。尤其是第八种,释"廿"为人头,虽可备一说,但尚有其他解释,且未考虑到其下的"火"字。而第七种解释考虑到了"火"字,却释为"防兽、驱兽、烤肉、照明、温暖"等。

上述解释中最有启发性的是唐兰、李孝定的释义,即为"熯、旱",干旱之意。尤其是"熯",从火从旱,其中应暗含着某种祭祀之意。祭祀对象为谁?还要综合考虑诸家的意见以探寻。

结合王襄的看法,其实,"堇"之古字应是人形,且是一置身于"火"中的人形;而"堇"上之"廿"当代表"天"或者"帝"。这个解释或许勉强。不急,且看它们之甲骨文字形。

天:如图2.1所示。还有类似A的写法,只是"人"字稍有出头。许慎释为

① 六则文献见于省吾《甲骨文字诂林》,第292—295页。
② 参见曲六乙、钱茀《东方傩文化概论》,山西教育出版社2006年版,第50—52页。
③ 孙文辉:《戏剧哲学——人类的群体艺术》,第167—169页。

"颠，至高无上也，从一，大"。罗振玉、王国维等从其说。① 这四个甲骨文，除了A字外，其他三个甲骨文上方基本为"囗"形；其中的圆形"囗"，"難"的甲骨异体字亦有之，释为"囗象人之颠顶，人之上即所戴之天，或以囗突出人之颠顶以表天"，② "一"乃为"囗"形的抽象表现。"一"等下之"大象人形，所戴为天，天在人上也"，③ 金文直接写如 ，形象的诠释了人上之"天"状"●"。这些都是殷商时代人们对天的一种感性认识的表现。

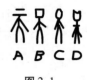

图2.1

帝：甲骨文、金文字形相同或相似，如" "，"卜辞或从一或从二"，"金文亦多从'二'"，④ 许慎释为"象架木或束木燔以祭天之形"。⑤ 而"已且丁父癸卣"直接写如 。这里的"一"或 与"天"字上方的字形出入不大，尽管有学者对许慎的解释提出不同意见，但"天"之义的看法大致不错。

其实，取义类似的甲骨文字还有"元"、"祝"等。其上之"一"、"囗"字形，亦不必一定做一或口字理解。就殷人祀天而言，元字之"一"亦反映了他们早期的天之印象；祝字甲骨文亦作 ，⑥ 其"囗"下为"人"形，"囗"则表示"人"所祈求的对象"天"，明显表示人祷天之义。如此，"天"与"帝"之"一"、"囗"乃"天"之象形而已。

那么，"堇"之古文上部表示"人"与"天"。如真正理解该字古文的本义，还必须考虑王襄的观点，即"堇"之古文从火。从火，学者虽有所解释，但不能使人满意。笔者认为，此字之"火"乃焚烧之义，焚烧对象就是被置于其上的"人"。为何要焚烧此"人"？唐兰等诸家之" 、 、旱"相同的解释，为笔者提供了答案。旱者，久干不雨，就焚烧"人"以向"廿"即"天"祈雨。那么， 之本义为焚"人"祀天以祈雨；而甲骨文之 字则强化了这一含义，表明殷商时期存在着专门的焚"人"祭天祈雨的仪式。

而仪式中，这个被焚烧的"人"是谁？应是"巫"，因为其可以降神以通神明。这可从甲骨文中找到证据。

炆，甲骨文写如 ，此字"从 （交）从火，……象投人于火之形。……古有

① 徐中舒：《甲骨文字典》，四川辞书出版社1998年版，第3页。
② 徐中舒：《甲骨文字典》，第3—4页。
③ 徐文镜：《古籀汇编》一上三。
④ 徐文镜：《古籀汇编》一上五。
⑤ 徐中舒：《甲骨文字典》，第7页。
⑥ 徐中舒：《甲骨文字典》，第19页。

焚人牲求雨之俗。许进雄认为，此字表示双脚交叉被置于火上烧烤之苦。① 陈梦家认为，此字揭示了殷商时代焚巫祈雨的事实："烄……，象人立于火上之形，……卜辞以烄所以求雨，是没有问题的。由于它是以人立于火上以求雨，与文献所记'暴巫'、'焚巫'之事相同。"② 裘锡圭甚至认为，"烄"字象"尪"在火上，是"焚"的异体字，专指"焚巫尪"。③ 尽管对字形解释稍有分歧，但焚巫之意义的认识则是一致的。

甲骨卜辞中有以烄祈雨的记载，今摘录几则以证之：④

（1）甲戌卜，烄，雨？（《屯南》87）
（2）辛卯卜，烄☒，雨？（《屯南》148）
（3）又烄，亡大雨？（《明》1830）
（4）其烄☒，又雨？（《明》1833）
（5）□卯卜，其烄☒，又大雨？大吉。（《明》1831）
（6）乙亥卜，夕烄，雨？（《明》2482）

赤，甲骨文写如🔥，"从大从火"。吴其昌云："'大'字作🔥，乃贞人名也"，容庚先生云其"象人正立之形"，于省吾认为："'大'字是'大人'本义的引申义。"⑤ 据此，🔥乃人形，而赤字表示焚人；若如吴其昌所言，则赤字表示焚巫。

据上，就可得出结论——"堇"之古文的本义应为焚巫祀天以祈雨，遂用为"旱"，因"堇"与其古文相通，故其亦继承了它的本义与旱之义。这样，堇就与干旱而祈雨联系在一起，在殷人眼中，它就表示干旱之义。学者说它与燢字相同，其实亦可理解为燢字是焚巫的专字，专门用于表示焚巫祀天祈雨之义。直接记载焚巫祈雨的卜辞，如："丙子卜，巫雨。"（《合》34279）

这种焚巫祈雨的情况，还有更为详细的甲骨卜辞记载可证⑥：

00249 正
（1）丙戌卜，方，贞商其（堇）。一 二 二告 三

① 许进雄：《中国古代社会》，中国人民大学出版社2008年版，第262页。
② 陈梦家：《殷墟卜辞综述》，中华书局1988年版，第602页。
③ 胡厚宣：《甲骨文与殷商史》，上海古籍出版社1983年版，第21—25页。
④ 引自赵容俊《殷商甲骨卜辞所见之巫术》附录五"甲骨刻辞所见'烄'字用例"，文津出版社2003年版。
⑤ 于省吾：《甲骨文字诂林》，中华书局1999年版，第207—208页。
⑥ 胡厚宣：《甲骨文合集释文》，中国社会科学出版社1999年版。

(2) 贞商㬥。一 二 三
(3) ……□日丁亥允雨。一 二 三
(4) 贞生三月雨。一
(5) 生三月雨。一 二 三 （四）五 六
(6) 贞王立（黍）。一 二
(7) 贞 十牛。一 二 三
(8) 贞□来羌用。一 二 三 四
(9) 贞㞢一于妣巳。一 二
(10) ㄓ㓱于兹邑 一 二 三 四 五 六 七
(11) ㄓ㓱于申 一 二 二告 三 四 五 六 二 三 一 二 二
一 二 三 一 二 三 四 五 六 七 二告
一 二 一 二告 二 一 二

00249 反
(1) 己未卜，
(2) ……亡从。
(3) 勿立黍。
(4) 雨其……
(5) 雪……
(6) 丁酉卜。

根据郭沫若的意见，卜辞上的数字为巫师或王反复祷告的次数。如此不断重复的祭祀，一定是发生了可怕的灾难。而这片甲骨卜辞中的"商其㬥"与"三月雨"则表明商朝某个时期发生了严重的旱情，引起了统治者的担忧，于是巫师们不断地占卜，用黍、牛、羊等来祭祀，甚至焚巫祀天，商王亦向先祖祷告，以期望上天下雨。这段卜辞的记载，使上述结论更有说服力。

2. **隹或鸟及其与驱疫之关系**

難，从隹；其异体字右边为"鳥"，表明此字亦从鸟。这里有两个问题需要解决：一是如何看待"隹"或"鸟"？二是它们为何与"堇"联系在一起？

关于"隹"或"鸟"的看法，大致有这几种：一是许慎的解释。隹，短尾巴鸟的总称；鸟，长尾巴鸟的总称。二是詹慕陶的鸟图腾说。他认为，"难"之从鸟，是商之图腾的反映。① 三是将"隹"或"鸟"与"堇"组合在一起而形成的字释为

① 詹慕陶：《傩戏三题》（上），《浙江广播电视高等专科学校学报》1994年第3期。

"鸟"，以段玉裁为代表，后世亦有学者认同这一观点。这三种解释均未触及问题的实质。为此，不妨将甲骨文与金文中关于从隹、从鸟之字稍加罗列与梳理，或许从中能发现一些解决问题的信息。

先看甲骨文、金文中含"鸟"的字：

鸟（一作鸣）、鹎（旧之重文）、鹊、鸡、鹌、雇（本字为左雩右鸟）、鹰、鹳、凤、䨮。

还有两个无关紧要且难写的含"鸟"之字。所列含"鸟"之字大概就这 10 个。除難字外，其中只有鹌、雇、凤与祭祀有关。尽管少，但也足以说明问题——䨮字的出现，表明"鸟"曾经与为旱情祈雨祭祀活动有关。

再看甲骨文、金文中从"隹"之字：隹、雒、淮、霍、崔、蒦、萑、隻、翟、雇、雉、雚、雃、雈、雎、雀、雈、雊、雠、雒、雚、椎、匯、圉、馭。还有几个字，字形复杂，不再摹写。从甲骨文与金文看，从隹之字有 30 多个，与含"鸟"之字相比，殷商时期，从隹之字要远远多于从鸟之字。这些从隹之字，能否帮助我们揭示出殷商甚至更早时期的一些秘密？

濩——

罗振玉：《说文解字》，"濩，雨流霤下貌。从水，蒦声。"卜辞中为乐名，即大濩也。……吴其昌：……罗说是也。所以知之者：此片（……）云："王宾大乙，濩。"以卦辞通用之文律之，覈之，则此"濩"字之地位，正当他辞祭名之地位，绝无例外，故知此"濩"亦必为祭名之一，祭而名"濩"，则必为献濩舞之濩祭矣。①

霍——诸家多释为地名。这一解释就甲骨卜辞的具体内容而言，并无不妥。但与其本义相去甚远。② 罗振玉、李孝定曰"雨而双飞者，其声霍然"——不排除这种自然现象，不过，此字甲骨文有上雨下为三个隹字之形，亦有"'雨'下一'隹'"之状者。显然，罗氏、李氏的解释颇为牵强。就甲骨卜辞中有关"隹"与祈雨活动的记载看（见下引卜辞），此字当为祈雨仪式的反映，是巫者通过妆扮"隹"的形状，即希望"象隹"而获得其神力与上帝交通以达到祈雨目的，是一祭祀仪式的真实描述。至于其地名的获得，则是后来之事。此字之甲骨文，从雨下一"隹"，到两

① 于省吾：《甲骨文字诂林》，第 1676—1677 页。
② 于省吾：《甲骨文字诂林》，第 1714—1715 页。

"隹"再到三"隹",表明殷商时期旱情经常发生,而祈雨亦需要更多的巫者参与。据甲骨卜辞记载,巫更多的活动则是祈雨。

或许还有另一种解释。即"靃"表示在雨水来临之时,举行象隹以酬谢之;更或许象隹活动一直持续到雨水之来临。总之,靃字之本义不是"霍然"之意。

萑——杨树达认为,此字乃覵之省文,以酒祀覵祈雨。郭沫若疑为"祸",吴其昌认为有四训:一是与萑同;一是引申为地名;一是假借为"观"字;一是祼酒祭祀而献。两位大家观点稍异,但都认为有祭祀之义。

蒦——《甲骨文字诂林》诸家之说中,以张秉权所言最为精当。其观点有三:一是此字表示人名;一是此字与萑同,释为风字;一是用为动词,他据卜辞"㠯,其征蒦,受佑也",认为"此辞乃问㠯之出征受蒦之助与否也"。① "出征受蒦之助"应是"蒦"之本义,即祭祀。此字从艸从隹,则祭祀的对象无疑应为"隹"。

隻——《甲骨文字诂林》诸家释为捕获之意,与"获"同义。不过,于省吾认为,此义乃晚出,非其本义。②

翟——许慎释为长尾山雉,《甲骨文字诂林》表示其义不详。

雂——《甲骨文字诂林》中,于省吾综合诸家意见认为,除表示鸟名外,还表示陈列之义。

雝——或作淮、雍,或释为人名,或释为地名。③

淮——杨树达《卜辞求义》认为与"雝"字同。其实,这两字之本义不必如诸家所言,当有别解(见下文分析)。

𢓠——祭名。

𢓠——此甲骨文释义最多,分别释为"雝"、"隹"、"罪"、"鷂或潦"、"灾祸"、"人名"等。其中以白玉峥的解释较为贴切:

就之构形考之,字当从隹从殳,为会意字。盖所以从隹,应为欲得之目的物;所以从之从殳,则为达成此一目的之工具,而表将猎之行动;隻则以手持隹,意在表彰获隻之隹。④

𠂤——诸家疑为"雌"字。

臺——诸家认为其义不详。按,此字甲骨文字形如𠂤、𠂤,与"京"字甲骨文

① 于省吾:《甲骨文字诂林》,第 1692—1693 页。
② 于省吾:《甲骨文字诂林》,第 1671—1672 页。
③ 于省吾:《甲骨文字诂林》,第 1684—1686 页。
④ 于省吾:《甲骨文字诂林》,第 1672—1673 页。

极其相似,高丘也,为祭祀之地;① 王襄、杨树达、屈万里、饶宗颐等均释为"高"字,"地名;其地有河宗:盖殷人心目中灵圣之地也";胡厚宣直接释为"中岳嵩山"。② 那么,其为祭祀之地无疑。而甲骨卜辞中的确有"在京嘆"(《甲编》3510)的记载。为何选择在高丘或高地上祭祀?其实,在殷人的观念中,上帝居于"天"上,其来到人间需要从高处下来,而在高丘上祭祀,能更好地与上帝沟通,也方便上帝到达。故,甲骨卜辞中凡是祭祀上帝时,都使用了"降"字,有两种含义:一是上帝降临,一是上帝降灾(如干旱、疾病等)。③ 殷商人这种祀帝仪式,在甲骨文字中有显示,如艱字。从堇从艮,诸家对其释义有分歧,但唐兰与孙海波的意见值得参考——"艱与雨有相对之意。夫雨而后能稼穑,无雨则土难治矣。以旱训艱甚合卜辞之旨"。④ 训旱甚当,但训艮为土则不妥。艮字,甲骨文作 或 ,为象形字,下面明显为山或高丘,中间的"口"或"曰"当为"日",可释为太阳或祭坛,上面可释为火辣辣的阳光。那么,艱字的本义可释为——因旱情严重,遂于山上(立坛)焚巫祭天以祈雨。类似从 之甲骨文还有它字,不必坐实嵩山之类。它表明了殷商人对昊天上帝的虔诚崇拜。所以,从 从隹之字,本义乃象隹而于高丘上祀天。

雀——《甲骨文字诂林》释为"今"。

崔——《甲骨文字诂林》的释义较多,有"进"、"雌"、"灾难"等。

𩿧——此字甲骨文之一上为头下尾上之鸟形,下为"示";另有在头下之鸟形上加相对的双手形。罗振玉认为,此字"象两手奉雉牲于示范前";叶玉林、郭沫若均认为是祭名。而以吴氏所释最详——象两手持头下尾上之鸟以祭祀。⑤

雄——唐兰、杨树达等释为"鹬","知天将雨之鸟";亦有释为"雄"者。⑥

匯——疑似祭名。

其他如、崔、陮、萑、雇、雈、唯等被释为地名。还有其他从隹之字,不赘。

从专家们对这些从隹之字的释义看,大致可分为四类:一类是表示祭祀之义;二类是表示祭名,但不详祭祀对象与目的;三类是表示地名或人名;四类是表示其他含义。第一、二两类祭祀之义,表明"隹"在其中的重要地位与意义。第三类表示地名或人名,说明"隹"具有某种庇护或保佑作用,足见其在殷商人心中的地位。第

① 于省吾:《甲骨文字诂林》,第1951页。
② 于省吾:《甲骨文字诂林》,第1961页。
③ 于省吾:《甲骨文字诂林》,第1256页。
④ 于省吾:《甲骨文字诂林》,第296—297页。
⑤ 于省吾:《甲骨文字诂林》,第1718页。
⑥ 于省吾:《甲骨文字诂林》,第1734—1735页。

四类如"今"、"雄"等,也昭示着"隹"在殷商社会中的重大影响力。

可以说,"隹"与殷商人的生活与生产非常密切。那么,是否可以认为,"隹"是殷商人的图腾?今试分析之。

隹,又作"唯"。罗振玉认为"卜辞中有从口之唯,亦仅一见耳",① 于省吾认为唯字乃卜辞晚期才出现,由"隹"分化而来,"以为语词之专用字"。②

隹之义,许慎释为短尾鸟之总称,罗振玉认为不妥。他说,卜辞中"隹"与"鸟"不分,故隹字多作鸟形,两者古本一字,只是笔画有繁简。③ 从诸家所论可知,隹之本义为一种鸟,在殷商早中期甚至更早时候上古先民已对其有了明显的认知,并在生活或生产中使用之。

難字从隹,而"隹"字之"鸟",吴其昌别有解释,值得深思:

"隹"者,在卜辞中,虽大部用发语之词,如"隹王口祀"、"隹王来正口方"等是。但亦有少数处按考其上下文意,必须以祭名解之乃通。如云:
乙亥贞,隹大庚……。
贞,隹南庚。
贞,隹𣪩庚。
隹妣癸,隹兄丁。

吴其昌说,"不以祭大庚、南庚……等解之,不可也"。④ 隹,本义为鸟,为何变成了祭名?又表示何义?再回看吴其昌关于"隹"祭名的解释:

"丁未卜,隹伊,岂雨。"(略)"伊"即伊尹,此殆祭伊尹以卜雨矣。⑤

由此卜辞看,伊尹作为商汤大臣,死后被视为商之庇护神,故商人祀之以祈雨。不过,商人祈雨前要"隹伊",这样,隹就与祈雨发生了联系。这种情况在卜辞中多有反映:

(1) 王又岁于帝五臣正隹亡雨?⑥

① 于省吾:《甲骨文字诂林》,第1667页。
② 于省吾:《甲骨文字诂林》,第1670页。
③ 于省吾:《甲骨文字诂林》,第1667页。
④ 于省吾:《甲骨文字诂林》,第1667页。
⑤ 于省吾:《甲骨文字诂林》,第1667页。
⑥ 于省吾:《甲骨文字诂林》,第1668页。

(2) 帝隹癸其雨。①
(3) 乙卯卜，□贞，雨？王□曰，雨隹壬，壬午允雨。②
(4) 壬寅卜，贞若𢆶不雨，帝隹𢆶邑龙，不若。二月。（《合》00094正）

学者们认为其中的"隹"或是地名或表时间或无义，笔者以为均为"隹"之实义。例（1）可断为"王又岁于帝，五臣，正，隹，亡雨"，意为王再次以五个人牲在"正"时借助于"隹"祭上帝而祈雨。其中，臣之义不必释为臣子，亦可释为普通百姓或奴隶。例（2）可断为"帝，隹，癸，其雨"，意为借助于"隹"祀上帝，癸日下雨。例（3）后面可断为"雨，隹壬，壬午允雨"，意为（要）祈雨，应在"壬"日或时借助于"隹"，壬午就会下雨。

其实，从甲骨卜辞看，"隹"不仅参与了祈雨活动，还参与其他祭祀活动。如吴其昌所举的祭祀南庚、考妣等。为说明问题，再举出几例：

(1) 贞隹父乙圄王。（00201正）——祭祖
(2) 隹祉改。（《合》00190正）——祭祖
(3) 贞妇好梦不隹父乙。（00201正）——占梦
(4) □贞：今□巫九备，隹余酓□，求□戋人方上下于𢾍，示受余祐，□于大邑商，亡𡆥才㘭？（《合》36507）——祈福
(5) 贞隹𪗈司𡆥妇好。……隹用。……贞𢀩妊于[龙]甲。（《合》00795反）——祈子
(6) 贞勿隹王自乡。③——出行
(7) 勿隹从𢦏。（《合》00032正）——征伐（讨伐"巴"）

甲骨卜辞中与"隹"有关的卜辞有很多，这里只是略举几个例子而已。这些"隹"字，诸家有不同看法，但不可否认，甲骨卜辞中关于"隹"的大量记载，足以揭示其在殷商社会的各个生活与生产层面的渗透力，甚至成为他们解决生活与生产中所产生的疑难问题的重要依靠，或者是帮助他们解决问题的主要力量或某种神力的化身。

笔者注意到一个值得思考的现象，第（4）例卜辞中，巫与隹连用，这样的例子

① 于省吾：《甲骨文字诂林》，第1669页。
② 于省吾：《甲骨文字诂林》，第1670页。
③ 杨树达：《卜辞求义》，群联书店1954年版，第68页。

在甲骨卜辞中很少见。笔者据赵容俊的研究，对这两种现象进行了统计①——甲骨卜辞中出现"巫"的卜辞凡86处，而与"隹"同时使用的只有例（5）一处；出现"祝"的卜辞凡263处，其与"隹"同时使用的只有两处；而巫与祝同时出现在同一卜辞中的现象则非常罕见。巫与祝，据甲骨卜辞记载，两者所从事的活动是相同的；而"隹"往往多与"帝"或"王"同时使用。从这些现象中可以看出，"隹"至少是部分承担了或者行使着"巫"或"祝"的职能。这也证明了"隹"获得了殷商人的认同及其在殷商人心中的神圣地位。

由此，難字从鸟或从隹之祈雨之形式逻辑就可解决。"堇"之义本来就是焚巫以祀天，甲骨文卜辞出现之"帝隹"，帝即上帝，就是天，是殷商人最为重要的崇拜对象。而"隹"为殷商图腾，故商人祈雨就借助于图腾之力来沟通天帝以达成愿望。否则，殷商人就不会在祈雨活动中屡次借助于它。这样，"隹"或"鸟"就与"堇"之初文联系在一起。

从甲骨卜辞看，"隹"承担了"巫"或"祝"的职能并不是身份上的获得，而是精神上的认同或归属。实际上，"隹"之祭祀活动仍然由"巫"与"祝"来完成。因为甲骨卜辞与其他殷商文献中并没有"隹"这一巫师之名号。吴其昌看出了其中的问题，认为"隹"是祭名，这一看法只说对了一半，他未说出祭祀对象与祭祀目的。对他的观点，不妨作一引申——"隹"不仅是祭名，更确切地说，它是一种以"隹"为祭祀对象的巫术活动，反映的是殷商时期的"隹"崇拜，可视为其图腾（而不是詹慕陶所说的"难"）。甲骨文中有大量的从隹之字，亦可得到很好的解释。因为文字的出现要晚于文明的发生，可以说，"隹"甚至在殷商立国之前就已成为殷商部族的图腾。吴其昌关于 解释也可作一辅证："在巫术仪式中，图腾物可能被杀死；但被杀物不是秽物而是圣物，是用来祈福而不是去灾"。② 再者，在甲骨卜辞中，"隹"的使用频率要远远高于"鸟"。此亦见殷商人对"隹"的态度。

3. 難之本义与引申——"堇"之古文或"堇"与"鸟"或"隹"组合

据上文论述，堇之本义为因干旱而焚巫祀天以祈雨，那么，它与"隹"合在一起组成"難"字后，其本义仍然没有改变。因为"隹"之巫术活动中亦有祈雨之功能，两者组合，只不过是前者借助于后者的神力以通"天"来达到目的而已。

既然如此，"難"为何具有了"驱疫"功能？这与"隹"关系密切。如卜辞：

（1）王卣曰：隹庚受。……偶齿……五月。——（《合》00094反）

① 赵容俊：《殷商甲骨卜辞所见之巫术》，附录1、附录2。
② 臧振：《蒙昧中的智慧——中国巫术》，华夏出版社1994年版，第12页。

（2）王……疾……隹妣……（《合》00454 反）

（3）贞王梦隹囚。一二二告 不隹囚。一二二告 贞王其疾目。一二三贞王弗疾目。（《合》00456 正）

（4）乙巳卜，殻，贞㞢疾身不其龙。……王圄曰㞷其言奇，隹辛令。（《合》00376 正）

（5）贞王疾身，隹妣已耂。（《合》00822）

前文已述，有关"隹"的巫术活动几乎渗透到殷商社会的各个角落，举凡祭祖、祀神、出行、征伐、祈子等仪式中都有它的身影。这五例甲骨卜辞中，第（1）例意为王的牙齿有病，第（2）、（4）、（5）例意为王的身体得了疾病；而第（3）例是王得了一个不好的梦，后来就得了眼疾，于是再三祷告。据卜辞记载，王得了疾病后，就请巫者与神明或祖先（如妣）沟通，来求得疾病的痊愈——巫者通过"隹"来完成。这是典型的巫术活动或仪式。这种活动或仪式是祈求天或祖先帮助治疗其疾病，或者祈求天或祖先将疾病带走，可算是另一种形式的驱疫。"贞王弗疾目"一句亦可证。这句话是巫者即贞人祷告后，借助所祈对象的口吻给出的结果——不要让王的眼睛患病。

在甲骨卜辞中，所有的巫术活动或仪式都比较虔诚，甚至还有禁忌。如囚，夏渌释为"凶"，于省吾释为人名。① 笔者同意夏渌的看法。因为"隹"是商族群崇拜对象，将其囚禁起来，当是犯了商族群关于图腾的禁忌。关于"隹"崇拜的记载，不仅甲骨文有载，殷商的铜器铭文中亦有记载。此不赘。

那么，"難"因其借助于"隹"的神力达到目的，因而具有了其巫术功能——交通神鬼。这样，"堇"之古文或"堇"与"鸟"或"隹"组合构成的"難"，在祈雨之本义下，就有了新的含义或引申义——交通神鬼以治疫病，这就是后世所谓的"驱疫"。

三、"難"本义的消失与引申义的再扩展

难，从因旱情而祈雨到祈神以治病，再到后世所谓的"驱疫"，其本义因何而消失，引申义又因何在祈神驱疫这一引申义的基础上添加了逐鬼？这些问题回答起来比较棘手。

1. "難"之引申义替代本义

"堇"之初文演变为"難"，这一新的身份并未因"隹"而改变其本义，反而应

① 于省吾：《甲骨文字诂林》，第1680页。

能强化这一意义。但文献表明,"难"这一本义的加强似乎迅速地被其引申义所取代,其本义反而淹没无闻。个中原因,试陈述如下:

一是巫、祝、奏、舞、焚等祈雨仪式的主导地位,或许使得"难"没有机会施展。关于这一点,赵容俊《殷商甲骨卜辞所见之巫术》之附录1~5,详细地条列了殷商巫、祝、奏、舞、焚等祈雨卜辞。这些多种多样的祈雨仪式为殷商社会祈雨的主要方式,其中并未发现由"难"来祈雨的。

二是巫、祝降神"驱疫"职能在殷商时代具有不可替代性。这里再举甲骨卜辞中有关王或妇好疾患的记载以说明问题:

贞妇好弗其囚凡业疾。(《合》00709 正)
贞王其疾囚。一 二 三 四 五 (《合》00376 正)
贞王疾身隹妣已壱。(《合》00822)
贞隹多妣戎王疾?(《合》02521 正甲)
贞不隹下上肇王疾。(《合》14222 正甲)
戊辰卜,出,贞王疾首亡延。(《合》24956)

卜辞中的"王"经常患病。卜辞中的妇好是殷商王武丁的原配夫人,最后三条卜辞就是关于她患病的记载。仔细阅读《甲骨文合集释文》发现,甲骨卜辞中有大量关于各种疾患的记载。胡厚宣曾专门著有《殷人疾病考》,以探讨甲骨卜辞所反映的殷商武丁时期殷人所患的疾病,如有全身病、头疼病、舌病、眼疾、失明、牙病、耳病、难产等。正如前文所述,每当王或妇好等疾患发生时,降神"驱疫"的多是巫与祝。

除此之外,殷商时期确有驱逐凶兽之事,如"贞王其逐兕隻,弗□兕,隻豕二。(《合》00192 正)"卜辞。该卜辞记载了凶猛的兕危害社会,商王让巫者降神驱逐之,并献牲二豕。这一巫术仪式亦由巫、祝来完成。

殷商时期众多的疾患都是通过巫、祝的降神来祈求治愈的。这两者在殷商时期的社会生活与生产活动中扮演者极其重要的角色。这应是殷商无"难"的一个原因。有关"难"之巫术活动(含驱疫)不见于殷商文献之记载,上述两点解释聊备一说。那么,就甲骨卜辞记载而言,"难"之本义的消失及其被替代,均不发生于殷商时期。

2. "难"之引申义的再扩展——逐鬼

(1)殷商人对鬼的态度。前文在讨论巫之问题时谈到的从示之鬼,其义表达了殷商人对鬼的祭拜。甲骨文中还有从贝之"鬼"字,《甲骨文字诂林》无释义。笔者

认为，"以贝"赂鬼。再如"醜"字，《说文》释为憎恶，其实此字从鬼从西，而西者，"'来兽鼎'古文'西'即酒字"，①"醜"当释为以酒酹鬼。如此可知，殷商时期，先民对鬼持一种敬畏和崇拜的态度，在身体有疾病时，不是归咎于它的身上，而是希望通过自己的图腾之力与之沟通，以求其帮助自己痊愈。

此亦有文献记载：

> 夏道遵命，事鬼敬神而远之。……殷人尊神，率民以事神，先鬼而后礼。②

可见，从夏朝至殷商，先民对于鬼持一种崇拜的态度，上述甲骨文中出现的从鬼之字，就是这种崇拜的反映，到殷商时期亦如此。故王国维说"商人好鬼"，③诚然也。

那么，殷商人由崇鬼是否变成了驱鬼？郭沫若关于"魌"的探讨可作参考，其所引卜辞如下：

> 癸□卜□，贞旬亡□。[□日□干□支]先有来□自西□。
> 告曰[🖾方征我]🗿夹方相四邑。十三月。④

该卜辞中有个字比较特殊，即🗿。叶玉林释为鬼，郭沫若以为不当，说："（此字）象人戴面具之形，当为魌之初形"，"决为魌之初形无疑"。那么，魌字何义？《风俗通》云"俗说亡人魂气飞扬，故作魌头以存之，言头体魌魌然盛大也"。⑤郭氏之解释颇为独到。不过，按《风俗通》的解释，"魌"之功用只在于保存亡魂，似乎没有逐疫之义。但从字形来看，🗿颇为恐怖，即使像王昭君、西施这样的美女戴之，人们也会被吓跑；⑥再据关于巫、舞等之祀无形的讨论，"魌"之字形并未显示出如此之义。这样，"魌"可能是专用于驱疫逐鬼之巫仪。且不说有无"方相"或"方相"为地名，就此字所在卜辞之义分析，当时殷商一定发生了大事，商王或许认为是某种不利于殷商社稷的疫鬼作祟而引起的，遂请巫者妆扮成"魌"驱之。🗿之

① 徐文镜：《古籀汇编》十四下五十三。
② 《十三经注疏·礼记正义》，第1732—1733页。
③ 马美信：《宋元戏曲史疏证》，复旦大学出版社2004年版，第1页。
④ 郭沫若：《郭沫若全集·考古编》第二卷《卜辞通纂》，科学出版社1982年版，第431页。
⑤ 郭沫若：《郭沫若全集·考古编》第二卷《卜辞通纂》，第431—432页。
⑥ 郭沫若：《郭沫若全集·考古编》第二卷《卜辞通纂》，第431—432页。

面目狰狞不容无视，其恐吓或威慑的作用亦十分明显。①

类似的驱除祸祟，卜辞中多有记载，如：

□旬㕣囚祸？㕣（祸按当释咎）旬㞢（有）希（祟），王疒首，中日羽（雪）。②

此例是否有驱疫之义，关键字在于对羽的解释。有学者释为"雪"，杨树达认为不妥，因甲骨文中已有雪字，而释为"彗"。他认为"孛星似彗，古书谓为除旧布新之象"；又云"彗为扫竹，用以扫除"，"有祟指王疒首言"，"卜辞盖谓王病首中日而除也"。③ 如此，该卜辞记载的正是驱除祸祟之义。

据此，殷人巫术仪式中的确有驱疫逐鬼之巫术。这与其好鬼是否矛盾？"殷人先鬼后礼，是'内宗庙，外朝廷'也"。④ 可见，殷人所好之鬼，祖先也；所驱之鬼，祖先之外危害于殷商生活与生产或社稷之鬼也。而"魌"字之义，乃妆扮成祖先（或图腾）之形以驱他鬼或疫疠。这或许是"难"之不出现于商代的另一个原因。亦有学者认为，"夔"为殷商祖帝喾（即帝俊），甚至是更早的帝禹，为傩神。⑤ 此说不必定论；但若夔即为殷商先祖的话，亦印证了殷商人以祖先之"鬼"驱除其他疫鬼的事实。

（2）"难"之本义的消失及其被替代，进而再次被扩展。这当发生在周朝。殷商时期尽管有驱疫逐鬼的巫术仪式，但还不是"难"，而是巫者举行的"魌"等仪式。"魌"之甲骨文献载之凿凿，或许可以这样臆测——殷商时期的驱疫逐鬼是由巫者借助其而完成，这也许是"难"未能出现的又一个原因。"难"驱疫逐鬼含义的逐渐演进似乎在商周文献中很难找到依据，不过，这并不妨碍将这一历史链条衔接起来（详下文"魌"字等的探讨）。到周代其驱疫活动就有了足够的文献支撑。如：

乃舍萌于四方，以赠恶梦。遂令始难□（按，乃驱字）疫。⑥

方相氏，掌蒙熊皮，黄金四目，玄衣朱裳，执戈扬盾，率百隶而时难，以索室□（按，乃驱字）疫。（注云：蒙，冒也。冒熊皮者，以惊驱疫疠之鬼。……

① 据周华斌整理，甲骨文、金文中表示头戴凶猛面具的字形有10种，表明在殷商先民在进行巫术驱逐活动时已使用了恐怖的面具。参见《中华戏曲》第十二辑，山西人民出版社1992年版，第26页。
② 杨树达：《积微居甲文说》，中国科学出版社1954年版，第85页。
③ 杨树达：《积微居甲文说》，第85页。
④ 《十三经注疏》整理委员会：《十三经注疏·礼记正义》，第1734页。
⑤ 黎国韬：《古剧考原》，中山大学出版社2011年版，第3—12页。
⑥ 《十三经注疏》整理委员会：《十三经注疏·礼记正义》，第770页。

时難，四时作方相氏以難却凶恶也。)①

这是非常明确的关于周代"難"驱疫逐鬼的文献记载。"難"之逐鬼意义的添加，其巫术史的脉络还是非常清晰的。我们可以这样表述——在殷商时期由巫、祝执行的驱疫逐鬼的巫术活动至此坐实于"難"。这样，"難"到周代（当为西周）才真正具有了驱疫逐鬼的功能。

再回头简析：周代文献为何出现了大量的"難"之记载，而到孔子时代，"難"又突变成了"儺"？这或许与周王朝及其衰落有很大关系。先看一则文献：

> 子曰：夏道未渎辞，不求备、不大望于民，民未厌其亲。殷人未渎礼，而求备于民。周人强民，未渎神，而赏爵刑罚穷矣。②

大意是说：夏王不尚辞，其政宽，贡税轻，故未厌其上下相亲之心；殷人虽亵渎言辞，尚未亵渎于礼，仅不如夏轻徭薄赋而已；周人承殷立国，遭逢纣之乱，风俗顽凶，故周人设教，强劝人以礼仪。

由此可知，夏商尊礼，而周朝太平之时尚能守礼，"難"于此时进入国家律典而成为"礼"，上升为国家意志，这应是立国后维护统治秩序之需要，故孔子有"周人强民，未渎神"之说。及周衰后，亵渎鬼神，礼仪不复，导致祸患丛生，尤其是诸侯之间战争不断，给社会尤其是"民"造成了巨大灾难，所以，孔子说周朝这种混乱使"民不胜其弊"。③ 因此，在战乱频仍的社会环境下，天灾人祸不断降临到老百姓身上，他们的生存环境持续恶化。或许，他们认为是某种疫鬼造成了这一切，遂迫切需要改变这一状况，于是，周初上升为国家意志的群体性"四时"之"難"，遂转变为关注"人"之个体之"儺"。周代之后，儺之逐鬼，④ 成为其最为主要的活动内容之一，大概与此有关。那么，周初"難"之出现以及突变为"儺"当是周朝历史、社会原因造成的。

四、由"難"到"儺"

据现有文献，这一转变的时间可能始于春秋时期。如《论语》：

① 《十三经注疏》整理委员会：《十三经注疏·周礼注疏》，第971页。
② 《十三经注疏·礼记正义》，第1734页。
③ 《十三经注疏·礼记正义》，第1735页。
④ 有学者说，《周礼》中之方相氏乃一恶鬼，其所驱除的也是恶鬼。见陈梦家《商代的神话与巫术》，《燕京学报》1936年第20期，第567页。

> 乡人傩，朝服而立于阼阶。

这是较早的关于"難"被替换成"儺"的比较可靠的文献记载。"難"字为何添上"人"字？《论语》注疏云：

> 正义曰：……儺，索室驱逐疫鬼也。恐惊先祖，故孔子朝服而立于庙之阼阶。神鬼依人，庶其依己而安也。①

这一解释的启发是，驱疫逐鬼的目的一是保佑先祖，二是保佑生人。我国民间现存的形态各异的傩戏，其目的亦不出这两点。所以，"難"的一切活动之根本目的就是佑人。故，"難"字加"人"以突出该活动的服务对象与目的性。当然，这样理解也无不妥——"難"由"人"妆扮以操作，强调"人"的法术的高强，但其指向仍是佑人。

《论语》里面，"難"与"儺"共存，前者指困难之"難"，而后者则是驱疫逐鬼之"難"。可见，至迟在春秋初期，儺就已置换了"難"。这一置换，突出了"人"的首要性与重要性，"人"也就成为后世"儺"主要的服务对象与内容。这是金文"難"义所未能明确的。

"難"——从"堇"之初文，到与"隹"结合而形成最初的祈雨本义，再到驱疫而逐鬼，最终完成其含义的转变与定型。它是仪式实施方式从温和到暴力的分水岭。从此，"難"的引申义——驱疫逐鬼替换了其本义并成为其自身的代名词，其自身也从殷商时期乃至周朝巫、祝操作的众多巫术活动中分化并独立出来，尤其是被置换为"儺"后，"儺"就踏上了自身漫长而丰富的演变历程。

至此，由堇向儺演变脉络即堇之初文或堇—隹—難—儺就十分清晰的呈现出来，其中的巫术或巫祭性质非常显著，是巫的直系后裔。因此，儺亦可称为巫儺。其活动或仪式可视为戏剧，故称这种巫儺活动或仪式为儺戏。只是在历史演进过程中，部分儺戏的巫祭性质逐渐淡化甚至消失，变成纯粹的仪式性表演，这样的脱离于巫祭性质的仪式表演，笔者亦视为儺戏的一支。无论何种形态，都不可否认——"難"是一种仪式性扮演，而不是学者们所谓的"鸟"。②

另外，前文所引郭沫若、饶宗颐等人的看法，目前尚没有确凿的文献支持。因此，宄等字于殷商时期很难与"難"字联系起来（详下文阐述）。

① 《十三经注疏·论语注疏》，第 152 页。
② 自许慎开始到清人段玉裁及后世的一些学者认为："难"是一种鸟，这一看法并没有文献支持；且也没有关于"难"这种鸟的称谓记载流传下来，即使少皞氏部族信奉鸟，也没有"难"这种鸟。

第二节 "隹"崇拜仪式的置换与傩仪的成型

一、由鸟而隹——隹为何种"鸟"

许慎说，鸟与隹为两种鸟类；后世学者说两者含义一样，并无分别。这两种观点迄今并未获学界认同。此处不再论证这两种说法，只是提出自己的见解。

先看一则学者们经常征引的文献：

> 秋，郯子来朝，公与之宴。昭子问焉，曰："少皞氏鸟名官，何故也？"郯子曰："……昔者黄帝氏以云纪，故为云师而云名。炎帝氏以火纪，故为火师而火名。……我高祖少皞挚之立也，凤鸟适至，故纪于鸟，为鸟师而鸟名。凤鸟氏，历正也。玄鸟氏，司分者也。伯赵氏，司至者也。青鸟氏，司启者也。丹鸟氏，司闭者也。祝鸠氏，司徒也。鴡鸠氏，司马也……"①

据此文献，少皞乃殷商先祖，于省吾认为，少皞氏为保存鸟崇拜最典型的部族，故其部族之内各氏族均以鸟为名号。② 这一阐述可解决不少问题。首先是殷商先祖崇拜的对象为凤，此点应无疑问。其次凤等均为"鸟"，甲骨文与金文中从鸟之字的出现，可能是远古时期凤崇拜的遗留。最后是玄鸟为少皞氏部族的一个氏族或分支崇拜的对象，在崇拜凤的基础上，因其以玄鸟为官名，遂以其为图腾。而殷商的图腾是哪种鸟？《诗经·商颂·玄鸟》有"天命玄鸟，降而生商"的诗句，《楚辞》中亦有反映；最有说服力的是殷商"玄鸟妇壶"上的"玄鸟妇"三字合书铭文，于省吾认为是商代金文中所保留的先世玄鸟图腾的残余。③ 这是殷商玄鸟崇拜的最有说服力的证据，亦即少皞氏的一支信奉玄鸟为图腾的氏族后来建立了商。

殷商崇拜玄鸟，这一点已被学界的研究成果多所证实。那么，这则文献反映出殷商玄鸟崇拜经历了这样一个过程：鸟——凤——隹——玄鸟。在远古时期，不少氏族或部落都崇拜鸟，而少皞部族选择了凤以崇拜，④ 而其下的一支商则信奉隹。如此，殷商之鸟崇拜对象就具体化——由鸟到隹再到玄鸟。这也可解释为何殷商甲骨卜辞中从隹之字远远多于从鸟之字，学者们争论不休的"鸟"、"隹"一而二或二而一的问

① 《十三经注疏·春秋左传正义》，第1566—1570页。
② 于省吾：《略论图腾与宗教起源和夏商图腾》，《历史研究》1959年第11期，第60页。
③ 于省吾：《略论图腾与宗教起源和夏商图腾》，《历史研究》1959年第11期，第60—69页。
④ 赵容俊：《殷商甲骨卜辞所见之巫术》，第195—198页。

题，亦可迎刃而解。甲骨文、金文中，从鸟从隹之字中"鸟"与"隹"的互换，就是基于图腾崇拜同根同类、血脉相连的缘故。因此，玄鸟是殷商人对"隹"的尊称——隹就是玄鸟，玄鸟就是隹。

那么，玄鸟是何种鸟？陈梦家等学者认为玄鸟为凤，这可能与殷商始祖少皞氏崇拜凤有很大关系。闻一多曾探讨殷商凤崇拜时说："就最早的意义说，龙与凤代表着我们古代民族中最基本的两个单元——夏民族与殷民族，……龙是原始夏人的图腾，凤是原始殷人的图腾。"①

由此，玄鸟为凤的观点似乎颇具说服力。不过，亦有学者提出玄鸟为燕子的看法。显然，凤与燕子是两种不同的鸟。该如何解释这一矛盾呢？其实很简单。从所引《春秋左传》文献看，崇拜凤图腾的少皞氏部族是由众多的小部族或氏族构成，其下的每个氏族都有自己崇拜的"鸟"类，这在文献中阐述得非常清晰。不少学者绕开这一文献，从殷商甲骨文与殷商金文中寻求答案，这本身没有错误；其错在于将殷商始祖部族的图腾视为其后来的图腾，因为图腾的崇拜从祖先到后裔不是静态的而是动态的，少皞氏部族下的各氏族有各自的图腾就属此种情形。甲骨文与金文中（甚至是殷商晚期的）关于各种"凤"字或图形的记载，都是源于对祖先图腾的敬仰，应当是少皞氏凤图腾的残迹，而不是殷商立国后的玄鸟图腾本身。因此，有关玄鸟即凤一说，不太令人信服。

既如此，玄鸟究竟是哪种鸟？其实，这个问题无需绕圈子地去论证，文献已有说明——"玄鸟，燕也"。②"玄鸟"为何被释为燕子？大概有两点：一点是其与司春分有关；二是"燕以施生时来，巢人堂宇而孚乳，嫁娶之象也"。③故后世注疏者就将"玄鸟"释为燕子。这种解释尽管较为勉强，但也未尝不可。因为，一种图腾崇拜，毕竟要落到具体的动植物或某人身上，而燕子的崇拜在国外民族中亦有之。后世注疏尽管带有浓重的礼教色彩，但祈子之生殖意蕴还是很明显的。殷商人奉隹，于此暂为一解。这样，"隹"之身份就清楚了——燕子。

不过，不能回避的是文献中关于"鸤鸠氏，司马也"的记载。"鸤鸠"亦作"雎鸠"，与玄鸟（即燕子）岂不是矛盾？其实这也很好解释。"鸟"之长尾是凤这一图腾的符号化；"隹"之短尾亦属于凤图腾系统内之"鸟"。因此，由"鸤"之作"雎"，显示了一个由从鸟到从隹的过程，前者上带有明显的祖先图腾崇拜的痕迹，后者蕴含的这一祖先图腾崇拜则淡化甚至看不出来。甲骨文与金文中从隹之字远多于

① 闻一多：《闻一多全集·神话编》，湖北人民出版社 1993 年版，第 159 页。
② 《十三经注疏·礼记正义》，第 554 页。
③ 《十三经注疏·礼记正义》，第 554 页。

从鸟之字，亦可证明这一演进过程。而两者的可置换正说明它们源于凤这一图腾崇拜。那么，"鸤鸠"与"雎鸠"分别是"凤"图腾与"隹"图腾崇拜的符号化。"从隹"的演变，至少说明一点，那就是"隹"崇拜的统治地位，到《诗经》时代，前者遂演变为后者。因此，"鸤鸠氏"者，乃是用凤图腾作为自己所信奉"鸟"之名称，后来遂演变为"雎鸠"。看来，殷商图腾崇拜对这一部族的影响甚巨。

二、象隹而舞——傩之隹崇拜仪式与置换

前文已述，"難"乃一种仪式，源于隹崇拜。这种隹崇拜仪式在殷商时期表现得比较明显，但到周代，"難"被"傩"置换后，这一隹崇拜仪式就发生了变化——由殷商象隹而舞被置换成周礼之方相傩仪。这一迅速的变化，有其内在的历史演变逻辑。

1. 妆扮，由蒙鸟羽到蒙熊皮再到玄衣朱裳，由魌头到黄金四目。殷商隹崇拜仪式之主要的特征就是象隹而舞。笔者在探讨"巫"本义是提到过其扮演方式，即"象无形"而舞。"无形"之妆扮，因其无形而不甚清楚，但其"妆扮"䧹之形义则非常直观。那么，象隹而舞之妆扮如何？文献不见有载，今试从甲骨文䧹以探究之，看其能否揭开谜团。

䧹，孙诒让、王国维等释为"凤"，叶玉林释为"凤"，郭沫若等学者释为"雾"。于省吾认为，上述解释"均非是，卜辞均指天象而言，……与雨相对……"，其举两例卜辞，其一为"辛丑卜，□贞，自今至于乙巳日雨？乙䧹，不雨。"① 此字甲骨文作䧹，究竟表示何义？甲骨文中还有一字与之类似，即虤，亦作䖈，此字见于武丁时期的甲骨卜辞上。胡厚宣对此字做了详细的讨论，认为虎字上方为"冒"即"帽"，整个字释为"蒙"，并进一步说："（此字）乃武士出征，披虎皮伪装，以冒犯敌人之义。盖古代作战，以虎皮表军众，以虎皮包兵甲，战士战马也都蒙虎皮……还有统治者出猎，前面有蒙着虎皮的皮轩车，后面随着身披虎皮的猎手，……以呈其凶猛，所以虤从虎字。"② 胡厚宣还列举了中外古代身披兽皮作战的例子，以证明其观点。

按胡氏的看法，䧹就构形上看，应表示身披鸟羽，这不可能是作战或出猎，因为鸟羽本身不仅对敌方或野兽不构成威慑，反而会成为对方的猎物。那么，此字会意象形连贯之义应当是祭祀，是举行某种巫术仪式以沟通神鬼，达到其愿望。胡氏之解

① 于省吾：《甲骨文字诂林》，第1696—1699页。
② 于省吾：《甲骨文字诂林》，第1630页。

从字形"虎"上入手，亦有证据支撑，但古代虎图腾的信奉亦不容忽略。因此，虤字亦可释为身披虎皮举行的一种交通神鬼的巫术仪式。

其实，此字尚有别解。因为这两个字下方分别为"隹"、"虎"，本身就已妆扮成这两种图腾动物的形象，没有必要再于其上加一"冃"以示"蒙"之义，此举似有重复之嫌，不符合古人会意象形之义。因此，较为稳妥的解释是：就构形看，上为"天"之义，下为身着图腾之皮的巫者，以巫祭之方式交通神鬼祈求帮助。这样，戯字本义或可释为：巫者象隹祀天。结合巫者的舞以祀无形的功能，象隹的巫者，在仪式中必须跳着舞蹈才能达到其意愿。这种身着鸟羽舞蹈的例子在中外民族的古代社会都屡见不鲜，此不赘。

这种在殷商时期常见的身着鸟羽的妆扮，《周礼》有载：

> 凡舞有帗舞，有羽舞，有皇舞，……郑司农云："帗舞者，全羽。羽舞者，析舞。皇舞者，以羽帽覆头上，衣饰翡翠之羽。"①

那么，何祀用羽？"四方以羽"、"旱暵以皇"。② 其中，羽舞之一的皇舞是专为祈雨所跳之舞，与殷商象隹祈雨之舞甚似。其原因与周人亦崇拜凤鸟有关——周人视凤为吉祥之物。

"衣饰翡翠之羽"，显示出周人之羽舞与殷商"象隹"之舞妆扮的差异，表明"羽"之主人可能与隹无关。若隹（即玄鸟）为凤，周人为何不延续殷商图腾而置换之？一个重要的原因是朝代更替。殷商末期，商王乱政以亡国，周代殷商后自然视殷商图腾玄鸟为不祥，③ 故羽舞之羽不选取隹之羽。于此亦见凤与玄鸟不是同一种鸟。

不过，周代甲骨卜辞中确有"隹"出现于巫术之中的记载，且《诗经·周颂·生民》亦有反映。可能的解释是朝代更替后的沿袭，而后在祭典中被替换。殷商之象隹之舞，尽管在周代被改变，却以另一种形式被保存下来。

而在周代傩仪中，"象隹"之身着羽毛的妆扮则被置换为"蒙熊皮，黄金四目，玄衣朱裳"。周代傩仪中巫者为何蒙熊皮？孙作云考证后认为，大傩仪是由周人传下来的黄帝战胜蚩尤的庆典仪式，蒙熊皮是因为黄帝以"熊"为图腾。④ 这样解释未尝不可，但并未解厘清周代对熊青睐的原因。这一点已有学者注意。据《史记》载，

① 《十三经注疏·周礼注疏》，第701页。
② 《十三经注疏·周礼注疏》，第701页。
③ 王大有、王双有：《图说中国图腾》，人民文学出版社1997年版，第52页。
④ 孙作云：《周先祖以熊为图腾考——〈诗经·大雅·生民〉、〈小雅·斯干〉新解》，《诗经与周代社会研究》，中华书局1966年版，第11页。

周人先祖为后稷，姬姓；而"黄帝有熊氏，少典之子，姬姓，……有圣德，受国于有熊，居轩辕之丘，故因以为号"。① 这表明黄帝部族是以熊为图腾的。事实上，现有研究成果表明，有关周朝的图腾较多，如熊图腾、龙图腾、凤图腾、虎图腾等。其中不少图腾或许属于周王朝承续商之后诸多部族的，并不能代表周王朝。因周人亦为姬姓后裔，在傩仪中自然要有所选择，其远祖为熊图腾部族，熊自然成为首选图腾以驱疫，以代殷商之玄鸟图腾。

有学者研究了熊图腾的流变，今不妨大致勾勒出其自远古至周代发展的历史脉络：远古熊崇拜（母系社会）—黄帝—大禹（夏）（见下注之叶舒宪文）—商（玄鸟图腾）—周（远祖图腾：熊）。据此，殷商代夏后，熊图腾（一说龙）从国家意志中消失，代之以玄鸟图腾；商亡周兴，玄鸟图腾则不见于周代大傩之中。这是两个具有不同图腾信仰的部族建立起来的国家，这种选择很符合商、周各自的国家意志。因此，周人蒙熊皮以驱疫，就可得到较为合理的解释：它是周人对远祖熊图腾崇拜的遗留，从而避免了在大傩时无驱逐之"傩神"的尴尬。于是，《周礼·夏官》、《仪礼·乡射礼》等有关周代文献中屡有关于"蒙熊皮"以行傩的记载，也算是一种强化。不过，这种"强化"却掩盖了历史的本真，后世亦鹦鹉学舌，使其真相隐入迷雾之中。

至此，周代大傩仪中蒙熊皮之举，不仅仅表明用其之威严凶猛之恐怖形象来驱鬼逐疫，② 更深层次的原因在于对远祖图腾的信奉，是周朝基于历时性与共时性的一种选择。如此，周代大傩仪中蒙熊皮之历史链条，就可连接起来。

那么，如何解释大傩仪中的"玄衣"之"玄"？笔者打算借助谢瓦利埃的一段话来阐述："在欧洲，熊的神秘气息是从地窖里传出来的。熊因此代表黑暗，阴森，在炼金术中，属于物质最初状态中的黑色。在希腊神话里，熊伴随阿尔忒弥丝参加残酷的祭祀仪式。"③ 这段话包含两层意思：一是熊之黑暗既代表恐怖，又代表生命的元初状态；二是熊要参加"残酷的祭祀仪式"。关于第一层，熊的恐怖目的在于驱疫逐鬼以佑人；而黑色之生命元初状态，可预示一种生机。这两者都是替人禳灾祈福。关于第二层，熊参加祭祀有两点：一是代表图腾以享受祭品，一是代表图腾给巫者神力以驱疫。从谢瓦利埃的表述中发现，上古人类对黑色是如此恐惧而又如此依赖。"黑暗"或"黑色"为何有如此魔力？比德曼说，"黑色"在一些宗教中是特别可怕的神

① 《艺文类聚》，上海古籍出版社1982年版，第210页。
② 叶舒宪：《熊与龙——熊图腾神话源流考》之熊图腾论证，《学术评论》2006年第10期。
③ ［法］让·谢瓦利埃等著：《世界文化象征辞典》，海南文艺出版社1994年版，第1113—1114页。

灵①；而"在被上帝射出的光明驱逐消灭之前，黑暗是原始混沌的第一象征……光明与黑暗是相同的，是一体。生命就是死亡；黑暗犹如光明"。② 这应是人类对黑暗或黑色的恐惧与依赖的深层原因。而熊图腾的神力当源于"黑暗"或"黑色"。当然，有学者说，在中国古代，黑色与北方有关，故称北方为"玄武"，亦即北方黑帝。玄武亦是表征，而"黑帝"内涵则与比德曼所阐述的观点殊途同归。

不难看出，周代大傩仪之"玄衣"之本质不出比德曼的视野，而谢瓦利埃的看法则是实践上的最好注脚。"熊"与"玄衣"之"玄"，前者为形式，后者为内容，两者完美的结合在一起。这样，"蒙熊皮"与"玄衣"之逻辑结构就可建立起来。殷商玄鸟之玄，亦当有此意。

"玄衣"既释，"朱裳"之"朱"何解？"朱"，红也，其含义学界多有论述：

"红色以氧化铁（俗称红赭石）的形式出现，它从史前时代就一直和人类在一起，并且被经常用作冰河时代的岩洞壁画的颜料。甚至在此之前，尼安德特人在死人尸体上洒上红颜料，意思是使死人重新获得血和生命的'暖'色。"③ 也有学者在解读北京周口店龙骨山山顶洞人的尸骨上的赤铁矿粉粒时说："红色血液与生命的表象关联，红色铁矿粒与红色视觉直觉的同一性，是山顶洞人视红色铁矿粒为同一物类，是可以理解的。又红色火焰给山顶同人带来光明、温暖、熟食、驱猛兽，于是火成为山顶洞人生命的卫护者。而红色火焰与红色铁矿粒，同样可以获得知觉原逻辑思维的同一性。于是，对死者施以铁矿粉粒，可以使死者保持生命和光明，温暖等等。"④

从研究看，远古人类对于红色的认知可分为三层：一是生命的本色与重获新生的途径，一是表示光明与温暖（按，表示"火"亦可），一是驱逐猛兽。笔者认为，在周代大傩仪中，"朱裳"之"朱"所采取的当是后两种意义，即以光明驱逐疫鬼。这样，"朱裳"之"朱"与"玄衣"之"玄"在周代大傩仪中的意义就具有同一指向性。如此，"玄衣朱裳"之寓意就跃然纸上。

再看面具。象隹而舞是否带了面具？从"巫"之妆扮、之甲骨字形分析看，应该带有象征"鸟"的面具，至少头上要戴上"隹"之头像。笔者臆测：魌之甲骨文所示面具是不是"隹"之头像面部造型？从字形上看，非常相似。它与周代傩仪中的"黄金四目"有无关系？

不妨看看周代傩仪之"黄金四目"。它从何而来？这需要考虑"魌"、"夔"这

① ［法］让·谢瓦利埃等著：《世界文化象征辞典》，第115页。
② ［法］让·谢瓦利埃等著：《世界文化象征辞典》，第113—114页。
③ ［法］让·谢瓦利埃等著：《世界文化象征辞典》，第118—119页。
④ 王大有、王双有：《图说中国图腾》，第48页。

两个甲骨文字。两者之间尽管没有文献连接,但从字形入手,或许能初步理清其渊源。笔者的假设是:甲骨文中的"夒",或许是甲骨文"魌"的变形。通过比对"夒"与"魌"之甲骨文发现,两者字形非常相似——只不过"魌"字甲骨文是一正面形状,而"夒"字甲骨文均为侧面状。关于夒之面具,有人说是猴,有人说是鸟,笔者倾向于后者。吴其昌关于"夒"为殷商始祖玄鸟的意见值得参考。从字形上看,"魌"面具更像以巨大的正面之"鸟面",尤其是眼睛被极度变形和夸张,线条棱角分明;而"夒"字之面具形状从侧面看似猴,但又似鸟,应是由巨大的正面之"鸟面"变形为线条婉转的侧面面具。释"夒"为猴,纯属望形生义。正如学者所言:"东方商人是绝不会如此丑化自己的祖先的",① 那么,"夒"之面具当视为"鸟面",是由"魌"正面之"鸟面"变形而来(详下文)。后世学者所谓的黄金四目即魌头,就找到了自己的历史演变逻辑:佳(玄鸟)之面部——魌(正面)——夒(侧面)——黄金四目。据研究,欧洲、非洲在史前时代,就已出现了功能多样的面具,其中的图腾仪式、施行巫术以驱邪逐疫即为氏族或部落举行的宗教祭仪。他们要把自己装扮成图腾的形象,跳图腾舞蹈。② 我国史前亦出现了面具,如良渚文化玉器上雕刻着佩戴面具的巫师图像。③ "据田野考古资料,迄今为止,属于商周时代的青铜面具已发现二百多件",或用来祭神,或用来沟通人神关系。④ 因此,殷商时期存在着戴着面具以驱疫的巫祭仪式,象佳而舞之(至少部分)巫者面部确有妆扮。那么,从殷商图腾"佳"之面部到周代之黄金四目,这一历史演变链条亦可连接起来,而周代傩仪中之驱疫逐鬼之面具也完成了演化而成型。而"難"之驱疫意义的获得及其向"傩"的转化,于此可为一解。不过,若参照"魌"字之甲骨文,"黄金四目"当属更加恐怖的面具。这一改变,可能是为了区别或忌讳于殷商之鸟面。

至此,周代大傩仪中,巫者"蒙熊皮,黄金四目,玄衣朱裳"的含义与历史逻辑,就可得到较为合理的解释。这一妆扮成为后世傩仪的一个标志,甚至被后世视为傩仪的重要特征,进而成为判断是否为傩仪的重要依据。直到汉代,这一行头尤其是"玄衣朱裳"依然得到较好的继承。

2. 手中道具,从手无固定执凭到执戈操盾。从"巫"字分析看,巫者舞蹈突出的是妆扮,手中似乎没有道具。从解读出来的一些表示祭祀的甲骨文看,多为手持酒、肉等,"舞"者手中有学者所谓的稻穗等,但这些类别都不固定。甲骨文中,确

① 黎国韬:《古剧考原》,第7页。
② 李锦山、李光雨:《中国古代面具研究》,山东大学出版社1994年版,第20—22页。
③ 李锦山、李光雨:《中国古代面具研究》,第67页。
④ 李锦山、李光雨:《中国古代面具研究》,第95页、第106页。

有一些含"执"义之字，除了"宂"字外（如果学者解释正确的话），其他意义至今未能解读出来。若以《葛天氏之乐》之"三人操牛尾"为参照，上古巫者举行巫术活动或仪式时，手中是持有道具的。如甲骨卜辞之"宂"属于执戈驱疫，那么，周代大傩仪中执戈就有了依据。而甲骨卜辞中的不少从戈之字，如咸、戒、臧、盛、伐，而商朝兵器种类有戈、矛、钺、戚、刀、镞（箭头）、盔等，其中确有"戈"这一兵器。尽管从巫、舞本身难以看出其是否执戈，但殷商人在遇到困难时，可能会使用"戈"来驱逐之，这有一甲骨文为证，即䖔，有学者释为"象以戈搏虎之意"。①此故且为一解。若仅从字形而言，殷商时期的确存在着执戈驱疫之事，尽管在殷商人的观念中还属于纯粹的巫术活动或仪式，尚没有明确的"难"意识。这与周代之"傩"之有意识的认知还有着观念上的差别。而殷商人的执戈驱疫之"执戈"，当是象佳而舞之另类巫傩活动——源于"戏"（详下文"'戏'考）。

这种执戈扬盾之舞在《周礼》中被称为"兵舞"，②且有专职掌管戈盾的官员即"司干"：

> 释曰：……以其文武之舞所执有异，则二者之器皆司干掌之。言司干者，周尚武，故以干为职首。……按《司戈盾》亦云："祭祀，授旅贲殳，故士戈盾，授舞者兵。"云舞者兵，惟谓戈。③

可见，执戈扬盾之舞不仅用于傩仪中，更是周代国家重大祭典之舞蹈。

商、周人为何钟情于戈以驱疫？据《中国国防简史》所记，戈被大量使用于商代车战，是商代车战的基本格斗武器。在殷墟西区聚葬地出土的青铜兵器中，戈大约占 2/3；在殷墟妇好墓出土的随葬兵器中，铜戈武器占了 2/3 以上。而在周代，戈亦属于"车兵"之"五兵"（即弓矢、戈、矛、殳、戟，共为一组配合使用）主战兵器之一。④ 由此可知，商、周两朝，戈都是其最精锐部队即战车部队的基本或主战武器之一。这即可解释周代傩仪中执戈的来由。原来，商、周人是将疫疠当做生死的敌人来对待的，并且用自己最熟悉的主战武器来与之搏斗。至于盾，其在傩仪中的意义与其在战场上的防御之义亦无区别。

3. 扮演，从象佳而舞到"蒙熊皮、黄金四目，玄衣朱裳，执戈扬盾"。对妆扮与道具进行区别，是为了弄清"難"与"傩"形式上的不同。前者为象佳而舞，带有

① 徐中舒：《甲骨文字典》，四川辞书出版社1998年版，第529页。
② 《十三经注疏·周礼注疏》，第701页。
③ 《十三经注疏·周礼注疏》，第745页。
④ 陈满先、贾云生：《中国国防简史》，武汉理工大学出版社2008年版，第15页。

强烈的图腾色彩，是一种图腾之舞，因其崇拜的虔诚而使这一图腾之舞充满了神圣与庄严；后者在形式上已消退了附加其上的图腾光环，变得更加务实，因此，其神圣与庄严的气氛逐渐淡化，变得世俗起来。

殷商的象佳而舞完全是图腾崇拜的反映，这种图腾舞蹈在世界各地的岩画、洞穴壁画或者考古中都有发现，并有学者进行过详细的解读。这种图腾之舞，只是化妆为图腾的样子，或带上图腾的面具，只求"象"，不为威慑，因此，化妆上不甚讲究，但强调舞蹈，这是巫者"象无形"或"象佳"通神的最虔诚、最有效的方式，因而其舞蹈具有显著的表演特征。

而周代傩仪则注重妆扮，希望通过化妆的恐怖，而成为其所妆扮的吞噬疫疠的猛兽。这种妆扮，不是祈求神鬼，而是其妆扮的本身就是。其执戈扬盾并做出各种威猛恐吓的姿势与大呼小叫，就成为其突出的"扮演"特征。在与生活、生产中常规的行为比较意义上，这可视为另类的"舞蹈"，已不是殷商人的图腾之舞。

从本质上看，周代傩仪之扮演仪式中的所有环节都是通过巫术来实现的，因此，它仍属于巫术范畴，称之为巫傩亦无不可。

应当说，驱疫之妆扮从殷商的简单到周代的整齐，从殷商的无固定道具至部分巫术仪式中使用戈，再到周朝主要使用戈、盾这两种源自军队的武器，反映了商、周两朝不同的世界观——前者以呼告、诏媚的方式祈求超自然之力，还受"自然"的控制；后者则通过各种形式诉诸于武力，以"傩"这一幻化的自身之力，用自己认为是最为强大的武器来与疫疠这一"超自然"的化身相抗衡，表达了挣脱"超自然"束缚的强烈愿望。

4. 目的，从户外祈雨到索室驱疫。从甲骨卜辞看，殷商巫术活动的目的很多，但其图腾𦥑之舞的主要目的则是于户外祈雨。除前文于省吾所举卜辞外，还有不少其他甲骨卜辞可证。如：

（1）王固曰：𩵦，雨。壬寅不雨，风。（《合》00685反）
（2）贞亡来艰。……夕𩵦。一……奉雨于上甲宰。（《合》00672正）

而周代傩仪，从文献记载看，则主要是索室驱疫，与祈雨无涉。其实，祈雨目的，周代傩仪亦有反映。这需要从金文中寻求答案。金文中"难"字有两个异形：一是"难"上加草字头，一是"难"下为一"火"字或四点水，《古籀汇编》将这两个"难"的异形字均看做"难"的重文，释为"然"。其实，从字形看，这种解释有些勉强，其含义可据其会意象形连贯取义来解释。从草或从火，可视为焚烧之义，焚烧对象为"难"，亦是焚巫祈雨巫术仪式的反映。

从这两个"難"之异形字看，这两个"難"之异形字可能较"儺"出现得早一些，有一个由"難"向"儺"演变的过程。"難"于周立国后出现，从而承担了巫者的部分职能，异形字的产生当是"難"祈雨功能的分化；而"難"本身的职能因"巫"的逐渐分工、细化而消失。之后，又因祈雨上升为周代国家祭典，被纳入礼仪之内，"難"的异形体之祈雨功能遂被舞、雩等各种礼仪所取代，其本身就失去了生存的环境，因而其存在的时间很短，故被废弃不用。这样，"難"的功能一步步演化，到孔子之时，就成为专门的驱疫逐鬼之"儺"。

"難"之目的逐渐演进，导致其本义一步步消失，也改变了其本初的象佳以舞的形式与内涵，而变成"儺"这一专门的巫术仪式，从而具备了后世意义上的"儺戏"内涵。

三、佳——儺神的原型

行文至此，一个不可回避的话题浮出水面——儺神的原型是什么？这是一个颇具争议的话题。有学者列举了大量文献及学者研究的成果以探究儺神的原型，认为是夔，而夔则是商人祖先帝喾（其中谈到帝喾猴属的问题）。[①] 而吴其昌认为，夔、喾等为一字，即殷商始祖玄鸟，支持此说的学者有陈梦家、闻一多、吴广平等学者。此观点之儺神原型未变，仍是帝喾；此时的帝喾不再是猴属动物，又而是玄鸟即佳这种短尾鸟。当然还有学者各打五十大板后，提出了夔先于猴属，后又变成玄鸟这样的折中方案。至于其他观点，不再赘述。[②]

从夔之甲骨文字形看，如图2.2所示，[③] 诚如学者所言象一"猴"，但都是侧面像。因此，不能据之以释义。此字不必拘泥于许慎等人的观点，尚有别解。

笔者发现，此字甲骨文字形如王国维所说"象人手足之形"；不过，他忽略了此"人"头上戴着一个颇似"猴脸"的面具，这在"一期库1010"、"一期甲2336"、"一期乙4718"之字形上表现得很明显，尤其是"一期甲2336"之侧面字形特像猴形。如果将图2.2中左图中面具字形即学者所释的"魁"字与右图之"夔"字比对，从侧面观之，"魁"字形则与"夔"字甲骨文即右图之面具字形无异。在此不妨作一假设：这是殷商王举行祭祀祖先的一种仪式，学者解释这些猴形字或站或立或卧，笔者认为应是扮演者不同姿势的摹写，或是扮演先祖的巫师之不同姿势。"魁"之甲骨文的不同形态被视为"猴"，就是"魁"甲骨文字形不同姿势的反映。正如前文所

① 黎国韬：《古剧考原》，第14—15页。
② 黎国韬：《古剧考原》，第232—237页。
③ 这两张图片采自《甲骨文字典》，第365页（左图）、第622页（右图）。

述,只要转换视角,细心比对,就会发现"夒"之诸字形面具上均显示出一只眼睛,这点很重要。如果将"魌"之面具侧面放置以观,或将"夒"之面具正面放置而视,那么,两者非常相似。据此,"夒"之面具当由"魌"之面具变化而来,其诸多字形就是"魌"不同姿势的诠释。而"夒"就是"魌"字之变形,两者其实就是一个字,表示一个意思。那么,"夒"就是一种祭仪,是巫者妆扮殷商图腾玄鸟以祭祖。商王敬天祭祖,于此可见一斑。这与殷商时期"隹"崇拜之甲骨文记载亦非常吻合。这个"祖",不必是帝喾,也不必是具体的商王如所谓的"高祖辛",而是泛指。这样的仪式现在仍有遗存,如贵州的撮泰吉,其祭祀仪式上诸人的动作与之非常相似,可为之作一注解。那么,释"夒"为"猴"当是误解。

为说明问题,笔者找到了几幅史前岩画图。其一是印度卡比德拉史前岩画——"手持金盏花的妇女"(如图2.3所示)。① 岩画上有两对手持金盏花的妇女:左边两位妇女相对而视,为头部侧面像,与猴面相似;右边两位妇女面朝正前方,头部为正面像,与正常人面部一样。其二是印度毗摩贝德卡史前岩画——"身体呈S形的舞蹈者"(如图2.4所示)。② 这幅岩画左边的舞者头部未刻画出来,右边的刻画成两个准三角状;只有中间的舞者头部轮廓较为明显——头部为左侧面,形状与上一幅岩画左边妇女的侧面像相似。稍加比对就会发现,史前印度岩画中的人类头部侧面像与殷商甲骨文"一期库1010"所示的所谓猴面像非常相似。印度史前岩画中的妇女是否带有面具已不重要,关键是上古人类在人面部画像侧面的处理方式上不因地域等因素而有显著差别。

类似的史前岩画人面像还有不少,如南非锡特鲁斯达地区的岩画"激烈的战斗场面"、"狩猎羚羊图",原苏联境内顿河科斯秋基Ⅰ遗址出土的泥炭岩

图2.2

图2.3

① 此图采自李淼、刘方《世界岩画资料图集》,中国工人出版社1992年版,第92页。
② 此图采自李淼、刘方《世界岩画资料图集》,第93页。

雕成的类人头像、法国科巴尔洞穴以及西班牙阿尔塔米拉洞穴壁画中的类人形象①、秘鲁"围猎羊驼"②等中都有存在。最具典型意义的岩画人侧面像是澳大利亚崖壁画《奔女》,③ 如图2.5。岩画中有四位奔跑之像,被称为"4个奔跑着的一群女精灵"。④ 这是一幅侧面运动人像,她们的头部面向右方,相比印度人像之线条表达,这幅人像属于阴刻,其头部侧面像形状与"猴"之侧面像更为相似。另一幅史前岩画《两个施巫术的精灵》之其中一个女巫侧面头像亦是如此。⑤ 而中国史前岩画人面形的面部特征有四种,其中亦有猴面形。⑥

图2.4

图2.5

其实,世界各地遗存的史前岩画中的大量人面画像,不必都如上引史前岩画人面像,而是各具形状,但人之头部侧面像多如上引岩画之刻画。因此,从东方到西方、从大陆到大洋上的岛屿,欧洲、亚洲、非洲、美洲、大洋洲等史前岩画侧面人头部像多被处理成"猴面像",这不是孤立的现象,而是史前人类对人类头部侧面像感性认知的共性反映。而殷商"夔"之甲骨文以后世所谓的"猴脸"来表示,当从远古历史文明传承而来。这一源自史前文明的传承,学者未能加以关注,在考察"夔"这一甲骨文时,自然就显得很彷徨,望文生义、想当然的理解与诠释就难以避免。借助于史前岩画的帮助,应能为关于"夔"之"猴"说等纷争画上一个句号。

据甲骨卜辞,"隹"参与了几乎所有的巫术活动或仪式,驱疫(如果有的话)时自然要凶恶一些,面具自然要反映出来。甲骨文卜辞中有"夔蚩"记载。"蚩",《说文》释为蚩虫,传说为蚩尤死后所化,"夔蚩"之义即为借助夔之恐怖威力以驱逐之。那么,"夔"确有驱疫逐兽的神力。陈梦家说方相氏所饰是一种恶鬼,其实是殷商图腾玄鸟的变形,以之交通先祖来驱鬼。因为只有祖先之鬼才愿意帮助后裔驱疫,

① [苏] A. A. 福尔莫佐夫著:《苏联境内的原始艺术遗存》,路远译,陕西师范大学出版社1992年版,第15页。
② 李淼、刘方:《世界岩画资料图集》,第188页。
③ 图采自陈兆复、邢琏《外国岩画发现史》,上海人民出版社1993年版,第353页。
④ 陈兆复、邢琏:《外国岩画发现史》,第353页。
⑤ 陈兆复、邢琏:《外国岩画发现史》,第357页。
⑥ 邓福星:《中国美术史·原始卷》,齐鲁书社、明天出版社2000年版,第278页。

这就是殷商之"内宗庙";否则,以他人(祖先)之鬼以驱逐其他恶鬼,断乎不能。而后世文献中关于"夔"的种种神力于此就可得到解释。这里面有后世演变或附会的成分。这是驱鬼面具之情状。而祭祖就不同。祭祖时要虔诚一些,故"夔"之面具线条就流畅、婉转一些,造型就不能凶恶,而是温和、安详得多。这种祭祀殷商祖先仪式的说法,甲骨卜辞有确凿的证据——殷商王在祭祀其先王先公中最为显赫的高祖王亥时,头上总要冠以鸟形,表示不忘先祖之义,这是甲骨文中所见鸟图腾的孑遗。① 这一"鸟冠"之形当是"魌"字之初文。那么,前文笔者关于"黄金四目"源于"隹"的结论于此可得一证。

其实,夔不仅参与祭祖、"驱疫",亦曾参加过祈雨。如甲骨卜辞"贞:翌,辛卯,雨夔,矢雨"(《合》00063正),此片甲骨正面所记正是祈雨全过程。据此甲骨卜辞,当时旱情严重,"其丧众",于是举行祭祀祈雨仪式。后来下了大雨,即为"夔"之力使然。

那么,傩神原型就可作一结论。从金文"难"字形出发,傩神的原型应是"隹",也就是殷商图腾玄鸟。因为堇之初文只是焚巫祀天祈雨,而殷商几乎所有的巫术仪式都有"隹"的身影,包括"驱疫逐鬼","難"之驱疫逐鬼就是从"隹"而来。

这一原型到周代就被置换为方相氏。这一置换亦可理解。从人之"難"即傩,已不再是"難";方相氏成为傩神亦是历史的选择,已不是"隹"。因此,说方相氏是"傩"的傩神原型并无不妥,但这只能自周代始。

"隹"之于"難"的难神原型与方相氏之于"傩"的傩神原型,是商、周两个不同图腾崇拜的王朝在国家意志上的反映,傩神之置换亦是国家意志的体现。不过,尽管于周代被置换,但追根求源,"隹"才是傩神最初的原型。

可以说,"難"与"傩"这两种原本本质相同的上古巫傩形态,因商、周朝代更替而完成了形式上的转变,"象隹"之舞亦变为"方相"之舞。殷商之"隹"崇拜仪式在周代被置换后,它就淡出了人们的视野,而真正的或后世意义上的"傩"仪才开始登上戏剧史的舞台。这一傩仪在妆扮、道具、扮演、服务对象与目的等方面,初步形成了自己的一套规范,在周代趋于成型。

四、傩的分化

此处傩的分化包括"難"是从宏观角度而言,具体指是否具有巫祭性质。

① 胡厚宣:《甲骨文所见商族鸟图腾的新证据》,《文物》1997年第2期,84—87页。亦可参见《殷商甲骨卜辞所见之巫术》第189页所引之王亥头上加鸟形之甲骨文字与论述。

1. "夔":从傩神到乐官

先看两则文献:

> 帝曰:"夔,命汝典乐,教胄子,直而温,宽而栗,刚而无虐,简而无傲。诗言志,歌永言,声依永,律和声。八音克谐,无相夺伦,神人以和。"夔曰:"於!予击石拊石,百兽率舞。"①

> 夔曰:"戛击鸣球,搏拊琴瑟以咏。祖考来格。虞宾在位,群后德让。下管鼗鼓,合止柷敔,笙镛以间,鸟兽跄跄。箫韶九成,凤凰来仪。"夔曰:"於!予击石拊石,百兽率舞,庶尹允谐。"②

这两则文献中有五点值得注意:一是夔,二是凤凰,三是典乐以教胄子,四是百兽率舞,五是击石拊石。

关于"夔"。前文已述,其形式是面具,内涵是一种祭仪,源于殷商图腾"隹",是后世所谓的傩神,此处却变成了"乐官"。对此,笔者的解释是,殷商巫者祭祀先祖时头戴鸟冠充当祭祀的主角,必定精通音乐和舞蹈,其扮演的角色为"夔",故被视为传说中乐官。这是后世附会的结果;至于在文献中呼为人名,则属无稽之谈。

不过,"夔"之典乐以教胄子等,却透露出其源自巫者的信息:其基本的功能在其历史当下职责中尽显出来。这两则文献若是殷商实况的记载,则至少有部分巫者转换成为世俗服务之人;如是周代实况的记录,则亦表明周代有部分巫者已不再从事傩祭职业,而是专门为王室或贵族子弟服务之乐官。

关于凤凰。这是殷商远祖图腾,其实周代亦有氏族或部落信奉之。文献中之凤凰只是作为祥瑞的象征而出现,即象征"神人以和",而并非祭祀的对象。

关于典乐以教胄子,这是夔之少见的职能。"诗"字,《甲骨文》字典、《古籀汇编》中均未见之,此字可能出现于周代。如此说成立,则周代或许视"夔"为古代的乐官。这一看法,极为巧妙地掩盖了殷商图腾即玄鸟崇拜的历史真实,也掩盖了"夔"的本来面目。因此,夔之教育功能是周人甚至东周人所附加其上的。

关于百兽率舞。按照叙事角度,帝命令夔来指挥一场类似现代吉庆的展演舞会,于是,才有夔后面的一段话。这两则文献均为对话,谈论的不是祭祀,而是教育或礼的。据谈话内容,百兽率舞的扮演者来自不同的氏族或部落,他们戴的应是各自的图腾面具,表现的是"神人以和"、"凤凰来仪"这一祥和与热闹的场面。此舞乃为纯粹的仪式展演,为面具舞蹈(似后世所谓的大面或代面戏),已没有了巫祭性质。

① 《十三经注疏·尚书正义》,第93—95页。
② 《十三经注疏·尚书正义》,第151—152页。

关于击石拊石。这是乐器伴奏，有钟、鼓等打击乐器与琴、瑟、笙等管弦乐器。而管弦乐器于殷商巫祭中少见，但多见周礼之祭祀中，则此文献或许是关于周代舞蹈盛况的反映。这表明，至周代，巫祭或世俗中的乐器可以互用。

总之，这两则文献透露的信息是：至迟于周代，"夔"不再承担巫祭职责，而由巫、傩来负责。这样，原本具有巫傩性质的"夔"就分化或转变为世俗服务的乐人。周代之后，此字巫祭之实践意义消失而被其他释义所替换，其与傩仪相关之文献亦少见记载。

那么，"夔"之义演变如何？检索后世文献，知"夔"之义有二：一是夔之本义的引申。包括两大方面：一方面是由驱傩之"傩神"演变为某种信奉，如夔龙（纹）、夔鼓等；另一方面是演变为夔魍（山林精怪）。二是乐官之义及其引申，如夔头（乐官）、夔乐（庙堂雅乐）、夔跜（跳动）等。夔龙（纹）等具有威慑、驱疠作用，尚有夔之本义的遗迹，但已退化为静态的巫傩形式，与傩仪的实践活动无关；而山林精怪之义，则与夔之本义相去甚远。据此，严格说来，"夔"之成为乐人不仅仅是分化，更是从性质、职能、扮演角色、服务对象等方面之较为彻底地转变。

2. "傩"：由祭坛到世俗

夔的分化并非特例。巫祭固然有娱神特征，而其娱人特征亦是客观存在。"傩"以驱疫逐鬼的特征与面目于周代出现，亦并非一成不变，也有娱人的功能。《诗经·卫风·竹竿》有"巧笑之瑳，佩玉之傩"的诗句，就是证明。《竹竿》主旨可能是抒发远嫁诸侯的卫夫人思念故国之情，其中的主人公当是卫夫人。而"傩"，许慎释为"行有节也，从人难声"，[①] 此句意在赞美卫夫人的美貌与举止。显然，这不是傩祭中的语言。"行有节"当是从傩舞而来，用来形容舞姿的优美，这里拿来形容卫夫人，这表明在《诗经》之时，"傩"之一部已世俗化，或者傩舞内化为人们观念上甚至行为上的一种习俗。这种习俗，《诗经》亦多有反映。如：

> 猗嗟昌兮，颀而长兮。抑若扬兮，美目扬兮。巧趋跄兮，射则臧兮。（《猗嗟》）

> 济济跄跄，洁尔牛羊。（《楚茨》）

> 跄跄济济，俾筵俾几。（《公刘》）

"趋跄"，行走有节奏，《猗嗟》中用来形容男子的举止动作，"跄跄"，走路有节奏之义。而《尚书》有"笙镛以间，鸟兽跄跄"，其"跄跄"则为舞蹈。那么，

① 许慎撰，段玉裁注：《说文解字注》，上海古籍出版社1988年版，第368页。

趋跄与跄跄之义就当从"鸟兽跄跄"而来。而鸟兽跄跄则是图腾舞蹈，则《诗经》中诸如趋跄或跄跄之步伐，当是脱胎于巫祭之中的巫舞或傩舞。

《猗嗟》为风，《楚茨》属小雅，而《公刘》则属于大雅，可见，在《诗经》时代，傩舞之舞姿已被借用为娱人之舞蹈。由巫与舞的分化来看，傩在周代因其舞姿优美而亦出现了分化。

要之，"傩"之一支尽管脱离于巫祭而参与世俗舞蹈，但巫祭仍然是其根本。正如巫之分化一样，"傩"（与"夔"）之演变本身就蕴含着两大支流——巫祭的歌舞与非巫祭的歌舞，即业师康保成所说的戏剧史之"明河"与"潜流"这两大支流，于此找到源头。中国戏剧史演变的历史逻辑亦有了同一指向。因此，"傩"之分化与"巫"之分化一样，亦极具戏剧史意义。

中编　傩戏形态流变及辨正

　　这一问题与"巫、傩"考之问题密切相关，是后者的具体化。傩戏进入现代学术视野已有多年，但对有关傩戏形态的认知还不够深入。表现为：一是对于傩戏形态的研究基本上是以个案为主；二是这一研究现状反映了学界一直视分散于各地的傩形态戏为零散的、彼此关联甚少的个体，而不是视为一个有内在密切关系的、相对独立的一大系统；三是傩戏形态的泛化模糊了傩戏形态演进的真实面目与趋势，这种泛化是基于对传统戏曲观念的固守。在研读以往的资料中，一些问题一直萦绕在笔者心头：样式纷呈的各地傩戏形态，有无内在的联系？在历时性与共时性的演变过程中，这些看似零散于各地的傩戏形态能否形成一个相对独立的"傩戏形态系统"？这一形态系统演进的结果如何？对"傩戏形态"的进一步认知，不仅有利于辨别或厘清傩戏形态的种类，更有助于将纷繁复杂的傩戏样式系统化，进而理清傩戏形态演变的趋势，从而确立"傩戏形态"在广义戏剧史上的地位。

第三章　上古傩戏形态

所谓上古傩戏形态主要是指殷商及其之前的傩戏形态。殷商之前的傩戏形态，罕见有关文献记载。其形态如何，可从下面一段话略窥一二：

> 原始人……认为自然力与自己一样，也是有意志的力量，或者给人类带来益处，或者给人类带来危害。既然人与自然力一样，人也可以影响自然力。于是根据自己的愿望，利用一定的方式，去影响自然力和其他人，以便使自然力和他人的行为符合自己的愿望，从而产生了巫术。①

这段话是阐述巫术是如何产生的。不过，其"利用一定的方式，去影响自然力和其他人，以便使自然力和其他人的行为符合自己的愿望"的表述，正是巫、傩共有的特征。前文有关于殷商及其之前巫傩形态的初步表述，即以祈神媚神这种温和的巫术方式求其帮助解决问题，应当是殷商之前（有人用"史前傩"概括）的傩形态。可以这样认为，符合这种形态的上古巫术仪式或巫术活动，就是后世所谓的巫傩形态。这是现代学术视域下的总体把握。但史前傩形态究竟如何？在探究殷商傩戏形态之前，这是首先需要回答的问题。

第一节　"史前傩"寻踪

一、"史前傩"献疑

史前有无傩？有不少学者在探讨史前傩时搜罗出一些文献并加以分析，从而得出

① 宋兆麟：《巫与巫术》，四川人民出版社1986年版，第218页。

有关史前傩的种种结论。这些文献及结论能否经得起推敲，颇值得深究一番。

1. 关于"黄帝'时傩'"与"颛顼傩驱小儿鬼"

这是一些学者提出的观点。今从学者经常引用的两则文献来分析其可靠性。

文献一：

> 沧海之中，有度朔之山，上有大桃木，其屈蟠三千里。其枝间东北曰鬼门，万鬼所出入也。上有二神人，一曰"神荼"，一曰"郁垒"，主阅领万鬼。恶害之鬼，执以苇索而以食虎。于是黄帝乃作礼以时驱之。立大桃人，门户画神荼、郁垒与虎，悬苇索，以御凶魅。（《论衡·订鬼篇》）

文献二：

> 《汉旧仪》曰：昔颛顼氏有三子已而为疫鬼，……善惊人，为小鬼。于是，以岁十二月使方相氏黄金四目，玄衣朱裳，执戈扬盾，帅百隶及童子而时傩，以索室中，而驱疫鬼也。（《文选·东京赋》唐代李善注引文字）

学者在对文献分析后得出了结论：一是黄帝时代出现了"时傩"；二是黄帝创立了傩礼；三是黄帝创立了大门口立大桃木偶御鬼傩俗。乍一看，这些结论源自文献，似乎没有问题，但仔细研读文献后就会发现不少疑点。

第一，关于文献的可信度问题。王充所记，自云出自《山海经》，但今存《山海经》中并未记载；而学者却说这是《山海经》散佚的文献，又未提供证据，只是重复王充的说法。这就难以令人信服。神荼、郁垒首见于《论衡》，汉代文献也多有记载，但令人奇怪的是汉代之前的文献却难以寻觅。所以，可以怀疑：神荼、郁垒是汉代信奉之神，说其出自《三海经》，当是王充杜撰，至少汉代以前无文献支撑，故这则文献的可信度不高，不能作为探讨史前傩的主要文献。

第二，黄帝"时傩"的结论只是从王充那里复制而来，并无汉代之前的文献证明。有学者找到《后汉书·礼仪志·大傩》中刘昭的注：黄帝立桃梗与门户，认为这是黄帝时傩的证据。据文献载，"时傩"是周代的事情。"周代傩祭以季节而分，其等级与规格十分鲜明，故常称为'时傩'"，① 那么，王充说黄帝"以时驱之"之"以时"无从考起，只是信口而已。"驱之"，更令人怀疑。大量殷商文献及研究成果证明，在殷商及其之前的巫术活动罕有以武力来达成愿望，如果殷商之前有通过武力驱除这样的行之有效的巫术仪式，殷商断无不承袭之理。因为殷商通过祈神媚神这样

① 宋兆麟：《巫与巫术》，第77页。

的巫术仪式来达到其愿望,其付出的代价非常沉重:物牲还可以承受,但大量的人牲诚非所愿也——若据《金枝》阐述,甚至有时殷商部族首领及其子女也可能作为人牲奉献给神灵。因此,就文献记载而言,傩之武力驱逐乃是周代之事,如果没有确切的文献或考古佐证,黄帝时傩就是无稽之说。那么,黄帝作傩礼之说,亦无所为据。而学者所说的黄帝创立的傩俗,并未有文献证明,不足为信。

再看颛顼傩驱小儿鬼之观点。如果仅从字面看,这一结论无可挑剔,但从文献的叙事逻辑而言,就大有问题。

第一,学者在分析"颛顼氏……为小鬼"与"于是……"这两件事情上存在着逻辑悖论。颛顼的儿子死后为疫鬼而惊小儿,颛顼就派巫师驱逐他们,这种说法极其勉强。颛顼三个儿子死亡之事的文献叙述可能掩盖了这样一个事实:在颛顼时代,部族中很多少儿死于疫病,缘于对这种疫病的恐惧与祈求其远离部族与少儿,颛顼就用自己的儿子为人牲,以献祭掌管疫病的超自然力量的神灵。从颛顼三个儿子死亡看,当时疫病非常严重,直接威胁着部族的生存,故颛顼将他们先后献祭给神灵。这种事情在古代各民族中都有存在。颛顼的儿子已作为人牲献祭给神灵,他们为了部族的生存献出了宝贵的生命,是有功于部族的。可是接下来的叙事"于是"就突然转换了语气——献出生命的三个孩子却成为危害小儿的疫鬼。神圣的人牲与疫鬼,前者为人所虔诚的膜拜,后者则是人人痛恨的对象,这种生前光荣而死后为人诟斥的叙事,却并未被学者所注意。

第二,"于是……"之驱逐一事的主角被学者释为颛顼,这个解释不通。儿子作为神圣的人牲献祭给神灵,死后却成为疫鬼被自己驱除,这很有问题。一是作为神圣人牲的儿子成为疫鬼的可能性不大,至少在颛顼及其部族人心中不会被接受;二是文献并未交代颛顼及其部族肯定疫鬼就是这三个孩子变成的问题;三是如果这三个孩子死后能变成疫鬼,那么,当时死去的少儿皆有可能成为疫鬼,而非仅指颛顼的三个儿子。基于这三点,可以认为:尽管献祭了三个儿子,但疫情并未退去,仍然有少儿死亡,颛顼可能举行了其他巫术活动(不一定是驱除的巫术)以应对疫情,巫术的对象不是由三子变成的疫鬼,而是危害少儿生命的超自然力量。

第三,"方相氏黄金四目……而时傩"的文献记载。学界一致认为出现在周代,其中的帅童子驱傩则出现在汉代,那么,颛顼时期出现方相氏及其妆扮等以武力驱除的巫术活动,就言而无据。

可以肯定,颛顼傩驱活动是后世将周代及其后的傩活动嫁接或者强加上去的。在傩成为巫术历史的主角之前,祈求的巫术活动是主流甚至是唯一的巫术方式,而颛顼时期出现以武力傩驱的巫术活动是难以想象的。因此,若据上述两则文献而认为,在这两个时代就出现了时傩或傩驱活动,还难以自圆其说。

耐人寻味的是，有学者说这两则文献反映的是史前傩仪，并总结出了四个特点，比较完整。这一总结让该学者也困惑不解，以至于连他自己都不相信——"颛顼傩仪那样完整，几乎与三代傩一个模样，不太可信"。① 洋洋洒洒千余言，竟然得出这样的结论，真让人无言以对。

2. 嫫母——最古老的方相氏

嫫母，何人也？黄帝妃子。她成为方相氏，还要感谢后世的几则文献记载：②

> 嫫母，黄帝时极丑女也。锤额颦頬，形篼色黑，今之魌头是其遗像。而但有德，黄帝纳之，使训后宫。（唐·无名氏《雕玉集·丑人篇》）
> 嫘祖死于道，令次妃嫫母监护，因置方相氏，亦曰防丧。（宋·高承《事物纪原·方相》）
> 帝周游间，元妃嫘祖死于道，帝祭之祖神，令次妃嫫母监护于道，因以嫫母为方相氏。（宋·张君房《云笈七籤》）

这几则文献提到了嫫母由黄帝次妃变成方相氏的原因。从表面上看，似乎很有道理，但仔细研读文献就会发现，黄帝时期，嫫母与方相氏的关系存在着问题。

在唐代，嫫母是作为丑女形象出现在文献之中的。文献不仅使用了"极丑"二字来形容的貌丑，而且采用了比喻的手法以描述其丑；文献唯恐后人对嫫母的貌丑没有具象的了解，就进一步采用了常见的"魌头"来形象的比喻之。这是唐代文献关于嫫母记载的内容之一。唐代文献记载内容之二，是说此女有才德，所以黄帝娶之以训导后宫。

因此，就文献核心内容看，唐代文献中的嫫母与方相氏扯不上丝毫关系。为何被学者释为方相氏呢？就因为唐代文献中出现了"魌头"二字。有学者抓住"今之魌头是其遗像"一句，进行关联性地解释："嫫母长得丑（丑能镇鬼），人品又好，即所谓'有德'，……担任方相正好合适。"③ 魌头可以视为（傩）面具，这个问题不大，但这句话却被断章取义地、孤立地解释，就导致了其对唐代这则文献的内涵产生了误解。这句话本身是采用了类比修辞格，只是叙述者用来叙述嫫母丑陋的容貌的一种手法而已。

到了宋代，嫫母的妃子身份之外又多了一个方相氏身份，其缘于嫫母护尸。嫫母护尸与方相氏在黄帝时代有无关系？宋代这两则文献的表述缺乏底气。主要是"因

① 曲六乙、钱茀：《东方傩文化概论》，山西教育出版社2006年版，第228页。
② 曲六乙、钱茀：《东方傩文化概论》，第229页。
③ 曲六乙、钱茀：《东方傩文化概论》，第230页。

置方相氏"与"因以嫫母为方相氏"两句的表述有问题。

首先，关于嫫母护尸与方相氏的关系，目前只有《云笈七籖》与《事物纪原》两部文献有记载。张君房，公元1001年前后在世；高承编辑《事物纪原》的时间在1078—1085年间。从两部书的编辑者所处时代上看，显然，高承的《事物纪原》晚于张君房的《云笈七籖》。不过，高承在所引文献时的表述是"因置方相氏"，而不是张君房所述的"因以嫫母为方相氏"。尽管两则文献都使用了"因"这个关联词，但相对而言，高承所述比较客观一些。高承可能意识到方相氏的设置只是与有人护尸有关，但不一定就与嫫母的貌丑有关，故其省略了"嫫母"。

然而，方相氏的作用为何？周代文献已有记载。张君房只是说方相氏用来护尸而已，其他功能并未涉及；而高承则进一步发挥之——"防丧"，显然，是对张君房所述进行了补充与完善，但仍是周代方相氏功能的迁移与嫁接。

那么，接下来的问题是，"因"即由此之意，其主角是不是黄帝？就文献看，设置方相氏之事是发生在周代，那么，这个"因"的主角就不是黄帝。或许张君房的表述有嫌疑，但不能据此而坐实以嫫母为方相氏的就是黄帝。

最后，方相氏面具丑而狞厉，不排除其源于嫫母，但并未有文献证明两者的必然联系。《云笈七籖》说"因以嫫母为方相氏"，是由于嫫母的貌丑。其实，护尸之事与貌丑毫无关系，其实情就如今天守灵一样——守灵者未必个个奇丑无比。如果当初黄帝不是让嫫母护尸而是让其他人护尸，这个方相氏的面具特征又该如何描述？按照今天民间遗存的傩面具，面貌姣好者比比皆是，不必貌丑如嫫母般凶猛狞厉。如贵州傩堂戏的勾愿者或为判官或为孟姜女，前者面貌凶恶，后者为美女，凶恶者勉强与嫫母扯上关系，而美貌的孟姜女又和谁有渊源呢？因此，丑陋而狞厉与否和方相氏恐怖的面部特征并无必然的联系。

可以说，在唐代，嫫母还没有被视作方相氏，仅仅是一个貌丑而贤德的女性形象。就文献而言，嫫母身份转变成方相氏是宋代的事，应始于张君房《云笈七籖》中模棱两可的记载。护尸是黄帝的命令，嫫母不得不从——嫫母的貌丑不是其成为方相氏的因由，而是其贤德被黄帝敬佩、认可、信任而委以重任。再者，嫫母只是黄帝的次妃，所有文献并未记载她有巫者的身份；况且，诸多民俗文献并未有方相氏守灵护尸的记载，几千年的风俗传承中也未有此风俗事象因袭下来。如此，情况就比较清晰——《云笈七籖》所载不能指实方相氏的设置是因嫫母的缘故，而学者未能详察，机械地甚至先入为主地分析，结果得出了"嫫母是最古老的的方相氏"之结论，其可信度颇值得怀疑。

3. "虞礼与原始傩礼"

这是学界的声音之一。笔者亦从事傩戏研究，凭心而论，希望这一观点成立——

可因之而追寻史前傩的形态与特征。笔者对此抱有很大的期盼，遂认真研读了相关研究成果，以求弄清该观点得出之背景。

一是"虞礼中的傩礼"说。这一观点是建立在以下文献或研究基础之上，为说明问题，今赘述如下（不再加注）：

> 舜修五礼，使之齐备。（《尚书大传》）
> 伏羲以来，五礼始彰，尧舜之时，五礼咸备。（杜佑《通典》）
> 有虞氏时期基本上具有了后世《周礼》之五礼：吉、凶、宾、军、嘉，从而提出了"虞礼"。（陈戍国《先秦礼制研究》）

根据这些文献与研究成果，该学者的结论是这样得出的：

> 从理论上说，作为三代傩礼的前身和基础，五礼咸备的"虞礼"中也应当有傩礼。如果传说中的黄帝傩、嫫母任方相氏及颛顼傩都是雏形原始傩仪，那么，虞礼中的傩礼……①

暂且不论虞礼的提出是否成立，仅仅据陈氏的研究得出的结论就漏洞百出。即使虞礼说成立，那么，何以见得虞礼中就一定包含"傩"，而又如何成为了"傩礼"？为此，笔者研读了陈氏的大作《先秦礼制研究》，书中阐述了有虞氏的祭祀、丧葬、宾礼与军礼、嘉礼等。祭祀之礼，与周代没有区别——杀人祭祀天地、图腾等。丧葬之礼，并无方相氏之类参与的记载；宾礼与军礼，同傩毫无关系；至于嘉礼仪式亦如此。笔者不知"虞礼中的傩礼"从何而来。

二是"原始傩礼"说。这一结论是紧跟着上一结论而提出的："虞礼中的傩礼便是原始傩礼了。"② 上一结论既然不成立，则此结论不攻自破。退一步而言，即使第一个观点可能是正确的，但翻遍文献，并无记载证明。原始傩是否存在？答案是肯定的；然而，说有虞氏时期存在着"原始傩礼"，则让人稀里糊涂。

这一结论仅仅是"从理论上说"而得出的。如果以这样的研究方法或态度从事科学研究的话，则可以有 N 多个"从理论上说"，也就有 N 多个关于"原始××"的结论。况且，黄帝傩之类说法，连学者本人都不相信，以此证明"原始傩礼"这一"理论上"的存在，未免失之严谨。

有意思的是，结论并未到此结束——

① 曲六乙、钱茀：《东方傩文化概论》，第 231 页。
② 曲六乙、钱茀：《东方傩文化概论》，第 231 页。

虞礼中的傩礼便是原始傩礼了，也就是三代傩礼的前身。这种驱疫之礼不称"傩"，但显然是周傩的前身和基础。

虞礼中的原始傩礼当然不可能与三代傩礼一样完善，但比黄帝时的原始傩仪则会有一些进步。①

不妨探究一下这些结论。

首先，"驱疫之礼不称'傩'"，那么，傩礼从何而来？前面劳神费力的"理论上"的推测就失去了基础。这显然是自我否定。

其次，周代的傩主要以武力驱逐，这没有错。但虞礼中的傩礼是何形态，尚未弄明白，怎么就肯定虞礼中的傩就是"驱疫"之礼？这样的结论未免让人瞠目结舌。

最后，虞礼中原始傩礼的形态与特征，目前尚未有成果问世，而说其"比黄帝时的原始傩仪会有一些进步"云云，这种比较毫无根据可言。

据上，学者搜寻的有关"史前傩"文献并依之得出的结论，既没有证据支撑，也不能说明史前傩的真实形态与特征，史前傩依然处在历史的迷雾之中。

二、"史前傩"的遗迹

学者关于史前傩的研究值得敬佩。笔者对其研究成果提出异议，并不是否定他们的努力，只是为了坚持实事求是的学术精神。学者所搜寻的这些文献不能证明就是史前傩，那么，史前傩是否真的消失于历史长河之中？

1. 考古发现中的"史前傩"

据考古发现，史前人类已经创造出了不少神灵，并通过虔诚的献祭活动以祈求神灵达成他们的诉求。为说明问题，今将一些考古研究的部分成果简要列表，如表3.1所示。

表3.1 史前巫术活动②

文化名称	巫术活动	目的
红山文化	祭祀地母、农神	祈子与丰产
	祭祀女性始祖神	
良渚文化	大规模祭坛遗迹	祈福等
	图腾崇拜	

① 曲六乙、钱茀：《东方傩文化概论》，第231页。
② 信息基本采自贾笑冰《中国史前文化》，商务印书馆1998年版，第110—114页。

续上表

文化名称	巫术活动	目的
仰韶文化	人牲、生殖崇拜	祈子
龙山文化	人牲（用于建筑）	驱邪避鬼，祈求神灵保护
大汶口文化	祭祀礼器陶尊①	祈求丰产
	龙凤崇拜	生殖
河姆渡文化	龙凤崇拜	生殖②

表中所列均为史前新石器时代的巫术活动或仪式，涉及祭祀天地、部族图腾、祖先崇拜、生殖崇拜、动物图腾等，其巫术目的很明确，"通过这种讨好神灵的举动，希望能起到影响自然力的作用，使之为自己造福，实际上是对神的贿赂行为"。③ 这段结论说明，在新石器时代，人们采取的是一种"讨好的"与"贿赂的"巫术方式，而不是以恐怖的暴力方式进行的。这就揭示了史前巫术的温和性特征。至于学者提到的龙山文化用人牲祭祀鬼神是"驱邪避鬼"，这可能是行文的随意，应当是讨好与贿赂鬼，所以，其后说"祈求神灵保护"。因为这类巫术活动或祭祀仪式带有强烈的功利性，从现代学术出发，可视为傩戏。

2. 史前岩画、洞穴壁画中的"史前傩"

史前岩画在中国与世界不少地方都有发现，其中亦有史前傩的信息。不妨沿着学者研究之路以探寻之。

中国各地存在着不少史前岩画，学界的研究成果亦较多。《中国岩画》认为，中国史前岩画中存在着巫术活动，这些反映史前巫术活动的岩画是巫觋所做："关于岩画的作者是巫觋，这不仅从岩画中的巫师形象得到证实，也从部分岩画的巫术性质得到说明。比如见于各地新石器时代至青铜时代的人面像（面具），是各种自然物经过人格化的神灵的综合体，其中有太阳神、天神、星神、生育神等"。④

中国史前岩画中巫术活动的目的，学者亦有解释。"贵州岩画艺术揭示了当时巫

① 刘德增:《祈求丰产的祭祀符号——大汶口文化陶尊符号新解》，《民俗研究》2002年第4期。
② 伍文义:《人口文艺来源于原始生殖崇拜》，《中南民族大学学报（人文社会科学版）》2004年第4期。
③ 贾笑冰:《中国史前文化》，第111页。
④ 盖山林:《中国岩画》，广东旅游出版社1996年版，第231页。

术信仰的两个重要的目的：一个是通过巫术去促使动物大量繁殖；另一个是通过巫术去确保狩猎的成功。"①"我国岩画中的男根女阴、人脚印、交媾、生育神、小凹穴、三角形等岩画，是生殖崇拜的生动写照"。② 类似的表述在其他学者关于史前岩画的研究成果中多有体现，表明中国学者关于史前岩画中存在着功利性巫术活动这一观点普遍持一种认同的态度。

这些巫术活动的形态如何？"人面像岩画反映了远古先民的自然崇拜、天体崇拜和鬼神崇拜。想来原始先民，一定在巨大的刻满人面像的圣壁前，点燃熊熊圣火，氏族民众，一定在巫师率领下，将杯中的美酒和碗中香喷喷的白奶酒洒向天空和众神像，然后欢跳群舞"。③ 舞蹈——史前先民巫术活动形态，是学者根据史前岩画做出的解释。

这一解释在中国史前岩画中亦客观存在。据研究，中国史前岩画中反映的原始舞蹈，按内容可分为娱人和娱神两类，其中媚神娱神的舞蹈有祭祀和祈祷性的舞蹈、杀人祭祀的舞蹈。"杀人以祭的舞蹈却见于北方草原，只见在舞蹈现场，将人的头砍下，血淋淋地弃掷于地，舞者操牛尾而舞，显得虔诚而庄重、欢乐而热烈。按形式分有单人舞、双人舞、群舞、徒手舞、持物舞。不同的舞蹈形式表达人们不同的追求，"④——"除陶情叙性外，舞蹈还是最好的祭典形式，通过舞蹈达到媚娱神仙的目的"。⑤

据上可知，中国史前岩画中的巫术形态是以一种媚神的舞蹈这一温和的方式体现的，带有强烈的功利性。也有些史前岩画反映的巫术如生殖巫术是以女性夸张的肢体动作呈现的，⑥ 不是现代人眼中的"舞蹈"，但其形态亦不出为生殖而媚神这一温和巫术形态的范围。

中国史前岩画反映的巫术及其形态，亦见于国外现存的史前岩画中。如欧洲史前岩画，"有岩画的洞窟从它们的深度看，不可能是当时人类居住的地方，有人认为可能是用作宗教礼拜的圣地。所以岩画中除了反映现实世界外，还有一个神灵的世界。在岩画中，神灵的世界是无限广大的，难以理解的，包括洞窟崖壁画中的一些抽象的图形，和后来制作在悬崖上的一些人面像、兽面像，甚至包括许多动物的图形，都可

① 游前生、曹波：《贵州岩画》，贵州出版集团，贵州科技出版社2014年版，第106页。
② 盖山林：《中国岩画》，第236页。
③ 盖山林：《中国岩画》，第231页。
④ 盖山林：《中国岩画》，第235页。
⑤ 盖山林：《中国岩画》，第236页。
⑥ 盖山林：《中国岩画》，第230页。

能与万物有灵的信仰有关"。① 这一结论不是唯一的,而是经常见诸国外学者关于世界各地史前岩画之巫术活动的研究论述之中。今稍选几例以说明:

个别的岩画中还有戴着兽形假面、跳着神秘舞蹈的巫师。(法国马格德林岩棚洞窟岩画)②

(岩画中)人物不但丑陋而且概念化,强调与女性的生殖有关的臀部等。(法国哥摩洞窟岩画)③

我们推测……有可能是由各部落退居出来的人,为巫术仪式活动的目的而创作了这些岩画。(法国康巴里勒斯洞窟岩画)④

(左侧洞窟岩画)与狩猎巫术有关。(法国尼奥洞窟岩画)⑤

挪威北部和瑞典西部许多岩画集中的地方是举行巫术仪式的"圣所";大多数岩画具有"巫术意味"。(北欧极地岩画)⑥

一群着衣女人围绕一个裸体男人跳舞。……那男性的形象非常小,比起围绕着他的那些女人们要小得多,可能是一个偶像。……更像是表现某种仪式,或许是一种生殖崇拜的仪式。(西班牙拉文特《跳舞的妇女》岩画)⑦

"祭仪舞"岩画。(意大利阿达乌拉洞窟岩画)⑧

"男根崇拜舞蹈"岩画。(印度岩画)⑨

"黑人跳舞"……"作品绘有太阳神祭台,两个黑人在旁跳舞,原始宗教的神秘气氛相当浓厚"。(撒哈拉沙漠岩画《黑人跳舞》)⑩

类似巫术活动在国外史前洞穴壁画中亦多有反映。"汪吉纳"崖壁画都有神物的意义,……它包含着土著民族的精神、生殖力,以及图腾崇拜等等。(澳大利亚《汪吉纳》壁画)⑪ 公元前3万年至公元前1万年"跳舞的巫师":"头戴鹿角,带着面具,手和脚都套着兽蹄,拖着一条蓬松的尾巴,踏歌而舞"。(法国比利牛斯山三兄

① 陈兆复、邢琏:《外国岩画发现史》,上海人民出版社1993年版,第27—28页。
② 陈兆复、邢琏:《外国岩画发现史》,第35页。
③ 陈兆复、邢琏:《外国岩画发现史》,第56页。
④ 陈兆复、邢琏:《外国岩画发现史》,第58页。
⑤ 陈兆复、邢琏:《外国岩画发现史》,第65页。
⑥ 陈兆复、邢琏:《外国岩画发现史》,第78页。
⑦ 陈兆复、邢琏:《外国岩画发现史》,第108页。
⑧ 李淼方:《世界岩画资料图集》,中国工人出版社1992年版,第25页。
⑨ 陈兆复、邢琏:《外国岩画发现史》,第86页。
⑩ 徐子方:《世界艺术史纲》,东南大学出版社2016年版,第38页。
⑪ 陈兆复、邢琏:《外国岩画发现史》,第347页。

弟洞窟壁画)。① 法国有一洞穴壁画,巫师妆扮成一头牛正在翘着脚跳舞。② 欧洲莱特洛亚、费来尔史前洞穴壁画中,有一位带着牛头面具的人跳跃、舞蹈;有一位巫师处在壁画的最高点,被学者认为是一个巫师——正进行巫术仪式。③ 西班牙拉斯科洞穴壁画,描绘的是"气势宏大的野兽活动场面",有学者推断为旧石器时代的巫术仪式。④

从诸例看,外国史前岩画与洞穴壁画与中国史前岩画反映的巫术活动目的一致。巫术的目的多以舞蹈的方式来进行,上举外国史前岩画中的生殖崇拜舞蹈、祭祀舞蹈等就是如此。尤其是史前岩画中大量存在的狩猎舞蹈,"对原始人来说,狩猎舞蹈既是庆功会舞蹈,又是巫术舞蹈,巫术舞蹈中包含着巫术感应的成分,它是为促进狩猎成功设计的"。⑤

可以说,原始社会的巫术活动,例如,"渔猎巫术、农耕巫术、生殖巫术……都少不了巫术歌舞行为"。⑥ 这些歌舞均是娱神媚神的行为。英国学者简·艾伦·哈里森认为:"野蛮人是积极行动的人:……他们实施巫术,尤其是热衷于跳巫术舞蹈。如果一个野蛮人要求太阳升起、刮风或者下雨,他们不是走进教堂,拜倒在一个虚假的神像面前哀哀祈求,而是召集他的族人跳起太阳舞、风舞或雨舞。"⑦

因此,史前巫舞为温和的具有功利性的巫术表达方式,它是中外史前岩画中所反映的巫术活动或仪式的最重要的形态特征。这一特征与中国考古发现中的巫术形态并无区别,二者亦可相互印证。

3. 中国神话中的"史前傩"

通过考古发现及中外学者关于史前岩画中巫术活动的研究,可以大体上对史前傩的形态有一个基本了解与认知。不过,这些史前傩只是一种凝固的形态,如能有文献加以辅证,就更加完善了。尽管学者对此作出了努力,但尚不尽人意。文献中,史前傩是否真无迹可循?不妨从中国神话中来追寻之。

(1) 女娲补天。

往古之时,四极废,九州裂,天不兼覆,地不周载;火爁焱而不灭,水浩洋

① 徐子方:《世界艺术史纲》,第33页。
② 程栋、沈敏华:《缪斯神宫巡礼:世界古代的文化》,上海教育出版社2001年版,第15页。
③ 韩英:《原始宗教与原始艺术》,青海人民出版社2008年版,第57页。
④ 吴永强:《西方美术史》,湖南美术出版社2006年版,第4页。
⑤ 金秋:《外国舞蹈文化史略》,人民音乐出版社1993年版,第15页。
⑥ 金秋:《外国舞蹈文化史略》,第17页。
⑦ [英]简·艾伦·哈里森著,刘宗迪译:《古代艺术与仪式》,生活·读书·新知三联书店2008年版,第15页。

而不息；猛兽食颛民，鸷鸟攫老弱。于是女娲炼五色石以补苍天，断鳌足以立四极，杀黑龙以济冀州，积芦灰以止淫水。苍天补，四极正；淫水涸，冀州平；狡虫死，颛民生。(《淮南子·览冥训》)

这是关于女娲补天的较早的文献记载。女娲补天一直被视为神话而流传到现在，我们也一直将女娲及其补天视为神话，并沿着"神话"思维予以解释与研究。不过，亦有一些学者试图解释女娲补天的本相，提出了不同的观点，具体而言，有陨石说、极光说、地震说、巫仪说、缝补天维说、修补天历说等几种，① 另外还有生殖崇拜说（刘毓庆）、玉石为天说（叶舒宪）、铸造民族精神说（宁稼雨）等等。如此多的观点就使得问题复杂化，而本相只能有一个。

其实，陨石说、极光说、地震说与本相稍微沾边——只是阐述了女娲生活的时代出现了陨石雨、极光、地震现象。缝补天维说、修补天历说原可接近本相却失之交臂；而生殖崇拜说，尽管可自圆其说，但却绕远了许多，反而模糊了本相；至于玉石为天说则绕开文献而生发，离本相愈远；铸造民族精神说其离本相之远就更不必论。

那么，本相就只剩"巫仪说"。笔者深表赞同："女娲补天是原始先民们对地震、洪水等自然灾害以原始思维方式认识的实迹。女娲'炼五色石以补苍天'，'断鳌足'以平息地震，'杀黑龙'以祈祷天晴雨停，'积芦灰以止淫水'的治水，都是原始先民们祭祀天地的巫术活动。"② 为支持这一观点，笔者拟补充一些看法。

首先，从人类社会演变史而言，女娲不仅是某一氏族或部族的首领，其身份亦应是女巫。按照《金枝》对世界各地巫术或宗教活动的调查与研究，在古代，部族或国家的首领或国王也是祭祀领袖，③ 而女娲生活的时代显然是处在史前母系社会时期，那么，女娲一定是某一女系氏族或部落的酋长兼巫术领袖。

史前岩画上刻画的跳舞的女性，很可能是母系氏族社会时期的女巫，这在生殖崇拜岩画、丰产岩画等中体现得非常明显。

如山西吉县防风崖新石器时代岩画（如图3.1所示）：

（这是）一正面躶体女人像，看来是一个正在作法的巫师，头上有倒八字形的饰物，双臂上举，两个硕大的乳房，两腿叉开，腹下有一圆洞，象征着女阴。巫师之上和下方布有圆形斑点，蕴寓着乞求生殖之意。④

这幅岩画的女巫生殖器官刻画如此清晰，反映出新石器时代的女阴崇拜及女性尊

① 李少花：《近年女娲补天的本相及其文化内涵研究综述》，《绥化学院学报》2007年第1期。
② 王金寿：《关于女娲补天神话文化的思考》，《甘肃教育学院学报（社会科学版）》2000年第2期。
③ [英] 詹·乔·弗雷泽：《金枝》，大众文艺出版社1998年版，第17页。
④ 盖山林：《中国岩画》，第29页。

崇的社会地位。岩画中的这位女巫能交通神灵,应是某个母系氏族或部族的首领。这种情况在我国史前岩画中不是孤立的。如云南它克新石器时代中晚期岩画中的"生育舞蹈"(如图 3.2 所示):

图 3.1

> 众多的舞者,或双手上举、五指分开,下肢作骑马蹲裆式;或上身身躯作菱形(女阴),两腿间有以圆点(女阴的象征)。在舞蹈画面中还有女阴的形象。①

从舞者的形象看,应当是女性——确切地说是女巫,而女阴"甚至代表女神"。② 这些"女神"之女巫应是氏族或部落的首领。这种情况在世界其他史前岩画中亦有反映,此不赘。

其次,女娲的四种行为超出了其时代认知与科技水平。补苍天、断鳌足、杀黑龙,这三种行为或事情,只要做到其中一种,即可惊天地泣鬼神。且不说远古时期有无冶炼技术,仅仅补苍天,当今技术亦不能做到。而"断鳌足"或许可以做到,因为鳌是大海龟或鳖,这是可以捕杀的。而若说大海龟的

图 3.2

腿可以撑起塌下的天,对于今人而言,这未免滑稽可笑。至于"杀黑龙",事情可能发生过,但此"黑龙"一定不是后世所谓的"龙",而是一种凶猛的动物。面对这种凶猛的动物,女娲即使巫术再灵,也猎杀不了它。

第四种行为是"积芦灰以止淫水"。有学者说芦灰能阻挡大水,是因为芦苇是先民崇拜对象而有神力;亦有学者说"淫水"乃女性发情时的"淫水"而与生殖崇拜有关等等。如此分析,笔者不敢苟同。应该如何解释这句话?很简单,就是女娲用芦灰阻挡大水。这是不是很可笑?的确如此。不过,这是今人的思维。

如何解释女娲的在今天看来让人感到荒唐的四种行为与事件?原始思维——必须将这四种行为与事件放到女娲生活的那个时代,且用她们的思维与认知来解释它,即如学者所说的巫术。

炼石补天,用到了火,即用火烧烤石头,然后以之补天;断鳌足则可能是真的杀

① 盖山林:《中国岩画》,第 145 页。
② 盖山林:《中国岩画》,第 144 页。

取海龟的腿来实施巫术，将天撑起来；杀黑龙，则是用一假"黑龙"杀之以救民。而堆积芦灰，则是将芦灰堆积起来撒到河水中，以阻隔河水泛滥。这些都是象征性巫术，亦即模拟巫术。这种模拟巫术在中国与世界各地的今天都有存在并时有施展。

最后，巫仪的形态。女娲这四种巫术的实施，其中是否有舞蹈，文献并未明确的记载。就文献具体记载，这些巫术活动是一种模拟，一定有肢体动作，可以视为一种"舞蹈"。若根据史前岩画的反映，亦应该有舞蹈，并且是一种群舞。因为文献所记均是大事，非一人一巫所能解决。如断鳌足、杀黑龙，就史前现实而言，都非一人能完成，而是需要借助于氏族或部族的力量。当然，如果只需要一个土偶或木偶就令当别论了。

可以认为，女娲补天在史前确实发生过，而不仅仅是神话，否则，不会代代相传下来。所以，对其本相的研究，不必上纲上线，也不必用后世的思维与认知、或后世的知识积累附加其上。从史前岩画的实例到《金枝》关于世界各地大量遗存的巫术实例的阐述，可以说明：女娲是远古母系氏族社会时期某个部落的首领兼巫师，她主持并实施了一场规模较大而神圣的补天仪式。

（2）精卫填海。

> 又北二百里，曰发鸠之山，其上多柘木。有鸟焉，其状如乌，文首、白喙、赤足，名曰精卫，其鸣自詨。是炎帝之少女名曰女娃，女娃游于东海，溺而不返，故为精卫，常衔西山之木石，以堙于东海。漳水出焉，东流注于河。①

这则文献亦一向被视为神话，且被学者沿着现代"神话"思维加以阐释。关于其所示主题的研究此不赘，仅就学界关于其本相的研究成果略述一二，主要的观点有太阳崇拜说、鸟崇拜说、亡国寓意说、炎帝与女娃传递信息说、文化隐喻或对抗说、炎帝思女图腾说等等。这些观点各有道理，但精卫填海的真相如何？这些观点都不能令人满意。

在诸多研究者中，有一位老前辈的观点被所忽略，即朱东润先生的一段话："这个故事可能产生在沿海的部落。由于那里大海经常吞没人的生命，女娃化鸟、口衔木石以填平大海的斗争，反映了远古人民征服自然的愿望。"② 此观点似乎没有新意可言，但笔者非常佩服朱先生的睿智，因为他还是说出了精卫填海的部分本相——"这个故事可能产生在沿海的部落"。这就意味着，这个故事可能是真实的事件，即使是编造的，至少也有原型可依；而且指出了这事件发生的地点——沿海，发生的群

① 袁珂校注：《山海经校注》，巴蜀书社1992年版，第111页。
② 朱东润：《中国历代文学作品选》（上编第一册），上海古籍出版社1979年版，第281页。

体——某个部落。

这对笔者探讨精卫填海的本相极具启发性。笔者不打算纠缠于考据性的工作，而是还原这则文献的历史真实。

这个事情发生在沿海的一个部落，确切地说，是发生在炎帝或炎帝控制下的一个部落或氏族。这是探究精卫填海的前提，而揭示其历史真相的关键是如何解释"女娃溺于东海"这一现象。

从文献叙述看，这似乎是一个非常普通的溺水事件——女娃游于东海，溺而不返，但却被当做神话而代代流传下来。可以想象，炎帝时期已进入父系社会，炎帝一定是妻妾成群，子女也不会少到哪里去。在上古时代，由于环境的恶劣、医疗条件落后，人们的生存异常艰辛，据考古发现，新石器时代的人的寿命最长也不到40岁，有不少人在少儿或青年时期就死去。因此，在上古时期死人是十分正常的事情。据此，炎帝一定还有其他子女死亡，其中也一定有女性。而炎帝那些死亡的子女并未被口口相传下来，单单其少女溺于东海这件事被传承至今。显然，"女娃溺于东海"不是一件寻常之事。

既然如此，那就是非常之事。何谓非常之事？即类似女娲补天这样的事——也只有这样的事才能被人感恩戴德、铭记心中进而口口传承下来。女娃如果仅仅凭借炎帝小女儿这一身份，而又无功于炎帝部落，其被大海淹死这件事情，很难被部族之人铭记肺腑而流传于后人；而且，中外文献中类似的情况亦罕有记载。

要解开谜底，就必须注意文献的叙述逻辑：发鸠之山—精卫鸟—炎帝部落—炎帝女儿女娃—东海—女娃溺死东海—化为精卫—填东海。笔者无法考察这一叙事逻辑者的思维与想法，但从被视为神话事件的完整性而言，这一逻辑无意中契合了历史的真实。今沿此逻辑，来追寻精卫填海的历史真相。

从文献叙述逻辑中不难发现几组关系：①发鸠之山与炎帝部落；②发鸠之山与精卫鸟；③炎帝的身份；④精卫鸟与炎帝部落；⑤精卫鸟与炎帝女儿；⑥炎帝女儿与东海；⑦化为精卫鸟与填东海。

这件事发生在沿海部落，那么，发鸠之山就是炎帝部落生活的地方，它距离东海应该不远。此山应是炎帝部落的图腾崇拜所在的圣山。因为上古时期，人们相信神灵或图腾居住在高处，人们在祭祀昊天或图腾之时往往就在高丘或山上举行，这些神灵来与去都是在高处，这在殷商甲骨卜辞中多有表述，如"帝降"、"帝陟"等。炎帝部落就生活在他们的圣地发鸠之山的周围。发鸠之山是圣地，而精卫鸟应当是炎帝部落所信奉的部落图腾，也只有部落图腾才能居住在圣山，才能拿取圣山上的木石而没有禁忌。

笔者这样阐述，一定有学者反对：炎帝是与黄帝同时期的父系社会的部落首领，

他既生活在西北内陆，又不信奉鸟，① 怎能与鸟图腾扯上了关系？这一问题问得很好，多年来笔者也一直有这样的困惑。解开这个疑问，还必须回答炎帝是何人这个问题。学界有过探讨，目前尚未形成共识。不过，其中不乏建设性的研究："很多学者把女娃之父炎帝错认作隶属华夏集团，即与黄帝并列的炎帝。从女娃游于东海和死后化为鸟等情节看，炎帝即东夷集团的蚩尤。蚩尤亦号炎帝（《路史·后纪四·蚩尤传》）。这是夷、夏交争后蚩尤战胜华夏炎帝后的袭号，古例甚多。蚩尤属东夷鸟图腾集团，故其女死后化为精卫鸟。精卫鸟是图腾主义概念的反映，东夷集团以海岱为老巢，蚩尤氏族领地临近东海，故少女女娃得以溺死东海。"②

这段话明确阐述了炎帝的身份及其所在氏族的图腾信奉，尽管不能盖棺定论，但至少能解决上述疑难。那么，精卫鸟与炎帝部落的关系即可明确。而炎帝的身份阐述到这里，精卫填海的历史真实就呼之欲出。③

不过，尚有三个问题没有解决。先看精卫鸟与女娃关系这一问题。文献记载，精卫鸟乃女娃灵魂所化，有学者亦据此提出亡灵化鸟说。关于上古万物有灵说，学界基本达成了共识，这没有疑问。有疑问的是：如果承认精卫鸟是图腾的概念化，那么，精卫鸟就是炎帝部落早就信奉的图腾对象，而不是女娃死后所化才有的，此其一。其二，人死后的灵魂与图腾是不能相提并论的，除非是氏族或部落的始祖，而女娃显然不在此列。

再看第二个问题。炎帝女儿女娃是不是"游"于东海——是游泳，还是乘坐水上交通工具游玩于东海？这里大有文章。笔者于上文说过，除非女娃身份尊贵或者被当做尊贵的东西，否则，这位炎帝的小女儿是不会被铭刻在历史的印记上。那么，这里的"游"，不是游泳或游玩这样简单。

最后一个问题与女娃游东海有关系。女娃溺死后，没有化为身体强壮、力大无比的动物（更有力量填东海），偏偏化为精卫这种各方面都十分弱小的的动物，这使人难以理解——除非精卫鸟是部落图腾，这样才能解释得通。但是，上文已述，既然精卫鸟是图腾象征，那么，女娃死后其亡灵就不可能化为精卫鸟，而其所化精卫鸟填东海之举就不是女娃亡灵的行为，也不是个人复仇行为（或者有何寓意），更不是生活或生产中的行为。也就是说，填东海的不是女娃的亡灵，而是精卫鸟——女娃亡灵与

① 有学者认为，炎帝部落早期图腾为"人面鱼纹"（参见曹定云《炎帝部落早期图腾初探》，《宝鸡文理学院学报（社会科学版）》2007年第1期）；后来又以牛为图腾。

② 龚维英：《神话"精卫填海"探秘》，《社会科学辑刊》1992年第3期。

③ 不过，该学者又有进一步的阐述："精卫填海神话产生于'母权制'已经动摇的时候。……东夷炎帝蚩尤是太阳神，也是火神，原系女性。"这一结论，虽无确凿的证据，但其推测亦有一定的合理性。若按此解读此神话，当更易。本文不拟采用此观点。见龚维英《神话"精卫填海"探秘》。

精卫鸟图腾之间不能划等号。

随着最后一个问题的提出与分析，"精卫填海"的诸多问题就可得到解释——图腾崇拜之对象精卫鸟衔木石以填东海，这是上古时期的一种巫术仪式；而女娃死于东海也就可以做出解释：女娃被作为人牲献祭给了"海神"。于是，女娃"游"于东海并"溺而不返"等——得到解释。而"精卫填海"的历史真相即可还原：

生活在距东海不远的发鸠之山旁边之炎帝部落，经常遭受海水涨潮带来的巨大灾难。他们认为这是掌控海水的神灵发怒等所致，十分恐惧。于是，作为部落酋长兼巫师的炎帝，按照古老的巫祭传统，就在发鸠之山上举行盛大的巫祭仪式，祈求部落图腾精卫鸟，希望借助其神力来帮助化解海水造成的灾难。拜祭部落图腾后，炎帝又将自己钟爱的少女女娃献祭给东海神灵，以此换取东海的平静，使部落免受海水的伤害。① 至于"衔木石以填东海"则是巫术仪式的最后一个环节——以巫师妆扮的部落图腾精卫鸟向东海填木石，正是借助图腾神力的体现。这才是精卫填海的目的与本相。

据此，可这样解释"精卫填海"：这是发生在上古时期的一个典型的巫术仪式。女娃，则成为消除这场巨大灾难的牺牲，故才得以流传于后人的心口之中。由于各种原因，这一发生在远古时期的悲惨事件，以及由此而实施的消除灾难的巫术仪式，逐渐被篡改进而被当做神话流传于后世。

这一远古巫术活动有三个主要环节，依次为"象精卫"（舞）以祭、献人牲于东海、精卫填海。这一巫术仪式除了献牲这一温和的媚神环节外，还有"填海"这一诉诸武力之行为，傩驱因素更加明显。

据上，史前傩形态还非常古朴，只是一种具有强烈功利性的巫术仪式。它有着基本相同或相似的模式，精卫填海这一巫术仪式可作为史前巫术仪式的典型案例。在这些巫术活动中，是有舞蹈的，这是通神的具体而有效的方法；所有的巫术活动不是靠武力，而是靠祈神媚神这一温和的方式。这个结论，可以在后世即殷商"象佳而舞"这种巫傩仪式那里得到印证。

第二节 "象佳而舞"——上古傩戏形态的个案《关雎》

其实，前文所考释的"巫"、"傩"等，实际上就是上古两种傩戏形态。从殷商甲骨文记载看，殷商巫术或者称之为巫傩活动多与"佳"有关。从"傩"演变史看，其经历了一个由"象佳而舞"到"方相之舞"的过程。关于方相之舞，文献载之凿

① 关于上古时期氏族或部落酋长兼巫师将子女献祭给神灵的例子很多，可参见《金枝》。

凿；而象佳而舞的记载则似乎阙如。那么，除了众多的从佳之甲骨文有蕴含外，"象佳而舞"这一原始巫舞难道真的消失于历史长河之中了？带着这一疑问，笔者认真研析了先秦文献及学者们的研究成果后发现，《诗经·关雎》可帮助解开这一谜团。

一、《关雎》研究的反思

自汉代以来，关于《关雎》的研究成果可谓汗牛充栋，坦率地说，这些研究结论基本一致，即将《关雎》所咏内容看做是周代婚嫁之事或婚恋之歌。学界的阐释是：因《关雎》中有"君子"与"淑女"，而考证出《关雎》为贵族女子的婚嫁祝（赞）歌、或者是周代媵妾制度的反映，换言之，《关雎》反映的是周代婚姻制下的一夫一妻或一夫多妻的对偶婚。这些结论几乎从未受到怀疑。对于《关雎》的研究，还有没有其他的看法？不妨换一种角度思考：对偶婚说下的"君子"与"淑女"，是否一定表示只有一男一女？如果不是的话，那么，《关雎》的原貌究竟为何？

不可否认，已有的研究成果，的确有助于对《关雎》的认知，但未必是确论。这个问题，亦曾引起少数学者的注意。如 20 世纪 80 年代以来的王振铎（"抢婚说"）、① 黄维华（"三月成妇祭之歌"说）等②。两位虽有所发明，但其立论的基础仍未能摆脱《关雎》为周代之风这一思维惯性的束缚，尚未正面揭示《关雎》的原貌。

董国文提出了"《关雎》祭神论"观点，认为《关雎》是在祭祀女神的仪式上所唱的歌，是对女始祖崇拜和女神女性生殖繁衍的敬重"。③ 虽然其观点尚有商榷之处，但它摆脱了《关雎》研究的思维定势，而是直指《关雎》的原貌。

二、"象佳而舞"的关键词——"雎鸠"别解

董国文意识到《关雎》是一首祭歌，与女神、女始祖祭拜有关，只是未能进一步追究。④ 那么，《关雎》的原貌究竟为何？笔者认为，要探究《关雎》原貌，必须探究"雎鸠"的本义。

学界关于"雎鸠"的研究成果很多。一般地，学界将"雎"、"鸠"连在一起考察，视为一个单字，⑤ 释为一种鸟。不过，古人提出过不同的看法。许慎《说文解字》认为"鸠"本指"鹘鸼"，晋人郭璞沿此思路进一步解释说"鸠"是一种尾短

① 王振铎：《〈诗·关雎〉与古代抢婚制》，《史学月刊》1984 年第 3 期。
② 黄维华：《三月成妇祭之歌——〈诗·关雎〉别解》，《传统文化与现代化》1993 年第 4 期。
③ 董国文：《〈关雎〉祭神论——与贵州田野资料的比照研究》，《前沿》2010 年第 20 期。
④ 董国文只视《关雎》为一种仪式之歌。
⑤ 朱广祁：《〈诗经〉双音词论稿》，河南人民出版社 1985 年版，第 46 页。

的似山雀的小鸟。尽管这些解释值得商榷，但表明古人已经认识到"雎鸠"不是一个单字。惜乎后世学者甚少关注这一观点。许慎未能解释"雎"、"鸠"本义，但对于重新阐释《关雎》颇具启发性。

雎，未见于甲骨文和金文。《古籀汇编》收有此字，作"雎"。① 依《说文解字》体例，雎字应从隹且声或从隹从且。隹，见于甲骨文、金文，《说文解字》收录之，认为其乃"鸟之短尾总名也。象形"。②

鸠，不见于甲骨文与金文，因为此字与"雎"相连用，当为同期出现的字。《说文解字》有收录，认为"鸠"字"从鸟九声"。"鸟，长尾总名也。象形"。③

雎表示短尾鸟，鸠表示长尾鸟，从表意部分看，这两个字的意义应解释两种"鸟"较妥当。如果是一种鸟，那么，这种鸟的尾巴不可能既长又短吧。显然，这里有矛盾。而许慎与郭璞的解释亦未注意到这个问题。如何解释这个问题呢？不妨从两字构成部件入手来探究。雎，从"且"，它不仅表声，还具有实际意义。此字甲骨文已有之，郭沫若认为，"且实牡器之象形"，④ 即男性生殖器，是男性生殖崇拜的体现。如此，"雎"字就含有男性生殖器崇拜之意。又，"雎"从隹，而隹则是殷商部族的玄鸟（即燕子）图腾（见前文）。结合殷商图腾来看，"雎"反映的是"隹"即燕子为殷商或其父系部族的图腾并加以祭拜，这是一种生殖祭祀与崇拜——"雎"字不能释为一种"鸟"。

那么，又如何解释"鸠"字？许慎释此字"九声，屈求切"是否恰当？其实不然。此字左边不必确如后世所谓的"九"字。甲骨文有"九"字，从字形上看，很像是一面向右之曲体之人，⑤ 故笔者认为"九"当释为"低头曲体之人"。再看"鸠"字篆文的声旁，明显与甲骨文之"九"字相似。⑥ 另，上古之"巫"的形式与内容乃是"象无形舞以祀"，这"象无形"之装扮者就是巫即人。所以，"鸠"字当从"人"，且这"人"非普通人，即是巫者。那么，"鸠"字含义，可释为巫者披着鸟羽或装扮成这种鸟而婆娑起舞。

而"鸠"字，又从"鸟"，然则这种长尾巴鸟属于何种鸟？当是凤，是殷商先祖少皞部族的图腾——殷商隹崇拜经历了一个由凤到隹的过程。其实，雎鸠亦作"鵙

① 徐文镜：《古籀汇编》四上·三十，。
② 臧克和、王平校订：《说文解字新订》，中华书局2002年版，第229页。
③ 臧克和、王平校订：《说文解字新订》，第242页。
④ 郭沫若：《甲骨文字研究》，人民出版社1952年版，第17页。
⑤ 郭沫若：《郭沫若全集·考古编》第二卷《卜辞通纂》，第227页。
⑥ 徐中舒：《甲骨文字典》，第1531页。

鸠"。① 据《春秋左传》记载，殷商先祖信奉凤，其部族内各氏族均以特定的某种鸟为名号。那么，从鸟则意味着是殷商先祖凤图腾的体现，而鸠字从鸟就表示殷商后裔承袭了其祖先之凤图腾崇拜，是殷商先祖凤图腾的在其后裔殷商（或殷商部族）的遗留。这即可解释为何从"鸤鸠"到"雎鸠"，尽管一字之差，却为隐含了殷商图腾的动态演变史实。

至此，学者一直视为一个单字的属于一种鸟的"雎鸠"，其实原本是两个字——代表了两件事，即"雎"是佳图腾，"鸠"是殷商先祖之凤图腾。"雎"、"鸠"相连而成为一个词，可能在先秦之前的父系氏族时期当已出现，只是在后世的反复传唱与解释中逐渐被曲解或者其本意逐渐被遗忘。以现代学术视野审视，殷商（或其部族）因借助图腾"佳"之神力而达到部族人丁繁盛的愿望，所以"雎鸠"应当是上古时期的一种傩舞，应是"象佳而舞"的具体体现，可称之为"雎鸠之舞"或"雎鸠傩舞"，它带有殷商先祖凤图腾的遗迹。那么，《关雎》可视为"象佳而舞"的文献遗存。

三、"象佳而舞"的文献佐证

1. 甲骨文佐证

请看几则甲骨卜辞：

① 帝佳癸其雨。②
② 乙亥，卜，𠂤贞，翌庚子酻。王𡆥曰：兹佳庚雨。卜之月□雨。③
③ 贞今其雨，不佳🅇？④
④ 贞勿佳王自乡？⑤
⑤ 贞：勿佳王往伐🅇方？⑥
⑥ 贞，兹凤不佳🅇？⑦

笔者在关于傩考一章中列举不少这方面的例子，此处另选取6例。前三例中，是祈雨；后三例，与王的活动有关。而在这些卜辞所叙述的巫术活动中，佳扮演着何种

① 《十三经注疏·春秋左传正义》，第1570页。
② 杨树达：《卜辞求义》，群联出版社1954年版，第70页。
③ 杨树达：《卜辞求义》，第63页。
④ 杨树达：《卜辞求义》，第64页。
⑤ 杨树达：《卜辞求义》，第68页。
⑥ 杨树达：《卜辞求义》，第68页。
⑦ 杨树达：《卜辞求义》，第31页。

角色？要弄清这个问题，首先需要对卜辞的句子进行合理的断句。从民俗学视角看，这六例断句尚有其他句读形式。其中，"贞，问也"。①

先看前三例。第①例，杨树达先生未加句读，叶玉森视"隹癸"为一个词，隹字不指鸟。② 其实未必。此句记载的是祈雨，应断句为"帝隹，癸其雨"，这是两件事：前一件是叙述与"隹"相关事情的过程与内容，很可能是祭祀隹的仪式，以祈求上帝下雨；后一件是巫师在占卜之后所做的祷词，即举行在隹祭祀仪式可能会下雨，是祈求性的咒语，既是对祈求对象说的，也是对要求占卜者说的。

第②、③例，情况同第①例。"丝隹庚雨"应断为"兹隹，庚雨"，兹字学者释为"小"，"兹隹"就可释为"在隹面前进行小（或简单）的祭祀仪式"，同样是叙事；"庚雨"亦祈求性的咒语。第三句郭沫若认为"不隹（啬）"三字连读，意为"不隹啬者，不其啬也。啬言歉收"。③ 笔者认为全句可断作"贞：今其雨，不隹，（啬）"，意为"现在祈雨，若不举行祭祀隹的仪式，庄稼则会歉收"。

再看后三例。其依次可断作"贞：勿隹，王自乡"、"贞：勿隹，王往伐𠦪方"、"贞：丝凤，不隹"。这三句是巫师的咒语。笔者认为，第四、五两例的正常语序为"王自乡，勿隹"、"王往伐？方，勿隹"，意为王出去做事去了，隹祭仪式无法进行。

殷商卜辞记载表明，无论是祈雨，还是王之国事，不少占卜之事都需要举行"隹"祭，否则就达不成愿望。在这种祭祀仪式上，要想完成愿望，首先要请神即"隹"，这就要需要靠巫师之舞。因此，"隹"当用为动词，即模仿隹而舞蹈。

显然，殷商卜辞中有关"隹"的记载，反映了有关殷商先民的"隹"崇拜。这种崇拜超乎当代人的想象，这可从不少古文字本身蕴含的信息得到证明。如"蔓"，"善度人祸福也"。④ 这反映的是一种巫术仪式，借助"隹"的神力来进行并达到目的。再如"隼"，"祝鸠也"，字形为"左鸟右隹"，⑤ 被看做一种神圣的鸟，是"鸠"的化身。就祈雨而言，殷商先民的隹崇拜在甲骨刻辞、钟鼎款识等古文字中有鲜明的反映。如"霍"，甲骨文写如上一"雨"字、下两个或三个"隹"字，《古籀汇编》释为"雨而双飞"。⑥ 此未能解释该字的本意。笔者认为，此字本意为上古求雨仪式：下面三个"隹"为三个巫师装扮而舞，为群舞，目的是祈雨。这可以"雩"字为证。

① 罗振玉：《罗振玉学术论集·第一集》，第 177 页。
② 杨树达：《卜辞求义》，第 70—71 页。
③ 杨树达：《卜辞求义》，第 64 页。
④ 徐文镜：《古籀汇编》四上·二十。
⑤ 徐文镜：《古籀汇编》四上·三十。
⑥ 徐文镜：《古籀汇编》四上·二十七。

"雩",甲骨卜辞有记载:"贞雩方,其有贝。贞雩方,无贝"，① 字形写如"上雨下巫",这表明在殷商早期,雩即为商王室求雨的主要方式。该字《古籀汇编》云"夏祭乐于赤帝以祈雨也,从雨于声",② 暗含了"雩"这种夏季求雨的仪式。该字又"或从羽,雩,羽舞也",字写如上"羽"下"于"。③ "于",实为"人",乃巫也。所以,雩字本意羽舞。就殷商图腾而言,并非装扮任意之鸟羽即可,一定要装扮为图腾之鸟羽才行,故羽舞应是祈雨仪式中巫师装扮成"隹"所跳之舞。因此,雽的本意和雩同。

其他如"離"、"淮"、"濩"、"雈"等,此处不拟探讨它们的本意,仅从字形上即可看出"隹"在殷商先民心中的神圣地位。

从卜辞例②看,巫师们与"隹"的沟通方式是,先举行占卜,获得占卜的预言后,再举行一个隆重或简单的"隹"祭仪式,其过程为"卜、贞、隹"。所以,每次占卜后,巫师才有"贞"之"兹隹庚雨"、"不隹（㭰）"等这样的问话。"贞"前举行占卜活动,紧接着就是占卜预言,即咒语。判词中出现了"兹隹"等,是要求占卜之后举行"隹"祭仪式,借助于这种仪式才能实现"庚雨"等类似巫术目的。尤其是祈雨时,巫师们在占卜之后,就举行"隹"祭仪式来解决。从"雽"、"雩"等字看,这种祭祀仪式是要装扮"隹"而舞的。到《周礼》时,这种祭祀舞蹈就演变为国家祈雨仪式中专门的"羽舞"或"皇舞"。这应是远古巫之凤舞的遗存,或者说是"象隹而舞"在周代的变相保留。

值得一提的是"傩"之早期字形即金文"難"出现,《古籀汇编》有收。其左边字形乃"堇"字,与隹构成会意字,其本意是"象隹而舞"以借其神力达到祈雨诉求的一种媚神巫祭仪式。

可见,象隹而舞的产生是源于上古时期的"隹"崇拜,至少在殷商早期的确存在着这种祭祀舞蹈。金文"難"字的出现,说明"隹"的崇拜此时已由国家延伸到民间,成为全民性的民俗事项。故"隹"之崇拜在上古时期具有普遍性。

至此,上文关于"雎鸠"的解释当可自圆其说。雎鸠之舞应源于殷商先民对"隹"的崇拜,他们希望借助"隹"的神力以获得强大的生殖能力,求得部族繁衍。这种生殖崇拜在历史上曾对殷商先民产生过深远的影响,已融入到他们的血脉之中,成为他们生活与生产不可或缺的一部分。因雎含有男性生殖崇拜之意,故雎鸠之舞当发生在父系社会时期,当属这一时期的巫傩之舞——一种装扮并模仿燕子而跳的舞

① 《甲骨文合集》,中华书局1979年版,第11423页。
② 徐文镜:《古籀汇编》十一下·十二。
③ 徐文镜:《古籀汇编》十一下·十二。

蹈，在"隹"祭仪式上扮演，是"象隹而舞"的具象。有学者认为，这种舞蹈祭仪已走出原始巫术而进入图腾崇拜时期。

2. 先秦文献佐证

（1）殷商之前的雎鸠之舞与祈子。《关雎》之雎鸠傩舞是为了祈子而举行。这种基于"隹"崇拜的生殖之舞于先秦文献亦信而有征。

先看一则文献：

> 殷契，母曰简狄，有娀氏之女，为帝喾次妃。三人行浴，见玄鸟堕其卵，简狄取吞之，因孕生契。①

这则文献出自《史记》，司马迁做了一定的讳饰，但仍留下了关于上古雎鸠傩舞以祈子的一些信息：

一是简狄吞玄鸟而孕。玄鸟应是帝喾或有娀氏所在的氏族或部落之图腾，玄鸟来临，该氏族或部落即举行祭拜仪式，然后行浴，之后就是性狂欢，才有简狄吞玄鸟卵而生契。这是此文献叙事的重心，即祈子。

二是这种雎鸠傩舞祭仪过程有一环节为"行浴"，简狄吞玄鸟之卵就在行浴之后。行浴与受孕，两者为先后发生的两件事，而行浴是受孕的前提，其目的就是为了与多人交合而受孕，地点当然是在河边之地，因为简狄见玄鸟遗卵于河边上。

三是帝喾时代雎鸠傩舞祭仪上的性狂欢。为何有这样的判断？主要是由参与者的身份决定的。所谓"三人行浴"的"三"，不必实指，应为虚指，是多数之意。这样，参与者的一方是帝喾，另一方是帝喾的妃子简狄及其姐妹们。在这次傩仪上，简狄不是与帝喾交合而是吞玄鸟受孕，这说明两个问题：一是帝喾也去狂欢了，二是简狄及其姐妹们同她一样找到了自己的情郎。帝喾是殷商部落的酋长，简狄则为酋长之妻，在后世眼中，这两位身份高贵者却参与了性狂欢，似乎有悖人伦，其实却恰恰证明处于父系社会的帝喾时代仍然保留着群婚风俗。

这种风俗在《卜辞》中有确载。郭沫若《释祖妣》说："殷代先人犹行亚血亲群婚之古习。在群婚之下，自男女而言为多夫多妻，自儿女子而言则为多父多母。多父多母之事与《卜辞》犹有明文。《卜辞》曰'贞帝祇……多父。'"② 不仅如此，《卜辞》中亦有多母的记载。身份高贵的帝喾与简狄参加这一性狂欢的问题也就迎刃而解。

帝喾时代的雎鸠傩舞是以玄鸟为中心而展开的，一定有祭拜玄鸟的具体仪式，尽

① 韩兆琦译注：《史记》，中华书局2010年版，第144页。
② 郭沫若：《甲骨文字研究》，第13—14页。

管没有明确提到舞祭这一环节，但这是不可缺少的。这一傩舞当在河边举行。简狄吞玄鸟卵而孕，是发生在这一傩舞之后。傩舞中全体成年男女的参与，既是上古傩舞的真实反映，也是上古群婚风俗的一部分，其中的核心即祈子目的非常明确。

据《史记》所记，这种傩舞早在殷商立国之前就已存在。在更早的时代如葛天氏时代它多与丰产紧密联系在一起：

> 昔葛天氏之乐，三人操牛尾，投足以歌八阕：一曰《载民》，二曰《玄鸟》，三曰《遂草木》，四曰，《奋五谷》，五曰《敬天常》，六曰《建帝功》，七曰《依地德》，八曰《总禽兽之极》。①

学界普遍认为，葛天氏之乐是迄今最完整的传说中的古乐舞，它反映的"是一场明显的生殖祭仪和丰产乐舞"。② 这一场大型的傩仪共分八场，第二场就是"玄鸟"祭仪与雎鸠之舞，仅次于《载民》，与丰产傩仪紧密联系在一起。可见，这场生殖与丰产傩仪是玄鸟祭拜开始的，玄鸟仍是祭拜的核心对象。

葛天氏之乐中最关键的是最后两场傩仪。何谓依地德？其为傩仪环节之一，表演的是古人群体游玩、嬉戏、交媾与豪饮。《总禽兽之极》则是生殖祭仪过程，是上古丰产仪式中的性狂欢。③ 这是一场全民参与的傩舞活动。而丰产仪式中出现的性狂欢，世界各地都不乏例证。此不赘。

事实上，中外大量文献记载，在人类进入农业社会时期，先民认为性与丰产是相通的，并通过模仿可以达到丰产的愿望，从而将有关自身繁殖的雎鸠傩仪引入到丰产傩仪上来，并将两者很好地融合在一起——"仅仅通过模仿就实现任何他想做的事"。④ 丰产中的性狂欢，虽有丰产的需求，但更多的是表达生殖渴望。

可以说，类似仪式的举行在那时非常普遍。葛天氏之乐的后两场特地记载的全民性崇拜与参与的傩舞环节，强化了玄鸟崇拜的生殖意义及傩仪中的核心地位。其中的"象隹而舞"不可或缺。

（2）殷商之后的雎鸠傩舞与祈子。殷商时代除了《诗经·商颂·玄鸟》提到了"天命玄鸟，降而生商"外，对于雎鸠傩舞似未见载。倒是其后的周代，这类文献多有所记：

① 《吕氏春秋》，中国华侨出版社2002年版，第54页。
② 孙文辉：《戏剧哲学——人类的群体艺术》，湖南大学出版社1998年版，第81页。
③ 孙文辉：《戏剧哲学——人类的群体艺术》，第81—82页。
④ [英] 詹·乔·弗雷泽：《金枝》，第19页。

> 是月（按：仲春）也，玄鸟至。至之日，以大牢祠于高禖，天子亲往。后妃率九嫔御，乃礼天子所御，带以弓韣，授以弓矢，于高禖之前。①

相比殷商之前的记载，周代关于雎鸠傩舞的文献记载较为详细一些。玄鸟来临后，天子亲往用太牢主祭，祭祀的对象为高禖，参加者除了百姓之外，还有天子的嫔妃，并将弓与箭放在高禖的祭坛上祭拜。高禖何谓？据《毛传》，高禖为郊禖，② 当是祀于郊外，"后王以为禖官嘉祥，而立其祠焉"。这样，高禖就是周代掌管生育之神。周代的祭祀中，弓韣与弓箭为"求男之祥也"，③ 具有强烈的性巫术意义，祈子目的非常明确。

从文献看，周代仍遵循着殷商玄鸟至而举行祈子傩祭的风俗，但其祭祀对象由"佳"而变为"高禖"，且脱离了水这一重要的祭祀事项而转向某一特定的高地，已不是葛天氏与帝喾时代的雎鸠之舞。这些不同恰又证明了《关雎》虽为周南之风，但其原貌绝不是学者所谓的周代诸事。《逸周书》所载可为另一个力证：

> 春分之日，玄鸟至。又五日，雷乃发声。又五日，始电。玄鸟不至，妇人不娠；雷不发声，诸侯失民。④

这则文献虽出自《逸周书》，但却是殷商时期雎鸠傩仪的真实记录。文献尽管并未记载玄鸟祭祀仪式，却解释了玄鸟与妇人受孕的巫术关系及其祈子目的。这则文献与《礼记正义》所记相互参证，可发现殷商时期的确存在着为祈子而举行的雎鸠傩仪，其傩祭核心仍为玄鸟。

四、《关雎》——"象佳而舞"的文献遗存

1. "关关雎鸠，在河之洲"的释读

（1）"关关雎鸠，在河之洲"——雎鸠傩舞举行的时间与地点。殷商时期，雎鸠就是春天举行的祈子之傩舞。文献多次给出了这种舞祭举行的时间，如仲春之月、春分日等。这是按周历而记的。一是因为殷商之前文献无玄鸟至的时间记载，二是因为周代叙事是以周历为据。这种傩舞为何选择在仲春即二月举行？《尚书·尧典》云："日中、星鸟，以殷仲春，厥民析，鸟兽孳尾。"《尚书正义》释"孳尾"为交配，

① 《十三经注疏·礼记正义》，第554—555页。
② 《十三经注疏·礼记正义》，第554页。
③ 《十三经注疏·礼记正义》，第555页。
④ 黄怀信等：《逸周书·时训解》，上海古籍出版社2007年版，第587页。

甚确；但将"厥民析"释为"其民老壮分析"，①不妥。厥，《说文》，发石也，即挖出石头之意；厥民，即下层劳动者，按文献之意，即为普通的成年男女；"'析'当指人类的婚配或交合活动"。②"析"的解释义颇近似，但不明确。学者认为，"中日星鸟以殷仲春，盖东为春方，春为草木甲坼之时，故殷人名其神曰析也"，即"析"乃东方之神名。③那么，"厥民析"应释殷商部族举行祭祀东方之神后，众多成年男女双双结合而寻找地方进行交媾，这样才可能与鸟兽交配相一致。诚如《周礼注疏》所云"中春，阴阳交，以成婚礼，顺天时也"，虽用礼教来美饰，却难以掩盖上古仲春的群婚习俗。④

更重要的是，仲春之时，春归大地，冰雪消融，雨水与河水充盈，万物生发，上古先民感受到了大地的生殖力，而此时玄鸟归来，先民就于此时举行雎鸠傩舞，获取水的超强的生殖能力，以繁衍人丁。"关关"表明"玄鸟至"，而后妇人才能受孕，否则，"妇人不娠"。所以，上古雎鸠傩仪选择了玄鸟至这一时间。

至于举行傩仪的地点，即"在河之洲"的"洲"——水中可住之地或为岛。殷商及其之前尽管无确切文献证明之，但甲骨文有一字可证——"雔"，其字形之一写如"雔"。关于此字的解释各家意见不同。其中罗振玉的说法值得思考：

> 从巛（即水字）从口从隹，故辟雔字如此，辟雔有环流，故从巛或从乁，乃巛省也，口象圜土形，外围环流，中斯为圜土矣。或从囗，与口宜同。（……）古辟雔有囿鸟之所止，故从隹。⑤

所谓圜土即圜丘，古代祭天的场所，而其"外围环流"，很契合"在河之洲"。罗氏的解释不是巧合。不过，罗氏将其视为囿鸟居住的地方，似又出乎其本义。此字从隹，当是殷商先民举行祭祀仪式的地方。再看此字"隹"字上面字形，为三点水，象征"雨水"，那么，此字本义不言而喻：是殷商先民在"雔"即"洲"上进行象隹而舞以祈雨之祭祀仪式。到周代，祭祀场所发生了变化，已远离水边，但祭祀于突出地面之高地即高禖则未变化。看来，周人虽对殷商雎鸠傩舞有所改变，但于高地祭祀却沿袭下来。

（2）"关关雎鸠，在河之洲"——水、沐浴与祈子风俗。从卜辞祈雨与有关殷商

① 《十三经注疏·尚书正义》，第33—34页。
② 叶舒宪：《诗经的文化阐释》，湖北人民出版社1994年版，第638页。
③ 杨树达：《积微居甲文说》，科学出版社1954年版，第54页。
④ 《十三经注疏·周礼注疏》，第427页。
⑤ 于省吾：《甲骨文字诂林》，第1684—1685页。

之前雎鸠傩舞的文献看，隹崇拜仪式的举行几乎都与水有关。而《关雎》"在河之洲"提到了"河"，这不是巧合。

文献说"玄鸟不至，妇人不娠"，其实是殷商先民的一种自然认知。他们认为，玄鸟不来就不会下雨，而河水就不会充溢，也就不能行浴，男女则不能交合而受孕。而玄鸟（隹）来临，雨水随后而至，河水自然充盈，一切问题都可解决。殷商先民未能认识燕子来临与冰雪融化而雨水充足之间紧密相关的诸多自然现象，而看做是玄鸟的作用，视其为某种神圣的东西加以崇拜。所以，玄鸟不至与妇人不娠这两件毫不相干的事情就联系起来。因此，《关雎》之"河"不必是黄河，可释为"河水"，即雎鸠傩舞中男女"行浴"之水。没有充足的河水，成年男女就不能沐浴，也就不能交合而受孕，所以，"妇人不娠"透露了傩仪中沐浴的祈子目的。

沐浴而受孕的传说，在文献与现实世界中都有踪迹可寻。殷伟《中国沐浴文化》对沐浴与祈子关系进行了详尽的阐述，并给出了大量的例证。从中国到外国，从古代到今天，这种风俗都未曾消失过。这种沐浴祈子，是在三四千年的历史中，从地中海到远东常见的风俗。① 或许这种风俗与玄鸟无关，但为受孕而沐浴，与水戚戚相关，它体现了上古先民的原始思维。上古先民认为，水具有生殖力和生命力，可形成天地、孕育人类，那么，女子在水中沐浴即可获得水的生殖力而受孕。这可解释为何殷商先民强调"玄鸟至"的重要性。

2. "窈窕淑女，君子好逑"——雎鸠傩舞中的群浴野合风俗

仍从简狄吞玄鸟卵之事说起。此事《史记》所记简略，而《古列女传·契母简狄》所记则较为详细：简狄与其姊妹浴于玄丘之水，见玄鸟遗卵，简狄与其姊妹竞往取之，简狄先得而吞。显然，不是简狄一人见到了玄鸟卵，而是多位女子都发现且争往抢之。郭沫若认为，卵即男性睾丸，鸟亦为男性生殖器，那么，简狄姊妹争抢玄鸟卵就暗示其为一男多女的性交活动。显然，这是一种群浴野合行为，即群婚风俗。

《古列女传》所记群婚不仅仅是一男多女的群婚，因为傩仪之上绝不会只有一个男子，应当是多男多女。《诗经·溱洧》就是明证：

> 溱与洧，方涣涣兮。士与女，方秉蕳兮。女曰"观乎？"士曰"既且"。"且往观乎？洧之外，洵訏且乐。"维士与女，伊其相谑，赠之以勺药。

《溱洧》为郑风，此歌谣一向被视为郑国风俗淫辟的证据，其实，当是郑国某种傩仪中性狂欢的记载。解决这个问题的关键字是"观"。

① 殷伟：《中国沐浴文化》，云南人民出版社2003年版，第44—46页。

《周易》有《观》卦，卦辞第一句为"观：盥而不荐"。盥，从殷墟甲骨文字看，表示一种盥洗之礼，有学者认为大辛庄出土的甲骨文"盥"字"可能与祭祀之际的沐浴盥洗洁身仪式相关"。① 这种观点，《周易》之《观》卦爻辞可提供旁证。观与盥，"音义相近，其时是同一种祭祀的称谓"。此卦爻辞所记反映的是"古代的泼水节"，参与者有贵族（"君子"）也有下层百姓（"童"与"小人"）。② 显然，这是一个比较隆重的沐浴祭祀活动。

再看《溱洧》所记。诗中一女子问一男子是否盥洗过了，男子回答说已盥洗过，而女子就要求这位男子陪她再去盥洗一次，并说在洧水中盥洗之后，将会有很令人愉快的事情可做。这位男子欣然应允。显然，诗中的士与女就不是两个人，而是群男群女。他们"伊其相谑"，其实就是男女群浴与野合。野合的风俗在《周易》的《垢》、《中孚》甚至《咸》等卦的爻辞中都有描述。

这种群浴风俗在元末明初的南方仍有遗存：

> 孟获……其处无刑法，但犯罪即斩。有女长成，却于溪中沐浴，男女自相混淆，任其自配，父母不禁，名为"学艺"。③

《三国演义》所记的群浴与野合风俗，与《溱洧》所记非常相似。只是随着社会的变迁，群浴前的祭祀成分已逐渐消失。

这种群婚的风俗，史前壁画亦有描绘。新疆呼图壁县天山的大型岩雕画反映了原始社会后期氏族社会的生殖崇拜。整幅壁画有120多平方，上有大小不一、特征鲜明的男女人物形象数百名，不少男子生殖器清晰，或者在交媾。女像几乎均为裸体，她们或叠压在男像身上，或与男像、或与猴面人身像显示出一种性交姿态。④ 据研究，这幅壁画有近3000年的历史，可见群婚风俗历史之久远。这也印证了郭沫若上古先民多父多母的论断。

至周代则将这种风俗法律化：

> 中春之月，令会男女。于是时也，奔者不禁。若无故不用令者，罚之。⑤

据上，《关雎》反映的雎鸠傩仪中，"淑女"与"君子"是泛指，即众多的成年

① 孙亚冰、宋镇豪：《济南市大辛庄遗址新出甲骨卜辞探析》，《考古》2004年第2期。
② 黄天骥：《周易辨原》，第197—198页。
③ （明）罗贯中著，李卓吾批本：《三国演义》，黄山书社1991年版，第949页。
④ 赵国华：《生殖文化崇拜论》，中国社会科学出版社1990年版，第159页。
⑤ 《十三经注疏·周礼注疏》，第427—430页。

男女;"君子"与"淑女"称谓当是后人的修改,两者之间不必释为对偶婚。这种规模盛大的群浴与野合,在现实社会中仍有遗迹,如云南的走婚。这种风俗不仅仅为了肉体欢愉,其祈子目的很明显。那么,雎鸠傩仪中的性狂欢,不仅反映了上古群婚风俗,也说明上古群婚是傩仪之重要环节,是雎鸠傩仪的一部分。因此,"窈窕淑女,君子好逑",其内涵不必如经学家所解。

3. "参差荇菜,左右流之"——荇菜的寓意

《关雎》中为何出现了荇菜?①《诗经》注家多释为一种水草,而未深究其意。植物学上,荇菜为多年生水生植物,生于湖泊、河流等有水的地方,在温带地区,其青草期与花果期相当长,其繁殖力与再生力很强。笔者认为,上古先民认识到了荇菜的这种繁殖与再生能力,希望通过采摘与祭拜仪式,以获得其强大的生殖能力,具有巫傩性质。于是,雎鸠傩舞上,才有了这一令后人感到奇怪的举动。

4. "钟鼓乐之"、"琴瑟友之"——雎鸠傩舞上的乐器伴奏

《关雎》中出现了钟鼓琴瑟四种乐器,学界历来聚讼不已。大致有两种意见:一种认为是婚礼上使用的乐器;一种认为是用来比喻夫妇婚后和睦,并非实指。②而后者引《礼记》所记婚礼不用乐的文献来佐证,③颇有说服力。这亦印证了以周代为立论基础的观点难以成立。

其实,钟鼓用于祭祀大典,先秦文献信而有征;琴瑟亦如此。据《周礼·春官·大司乐》载,祭天用雷鼓、雷鼗、孤竹之管,云和之琴瑟;祭地用灵鼓、灵鼗,孙竹之管,空桑之琴瑟;祭人鬼则用路鼓、路鼗,阴竹之管,龙门之琴瑟。④ 文献显示,周代无论是祭祀天地或者人鬼,琴瑟都要用到,说明这两种乐器在上古时代祭祀中的运用是很频繁的。至于有学者说《诗经》中琴瑟的使用是虚指,这或许与后期琴瑟的演变有关,但并不能说明《诗经》中出现的琴瑟现象都如此。我们有确凿的证据:

> 以我齐明,与我牺羊,以社以方。我田既臧,农夫之庆。琴瑟击鼓,以御田祖,以祈甘雨,以介我稷黍,以谷我士女。

这是《小雅·甫田》之一章。《甫田》的整篇内容就是对丰收的祈求,节选这一章就是一个完整的祭祀土神与农业神的仪式过程,其中就使用了琴、瑟。

① 叶舒宪认为,采摘荇菜是一种爱情咒术,希望借此吸引对方。参见《诗经的文化阐释》,第79—83页。
② 张震泽:《说〈关雎〉》,《文史哲》1982年第6期。
③ "昏礼不用乐,幽阴之义也。乐,阳气也。昏礼不贺,人之序也。"见《礼记·郊特牲》。
④ 《十三经注疏·周礼注疏》,第689—690页。

今再举一则前文所引之关于"夔"的两则文献以证之。这是上古时期的两场脱胎于傩祭的大型歌舞展演，由一位名叫夔的乐师（或许是巫师）指挥，伴奏乐器始由琴、瑟，继以鼗鼓，次用笙、镛（即大钟），石磬殿后，使用了几乎当时所有的乐器，而琴、瑟赫然在列。《吕氏春秋·古乐》亦有神农氏、尧、舜等用瑟于祭祀的记载。

再翻检《周易》发现，上古时期只有在傩祭场合才使用钟鼓。如《离》卦，其爻辞有"日昃之离，不鼓缶而歌，则大耋之嗟"之句，意为黄昏之时，魑魅出现，人们却不敲鼓击缶驱赶它，族中老人就会叹息（古风之不传），整卦爻辞反映的是上古驱赶魑魅的傩仪。① 这是《周易》64卦中唯一的明确记载了傩仪中使用鼓缶的一卦。如《节》卦，则详细地描述了"祭祀中乐曲的节拍"，如"不节若"（乐曲没有节奏）、"安节"（按节奏演奏的乐曲）、"甘节"（缓慢演奏的乐曲）、"苦节"（节奏过急的乐曲）等。② 虽然没有指明有哪些乐器，但这些节奏不同的节拍由不同的乐器共同演奏，当毋庸置疑。

而《周易》爻辞中关于婚姻嫁娶的叙述则未见乐器的使用。如《屯》卦，描述村里的婚事；《贲》卦，描述一次送嫁迎娶的盛会；《渐》卦，叙述婚姻中的聘礼问题。③ 在这些歌谣中（包括上文所引《归妹》）均未见到乐器使用的情况。《周礼》所记婚娶不举乐，在《周易》爻辞中也得到了印证。显然，《周礼》所记当是夏商风俗的因袭。

有学者认为，夏商时期，琴等乐器为巫祭之用，到周代则转变为礼乐之乐器，由崇神转为尊礼。这是的论，也解释了《诗经》其他诗歌中出现的以琴瑟等乐器作比，反映夫妻、兄弟、君臣等情感与人伦关系这一现象。④

所以，文献证明，夏商或其之前，琴瑟与钟鼓同为重大祭祀仪式上的重要伴奏乐器，先民并没有钟鼓、琴瑟用于祭祀和生活之否的区分。而这四种乐器同时出现在《关雎》之中，亦可证《关雎》反映的是一种祭祀活动。

那么，"关关雎鸠，在河之洲"两句，叙述的是远古时代一场神圣的"象佳而舞"的生殖崇拜祭仪。"雎鸠"与"河之洲"之间，也就有了原始的思维逻辑。而"窈窕淑女，君子好逑"、"参差荇菜，左右流之"等则透露了雎鸠傩舞的祈子目的——成年男女间的性狂欢。

① 黄天骥：《周易辨原》，第299—307页。
② 黄天骥：《周易辨原》，第579—582页。
③ 所引各卦参见《周易辨原》相关论述。
④ 刘莎：《〈诗经〉乐器作比的周代人伦观》，《黄钟》（武汉音乐学院学报）2007年第1期。

至此，可以得出结论：就祭祀对象、时间、地点、目的等而言，《关雎》记载了上古于仲春时节在水边高地上所举行的盛大的生殖傩舞，祭拜的对象就是燕子，这与先秦文献关于"玄鸟至"的诸多文献记载完全吻合，当是原始社会父系（殷商先祖）时期产生的"象隹而舞"的文献遗存。

五、《关雎》——"象隹而舞"的傩戏形态

根据上述讨论，可以勾勒出这一傩戏形态：玄鸟至——雎鸠傩祭（河边）——雎鸠之舞与歌——沐浴（采摘荇菜）——受孕（性狂欢）。时间、地点、祭祀对象与环节、目的等非常清晰，且秩序井然。由此观之，其程序化、目的性很强。

这一傩舞形态有具体而鲜明的形态特征：

首先是具有强烈巫术性质。从整个仪式过程看，我们必须承认这一点。在这一雎鸠之傩舞中，巫术是第一位与第一性的，其作用是交通神明即隹，是媚隹、祀隹而祈隹。没有巫术，就没有象隹之傩舞，也就不可能达到祈子之目的。这种传自上古的巫术在今天与傩密不可分。傩的目的很多，其中就有祈福纳吉。而《关雎》反映的雎鸠傩舞就有着明确的祈子目的，属于祈福一类，故在当代学术视域下，可归之为戏傩。

其次，雎鸠傩舞属于"象隹而舞"，这种傩舞在殷商早期因巫术目的不同而不同，但都属于"舞以摹（情形或故事）"。《关雎》反映的雎鸠傩舞虽然是先民生活的一部分，但其表演因素是客观的。就广义表演范畴而言，巫师的舞、祭、歌三位一体。《关雎》之雎鸠舞蹈是模仿"隹"这一图腾的各种行为与神情，即如许慎云"巫，……以舞降神者也"。就"象隹而舞"而言，舞以"象隹"而通神，祭以献牲而媚神，歌以音声而求神，亦为三位一体。尽管如此，但还是有区分的：在雎鸠傩舞中，舞是第一位的，无舞而神不通，不通则神不降；神不降则祭祀无对象，诉求就难以上达。神降则牲享，"祭"则实现，于是"歌"才能表达愿望。这是雎鸠傩舞最为主要的特征，也是"象隹而舞"这一上古戏傩的真实形态，它具有浓厚的原始巫术特性。

笔者并不臆测其中是否有故事，就雎鸠傩舞而言，"摹"即模仿的成分更大，的确具有客观的表演性质。鉴于其浓郁的巫术性与舞者的虔诚，这种表演未必带有后世戏耍的心态。

又次，这一傩舞具有鲜明的群体性特征。雎鸠傩舞应分为两大步骤和两类参与群体，即巫师及其举行的傩仪与氏族或部落全体成年男女参与的祭拜。前者是整个傩仪的核心，后者或许在这一过程中有参与，但只是从属者，借助巫师的祭祀，以获得玄鸟赋予的强大的生殖力。这种群体性强烈的仪式一年一度，虔诚而狂热。

最后，雎鸠傩仪主要是在钟鼓琴瑟的伴奏下来完成，这是其重要特征。后世的婺源傩舞与其有着惊人的相似。

《关雎》反映的"象隹而舞"这一上古戏傩，从原始社会父系时期到周代，因社会变迁逐渐失去了生存的环境，最终成为"风"。这一文献遗存再被周人及后来的经学家、儒者不断解释后，就慢慢失去其本来面目而变得不可捉摸。

第三节 殷商两种傩戏形态辨

一、"裼"为殷商"傩"质疑

关于"裼"，学界只有少数几位学者关注。比较有代表性的观点是：裼为殷商之傩，具体而言，有两层意思：一裼是傩之异文，即是傩；二是裼与易通假互用。而这两层意思正是笔者疑惑之处。

1. 裼与傩之关系

裼，饶宗颐先生认为它在古书之音义上与"傩"（难）、献等通用假借，并说"'裼'即傩之异文"、"裼即是傩"。① 在此之前，饶先生撰有《世本微作裼解》一文，以探讨裼与傩的关系问题，但未引起学界注意。他后来再次撰文讨论此问题，不过，应者仍然寥寥。

此字究竟何意？按《汉语大词典》，此字有两种读音与两种意义。其一，音为"与章"切，平阳，读如"扬"，意为古代道上之祭。其二，音为"式羊"切，平阳，读如"伤"，意为强死鬼或驱逐强死鬼之祭。

饶先生所引文献之"裼"取第二义。它与傩在古书上是否可以音义通假？其实，饶氏关于傩的理解，也仅限于郑玄的"时傩索室驱疫，逐强鬼"，颇为片面。傩戏研究至今，傩之内涵与外延已远非饶氏时期之所理解。按前文关于傩的诠释，它是一个较"裼"在内涵与外延上都要深入且广阔得多的概念，两者绝不是同一层级的概念，更不可相互因音义相似而通假。

饶氏说"裼"即傩之异文，是受后世文献启发所致。饶文中引用的《世本》所载"微作裼、五祀"之文献，是从宋本《太平御览》卷529《礼仪部》八"五祀"而来；而《世本》只记载了"微作裼"，并未说"裼"即是傩。但释"裼"为傩义的，是其下之"注云"。而这个"注云"乃是后世的理解，饶先生遂直接援引之以为

① 饶宗颐：《殷上甲微作裼（傩）考》，《传统文化与现代化》1993年第6期。其实这是郑玄的看法：裼或为献，或为傩。见《礼记·郊特牲》。

其观点的主要依据，并未展开深入考察，所得出的结论恐不足为信。

2. 乡人傩与乡人禓

饶文引用了《论语·乡党》"乡人傩"与《礼记·郊特牲》"乡人禓"两则文献，这两句话仅一字之差，饶先生遂认为"'禓'与'傩'为一字"。① 中国有句成语，即差之毫厘，缪以千里，可以用来说明这两字的差别。这两字从字形、读音、内涵与外延等方面绝不是一个字，无论是在古代还是在现在。这则文献并不能作为其观点之依据。为说明问题，今将"乡人傩"文献列出并重新解析之：

> 乡人傩，朝服而立于阼阶。②

《论语》所记"乡人傩"是春秋时期的傩戏之一，不过，"朝服立于阼阶"是否为了"存室神"？先看"阼阶"于春秋时期之意义。阶，即台阶，多与阼连用。而阼，郑玄认为"谓主人之北也"，孔颖达认为"是主人接宾之处"，③许慎释为"主阶"。总之，这是一重要的台阶。如"冠于阼，以著代也"，这是周代成人礼之加冠礼，就在"阼阶"举行，并有一套严格的程序。加冠礼举行完毕，以后就可以获得社会认可，在家庭中就有了话语权，即文献中的所谓"著名代父之义"。周代视冠礼为礼之始，对此相当重视，故因"重冠，行之于庙"。④ 庙，即祖庙或家族祠堂。那么，阼就有两处所指：一是主人居住房屋之堂阶，一是主人祖庙（或祠堂）之庙阶。

无论是在堂阶还是在庙阶进行，都是礼的实施，这就必然涉及到施礼与受礼。如是接待宾客，这礼的程序中就有主人与宾客双方的礼节往来应答；如是冠礼，就有施礼者与受礼者。不仅冠礼等如此，《礼记》所载的每个礼仪亦是这样，绝不是自导自演。那么，孔子立于阼阶，就不可能只是傻乎乎的站在"阼"处，等着祖先神依附于其身以保护之。

其次看这则文献记载之"朝服"。因为该文献出自《论语》，其深具可靠性。一般注疏家认为"朝服"即朝会之官服，此说若成立，即可大致确定该则文献所反映的时间。据孔子生平，孔子于公元前501年至公元前498年任鲁国要职，那么，这则文献所记之事或许出自这几年期间。因为身无官职是不允许也不可能穿朝服的。孔子为何要穿朝服呢？其实，周代朝服不仅限于朝会之官服，还有两大类：一类是吉服，另一类是祭服（含凶服）。而孔子所穿朝服应是祭服，所谓"祭祀、视朝、甸、凶吊

① 饶宗颐：《殷上甲微作禓（傩）考》，《传统文化与现代化》1993年第6期。
② 《十三经注疏·论语注疏》，第152页。
③ 《十三经注疏·礼记正义》，第1885页。
④ 《十三经注疏·礼记正义》，第1884—1886页。

之事，衣服各有所用"。不仅如此，《礼记·司服》对公、侯、伯、子、男、卿大夫、士等之不同祭祀场合下的祭服各有严格之规定。①

最后看"乡人傩"之"乡人"。此词多见于先秦典籍，有三种释义：一是乡下人或俗人（《孟子·离娄下》之"我由未免为乡人也"）；二是同乡之人（《曹刿论战》之"其乡人曰"）；三是乡大夫。学界普遍认同第一种解释。笔者认为不妥。理由如下：

在"乡人傩"文献之前有一则文献记载"乡饮酒之礼"：

> 席不正，不坐。乡人饮酒，杖者出，斯出矣。

这则文献所叙述的目的是为了"明坐席即及饮酒之礼也"，② 它与"乡人傩"文献同列在"乡党"之中，而"乡党"是记载"孔子言语之礼容"的。③ 那么，"乡人傩"是孔子言行之礼仪的记载。如释"乡人"为乡下人，则与孔子之士大夫身份不符。如何解释这一矛盾？只有释"乡人"为"乡大夫"才能解答。而《论语注疏》并未对"乡人"作注，不过，在《礼记正义》中有注：

> 郑（玄）云："'乡饮酒义'者，以其记乡大夫饮宾于庠序之礼，尊贤养老之义也。"……知此篇合有四事者，以郑注"乡人"、"乡大夫"，又云"士，州长、党正"。郑又云："饮国中贤者，亦用此礼也。"郑必知此篇乡大夫宾贤能，及饮国中贤者，并州长、党正者，以此经云乡人即乡大夫，士则州长、党正。④

"乡大夫"是不是官职？据周制：

> 令五家为比，使之相保；五比为闾，使之相受；五闾为族，使之相葬；五族为党，使之相救；五党为州，使之相赒；五州为乡，使之相宾。⑤

乡有"乡大夫，每乡卿一人"，卿为大司徒常务行政之主官，主管生众，安抚万民。"州长，每州中大夫一人。党正，每党下大夫一人。族师，每族上士一人。闾胥，每闾中士一人。比长，每下士一人"。⑥ 据此可知，乡大夫的社会地位与身份是

① 《十三经注疏·周礼注疏》，第646—659页。
② 《十三经注疏·论语注疏》，第152页。
③ 《十三经注疏·论语注疏》，第139页。
④ 《十三经注疏·礼记正义》，第1897页。
⑤ 《十三经注疏·周礼注疏》，第312页。
⑥ 《十三经注疏·周礼注疏》，第263—264页。

非常尊贵的——"乡大夫之职,各掌其乡之政教禁令"。① 因"乡人傩"文献紧随"乡饮酒礼义"记载下来,两者之"乡人"应释为同一含义即掌管一乡政教的"乡大夫"。故郑玄之注值得肯定。这样,"乡人"在周代不仅是一个官职,且是僚属众多的高官显贵。

如此,"乡人傩,朝服而立于阼阶"就可这样解释:这是由乡大夫举行的傩仪,其官方色彩很突出,被纳入礼仪的范畴。这一傩仪参与者甚众,乡大夫及其以下的各级行政官员都要参加。如此,孔子穿祭服就可解释明白。当傩仪将要在孔子家或庙举行之时,孔子才穿着祭服,站在阼阶即家、庙之阶上以迎接之;或者参与其事,因为他亦是官员之一。这是傩礼的体现。

孔子为何要身穿祭服?笔者认为,上古傩活动多借助于祖先之力以施行,孔子穿着祭服立于阼阶,当在乡人傩到达之前,他或许先告祭先祖要进行驱疫活动,希望先祖能保佑驱疫活动达到目的;或祈求先祖们施展神力与"傩"一起来驱赶疫疠;或之后才于"乡人傩"到来之时站在阼阶上以迎接之。这只是一种解释之一。而更为接近实情的解释是——因乡大夫位高权重,由其举办或参与之傩当为周代时傩中的大傩:

(季冬之月),命有司大傩。②

大傩的目的是:因担心"虚危有坟墓四司之气,为厉鬼将随强阴出害人",故"命有司之官,大为傩祭,今傩去阴气,言大者,以季春为国家之傩,仲秋为天子之傩,此则下及庶人,古云'大傩'。"有司即有司之官。因乡大夫亦为有司之官,且主管庶众、安抚黎民,故孔子身穿祭服立于阼阶以迎接之。那么,"乡人傩"就应为周代惠及庶人的季冬之"大傩"。郑玄曾看到了这一点,故在注"乡人傩"云:"十二月命方相氏,索室中驱疫鬼。"③ 黎国韬认为,这种大傩仪于季冬在宫廷、城市、乡间普遍举行,由众多职官组成"官联"来完成,并非只有方相氏参与。④ 此说不无道理。

可以说,"乡人傩"只是春秋时期由官府举办的"大傩"。其所驱逐之疫疠是既有疫疠也有恶鬼,而不仅只有所谓的"强死鬼"。因此,傩与禓是难以划等号的,即"乡人傩"与"乡人禓"不能等同。

① 《十三经注疏·周礼注疏》,第 348 页。
② 《十三经注疏·礼记正义》,第 653 页。
③ 《十三经注疏·礼记正义》,第 653 页。
④ 黎国韬:《古剧考原》,第 27 页。

3. "乡人裼"之分析

再来诠释"裼"有关的文献：

文献一：饶氏所引之《世本》所载：微作裼、五祀。

文献二：乡人裼，孔子朝服立于阼，存室神也。①

文献三：《急就篇》："谒裼塞祷鬼神宠，棺椁椟棱遣送踊"。"裼"，读如"羊"，意为道上祭。

关于文献一的引用与分析，饶文如下：

> 注云："微者，殷王八世孙也。裼者，强死男也，谓时难索室驱疫，逐强鬼也。……"此条抄于魏高堂隆议之下，初疑即出自高氏文中所引。……。此条雷学淇校辑本作："微作裼、五祀。"其他秦嘉谟、张澍辑本作"汤作五祀"，未辑录上条，此以五祀之制作，属之成汤。最堪注意者为"微作裼"三字，宋本作"徵"，显为写误，当从雷氏本作"微"为是，微即上甲微也。裼即是傩。

饶氏关于文献的分析思路是：以"注"的内容为事实，略去雷氏辑本与秦氏、张氏辑本的差异，甚至臆测宋本之"徵"与雷本指"微"的明显不同，只是说"微"即上甲微，随即给出结论。这种分析不仅漏洞百出，且未切中肯綮，其结论与分析亦毫无内在逻辑可言。再者，《世本》成书时代与内容一直争论不休，大致意见认为其是一部先秦典籍，而不是殷商甚至不是西周所作。根据各本包括辑本之显著差异，很显然，它经过多人的加工与修改（当然不排除篡改现象），那么，《世本》所载裼之文献就不能作为直接证据以引用与分析。

文献二出自《礼记》。尽管《礼记》亦有问题，但为多数学者所认可，而其所载似乎凿凿有据。不过，不妨将其与《论语》所载作一比对：《论语》之记载止于"阼阶"，所谓"明孔子存室神之礼"是唐人注释出来的；而《礼记》的记载，却将唐人的注释变成了正文加以记载而止于"存室神也"。很明显，《礼记》的记载是从《论语》抄录、修改而来。从文献比对看，《论语》的记载较《礼记》之记载更为原始与可靠。

由"乡人傩"为何变成了"乡人裼"？可能有这几种情况：一是《礼记》晚出，这样修改有鱼龙混杂之意，以图将《礼记》成书时代往"古"方面推，抬高其身份与地位。二是笔者查阅了相关文献如大量的甲骨文研究论著、《古籀汇编》、《金石大字典》等，未见"裼"字；而《说文解字》收录之，郑玄亦加以注疏，则此字当出

① 《十三经注疏·礼记正义》，第915页。

于秦汉间，其时或许有乡人举行裼之祭祀，故被记为"乡人裼"。不过，从各种注疏看，裼的解释均未出前文所引之解释。

至于"存室神"之说，不妥。因为既是强死鬼，按商周驱鬼之傩活动，当请祖先神来帮助，即以（祖先之）神鬼驱强死鬼。如果存室神，则变成祖先神鬼受制于强死鬼，这不符合商周崇鬼的实际。"朝服"的另一重要作用是"象"祖先神以驱鬼，故立于阼阶。

如此，乡人裼当为秦汉间之傩祭活动。而其"乡人"当与"乡人傩"之"乡人"不同。因为其是专一驱逐强死鬼的巫傩活动，此前即殷商未见此活动，故其属于具体的家族或民间行为，不具有普遍意义。

4. 易者，裼也？

裼字不见于商周文献记载，只在后世文献中出现。不过，有学者还是据后世所记有关的前代文献，认为"易"与"裼"相通，是殷商之傩。其依据的文献是殷商武丁甲骨卜辞：

①己酉卜，宁，贞鬼方易亡囚。五月。（《小屯·乙》6684，《合》8591）
②己酉卜，内，鬼方易（亡）囚。五月。（《小屯·甲》3343，《合》8592）

饶氏分析说：

"此为同时异人之卜。'鬼方易'者，或读'易'为'扬'。按：'易'即'裼'，与傩同字，《周官·占梦》：'季冬令始难驱疫。'……'鬼方裼'可解作已驱除，故亡祸。"①

这一分析存在着问题：一是饶氏认为"易"读如"扬"，若与"裼"通，按前文阐述，其义应为道上祭，则与驱除强死鬼之义有别。按饶氏所引《周官》季冬傩驱文献，则道上祭也应有傩驱之义，但在同一文中，饶氏却说"此（道上祭）为另一义"。很明显，饶氏不仅对于"裼"之傩祭意义未弄清楚，更重要的是在文献使用上存在着自相矛盾的问题。二是饶氏分析"易"时用了"或"字，表明此字此处的读音他本人亦不能确定，而其结论则不容置疑："'易'即'裼'，与傩同字。"显然，其证据不能支持其观点。

易是否与裼通？关键在于对易与裼含义的确切解释。易，甲骨文作 𠂤、𠃋，象日在丁（下）上。关于此甲骨文研究者颇多，今将诸家意见条列如下：

（1）许慎给出了三种解释：一曰开也；一曰飞扬；一曰彊者众儿。

① 饶宗颐：《殷上甲微作易（考）》，《中华戏曲》第16辑，山西古籍出版社1995年版。

（2）地名；飞扬，逃跑也（鬼方昜）。①

（3）象日初升之形。②

（4）朱芳圃："本义训为光明，挚乳为阳。"③

许慎的解释，诸家多有异议。这几种解释中，第三种最接近该字的初义，朱芳圃的解释乃"日初升"之义的引申，至于地名或方国名之义则是进一步的引申。从语义与语源而言，后三种解释同属于一个直系系统。另外，饶宗颐所举的两则甲骨文例证，于省吾认为，其中的"昜"字与"扬"乃为古今字。④ 据此，除饶宗颐外，诸家均未释"昜"为"禓"。

不妨从甲骨文、金文从昜之字入手，进一步探究"昜"与"禓"之关系。

（1）陽。甲骨文作𦥯，诸家未作解释，认为其义不详。⑤ 不过，《古籀汇编》有释义：高明也。⑥

（2）𥏇（左"矢"右"昜"）。甲骨文有此字。李孝定认同许慎的观点，即"伤"之义。⑦ 徐中舒《甲骨文字典》、刘兴隆《新编甲骨文字典》亦均持此看法，认为此甲骨文字形为用矢射人，故为"伤"之义。其实，昜之甲骨文虽有时作𠃓，却不能忽视昜之其他甲骨文写法。若以其初义看，未尝不可释为以矢射日也，这与后羿射日传说是非常相符的。另外，甲骨文有"伤"字，故释𥏇为"伤"颇为牵强。因此，"伤"之义聊备一说。

（3）婸。金文，放也。⑧

（4）湯。金文，热水也。⑨

（5）楊。金文，木也。⑩

（6）場。金文，祭神道也。一曰田不耕，一曰治谷田也。⑪

金文另有犬字旁从昜之字，但其义不详。从昜之甲骨文、金文之字，基本上就这

① 刘兴隆：《新编甲骨文字典》，北京文化出版公司1993年版，第596—597页。
② 李孝定：《甲骨文字集释》卷九，（台湾）"中央研究院"历史语言研究所1970年版，第2973页。
③ 于省吾：《甲骨文字诂林》第二册，第1099页。
④ 于省吾：《甲骨文字诂林》第二册，第1100页。章军华认为"昜"最原始之义为郊祭太阳，"禓"是日祭的特质形态。见《傩与日祭——从"乡人禓"说起》，《江西社会科学》2012年第8期。
⑤ 于省吾：《甲骨文字诂林》第二册，第1267页。
⑥ 徐文镜：《古籀汇编》（下）十四下二。
⑦ 李孝定：《甲骨文字集释》，（台湾）"中央研究院"历史语言研究所，第1813页。
⑧ 徐文镜：《古籀汇编》（下）十下二十二。
⑨ 徐文镜：《古籀汇编》（下）十一上十五。
⑩ 徐文镜：《古籀汇编》（上）六上三。
⑪ 徐文镜：《古籀汇编》（下）十三下十四。

几个。从这些甲骨文、金文看，只有金文塲字与祭祀有关，即祭神场所，其余的则与祭祀无关，更不要说与傩有关系了。因此，说易与禓相通颇为牵强。

再从字音看，诸家读"易"为"阳"，而饶氏论点之"禓"读如"伤"，两字只是韵母相同而声母不同，算不得谐音通假；且字义亦相异。因此，有学者说，"'易'是否就是'禓'，似乎还有商量的余地"，① 这一怀疑不无道理。

饶氏只注意到禓（"伤"）字的讨论，却忽略了文献三《急就篇》中读如"扬"的"禓"字。从字音看，它确可与易通，不过，其义是不是"道上之祭"，尚需讨论。禓，从字形构件看，从示从易，这应无疑问。而"示"字为甲骨文所习见，有三种意义：一是"示即主，为庙主、神主之专用字"；二是祭名；三是用牲法。② 从"禓"字构造看，应与祭祀有关；从易看，其祭祀对象当为太阳——或许为太阳初升之时举行的祭祀仪式。这与远古时期的太阳崇拜相符合，因为自远古至于殷商甚至其后的太阳崇拜及崇拜遗迹，于文献、文物多有记载，研究成果也颇为丰富，其遗迹在汉代仍有保存。③ 在这个意义上，禓之读如"扬"而与易相通，当是其义即祭祀太阳的来源，是太阳崇拜的体现。

不过，这种太阳崇拜为何变成了"道上之祭"？"道上之祭"的含义为送葬者当衢设祭，这种含义代表的两种习俗从先秦到汉代一直有着传承。古者出殡、下葬俗以清晨太阳未出之时，以逝者为阴人不得见阳气也，此俗今亦然。古者送葬者沿街、路设祭今亦有遗留——送葬者沿途撒纸钱、谷米与放鞭炮，并伴以家人、亲属的哭祭声。再从所引《急就篇》之文献看，禓字出现于丧葬之中，当是丧葬礼仪之一。因此，道上之祭当在太阳未出之时举行，以表达对逝者的祭奠之意。这样，从易之禓，于汉代就被赋予了道上之祭的意义。

再看禓（"伤"）之"强死鬼"之义。它应是"道上之祭"意义的引申，因为"强死鬼"指各种非正常死亡者，其祭祀或亦多在道上，故以禓字概括之，并进而引申为驱逐强死鬼。

那么，从太阳崇拜看，禓字的读音、意义的发展脉络就可加以概括：易——禓（"扬"）——禓（"伤"）。如此，易之于禓，即为本源；禓之于易，则属引申，两者不能混为一谈。退一步而言，若解"易"为"禓"，认为两者音、义相通，则甲骨文、金文中其他从易之字如何解释？所以，要想此论成立，还需要充分的证据支撑才行。

① 钱茀：《傩俗史》，广西民族出版社2000年版，第20页。
② 徐中舒：《甲骨文字典》，第11—13页。
③ 赵莉：《两汉以来的太阳鸟崇拜与石窟艺术》，《发展》2009年第11期。

5. 禓为"傩"之异文（或商傩）？

从所引文献看，禓字无论读如何音，都与祭祀有关。读如扬，则为"道上之祭"，从历史角度看，是纯粹的祭礼，似乎与傩无关；但从现实看，这种祭礼包含着追荐逝者、驱除邪魅、保佑逝者灵魂安息之目的，与今天的丧葬活动之目的相似，具有驱除的性质，当属于傩活动的范畴。若读如伤，则为强死鬼或驱除强死鬼之义，其驱除性质就更明显，属于傩活动则无甚疑问。

至此，禓属于傩范畴，但不能视为与"傩"相互通假，两者在语音、语义等方面不能等同，则易与禓、禓与傩之相通关系的建立就缺乏充分的证据支持。若据确凿的文献，禓这种傩活动记载的较早文献是《急就篇》，为西汉史游所作，则禓之傩活动最早或许出现在西汉。① 这样，由易与禓相通得出的"禓"为殷商"傩"之异文（或商傩）之结论，颇令人怀疑。②

二、"宼"为商傩辨

宼，这是学者据甲骨文宼释读而来的一个字，今省作"宂"，前文在有关"傩"之考证时曾简单的阐述过它与"傩"之关系，今进一步探究之。为研究的需要，今将学者研究所引用主要文献即两则甲骨卜辞列举如下：

(1) 丁亥，其宼帚，窜。十二月。③

(2) 庚辰卜，大，贞来丁亥宼帚（寝）出舀岁。芍卅，卯十牛。十月。④

1. 学界关于宼字的研究

关于甲骨文"宼"的研究，学界的共识是"甲骨文言'宼'，周人言傩，名异

① 关于禓字出现的较早文献，有存疑。西周《禽鼎》之青铜铭文中有一句铭文，唐兰的释读是："周公某（谋），禽祝（禓）。"唐兰释祝为禓，在解释其义时引用的是许慎的意见即"强死鬼"。（参见唐兰《西周青铜器铭文分代史征》，中华书局1986年版，第37—38页）祝字从示从丮，甲骨文有丮字，且有不少从丮之字。丮字，许慎释为"持也"，罗振玉释为"象两手执事形"（参见《甲骨文字集释》，第0867页）；于省吾《甲骨文字诂林》罗列诸家意见，置罗振玉之意见为首，但其最后的结论是"其义不明"（参见《甲骨文字诂林》，第420—421页）。而从之甲骨文，诸家无一释祝为易。故唐兰的解释聊备一说。

② 至于说禓是"夏傩的影子"，则需要更充分的证据支撑才能成立。（见《东方傩文化概论》，第235页。）

③ 于省吾：《甲骨文字释林》，中华书局1979年版，第49页。

④ 《郭沫若全集·考古编》第二卷《卜辞通纂》，科学出版社1982年版，第547页。有学者释为"岁羌卅"。见《东方傩文化概论》，第237页。

而实同"，① 是"甲骨文中的商傩"，即索室驱疫之傩。② 这一结论是从这两个方面分析而得出的：

一是傩戏研究的背景。傩戏的研究有一个无法回避的问题，即其源头或历史来源何自，要回答这个问题就必须有文献支持，而目前较早的文献只有甲骨文。于是学者们就在甲骨文中寻找依据来回答这个问题。

二是周代方相氏索室驱疫之傩活动的文献启发及寇的定向解读。寇之索室驱疫意义的获得是受周代方相氏索室驱疫的影响而来，这一意义与其本身的甲骨文字形有着很大关系。该甲骨文字形，很容易使学者产生联想进而与周代方相氏的傩活动联系起来，于是，关于寇之甲骨文的解释就有了一个预设性的前提。有学者甚至说"方相四邑"之甲骨卜辞是"寇礼的细节"体现。③

前辈学者的开拓研究，功不可没。不过，前辈学者对于这两则甲骨卜辞的预设性解读，有不少令人疑惑的地方。

首先，按照学者的研究，则这两则卜辞所记内容应是驱疫与祭祀同时存在，这两者相互矛盾。如果承认寇字为索室驱疫之傩活动，那么，宰表示的是以羊为祭品祭祀活动，很显然，这是两种活动或仪式是不同的：前者是利用武力以驱疫，后者是利用物质贿赂某种超自然的力量以达成自己的愿望。这两种活动或仪式于同一甲骨卜辞中同时存在，而所引两则甲骨卜辞均是为同一个目的而举行的同一事件或活动的叙述，那么，同一活动中既驱疫又祭祀，这一非常明显的矛盾，似乎没有引起学者的注意。有学者用"寇礼"来解释这两则卜辞，并根据卜辞中的"十二月"、"十月"，联系周代大傩，提出殷商存在着"定期寇礼与临时寇礼"的观点。④ 且不论以周代文献解析殷商卜辞的可靠性，仅就周代大傩而言，亦存在无法解释的问题，即周代大傩是以武力来驱疫，而殷商寇礼中之祭祀是与之不同的活动或仪式。

其次，寇宰两字含义的解释存在着问题。学者的预设性研究正体现在对这两个字的解释上。寇字，学者认为"从宀从殳从九"，学者释宀为宅或室并无疑问，但其他两个构字部件的解释不必定论。学者释⊘之⊘为"九"，即"九"字，认为"九与鬼，声近通用"，⑤ 但甲骨文已有"鬼"字，没有必要假"九"为"鬼"，故有学

① 于省吾：《甲骨文字释林》，第49页。
② 曲六乙、钱茀：《东方傩文化概论》，第236页。
③ 曲六乙、钱茀：《东方傩文化概论》，第241页。
④ 曲六乙、钱茀：《东方傩文化概论》，第239页。
⑤ 曲六乙、钱茀：《东方傩文化概论》，第238页。

者认为"九之通鬼并无佐证",① 此说诚然。

▨字之义,各家有解,为研究方便,今简要条列如下:

①叶玉森:归屋之谊。古人日入而息,归屋以寝。

②唐兰:寝卧也,非寝字。

③丁山:妇人之室。

④陈梦家:为寝的省文,有王寝、新寝、西寝、大寝等分别。

⑤邨笛:寝不但是居住之所,也是祭祀之所。……寝与祖乙相连,说明是宗庙之一部分。……作为宗庙之寝,相当于文献中的寝庙。

⑥考古所:祭于祖乙之寝。此寝可能与文献中寝庙之含义相同。《礼记·月令》:"寝庙毕备。"注:"凡庙,前曰庙,后曰寝。"疏:"庙是接神之处,其尊处,故在前;寝,衣冠所藏之处,对庙为卑,故在后。"②

这几位学者的看法,基本反映了学界关于▨字的释义。这些观点大致分为两方面:一是寝室;一是祭祀祖先之寝庙。这两种解释在甲骨卜辞中都有证据支撑。而学界在解释▨▨二字时,就选择了第一种观点,再加上释"九"为"鬼",▨▨遂变成"索室驱疫"傩活动。这种解释存在的问题有二:一是证据不充分。▨▨二字的释义颇为牵强,且孤立地拆解▨字。二是忽略了第二种解释。这种忽略是选择性的——它可以帮助学者找到殷商时期的索室驱疫证据,从而为周代索室驱疫的大傩找到直接渊源。根据前文对于傩的考证,殷商时期几乎所有的祭祀活动都是以祈求的方式来完成,罕见用武力驱逐的方法来达到愿望的。这种忽略并不能解决问题,反而带来了新的问题,即如何解释卜辞后面记载的关于以羊祭祀的问题。学者不是没有看到这个问题,不过,却简单的以"▨礼"解释来处理之。这一处理将上古时期两种性质不同的祭祀活动混淆在一起,而这样的文献,于甲骨卜辞中目前未见有记载佐证。

最后,第二则甲骨卜辞之▨▨解释存在着疑问。▨▨有学者释为"有献",意为"献祖求助"。③ 释▨为"献"不妥,因为甲骨文中有"献"字。然则其义为何?前辈学者多有探究,见解不一,而唐兰分析颇为精到:"附会为风,斯为妄矣,罗(振玉)商(承祚)释炬及苴于字形全不相合,……商后改释 尤误,卜辞自有来字,与此初无关涉也。余谓此字当以王(襄)释爇及执之本字为较近,……其本义则人持木为火炬也。"④ 为何"持木为火炬"呢?这源于史前文明时期的火焰崇拜——这

① 于省吾:《甲骨文字释林》,第49页。
② 观点见于省吾《甲骨文字诂林》第三册,第1993—1994页。
③ 曲六乙、钱茀:《东方傩文化概论》,第239页。
④ 于省吾:《甲骨文字诂林》第一册,第428页。

一崇拜在新石器时代之马家窑文化时期就已经存在，其中半山类型文化时期的彩陶上的锯齿纹是"火焰的形象，是当时人们对火焰强烈崇拜的结果"。① 无独有偶，这种火崇拜在出土的大汶口晚期刻画在陶尊、滤酒缸上的文字中亦有反映——其上共有17件图像和"文字"标本，其中的两字有学者释为"炟"（简体为"旦"）、"炅"（繁体为"上为曰下为并列的连个火字"），并认为它们"反映出凌阳河的大汶口文化晚期居民依山头纪历进行春祭（炟）和夏祭（炅）"。② 这两字从火从日，是火崇拜与日崇拜的结合。这一源自史前的火崇拜在今天中国大地上仍有遗存。故 之义当以唐兰所释为据。

，释为"有"，没有问题，而其与 相连，其具体意义必须弄清。此字在甲骨文卜辞中大致有两个含义：一是有无之"有"，一是义为祭祀，通"侑"，③ 这两者于甲骨卜辞都有例证。因此条甲骨卜辞后面记载的是祭祀活动，则学者所谓"古侑字，疑祭名"的猜测，不无道理。那么，在这则甲骨卜辞中， 字的解释取第二义则比较接近实情。退一步说，如果按照"有献"释义，那么，其对象就不一定是祖先，因为"寝"被释为"居住之室"，这不是先祖本应该居住的地方。此其一。其二，就叙事逻辑顺序而言， 活动或仪式在前， 之献祭活动或仪式在后，按照学者的"先献祖求助，后磔牲驱疫"的解释，这显然存在着矛盾。

2. 甲骨卜辞中之" "

这两则甲骨卜辞中存在着如此明显的矛盾，虽未能引起学界的关注，却是解决上述诸多疑问的关键。如果承认这两则甲骨卜辞记载的是殷商时期的傩活动，则驱傩与祭祀两种性质的矛盾就无法调和。如此，就剩下一种解释：这两则文献记载的不是殷商时期的傩活动，而是纯粹的祭祖活动。

首先要确定 字的释义。据前文所引诸家观，笔者倾向于"祭祀之所"即后世文献中的寝庙之义。除学者阐述理由外，还有卜辞本身的佐证。对于第二条甲骨卜辞后面的句子，有学者是这样解释的："岁羌卅，卯十牛"，认为这是殷商祭祀祖先时使用的人牲和物牲。④ 的确，根据甲骨卜辞的记载，殷商时期于祭祀中人牲非常普遍，⑤ 这则甲骨卜辞的确反映了殷商祭祀中使用人牲的历史真实。有不少学者对殷商祭祀中使用人牲的情况作过详细的研究，认为分为人牲和人殉。人牲用于祭祀祖先等

① 中国考古学会编：《中国考古学年鉴1986》，文物出版社1988年版，第16—17页。
② 中国考古学会编：《中国考古年学鉴1987》，文物出版社1988年版，第20页。
③ 于省吾：《甲骨文字诂林》第二册，第877—882页。
④ 曲六乙、钱茀：《东方傩文化概论》，第239—240页。
⑤ 参见胡厚宣《中国奴隶社会的人殉和人祭（下篇）》，《文物》1974年第4期；黄展岳《吴国古代的人殉和人牲》，《考古》1974年第3期。

场合，且多用俘虏；人殉则用于陪葬，殉葬者多为近亲或亲近之人。① 按照学者对"岁羌卅"的解释（殷商祭祖多杀俘虏以为人牲，羌即羌人，指俘虏），② 这则文献记载的当是殷商时期祭祀先祖的仪式。那么，帚即为殷商先祖之寝庙。

再来看寇字及其释义。此字甲骨文写如图 3.3 所示。③ 此字释义的关键处在于宝盖头下方字形。从现存甲骨卜辞看，此字有两种字形，一是董作宾关于殷墟甲骨文分期之一期后下三·一三的写法，即图所示上方之字形；二是为甲骨文分期之第二期前六·一六·一的写法，即图所示下方之字形。学界承认这两个字形相似的甲骨文为一个字，这是笔者研究此甲骨文含义的前提。那么，问题就出现在这里：学界的研究只关注到一期之甲骨文字形，而忽略了二期之甲骨文字形，且所有的研究都集中于"九"上，索室驱疫的结论也因之而得出。

且不论"九之通鬼"能否成立，仅就二期所示该甲骨文字形，就不能简单地将宝盖下的字形拆解为"九"与"殳"。那么，其下字形应作何解？根据二期之甲骨文字形，应释为"役"字，甲骨文有此字，有两种写法，即 役、殳。④ 关于其释义诸家意见不一，大致有三种观点：一是古文"役"，"盖从殳从人会役使之意"；一种是"役"字，贞人名或人名；⑤ 一种是"疫"，即疾疫、病疾之意。⑥ 那么，寇字当释为寇。如此，则甲骨文寇不是从九从殳，而是"从人从殳"，其下字当释为"殳或役"。

笔者认为，学界关于"役"之三种观点，用于所引第二则甲骨卜辞中之寇均可予以解释。先看第一种解释。"役"位于宝盖头下，可释为与室中执事：或打扫或看护，寇字就用为动词，则寇帚二字可释为"打扫或看护寝庙"，从后面的卜辞看，"打扫"之意更为恰当。

再看第二种释义。役，贞人名，则寇字可释为管理寝庙或专门从事寝庙祭祀工作的巫者；而人名，亦可作此种解释。那么，寇帚二字就可释为"巫者于寝庙中祷告先祖"。

最后来看第三种释义，这是大多数学者所持的观点。如果这一观点

图 3.3

① 胡厚宣：《中国奴隶社会的人殉和人祭（下篇）》，《文物》1974 年第 4 期。
② 曲六乙、钱茀：《东方傩文化概论》，第 240 页。
③ 徐中舒：《甲骨文字典》，四川辞书出版社 1998 年版，第 809 页。
④ 于省吾：《甲骨文字诂林》第一册，第 168 页、第 170 页。
⑤ 刘兴隆：《新编甲骨文字典》，国际文化出版公司 1993 年版，第 177 页。
⑥ 于省吾：《甲骨文字诂林》第一册，第 168—170 页。

没有疑问，则寁字用为动词可释为"室中人患病"；而寁帚二字就要分开来读：

 寁，帚㞢，埶，岁羌卅，卯十牛。

帚字当用为动词，与㞢连用，意为"到寝庙祭祀先祖"。

 尽管这三种释义于卜辞均可通顺，但笔者更倾向于最后一种看法。根据赵容俊《殷商甲骨卜辞所见之巫术》之研究，殷商人祭祖多为祈求先祖帮助他们解决困难（以化解疾病居多）。① 而根据本则卜辞后面"岁羌卅，卯十牛"的记载，杀死三十个俘虏且献上十头牛以祭祀先祖，一定是发生了严重的疾患或灾难，故笔者认为寁字为动词，作"室中人患病"解，即家中人得了严重的疾病。第二，根据胡厚宣的研究，甲骨卜辞中的确有不少疾病的记载。在遇到疾病时，除了请巫师降神求治外，甲骨卜辞中还有大量祈求先祖治愈疾病的记载。

 至此，据前所述，综合各家关于第二则甲骨卜辞的理解，其解释如下：

 庚辰卜，大贞：来丁亥，寁，帚侑，爇，岁羌卅，卯十牛。十月。

 卜辞中的"爇"以唐兰意见比较恰当，即持木为火炬，应当属于祭祀之一个环节，或如学者所言，"殆举火以祭祀"。② "岁"，郭沫若释为祭名，此祭祀一年一次，可为一说（见郭沫若《甲骨文字研究·释岁》）；若根据于省吾所释，当为殷商时期的斧钺类兵器。据《尔雅·释天》：

 载，岁也。夏曰岁，取岁星行一次。商曰祀，取四时一终。周曰年，取禾一熟。唐虞曰载，取物终一始。③

 据此文献知，夏、商、周三朝每年一次的祭祀，称呼不同，含义也不相同，则所引甲骨卜辞中之"岁"字不必如郭沫若所释义。甲骨卜辞中亦多见"岁 X 牛"句式，卜辞中的时间记载也不尽相同，故不必是每年一次的祭祀。笔者颇为赞同于氏所说，当取其引申之义，释为"斩杀"比较恰当。而"卯"，学者亦释为祭名，亦可备一说。而其于卜辞中有四种释义，其一为"用牲法"，较祭名之说更进一步；若据字形而言，则"像一物剖为两半"，具有割裂之义。④ 笔者认为，卯字与此卜辞中的"岁"字意义近。那么，这则甲骨卜辞所记载的祭祀过程是：

 ① 殷商人身患疾病时，多以祈求先祖或鬼神去灾祸。参见赵容俊《殷商甲骨卜辞所见之巫术》"第二节医疗方面"。
 ② 于省吾：《甲骨文字诂林》第一册，第428页。
 ③ 《十三经注疏·尔雅注疏》，第188页。
 ④ 陈济：《甲骨文字形字典》，长征出版社2004年版，第842页。

丁亥时，室中人（亦可理解为氏族或部族成员）患上严重的疾病，为达到治病的目的，就到寝庙举行祭祀以求先祖帮助。第一个环节是火祭（这个环节含有降神即祖先神之义），然后是杀人牲以供献，再杀物牲以祭之。

甲骨卜辞有不少于先祖寝庙祭祀以求帮助之记载，如下三例：①

□亥，其寇□寝，宰？十二月。（《合》13573）
癸未卜，寝，亡□？十月。（《合》13574）
辛亥卜，出贞：今日王其水寝？五□。（《合》22532）

第一例中于寇、帚之间添上一字，今不详，这表明寇字作索室驱疫解不尽恰当。不过，从卜辞所记看，其内容与上文第二则卜辞所记内容差别不大。第二例"寝"字独用，其后就是"亡□？"，或为无灾难等；而第三例断句不妥，应为"今日王其水，寝"，这两例卜辞中的"寝"均用为动词：前者意为于寝庙祈求先祖，达到消除祸患的目的；后者卜辞内容是殷商某时期可能发生了洪水，王为了消除此祸，遂于寝庙祭祀求助先祖。尽管是借助祖先的神力消除灾祸，但从祭祀仪式而言，是靠祭品贿赂祖先神，是通过这种祭祀仪式，求得祖先神于冥冥之中而完成祭祀者的诉求，而不是装扮成祖先神之模样于现实之中用武力以看得见的驱除仪式来驱逐灾祸。况且，寝字单用，未必如学者所言就是索室驱疫，因为后两例卜辞中并未有"室"等类似的文字出现。

3. 结论

综上，阕字之甲骨文不能拆开为三部分释为寇，而是应当拆为两部分即"宀"与"役"。当将阕字下面释为一个字即"役"（或"役"）时，就会产生新的视角，进而得出新的结论。笔者认为，此甲骨文与其释如寇字，不如释为寇字来得恰当。而寇之意义于殷商时期当为疾患，或许是一种比较严重的瘟疫，它与寝字在一起，表明当时的巫者通过祭祀先祖以求其帮助消除之。尤其是"寝"字单独出现的甲骨卜辞，更说明它不总是与"寝"用在一起，从而也佐证了它是一种比较严重的疾患。就其在仪式中使用的手段而言，这是祭祀，是媚神；从后世的傩之武力恐吓手段而言，它与傩是两种不同性质的仪式。因此，从傩的历史而言，寇字反映的不是殷商时期的傩活动（即使理解"役"为"役使"或"祭名或人名"，它与宝盖头所组合的甲骨文字寇，也不必一定就是索室驱疫）。

那么，所引甲骨卜辞中之彳字应释为寇。如此一来，甲骨卜辞中存在的"索室

① 赵容俊认为这三则文献之"寇"均为驱逐疫病，但无论证，只是引用学界的观点。

驱疫"与祭祀两种相互矛盾的仪式问题就可迎刃而解。

中国傩戏起源于巫术，这是毫无疑问的，史前傩与殷商之傩亦可证明之。从史前考古、史前岩画到《关雎》个案的分析可知，上古傩戏还处在巫术盛行的时期，只能称之为"巫傩"。它是基于图腾崇拜的产物，其形态具有祭、舞、歌三位一体的特征。这是一种带有明显功利性、通过舞蹈交通神灵的祈神媚神之温和的、具有强烈的祭祀性质的巫术仪式，它几乎存在于上古先民的社会生活与生产的各个方面，不是后世学术意义上的"傩"。严格地说，后世学术意义上的"傩"因殷商所奉图腾而产生，其早期形态就是"象隹之舞"——巫术色彩依然浓郁。至于说，殷商及其之前，就出现了以恐怖的武力驱赶灾难或疫鬼的巫术活动，就甲骨文献而言，这样的例子十分罕见。

第四节　上古傩戏形态特征

这个问题在探究《关雎》的原始面貌时已略有涉及到，并对其有了初步的阐述。此处拟进一步阐述。

一、戏傩形态——祭、舞、歌三位一体

笔者在探究傩活动或傩仪式时，均以"傩戏"以称之，这是一个广义的概念。在此意义上，殷商及其之前的祈祷与祭祀活动，都可以纳入傩戏范畴。不过，在探究或还原殷商及其之前的傩戏形态时，笔者认为还是以忠于历史的实际为上。

据文献，方相氏出现于周代，是周代傩戏的重要形态特征之一，这是无可怀疑的。而"戴假面，作驱逐状驱赶无形之鬼，应当是它（笔者按，上古时期）的基本形式"的说法，甚为不妥：一是假面是世界各民族巫术活动中的重要道具，无论古代或者今天，都是这样。二是据中国古代文献，先民对于鬼持的是一种虔诚的祭拜态度，且大量现存的岩画也反映了先民对超自然力量的恐惧与膜拜，而认为上古时期就已存在着"驱鬼"仪式，显然，与文献记载、岩画等相抵牾。三是戴面具以驱鬼是不是上古时期傩戏的"基本形式"？仅凭几则不太可靠的神话传说与故事很难证明这一结论。

而这一迷雾的拨开，亦不是没有可能。笔者关于《关雎》个案的探究，未尝不是一个角度。即使抛开岩画这一凝固的历史不谈，仅就《关雎》所示祭祀活动，就可看到上古时期傩戏活动的形态及其特征。如果在联系前文关于"巫"、"傩"等的探究，或许就能了解上古时期傩戏的形态及其特征。

据上阐述，上古时期的傩戏以舞为主，这是上古时期傩戏的最主要的形态与特

征。除了本文所举后世文献中的关于上古时期的舞蹈文献外，还可以举出先秦典籍中所记载的反映上古时期舞蹈的文献：

即帝位……击石拊石，以歌九韶，百兽率舞。（《竹书纪年·帝舜元年》）

……代高阳氏，王天下，使鼓人拊鞞鼓，击钟磬，凤凰鼓翼而舞。（《竹书纪年·帝喾》）

帝尧立，乃命质为乐。……乃拊石击石，以象上帝玉磬之音，以致舞百兽。（《吕氏春秋·神农氏》）

……奏九天之和乐，百兽率舞，八音克谐。（《拾遗记·神农氏》）

这些文献记载反映的百兽率舞之舞蹈，"无疑即为原始人类模仿动物的舞蹈"，"可释为氏族社会中所举行的图腾跳舞遗制"。[①] 此说固有其道理。笔者不排除上古时期之舞蹈有娱人的一面，或者如学者所云的情感的自然流露或宣泄，[②] 但这只是其客观性。后世文献出于礼教等缘故，将这一客观性加以放大，而或许是忽略了其巫祭之本质，这恰恰是上古时期频繁举行舞蹈的根本动机。根据岑家梧先生的《图腾艺术史》所阐述的世界各民族之舞蹈来看，这些舞蹈之目的大多是与巫术关系紧密，即这些舞蹈是为了达到某种神圣目的而举行的祭祀仪式。这种上古时期的舞蹈之祭祀性质，在世界各地的史前岩画中都有遗迹可循。中国古代文献中不断出现"百兽率舞"的记载，亦与世界其他各地出现的上古时期之舞蹈是一致的。

从世界各地（含中国）史前岩画到中国古代文献的记载，均昭示着上古时期先民对于超自然力量（含图腾）的膜拜，是通过舞蹈的方式来体现的。在这个意义上，上古时期的傩戏最为主要的形态与特征就是舞蹈。巫之象无形以舞、傩之象隹而舞等都应属于岑氏所云图腾舞蹈的范畴。

舞是上古傩戏的最主要的形态与特征，但它不是孤立存在的。因为傩戏具有活动目的、服务对象、活动场所三个基本条件，则傩舞亦为这三个因素所限制。所要理解的是，上古傩戏属于巫术范畴，其活动的主要方式交通神鬼，目的是祈神而媚神，罕见以武力的方式来驱疫逐鬼。因此，上古傩戏活动的主要性质为祭祀以祈神，而非以武力驱鬼。那么，傩戏之舞就具有"祭祀"的因素。根据对《关雎》的考察，在傩戏上有歌，则傩戏之舞又有了歌的成分。这样，上古傩戏形态即为舞、祭、歌三位一体，这也是其明显的特征——舞是交通神鬼的方式，祭是傩戏的目的，歌是媚神或诉求。其实，应该这样表达：舞因祭祀而扮演，则三位一体的顺序应该是祭、舞、歌，

[①] 岑家梧：《图腾艺术史》，学林出版社1986年版，第115页、116页。
[②] 金秋：《外国舞蹈文化史略》，人民音乐出版社2003年版，第5—6页。

属于巫傩性质。即使远在旧石器时代,"人类舞蹈已带有一定的思想意识和宗教观念。反映劳动、反映战争、模仿动物、带有巫术性质的祭祀舞蹈……也从这一时期开始"。①

这是就目前所见文献所得出的结论。上古傩戏是否具有歌舞演故事的情形,今天已不得而知,也不必妄加臆测。

在这些舞蹈仪式上,舞者的确戴着面具,但其目的不是为了驱疫逐鬼,而是"象"图腾或神鬼,即后世所谓的"请神",祈求神鬼帮助消灾解难。巫术仪式中,"驱"与"祈"是两种方式不同的活动,决定着巫术的表达方式,从而成为殷商傩戏区别于周代以后傩戏的重要标志。甲骨卜辞虽然有戴面具以驱疫的记载,但只有寥寥几条,大部分巫术活动采取的都是温和的祈求方式。因此,戴面具舞以降神属于温和的巫傩活动,应当是上古时期傩戏的基本特征与形态,属于祭、舞、歌之傩戏形态的一部分。

二、傩戏形态的分化——巫傩性质与非巫傩性质

上古时期的傩戏,其巫术色彩非常浓郁,可以说其本身就是巫术的一种。这是属于祭祀性质的傩戏。那么,上古时期,是否有脱胎于巫傩性质的纯粹为世俗服务的傩戏展演?答案是肯定的。

前文所论"巫"、"傩"在其产生之同时或稍后,就有一支脱离祭坛而走向世俗;而在先秦文献之中,也有"百兽率舞"走下祭坛而到世俗中去。这样的例子,还可以在世界其他民族中找到。在两河流域出土了苏美尔人的里尔琴,表明早在公元前2600年时苏美尔人已有了由弦乐伴奏的精美的宗教图腾舞蹈,但到了公元前2370年建立的巴比伦王朝,苏美竖琴为之伴奏的舞蹈艺术不再是图腾舞蹈,而是带有一定审美价值的观赏性舞蹈。② 再如克里特岛女子环舞,是人类最原始的一种舞蹈,包含着求雨、繁殖、再生、祈求万物生长等宗教思想,但在青铜时代,这一环舞目的就变成反映克里特岛人物质富足,生活休闲的心态。③ 尽管世界其他各民族巫傩性质的舞蹈演化时间差距较大,但至少说明傩戏形态在发生着变化。其实,即使在这些民族的傩舞变为世俗舞蹈之后,仍有一支留存在民间,并依然在上演。如亚洲安达曼群岛的安达曼族舞蹈(处在早期石器时代的现存民族)、非洲侏儒族傩舞(旧石器中期舞蹈)、

① 金秋:《外国舞蹈文化史略》,第13页。
② 金秋:《外国舞蹈文化史略》,第23—25页。
③ 金秋:《外国舞蹈文化史略》,第44—45页。

锡兰的维达族舞蹈（旧石器时代舞蹈）等。①

从上不难看出，世界其他各族的傩戏分化，走的道路与中国是一样的——巫傩性质与非巫傩性质。

三、傩戏的生活化、全民化

上古傩戏巫术性质非常显著，这也是其突出的特征。有学者认为，上古时期文化知识掌握在巫师手中，那么，巫术活动就由巫师所进行。这一看法不无道理，不过，需要补充。巫术活动由巫师举行，这是无疑的，但未必就没有其他参与者。根据甲骨文、后世文献记载以及世界各地的上古时期的岩画等显示，巫师是巫术活动的主导者或主祭者，除巫师之外，尚有大量其他人员的参与。

这些参与者是什么身份呢？这与巫术活动的目的有密切关系。"甲骨占卜的习俗，起源甚早，依考古发掘的报告，骨卜发生的年代，大致可推至龙山（黑陶）文化时期，此时已出现以动物肩胛骨占卜的骨卜习俗"，"其后沿至殷商时期，甲骨占卜的巫术遂极为盛行"，且殷商人信奉上帝，向上帝祈求帮助时，"巫祝成为传达人神讯息极为重要的中介，甲骨占卜则成为其主要的工具，因此甲骨占卜遂盛行于殷商"。② 从这些表述看，殷商之前，甲骨占卜之巫术活动为社会成员之习俗，这就与彰显了巫术活动的生活化；到了殷商时期，这一习俗仍然是生活的一部分，甚至就是生活本身，这就是王国维所说的上古时期"家为巫史"社会习俗。

这种生活化不仅表现其成为社会之习俗方面，还表现为其巫术内容、目的与日常生活以及与日常生活相关的生产活动上。据学者研究，殷商王室中的甲骨卜辞中以卜祭数量为最多，尤其以卜祭祖先为最，几乎无旬不祭；③ 其次为卜问天气，尤以风雨、阴晴变化的卜问为最多；第三是卜问农业的丰歉与农事活动等；第四是卜问战争的卜辞，另有卜问王室日常生活的卜辞，如田猎、游幸、宴会、疾病、生育等。④ 这是殷商上层巫术活动的日常化、生活化。

而民间之巫术活动亦与其生活与生产活动相关。首先是祈子巫术在民间盛行。如上文所举新疆之岩画中生殖崇拜；再如广西左江流域崖壁画中男女交媾画面，均为祈子祭祀之巫术活动。⑤ 这些岩画展示的，均为族群男女的群体性参与的场面，后世文献如《诗经》之《溱洧》中所描述的男女野合画面，与之非常相似。其次是与生活

① 金秋：《外国舞蹈文化史略》，第9—10页。
② 赵容俊：《殷商甲骨卜辞所见之巫术》，第294页。
③ 张秉权：《甲骨文与甲骨学》，（台北）"国立"编译馆1998年版，第381—389页。
④ 张秉权：《甲骨文与甲骨学》，第165—196页。
⑤ 宋兆麟：《巫与巫术》，四川人民出版社1986年版，第168—177页。

密切相关的生产活动，如上山打猎、下海捕鱼、乘舟出门、祈求风调雨顺与农业丰收等，都要举行祭祀活动。因此，民间的社会生活与生产活动中使用巫术现象非常多。①

从上古时期巫术活动中不难看出，其生活化其实在一定程度上也包含着巫术活动参与的全民化，尤其在民间巫术活动中更为突出。若以后世民俗事项关照，这些巫术活动即为后世的巫傩或傩戏。

四、傩戏的政治化——由"傩戏"到"傩礼"的前身

殷商之前的傩戏，限于文献记载阙如，今天只能大致推知。但殷商时期的傩戏，在甲骨文中多有记载，属于广义的傩戏范畴。甲骨文所记载的傩戏，属于官方层面，就其内容而言，涉及到殷商社会生活的方方面面。这就产生了傩戏在殷商社会中的传承问题。以疾患为个案来说，殷商王室会患病，而殷商王室之外的人尤其是下层百姓也会患病，为消除疾患，王室与下层百姓都会进行祈神巫术以消除疾病。这样，消除疾病这一巫术活动就在社会层面发生了分流：一支传承于上层社会，一支在民间传承。传承于上层社会的一支，逐渐占住国家政治生活的主导地位，并与王权结合起来，进而成为王权的一部分或者象征。由巫术演变而来的傩戏，客观上实现了政治化。

这种政治化的本质体现了殷商王室的王权思想与统治。据甲骨文记载，傩戏的政治化，从其针对的事务而言，在大的层面上可分为对内与对外。对内，诸凡重大的或者带有普遍性的自然灾难、社会性的疫疠、公共活动等，包括殷商上层本身这一相对狭小的社会群体；对外，诸如军事、外交等。在这些方面出现问题时，均有巫者出面祈神来解决问题，他们代表着上帝即天或者是殷商祖先来化解生活与生产中遇到的所有困难，因而成为殷商社会政治生活中的主角。可以说，傩戏的客观政治化是缘于对未知现象或世界的敬畏。

那么，处在这一环境下的傩戏，是不是形成了后世所谓的傩礼？这个问题恐怕还不能下结论。客观而言，傩戏的政治化为傩戏上升为"傩礼"提供了契机或土壤：在重大事件中出现了国家行为的巫傩活动，体现出殷商王权意识，初步反映了殷商的国家意志。

不过，没有文献记载，傩戏成为殷商之"傩礼"。因为"礼"是殷商之后才出现的。此字不见于甲骨文，《金石大字典》有收录，从示从豊，《说文》释为"事神致福"。这一解释为学界所接受。而"豊"，甲骨文有之，王国维《观堂集林·释豊》

① 赵容俊：《殷商甲骨卜辞所见之巫术》，第145页。

释之为"奉神人之事"。于此可见殷商时期所谓的"礼"的内涵。

那么,殷商之"豊"与其后的先秦文献中所记载之各种"礼"是否一致呢?不妨看看两则先秦文献的解释:

> 礼,经国家,定社稷,序民人,利后嗣者也。(《左传》)
> 礼者,君之大柄也,所以别嫌明微,傧鬼神,考制度,别仁义,所以治政安君也。(《礼记·礼运》)

很明显,殷商之后先秦文献所记之"礼",已上升到国家意志层面,既是国家典章制度的体现,也是社会行为准则、道德规范的反映。这是一种有意识的认知与实践上的运用,其含义与身份已被周代国家认可。反观殷商所谓之"礼",则是祀神而已。学者对于甲骨文的巫术活动多有研究,成果也颇为丰富,但认为这些巫术活动演化为傩礼的研究成果则罕见。换言之,礼在殷商还未上升为国家意志。不可否认,殷商的确存在着学者所谓的祭天帝、先人、贞卜、婚丧、田猎等礼,但与周代宗法制下的严密的礼制系统有着很大区别。所以,不少学者说,傩礼成于周代,这是的论。①

另外,必须强调的是,傩礼的提出与使用不得脱离于特定的历史阶段。殷商之前,没有文献证明有武力驱除之傩,而后世学者所谓的"傩礼"内涵含糊其辞。就傩的史实看,傩礼的基础是诉诸武力的巫术活动或仪式,是对周代傩活动或仪式的定性,这与殷商及其之前的温和的祈祷巫术活动或仪式时截然不同的。必须有所区分,才能确立与明晰周代及其之前"傩礼"的含义。

应当说,殷商傩戏的客观政治化为周代傩戏上升为国家意志(礼仪)打下了历史的基础,是周代傩礼的前身。

① 据考古发现,认为新石器时代出现了祭祀天地神祇的礼器,或许这是存在的(参见《中国考古年鉴1987》),但笔者认为它与周代国家意识形态层面的"礼"大相径庭。故笔者不采纳其观点。

第四章　周代傩戏形态——周傩范式

傩戏源于巫术仪式，直到殷商时期，其都是以巫舞之温和的祭祀形态展现的。有学者说："我们若把傩断为商人在氏族时代的一种图腾舞蹈，看来是不会有大错的。"① 到了周代，方相氏出现，过去的象图腾（或神灵）之舞祭形态就发生了变化，即"方相之舞"出现，它显示了周代的傩驱范式，不妨称之为周傩范式。

第一节　方相傩——傩驱的第一次规范

关于周代傩戏，学界研究成果颇多，似乎无需赘言。但为了弄清中国傩戏的源流问题，有必要对中国古代傩戏形态的演变进行重新梳理。

学界经常征引的周代傩戏文献如下：

> 方相氏，狂夫四人。②
> 方相氏，掌蒙熊皮，黄金四目，玄朱衣裳，执戈扬盾，帅百隶而时难，以索室驱疫。③

这是周代时傩的文献资料。除此之外，尚有春秋时期孔子《论语》中关于"乡人傩"的文献记载。研究这些文献，不难发现周代傩戏形态的显著特征：

①实施者是方相氏；②有具体而详细的妆扮；③帅百隶而时傩；④实施地点为"室"；⑤实施方式是执戈扬盾之武力驱赶；⑥傩驱对象是"疫"。

因傩仪的实施者为方相氏，故称为方相傩；又因其依时令而举行，故称为时傩

① 詹慕陶：《傩戏三题（上）》，《浙江广播电视高等专科学校学报》1994年第3期。
② 《十三经注疏·周礼注疏》，第881页。
③ 《十三经注疏·周礼注疏》，第971页。

——乡人傩亦为时傩的一种。这一傩仪在周王朝境内直至春秋时期都在上演。据《周礼》记载，方相傩被纳入周礼的范畴，宫廷有天子傩，诸侯有国傩，百姓有冬傩，这就是文献所谓的时傩——它具有严格的等级制度与等级规范。

这一规范，不妨如下作具体阐述：

周代傩戏形态规范性确立的判断是基于两点：一是相对于殷商及其之前的巫祭仪式而言；二是建立在周代傩戏文献记载基础之上。

殷商及其之前温和的媚神巫仪，至周代被方相之舞所替代。周代以自身为神之武力驱除傩仪从众多的巫仪中分化并独立出来，从而产生了新的巫仪形态即傩戏。就历史比较而言，周代傩戏形态亦就确立起来。

周代傩戏形态的确立，除了与其之前"傩"形态外，更重要的是其实施的规范性。根据史料记载，这一规范性有以下特征来支撑：

首先是有明确的领导者与实施者即独特的实施方式。方相氏是傩仪的领导者与实施者，辖于夏官，与春官系统的巫、祝并列，为专门的巫职官员之一。其实施方式是用恐怖的暴力方式以驱赶，而非用祈神、祀神这一温和的巫术方式来媚神。这是周代傩戏最为突出的特征。

其次是有专门的服务场所与目的——索室驱疫。这与春官所载的巫、祝服务目的与场所不同。

再次是有专门实施的时间与称谓——时傩。在《周礼》所载之所有的巫仪中，只有这种仪式是专指的；而其他巫、祝仪式，要么指称不明，要么没有指称。

又次是有特殊的妆扮——蒙熊皮，黄金四目，玄衣朱裳。这是古代文献中第一次关于傩妆扮的确切记载（关于巫、祝之妆扮，目前尚未见到文献记载）。这一记载将傩之方相氏与其他巫、祝明显区别开来，成为方相傩的标志性妆扮。

最后是有独特的舞蹈与道具——执戈扬盾。就文献而言，这种特征为周代之前的巫、祝所不具备，也与其同时代的巫、祝特征相区别。

在周代，只要涉及到傩，这一规范性就不可忽视。如周代记载的"凶傩"，除了服务地点、名称不同外，其他特征一如时傩之特征。这些特征使得周代傩戏形态从巫仪中分离出来，并独立于巫仪系统之外，且形成了自己的规范，借用学界使用的"范式"术语，笔者称之为"周傩范式"。

周傩范式在实施者、实施地点、实施方式、实施对象、妆扮等方面，将其与殷商之前有着密切联系的巫傩严格区别开来，第一次规范了傩戏的形态与特征——尤其是实施方式的改变，第一次确立了武力驱赶为傩戏的无可替代的特征，它也成为后世区分或判断傩驱傩戏的唯一标准。

应当说，周傩范式不仅是周代傩戏形态的反映，更是后世傩戏发展、演变的源头

与根本，同时也是后世傩驱之傩戏的一种规范性形态。自周代始，它就成为傩戏的主流，并在后世不断发展，因而具有极其重要的傩戏史意义。

第二节 "周代大傩仪官联说"辨

周代大傩仪问题，学界研究成果颇多，继续探究似乎无以为继，也无必要。不过，它牵涉周代冬傩形态的问题，就有必要费一些笔墨了。根据笔者对文献以及学界研究成果的研读，关于周代傩戏形态的研究还存在不少着问题：一是未能将周代傩戏的研究放在特定的历史环境下进行，且与历史上其他巫傩活动相混淆，这会造成人们对周代"傩戏"的认识含糊不清；二是将方相氏之傩与其他傩戏形态混为一谈，抹杀了其傩戏史的地位。故关于周代大傩仪问题还需进一步讨论。

一、何谓周代"大傩仪"

1. 何谓"傩仪"

顾名思义，傩仪即傩的实施仪式，"傩"是核心。如果一个巫仪中没有傩，要称之为"傩仪"，恐怕难以成立，至少在周代是如此。

在周代，有关傩的确切史料记载，有不少。为说明问题，今逐一列举之：

史料一：见前文引周代傩戏文献。

史料二：

> 是月也（笔者按，季春之月），……命国傩，九门磔攘，以毕春气。①
> （仲秋之月）天子乃傩，以达秋气。②
> （季冬之月）命有司大傩，旁磔，出土牛，以送寒气。③

有学者根据史料一，认为周代的傩仪分为时傩与凶傩，此说诚然。那么，何谓时傩？有学者这样表述："若但就时傩而言，又可分细分为大傩、天子之傩、国傩三种。据《礼记·月令》载：季春之月，'令国难（即傩），九门磔禳，以毕春气'；仲秋之月，'天子乃难，以达秋气'；季冬之月，'命有司大难，旁磔，出土牛，以送寒气'。清人孙希旦《集解》云：'是月阴寒至盛，故命大难。中秋之难，唯天子行之；季春之难，虽及于国人，而不若是月之驱除为尤偏也。'可见，三种傩仪分按固

① 《十三经注疏·礼记正义》，第571页。
② 《十三经注疏·礼记正义》，第615页。
③ 《十三经注疏·礼记正义》，第653页。

定的时间、季节举行,故可统称为'时傩'。"①

这个解释基本上是学界的共识。不过,这个共识值得商榷。据时傩的分类,则傩仪应有三种。但是,这个解释将"九门磔禳"、"旁磔"、"出土牛"等都视为"大傩仪"的一个环节。事实并非如此。

要解决这个问题,首先要搞清楚周代"傩仪"的含义,这就需要重新研读关于"时傩"史料一的文献——它是目前所发现的关于周代时傩确凿的记载。

先来看时傩的地点。时傩之"时"作季节解,这与文献记载吻合,没有疑问。但时傩的地点,学者对于文献解读有混淆的地方,让人产生误解——即将"令国难,九门磔禳"、"命有司大难,旁磔,出土牛"等视为一个完整的傩仪,或者说,将"令国难,九门磔禳"等视为大傩的一部分。这一理解不是个别现象,几乎已被学界所接受。如果从傩戏演变的历史结果看,这没有问题,但在周代社会环境下,这种理解甚为不妥。

根据史料一,方相氏傩"索室驱疫",那么,驱傩的地点就在"室"。这点应毫无疑问。而"室"者何也?王国维有过精彩的论述:

> 故室者,宫室之始也。后世弥文,而扩其外而为堂,扩其旁而为房,或更扩堂之左右而为箱,为夹、为个。然堂后及左右房间之正室,比名之曰室,此名之不可易也。②

孔子曾在《论语·先进》中云:"由也升堂矣,未入于室也。"可见,室对于古人而言,是古人日常休息的地方。那么,方相氏所"索室"之"室",就是堂后之私密空间。

既然时傩的地点是"室",那么,如何解释或理解"国傩"实施的地点?范文澜等人为,"国"应当指大邑:"农民住在田野小邑,称为野人;工商业者住在大邑,称为国人",③则国傩指大邑内居住人举行的驱傩活动,即在邑人居住的室中举行。

而"九门磔禳"在何处实施?在"九门"。"九门"何义?郑玄注《礼记·月令》疏云:"天子九门者,路门也、应门也、雉门也、库门也、皋门也、城门也、近郊门也、远郊门也、关门也。"④无论在哪个"门",都是在室外。那么,"磔禳"活动是在"九门"举行,而不是"索室"之"室"。如此,"时傩"之"索室"与

① 黎国韬:《古剧考原》,第17页。
② 王国维:《观堂集林·明堂庙寝通考》,中华书局1961年版,第123页。
③ 范文澜、蔡美彪:《中国通史》第一册,人民出版社2008年版,第37页。
④ 《十三经注疏·礼记正义》,第567页。

"磔禳"之"九门"分别属一内一外的活动，两者相去甚远。

再来看时傩的方式与目的。方相氏时傩的方式是"蒙熊皮，黄金四目，玄朱衣裳，执戈扬盾"，有戴面具、有妆扮，执戈扬盾，其方式是以恐怖的武力驱赶来实施，目的在于驱除其中的"疫"。

而"九门磔禳"的目的是什么？这就要细究"磔攘"的含义。"磔"之义，孙希旦《礼记·月令》集解云：

> 磔，磔裂牲体也。磔牲以祭国门之神，欲其攘除凶灾，御止疫鬼，勿使入也。

磔，是裂牲以祭门神，目的是祈求门神阻挡凶灾与疫鬼，这是用贿赂的方式以达成诉求，是典型的温和的祈神媚神的巫术活动。它与方相氏之以武力驱除凶灾疫鬼的时傩不同。

再看"攘"，有版本作"禳"：

> 女祝，掌王后之内祭祀，凡内祷祠之事。掌以时招、梗、禬、禳之事，以除疾殃。①

注疏云，禳乃驱除眼前之变异，这不可信。其一，女祝的职能是掌管祭祀与祷祠，即掌管着"内祭祀"——六宫之中霤、门、户的祭祀，以及"祷"——祈求病愈、"祠"——福报等活动。尤其是"招"——招取吉祥、"梗"——防御未来之邪恶、"禬"——驱除眼前之灾难，"此四者皆与人为疾殃"，都由其掌管并实施。② 这些是典型的祈神、媚神之巫祭活动。可见，女祝不仅是保护王后内宫的女巫，还参与了宫外"以时"之驱凶化吉、招福纳祥这样的祭祀之巫术仪式与活动。其二，从禳字的构成看，从示从襄，故《汉语大词典》释"禳"为祭名，这是对的，其义为祭神以驱除不祥。注疏显然将傩与禳祈混为一谈，给后人以误导。

弄清了这两个字的内涵，就可分析"九门磔禳"是否属于"国傩"的环节之一——"磔"与"禳"两种活动都属于媚神祀神的温和的巫术活动，与方相氏没有任何关系。可以说，"九门"不是国傩之"室"，"九门磔禳"就不是国傩的一部分，更不是"国傩"，应是两种温和的巫术活动，即磔禳巫仪不由方相氏掌管与实施，而

① 《十三经注疏·周礼注疏》，第232页。
② 《十三经注疏·周礼注疏》，第232页。

是由女祝与其他巫觋来完成。① 文献载，方相氏"难阴气也，……命方相氏帅百隶索室驱疫以逐之"，而女祝"以襛于四方之神，所以毕止其（笔者按："其"，阴气也）灾"。② 这已说得十分明确，但学者未能详察，故将两者混为一谈。

因时傩是按"时"于"室"内驱傩，故称之为"室傩"当更恰当一些。这样，亦可与"九门磔禳"这类的祭祀四方之神的宫室之外的巫仪区别开来。再者，称"室傩"，还综合考虑到民间驱傩这一可能的历史真实。时傩，是官方的说法，要按季节举行；但于民间，因疫病的发生往往不限于这三个季节之中，一年中的任何一天都有可能发生，因此，驱傩的举行就不必在季春之月等时间之内，而是在一年中的任何一个时间。

而"命有司大难，旁磔，出土牛，以送寒气"之文献记载，其实是三种巫术活动或仪式——大傩、旁磔、出土牛，分析同上。

再来看丧傩。即学者所谓的"凶傩"，它"是因为有凶丧之事才举行的傩仪，由于丧礼以及各种凶灾发生的时间并不固定，所以凶傩是一种'非时傩'"③。这一看法，笔者深以为然。不过，凶傩之说，不太恰当。因为文献特别强调了"大丧"，有学者认为只有帝、后去世之葬礼才称为"大丧"；另外，凶灾之驱除，在周代，不属于方相氏管辖的范围之内，且使用的巫术方式与方相氏之武力亦不同。对于文献记载的关于方相氏之"大丧"云云，称之为"丧傩"恐怕更为合适一些。

另外，大丧之傩与时傩还有一个显著区别——"以戈击四隅，驱方良"，只用一种道具即"戈"，没有"盾"。这表明，大丧之傩傩驱的"方良"更为凶猛，不用"盾"来防御而与之搏斗，方相氏的肢体动作更加粗犷、威猛与恐怖。

必须强调的是，周代时傩之傩仪有三大特征：一是方相氏领衔并实施，二是方相氏之特殊妆扮——面具与服装，三是方相氏执戈以武力驱除之（或以盾防御其攻击），是谓"执戈扬盾之舞"。符合这些特征的，就是或属于方相氏之傩戏形态（时傩的参与者有"百隶"）。据此，周代方相氏参与之傩戏形态，就只有上述时傩与丧傩两种。

因此，就文献记载、分析以及周傩演变实际，周代傩仪，亦只有方相氏参与的以索室驱疫为目的的"时傩"与"凶傩"。如"九门磔禳"、"旁磔"、"出土牛"等，在周代不属于傩仪的环节，而是时傩与凶傩之外由其他巫祝实施的巫术仪式。

① 《十三经注疏·礼记正义》只是提到方相氏傩除可能伤人的阴气，但并未指实"九门磔禳"仪式由方相氏执行。见该书第571—572页。
② 《十三经注疏·礼记正义》，第571页。
③ 黎国韬：《古剧考原》，第17页。

2. 何谓"大傩仪"

学者亦有表述:"据上引《礼记》和清人的注解,周代三种时傩中,秋傩唯天子行之,故只限于宫廷。春傩国人行之,故只限于都城。唯有大傩仪,于季冬在宫廷和民间普遍施行,乡人、国人、宫廷具参与其中,故规模最为盛大。至于凶傩,一般限于家族当中或国家某一部分受灾地区举行,规模亦无法与大傩仪相提并论。因此,周代以后,多数王朝一般只举行年终的大傩仪,而文献记载中亦以大傩仪最为重要和常见。"① 这是将季冬之月举行的傩仪称为"大傩仪"。

在视季冬之傩为大傩仪上,学者观点与史料一致。但结合上文所引该学者的表述,其关于"大傩仪"内容与仪式环节构成的看法与史料颇有出入。《周礼正义》疏云:

> 正义曰:此月(按,季冬之月)之时,命有司之官,大为傩祭,今傩去阴气,言大者,以季春唯国家之傩,仲秋唯天子之傩,此则下及庶人,故云"大傩"。②

关于"大傩"的解释,文献至此结束,可见,"大傩"并不包含"旁磔"、"出土牛"等巫仪。这一点文献载之凿凿,毋庸置疑。因为紧接着"大傩"注疏后面的是对"旁磔"、"出土牛"进行的解释:

> "旁磔"者,旁谓四方之门,皆披磔其牲,以禳除阴气。"出土牛,以送寒气"者,出犹作也。此时强阴既盛,年岁已终,阴若不去凶邪,恐来岁更为人害,其时月建丑,又土能克水,持水之阴气,故特作土牛,以毕送寒气也。③

这两段话其实是一则文献,笔者将其分成两部分,目的是说明"大傩"的内涵。其实,《周礼正义》是"【疏】'命有'至于'寒气'",整则文献分为三层:第一层是解释"大傩",第二层是解释"旁磔",最后一层是解释"出土牛",这三种巫仪的目的一致,即除去阴气。这是分开来作注的。翻检《周礼》诸多注解,并未有哪家将"大傩"、"旁磔"、"出土牛"注明显注为同属"大傩"也。相反,则是不厌其烦地对"大傩"作了说明——天子之傩,下及庶人,此为大傩也。

说周代季冬之大傩就是大傩仪,这没有问题,但它只是由方相氏实施的时傩之一种,与非傩除之温和的巫仪"旁磔"、"出土牛"无涉。这异乎学者的观点。可能文

① 黎国韬:《古剧考原》,第17页。
② 《十三经注疏·周礼正义》,第653页。
③ 《十三经注疏·周礼正义》,第653页。

献中有"命有司之官,大为傩祭"记载,故后世学者亦不假思索地将"旁磔"、"出土牛"纳入大傩仪中。这是对古人的误解。疏于对文献的详细研析以及对"大傩"本身特征认知的模糊,结果就得出上述周代之"大傩仪"的结论。

二、"大傩仪"之"官联说"

弄清了历时性语境下周代"傩仪"的内涵,即可明白周代大傩仪实施者与参与者。但有学者认为:

"此仪(笔者按:大傩仪)有复杂的实施过程,所以绝非方相氏、百隶等少数职官可以完成,而是有众多职官组成'官联'以完成之",这些官联中的官员"可以分为三大类:女祝、占梦、男巫、女巫、大祝、小祝、司罐、方相氏等可视为巫职人员;鼓人、大胥、旄人等典乐之官;隶仆、司隶、五隶、赤发氏等则近乎杂役"。①

在周代历史当下,大傩仪的主导者是方相氏,参与者为百隶。这无可怀疑。注意,笔者强调的是傩仪的"实施"或"主导",它与"完成"概念完全不同。按照学者的理解,在周代,已经出现了将方相氏之大傩与旁磔、出土牛等这样的温和的巫仪融合的所谓的"大傩仪",且引用了汉代傩除之官员"参与"之事以说明之,认为是大傩仪之官联。这与周代大傩仪史实不符,且不能以汉代傩除之"官联"来套周代大傩仪——这就混淆或模糊了汉代与周代大傩仪的特征,忽略了大傩仪由周代演变的历史逻辑链条。不妨看看其观点之牵强之处。

1. "官联"说的来源与含义

"官联"一词,源于《周礼·天官·太宰》:"官联,以会官治。"② 那么,何谓官联?"国有大事,一官不能独共,则六官共举之"。其"大事"指"一曰祭祀之联事,二曰宾客之联事,三曰丧荒之联事,四曰军旅之联事,五曰田役之联事,六曰敛弛之联事"。③

可见,官联之"共举"意为各部门之官员联合"领导"或"主持"以完成,并非如学者所云官联之"完成"之义——领导或主持与完成是不同的概念,决定了一个巫仪的性质。

另外,文献不厌其烦地列举了六官共举"祭祀"之事。"祭祀"何义?周人有特定的理解。《礼记·祭统》云:"祭者,所以追养继孝也。"④ 而"祀",意为"敬鬼

① 黎国韬:《古剧考原》,第27页。
② 《十三经注疏·周礼注疏》,第30页。
③ 《十三经注疏·周礼注疏》,第31页。
④ 《十三经注疏·礼记正义》,第1571页。

神以成教"。两字合起来，就释为古代对神鬼、祖先之祭礼。古人认为这是"国之大节也"。显然，这与傩无关。而关于祭祀之礼，有学者专文考证了《周礼》中的"祭祀乐事"，其中亦未提到一处与傩有关的文献记载。①

据此，周代官联之"官联"共举之祭祀，以及六官共举其他之"官联"，均与大傩仪甚至傩无关。

2. "官联"与大傩仪之关系

既然官联与大傩仪无关，它又是如何进入到大傩仪之中的？答曰：为后世学者所首创："《周礼》之中，乐师掌教国子小舞，……这件事上就是官联。同样道理，周代大傩仪作为一种复杂的礼仪，其施行时也必须由官联共同完成。"② 由此可知，"官联"进入周代大傩仪的结论，是以"同样道理"这种类推的逻辑方式得出的。乐师掌教国子小舞等由官联共同"完成"，这没有问题；但怎么就与周代"大傩仪"的"实施"扯上了关系？

前文已阐述了周代大傩仪及其特征。而学者忽视周代关于时傩之大傩仪的文献记载，在未能对文献进行认真分析的情况下，得出在周代有一大批巫职与非巫职人员参与了"时傩"之大傩仪这一结论，还需要商榷。

此拟据《周礼注疏》（不再加注），将学者所列曾领导或实施"大傩仪"之"官联"人员，按照表中设定列出，如表4.1所示，逐一简要叙述以分析之。

表4.1 "大傩仪"官联人员

所属系统	巫术领导	巫术活动与方式、目的	时间或地点
周礼·春官	占梦	掌占六梦之吉凶；舍萌四方以赠恶梦，令始傩驱疫	季冬；屋内
	大祝	掌六祝之辞，事鬼神示，祈福祥，求永贞	屋内外
	小祝	掌小祭祀，以祈福祥，顺丰年，逆时雨，宁风旱，弥兵灾，远罪疾	屋内外
	女巫	掌岁时祓除、衅浴。凡邦之大灾，歌哭而请	岁时
	男巫	掌望祀望衍授号，旁招以茅。冬堂赠，春招弭，以除疾病	冬、春
周礼·夏官	隶仆	掌五寝之扫除粪洒之事	五寝
	司爟	掌行火之政令，以救时疾。	季春、季秋

① 吴士法：《〈周礼〉宗祀乐事官联考》，《杭州大学学报》1997年第6期。
② 黎国韬：《古剧考原》，第18页。

续上表

所属系统	巫术领导	巫术活动与方式、目的	时间或地点
周礼·秋官	司隶	掌五隶之法，辨其物，而掌其政令。凡有祭祀、宾客、丧纪之事，则役其烦辱之事	随时
	赤犮氏	掌除墙屋，以除貍虫	墙壁、屋
周礼·天官	女祝	掌王后之内祀，凡内祷祠之事。掌以时招、梗、禬、禳之事。	四时
周礼·地官	鼓人	掌教六鼓四金之音声，以节声乐，以和军旅，以正田役。	

首先，从巫仪的领导与实施的地点看。据表中所列，"官联""领导并实施"的所谓的"大傩仪"，只有"占梦"、"女祝"与"室"有关——这两位巫师实施的巫术活动是不是周人眼中的傩仪或大傩仪？

先看"占梦"与大傩仪的关系。一是占梦与大傩仪的领导者不同。占梦的领导者就是"占梦"，是专门从事解梦的巫师的称谓；而方相氏是专门从事傩仪的领导者称谓。二是两者地点不同。占梦是"聘王梦"，然后将恶梦送走。① 这当然在屋中进行，属推测一类的占卜活动，而后再送出屋外；而傩仪，则在王之室内举行。至于"令始傩驱疫"，是发生在赠恶梦之后，因为出现了"阴气"导致王做恶梦，故要傩除阴气——这个"令"是由王发出的，它只在季冬这个时节举行——这与季冬傩之季节相吻和。再者，占梦属于温和的巫术活动，而傩则恰相反。

其实，关于占梦与大傩仪的关系，学者早有详述："占梦的任务是观天象，从日月星辰的运行中去寻求解梦之法。除夕大傩前，还得为王向上帝（天帝）请得吉梦，再献给王。王（下帝）要'拜而受之'。然后将鲜嫩的菜苗撒向四方，以安慰、讨好和警告鬼疫。做完这套庄严隆重的仪式之后，才开始大傩之礼。"②

可以说，在周代，占梦与季冬大傩是两种不同的、各自独立的巫术仪式，先后由占梦巫师与方相氏分别实施——将占梦视为周代时傩之大傩的一个环节，甚为不妥。

至于女祝与时傩的关系，上文已述，此不赘。

其次，从巫术活动的方式、目的看。大祝与小祝之职责为祭祀鬼神，小祝的"宁风旱，弥兵灾，远罪疾"等巫术的实施方式，不是以武力达到的，而是与大祝的巫术实施方式一样，同为温和的巫术活动。女巫之"祓除"，不是以武力祛邪，而是

① 有学者说"赠"为驱逐，不当。因为此字从"贝"，是以钱贿赂之意。
② 金弓：《夏禓·商寉·周傩》，《民族艺术》1996年第3期。

通过祭祀来完成;而女巫之"衅浴",则是用香薰草药沐浴,是典型的温和的巫术活动;至于歌哭而请,亦如此。

男巫的职责之一在于"冬堂赠,春招弭,以除疾病"。堂赠,不少学者认同郑玄注所引杜子春的解释"堂赠,谓逐疫也",其实是受了杜氏的误导。

逐疫即驱疫,这是方相氏的职责,不是男巫的职责。男巫的主要职责是掌望祀望衍授号——望祭,即山川地祇之祭礼;望衍,与"望祀"之义略同;授号,加封神祇称号。显然,男巫的这些活动是祈神媚神的巫术活动。

"冬堂赠"文献记载是——

> 冬堂赠,无方无算。春招弭,以除疾病。王吊,则与祝前。

这些巫术活动与逐疫是否有关系?今逐一分析之。

"冬堂赠,无方无算"。有学者在阐述"堂赠"活动后得出一个结论——"堂赠是一项在冬天举行的有男巫主持的由堂中开始的巫事活动,与以'逐疫'为目的的傩事活动在功能上有交叉,并且相互补充"。① 说堂赠是巫事活动是对的,但说其在功能上与傩事活动有交叉且相互补充,这会使人误解。不过,文章在行文中有一个总结性的交代——"'堂赠'是一项始于'堂'中的巫事活动,在冬天举行,通过男巫歌舞降神,持'方'、'筭'而舞,将一切不详之物送走"。② 笔者认同这一解释。

不过,还要做一点补充。这里的"堂"是与方相氏"索室驱疫"之"室"是相对的。古人之房建在高出地面的台基上,前为"堂",为"阳"——举行吉凶大礼之处,强调的是"祭祀之地",即请神降神而媚神之地,自然无"阴气";而堂后为"室",为"阴"——人所居住之地,背"阳",阴气自然生之。男巫实施巫术活动的地方就在此"堂"中,这是典型的温和的巫术活动——以礼送不祥。它与方相氏之大傩所用武力傩除的疫鬼之类的"阴气"不同,与"时傩"之季冬之傩相内外,但是,堂赠绝不是"室傩"的补充,且亦不能相互补充。因为,两者实施的手段、地点不同。

"春招弭,以除疾病"。招,郑玄疏云:"招,招福也。"弭,止也,停止之义。那么,春招弭,意为春天招福弭祸,以之使疾病消除。而"王吊,则与祝前",意为王举行祭典仪式,男巫就与"祝"共同完成。因此,这两种活动亦均为温和的巫祭仪式。

由此可知,男巫所从事的只是温和的巫术活动,由其领导并实施,时间上明显的

① 伍苗苗:《"堂赠"与"大傩"合流考》,《中山大学研究生学刊(社会科学版)》2008年第3期。
② 伍苗苗:《"堂赠"与"大傩"合流考》,《中山大学研究生学刊(社会科学版)》2008年第3期。

是在"春"、"冬"。而其主要的职责并不在于此，而是"望祭望衍授号"，自有其专门的职责所在。因此，"'冬堂赠'即'逐疫'"的说法，不妥。至于说"男巫必然也参与了周代大傩仪的施行"，既混淆了历史与现实对傩的认知与理解，也与文献确凿记载不符，更模糊了男巫与方相氏在职责、巫术活动地点、目的等方面的显著区别。

其实，从"占梦"到"男巫"这些所谓的"官联"，都属于"春官"系列的官员，是掌管礼典的巫职人员，所实施巫术均与祀神请神之祭礼有关；方相氏则属夏官系列，为政官，职责是保境安民，故方相氏以武力傩除疫鬼。两者职责不同、巫术实施方式不同，隶属部门体系不同，故不能说这些官联之人员"参与"了"大傩仪"。

至于"隶仆、司罐、司隶、鼓人"等，他们都不是巫职人员，参加与否，不影响大傩的定性，因为大傩之方相氏是"帅百隶"，人员身份再多，但核心人物是方相氏。而百隶者何？隶，《仪礼·既夕礼》："隶人涅厕。"郑玄注"隶人，罪人也，今之徒役作者也。"① 翻检先秦文献，此字之义要么释为罪仆，要么释为奴隶、奴仆。可见，百隶即众多的奴隶或奴仆。这身份很契合大傩的扮演；又因其身份卑贱，非官员，故《周礼》中没有指出其官职，而是统称之。方相氏则不同，他是《周礼》中夏官系统下的一个从事傩驱的巫职官员，故《周礼》郑重其事地一再记录之。

而"赤犮氏"是否与大傩有关？大傩傩除的是看不见的"阴气"即疫鬼，而赤犮氏除掉的是隐藏于房屋旮旯、墙壁之下的"貍虫"。貍，通"郁"，郑玄注云："腐臭也"，② 那么，"貍虫"即臭虫。其驱除之法"以蜃炭攻之，以灰洒毒之"，可见，这不是巫术活动，与大傩仪毫无关系，赤犮氏亦不是学者所谓的"具备了驱逐疫鬼的能力"的周代大傩仪官联之一种。③ 而周代文献关于赤犮氏的记载，仅限于此，尚未发现其与大傩仪活动有关的其他文献记录。

再次，看各个巫职人员所实施的巫术活动是否存在着官联。除了隶仆、司罐、司隶、鼓人等不是巫职人员外，学者所谓的参与大傩仪的巫职人员计有占梦、大祝、小祝、女巫、男巫、女祝等六位。

占梦，其巫术活动由其及其手下共同完成，未牵涉其他系统或部门的巫职人员；而其后则是傩仪。这两者可能有官联的可能。大祝、小祝，为祈祷性巫职人员，其巫术活动分别由其各自完成，亦未涉及其他系统或部门的巫职人员。而女巫、男巫等亦如此。

① 《十三经注疏·仪礼注疏》，第 892 页。
② 《十三经注疏·周礼注疏》，第 111 页。
③ 黎国韬：《古剧考原》，第 23 页。

从文献记载可知，占梦等均属纯粹的祈神祀神之巫职人员，其服务对象、巫术实施时间亦各不相同，巫术活动基本上由各自独立实施，罕见有官联共举之行为。为何不见其有官联共举之行为？因为这些巫术活动服务于特殊的对象，难与"祭祀"天地与祖先之神的"国之大节"相提并论——这些所谓的官联，在祭祀仪式上共举，这是非常可能的，但这只适用于祭礼这一特殊的仪式上。而平时，则各司其职，各负其责，不可相混。

最后，必须注意的是，学者在表述时使用了"其实施时也必须由官联共同完成"——可以看出，该学者是将"官联共举"理解为"各部门官员共同实施并完成"。这就出了大问题——偷换了概念，即将官联之"实施"与"共同完成"视为同一概念。这一"偷换"使得傩仪的性质发生了变化。如果周代大傩仪确如作者所释，则大傩仪就不能称之为"大傩"，因为方相氏只是众多巫职官员中的一个，除了它是武力驱赶疫鬼之外，其他诸多巫职官员所为均为温和的巫仪，则此大傩仪中"傩"的成分少得可怜。这是其一。其二，如果由官联共举，一定有世俗权贵参加，如天子"命有司"，则按照"同样道理"，这"官联共举"之大傩仪就变成了由天子或某权贵实施并完成的巫仪。如果是这样的话，此巫仪就不能称为"巫仪"，如何称呼之，笔者愚陋，不能言之。其三，"命有司之官"的理解。古代设官，各司其职——"有司"应为有关职能部门，则"命有司"意为诏命相关各部官署。因周代天官、地官、春官、夏官、秋官、冬官等各司其职，古云"命有司之官"。这些官员当然涵盖了"旁磔"与"出土牛"巫仪的实施者。不过，应这样理解：方相氏与巫、祝等同为巫职官员，辖于不同的官署，它们各司其职——方相氏司傩，巫与祝掌管旁磔或出土牛，共同完成天子诏命之"以送寒气也"。

傩源于巫，但与巫有显著的区别，尤其在周代。据周代文献，方相氏实施的驱除巫仪即为傩仪，非方相氏实施的巫仪是不能视为傩仪的。可以说，周代大傩仪这一由方相氏实施的武力驱傩活动，独立于以巫、祝实施的温和的祈神祀神这类巫术仪式之外，它与后者是两种不同的巫祭仪式。

大傩仪与其他巫仪有无官联现象？有！如学者所云"命有司大傩，旁磔，出土牛"即是。但这不是大傩仪之官联，因为"旁磔"、"出土牛"不是傩仪，而是纯粹的祀神巫仪。该如何称呼大傩仪与官联实施的巫仪呢？很简单——傩巫官联或巫傩官联。

应该说，周代大傩仪无官联。官员只是组织者与参与者，这种情况非独周代如此，其前代的巫仪或其后世的大傩仪亦如此，这并不能成为"官联"实施并完成的依据。学者之所以有此看法，是由于将周代大傩仪范围扩大，将所有巫仪都纳入"大傩仪"之中的缘故。这显然未弄清楚周代"大傩"之特征与其他"巫仪"的区

别,且并未将"大傩"放在周代这一特殊的历史环境下加以考察,而是将其视为后世之傩仪加以关注。以后世之傩仪观念,来观察周代大傩仪,还需慎重。

其实,周代文献中,关于"官联共举"之事已罗列得很清楚。如果周代大傩仪中存在着"官联共举",一定会被记录下来。之所以不见于文献,是因为其非"国之大节",无需劳动各部官署。

第三节 周代其他傩戏形态

一、巫、祝之巫傩形态

其实,这个问题上文已有阐述。这类巫傩形态与方相氏之傩区别甚大,其中最主要的就是其巫术实施方式——以巫舞、牺牲等方式祭神、媚神而祈求其帮助完成愿主的诉求。

这种形态因巫、祝的分工而稍有不同。就文献看,巫者通过祭祀这种温和的仪式(有时以"歌哭而请"之舞祭)来趋吉避凶、送走疫病;祝,基本是以事鬼神为职责,通过祈祷的祭祀方式祈神降福。

巫、祝之形态,因为其有明确的服务对象、活动目的等,以现代学术观念审视之,可以视为巫傩。但在周代,它们仍是巫仪而已。

二、巫祭乐舞形态

就功利性的巫祭而言,周代巫傩分为两大形态,即方相氏之傩与巫祝形态。这是周代历史上主要的巫傩形态。在此之外,尚有脱胎于这两种形态的非功利性的巫傩形态——祭祀之舞。

据《周礼·春官·大司乐》,有六种祭祀之舞,即《云门》,黄帝时期的乐舞,以祀天神;《大章》,尧时乐舞,以祀地神;《大韶》,舜时乐舞,以祀四方神;《大夏》,夏禹时乐舞,以祀山川;《大濩》,商汤乐舞,以祀姜嫄;《大武》,西周乐舞,祀周之祖先。这些祭祀舞蹈,从天子到士使用的人数,都有严格的规定。总体上,这类舞蹈属于集体性的群舞。

除此之外,还有六小舞——《帗舞》、《羽舞》、《皇舞》、《旄舞》、《干舞》、《人舞》,这些乐舞亦用于祭祀。

这些乐舞为国之大节,有专门的机构大司乐掌管并实施,其目的主要是享祭神灵、先祖,功利性诉求的巫术意味逐渐淡化。这类形态按照后世戏剧观念,可视为傩祭乐舞形态——上继殷商傩分化之世俗舞蹈,下启周代之后世俗表演形态。

第四节 《鲁论》之"献"非"傩"

今人从文献出发,认为鲁国人视"献"为"傩"。这涉及到春秋时期关于"傩"的认知问题。事实上,鲁人关于傩的认知,《论语》之"乡人傩"的确切记载已有很好的体现,本无可怀疑。如今出现的春秋时期鲁国视"献"为"傩"的说法,与史料记载相抵牾。这个问题必须解决,否则,不仅混淆了概念,而且会模糊了傩的历史真相。

为弄清这个问题,有必要重新检视文献:

> 《释文》:"傩,《鲁》读为献,今从《古》。"①
> 《论语后录》云:"古者傩与献声同,傩亦作难。"②

《释文》全名为《经典释文》,为隋唐经学家、训诂学家陆德明所作。这是一部供学习者查字音、辨字形、明字义的字书,相当于后世的字典。《鲁》即《鲁论》。陆德明从字音角度来解释"傩"字的读音,并未将其释为"献"。汉字同音字很多,而陆德明用"献"字之音来释"傩"的读音,可能基于"献"字多用于神鬼之祭祀,为常见字,这只是一种巧合。如果当初他用"线"或"现"等同音字来释"傩"之读音,就不会出现"献"即"傩"的说法。此其一。其二,隋唐有关于傩仪的史料记载,所涉傩仪均用"傩"字记录,不见用"献"字记录者。其三,西周、春秋之傩,史料记载凿凿,但未见有"献"之"傩驱"仪式的记载。《鲁论》读"傩"为"献",并不奇怪,这是由各地方言的差异性造成的。"傩"之音为"献",但这不意味着其内涵亦为"献"——譬如"孝"、"笑"同音,而两者意义却大相径庭;再如今天的北方方言与广东白话或客家话等差异性一样,鲁人读"傩"如"献",而粤人绝不会如此读法。

所以,《论语后录》在释读"傩"之读音时,只是复述了陆德明的看法,指出了"傩"之字形上的别体即"难"。该书刊于乾隆甲辰年,作者钱怡。他亦只是强调"傩"的读音,并未释"傩"为"献"。即使到了晚清程树德的《论语集释》里,这两则文献亦仅仅重复了陆、钱两位经学家的观点,并未进一步生发或阐释。

但后世学者根据这两则文献,得出了结论:"在鲁人眼中,'傩'与'献'有着不可分割的关系。……鲁人施行傩仪的时候应当已有磔犬祭神亦即'献'的做法",

① 程树德:《论语集释》卷二十一,中华书局1990年版,第706页。
② 程树德:《论语集释》卷二十一,第706页。

"鲁人傩仪磔牲以祭"。① 傩仪中用犬祭神，这是将"献"释为"傩"的一部分——"献"就变成了"傩"。

因此，可以肯定地说，"献"为"傩"，此论未见文献记载。倒是"献"的含义文献记载得十分清楚——《说文》曰："献，宗庙犬名羹献，犬肥者以献。"段玉裁云："此说从犬之意也，……按羹之言良也，献本祭祀奉犬牲之称。"② 其实，许慎、段玉裁所引均出自《礼记·曲礼下》："凡宗庙之礼……羊曰柔毛，鸡曰翰音，犬曰羹献。"③ 从文献看，"献"之举行场所为宗庙，可见服务对象为祖先神，牺牲为肥大之犬，与羊之柔毛、鸡之翰音同属宗庙祭礼。可见，"献"是典型的祈神媚神之祭祀巫仪，与武力驱除之傩仪无关。

若从献字源头看，此字甲骨文为"獻"——从虎从鬲从犬，意为以犬祭祀老虎。这涉及到远古先民有畏虎到信奉虎的问题（详下文"戏"考）。从本源上看，是先民用犬祀虎，后世巫仪中遂沿用之。在古代，这是非常普遍的做法，是典型的祈神媚神而祀神的巫仪。

因此，在历史的共时性下，即在东周时期的社会实践中，"献"不是"傩"——两者在巫仪的领导与实施、实施场所与方式、服务对象与目的都不相同。

① 周佩文：《秦傩史料补辨》，《文化遗产》2011 年第 4 期。
② 许慎撰、段玉裁注：《说文解字注》，上海古籍出版社 1988 年版，第 476 页。
③ 《十三经注疏·礼记正义》，第 181—182 页。

第五章　秦代傩戏形态——驱鬼范式

第一节　"驱鬼"史料——异于周傩的秦傩

有学者从《睡虎地秦简日书甲种疏证》（下称"甲种疏证"）中找到几条文献，认为"所载实即秦朝驱鬼逐疫之傩仪"。① 此说可从。不过，尚需要补充。为说明问题，今录几则如下：

> 人毋故而鬼惑之，是**㚔**鬼，善戏人。以桑心为丈，鬼来而击之，畏死矣。②
> 人妻妾若朋友死，其鬼归之者，以沙芾、牡棘枋，热以寺之，则不来矣。③
> 大袜（魅）恒入人室，不可止。以桃更（梗）击之，则止矣。④

这三则文献记载的是驱鬼之法——以被赋予神秘力量的桑、桃梗等植物用武力来驱除之。从巫术行为看，其与方相氏傩之恐怖武力相似，可称为"傩仪"。

《甲种疏证》中还有一则记载"驱除"的珍贵史料：

> 害日，利以除凶厉（按，此字上有一画"点"），兑不羊。⑤

这则史料，学者研究后整理为："害日，除凶厉，脱不祥。"厉者疠也，疾病也，

① 黎国韬：《古剧考原》，第37页。
② 刘乐贤：《睡虎地秦简日书〈诘咎篇〉研究》，《考古学报》1993年第4期。
③ 王子今：《睡虎地秦简日书甲种疏证》，湖北教育出版社2002年版，第341页。
④ 王子今：《睡虎地秦简日书甲种疏证》，第424页。
⑤ 王子今：《睡虎地秦简日书甲种疏证》，第25页。

恶鬼也；脱不祥，除不祥也。① 所谓害日，指某一天日时相冲，诸事不宜，但可以驱除疫鬼，逐去不祥。这与专门逐鬼之法稍异。

从巫术实施方式看，这些巫仪都是以武力驱赶疫鬼，本质上与周代方相氏傩相同。但形式上有所很大区别：

其一，举行的时间不固定。似乎只要有不正常的情况即鬼祟之发生，即可实施此类巫仪。

其二，没有领导者。包括学者列举的驱鬼之文献，甚至秦简《日书》甲种中之类似记载，都没有领导者甚至没有巫师的身影出现——其巫仪一般人即可实施。

其三，实施巫仪者，既无妆扮，亦无面具，更无"执戈扬盾"之说。

其四，"傩仪"中没有恐怖怪异的肢体"舞蹈"，也没有高声喊叫。

其五，有明确的驱除对象"鬼"，这与周傩驱除对象的模糊化"疫"不同。

应当说，秦代不仅存在着方相傩，还出现了新的傩驱活动，即驱鬼——将巫术与傩之武力驱赶相结合。这是一种傩、巫相融的傩驱活动，为秦代傩戏的另一类形态。尽管与"方相傩"之特征相去甚远，但"武力驱赶"使得从周到秦之傩驱的历史逻辑链接起来。这些不同于周代方相傩之秦代驱鬼活动，应该说是周傩的异化——简单而极具操作性的驱鬼巫术活动。

除《吕氏春秋》"有司大傩"的记载外，尚未发现有关于秦代"傩"驱的文献；亦未发现由方相傩向驱鬼巫仪过度的文献记载。这样，原本在周代建立起来的傩驱范式，在秦代民间被打破。根《睡虎地秦简日书甲种疏证》中文献记载，周代之方相傩在秦代被民间驱鬼巫仪所替代。可以说，秦代民间基本上建立起了自己的傩仪，这是一种异乎周代傩戏形态的新傩驱范式——驱鬼范式。

第二节 秦代"方相傩"——藏于秦代史料中的"有司大傩"

秦代驱鬼范式的出现，似乎既阻断了周傩范式的历史进程，也使得秦傩形态复杂起来。其实，对于秦朝这个短暂王朝中的傩戏形态是个什么样子，学者进行过探究。有钱茀的《秦傩寻踪》（《中华戏曲》第十六辑，1995年）、金弓的《秦汉宫傩三制》（《民族艺术》1996年4期）、黎国韬的《秦傩新考》（《中华戏曲》第三十八辑，2008年）、周佩文的《秦傩史料补辨》（《文化遗产》2011年第4期）等大作。这些大作在关于秦傩史料的梳理与分析方面，用功至伟。尤其是周佩文对于秦傩史料进行了辨别，廓清了一些问题，令人钦佩。不过，这些研究尚留下一定的

① 王子今：《睡虎地秦简日书甲种疏证》，第24—27页。

空间可供进一步思考。

众所周知，西周都于西安、东周定都洛阳，与秦人都城咸阳不远，且周代方相氏之时傩通行全国，秦人统一六国后，这种风俗的延续是理所当然的。故理论上，秦朝或秦人应该有方相傩。但有意思的是，学者们似乎尚未找到关于秦朝有方相氏之傩的文献记载。周傩范式发展到秦朝似乎出现了链条上的断裂，于傩戏史难以为继。

于是学者于文献中搜寻到关于"方相难"三字的记载：

> 卫宏《诏定古文尚书序》云："秦既焚书，患苦天下不从所更改法，而诸生到者拜为郎，前后七百人，乃密令冬种瓜于骊山坑谷中温处。瓜实成，诏博士诸生说之，人人不同，乃命就视之。为伏机，诸生贤儒皆至焉，方相难不决，因发机，从上填之以土，皆压，终乃无声。"①

因文献中有"方相难"三字，学者认为这是秦朝之大傩。这不妥。周佩文的解释非常正确，这三个字的句读为"方——相难"，当释为"正在相互诘问"，则这段话不是秦傩的文献记载。需要补充的是，这段文字正是秦始皇焚书之后的坑儒记载。"伏机"之"机"，意为秦代发射弩箭的装置；"伏机"就是埋伏弩箭于骊山坑谷处。"发机"即发射弩箭。秦始皇焚书后，恐天下诸生不从其法，就命人在骊山坑谷中预先埋伏下弓箭手，一面让诸生贤儒到谷中看瓜，诸生们正疑惑不决而相互诘问之时，因射杀之，随后填土以压。故此文献与"方相难"无涉。

方相氏之傩于秦代社会实践之文献非常罕见，但不代表其真正消失在秦代文献之中：

> 命有司大傩，（旁磔，出土牛，以送寒气）。②

这是吕不韦《吕氏春秋》中记载的有司大傩史料。其巫祭仪式分为三个部分：一是方相氏主持的傩驱之大傩仪；二是巫师实施的邦门禳祭，《日书》"行到邦门"之文献可证；三是巫师举行的"出土牛"仪式。无论是形式还是内容以及各种巫祭仪式的主持者、巫仪顺序，都与周代巫仪相同，显然是周代巫祭的沿袭。因为吕不韦生活于秦，可以认为秦曾经举行过"有司大傩"。若如此，则从周代到汉朝之方相氏之傩的发展链条，尚不至断裂开来。

据搜寻的史料分析看，反映秦傩真正面目的当是吕不韦的记载。从傩之武力驱除

① 《汉书》卷八十八，中华书局1962年版，第3592页。
② 《吕氏春秋新校正》卷十二，收入《诸子集成》六册，上海书店1986年版，第114页。该书第25页、76页载有国傩、天子傩，不赘。

仪式出发，此前此后都有类似的傩仪出现，而处在春秋战国到西汉之间的秦王朝，不可能不继承这一傩驱巫仪。无论从秦王朝的现实需求出发，还是从方相氏之傩的历史延续而言，这一看法都是合乎逻辑的。另外，史料记载的秦傩，也无击鼓行为。这与周傩不用鼓人击鼓的史实相吻合。

必须注意的是，《吕氏春秋》所在有司大傩，乃是周代季冬之大傩延续；换言之，秦人继承的是周傩范式中的季冬大傩。

第三节　秦代两种傩戏辨正

一、磔狗御蛊——秦傩乎？

秦人"磔狗御蛊"史料，出于《史记·秦本纪》：

> 二年，初伏，以狗御蛊。（《集解》引孟康曰："六月伏日初也。周时无，至此乃有之。"《正义》云："蛊者，热毒恶气伤害人，故磔狗以御之。年表云：'初作伏，祠社，磔狗四门。'按，磔，禳也。狗，阳畜也。以狗张磔于四门，禳却热毒气也。"）①

学者均认为这是与秦傩有关的直接史料，可视为秦之傩仪。此说不当。

其一，"磔禳"乃温和的巫术仪式。文献释"磔"为"禳"，大错。磔与禳是两个不同含义的词——前者为裂牲祭献，是具体的祭祀巫术动作；后者是目的，通过祭献祈神以求其驱除不祥。从上文关于"禳"的释义知，此巫仪由女祝"以时"实施，其不是武力驱除，而是用祈神、媚神的巫术方式来完成。

其二，"祠社"与"磔狗御蛊"无关。有人说，秦人祠社，杀狗祭神，影响了秦傩的施行。这是将两者混为一同。祠，祈福报赛也——亦由女祝实施；社，土地神。祠社，其实就是感谢地母给人类带来的恩惠，其实施的地点就在社坛之上。这是祈福纳祥之温和的巫术仪式。而"磔狗御蛊"则在四门之处举行，目的是送走不祥。

其三，根据吕不韦《吕氏春秋》关于有司大傩的记载，秦代大傩与温和的巫仪尚未发现有合流的趋势，故磔禳巫仪不能视为大傩的一个环节或一个部分。

如视为傩，则为"夏傩"，这种傩仪在秦之前的文献中并无记载，其后之唐宋文献中亦如是。显然，这则文献记载，反映的是秦人于初伏之时由女祝实施的两种不同

① 易行、孙嘉镇校订：《史记》卷五，线装书局2006年版，第184页。

的巫术仪式，不是以武力驱逐之"傩"。

二、"行到邦门"——非傩之驱疫也

> 行到邦门困，禹步三，勉一步，譚："皋，敢告曰：某行毋咎，先为禹除道。"即五画地，掫其画中央土而怀之。①

学者认为这则文献是秦人行傩之记录，根据就是文献中出现的"除道"一词，支持的证据就是郑玄注《论语》之"乡人傩"中的"强死鬼"，以及《急就篇》之"禓，道上祭也"。笔者承认，这是秦人巫仪的记录，但秦人睡虎地之文献与被视为傩的"禓"之两则文献，关系不大。笔者的观点就是从解读这则文献而来。

"邦门"何义？《诗经·大雅·皇矣》曰："王此大邦，克顺克比。"可见，邦指诸侯之封国，则邦门指诸侯封国之门。"困"，"直竖于门中的门限"。②那么，邦门困，意为诸侯封国国门之门限。

"禹步，一种巫术步法。《尸子·君治》：'禹于是疏河决江，十年未阚其家，手不爪，胫不毛，生偏枯之疾，步不相过，人曰禹步。'""勉一步，进一步。"③

"譚"，同"呼"，大声喊叫。"皋"，"是一个拟音词，是古代举行巫术仪式时经常呼叫的一种声音"。④

"某行毋咎"，"当是禹步而呼者的名字"。"即五画地，掫其画中央土而怀之"，掫，拾也。"五画地"，"可能与放马滩秦简所谓'禹有五横'有某种关系"。⑤

在地上画图案，且将拾取图画中央的土放入怀中，这亦是一种巫术。

据上，这则文献的内容基本上就可明白。巫师毋咎走到国门处，走禹步（或进或退），口中大声呼喊："皋！我毋咎来了！先替禹'除道'。"然后实施其他巫术。明白这则文献记载的内容，就可以具体分析其与傩是否有关了。

其关键就是"除道"一词能否释为"与傩仪驱疫为同类事"，或释为"道上祭"？不妨细究之。

其一，巫仪实施的地点与目的。巫师毋咎实施巫术的地点在"邦门"之门限处，这一地点与周代"九门磔禳"之巫术实施地"九门"同。《睡虎地秦简日书甲种疏

① 王子今：《睡虎地秦简日书甲种疏证》，第480页。
② 王子今：《睡虎地秦简日书甲种疏证》，第480页。
③ 王子今：《睡虎地秦简日书甲种疏证》，第480页。
④ 王子今：《睡虎地秦简日书甲种疏证》，第482页。
⑤ 王子今：《睡虎地秦简日书甲种疏证》，第482页。

证》"门"下题:"东门,是胃(谓)邦君门,贱人弗敢居,居之凶。"① 邦君即诸侯。居,《论语·阳货》曰:"居!吾语女。"刑昺疏云:"居,由坐也。"那么,邦门即邦君门,即诸侯封邑之东门——此处是举行巫祭请神之地,故"贱人"不敢在其上踞坐。就秦之前的文献看,在此处举行的祭祀乃禳解之巫术,则毋咎之所为乃"禳"一类的巫术。因为此文献之后有"即五画地,掓其画中央土而怀之"——邦门困之土被毋咎施过法,大禹神亲自踩踏过,因而其土具有神力,可祛邪避疫。

其二,"禹步"之巫术方式与大禹人神。整则文献描述了巫师毋咎施展巫术过程:到"邦门困",立即以禹步走路,这是巫师毋咎"象禹"而舞——请大禹神。因为其口中高声呼喊:"毋咎"来了,类似今天神之附身。为使大禹神下降人间即"邦门困",才有了高声呼告"先为禹除道"。从巫术方式看,是以象神而舞、呼告祈神这一温和的方式实施的,请的是人神大禹。

由于巫术仪式的举行是在"邦门困",则"除道"不能释为"道上祭";又由于大禹神本身可避邪,故不能释"除道"为"傩驱"。再者,因为毋咎模仿大禹之禹步,这是明显的请神降神巫仪,是借助神的力量,请求他们驱赶不祥,而不是毋咎妆扮为恐怖的超自然神灵,以武力驱赶疫鬼。

然则,"除道"该如何解释?很简单,即打扫大禹下降的道路,以使其顺利下降。这样的请神方式在今天的贵州、四川、云南等地的巫傩仪式上屡见不鲜,其中就有"开路将军"或"开路先锋"以及为所请神"安营"、"扎寨"等巫仪。所以,只有这样解释,才能使整则文献的释义连贯起来。否则,本来是请大禹神而祈求其帮助驱除不祥的,却在大禹下降前祭祀强死鬼,那还请大禹神何用?

因此,《行到邦门》文献,只是记载了秦代类似周代"九门磔禳"的由巫祝来完成的一种禳祭巫仪。因"邦门"之故,这一巫祭可能在国傩之后举行,时间亦在季春之月——这当是周代巫仪的延续。

综上,周亡而周傩范式于秦代官方渐废,只有零星的变异的巫术形式存在。根据《睡虎地秦简日书甲种疏证》,秦代的驱鬼范式替代了周傩范式,成为秦帝国境内主要的傩驱形态。这一形态随秦帝国的灭亡,其主要地位也随之失去。

① 王子今:《睡虎地秦简日书甲种疏证》,第19页。

第六章　汉代傩戏形态——汉傩范式

第一节　西汉傩戏形态

汉继秦而立，于周、秦两朝之傩驱范式均有继承，但变化甚大。就西汉而言，傩戏形态与周、秦相比，已有了较大的变化：

> 方相帅百隶即童、女，以桃弧棘矢，（用）土鼓，鼓，且射之；以赤丸五谷播洒之。①

这是卫宏《汉旧仪》所记，亦见于《后汉书》，是西汉官方傩仪之记载。此傩仪与前代有诸多不同，学者亦有研究，今摘要如下：

> 1. 方相氏与百隶还在，但增加了童男童女。这应是始于秦始皇派徐福帅童男童女入海求长生不老药。2. 第一次在傩仪中使用桃弓苇矢。此后由此演变出一系列傩俗。3. 用上了乐器——土鼓。4. 播洒赤豆和五谷，既有讨好鬼疫的意思，又有以赤豆五谷为警戒线，以惩御恶鬼的目的。②

这些观点基本正确。不过，第二个结论不妥。因为秦简《日书》之驱鬼巫仪中已出现了"以桃为弓，牡棘为矢"记载。③ 西汉宫廷傩仪中出现了桃弧棘矢，是对秦代民间驱鬼范式的吸收与借鉴，而不是第一次使用。

不仅如此，西汉民间盛行的大傩对于秦代驱鬼范式亦有延续：

① 转引自清人孙星衍辑本《汉官六种》，中华书局1990年版，第104页。《后汉书》第3128页引。
② 金弓：《秦汉宫傩三制》，《民族艺术》1996年第4期。
③ 王子今：《睡虎地秦简日书甲种疏证》，第339页。

> 大傩，逐尽阴气，为阳导也。今人腊，岁前一日击鼓驱逐，谓之逐除是也。①

腊即蜡，腊祭即蜡祭，为感恩农神等各种与农业相关神灵的纯粹的巫仪。在西汉，它被视为大傩一类，但又与前代不同。这是民间巫祭（包含傩仪）与官方傩仪互动与交流的结果。

这些不同于秦汉之前的傩仪，有三大新的特征：一是方法上在温和的祭神巫仪中加上了逐除巫仪，傩驱与巫祭呈现出融合趋势，即巫与傩合流；二是沿袭了秦代驱鬼范式之击鼓、桃弓苇矢等，变成傩仪中威慑疫鬼的道具；三是傩仪逐渐繁复起来。傩仪的繁复包括仪式增加，规模壮观起来，且鼓声震天，就有了由主观的祭神驱疫向客观的娱人转变的可能。而不同于秦之前的傩驱范式亦由之而处在逐渐形成之中。

第二节 东汉傩戏形态

东汉傩戏形态较西汉更加繁复。除了有与《睡虎地秦简日书甲种疏证》记载相同的驱鬼巫仪外，宫廷中"大傩"仍然盛行：

> 季冬之月，星回岁终，阴阳以交，劳农大享腊。先腊一日，大傩，谓之逐疫。其仪，选中黄门子弟十岁以上，十二岁以下，百二十人为侲子。皆赤帻皂制，执大鼗。方相氏黄金四目，蒙熊皮，玄衣朱裳，执戈扬盾。十二兽有衣毛角。中黄门行之，冗从仆射将之，以逐恶鬼于禁中。夜漏上水，朝臣会，侍中、尚书、御史、谒者、虎贲、羽林郎将执事，皆赤帻陛卫。乘舆御前殿。黄门令奏曰："侲子备，请逐疫。"于是中黄门倡，侲子和，曰："甲作食殃，胇胃食虎，雄伯食魅，腾简食不祥，揽诸食咎，伯奇食梦，强梁、祖明共食磔死寄生，委随食观，错断食巨，穷奇、腾根共食蛊。凡使十二神追恶凶，赫女躯，拉女干，节解女肉，抽女肺肠。女不急去，后者为粮！"因作方相与十二兽舞。欢呼，周遍前后省三过，持炬火，送疫出端门；门外驺骑传炬出宫，司马阙门门外五营骑士传火弃洛水中。百官官府各以木面兽能为傩人师讫，设桃梗、郁櫑、苇茭毕，执事陛者罢。苇戟、桃杖以赐公、卿、将军、特侯、诸侯云。②

① 《吕氏春秋新校正》卷十二，收入《诸子集成》六册，第114页。
② 《后汉书》，中华书局1965年版，第3127—3128页。

东汉大傩的形态与周傩范式有显著区别，此区别已有学者做过研究。① 不过，仍有检讨之必要。

首先，相比于周代与秦、西汉傩仪，东汉傩仪与纯粹的巫仪完全融合在一起。周代傩仪自成系统，独立于温和的巫仪之外；秦与西汉，尽管有民间巫、傩合流的趋势，但官方傩仪仍延续周代傩仪，基本保持自身的独立性。而东汉，则将傩仪与巫仪统称为"大傩"，并以"其仪"来分述之。在这个"其仪"的"大傩"中，包含着方相之舞、十二兽舞、侲子舞唱、诸官送疫、桃梗郁垒驱鬼等巫仪，方相氏之舞只是其中的一个环节。其中的十二兽舞与侲子舞唱，是以歌舞祈祷的方式实施的，属温和型的巫仪。东汉之文献将这些傩驱巫仪与温和型的巫仪合称为大傩，于正史尚属首次记载。

其次，以"其仪"为标志，明确了傩、巫之融合。这一融合之表现有四：一是仪式上，傩之"逐疫"与驱鬼仪式融合，且将周、秦时代两种驱赶对象融合在一起。二是方法上，武力驱逐与温和的送神仪式融合，如既有狰狞恐怖的方相氏执戈、扬盾之舞蹈，也有侲子文雅的舞唱；既有禁中驱鬼，也有城外送疫及郁垒辟鬼。三是傩仪出现了"官联共举"现象。这些官联包括方相氏、侲子、十二兽，另外还包括世俗官员如中黄门、冗从仆射等。值得一提的是，周代傩仪参与者百隶于东汉大傩仪中变成了侲子甚至军人等。参与傩仪的人员众多，使得原本单一的傩驱仪式变得较前代更加复杂。四是傩仪实施的地点上，由周代的宫、室变为东汉的宫室内外乃至城外。这是一个显著的变化——将周代之"索室"与宫内外及城外都纳入傩仪实施的范围。

最后，由于傩仪的环节复杂，出现了侲子舞唱与十二兽舞巫仪以及大鼗鼓的使用，显然由西汉傩仪而来，客观上增加了大傩仪的表演性与娱乐色彩。就表演层面看，舞是第一位的，在整个大傩仪中舞蹈占据着主导地位；歌是第二位的，其形式是由一人领歌与群口唱和构成，伴以大鼗之声。就传统戏剧观而言，其仪声势浩大，其仪之"戏剧"的因素尤其突出。诚如金弓所论：秦汉傩向娱人方向前跨出了一大步。后来亦有学者说，东汉"以巫师为中心的大傩仪已完全转变成以乐官为中心，这不能不说是一种质的转变；而这也正是限制傩仪宗教色彩、增强傩仪娱乐成分最直接、更深层的原因"，"从现有史料来看，古代傩仪之转变为古代戏剧不会是一朝一夕完成的，但迈出转变的第一步至迟从东汉禁中大傩仪实施时就已经开始了"。② 这是以传统戏剧为参照所得出的结论，尽管可以商榷，但仍有可取之处。

可以说，商之前巫、傩难分，到周代傩独立于巫，再到东汉巫傩融合，诚如学者

① 参见金弓《秦汉宫傩三制》，《民族艺术》1996年第4期。
② 黎国韬：《古剧考原》，第69页。

所言，傩经历了一个混沌——有序——新的混沌（巫与傩，你中有我，我中有你）之过程。① 后世之傩仪、巫仪不分，当自东汉始；而后世傩戏各具形态的发展结果，亦未尝不滥觞于东汉大傩仪。

按照东汉傩仪史料的记载，似乎只要是对付疫鬼不祥之类的邪恶事物，其所采取的方式或与方法，均可视为傩仪。于是，在东汉，一种全新的、几乎无所不包的傩驱范式就建立起来。东汉傩仪在中国傩戏史上有着重要地位，视其为"一个标本"亦不为过。②

这里要说明的是，傩驱范式是指宫廷傩戏形态而言的，代表着官方傩戏之主流。就汉傩范式而言，其由周代傩驱范式与秦代民间驱鬼范式合流成，反映了宫廷傩戏与民间驱鬼巫仪的互动。这一范式是傩巫活动，本身即为仪式扮演。

除西汉方相傩实施的季节不详外，史料所载的两汉所继承之周、秦傩戏，均为季冬大傩，即汉傩范式其实是季冬大傩的继承与演变；而周代实施的春、秋两季傩活动，尚未发现秦汉文献有载。

至于东汉未被纳入大傩中的其他巫仪，仍然存在，尽管添加了新的因素，如阴阳五行说，但祈神祀神的本质未变。此不赘。

一个值得注意的现象是，东汉宫廷大傩并非周代天子举行的宫廷大傩——后者举行于仲秋之月，而前者则在季冬之月。根据周傩文献，季冬之月举行的傩戏，是百姓傩，这说明季冬大傩在东汉自宫廷到民间都可举行，是名副其实的全国性大傩。

① 麻国钧：《傩仪二议》，《民族艺术》1994年第3期。
② 萧兵：《傩蜡之风——长江流域宗教戏剧文化》，江苏人民出版社1992年版，第459页。

第七章　魏晋至明代傩戏形态
——汉傩范式的损益与消解

魏晋至明代的傩戏形态，学者搜集资料颇为丰富，研究成果颇多。除特殊形态录于文中外，不拟拾人牙慧。自魏晋以至明，傩戏形态的确有变化。就身份看，有官方傩仪与民间傩仪；就有无武力驱逐性质看，分为傩仪与脱胎于傩仪的世俗展演。另外，傩仪参与者的身份亦发生的较大变化。自东汉建立的新的傩驱范式，经历了消解、再建构的漫长历史过程。

第一节　魏晋南北朝傩戏——汉傩范式的继承

一、魏晋傩戏形态

根据学者征引的资料及研究成果看，魏晋傩戏形态于汉傩范式有继承而又有变化：一是延续前代季冬大傩形态及桃梗驱除形态，而磔禳不用鸡；二是汉傩范式之外，出现了逐除行乞形态——为吴国民间傩戏形态，区别于官方傩戏，惜乎记载简略，具体形态不详。应当说，魏晋傩戏形态，基本上继承汉代傩驱范式而来，尽管民间傩戏稍有变异，但不是主流。

所要注意的是，关于魏晋傩戏部分史料的认知，还存在着一些似是而非的情况，故不得不辨析。如下则文献：

> 王平子在荆州，以军围逐除，以斗故也。①

① ［南朝梁］宗懔撰、谭麟译注：《荆楚岁时记译注》，湖北人民出版社1999年版，第116页。

学者释这文献记载的为傩仪，这没有问题；但认为其与军傩或军礼有关，则甚为不妥。问题出在"以军围逐除"的理解上。逐除，属于傩仪，含有一系列傩驱实施过程与活动，不能释为名词。"围"，不能释为"包围"或"包裹"等动词，否则"以军围逐除"就是用"军围"来包围"逐除"，这解释不通。那么，围字于此何义？何休在注《公羊传》"战不言伐，围不言战"之"围"云"以兵守城曰围"。①此注能解开"以军围逐除"释义之难题——"军围"即守城之兵，"以军围逐除"即以守城之兵参与逐除活动。

因此，这不是学者所谓的"军傩"。逐除是由类似方相氏之巫师实施并完成的，与参与者的身份无关。之所以用军人参与逐除，是因为军人善"斗"——《论语·季氏》云："及其壮也，血气方刚，戒之在斗。"刑昺疏："谓气力方当刚强，喜于争斗。"②尽管此傩仪目的是驱逐疫鬼，但由于不清楚其服务对象、实施地点，故很难说其是军傩。

其他细节上的不同，可参见黎国韬《戏剧考原》之"魏晋时期傩仪"阐述。

二、南北朝傩戏形态

南北朝时期，傩戏在因循前代基础上稍有变化。据学者研究，南朝民间行乞傩仪戏弄色彩较浓；一些地方傩仪出现了金刚、力士逐疫的现象，这显然受到当时佛教东渐的影响。③

1. 北朝傩戏有四种形态

一种是沿袭东汉禁中大傩仪，但出现了"方相与十二兽傩戏"，④"其戏弄成分大约较东汉禁中大傩仪尤为浓厚"。⑤

第二种是与军队耀武或讲武相联系的大傩或逐除形态。这种傩戏形态，因其有军人参与，常常被视为"军傩"。北魏"高宗和平三年十二月"一则"因岁除大傩之礼，遂耀兵示武"史料，学者释为军傩，笔者不敢苟同（见下文辨析）。

第三种是"邪呼"逐除。见于《南史·曹景宗》史料记载。这是腊月沿家驱除巫仪。就文献记载而言，这种傩戏形态形式简单，除驱除之外，还乞酒食，故当时人"本以为戏"。

第四种傩戏形态即后世学者所谓的大面戏。此期是否有脱胎于傩仪的大面戏，尚

① 《十三经注疏·公羊传注疏》，第 166 页。
② 《十三经注疏·论语注疏》，第 358—359 页。
③ 黎国韬：《古剧考原》，第 85 页。
④ 《隋书》卷八，中华书局 1973 年版，第 169 页。
⑤ 黎国韬：《古剧考原》，第 87 页。

未见文献记载。就学界所举例之《兰陵王》看，其仅为歌舞戏，是纯粹的模仿兰陵王作战场面的表演，与脱胎于傩仪之傩戏无涉。此处只提一下笔者的看法（见下文辨析）。

2. "军交"非学界所谓的"军傩"

北齐的一则"至晦逐除。……二军交。……"文献，① 因其中出现了"二军交"，有学者将"二"字直接忽略掉，遂名之为"军交"，谓其为军傩，并认为是"北齐大傩之礼"——"逐除'军交'是讲武的最后一个项目，也是宫廷傩礼的最后一个程序"。② 恐怕未必如此。

军交，即《左传·成公九年》载之"兵交"，指两军相遇，是逐除的一个具体环节，故云"二军交"。就文献而言，逐除的参与者主要是军人，地点从宫内到宫外，并有送疫鬼出城南郭外的巫仪。这是北齐沿袭东汉而稍有变化的宫廷傩仪，其服务对象是皇族，不是军队。故"军交"不是所谓的"军傩"。至于其中有"戏、射"巫仪，"颇有戏弄成分存焉"，③ 亦与"军傩"无涉。

总体上看，魏晋南北朝时期，傩戏形态仍然是对汉傩范式的继承，这是主流；而其表现出新的特征如"方相与十二兽僞戏"，则成为汉傩范式的一部分，丰富了汉傩范式。这是此期禁中傩戏形态的新表征。

而值得重视的是，民间出现金刚力士逐疫及"邪呼"之丐傩。其本质上与秦汉傩驱范式相同，但形态上与前此所有傩戏形态都不相同，即简单、便捷——人员的身份、数量多寡不拘，仪式的繁简、严格与否不论。这就使得这类形态简单的傩戏形态具有极强的适应性与生命力。这类民间傩戏，走的是不同于汉傩范式生存与发展的道路，昭示着未来傩戏形态发展的趋势，于汉傩范式消解过程中，亦逐渐演变为后世傩戏形态的主流。

第二节　隋代傩戏形态——汉傩范式的损益

隋代傩戏主要继承北朝而来，但从表述看，其与北朝所不同：④

> 隋制，季春晦，傩，磔牲于宫门及城四门，以禳阴气。秋分前一日，禳阳气。季冬旁磔、大傩亦如之。冬八队，二时则四队。……其一人方相氏，黄金四

① 杜佑撰，王文锦等校点：《通典》，中华书局1988年版，第2125页。
② 曲六乙、钱茀：《东方傩文化概论》，第289—290页。
③ 黎国韬：《古剧考原》，第86页。
④ 《隋书》，第169页。

目，蒙熊皮，玄衣朱裳。……方相氏执戈扬盾，周呼鼓噪而出，合趣显阳门，分诣诸城门。将出，诸祝师执事，预副牲胸，磔之于门，酌酒禳祝。

第一，隋代将磔禳与大傩区分开来，表明大傩与磔禳不是同一类型的巫仪。文献中方相氏专职于傩驱，其他巫仪如磔禳则由巫祝实施。

第二，方相氏傩驱地点与东汉、北朝同，但四门傩驱各由一方相氏实施，有着严格的规定。

第三，"桃弓棘矢"不见于大傩仪之中。

总体上讲，隋代傩戏不出汉傩范式，只是稍有损益。

第三节　唐代傩戏形态——汉傩范式的初步消解

唐代傩戏走的是两条路子：一是官方傩戏，一是民间傩戏。

1. 官方傩戏形态

包括宫廷傩戏与地方官府傩戏。就宫廷傩戏而言，从初唐到晚唐少有变化，基本沿袭汉傩范式而来。据学者们的研究成果，唐代宫廷傩戏特征可概括如下：

首先，方相氏与其他巫祝统称为"傩者"，包括侲子、方相氏、执事、唱师、鼓吹令、太卜令、巫师、太祝、斋郎等。

其次，傩、巫合流。具体表现为"巫师二人，以逐鬼于禁中"，这本是方相氏的职责。而方相氏自初唐至开元间，基本上在城门处傩驱，然后执戈扬盾并唱驱傩之辞。巫与傩职责上合流非常明显，使得方相氏的武力驱傩作用削弱。

再次，扮演形态一如东汉而稍有损益。方相氏唱，并率领侲子和，所唱内容与东汉同。而稍不同的是，于傩戏结束前增加了太祝的祷词。

最后，方相氏领唱且执戈扬盾以舞，客观上具有了娱人的特征，另唱十二神兽吃鬼歌等，使得其脱离巫傩仪式成为可能。

这是唐开元之前宫廷傩戏之形态。而开元之后的晚唐傩戏，保持着汉傩范式特征外，渐趋世俗化。据《乐府杂录·驱傩》载：

> 事（笔者按，驱傩）前十日，太常卿并诸官于本寺先阅傩，并遍阅诸乐。其日，大宴三五署官。其朝寮家皆上棚观之，百姓亦入看，颇谓壮观也。[1]

太常卿掌管建邦之祭礼，傩礼的实施受其管辖，故有"先阅傩"之说。驱傩前

[1] 见《古今说海》，上海文艺出版社1989年版，第3页。

十日，太常卿于官署中审阅驱傩仪式，这显然是驱傩的演习，客观上是脱胎于巫术的傩仪展演。这种审阅制度，可能是驱傩世俗化的重要原因。①

可以说，唐代官方傩戏形态尽管延续汉傩范式，但也出现了一些损益，更为重要的是，太常卿审阅制度的存在，会引起汉傩范式在本质上发生变化。

这种变化在晚唐傩戏习俗中得到反映。晚唐傩戏与唐代宫廷傩戏颇有相通之处。如唐代宫廷傩仪的展演制度，诚如学者所说："'阅傩'是官民共享的文化节日"，"就像一场文艺专场"。② 这种看傩戏表演的情形在晚唐民间趋于浓厚，晚唐诗歌多有描述。不过，要注意的是，晚唐百姓观看的傩戏表演，并未脱离巫仪性质，而是百姓围观或随观驱傩之巫仪。元稹《除夜酬乐天》诗"引傩绥旆乱毵毵，戏罢人归思不堪"描绘了唐代百姓观傩仪盛况。唐人眼中的"戏"，意为戏弄、戏耍，因傩仪的妆扮、舞蹈、歌唱、锣鼓伴奏等与戏弄无别或者就是戏弄的一种，故在百姓看来就是"戏"。

2. 民间傩戏形态

根据学者的研究成果，晚唐傩戏形态近乎戏弄，有以下几点不同于此前之汉傩范式下的傩戏形态：

一是傩神之傩公傩母出现，钟馗、白泽、城隍、五道大神、五道将军、泰山府君、阎罗王等新傩神产生；③ 二是所驱之鬼有"染面"化妆；三是驱傩之巫师裸足而行；四是钟馗捉鬼出现在傩仪中；五是傩仪中出现了不同于东汉、唐代宫廷傩歌之驱傩词；六是晚唐民间傩戏形态增多，如丐傩、寺庙傩、百姓傩等。④

从宫廷之汉傩范式到民间对其消解，之间有一个重要而广泛实施的过渡对象，即唐代的官府傩。唐代宫廷傩与各地官府傩本质相同而形式稍异，这就使民间有机会模仿并依据自身实际而改造之，从而形成各具形态的傩戏，汉傩范式于此遂逐渐消解。那么，由周傩范式发展而来的汉傩范式，至唐代发生了显著变化：一是在傩巫合流的基础上，其仪式本身损益较大；二是其自身有向世俗仪式展演之娱乐艺术形态发展的可能；三是在民间其消解而形成了较为丰富的傩戏形态。

可以说，唐代民间傩戏本质上继承了汉傩范式之主要特征即傩巫合流，相比秦代民间傩戏而言，形态更具多样化。从秦代民间驱鬼范式，到晚唐民间傩戏对汉傩范式的吸收与借鉴，表明汉傩范式对民间傩戏形态的影响，也昭示着汉傩范式在晚唐以后

① 除了宫廷傩外，唐代还有州县傩，它与宫廷傩在人数上有差别，但扮演内容与形式大同小异。
② 曲六乙、钱茀：《东方傩文化概论》，第283页。
③ 曲六乙、钱茀：《东方傩文化概论》，第297—298页。
④ 曲六乙、钱茀：《东方傩文化概论》，第297—305页。

的消解与在民间的遗存。换言之，唐以后，宫廷之汉傩范式之消解是发生在其进入民间傩戏形态之时，而后其本身逐渐淡出历史舞台。

行文至此，还有一种歌舞戏不能不说，这就是唐代大面戏或代面戏。学者认为它起源于北齐兰陵王，任半塘持异议而认同刘大杰的观点："代面的起源，完全由民众崇拜心理的模仿。"① 此说甚当。这种大面戏借用驱傩之面具，但并非脱胎于驱傩之傩仪，仅属于唐代的一种歌舞戏而已，与傩戏无关。

值得一提的是，蒋星煜先生所说的晚唐庙会演傩盛况及其戏剧史意义，这就是《咏唐人勾阑图诗》，此诗为明代人张宁所作。蒋氏曾以此为据撰文认为，驱除疫鬼的仪式在勾阑演出，更进一步戏剧化，最终发展为在广场演出的农民戏剧——傩戏。② 任半塘提出不同看法，撰有专文《明张宁咏唐人勾阑图解释及辨正》阐述之，认为这是明人的作品，不宜轻信。③ 其说可从。这里，笔者要补充两点。一是诗中有"合生院本真足数"句。其中提到了"院本"，这是金代戏剧脚本，明代亦有之，而非于唐代出现。二是按照蒋氏的观点，这属于非傩仪的或脱胎于傩仪的纯粹的表演，但是，唐代除了太常卿有按例阅傩这一傩仪展演外，尚未发现有其他类似的文献记载。

第四节 宋元傩戏形态——汉傩范式消解的新途径

一、宋代傩戏形态

1. 傩驱形态——宋宫廷傩戏

北宋早期宫廷傩戏仍沿袭唐至后周宫廷傩驱范式，罕有变化；至北宋后期，始出现新变。主要表现三点：一是傩神有增加，如门神、判官、小妹、土地、灶神等；二是傩戏以"假面游傩"形态出现——"共千余人，自禁中驱祟出南薰门外，转龙湾"，声势浩大；三是增添了新的傩仪环节——"埋祟"。到南宋前期，依然是游傩形态，而傩神又有新的增加，如六丁、六甲、神兵、五方鬼使等。南宋末期，宫廷大傩比较简单，仅用女童妆扮六丁、六甲、六神驱傩。④

上述为两宋宫廷傩驱之傩戏，尚未脱离汉傩范式的束缚，只是与前代损益不同而

① 任半塘：《唐戏弄》，上海古籍出版社1984年版，第283页。
② 蒋星煜：《唐人勾阑图诠释》，《戏剧艺术》1978年2期。
③ 任半塘：《唐戏弄》，第1296—1299页。
④ 若就举办的级别看，宋代傩驱之傩戏可分为宫廷傩、诸军傩（即官府傩）、百姓傩。

已。两宋宫廷傩戏实施的时间亦在冬季。

而南宋民间亦有傩戏形态。如：

> 是日（笔者按，即腊月二十四日），市井迎傩，以锣鼓遍至人家，乞求利市。（《乾淳岁时记》）①

这其实是丐傩，亦在冬节举行，由六朝而来，经唐而至宋，于民间不断上演，可见其顽强的生命力。

另外，南宋民间将除夕燃放爆竹视为驱傩。其形态范成大《爆竹行》有记：

> 岁朝爆竹传自昔，吴侬政用前五日。食残豆粥扫罢尘，截筒五尺煨荒薪。
> 节间汗流火力透，健仆身将仍疾走。儿童却退避其锋，当阶击地雷霆吼。
> 一声两声百鬼惊，五声六声鬼巢倾。十声连百神道宁，八方上下皆和平。
> 却拾焦头叠床底，犹有余威可驱疠。屏除药物添酒杯，尽日嬉游夜浓睡。②

这种形态在后世尤其是明代文献中多有记载。

2. 非傩驱形态——宋杂剧形态

北宋出现了新的形态，即《东京梦华录》所载之钟馗捉鬼的"哑杂剧"。它较明人张宁所咏《唐人勾阑图》诗更为可靠。它完全从傩驱范式下之傩戏脱离出来，成为宋代百戏之一种。这是傩驱范式的彻底消解——不再具备傩驱本质，只是徒有形式而已。而这一本质的消解，极具传统戏剧史意义。首先，有妆扮；其次，有角色与人物；又次，有舞蹈、情节表演；最后，有剧情，且故事情节完整。这是模拟并扮演一个完整故事，为纯粹的表演。它是脱胎于傩驱的表演而不再是扮演，有虚拟的艺术成分，符合后世所谓的真正的戏剧内涵——以（歌）舞演故事。这一脱胎于傩驱的"哑杂剧"，即是载于周密《武林旧事》"官本杂剧段数"中的《钟馗爨》。

这是一种新的消解方式——分化并独立，成为脱去了傩驱本质的世俗展演之傩戏。这是一个转折。其分化并独立而成为百戏之一，揭示出一个重要命题，即钟馗捉鬼傩驱之傩戏受到当时官本杂剧的影响。这表明傩驱之傩戏的发展不是孤立的，其与同时代的其他艺术表演有过互动，或者可以表述为其他表演艺术对其产生了影响。不过，另一种表述似乎更加恰当——傩驱之傩戏模仿或借鉴了其他表演艺术如宋杂剧，而成为独立的世俗表演形态。

① 丁世良、赵放：《中国地方志民俗资料汇编·华东卷》，书目文献出版社1999年版，第589页。
② 《正德姑苏志》，《天一阁藏明代方志选刊续编》第11册，上海书店1990年版，第902页。

这种脱胎于傩驱之傩戏形态，不是突兀地出现的。自傩诞生之时或稍后，其分化就随之产生。而从周代傩驱范式建立之后，经秦而汉以至于隋，期间有因循与损益，但在相当长的时期内其本质与形态基本保持着相对的稳定。这一稳定在唐代出现了突破，即按例阅傩制度的实施——它使得傩驱之傩戏，在特定场合、特定的时间内，获得了后世传统戏曲意义上世俗扮演形态的身份。笔者相信，这种展演一定反映了傩仪的整个流程，当然包括钟馗捉鬼之类的情节剧。如钟馗捉鬼这种脱去了巫傩本质的傩仪展演之情节剧，就是北宋百戏之一如"哑杂剧"的前身。可见，在宋代，脱胎于傩驱之傩戏与汉傩范式下的傩戏之分化与区别愈加明显，较唐代对于汉傩范式的消解更为彻底一些。

必须注意，"哑杂剧"的出现，不妨碍其作为傩驱之傩戏的扮演，两者并行不悖。它鲜明地反映出傩戏发展、演变的两条道路。

二、元代傩戏形态

大概有三类：

一是元代民间傩戏。元代为防止百姓滋事，曾通过立法的形式禁止民间举办祭祀等活动，故有不少学者认为元代民间无傩。这一说法不太妥当。因为不仅元人诗歌中有关于民间傩戏的描述，只是形态不太清楚而已，而且《元典章》中亦有不少民间巫傩活动的记载，今录几则如下：

> 近至荆湖，访闻常、澧、辰、沅、归、峡等处，地连溪洞，俗习蛮淫。土人每遇闰岁，纠合凶愚，潜伏草莽，采取生人，非理屠戮，彩画邪鬼，买觅师巫祭赛，名曰采生。所祭之神，呼为云霄五岳之神，能使猖鬼，但有求索，不劳而得。日逐祈祷，相扇成风。①
>
> 祈赛神社、扶鸾祷圣……鸠敛钱物，聚众粧扮，鸣锣击鼓，迎神赛社。②
>
> 各衙节级、首领人等，轮为社头，通同庙祝，买嘱官吏印押公据，纠集游堕扛抬木偶，沿街敛掠，搅扰买卖，直使户户出钱而后已。③

从这几则文献看，元代民间驱鬼纳祥、迎神赛社活动"相扇成风"，非常频繁，元代朝廷担心百姓聚众闹事甚至谋反，故立法禁止。

① 陈高华等点校：《元典章》三之"禁采生祭鬼"条，中华书局、天津古籍出版社 2011 年版，第 1423 页。
② 陈高华等点校：《元典章》三之"迎神赛社"条，第 1930 页。
③ 陈高华等点校：《元典章》三之"禁科敛迎木偶"条，第 1945 页。

二是除民间傩戏外，元代宫廷傩依然存在，只是与中原傩戏形式稍异，仅为冬季"游皇城"的驱鬼游傩仪式。其中，有乐队、舞队和各种杂把戏沿街表演。①

从形态看，元代民间与宫廷傩戏，巫术仪式中傩驱性质很明显，其实是宋代假面游傩的损益。

三是元代还有另外一种脱胎于傩仪而在舞台演出的傩戏。如元代杨显之《借通县跳神师婆旦》，此剧已散佚，但根据宋金院本及明传奇，可知其是一本傩戏——以女巫师婆驱鬼为主要关目的杂剧。另有《碧桃花》中萨真人捉鬼、《仙官清会》之钟馗捉鬼等杂剧情节，均为脱胎于傩仪而活跃于戏曲舞台的傩戏。② 这与北宋"哑杂剧"相似，是傩驱范式的消解。相比宋代而言，其消解得更为彻底而已——与世俗戏曲表演相结合并成为其一部分，登上了传统戏曲舞台。

必须明白，这一彻底消解，并不意味着一种不同于杂剧的全新的脱胎于傩驱本质的傩戏剧种诞生，而是寄生于杂剧体制之内。

第五节　明代傩戏形态——汉傩范式的基本消解

一、学界的研究

就研究成果看，明代傩戏分为宫廷傩戏与民间傩戏两大形态。宫廷傩戏较简单，而与前代稍异：方相氏头上插有野鸡毛，傩仪只在季冬除夕举行，无大傩。③

民间傩戏形态较为多样。今将学者搜集的文献转录如下：

一种是傩驱形态。如：

> 丐者涂抹变形，装成鬼判，叫跳驱傩，索乞财物。(《西湖游览志余》)④
> "除夜"，逐疫。(郡人谓之"打野狐"，即古乡人傩之意也。……腊月则使人邪呼逐除，遍往人家乞酒食以为戏。今闽俗乃曰"打夜狐")⑤

这类傩戏在保存着傩驱本质的基础上，其神圣光环逐渐削弱，而世俗娱乐特性得到增强。这既是对唐宋民间傩戏的继承，也是汉傩范式消解后在民间的遗留。

① 曲六乙、钱茀：《东方傩文化概论》，第314页。
② 麻国钧：《元傩与元剧》，《戏剧》1994年第1期。
③ 曲六乙、钱茀：《东方傩文化概论》，第325页。
④ 丁世良、赵放：《中国地方志民俗资料汇编·华东卷》，第589页。
⑤ 明弘治刻本《八闽通志》八十七卷，《中国地方志民俗资料汇编·华东卷》，第1193页。

二是世俗戏曲因素被吸收或借鉴到傩驱之傩戏形态之中。这以徐复祚《傩》记载为代表：

> 今此礼尚存，但不于除夕而于新岁，元旦起而元宵止。丐户为之，戴面具，衣红衣，挈党连群，通宵达晓，家至门至，遍索酒食，丑态百出，名曰"跳宵"。如同儿戏，孔夫子当此，亦当少弛朝服阼阶之敬矣。最可笑者，古傩有二老人，谓之傩翁傩母，今则更而为灶公灶婆演其迎妻结婚之状，百端侮狎，东厨君见之，当不值一捧腹。然亦有可取者，作群鬼狰狞跳梁，各居一隅，以呈其凶悍。而张真人即世所称张天师出，登坛作法，步罡书符捏诀，冀以摄之。而群鬼愈肆，真人计穷，旋为所凭附，昏昏若酒梦欲死。须臾，钟馗出，群鬼一辟易，乞死不暇，抱头四窜，乞死不暇，馗一一收之，而真人始苏。是则可见真人之无术，不足重也。然是跳宵，吾邑独存，他邑不然也。①

此文献之"跳宵"因丐户为之，可称为丐傩。究其源头，实由周代季冬之大傩演变而来，是大傩消解于民间后的一种形态。文献所记另一种灶公灶婆之傩戏，举行于腊月二十三、四日，为祭灶仪式，民间将其与季冬之大傩混称，反映了季冬大傩在民间消解之后的一种形态。前者本身戏弄成分居多，世俗化、娱乐化倾向明显，仪式本身即为明证。后者出现了两个短剧扮演，有人物与故事情节，尤其是钟馗捉鬼故事，既是宋代钟馗捉鬼傩戏形态的继承，也吸收了道教因素，如张天师的附会等。另有山西《扇鼓傩舞》，传统戏曲的影响体现得更为突出。

总体上，明代傩戏有新的变化。一是傩戏借鉴传统戏曲因素较多或传统戏曲对傩戏的影响较突出；二是有些民间傩仪，由巫师或者其他身份者如乞丐驱鬼，这是方相氏傩的遗留；三是孟姜女成为新傩神。

据上，汉傩范式的消解表现为两个方向：一是巫傩本质基本保留，而其形态或多或少融于或遗存于民间众多傩戏形态之中，包括其在各个时期所借鉴或吸收其他艺术表演之特征。这是主流。二是抛开傩驱本质，并独立于其外，与其他艺术结合，成为世俗娱乐样式的一部分——这只是个案。

二、明代民间傩戏形态

其实，明代民间傩戏形态不止于学者搜集的文献，现存的明代方志多有记载。今以《天一阁藏明代方志选刊》、《天一阁藏明代方志选刊续编》、《中国地方志民俗资

① 转引自王廷信《明代的傩俗与傩戏》，《陕西师大学报（社会科学版）》1999年第1期。

料汇编》以及明代其他部分方志所载,搜寻明代民间傩戏形态。(如表7.1所示,以下分析按明代帝王年号先后摘录。引自《中国地方志民俗资料汇编》者,不加注;引自其他方志所载者,则加注。)

表7.1 明代方志中的民间傩戏形态

名称	傩戏形态	备注
河北省		
捉鬼	河间之民,愚夫愚妇惰性师巫邪术,或听其写神,或讬以告斗,或设生坛,或僧子女,或有山醮神之称,或有朱太尉之号,朔望请师婆,以喜神昼夜设帷幙以捉鬼,鸣锣击鼓,闾巷喧阗。	《嘉靖河间府志》
鬼判	十二月除夕,造纸炮以代爆竹,乐工扮鬼判,鼓乐导往各家,赏劳之,即傩之遗法也。	《嘉靖尉县志》
河南省		
傩	十二月二十四日,乐工扮鬼判,鼓乐导往,各家赏劳之,即傩之遗法也。	《嘉靖尉氏县志》
贵州省		
逐疫	是夕(即除夕),具牲礼,扎草舡,列纸马、陈火炬,家长督之,遍各房室驱呼怒吼,如斥遣状,谓之逐疫,古傩意也。①	《万历贵州通志》
湖南省		
还傩	十二月岁除将尽数日,乡村多用巫师,朱裳鬼面,锣鼓喧舞竟夜,名曰"还傩"。	《嘉靖常德府志》
收瘟	正月初二,寺观僧道击铙鸣鼓,为各家收瘟;复作纸船设忏悔以遣瘟。	《万历慈利县志》
做鬼	秋冬,夜排门户,设素斋会邻,凭老师降三圣神以询吉凶,谓之做鬼,一谓之续神。瓦鼓铃刀之声不绝长夜。	
江苏省		
傩	十二月二十五日夜,爆竹及傩,燃薪于门,谓之"相暖热"。	《弘治吴江志》
傩	腊月二十四祀灶,是夕观傩。	《正德姑苏志》
丐傩	腊月二十四,丐者傩于市。	《嘉靖昆山县志》

① (明)王耒贤、许一德纂修:《〔万历〕贵州通志》卷三"除夕"条,《日本藏中国罕见地方志丛刊》,据日本尊经阁文库藏明万历二十五年刻本影印,书目文献出版社1991年版,第62页。

续上表

名称	傩戏形态	备注
丐傩	腊月，村民作冬春，二十四日祀灶。丐者二人傩于市，花面杂裳，傩翁傩母偶而逐。暮烧火盆爆竹各于大门外，比屋皆然，古谓之粜盆，以赤豆杂米炊为饭遍食人家，曰避瘟。	《嘉靖江阴县志》
丐傩	十二月祀灶，乞人偶男妇涂脂持竹竿望门行乞，大率寓逐疫之意，不知其所始也。	《嘉靖常熟县志》
浙江省		
迎傩神	正月元夕，在市迎灯，在乡迎烛，各会聚鸣锣鼓以迎傩神，就各神祠祭祷。	《嘉靖淳安县志》
跳灶王	十二月堕民带钟馗巾，红须，持剑至各家驱鬼，谓之"跳灶王"。	《嘉靖鄞县志》
跳灶	十二月二十四日祀灶前数日，丐人饰鬼容，执器杖，鸣锣鼓沿门叫跳，谓之"跳灶"，盖亦古傩逐疫之意。	《万历绍兴府志》
逐傩	除夜，饰鬼容逐傩，家家爆竹，群坐欢饮，谓之分岁。	《万历新昌县志》
丐傩	十二月二十四日"送灶"，乞儿朱墨涂面，跳舞于市，即古傩也。	《万历嘉兴府志》
逐疫	逐除人并戴胡头及作钟馗，以逐疫除耗。按礼记云，傩人所以逐厉鬼也。	《天启平湖县志》
上海		
傩	十二月始傩，又有敲金瓶之祝，皆以逐疫鬼。	《万历嘉定县志》
安徽省		
逐疫	凡乡落自十三至十六夜，同社者轮迎社神于家，或踏竹马，或肖狮象，或滚毯灯，桩神像，扮杂剧，震以锣鼓，和以喧号，群饮毕，返社神于庙。盖周礼逐疫之遗意。	《嘉靖池州府志》
傩戏	正月，"春日"，先迎青帝、土牛于东郊，散春花、春仗，为傩戏。	《万历和州志》
江西省		
小儿舞	十二月二十四，祀灶除残，小儿辈皆带面具戏舞于市，似古傩礼。	《正德建昌府志》
逐鬼	其小家执杖鸣锣鼓欢躁击逐鬼出门，疑即古傩遗意也。①	《瑞州府志》（崇祯）

① （明）陶屡中等纂修：《瑞州府志》，明崇祯元年刊本，成文出版社1989年版，第416页。

续上表

名称	傩戏形态	备注
广东省		
逐疫	广东十府于"十月,傩数人衣红服,持锣鼓,迎前驱,辄入人家,谓逐疫"。①	《广东通志初稿》(嘉靖)
跳岭头	八月中秋,假名祭报,妆扮鬼像于岭头跳舞,谓之跳岭头。男女聚观,唱歌互答,因而淫乐,遂假夫妇,父母兄弟恬不为怪。	《嘉靖钦州志》

笔者注说明:三录:1. 具有方相傩之武力驱鬼逐疫者,录;2. 形式上具有驱鬼逐疫者,录;3. 民间认为是古傩、逐疫者,录。三不录:1. 不具备武力驱逐的巫祭者,不录;2. 形式上不具有驱逐基因者,不录;3. 纯粹的巫术,例如观花、花朝、算命、打卦等,不录。

表中所列有10个省份,从西南的贵州到东部长江三角洲,从北方的河北到南方的广东,涵盖了黄河流域、长江流域以及珠江流域,地域范围比较广泛,基本上反映了明代民间傩戏的真实形态。

就形态看,明代民间傩戏间有与其他技艺结合的因素,但总体上相对较为简单。黄河流域以鬼判捉鬼为主要形态。长江流域西部,以逐疫为主,如贵州;中部以还傩、收瘟为主,如湖南;东部沿海以小儿驱傩为主,亦有捉鬼逐疫。珠江流域以逐疫为主。在装扮上,较汉代及其之前的冬傩简单得多。

就称谓看,明代民间傩戏名称大致有三种:傩、逐疫(鬼)、跳灶(王),尽管称谓不同,但三大流域民间均视为傩或古傩遗意。

就举行时间而言,除极个别形态外,三大流域的傩戏举行的时间大多集中在冬季——以十二月居多,少数或在正月。正月正是寒去春来之时,正月初日举行傩戏,目的当为送寒气,可视为季冬傩戏之一。在这个意义上,上表所检录之傩戏形态,基本上为季冬大傩的遗存。

综上表明,汉傩范式发展到明代,不仅宫廷傩戏被简而化之,民间亦然。大明帝国境内上演驱逐之傩戏,基本上以人员少、过程简练、装扮随意为主,以往繁复浩大的季冬大傩于明代罕见之。

于此,汉傩范式消解于民间有两条轨迹:

一是季冬傩与民间傩的互动。由周至唐,这条轨迹十分明显:周傩范式(季冬

① (明)戴璟、张岳等纂修:《广东通志初稿》卷十八"风俗"条,据嘉靖刻本影印,《北京图书馆古籍珍本丛刊》第38册,书目文献出版社1988年版,第338页。

傩）——民间驱鬼范式（秦代）——汉傩范式（宫廷傩吸收秦代民间傩）——唐代汉傩范式（继承与损益）与唐代民间傩戏（汉傩范式消融其中）。这一轨迹，清晰地展示出汉傩范式于民间的消解过程。这一过程才刚刚开始。

二是宫廷傩戏——官府傩戏——民间傩戏。宫廷傩与官府傩在一定的历史时期同时存在，两者有互动的历时性需要与可能。周代之乡人傩、唐代之官府傩、宋代之诸军傩是宫廷傩的缩微版。如唐代官府傩，根据史料记载，除规模较宫廷傩稍小外，形式上基本是宫廷傩无异。这些傩戏是宫廷傩消解于民间的主要媒介。且唐人阅傩，百姓可随意观看，百姓的参与度是较大的。至宋代，诸军傩的举行，规模盛大，百姓参与更胜前代，甚至不远千山万水到其他地方表演或实施。宫廷傩失去存在的土壤后，长期盛行于民间的官府傩就成为宫廷傩的替代品，被民间巫术活动所学习与效仿。

当宫廷傩与官府傩都失去存在的土壤时，民间中长期学习与效仿宫廷傩与官府傩的傩戏，即可视为两者的遗存。就明代傩戏而言，基本上是简单的巫傩形态，或驱疫或驱鬼或驱疫鬼，属于汉傩的遗存。

可以说，明代是中国傩戏形态发展的一个重要分水岭。明代之前，以周、秦乃至两汉建立起来的傩驱范式为主要傩戏形态，到明代则基本消解为带有各地民俗事项个性色彩的形态。而傩驱范式的消解并不意味着其完全消失，而是散见于各个具体的民间傩戏形态之中，并与时俱进，逐渐在后世形成并建立起新的"范式"，或形成新的体系。①

第六节　傩驱范式消解的成因

傩驱范式的消解是历史的必然，其原因是多方面的。大致如下：

一是王朝更替，社会变迁，傩驱范式失去了生存的土壤。周傩范式是建立在宗法制社会政治基础之上，周王朝灭亡，其傩驱范式就失去了生存的土壤。驱鬼范式是基于大秦帝国的暴政而产生的，秦灭汉立，这一范式也随之消解于汉傩范式之中。三国两晋南北朝，战乱频仍，朝代更替频繁，汉傩范式失去存在的基础。唐代隋而建立，思想自由，社会开放，傩戏难以上升为国家意识形态，新的傩驱范式亦不可能建立，于是出现了后世所谓的各种傩戏形态。

二是其他艺术因素的影响。傩戏本源于歌舞艺术，只是成为傩驱范式之后，才成为区别或独立于其他歌舞艺术的一种艺术形态。其独立形态的消解却又受到源于巫舞

① 跳岭头，就明代而言，并非傩戏，但从当今学术视野而言，应视为傩戏。故在表中列而不论，以存资料。

的其他艺术尤其是百戏的深远影响。一方面，傩戏吸收百戏因素或戏曲艺术因素，发展为新的傩驱形态；另一方面舍弃傩驱性质，成为百戏之一，或成为戏曲艺术血肉之一部。

三是民间对费用低廉、操作方便的傩仪的需求。驱疫逐鬼只是民间诸多诉求之一部，除此之外，民间出现了其他种类繁多的现实需求，如祈子、保命、长寿、安龙谢土、婚丧嫁娶、祈雨、路祭等。一方面，百姓难以承担大型傩驱范式的费用；另一方面，傩驱范式的定时举行，也难以适应百姓不定期出现的新诉求。因此，民间需要的是简单易行且费用不高的傩仪，这也是傩驱范式消解的一个原因。

四是傩仪本身环节与内涵的丢失。傩驱范式有着自己较为严格的一套程序或环节，每个程序或环节都有其特定的内涵，尽管朝代更替，但一些环节及其内涵在早期会有所继承。这些曾经传承的环节及其内涵也会随着社会不断变迁而丢失。这种情况有多方面因素：或者是由于法师衣钵传承中断，或者迁就于雇主而简化操作，或者社会动荡，或者政治高压，或者由于禁忌，或者其他原因等。

至此，可以将明代以前的傩戏形态演变做一个小结。从先秦至明代傩戏演变史看，傩戏的发展有两大支流：一是傩驱之傩戏，一是非傩驱之傩戏，两者几乎同时发生并同时发展、演变。

傩戏史上，傩驱之傩戏的演变，与傩驱范式的逐步消解相一致。从旧的傩驱范式演变到新的傩驱范式，本身就是对旧的傩驱范式的消解；而新的傩驱范式仍旧遵循着历时性与共时性的损益，乃至消解于民间而化为各种不同的傩戏形态。这一过程，既是傩戏本身形态演变的历史机遇，也是傩戏形态丰富而成为独立体系的合适机缘。

就具体演变形态而言，傩驱之傩戏有三次重大转变。第一次是发生在西周。傩从巫中分离出来，成为独立的角色，有着特殊的职能，这就是周傩范式；在艺术上有鲜明而别具一格的特征，标志着"傩戏"正式登上广义戏剧史的舞台，开启了真正属于傩戏的时代。

第二次是发生在秦代。由周傩之驱疫范式转变为秦代之驱鬼范式，这一转变，为汉傩范式的产生以及后世傩戏形态的多样化，奠定了又一个基础。

第三次是发生在东汉。此次主要变化表现在傩与巫合流，即"大傩仪"，这就是汉傩范式。它除周代傩仪的特征仍然得到保留外，增加了新的表演成分即大规模的傩舞表演与其他巫仪表演如唱和等。其后，傩戏形态的演变与发展，都是在此基础上进行——或损或益，其基因或多或少被保存了下来。

非傩驱之戏的演变亦曾历了三次重大机遇：

第一次是在两宋时期。此期部分傩戏脱胎于傩驱而演变为百戏之一，成为纯粹的艺术表演。从先秦至北宋，傩戏的分化仍然在持续着。至晚唐，出现了阅傩之纯粹的

傩戏展演，这应为傩戏独立于唐代其他艺术提供了契机，但因朝代更替，傩戏成为独立的表演艺术未能实现。到了北宋，百戏繁盛，傩戏（如鬼神戏）独立的展演，成为百戏之一种，这是傩戏独立于宋代其他表演艺术的最佳机遇。不过，这个机遇亦失之交臂。这可能与宋代众多精彩的表演艺术有关——吸引了大部分观众。此其一。其二，民间傩戏各具形态，颇为新奇，为深居庙堂的皇帝所不闻，故作为百戏之一进呈，以新皇帝耳目而已。

第二次是发生在元代。非傩驱之傩戏于南宋发展成杂剧官本段数，如《钟馗爨》，这是傩戏发展并演变为独立表演艺术的一个很好的趋势；加上元代杂剧与南戏繁荣，也为傩戏发展成为独立的表演艺术提供了借鉴。而这一情况并未变成现实。原因有二：一是传统戏曲的强势，使得进入世俗表演圈的傩戏生存艰难；二是从对古代傩戏形态的勾勒看，千百年来，傩戏未能打磨并形成自己的声腔系统或特征，结果只能寄身于世俗的表演艺术，最终同化其中。

第三次是发生在明代。傩戏吸收了其他表演艺术尤其是传统戏曲因素，使其具有鲜明的傩戏自身之特征外，戏剧的表演特征亦凸显出来，并成为其第二个重要特征。就傩戏史而言，傩戏的传统戏剧化趋势主要经历了两次重要的机遇。

这两大支流的傩戏，均具有独立性。前者是以其独特的性质而独立于传统表演艺术之外，后者是以其仪式展演不同于传统表演艺术而相对独立。正是由于这种独立性，才使得传承悠久的傩戏保存至今，而未被各种传统艺术所吞噬。

不过，必须承认，宋元明时期，傩戏的发展有向传统戏曲靠拢的趋势。这种戏曲化并未消除傩戏的独特性，更不能因此认为，傩戏之所以获得"傩戏"的独立性及该称谓，是由于戏曲化了的缘故。笔者始终坚持，无论戏曲化与否，傩仪本身就是广义的表演，即"傩戏"。

为更加醒目，今将傩戏演变脉络列表显示（傩驱之傩戏 A、非傩驱之傩戏 B），如表 7.2 所示。

表 7.2 傩戏演变脉络

傩戏形态		第一次转变	第二次转变	第三次转变
A	时间	西周	秦代	东汉
	形态	方相傩	驱鬼巫仪	傩巫合流
B	时间	两宋	元朝	明朝
	形态	百戏、官本杂剧段数	被传统戏曲同化	傩戏戏曲化

值得注意的是傩戏性质的演变。从傩仪出发，殷商及其之前，其以温和的巫祭为主；在周代，傩从巫祭中分离出来，成为专职的傩驱仪式，以武力来完成，其仪式扮演过程中无温和的巫祭色彩；到了东汉，巫傩合流而统称为傩仪，自此之后，其性质就变成了"傩祭"——傩中有巫、巫中有傩，两者相融合而同属傩戏的性质。

第七章　魏晋至明代傩戏形态——汉傩范式的损益与消解

第八章 清代傩戏形态——傩戏的系统化

汉傩范式于明代消解，尚未形成新的体系。这一体系的形成自然就留给了清代。从文献记载看，傩戏发展到清代，经历了前所未有的变化，即除傩巫之特征有所保留外，其原本的外在形态几乎完全消融于民间傩戏形态之中，从而形成了纷繁多样的傩戏形态。

第一节 学界研究成果的检视

检视学界关于古代民间傩戏研究成果发现，清代傩戏不多，北方有山西的"扇鼓傩戏"（由明代发展而来）、河北固义的哑剧《捉黄鬼》；南方有四川的庆坛、湖南的傩愿戏、贵州的地戏等。① 因学者多有研究，不拟将这几种傩戏形态逐一检视，只将影响极大的山西"扇鼓傩戏"稍加分析。

1. 扇鼓神谱形态简介

扇鼓傩戏是后世学者对山西曲沃县任庄村祭祀仪式的称谓，其本名为"扇鼓神谱"，《民俗曲艺》有详细介绍与阐述。其仪式分为三个阶段，即议定、摆坛和"祀神、收灾、献艺"。所谓议定，就是宗族开会商讨明年是否进行此类活动，因为此类活动不是每年都举行，故有宗族开会商议之举。所谓摆坛，即在村中关帝庙内摆八卦坛、安放祭品、神像等。第三个阶段即"傩祭和献艺程序"，包括游村、入坛、请神、参神、拜神、收灾、锣鼓与花鼓表演、下神、添神、献艺等仪式环节。② 这三个阶段，前两个都属于准备阶段，第三个阶段才是扇鼓神谱仪式的核心部分，也是扇鼓

① 王廷信：《清代的傩戏》，《戏剧》，1999年第4期。
② 黄竹三、王福才：《民俗曲艺·山西省曲沃县任庄村〈扇鼓神谱〉调查报告》，财团法人施合郑民俗文化基金会1994年版，第24—93页。下文关于扇鼓神谱的介绍，均出自此调查报告，不再注出。

神谱的主要活动。

第三个阶段仪式始于游村。正月十四日晨九时许，十二神家、锣鼓队、花鼓队在八卦坛集中并绕坛三圈，而后游村。根据调查报告，游村的目的是禳瘟逐疫，具体执行者是十二神家，他们在"遵行傩礼禳瘟逐疫"纛旗指引下"实施"。

入坛，顾名思义即十二神家入八卦坛各就各位。

请神，即十二神家轮番演唱请神唱词，共唱五轮。各神家唱词长短不一，除唱念神名外，各家唱词均为不同的齐言体。所请之神有儒、释、道及其他神灵等。

收灾，即"请后土娘娘将全村各家各户的灾难全部收走，这是举行傩祭活动的根本目的"。这个仪式环节有仪式表演，其中有对白，类似戏曲的宾白表演。收灾时，要走遍全村各家各户。

锣鼓表演，本来与此仪式无关，但其娱乐性很浓，且可防止本族青年子弟无事生非，故将青年子弟召集起来学习锣鼓，久而成俗。

花鼓队表演，由六名儿童（二男四女）完成，唱词为五言体，边舞边唱，其中一男童还是丑扮。

下神、添神，都是请神，前者提前请神，后者请漏请之神——由神家演唱七言体请神词请神。

献艺，即十二神家表演节目，有《吹风》、《攀道》、《猜谜》、《采桑》、《坐后土》。这些扮演，基本上具备歌舞演故事的特征，尤其是《攀道》、《采桑》和《坐后土》三个节目的扮演，其实就是戏曲表演整体迁移进了扇鼓神谱之中。

2. 扇鼓神谱形态简析

（1）从"扇鼓神谱"到"扇鼓傩戏"。扇鼓神谱在后世学者眼中为何成了"扇鼓傩戏"？根据学者研究成果，将扇鼓神谱中的"十二神家"与前代傩戏因素进行比较，如表8.1所示。

表8.1 十二神家与前代傩戏比较

比较内容	扇鼓神谱	周代傩仪	汉代傩仪	唐代傩仪
角色与数量	十二神家，12	方相氏，1	十二兽，12	执事，十二人；十二神，12
妆扮	毛羊皮袄，黑色长袍，红色裤子	玄衣朱裳	有毛衣角	赤帻，赤衣

从表中可以看出，扇鼓神谱之十二神家，是吸收了周代方相氏之妆扮与汉唐傩仪之十二兽或十二神而来。就汉唐傩仪而言，十二兽或十二神之活动都属于大傩仪的环

节之一或一个仪式,在这个意义上,扇鼓神谱可视为扇鼓傩戏。不过,相较汉唐大傩仪而言,山西扇鼓神谱除游村具有较为突出的傩驱性质外,其他仪式环节多为祀神活动——傩驱性质不突出或被祀神娱神活动所取代。

(2)扇鼓傩戏的归类。从学者的调查报告看,扇鼓傩戏的举行是在正月间,按照周代时傩的划分,此时举行的傩仪应属于国傩。这种解释似乎过于牵强。表中所列为十二神家,其渊源于汉唐十二兽(神),这点学者已有阐述;且其花鼓队表演中的儿童,学者认为源于汉代之侲子——这是汉唐大傩仪的特征之一。而汉唐大傩仪为季冬之傩,即"大傩"或乡人傩。由此知,扇鼓傩戏将其前代的季冬之大傩放在了初春举行,可视为乡人傩的遗存。不过,这个乡人傩能否称为"傩",还值得深思。

(3)扇鼓傩戏的性质。此仪式有明确的目的即"遵行傩礼禳瘟逐疫",从这个表述看,扇鼓傩戏应该具有傩驱性质;但从整个仪式结构看,这个性质还需要认真辨析一番。

扇鼓傩戏的结构分三个阶段。议定只是前期准备工作,不属于仪式环节之一。仪式真正始于请神,这个环节很重要——有或没有,直接影响到仪式的性质或本质。根据史料,周代或汉唐傩戏是没有这个环节的,其傩驱性非常突出;而请神则是通过他神之神力以驱逐。这两者有区别:前者以自身为神之暴力方式——为傩驱,后者通过媚神祀神而祈求其帮助之方式——为温和的巫术。第三个阶段之锣鼓与花鼓表演,主观上则为祀神、娱神,本身亦为巫术活动。在这个意义上,扇鼓傩戏应当划归巫仪一类。

不过,还必须考虑第三个阶段中的游村与收灾仪式。这两个仪式的傩驱性质都比较明显。游村与收灾,其实亦是乡人傩的遗留——当年孔子亦曾朝服而立于阼阶以迎接乡人傩队,属于傩驱活动。在扇鼓傩戏整个仪式活动过程中,只有这两个仪式可能具有傩驱性质——与其他温和的巫术活动或表演活动相区别。若进一步细分,就更为明白。游村为第三个阶段仪式之始,以十二神家禳瘟逐疫;而收灾则在请神之后,是祈求后土娘娘收灾,而不是暴力之傩驱活动。再就扇鼓傩戏得名而言,主要因为花鼓表演与锣鼓表演中,儿童和青年子弟手持的扇面鼓。其中,儿童手持扇面鼓,当源于汉代侲子手持之大鼗鼓——儿童花鼓表演亦由此而来。尽管有着汉代傩驱的痕迹,但在扇鼓傩戏中,却蜕变为花鼓表演,多演唱《走西口》与《绣荷包》,内容为青年男女间风流韵事,正如调查者云:"花鼓队表演有舞有唱,使坛外坛内充满欢乐气氛,吸引了大量观众。"[①] 这种表演主观上是娱神,而客观上却是娱人,只是一种巫仪而已。因此,很难说其仪式具有傩驱性质。至于锣鼓队表演,调查者已经说得非常明

① 黄竹三、王福才:《民俗曲艺·山西省曲沃县任庄村〈扇鼓神谱〉调查报告》,第47页。

确，则是纯粹的娱乐罢了——因其参与整个仪式而可视为具有了巫术性质。

如此看来，扇鼓傩戏本质上是傩与巫的融合体，尽管遵循傩礼而禳瘟逐疫，但其仪式始于摆坛——请神、入坛，终于献艺——娱神、送神。如果将"游村"仪式除开，就可很清晰的发现，扇鼓傩舞其实只是请神、祀神以求神帮助拔除不详的仪式。不妨从傩与巫的本质出发，进一步将扇鼓傩戏的后两个仪式以图表形式表现出来，以彰显其性质，如图8.1所示。

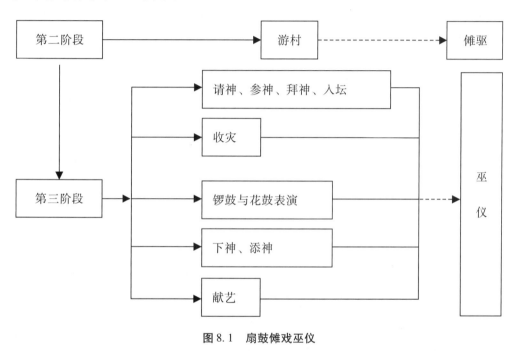

图8.1 扇鼓傩戏巫仪

结合分析，再看此图，就可得出结论。扇鼓傩舞尽管目的是禳瘟逐疫，但除了"游村"这一环节具有傩驱性质外，其他环节均为巫术仪式。从调查报告看，游村之傩驱仪式中，傩驱者的称呼与前此（主要是周、汉、唐）傩仪实施者身份发生了巨大变化——变成了"神家"，即"神"。从"方相氏"到"兽"到"执事"再到"神"，显然，在山西民间，经历了一个漫长的傩仪造神过程。方相氏或兽或人变为神，说明傩仪中傩驱之武力的扮演极大地被削弱，傩驱性质亦随之削弱。因此，就整个仪式而言，扇鼓傩戏的性质已极大弱化，乃至消融于巫仪之中，故其性质中占主导地位的还是巫仪。

当然，如果比较汉唐傩仪，或者后世对傩戏的理解，扇鼓神谱则属傩戏无疑——

均为傩与巫的融合形态。此处的结论，是从与周代傩戏的比较出发而得出的。

（4）再看扇鼓傩戏形态。这个问题不是一句话能回答得了的。从仪式程序看，扇鼓傩戏形态表现为三种形态：

第一种是仪式形态。包含两个层面：一是整个过程之仪式展演形态，二是游村之游傩形态。前者是就宏观而言，后者则是具体而微。笔者主要是强调后者，因为其中尚保留着傩驱的痕迹。

第二种是是巫祭形态。主要有请神、参神、拜神、入坛、下神、添神环节，以歌唱为主来请神、祀神。

第三种是表演形态。主要有收灾、锣鼓与花鼓表演、献艺。收灾，后学者说其"既是仪式又是可以观赏的戏剧"；① 而锣鼓与花鼓表演，有唱有舞，亦有角色妆扮，为戏曲形态之一；献艺则属于戏曲演出。

从分析可知，扇鼓傩戏在遵循巫傩形态基础上，吸收了传统的戏曲或曲艺表演因素，或直接将戏曲表演形态搬到傩戏形态之内，将其嵌入整个仪式之中。这些戏曲或曲艺形态，笔者不认为其是傩戏本身具有的形态，显然是受到后世曲与艺发展影响的结果。

第二节　民俗方志中的傩戏文献

实际上，清代傩戏形态远不止这些。翻检清代各地方志即可发现，从清康熙年间到宣统时代，民间傩戏的举行始终都未间断过。今以丁世良、赵放《中国地方志民俗资料汇编》（书目文献出版社，各卷出版时间不同，不拟加注）所载为据（融于民间生活中的巫傩如踏青祓除、重阳节、牛王会、花朝、浴佛节以及其他淫祀等，均不列出。端公戏下文专章讨论；阳戏本书只引不论以存资料，另做专题探究。讨论民国傩戏时，同），间及其他地方文献，将它们逐一检视出来，以为清代民间傩戏研究之基础，如表8.2所示。端公戏或跳端公、地戏、撮泰吉等将在下文专门讨论。

① 王廷信：《清代的傩戏》，《戏剧》1999年第4期。

表 8.2　清代民间傩戏

名称	傩戏形态	备注
西南卷		
四川省		
庆坛	十二月，又祭坛神。坛神者，秦为太守李冰，宋嘉州刺史赵昱也，昔皆治水有功，故川人祀之，谓之"庆坛"。	《雅州府志》十六卷，清乾隆四年刻本
得尔布斯	民俗信鬼，岁时旁磔，先立坛，设纸供数事，厚叠薪刍。选两长人躡肩矗立，高及丈许，蒙以大衣，伟状殆如尺郭（廓），盖取食鬼之义。人各执弓矢，鸣钲鼓，四处寻索，追至土坛，将积薪焚之，俗称"得尔布斯"，犹有《月令》大傩遗意。	《绥靖屯志》十卷，清道光五年刻本
祈禳	每岁仲春设清醮，所以逐瘟疫、禳火灾，古傩礼也。	《新津县志》四十卷，清道光九年刻本
赛会	邑中每逢神会，必演戏庆祝，祈福还愿者皆携香楮、酒肴致敬尽礼焉。	
上九会	正月初九日，上九赛会，以县西姜孝子祠为最。先数日，祠外竖立彩台，令乐部演戏于其上。场列百肆，邻境云集，货积如山，百戏杂呈，进香人骈肩接踵，钲鼓铙吹之声，喧阗震耳。同时，城东东岳庙、真武宫亦有之，惟演戏以相胜，不如祠之繁盛也。	《德阳县新志》十二卷，清道光十七年刻本
太平清醮	春二、三月，城乡皆傩（按，具体形态不详），悉有古意。	《中江县新志》八卷，清道光十九年刻本
保福	人有疾，医未中病，好事者辄相率为首，召师巫于家，锣鼓喧阗，歌舞酣饮，并联名具保于神。	
大烛会	正月初九、十三盐井玉皇阁、禹王宫大烛会，饰功曹鬼卒，鼓乐旌旗，盈街溢巷，旄倪杂沓，汉邑喧阗。	《盐源县志》十二卷，清光绪二十年刻本
城隍会	二月初八城隍会，舆神出庙游街，扮演判卒，狰狞丑怪，供头虎首，举国若狂，较烛会尤盛，男女献花进香者塞途。	
禳星	凡病家，延巫道，设香楮、酒肴，诵《北斗》、《莲华》、《药师》诸经。	《江油县志》四卷，清道光二十年刻本

第八章　清代傩戏形态——傩戏的系统化

续上表

名称	傩戏形态	备注
游城隍	六月二十四日"城隍诞"。先一日演剧，各乡民醵金结社，入城与会。或倏（衬）竹蒙纱，饰五色画船，剪彩作朵朵莲花，装七八岁童子为驾娘，三两成剧。舆抬以夜出，会于庙中。次日，城隍乘舆出，夫人从驾，警策在前，呵殿在后，旌麾蔽日，羽葆缃黄以仪卫，钲鼓鍠铙以序鸣。选俊秀童子扮诸杂剧，以健卒舁之，层高累上，危出驾前。	《蓬溪县志》十六卷，清道光二十五年刻本
拜愿	六月城隍诞。民间祈福攘灾，游城隍时，有缧绁从者，有赭衣荷校以出者，有自涂面为鬼卒、被发前驱者，有雕盘盛诸重器、肃衣冠而淳者，队列分明，诣厉坛仍还至庙。于是，大门外俳优剧作，士女设棚幔，列坐观之，逢场不可数计。	
瘟祖会	五月十五日为"瘟祖会"，于太清观中举行，较诸会为盛。瘟祖之神即梓潼帝君。一会分数十行，各行咸先期于殿外结板屋为公所，以便执事其醮，曰"息瘟大醮"。醮天之夕，铙钹萧鼓，响遏行云。毕，演戏十日。十五日，神像出游，一切仪仗较诸会鲜明整齐，男女虔诚跪拜者骈肩叠踵。	《阆中县志》八卷，清咸丰元年刻本
平安清醮	绵俗上元前后，村延僧道于寺观讽经礼忏，驱瘟火，祈丰年。	《直隶绵州志》五十五卷，清同治十二年刻本
禳病	病者延至其家，巫者击鼓吹角，饰娈童作女妆，为婆娑舞，通宵达旦。	
斗灯	正月初九至十五夜，城乡市镇斗灯，制鱼、龙、狮、象各形状，导以鼓乐，沿门相贺，仿春傩逐疫之意。主人设香烛迎接，大施爆竹或放花筒以为乐。	《重修长寿县志》十卷，清光绪元年刻本
送瘟船	每岁三月，里民各敛资延黄冠俗道于街心设坛诵经，贴"清醮会"三字于门。诵毕，以纸糊船送至江中。	《合州县志》十六卷，清光绪四年刻本
跳神	亦曰"降神"，民户用男巫，花冠红裙，夭斜跳荡，铙歌彻夜不休。或二三人，或十余人不等。其教有上坛、下坛、乾龙船之分。其愿有删胎、上刀、打泰保之名，统曰"跳神"。	《黔江县志》五卷，清光绪二十年刻本
贵州省		
迎傩神	正月初八，城东门迎傩神。	《安平县志》十卷，清道光七年刻本

续上表

名称	傩戏形态	备注
青苗戏	五、六月，民间醵钱演青苗戏，以禳灾疫。	《湄潭县志》八卷，清光绪二十五年刻本
云南省		
傩	正月十三日，州城及普舍城建醮祝国，祈年禳灾，张灯会，十五日毕，傩。	《新兴州志》十卷，清乾隆十五年增刻本
太平清醮	正月朔九日，宁洱士庶谒回龙寺，道流诣古坪会馆，备仪仗迎神，请水建醮。各厅正月内建太平清醮，祈年保境，街市洁城设坛。	《普洱府志稿》五十一卷，清光绪二十六年刻本
逐疫	三月，择日行古傩礼，延僧道设醮，扎龙船、扮方相，以逐疫。	
西藏自治区		
送瘟神	又名"打牛魔王"。相传西藏系瘟神地方，经达赖坐床后驱逐之。故历年预雇一人，扮为瘟神。是日，一人扮达赖喇嘛，与扮瘟神者先后至大召，即行起解驱逐，悉以王爷称之。蛮官及兵均如扬兵状以护送。各色幡帜不一，击鼓吹茄；数十人华衣黑帽，帽上插鬼头，衣之前后悉绣鬼形，在召前跳舞诵经。扮达赖喇嘛者铺坐昭前，与一戴鬼头之法师对坐。须臾瘟神出，面涂黑白，与达赖互相诘难，词屈，复赌掷骰定胜负。达赖之骰以象牙为之，面面皆六，三掷皆卢。瘟神之骰为木制，面面皆幺，三掷皆枭，负而欲斗法术。达赖与法师即揭谛神明斥其非，瘟神负不行，即遣五雷立逐，乃去。众喇嘛诵经至河干，焚草堆如前。	《西藏新志》三卷，清宣统三年上海自治编辑社铅印本
中南卷		
河南省		
炭将军	元旦，夜半各起，□沐□漱，陈牲醴，焚寓钱，祝天地，祭影堂，换桃符，贴黄纸，张门神守户，曰"炭将军"，逐疫也。（《荥阳县志》十二卷·清乾隆十二年刻本载同）	《祥符县志》二十二卷，清乾隆四年刻本
傩逐	元旦昧爽，设祭礼神，作芦棚于庭除，燔柏傩逐。	《氾水县志》二十二卷，清乾隆九年刻本

续上表

名称	傩戏形态	备注
放鬼	十月朔,烧冥衣,百姓夜异城隍神历四门,军乐喧阗,灯光照衢,名曰"放鬼"。	《洛阳县志》六十卷,清嘉庆十八年刻本
大傩	十二月二十三日,是夕大傩,择身品魁伟者戴假面,朱衣裳,执金枪、龙旗入人家逐疫。	
打虎	正月上元前后夕,架灯、植火树,箫鼓讴歌达旦,或作灯谜,谓之"打虎"。	《淮宁县志》二十七卷,清道光六年刻本
湖北省		
傩礼	傩礼,人朱衣执旗鸣金,比户致祝,大抵祛渗祈福之语。	(康熙)《德安安陆郡县志》二十卷,清康熙五年刻本
傩礼（乡人傩）	傩礼,衣朱衣,执旗鸣金,祝禳迎岁时。元日庆贺,三日会饮,乡人始傩,一月乃止,或三四月止。	(乾隆)《广济县志》二十二卷,清乾隆十七年刻本
傩	十二月"社日",傩以逐疫,一人朱衣花冠,雉尾执旗,俗名"急脚子",众鸣锣随之,比户致祝,皆《荆楚岁时》之遗也。（道光二十八年刻本《黄冈县志》二十四卷载同:直接称之为"傩"。）	《武昌县志》十卷,清乾隆二十八年刻本
傩	楚俗尚鬼,而傩尤甚。蕲有七十二家,……。神架雕镂,金䥽制如檛。刻木为神,首被以彩绘,两袖散垂,项系杂色纷帨,或三神,或五、六、七、八神为一架焉。黄袍远游冠曰唐明皇;左右赤面涂金粉,金银兜鍪者三,曰太尉;高髻步摇,粉腾而丽者[二],曰金花小娘、社婆;髯而翁者曰社公;左骑细马,白面黄衫如侠少者曰马二郎。行则一人肩架,前导大纛、雉尾、云罕、䍐䍐、格泽等旗、曲盖、鼓吹,如王公。迎神之家,男女罗拜,蚕桑疾病皆祈问焉。其徒数十,列幢歌舞,非诗非词,长短成句,一唱众和,呜咽哀婉。随陈百戏,奉太尉歌舞、跃幢上。主人献酬,三神酢主人,主人再拜。须臾,二蛮奴持绁盘辟,有大狮首尾奋迅而出,奴问狮何来,一人答曰凉州来,相与西望而泣,作四乡怀土之歌。舞毕送神,鼓吹偕作。	《湖北通志》一百卷,清嘉庆九年刻本
逐疫	十二月十八日为腊日。谚语:腊鼓鸣,春草生。村人并击细腰鼓,作金刚力士以逐疫。	

续上表

名称	傩戏形态	备注
赶毛九（狗）	正月十五夜，儿童大声呼逐疫，谓赶毛九或赶毛狗。	《长乐县志》十六卷，清咸丰二年刻本
放兵与收兵	蕲俗，七月朔夜，于景佑真君庙伐鼓，吹锣，以小钲巡于市，名放兵，望夜如之，名收兵，兵谓鬼也，此十五日，士庶家祭亡者。（《白茅堂集》）	《蕲州志》二十六卷，清咸丰二年刻本
傩赛	正月迎傩赛，民家有世沿为例者。	
傩	楚俗尚鬼，而傩尤甚。蕲有七十二家，邑人顾景星有《乡傩志》与《乡傩作》，见《白茅集》。	
平安醮	笔者按，形态记载极简略，谓门首贴符字，焚纸船送于水，以收瘟毒。	《兴山县志》十卷，清同治四年刻本
索室驱疫	上元节，城内四街及城外四乡悬灯，或扮演龙灯、狮子、竹马及杂剧故事。先于各庙朝献，谓之"出马"，然后逐户盘旋，击大钲鼓，主人亦肃衣冠拜神，盖犹索室驱疫，朝服阼阶之意。	《长阳县志》七卷，清同治五年刻本
大傩	每岁春夏之交，城内外据金斋醮，地方官亦登坛上香，为民祈福，即古者国人大傩之意。	
还傩愿	延巫屠豕，设傩王男女二像，巫戴纸面具，饰孟姜女、范七郎，击鼓鸣锣，歌舞竟夕。	《来凤县志》三十二卷，清同治五年刻本
跳神	巫之类不一，还愿皆曰"跳神"，有破石打胎、捞油锅、上刀竿、降童子等，自谓能治病辨盗、驱鬼禁怪。如还天王愿等。	
逐疫	立春前三日，民扮狮子，戴鬼面，持斧头跳舞，里门绅士之间，并索其室，狮能鬼故也，即古方相氏傩以逐疫遗意。	《大冶县志》十卷，清同治六年刻本
"国傩"	正月元夜有龙山灯、鳌山灯……或迎至二十夜。清明插柳于门，祀墓标，……作青苗醮，春尽南塘，坤（笔者按，疑为"神"）出游，……亦月令季春命国傩毕春气之遗。	
还香火	三春之月，迎傩神演戏，谓之"还香火"。另，市中建醮，谓之"太平醮"。	《通城县志》二十四卷，清同治六年活字本

续上表

名称	傩戏形态	备注
方相傩	正月"立春"前三日，民扮狮子，戴鬼面，持斧跳舞，里门绅士之家并索其室。	《大冶县志》十八卷，清同治六年刻本
平安醮	每岁三四月，邑民咸出金钱延黄冠诵经，分东西为上下街，扬幡挂榜，市中贴过街幡，书"解瘟释疫"、"祈福迎祥"各四字。往年于设坛之三四日，装演杂剧、龙灯之属，名曰"清醮"。撤坛之日，放瘟船。	《巴东县志》十六卷，清同治六年刻本
放灯	自十一日至元宵夜，箫鼓花灯，连宵忘倦。	《黄陂县志》十六卷，清同治十年刻本
乡人傩	正月，乡人始傩，一月乃罢，或三四月罢。《白茅堂集》：傩神，架鲷镂金，麓制如摅，刻木为神，首被以彩绘，两裹散垂，项系杂色帉帨，或三神，或五、六、七至十余为一架。黄袍、远游冠者，曰唐明皇。左右赤面涂金粉、金银兜鍪者三，曰太尉。高髻步摇、粉黛而丽者二，曰金花小娘、社婆。髯而翁者，曰社公。左骑细马、白面黄窄衫如侠少者，曰马二郎。行则一人肩架，前导大纛、雉尾、云罕、□槊、格泽等旗，曲盖、鼓吹，如王公。迎神之家，男女罗拜，蚕桑疾病，皆祈问焉。	《广济县志》十六卷，清同治十一年活字本
急脚子傩	傩人朱衣花冠雉尾，执旗鸣锣，俗名急脚子。比户致祝，大抵祛沴祈福之语。	《远安县志》，清同治五年刻本
逐疫	元宵前数日，张灯于市，群少年装饰狮龙灯跳舞，谓之逐疫，亦傩意也。	《竹溪县志》十六卷，清同治六年刻本
逐疫	十二月初八是腊日，谚云："腊鼓鸣，春草生。"村人有击细腰鼓作金刚力士以逐疫者。	《黄陂县志稿》不分卷，清同治
游城隍	五月举行，亦称"神会"（形态基本同上）。	《罗田县志》八卷，清光绪二年刻本
大傩	十二月，先腊一日大傩，村人并击细腰鼓，扮金刚力士形以逐疫。欧诗云："隋宫守夜沉香火，楚俗驱神爆竹声。"	《衡州府志》三十三卷，清光绪元年刻本

续上表

名称	傩戏形态	备注
傩	人朱衣、花冠、雉尾，执旗鸣锣，俗名"急脚子"，比户致祝，大抵祛沴祈福之语。	《黄冈县志》二十四卷，清光绪八年刻本
乡傩	十二月初八日，村人击细腰鼓，戴胡头及作金刚力士以逐疫。楚俗尚鬼，而傩尤甚。邑人顾景星有《乡傩志》与《乡傩作》，见《白茅集》。	《蕲州志》三十卷，清光绪八年麟山书院刻本
傩神	傩神古称高阳氏第三子，没而为傩。蕲所祀非此，其神有四，中一黄衣冠如帝者，曰唐明皇，三少年花衣帽从，曰太尉。按《搜神记》，天宝时田氏三兄弟……死，帝曰：命汝为傩神，……赐号太尉。蕲事傩七十二家，每孟春神遍历其家，至则男女罗拜，钲鼓喧阗，旌旗杂沓，神降送以歌，歌声袅袅，毕则内神于庙。	
逐疫	正月十七日有纸舫祈神会，……十八日庙神出游，著盛饰，去帽簪五色花，沿街拽茅船，谓之逐疫。	《武昌县志》二十六卷，光绪十一年刻本
傩	春秋再举，今亦浸发矣，傩逐疫，一人朱衣花冠雉尾执旗，俗名急脚子，比户致祝，皆荆楚岁时之遗也。	
傩神	傩神祠，在县东，明成化间建，俗名大庙，市民以为祈禳之所，岁于仲夏祭赛，建有石坊。……邑人每岁造龙舟，以五月十八日祭赛而浮之江，盖本竞渡旧俗而杂以古傩之遗意也。……傩于仲夏自楚人之吊三闾大夫始也。且仲夏之月日长至阴阳争死生分，傩于此时以祈福禳灾，于古毕春气达秋气之义，盖亦异同焉。	
演龙灯	"上元"，城市内外张灯结彩，燃火树，演龙灯游戏，钲鼓喧阗，讴歌彻夜不禁，亦古乡傩逐疫遗意。近来风俗不善，与端午龙舟、花鼓淫戏一律禁止（笔者按，德安府亦如之，咸宁县更甚。清同治六年刻本之《竹溪县志》谓之'逐疫'，亦傩意也"；同治四年刻本、民国十二年铅印本之《枣阳县志》亦云此"盖古人傩以逐疫之义也"）。	《云梦县志略》十二卷，清光绪二十年刻本

续上表

名称	傩戏形态	备注
急脚子会	沔俗,五月节作急脚子会,三十六人蒙面具,朱碧辉煌,形状诡异,执旗鸣金,遍走城乡,仿古傩礼之遗。	《沔阳州志》十二卷,清光绪二十年刻
湖南省		
大傩	古者季冬先腊一日大傩。谚云:"腊鼓鸣,春草生。"村人并击细腰鼓,扮金刚力士形以逐疫。《论语》所谓乡人傩,即指此也(笔者按,清嘉庆八年刻本《常德府志》四十八卷、道光八年刻本《永州府志》十八卷载同)。	《永州府志》二十四卷,清康熙三十三年刻本
神戏	辰俗巫作神戏,搬演孟姜女故事。以酬金多寡为全部半部之分,全者演至数日,荒诞不经,里中习以为常。	《沅陵县志》清康熙四十四年刻本
傩戏	永俗酬神,必延辰郡巫师唱演傩戏,……至晚,演傩戏。敲锣击鼓,人各纸面一,有女装者,曰孟姜女;男扮者,曰范七郎。	《永顺县志》清乾隆十年刻本
行香	有还傩愿者,先期科敛酒米,买猪、羊、鸡鱼等类;至期鼓角铙钹,爆竹轰然,酬愿之人竞随巫者后,手持纸幡人马,遨游于墟庙间,谓之"行香"。	《宁远县志》十卷,清嘉庆十六年刻本
赛冬	十二月岁暮,延巫师,朱裳鬼面,黄金四目,喧阗竟日,遍谢门窗井灶、社坛,曰"赛冬"。	《茶陵州志》二十七卷,清嘉庆二十四年刻本
傩	十二月岁除一日,击鼓驱疫疠之鬼谓之"逐除",亦曰"傩"。	《兴宁县志》十八卷,清光绪元年刻本
大傩	十二月先腊一日大傩。谚云:"腊鼓鸣,春草生。"村人并击细腰鼓,扮金刚力士形以逐疫。	《衡州府志》三十三卷,清光绪元年补刻本
还傩愿	属于祈禳之一种。先于家龛焚香叩许,择吉酬还。至期,备牲牢,延巫至家,具疏代祝,鸣金鼓,作法事,扮演《桃源洞》、《神梁□土地》、《孟姜女》等剧,主人衣冠,随巫跪拜,或一日、三日、五日不等。其名有三清愿、朝王愿、白花愿之属。	《辰溪县志》四十卷,清道光元年刻本

续上表

名称	傩戏形态	备注
还傩愿	疾病延医服药之外，惟祈祷是务。……宰牲延巫，为诸戏舞，名曰"还傩愿"。	《凤凰厅志》二十卷，清道光四年刻本
"傩"戏	正月元夕，有龙灯、傩、赛诸戏，萧鼓歌谣之声喧阗彻旦，沿街爆竹不绝。	《宜城县志》十卷，清同治五年刻本
划船	正月，宜三都各村以纸画为船，令人捧行，以当棹划，谓"划船"。正月初旬起，沿家轮递，十五日谓"众船"，十六日谓"送船"。其迎船之家，晨后放炮鸣钲，接画船于庭右而祀之，巫通主人姓名于神。祀毕饮酒数行，每人给糍二枚归家。及暮复至，其仪如初。庭中燃火一炉，巫祷神，家主率众拜，巫歌一曲，众童子手相牵炉角，四童子执□（铙）版（板）敲拍，围炉跳舞一周，谓之"一艄"。由此而五、而七、而九，乃送神，复设席款众而散。……其乡不贺岁。乡老相传，是岁不行则疾疫生。 另有治病之"打锣"、捧花盘、上刀山之巫仪。	《桂东县志》二十卷，清同治五年刻本
大傩	供傩神男女二像于堂，荐牲牢、馈醴，巫者戴纸面具，演古事如优伶戏者，更摆甲执斧，遍经房室，若有所驱除，击鼓鸣钲，跳舞歌唱，愈日乃已。	《龙山县志》十六卷，清光绪四年六年刻本
傩神戏	凡酬愿、追魂，不论四季，择日延巫，祭赛傩神。祭时必设傩王男女二像于庭中，旁列满堂画轴神像，愿大者搭台演傩神戏。	《保靖志稿辑要》四卷，清同治八年多文堂活字本
还傩愿	广集巫众，歌舞跳神，谓之"还傩愿"。	《续修永定县志》十二卷，清同治八年刻本
上元灯会	上元，城市自初十日志十五日，每夜张灯，爆竹喧阗。又用纸彩画舡，轮年分值，用歌郎鼓吹达旦，十六早焚于江浒，即古人傩礼之遗意（清同治十年刻本《茶陵州志》曰"禳灾"）。	《攸县志》五十五卷，清同治十年刻本

续上表

名称	傩戏形态	备注
傩案	沅湘之间,其俗信鬼而好祀,必使巫觋歌舞以娱神,道观佛寺,所在多有。今邑中又有傩案,刻神甚伙,乡村聚族而居者轮年供奉,一岁而迁,名曰"坐案"。水旱、疾疫皆祷于神。春夏有游傩之戏,秋成有钞化之事,以为祖传香火,不可废也。(旧志)迎傩之俗,大抵媚神祈福,乡例既成,延及子孙而不可免。谚曰"丁差傩案",盖喻其事若差役之不容缓也。	《巴陵县志》三十卷,清同治十一年刻本
迎傩	正月元旦后二日,乡人迎傩,歌舞达旦,沿村遍历,弥月乃止。	
打保福	延僧道治病。亦有称"打十保护"者。	
送瘟	同上之"送瘟船"。	
傩	六月,城乡多设醮,行傩禳疫。	《益阳县志》二十五卷,清同治十三年刻本
迎傩神	十二月,东北乡多迎来岁傩神,奉香火。	《平江县志》五十五卷,清同治十三年刻本
跳大头	正月,为百戏,若耍狮走马,打花鼓唱四大景曲,扮采茶妇,带假面哑舞诸色,入人家演之。"假面哑舞",清同治九年刻本《芷江县志》载俗云"跳大头"。	《黔阳县志》六十卷,清同治十三年刻本
还傩愿	先期科敛酒米、牲畜,至期鼓角轰然,居人竞随巫后,手持纸幡,遨游于墟庙间,谓之"进香"。	《宁远县志》八卷,清光绪元年崇正书院刻本
庆地主	又曰"乐坊市爷爷"、"三伯公"、"庆姑婆";秋收后,延巫作法跳舞,前街后巷,文武吏卒,无不与焉。	
大傩	十二月,先腊一日大傩,村人并击细腰鼓,扮金刚力士形以逐疫。欧诗云:"隋宫守夜沉香火,楚俗驱神爆竹声。"	《衡州府志》三十三卷,清光绪元年刻本

续上表

名称	傩戏形态	备注
祈年	元宵，乡间则坟墓送灯，田园爇柴，牢棚皆置灯烛，并有金鼓、爆竹、龙灯，先敬谷神、土地，沿家盘舞。	《善化县志》三十四卷，清光绪三年刻本
冲傩	人有疾病，不信医而延巫至家，满堂供设神鬼，吹角鸣鼓，戟指念咒，蹁跹跳舞，名曰"冲傩"、"送鬼"、"拜斗"、"十保福"。今其中有所谓传度师、引度师诸名目，远近争为迎至。	《道州志》十二卷，清光绪四年刻本
迎灯	上元，街市迎灯，各色不一；鼓乐喧阗，刀棒交舞，殆仿古傩遗意。	《耒阳县志》八卷，清光绪十一年刻本
逐疫	十二月八日为"腊日"，谚云："腊鼓鸣，春草生。"村人击细腰鼓，戴胡头及作金刚力士以逐疫。其日并以豚酒"祭灶神"。	《桃源县志》十七卷，清光绪十八年刻本
还傩愿	季冬举行，请巫师酬神，亦报赛之意。	《古丈坪厅志》十六卷，清光绪三十三年铅印本
迎鬼	十月十五日酬神，装列土兵百十人，头戴凉帽，身披红毡，手舞蛮刀，于神前跳舞，曰"迎鬼"。	
摆手	土俗各寨有摆手堂，每岁正月初三至初五、六夜，鸣锣击鼓，男女聚集，摇摆发喊，名曰"摆手"，以拔不祥。	
跳鼓藏	割一牲，置牛首于棚前，刳长木，空其中，冒皮其端以鼓，使妇女之美丽者跳而击之。择男女善歌者皆衣优伶五彩衣，或披红毡，戴折角巾，剪五色纸两条垂于背，男左女右旋绕而歌，迭相唱和，举首顿足，曰"跳鼓藏"。或有以能歌斗胜负者，彻夜不休。歌已杂坐牛饮谑浪，甚至乘夜私悦，曰"放野"。	

续上表

名称	傩戏形态	备注
跳鼓脏	同"跳鼓藏"。	《永绥厅志》三十卷，清宣统元年铅印本
除瘟疫	正月十二日，民间延巫师上刀梯以除瘟疫。	
腊祭	立冬日，许傩神，至腊日冲傩，曰"腊祭"。另，家奉坛神，三五年设坛"还傩愿"，唱《孟姜女》戏文。	
上刀梯	其俗，业巫者称为"阴纱帽"，将老则传之徒。是日号召乡里燃烛烧香，鸣钟击鼓。师冠妙善冠，衣赭衣，迎神跳舞。地设一梯，梯列刀数十，刃皆向上。徒左手执剑，右手持角而吹，跣足登梯，旋转上下，不惧亦不伤，师乃以法授之，曰上刀梯。	
广东省		
禳灾	正月"元旦"后五日迎牲以傩，谓之"禳灾"。(《潮州府志》四十二卷·清光绪十九年重刻乾隆四十年刻本载同）	《潮州府志》十二卷，清顺治十八年修纂刻本·康熙五年补刻本，1957年广东省中山图书馆油印本
童子傩	正月十三至十六，市井童子彩衣鬼面，鸣金鼓，入人家跳舞索赏。	《归善县志》十八卷，清乾隆四十八年刻本
逐疫	五月五日夜，鸣金击鼓，迎神逐疫。	《西宁县志》十二卷，清道光十年刻本
傩	正月十二日至十七日，傩，谓之"遣灾"，亦有至二十八日，或二月十二日乃傩者。	《雷州府志》二十卷，清道光十六年刻本
乡人傩礼	正月十日至十五日，则舞狮子、斗牛，行乡人傩礼。	《龙川县志》四十卷，清嘉庆二十三年刻本
做觋	人病重，延舞禳送，巫作女人妆扮，鸣锣吹角而舞，有赎魂、破胎、行罡、显阳、暖花、唱鸡歌诸术，曰"做觋"。	《永安县志》五卷，清道光二年刻本
大傩	十二月行大傩礼，官绅礼服迎神，选壮者赤帻、朱蓝其面，衣偏裻之衣，执戈扬盾，索厉鬼而大驱之，于古礼为近。	《重修电白县志》二十卷，清道光六年刻本
跳禾楼	六月，村落中各建一小棚，延女巫歌舞其上，以祈年，名曰"跳禾楼"。	《阳江县志》八卷，道光二十三年增补道光二年续修刻本

续上表

名称	傩戏形态	备注
年例	自十二月至二月，乡人傩，沿门逐鬼，唱土歌，谓之"年例"。	《茂名县志》八卷，清光绪十四年刻本
太平醮	高州春时，民间建太平醮，多设蔗酒于门，巫者拥神疾趋，以次祷祀，掷筊悬朱符而去。神号康王，不知所出。	
神游	仲春，祀室神，祝平安，各乡奉庙中神像巡行村落，谓之"神游"。	《海阳县志》四十六卷，清光绪二十六年刻本
登刀梯	造竹梯数丈，每级架刀，缘刀而上。又有卧钉床、走火路（即傩技之踏火海）等禳灾祛病之巫术活动。	
大傩①	叶石洞为惠安宰，淫祠尽废，分遣师充社夫，遇水旱疠疫，使行禳礼。又尊洪武旧制，每里一百户，立坛一所，祭无祀鬼神，祭日皆行傩礼。或不傩则十二月大傩。傩用狂夫一人，蒙熊皮，黄金四目，鬼面，玄衣朱裳，执戈扬盾；又编茅苇为长鞭，黄冠一人执之。则童子年十岁以上十二岁一下十二人，或二十四人，皆赤帻执桃木而噪，入各人家室逐疫，鸣鞭而出。	《广东新语》
华东卷		
山东省		
童子傩	十二月二十四日，小儿彩衣鬼面为戏。	《海丰县志》十二卷，清康熙九年刻本
乡傩	正月九日，拜玉皇宫，放爆竹，乡人扮演作诸戏具，亦犹行乡傩礼也。十五日，放灯三夕，各街路起彩棚，扮演乡傩，游览者绳属。	《博山县志》十卷，清乾隆十八年刻本
乡人傩	正月十五日"上元节"结彩为棚，张灯三夜，亲友会饮，鼓乐爆竹，乡人傩。	《阳信县志》八卷，清乾隆二十四年刻本
傩戏	十二月，儿童击锣鼓，饰鬼面，有傩戏逐疫之遗。	《乐陵县志》八卷，清乾隆二十七年刻本

① 此条出自清人屈大均《广东新语》"祭疠"条，中华书局1985年版，第216页。

续上表

名称	傩戏形态	备注
逐疫	正月上元,赛紫姑,放灯,作火树银花,陈百戏,以三日为度。或子弟戴鬼面,舞彩棒相戏于庭,盖古傩之遗意,即《汉书》所谓逐疫用侲子也。	《寿光县志》二十卷,清嘉庆五年刻本
傩戏	十二月二十三日,儿童击锣鼓,饰鬼面,傩戏以驱疫疠之鬼。	《商河县志》八卷,清道光十二年修、十六年刻本
上海市		
丐傩	十二月二十五日,丐者傩于市。(《青浦县志》四十卷·清乾隆五十三年刻本、同治五年尊经阁刻本亦载。)	《上海县志》十二卷,清乾隆四十九年刻本
丐傩	十二月朔日,傩于市,饰为鬼神,揭竹枝,鸣锣跃舞,至二十四日止(丐者为之)。	《松江府志》八十四卷,清嘉庆二十二年刻本
丐傩	十二月,丐者傩于市。(《华亭县志》二十四卷·清光绪五年刻本亦有载:二十四日,丐者饰鬼神傩于市。)	《上海县志》三十二卷,清同治十年刻本
江苏省		
丐傩	十二月二十四日,乞儿涂面执竹枝傩于门。	《太仓州志》十五卷,清康熙十七年补刻本
丐傩	十二月廿四日,扫屋尘,丐者饰鬼面傩于市。(《东台县志》四十卷·清嘉庆二十一年刻本载同。)	《靖江县志》卷十八卷,清康熙二十二年刻本
丐傩	十二月初一日,其人始偶男女,傅粉墨妆为钟道、灶王,持竹竿剑望门歌舞以乞,亦傩之遗意云。(光绪年刻本《常昭合志稿》载同)	《昭文县志》十卷,清雍正九年刻本
傩(跳灶王)	十二月观傩于市(初一日扮男女灶王,向人家跳舞乞钱,至二十四日止)。	《元和县志》三十六卷,清乾隆二十六年刻本

续上表

名称	傩戏形态	备注
傩逐	土俗以二月、六月、九月之十九日为"观音圣诞"。结会上山，盛于四乡，城内坊铺街巷次之。会前日，迎神轿，斋戒祀祷。至期，贮沉檀诸香于布袋，上书曰"朝山进香"，极伞盖幡幢、灯火傩逐之盛。傩在平时，谓之"香火"，入会谓之"马披"。马披一至，锣鸣震天。先至者受福，谓之"开山锣"。杀鸡喋血，谓之"剪生"。上殿献舞，鬼魅离立，莫可具状。	《重修扬州府志》七十二卷，清嘉庆十五年刻本
丐傩	十二月二十四日，丐者饰鬼面傩于市（《东台志稿》）。	
扮钟馗	十二月朔，乞儿作男妇装，称灶公、灶母，执竹枝噪于门，曰"保平安"（俗称"跳灶王"），至二十四日乃止。又有涂面扮钟馗逐鬼者，除夕乃止，盖即古傩之遗意。	《昆新两县志》四十卷，清道光六年刻本
跳灶王	十二月二十四日前后数日，丐者涂抹变形，装男女鬼判，嗷跳驱傩，谓之"跳灶王"。	《震泽镇志》十四卷，清道光二十四年刻本
跳灶王	十二月初八日，丐者戴纸冠涂面，扮傩逐疫，谓之"跳灶王"。	《茜泾记略》不分卷，清同治九年增补抄本
神会	上元元宵举神会，其礼皆极简，仿《周礼》方相氏之遗意。	《句容县志》十卷，清光绪二十六年杨元沉刻本
浙江省		
傩	十二月廿四日腊，祀土神，为岁终报礼。"祀灶"，治葬，有常仪。傩以逐疫。	《海宁县志》十三卷，清康熙十四年修、二十二年续修
丐傩	十二月二十四日，祀灶。丐者涂煤粉于面，装神鬼状，持剑叫跳于肆，索人财物，亦古者傩以逐疫之意。	《钱塘县志》三十六卷，清康熙五十七年刻本
调灶王	十二月，堕民带钟馗巾，红须持剑至各家驱鬼，谓之"调灶王"。	《康熙志·定海厅志》三十卷，光绪十一年刻本
逐疫（调灶王）	十二月二十四日送灶，扫屋尘。丐者傩于市，谓之"逐疫"，俗称为"调灶王"。	《武康县志》八卷，清乾隆十二年刻本

续上表

名称	傩戏形态	备注
丐傩	十二月二十四日扫尘,丐者饰鬼神傩于街。	《海盐县图经》十六卷,清乾隆十二年刻本
闹元宵	正月上元日,神庙并各街市悬放花灯,若龙马、禽兽诸状,看灯者或放烟花爆竹,扮为俳优假面之戏,金鼓喧沓,老幼征逐,俗谓之"闹元宵"。	《昌化县志》二十卷,清乾隆十三年刻本
傩	十二月二十四,夜设果送灶,傩戏于市。	《严州府志》三十五卷,清乾隆二十一年刻本
丐傩	腊月,乞儿以朱墨涂面,跳舞于市,行古傩礼。(嘉庆四年刻本《桐乡县志》、光绪五年刻本《师门县志》载均同;光绪三十四年刻本《嘉兴县志》载为"乞人饰鬼神,傩于街市,索取利物"。)	《嘉兴府志》八十卷,清嘉庆六年刻本
打耗	十二月二十四日,人家多设鼓而乱挝之,昼夜不停,至来年正月半乃止。相传名"打耗"。打耗者,言惊去鬼祟也。(《湖州府志》九十六卷·清同治十二年爱山书院刻本载同而有释:"问其所本,无能知者,但相传云此名'打耗'。")	《长兴县志》二十八卷,清嘉庆十年刻本
丐傩	十二月二十四日,乞儿涂抹为鬼形,跳舞索钱,亦傩意云。	
打夜狐	十二月腊日,丐者扮钟馗,手执木简,鸣锣跳舞,沿门乞钱,谓之"打夜狐"。	《西安县志》四十八卷,清嘉庆十六年刻本
大傩	七月,大傩,立桃人、苇索、沧耳虎等以逐疫。	
跳灶王	十二月二十四日送灶,丐者傩于市,曰"跳灶王"。	《南浔镇志》四十卷,清同治二年刻本
拦街	每岁春月,择吉设醮通衢,以禳灾(俗名"拦街",即古傩礼也)。	《景宁县志》十四卷,清同治十二年刻本
调灶王	十二月二十四日送灶,丐者以粉涂面,沿家乞钱米,谓之"调灶王"。	《安吉县志》十八卷,清同治十三年刻本

续上表

名称	傩戏形态	备注
闹年	十二月二十四日，儿童日夜鸣锣击鼓，至来年正月十八乃止，谓之"闹年"。	《临安县志》四卷，清光绪十一年活字印本
跳灶神	十二月二十四日"接灶"，丐者貌灶神叫跳索钱，谓古者逐疫遗意。	
游神驱疫	东岳庙有温元帅神像，俗于五月十六日迎神巡街坊。神前仪仗，有数十健儿绘面装夜叉，执戈突前踊后，以驱疫疠。	《兰溪县志》八卷，清光绪十五年刻本
傩	十二月二十四日，祭灶，拂尘，市井迎傩。（以上《嘉靖志》参《康熙志》）	《余姚县志》二十七卷，清光绪二十五年刻本
跳灶神	十二月廿四日"祀灶"，丐者貌灶神叫跳索财，谓古逐疫遗意。	《临安县志》八卷，清宣统二年活字本
跳灶王	十二月二十三日前数日，丐头饰四目作方相氏状，更扮一村女，鸣锣击鼓，沿门叫跳，谓之"跳灶王"，盖亦古乡傩之遗意。	《诸暨县志》六十卷，清宣统二年刻本
安徽省		
驱疫	正月七日，小儿鸣锣鼓驱疫。	《潜山县志》十二卷，清康熙十四年刻本
逐疫	正月立春先数日，旧俗以数人衣朱饰面，执戈蒙皮，入室旋绕，大约逐疫之意，古大傩之遗也。	《怀宁县志》三十六卷，清康熙二十五年张君弼增刻本
舞钟馗	五月端午，城关一带，好事者更以钟馗偶像架诸肩，团团旋转于市衢，金鼓随之，旁人亦燃放爆竹，掷五色小纸块纷飞空中以助兴。	
傩礼	傩礼，俗尚不齐，乡党好事者为之。正二月为春祀，虽山村僻墅皆有之，举事于社，盖春祈也。夏秋之际，制造龙舟，装饰彩绘，磔牲酾食，号"保安善会"，崇其神曰"太子"，奉张许二公。岁杪，间有召道士酹神者，喃喃诵经咒不休，谓之"烧木桁"，又称"醮平安"，亦季冬傩意也。	《歙县志》二十卷，清乾隆二十六年刻本
逐疫	正月上元，观灯，逐疫。	《青阳县志》八卷，清乾隆四十七年刻本

续上表

名称	傩戏形态	备注
游城隍	七月，奉城隍神巡行，县鄙仪仗甚盛，扮鬼诸卒，后拥前呼，以逐邪祟（崇），亦乡傩之意。	《绩溪县志》十二卷，清嘉庆十五年刻本
逐蚩尤	正月元旦日至十八日，旧时柏山朱姓以足系木，遍巡衢巷，名"踏高跷"，紫衣持戈作逐蚩尤状，今无继之者矣。	
乡傩	七月中元日，近年奉城隍神巡行，县鄙仪仗甚盛，扮诸鬼卒，以逐邪祟，亦乡傩之意也。	
傩	正月，元日，集长幼列神祇，鸣钲出行，饮屠苏酒，谒祠宇，交相贺岁，傩以驱疫。	《祁门县志》三十六卷，清同治十二年刻本
傩	立春日，官长实太岁，行鞭春礼，傩，	
逐疫	正月，凡乡落自十三至十六夜，同社者轮迎社神于家，或踹竹马，或肖狮象，或滚球灯，妆神像，扮杂戏，震以锣鼓，和以喧号。群饮毕，返社神于庙。惟兴孝乡逐疫，以黟、祁两县人随其所至为期，三月而止。	《贵池县志》四十四卷，清光绪九年活字本
跳灶	十二月二十三日，街市丐儿跳灶（古之傩礼也）。	《直隶和州志》四十卷，清光绪二十七年活字本
江西省		
傩礼	正月二、三日，城市乡堡皆迎土神，行傩礼。	《德安县志》十五卷，清乾隆二十一年刻本
傩神	十六日灯会过，傩神出市，黄金四目，犹然《周礼》之遗。	《静安县志》十六卷，清道光五年刻本
乡人傩	十二月岁暮，人家多召巫祝，披赭色衣，率幼童鸣锣击鼓，跳舞神前，祈福免灾，亦乡人傩之意。	《上高县志》十四卷，清同治九年刻本
起标	五月端午，家悬蒲艾于门，造龙舟竞渡，五日乃已。城市各街巷俱出所祀之神，逐巷祭赛，鸣钲击鼓，驱疫迎祥，谓之"起标"。	《星子县志》十四卷，清同治十年刻本
傩	正月元宵，张花灯，有傩。	《峡江县志》试卷，清同治十年刻本
逐疫	正月初三日侵晨，执杖欢噪以逐鬼，即傩之遗意也。	《高安县志》二十八卷，清同治十年刻本
阳戏	"阳戏"：即傀儡戏也，用以酬神赛愿。	

续上表

名称	傩戏形态	备注
逐疫	"立春"先日，乡人舁傩神集于城，俟官迎春后即逐疫于衙署中及各民户。	《萍乡县志》十卷，清同治十一年遵敬堂刻本
祈禳	会俗当春祈福，岁晚谢福。邑城内外敛钱祀神，兼唤优人演剧；或时建醮祈福弭灾。病者延消灾，巫者扮女装神前跳跃，鸣锣吹角歌唱，彻夜达旦，曰"坐夜"。	《会昌县志》三十二卷，清同治十一年刻本
逐疫	或疫疠大作，束草为龙，遍体插香，鸣锣击鼓，沿家旋舞，以逐疠鬼，拔除不详。	
送穷	元旦三日侵晨，束刍像人，以爆竹、锣鼓欢噪逐鬼，送至河边，曰"送穷"，即古傩遗意也。	《瑞州府志》二十四卷，清同治十二年刻本
巫舞	十二月岁暮，人家多召巫祝，披五彩衣，鸣锣跳舞，祈福免灾。	
福建省		
打夜狐	岁除，丐者作钟馗状，沿门乞米为戏，有驱除残年耗鬼之说，名曰"打夜狐"。	《罗源县志》三十卷，清道光十一年刻本
傩	十二月腊后，傩逐疫。	《福安县志》三十八卷，清光绪十年刻本
傩	岩俗，春秋里社意主祈年报赛，风既近古，费亦不奢。一岁两傩，驱逐邪疫，以城隍神主之，元（玄）衣朱裳，执戈扬盾，居然有方相氏遗风。	《龙岩州志》二十卷，清光绪十六年张文治补刻本
西北卷		
陕西省		
狮象舞	元宵夜，戴纸面狮象舞乐，以效古乡傩（城固县）。	《汉南续修府志》三十二卷，清嘉庆十九年刻本
傩	上元夜张灯，放花爆，扮傩角戏，萧鼓满城。	《汉阴厅志》十卷，清嘉庆二十三年刻本
傩	正月元日，乡人多以是日傩。	《澄城县志》三十卷，清咸丰元年刻本

续上表

名称	傩戏形态	备注
社火	上元灯节前后数夜，街市遍张灯火，村民亦备鼓乐为傩，装扮歌舞，俗名"社火"，义取逐瘟。	《靖边志稿》四卷，清光绪二十五年刻本
逐疫	上元日，仿古傩礼，逐疫。	《蒲城县新志》十三卷，清光绪三十一年刻本
甘肃省		
傩礼	正月初五、六日，乡民行傩礼，扮演故事。	《甘肃新通志》一百卷，清光绪三十四年修宣统元年刻本
华北卷		
北京		
打鬼	初八日，弘仁寺打鬼。其制，以长教喇嘛披黄锦衣，乘车持钵，诸侍从各执仪仗、法器拥护，又以小番僧名班第者，衣彩胄，带黑白头盔，手执彩棒，随意挥洒白沙，前以鼓吹引导，中番僧执曲锤炳鼓、鸣锣、吹角、演诵经文，饶寺周匝，迎祥驱祟。念五日，德胜门外黄寺，行亦如之。	《顺天府志》一百三十卷，清光绪二十八年重印本
天津市		
童子傩	十二月二十四日，扫舍，稚童饰鬼面傩戏，放爆竹。（盐山县）	《天津府志》五十四卷，清光绪二十五年刻本
	十二月二十四日，扫舍宇，儿童击鼓，饰鬼面傩戏。（庆云县）	
河北省		
童子傩	十二月除夕，小儿戴鬼脸，以象傩。	《景州志》六卷，清乾隆十年刻本
	十二月二十四日，儿童或涂饰其面傩戏，鼓吹竹爆。	《肃宁县志》十卷，清乾隆二十一年刻本
	十二月二十四日，小儿戴面具，戏以仿傩。	《盐山县志》十六卷，清同治七年京都文采斋刻本

续上表

名称	傩戏形态	备注
驱瘟逐祟	元夕，城市架松枝牌坊，演戏张灯，银花火树，时近二更，观者填市；村落亦设棚张灯，地广二亩，设黄河九曲灯，击太平鼓，跳百索，唱稻秧歌。制灯多尚巧，或凿冰为冰灯，堆雪为雪灯，走马灯、鳌山灯等。有猜灯谜、放炮仗等活动。故事有"九龙戏水"、"五鬼闹判"、"冰盘落月"、"飞老鼠"、"八宝盒"、"四方斗"、"莲华缸"、"葡萄架"、"炮打襄阳"、"火烧战船"等，无非驱瘟逐祟意也。	《遵化通志》六十卷，清光绪十二年刻本
山西省		
逐疫	上元，街巷悬灯，扮社火，仿古逐疫之意，又有唱秧歌者。	《定襄县志》十二卷，清光绪六年刻本
逐虚耗	正月十六日，撞钲击鼓，挨户作驱逐状，略如古人之傩，谓之"逐虚耗"，亦曰"逐瘟"。	《寿阳县志》十三卷，清光绪八年刻本
傩礼	上元灯节，城乡多扮灯官，唱插秧歌，来城内相征逐，仿傩礼。	《大同县志》二十卷，清道光十年刻本
备注		

九录：1. 形态罕见者，录。2. 形态独特者，录。3. 同省名称相同而形态相异者，录。4. 各省有相同傩戏名称者，录。5. 形态与戏曲关联者，录。6. 涉及"傩"，或傩形态无载或不详者，录。7. 岁时节令之迎神赛会等，方志有明确说明与傩或驱疫有关者，录。8. 同一省内，傩戏名称相同而形态相同或相似的，各县只录其代表形态，余则不录。9. 清代不同帝王年号内出现的相同或相似的"傩"，录。

五不录：1. 时间不详如仅注明"抄本"的地方民俗志记载，不录。2. 大量的祭祀类以及丧礼活动，不录。3. 大量的纯粹巫术活动如"祭灶神"、"嫁毛虫"等，不录。4. 名称不详而统称之者、且无形态记载者，不录。5. 岁时节令之迎神赛会，形态基本相似，如方志无明确说明与傩或驱疫有关的，则不录。

第三节　民间傩戏形态

据前文所述，成于周代的傩驱范式发展到明代，已经消解于民间傩戏之中。这些消解后而形成的傩戏形态，在明代以前有零散的文献记载，而最能反映这种消解情形的，就是清代民俗方志中的记载。从文献看，清代民俗方志中傩戏形态为数众多，其中涉及诸多问题，尚需要进一步分析。

一、民间傩戏种类及其与先秦傩戏关系

再次强调，此处讨论的是源自方志记载的民间傩戏形态，而学界搜集并研究的清代其他傩戏形态，此处暂不涉及。表中所列显示，清代傩戏形态繁杂，它们属何种类，与先秦傩戏无关系如何？不妨以"时傩"为标准，同时兼顾驱鬼特征来探讨这些问题。

之所以这样，主要是因为后世民间傩戏基本上由驱傩、驱鬼或两者融合而来。按照周代时傩的区分，傩戏分为季春之傩（国傩）、仲秋之傩（天子傩）和季冬之傩（大傩）三大类型，而关于清代民间傩戏的划分就按照其傩戏举行的时间来分类。今据此将清代民间傩戏分为大傩（冬傩与春傩）、夏傩、十月傩和其他类型傩等四类，以研究清代方志所载傩戏形态与其远祖之关系。因为这种分类既简单明了，具有可操作性，又可遵循且能理清傩戏演变的历史逻辑。

1. 大傩形态。笔者认为，清代民间大傩形态包括季冬之傩与春傩两种类型。具体分析如下文。

（1）先来分析冬傩形态与先秦傩戏之关系。如表8.3所示。

表8.3 冬傩与先秦傩戏关系

名称	时间与省份		名称	时间与省份	
童子傩	十二月除夕、十二月二十四日	冀	傩礼	十二月二十四日（童子傩）	津
跳灶	十二月二十三（丐傩）	皖	傩戏	十二月（二十四日）（童子傩）	
庆坛	十二月	川	傩戏	十二月二十三（童子傩）	鲁
还傩愿	季冬（湘）		大傩	十二月	
赛冬	十二月岁暮		童子傩	十二月（傩戏）	
傩	十二月岁除		鬼面戏	十二月二十四日（童子傩）	
大傩	十二月先腊一日	湘	丐傩	十二月初一、二十四	苏
			扮钟馗	十二月朔（丐傩）	
腊祭	立冬日		跳灶王	十二月初八、二十四日（丐傩）、初一至二十四日	
逐疫	十二月		丐傩	十二月二十五、朔日、二十四日	沪

续上表

名称	时间与省份		名称	时间与省份	
逐疫	十二月十八日	鄂	调灶王	十二月（钟馗驱鬼）	浙
大傩	十二月先腊一日		跳灶王	十二月二十三日前数日（方相傩）	
傩	十二月"社日"		逐疫	十二月二十四（调灶王、丐傩）	
乡人傩	十二月初八		傩	十二月二十四	
乡傩	十二月初八		丐傩	腊月、十二月二十四	
大傩（方相傩）	十二月	粤	鬼形舞	十二月二十四（丐傩、童子傩）	
年例（乡人傩）	十二月至二月		打夜狐	十二月腊日（丐傩）	
备注（冬傩之各行政区省份）			打耗	十二月二十四日至来年正月半乃至	
华东区	鲁、沪、苏、浙、皖、赣、闽		傩	十二月二十四	
中南区	鄂、湘、粤		闹年	十二月二十四日至正月十八（童子傩）	
西南区	川		乡人傩	十二月岁暮	赣
华北区	津、冀		巫舞		
			傩	十二月腊后	闽
			打夜狐	岁（丐饰钟馗）	

　　根据上文阐述，此处大傩之意即季冬之傩之后世遗存。在分析之前，还需要交代一些常识性的历法知识。中国古代历法有不少，如夏历、殷历与周历。涉及本文研究的就是夏历与周历。夏历就是夏代的纪年历，就是今天所谓的农历，它以寅月为正月。周历即周代历法，以建子月为正，而建子月为夏历十一月，即周朝历法是以农历十一月为正月，即春季的第一个月，也就是后世的孟春。汉代以后基本上采用的都是夏历，清代实施的《癸卯元历》历法亦是如此。不妨以表格形式显示两部历法四季划分之不同，如表 8.4 所示。

表8.4 夏历、周历比较

比较内容	春			夏			秋			冬		
	孟	仲	季	孟	仲	季	孟	仲	季	孟	仲	季
夏历	1	2	3	4	5	6	7	8	9	10	11	12
周历	11	12	1	2	3	4	5	6	7	8	9	10

这一不同,并不影响笔者对"大傩"形态的分析。因为中国古代历法处在不断演变之中,四季即月份的划分均随历时性环境不同而不同,而实际的月令变化应当是一致的。笔者认为,上表所列之傩戏乃季冬之傩。

首先,就举行时间看。据表中所列,只有湖南省的还傩愿直接点明是在"季冬"举行,在此意义上,它当是周代意义上的大傩的遗存。而其他傩戏形态,文献均记为十二月举行。与周代大傩举行的时间相比,似乎清代这些众多的大傩相异,似乎不是季冬之傩。但从其后四季划分看,十二月是其后古代四季之冬季最后一个月份,恰是"季冬"。在这个意义上,清代民间这些傩戏属于季冬大傩无疑。至于说是在具体哪一天或几天稍有不同——这恰是大傩在后世各地演变而成。湖南省的,迎傩神与逐疫的举行是在十二月;湖北的大傩、乡人傩则具体一些,在十二月初八;山东傩戏的举行则在十二月或十二月二十四日。

不过,浙江的闹年、广东的年例特殊一些——跨旧年年尾与新年年头,时间长达一个月甚至两三个月。这些傩戏与"时傩"之季冬大傩举行的时间不同,将两者视为季冬大傩一类,能否给出合理的解释?可以。

不妨探究一下湖北与湖南的傩戏。湖北省的大傩与乡人傩,两者举行的时间一致,应为同一形态的傩戏在不同地方的异称。而湖南省则称为还傩神、逐疫,只是大致给出了时间,它们与湖北省的乡人傩是属于同一类型的傩戏?从傩驱目的看,两者相同,应视为同一类型的傩戏。而湖北省广济县的乡人傩与它们同根同源,同属大傩形态。

广济县的乡人傩,文献曰"正月,乡人始傩,一月乃罢,或三四月罢"。此段话有三个方面要注意:一是"乡人始傩"即为乡人傩;二是"初始举行的时间是正月";三是傩戏扮演延续的时间或一月、或三四月。据前两者判断,广济县的乡人傩属于季冬大傩无疑。这个判断似乎与第三个问题矛盾。其实,这个矛盾很好解释:是季冬大傩的延续,而不能视为"季春国傩"。

其实,广东年例的文献记载已有明言。年例,文献记曰"自十二月至二月,乡人傩,沿门逐鬼",方志中确凿地记载着:年例即乡人傩。可见,在广东,民间并不

在乎时间延长与否或延长至何月,而是重视年例在十二月举行后的目的与效果。这种乡人傩,在广东年年举行,成为代代相传的例行之事,民间遂称之为"年例"。而其举行的时间为十二月至二月,并不影响其傩戏形态归属的判断。可以说,广东的年例即属季冬大傩。那么,浙江的闹年延长至正月,并不是一个孤立的事项,其目的与形态归于季冬大傩的范畴应无疑问。

再者,年例的目的为驱鬼,这于广东各地大傩为常见。屈大均《广东新语》所记的"大傩",是周代方相傩与秦驱鬼仪式的合流,时间是在十二月,属于典型的季冬之傩。就形态而言,都是沿门驱疫逐鬼,只是屈大均所记更为详细。

据此,湖北之大傩、乡傩,湖南之迎傩神、逐疫,应同属于季冬之傩或乡人傩,是周代季冬大傩或乡人傩经过历时性与共时性演变后在清代各地的不同遗存。它们的本源当为周代季冬之大傩。正因如此,周代季冬大傩称谓,历经漫长的演变,从湖北到广东这一由北而南被高山大河阻隔的广大地区,才被保存下来。

由此可知,周代季冬大傩或乡人傩,演变到清代,基本还保存着周代的名称。就名称与举行的时间看,从十二月至二月举行的傩仪,皆属于季冬大傩。这与周代严格意义上的季冬大傩稍有不同,是后世演变的结果。据此,就可以解释为何清代在仲春之月举行傩戏了,原本是季冬大傩的延续。

其次,就形态上看。从此表而言,先秦季冬大傩演变到清代民间,其武力驱逐的性质未变,但形态已发生了变化。一是形态即仪式或程序由先秦的繁复而变为简略;二是操作包括妆扮、舞蹈等由复杂而变得简单;三是由先秦的单一变得复杂。前两者无需赘述,只要将先秦傩戏文献与清代民间傩戏文献比较,即可自明。而第三者,这里尚需多言几句。

季冬大傩演变至清代,大致形成两条支流:一条是季冬大傩演变后的遗存;一条是童子傩。大傩形态基本由秦汉傩而来;而逐疫其实即大傩,其源于周代时傩之"索室驱疫",汉代直接云"大傩,谓之逐疫",后世文献或民间直呼大傩为逐疫,或干脆称大傩活动为逐疫——尽管在演变过程中有所损益,但基本性质未变。另,乡人傩(或称乡人傩礼、乡傩)属于典型的季冬之傩,与大傩异名同质。只不过,清代民间之乡人傩或大傩已不是周代时傩之大傩,而是糅合了秦汉傩戏的一些重要因素如驱鬼(其实也吸收了六朝佛教等一些因素)。

不过,有一些形态还需要注意。如湖北省来凤县之"大傩"。这一名称在民间广泛使用,而形态各异。就此处而言,乃是湖北省来凤县民间的称呼。其形态表述为"每岁春夏之交,城内外敛钱斋醮,地方官亦登坛上香,为民祈福"。从仪式看,分为两个部分:一是斋醮,这由巫师或道士主持并实施;二是上香,由地方官实施。这两个仪式环节反映的是典型的巫术活动,与周代之九门磔禳,以毕春气不同,而与贵

州湄潭县民间五、六月为禳灾疫而举行的"青苗戏"相似。尽管如此，民间仍称之为"古者大傩之意"，当与"祈福"目的有关。这也反映了民间对于"大傩"的认知——"大傩"的内涵与外延，于民间各地获得了广泛的诠释。这种诠释是在民间民俗语境下的一种民俗事项，不具有严格的学术意义。笔者认为，这是民间的说法，是误称，而不是先秦文献或学术意义上的观点。

再如逐疫。这是云南省普洱府民间举行的一种仪式，由僧道举行：先设醮，后扎龙船、扮方相，以逐疫。显然，这是巫、傩融合的形态，尽管由僧道举行，但方相氏傩驱还是保存下来，当是周傩形态的遗存。湖北通城之还香火，则是迎傩神演戏，其中亦有周傩遗迹。至于打醮类，则是后世演变的结果。

又再如划归季冬大傩之湖南省永绥的"腊祭"。从先秦文献看，它是祭祀农神等的纯粹的巫术仪式，具有感恩的特征，并无傩驱的性质。不过，方志所记曰"冲傩"，就与傩拉上了关系。从历史演变看，腊祭是独立于傩驱之傩戏的巫仪；傩尽管与巫合流，但其傩驱特色并未彻底消失。那么，腊祭为何与傩扯在一起？这可从文献入手来探究——"立冬日，许傩神，至腊日冲傩，曰'腊祭'"。

此文献说"许傩神"，则许者何也？许愿也。为何这样解释呢？这就涉及另一个词"冲傩"，这是湖南永绥的称呼；而沅陵县称为"充傩"。前者，冲傩之"冲"可释为破解厄运，后者之"充"当地人释为"充当傩神"，这两者解释，都是请傩神祈其帮助化解凶运之活动。那么，许诺神之"许"，是向傩神许诺酬谢之意，故先有立冬日的"许"，后有腊日的"冲"——整个仪式分为两个环节，前者为求神请神仪式，后者为搬神驱疫仪式。从破解厄运看，具有驱除的性质，与后世傩戏无异。其称为"腊祭"，与其在腊日举行不无关系。因此，此"腊祭"与史上祭祀农神之腊祭大相径庭，是湖南省地方的俗称而已。

不过，必须明白，尽管"腊祭"可视为傩戏，但与真正的傩驱性质的傩戏还是有区别的。因为湖南腊祭是将傩视为神，带有"请神"意味，巫术性质比较突出，而傩驱性质相对淡化。所以在"立冬日，许傩神"文献后面，有"还傩愿"文献"家奉坛神，三五年设坛'还傩愿'，唱《孟姜女戏文》"的一段记载。两者同属湖南《永绥厅志》所载之永绥民俗。故，冲傩可视为还傩愿之一种。既是还愿仪式，则巫仪性更鲜明。换言之，傩驱性质基本消融于祭祀巫术活动之中。

童子傩、丐傩与跳灶王均在十二月举行，据此认定其为季冬大傩于后世演变之一支，应无问题。

总之，清代民间季冬傩戏形态，尽管与先秦傩戏形态形式上有区别，但依然保存着前秦傩戏形态的基本特征，应视为先秦傩戏形态在清代的遗存，是由先秦傩戏形态经历了漫长的历史演变而来。

（2）再看"国傩"形态，如表8.5、表8.6所示。

表8.5 国傩

名称	时间	省份
傩	正月元日、上元日、上元夜	陕
社火	上元前后（逐疫）	
狮象舞	元宵夜（乡傩）	
逐疫	上元夜（逐疫）	
傩礼	正月初五（或初六）	甘
傩礼	上元	晋
逐疫	上元	
逐虚耗	正月十六（逐瘟）	
驱瘟逐祟	元夕	冀
打鬼	正月初八	京
傩逐	元旦	豫
炭将军	元旦	
傩	正月元日、元宵、立春日	皖
逐疫	立春前数日、正月十三至十六夜（逐疫）	
驱疫	正月七日	
逐蚩尤	正月元旦至十八日（逐疫）	
傩礼	正二月	
乡人傩	正月初九，初十五日	鲁
逐疫	上元	
神会	上元元宵	苏
傩礼	正月二、三日（游神）	赣
傩神	正月十六（方相傩）	
逐疫	正月初三，或"立春"先日	
送穷	元旦三日（逐鬼）	

续上表

名称	时间	省份
傩礼	上元灯节（乡人傩）	鄂
方相傩	立春前三日	
乡人傩	正月	
索室驱疫	上元节	
"国傩"	正月元夜，或至二十日夜，直至三四月	
傩赛	正月（神会）	
逐疫	立春前三日或先数日、元宵前数日	
祈神会	正月十七至十八日（逐疫）	
迎灯	上元（古傩），或称"演龙灯"（逐疫）	
赶毛狗	正月十五日夜（逐疫）	
迎傩	元旦后二日	湘
"傩"戏	正月元夕	
除瘟疫	正月十二	
迎灯	上元（古傩）	
上元灯会	上元初十至十五日（禳灾）	
划船	正月（童子傩）	
跳大头	正月	
祈年	元宵（逐疫）	
乡人傩礼	正月十日至十六日	粤
童子傩	正月十三至十六日	
禳灾	正月元旦后五日	
上九会	正月九日（祀神）	川
大烛会	正月九日（游神）	
平安清醮	上元前后（驱瘟，僧人实施）	
斗灯	正月初九至十五夜（春傩）	
迎傩神	正月初八	贵

续上表

名称	时间	省份
傩	十六日灯会后	云
太平清醮	正月朔初九（迎神）	

表8.6 二月或三四月傩

名称	时间	省份
拦街	每岁春月	浙
逐疫	三月	云
太平清醮	春二三月	川
祈禳	仲春（逐疫）	川
城隍会	二月初八	川
送瘟船	三月	川
还香火	三春之月	鄂
平安醮	三四月	鄂
大傩	春夏之交	鄂
神游	仲春	粤
太平醮	春天（游神）	

必须声明的是，此处称清代民间正月至春夏之交期间举行的傩戏为"国傩"，只是一种预设。清代方志的确有明确的记载，称一些傩戏为"国傩"。如同治六年刻本《大冶县志》载云"亦月令季春命国傩毕春气之遗"；四川"斗灯"被视为"春傩"。大冶县所谓的国傩，其实是当时正月上元迎灯、清明插柳、扫墓、春尽时节游神习俗，文献将这整个过程称为周代月令季春之国傩。从正月举行而至季春结束，时间如此之长，这与时傩之季春之傩区别甚大。"斗灯"之举行止于正月十五；且表中为数众多的傩戏，其举行于结束的时间多在正月。因此，文献记载清代民间所谓的"国傩"或"春傩"是周代季春之傩的后裔，颇值得怀疑。

首先，从"国傩"举行的时间上看。先秦文献有明确记载，国傩举行是在季春即春季的最后一个月份举行。而春季各月份，清代帝国境内几乎无处不举行傩戏，有正月举行的，有二月举行的，也有三月举行的，甚至在四月或春夏之交举行的，还有

从正月延长至三四月举行的。如将三月举行的视为季春之傩，勉强说得过去，但春季其他月份举行的傩戏，又如何看待？

其次，从"国傩"目的看。文献有确切的记载，国傩的目的是"毕春气"，必须在季春举行方能达成。但是表中所列之正月、二月、三月、四月或者由正月延长至三月、四月举行的傩戏，其目的难以用"毕春气"来解释。而上引《大冶县志》记载的延长至三月、四月之傩戏，视为"毕春气"的月令国傩之遗，则属民间的看法，于学术而言，尚难令人信服。

最后，从"国傩"含义看。"国"之义，在周代不可能释为国家，如果这样解释，则国傩就是周王朝全国举行的傩戏，显然与冬傩相抵牾。其义当释为国都、国城或泛指城邑。众所周知，周代体制是宗法制下的诸侯分封制，王朝境内遍布大大小小的封国，之所以称国，即以大小诸侯居住城邑而言。据周城市体制，城邑分内外，分别称之为"国"与"郊"。《周礼·地官·泉府》云："买者各从其抵，都鄙从其主，国人、郊人从其有司。"疏曰："云'都鄙'者，可兼大小都家邑。云'国人'者，谓住在国城之内，即六乡之民也。云'郊人'者，即远郊之外六遂之民也。"①

按照周代政治体制，天子傩在秋季举行，诸侯与百姓是不能僭越的；而诸侯则在春季举行傩戏，是为"国傩"；冬季则由官府出面举行，《周礼》所谓的"郊人"才能参加，后世称之为百姓傩，其渊源有据也。可以说，周代时傩体现了周代森严的等级制度。据此，周代"国傩"则是诸侯封国举行的傩戏。

这样分析，似乎并不能从含义上回答春季举行的傩戏是否属于"国傩"这一问题。其实，问题已很清楚。一是国傩的举行是毕春气；二是国傩是诸侯封"国"内举行的傩戏，可视为"诸侯傩"，郊人不得僭越。这两点于后世春季尤其在正月、二月或四月举行的傩戏中，均解释不通。

据上，将这些不同时间段举行的傩戏，都视为如方志所说之"国傩"遗意，还难以成立。

既难成立，则这些傩戏是否与先秦傩戏就没有关系？似乎不必过早地下结论。此处不能忘记上文讨论中涉及的冬傩几种形态：分别是湖北广济县的乡人傩、山东的傩戏以及广东的年例。这几种傩戏形态据始于旧年季冬而结束于新年的二月或三四月份。前文已述，这几种傩戏均从旧年季冬举行而延长至二月或三四月，属于季冬大傩。这些文献的启示是，至少正月与二月举行的傩戏，不属于"毕春气"的国傩——从湖北、山东、广东等傩戏看，它们当属于季冬大傩于清代演变的结果。

其实，按照商周文化的历时性环境，仲春是举行生殖崇拜仪式的季节，文献未见

① 《十三经注疏·周礼注疏》，第449—450页。

此月举行傩戏的记载。从名称看，"二月或三四月傩"所列，各省基本上以游神为主；在从形态上看，具有"逐疫"特征的只有四例，其中一例是四川三月份的"送瘟船"——就傩驱范式看，先秦没有此类傩戏，当是后世出现的，则具有逐疫特征的就仅余三例。再将二月举行的傩戏除去，只剩下打醮、游神两类——它们由后世的巫、道结合而来。这样分析后，二月或二、三月举行的傩戏中，真正在三月即"季春之月"举行的傩戏就只有云南的"逐疫"、四川的"送瘟船"和湖北的"还香火"。送瘟船是后世出现的；还香火则为迎傩神演戏，已发生了变异，属祀神类，勉强可算作"国傩"。如此，笔者所见清代民俗方志记载的春季举行的傩戏，与先秦季春之傩扯上关系的只有二例，即云南的逐疫、湖北的还香火。

不过，这两例是不是真正意义上的国傩？不妨看看湖北春夏或三、四月举行的大傩与平安醮。前者形态文献云："每岁春夏之交，城内外据金斋醮，地方官亦登坛上香，为民祈福，即古者国人大傩之意"。这是典型巫祭仪式，是祀神。而平安醮，亦僧人诵经祈福而已。故，按先秦"傩驱"性质看，两者居于国傩无关。

笔者认为，春节正、二月举行的傩戏，应是旧年季冬大傩或延续；三月或三、四月举行的傩戏，基本上均在后世结合其他祭祀活动发展而来，故严格上讲，它们无法归类，亦可纳入季冬大傩的行列中——这样可以免去一些不必要的纠结。

不妨再用数据说话。据清代民间傩戏表，清代春季举行的傩戏形态样式共有61种，而孟春之月举行的有50种，比例高达82%；其他月份举行的，仅仅只有18%。从地域看，这类形态分布得亦为最广，黄河流域与长江流域都有其踪迹可循。该如何解释这一现象？就时间而言，这类傩戏应是周代大傩仪即季冬之傩的遗存。周代季冬之月，于后世历法则为孟春之月，两者恰好处在一首一尾，这不是巧合。季冬之傩目的是"送寒气"，周代不必说；而清代孟春正是冬去春来之时，此时举行傩仪，与周代季冬之大傩仪非常吻合。

这亦可解释，清代扇鼓傩戏为何可以称为季冬之傩戏即乡人傩了。

根据讨论，为醒目见，将上表所列清代民间春季傩戏，做一个简单的分类，即大傩类、游神类、送瘟类、祈禳或打醮类（合称"禳醮"），如表8.7所示。

表 8.7 清代民间傩戏分类

	大傩	游神	送瘟	禳醮
正月	傩、大傩、狮象舞、逐疫、傩礼、打鬼、傩逐、迎傩、驱疫、除瘟疫、逐蚩尤、乡人傩、傩神、方相傩、索室驱疫、"傩"戏、炭将军、祈神会、迎灯、划船、赶毛九（狗）、迎灯、祈年、社火、送穷、乡人傩礼、童子傩、斗灯	傩礼、傩赛、"国傩"、上九会、大烛会、迎傩神、太平清醮、神会	逐虚耗、平安清醮	禳灾、上元灯会、平安清醮
省份	京、晋、豫、陕、皖、鲁、赣、鄂、湘、粤、川、贵、云	云、贵、川、鄂、苏、赣	赣、晋	云、湘、粤
二月至三月	傩礼、逐疫	城隍会、还香火、神游、太平醮	太平清醮、拦街	
省份	皖、云	川、鄂、粤		川、浙
三四月或春夏之交	大傩		送瘟船	平安醮
省份	鄂		川	鄂

再回头看看明代傩戏。就文献看，明代傩戏举行的时间除大部分在十二月外，有部分在正月举行，无疑亦为季冬傩戏之后裔。清代季冬傩戏在正月举行，正是此习俗于各地民间的历史延续。

行文至此，有一个现象值得思考，即时傩中似乎只有季冬大傩一支得以传承至后世，而国傩与秋傩之传承则罕见文献记载。这种情况发生在何时？根据笔者掌握的文献，当在春秋时期；且从文献梳理与分析看，自春秋时代以至清代，文献中均罕见国傩与秋傩的身影。这种情况一直延续到今天。

（3）季冬大傩传承的历史逻辑与成因。其实，笔者在分析傩驱范式消解时，就已涉及季冬大傩传承的历史逻辑问题。严格说来，明、清两朝没有国傩或秋傩，这是由傩戏历史发展造成的。

就文献而言，国傩与秋傩的不举行并非如清人所说止于唐代而不见，而是要追溯到春秋时代。春秋孔子《论语》只有"乡人傩"文献记载，国傩与秋傩则罕见之。而秦代吕不韦《吕氏春秋》也只载送寒气的"有司大傩"，则此大傩为季冬之傩无疑；除此之外，亦未见秦代有关于国傩与秋傩的文献记载。汉承秦制而损益，甚至民

间部分傩戏尤其是东汉大傩举行的时间都在冬季。魏晋至五代为中国古代历史上混乱的时期,而冬季举行傩戏却屡见之于史料,今再补充几则:

> 季冬大傩,旁磔鸡,出土牛以送寒气。(曹魏时期)①
> 晋制:每岁朝,设苇茭桃梗、磔鸡于宫及百寺门,以辟恶气。②
> 旧时岁旦,常设苇茭桃梗、磔鸡于宫及百寺门,以禳恶气。(五代·宋)③

这类文献史料载之凿凿。南北朝时,傩戏的举行亦多在十二月。如梁朝人宗懔《荆楚岁时记》载之金刚力士驱疫在"十二月八日";史料所及北魏、东西魏以及北齐大傩戏都是在十二月举行。隋朝短暂,但史料所记其傩戏举行亦只有冬傩。而唐宋两代亦如是:

> 唐时傩礼大率仿照后汉之制,惟于季冬一行之。《宋史》遂不复载,观《东京梦华录》所言,大抵杂以委巷鄙俚,盖唐时犹以为国家之典礼,至宋则直以戏视之,而古意亦微矣。④

这是《续通志》之《礼略·军礼·时傩》中所载的一段话。它说明三个问题:一是唐代只有季冬之傩还在举行。二是唐代时傩只剩下"惟于季冬一行之"的冬傩是由后汉即东汉延续而来,表明时傩之"国傩"与"秋傩"之不传自东汉时期就已出现。三是"傩礼"的崩溃自宋代始,因为《宋史》不载。尽管正史不载,但文人笔记如《东京梦华录》、《武林旧事》等都有记录。这些笔记所记傩戏,亦均于腊月举行。

而辽、金、元时期的傩戏史料罕见,据学者搜集看,亦于冬季举行。如金国的大傩是在"冬"季举行;辽国的"惊鬼"在"正旦"举行等。⑤ 元代傩戏资料甚少,如被学者视为傩仪的"射草狗"就是在十二月下旬举行。⑥ 而明清傩戏举行的时间,见上文之阐述。

至此,可以说,清代帝国境内传承的傩戏,大部分为"时傩"之季冬之傩之演变或遗存。这是一条传承有自且演变清晰的历史逻辑过程,这一逻辑过程也印证了笔

① 《初学记》第一册卷四第84页《岁时部下》引王肃《仪礼》,中华书局1962年版,第84页。
② 《文献通考》卷八十八,中华书局1986年版,第805页。
③ 《宋书》卷十四,中华书局1974年版,第342页。
④ 《续通志》卷百七十,浙江古籍出版社2000年版,第3960页。
⑤ 《辽史》卷五十三《礼志六·岁时杂仪》,中华书局1974年版,第877页。
⑥ 《元史》卷七十七《祭祀志六·国俗旧礼》,中华书局1976年版,第1925页。

者的判断。

季冬之傩得以传承于后世自有其成因。尽管清人的说法——时傩之举行至唐代只剩下季冬大傩不妥，但说明在清代已有人注意到国傩与秋傩的消失问题。个中原因，后世罕有学者注意。季冬大傩作为时傩之后世的唯一传承，有以下缘故：

首先是历史对时傩的选择与延续。据文献判断，时傩成型于西周，国傩、秋傩与冬傩在西周帝国境内经常上演。根据上文分析，到了春秋时代，国傩与秋傩就已罕见，唯乡人傩即季冬大傩尚在举行；而傩戏研究到今天，学者们用功甚伟，但在浩如烟海的古代文献中，到目前为止，尚未发现关于战国时代傩活动的记载，时傩的身影似乎退出了战国这一历史舞台。历史上，西周灭亡后东周建立，在其前一个时期即春秋时期，中央政权尚有控制地方诸侯的力量，此时王朝相对稳定，西周傩仪尚能在此期延续，但也只有孔子所参与的乡人傩被文献记载下来，而国傩与秋傩则不见文献录之——似乎从春秋时期起，这两种时傩形态就淡出了历史舞台。到了战国时代，王朝中央政权名存实亡，各地诸侯相互攻伐，战乱频仍，天灾人祸不断，礼乐崩溃，则时傩之举行亦因之而停顿。

而秦代更难以见到这两类时傩举行的记载——甚至是冬傩，亦只在吕不韦《吕氏春秋》中惊鸿一现。之所以出现这种情况，最大的原因亦是战乱与秦王的暴政。

秦帝国是通过征战六国而统一的，血腥残酷的战争彻底摧毁了前代的各种制度，时傩自然难以幸免。所幸的是，《吕氏春秋》尚有寥寥数语的记载。不过，这种大傩在秦代亦是命悬一丝，可能不是常例，否则大可如周代傩仪那样被浓墨重彩的记载下来。

按周礼，国傩乃是地方诸侯封国举行的春傩，而秋傩乃是天子举行的，这两种时傩形态是与周代天子制与宗法制相适应的。秦统一六国后，实行皇帝制与郡县制，原来的天子制与封国制均被替代，在此意义上，诸侯封国举行的国傩与周天子于宫廷举行的秋傩都失去了生存的历史土壤。这可能是国傩与秋傩不见于秦代文献记载的原因——从秦帝国统治者意志出发，客观上，这也是对西周政权体制的一种彻底否定。

而冬傩，则是上至帝王下至百姓全国范围内举行的大傩，任何朝代都可实施，这与其能唤起前朝记忆无涉。不过，即使冬傩于秦代举行过，也没有西周人的狂热与虔诚。加上秦帝国短命，遂使得冬傩失去了在秦帝国时代发展的历史机会。

另一个原因就是新傩驱范式的建立，替代了原本比较成熟的周傩范式，这就是秦代的驱鬼范式。秦人信鬼而惧鬼，《睡虎地秦简日书甲种疏证》大量记载的驱鬼巫仪就是明证。秦人因何惧鬼？一是战乱造成大量人员死亡；二是秦法严苛，死人亦不少。于是，商周鬼观念遂于秦代泛滥，其应对的措施是驱鬼之巫术，而不是周之方相傩。其原因可能是时傩举行的仪式繁复，且季节性太强，故不能解决眼前遇到的诸多

困境，如各种瘟疫与疾患等；而驱鬼巫仪，程序简单，易于操作，且不受时令限制，又方便快捷，故被秦人接受并发扬之。

从战国时期的礼乐崩溃到秦王朝皇帝制与郡县制的确立及其驱鬼范式的建立，使得时傩之国傩与秋傩失去了生存的现实土壤，而冬傩的举行在这样的环境下亦举步维艰。战国之后时傩废弃与否的情况，当以秦王朝为分水岭。周傩以驱疫为主，到春秋时代亦如此；秦傩以逐鬼为主。秦以降，傩戏多以驱疫逐鬼为内核，故秦弃国傩与秋傩而承冬傩，以及驱鬼范式的建立，奠定了整个封建王朝甚至其后世傩戏之基础。这就是为何自秦以后，傩戏文献多表述为十二月举行傩或大傩的缘故。换言之，秦至清代这一漫长的历史时期，出现的种类繁多而形态各异的傩戏，基本上是由周代时傩之一支季冬大傩，或由其与驱鬼相结合发展、演变而来。可以说，后世的诸多傩戏形态，基本上都是季冬大傩的后裔，属于冬傩体系。尽管在发展与演变的历史过程中，这些傩戏吸收了其他艺术因素而有所损益，或有新的形态衍生出来，但并不能改变或替代这一傩戏演变的主流方向。

其次是宫廷大傩仪示范效应。严格说来，后世大傩仪的举行并未遵循先秦时傩举行的时间即季冬举行，后世大傩仪的举行或在十二月，一月，甚至一月至二、三、四月份。这些傩仪的目的都是送寒气，"时傩"的是一种变通。

季冬大傩经历了历史的洗礼与选择而保存下来，要获得社会认可，无论是客观上还是主观上，还需要一定的方式，而历史亦的确给出了自己的解决方案。这就是始于东汉的宫廷大傩仪的确立——将方相傩与驱鬼结合在一起。这种大傩仪的确立有着强烈的示范效应。具体表现为：

一是彰显皇权意志的权威性。根据前引东汉大傩文献，一年一度的大傩是在"先腊一日"举行。由皇帝亲自坐镇，众朝臣参与，这体现出皇帝重视的程度。大傩仪将各种疾疫驱赶出宫廷，体现出皇威神圣不可侵犯。事后还赏赐公、卿、将军等，体现出皇恩浩荡。因此说，东汉大傩仪典型地反映出皇权意志。这一皇权意志在其后各朝尤其是唐宋时期的大傩仪中均有类似的体现。

二是突出傩与巫结合的包容性。傩即方相之武力驱傩，巫即以温和的巫仪媚神，宫廷大傩巧妙地将两者结合在一起，显然吸收了民间驱鬼仪式，既满足了方相傩驱之传统，也满足了民间驱鬼之需求，同时，也昭示了傩戏的灵活性与包容性。这就使得傩戏不仅具有极强的适应性，而且易为社会接受。后世傩、巫的合流，就由此演变而来。这也证明了汉傩范式之包容性被后世所认可并传承。

三是体现傩仪活动的程序性。继承了周傩与秦代驱鬼仪式的东汉傩驱范式，在各方面确立了新的规范。这就是皇权意志与傩巫合流。在具体程序上，表现为：中央政府主导，包括人、物、经费、仪式环节安排等。仪式环节顺序表现为：选傩仪实施者

与参与者──→逐疫（唱傩歌──→傩舞──→送疫──→设桃梗等）──→陛见──→赏赐。唐宋宫廷傩仪即在此基础上损益而举行；不仅如此，汉以后尤其是明清乃至民国傩仪之游傩仪式，其程序基本上就是东汉傩仪程序性演变的结果。

最后是冬季时间的闲余。这是一个较为重要的问题。古人云：春祈秋报，这大概是后世国傩与秋傩不举行的另外一个原因。而冬季，在中国属于闲暇季节，尤其是除夕前后，城市乡村沉浸在年味之中。此时，不仅时间充裕，且以宗族为团体的人员较为集中，从祖上传承下来的驱傩这一古老的除旧布新习俗于此时获得了最佳表现机会。其仪式尤其是游神仪式（如山西扇鼓神舞）之盛大、妆扮之华丽可与汉傩相媲美，尤其是后世部分冬傩持续时间之长久，则远甚古人多矣。

因此，东汉宫廷大傩极具示范效应。其仪式散落民间，其形态除上表所列外，还可按程序照繁简分为两类：一是游神仪式，程序相对较为繁复；一是人数少、妆扮简易、程序省易的傩仪。尽管随着朝代更替而损益直至消解，但无论哪种傩仪，其冬季举行这一传统被传承下来，很难说其中还具有皇权意志，但傩巫合流甚至融合则成为后世傩戏显著的外在标志。

2．"夏傩"形态。如表8.8所示。

表8.8 夏傩形态

名称	时间	省份	名称	时间	省份
瘟祖会	五月十五日	川	舞钟馗	五月端午	皖
游城隍	六月二十四日		游城隍	七月	
拜愿	六月（游城隍）		乡傩	七月中元日	
青苗戏	五六月	贵	大傩	七月	浙赣粤
傩神	五月	鄂	游神驱疫	五月十六日	
游城隍	五月（神会）		起标	五月端午	
急脚子会	五月（逐疫）		跳禾楼	六月	
放兵与收兵	七月朔夜		逐疫	五月五日夜	
傩	六月	湘			
备注	因七月为孟秋，是夏季傩戏的延续，故放在夏季傩戏中讨论。				

从民俗方志看，清代夏季举办的巫傩活动大概如上表所列形态。这些傩戏多在五月至七月间举行（有学者称之为"夏傩"），先秦时期并无此类傩戏。那么，这些夏

季（或秋季）举行的傩戏由何而来？

一是源于端午习俗。就举行时间上看，表中所列八省共17种傩戏，其中五月举行的有九种，占一半以上。这些傩戏文献中，只有光绪十一年刻本《武昌县志》明确提到了五月举行傩戏的原因：

> 傩于仲夏自楚人之吊三闾大夫始也。且仲夏之月日长至阴阳争死生分，傩于此时以祈福禳灾，于古毕春气达秋气之义，盖亦异同焉。

此文献云"毕春气达秋气"，未免臆断。因为此文献混淆了时傩之目的——季春之傩"送春气"，因为是春季最后一月；仲秋之傩"达秋气"，因为仲秋为秋季的第二月，还有季秋未至，故曰"达"。可是，文献曰"于古毕春气达秋气之义，盖亦异同焉"就有些牵强附会了。因为按照古代阴阳之说，夏季乃至阳季节，寒阴之气不生，故傩不行。

而文献云，仲夏举行傩戏始于纪念屈原，解释了夏傩产生的时间及何以产生，可备一说。不过，这一解释并未触及夏傩产生的深层原因。笔者认为主要原因与端午习俗有密切关系。

端午习俗原本不是祭祀屈原，而是早在其之前端午习俗的较早形态就已出现。文献中提到的"仲夏之月日长至阴阳争死生分"，其实出自《礼记·月令》：

> 是月也，日长至，阴阳争，死生分，君子斋戒，处必掩身，毋躁。

"是月"即仲夏。东汉蔡邕说："感阳气长者生，感阴气成者死。"① 这体现出古人对仲夏的禁忌。"早在先秦时，人们认为五月是'恶月'。'重五'日更是恶日"，甚至认为"五月俗称恶月"（东汉董勋《问礼俗》）。从文献看，这一忌讳当由西周而来。又因为端午日为五月五日，乃古人所谓夏季之"正阳"，即太阳处于天之正中，则与夏至日重合。自此日起，日渐长而阴渐消，如感日长则生；而阴仍存，表明受到疫患侵害，可能死亡。故古人于此日静养，以避疫患。②

有关视五月为恶月的文献，在东汉之后不胜枚举，且于各地民间进一步演变出不同的禁忌。这些禁忌之目的多为驱瘟禳灾，保佑人之平安与健康。

据学者研究，端午习俗原本如《礼记》所记，与祭祀屈原无关。如吴楚两地祭祀伍子胥或曹娥，事见三国邯郸淳《曹娥碑》；山西一带祭祀介子推，事见《琴操》；

① 《十三经注疏·礼记正义》，第550页。
② 阎艳：《端午节俗源流及其变迁初探》，《内蒙古师范大学学报》2007年第5期。

还有祭祀陈临的，事见《后汉书》。由此可见，端午日祭祀屈原，只是吴楚两地习俗而已，仲夏傩源于祀屈原，当是历史的巧合与附会。

从文献记载到民俗看，端午日的民俗或禁忌活动本质上是巫术活动或简单的巫仪，相较先秦傩驱仪式，不能称为傩戏。但从现代学术视域看，它是保佑人的，具有禳灾驱瘟的目的，故视之为傩戏。

二是源于对先秦时傩因素的借鉴。根据研究，端午习俗分三部分，即采药、避邪与竞渡。其中只有避邪似乎与傩驱相似。其实，根据民俗研究，民间辟邪只是温和的巫术活动，如焚艾、喝雄黄酒等，与傩驱区别甚大。其本身不因与屈原有关而成为傩驱性质的傩戏，这些民俗事项早在屈原之前就产生、发展。夏傩的出现，恰与仲夏炎热造成的瘟疫或疾病有关。如仲夏出现疾疫，而药物治疗不果，民间自然就想到了傩，表中所列诸种夏傩本身就颇有说服力。表中所列夏傩的形态有三类：大傩（含逐疫）、逐鬼与游神。从名称上看，前两者不言而喻为傩驱之傩戏，而后者似乎与此无关。那就再从形态上看。五月份，湖北的傩神与急脚子会、广东的逐疫以及浙江的游神驱疫、江西的起标等，均为傩驱之傩戏；安徽的舞钟馗属于典型的驱鬼傩戏。六月份，除广东的挑禾楼外，表中所列之游神、拜愿、傩等，亦属傩驱之傩戏。而七月份，就更明显了。浙江的大傩、安徽的乡傩、湖北的放兵与收兵为驱鬼等，与五、六月傩戏同。而七月份安徽的游城隍，与其他省份的游城隍相近。

前文已述，划船属于季冬大傩，夏傩形态当从冬傩延续、发展而来。另，同治五年刻本湖南《桂东县志》则称之为"划船"，其傩仪从正月初举行，持续至正月十六"送船"结束。其傩仪以温和的巫术为主而具有傩驱的成分，目的是逐疫——"乡老相传，是岁不行则疾疫生"。

再如江西的起标则是另一个很好的例证——"五月端午，家悬蒲艾于门，造龙舟竞渡，五日乃已。城市各街巷俱出所祀之神，逐巷祭赛，鸣钲击鼓，驱疫迎祥"。此文献表明两点：一是所祀之神不独屈原而已；二是"逐巷祭赛"，与湖南糊纸船逐疫同，这一竞渡不是于水上划龙舟，只是虚拟的仪式，目的是驱疫。这个仪式环节顺序是：

（端午──→悬艾──→造龙舟──→竞渡）──→（出神──→祭赛）──→驱疫

该仪式环节典型勾勒出端午是如何演化为夏傩的过程。至于游城隍或游神，亦是端午传统习俗与祀神、驱瘟逐疫相结合而来。由该傩戏看，屈原与夏傩的关系就更远了。因此，夏傩是在端午习俗的基础上，吸收了先秦遗留下来的冬傩而产生的，它与屈原关系不大。

至于跳禾楼，因其具有后世祈福纳吉、禳灾逐疫等内涵，据前文阐述，可视为傩戏。很显然，这是其于后世吸收其他巫祭因素（包括傩仪）而产生、发展的结果。

因为时傩无夏傩之说，而这些傩戏均在夏季举行，比照时傩之"时"，故笔者依学者之言，亦名之曰"夏傩"。

3. "十月傩"。如表8.9所示。

表8.9 十月傩

名称	时间	省份	名称	时间	省份
放鬼	十月朔夜（游城隍）	豫	迎鬼	十月十五日	鄂

此命名属无奈之举。湖北的"迎鬼"，于十月十五日即孟冬举行，于神前跳舞，目的是酬神。河南的放鬼，其实是游城隍，有驱鬼因素。这两类驱鬼仪式，既不是冬傩，也不是秋傩。其原因有二：一是周代秋傩乃在仲秋举行，谓之天子傩，民间不可能举行这类傩仪；二是涉及"鬼"之类的巫仪，从秦代至满清之前的形态看，其举行的时间没有固定的日期。这两傩仪均与驱鬼有关，当是秦代驱鬼仪式的遗存。

4. 其他形态。如表8.10所示。

表8.10 其他形态傩戏

省份	川	鄂	湘
名称	得尔布斯、赛会、保福、禳星、压鬼（端公）、禳病、跳神	平安醮、还傩愿、傩神、跳神、傩、傩礼、端公、防病、放灯、傩（急脚子，春秋举行）	还傩愿、行香（还傩愿）、大傩、傩案、打保福、庆地主、上刀梯、还傩愿、傩神戏、傩案、打保福、还傩愿、庆地主、冲傩、摆手上刀梯
省份	贵	赣	粤
名称	跳端公	祈禳、逐疫	大傩、做觋、登刀梯
省份	闽	苏	藏
名称	傩（春秋，方相傩）	傩逐（亦称"香火"，特别）	送瘟神

从名称看，这些傩戏形态有40余种，除福建的跳端公、广东的做觋外，绝大多数分布在长江流域，主要集中在川湘鄂三省。这些傩戏四时皆可举行，并无季节或时间上的限制。

从形态上看，均属傩驱之傩戏。从前文阐述看，除西藏送瘟神外，三大流域的傩

戏，均由冬傩演变而来。西藏送瘟神，其实是寺院傩，有武力恐吓成分，其扮演除和尚参与外，与中原傩戏形态基本相同。

从民俗上看，一些原本属于纯粹的民俗事项，亦被民间视为古傩遗意。这类例子不在少数。如表8.11所示。

表8.11 民间视民俗事项为古傩意之傩戏

省份	民俗事项	民间看法	省份	民俗事项	民间看法
四川	得尔布斯	有《月令》大傩遗意	湖北	迎灯	仿古傩遗意
	祈禳	古傩礼也		演龙灯	盖古人傩以逐疫之义
	太平清醮	傩	湖南	迎灯	殆仿古傩遗意
	斗灯	仿春傩逐疫之意		上元灯会	古人傩礼之遗意
江苏	神会	仿《周礼》方相氏之遗意		禳灾	

表中所列傩戏形态有10种，其实从形态与举行的时间看，只有两大类，即灯会与打醮。

灯会，各省称呼不同：江苏称神会；湖北称迎灯或演龙灯；湖南亦有迎灯之称，除此之外，湖南尚有上元灯会、禳灾（亦为灯会）之说。川、鄂、湘、苏四省民间，尽管对于正月灯称谓不同，但都视灯会为古傩，甚至视其为"仿《周礼》方相氏之遗意"。从民俗方志记载看，清帝国境内灯会非常盛行，而这四省之外的清代民俗方志并未有如这四省之"古傩礼"等的明确记载。

禳醮类只有太平清醮与祈禳（含"禳灾"）两种。醮，《汉语大词典》释义一为"祭神"，其例有《竹书纪年》黄帝杀五牲以醮洛水大鱼、《文选》宋玉《高唐赋》之"醮诸神，礼太一"。其说可从。那么，醮即为祀神仪式。从形态上看，太平清醮方志记载语焉不详。而祈禳稍微具体一点："设清醮，所以逐瘟疫、禳火灾"，由道士实施，严格而言，其属于巫术性质的仪式。而四川民间视之为驱逐瘟疫的"古傩礼"或"傩"，这或许是因为此仪式具有民间认为的禳灾逐疫功能的缘故。

所以，从民俗视角看，周代方相傩对后世影响甚大。灯会原属于游艺性质的表演，而打醮类则为纯粹的巫术仪式，本与暴力的方相傩无关，但民间认为其与方相傩具有相同的功能，遂视它们为方相傩或古傩遗意等。其实，它们与方相傩大相径庭，但其在民俗中依然有着强大的惯性势力与话语权。这反映出，清代民间对于《周礼》所记方相傩或乡人傩有着强烈的认同感与归属感，所以才有"有某某遗意"、"仿某某遗意"之类的说法，清代民间视其为古傩遗意亦可解释。在此意义上，可以视它

们为古傩消解于民间后的遗存。

要说明的是，湖南的还傩愿，各地举行时间不同，除季冬举行外，还有其他季节举行的；"大傩"亦如此。这两种形态的傩戏，都源自冬傩。

除上述由先秦傩传承、演变而来的傩戏形态外，尚有一些活动被称为傩戏。如江西省的巫舞，湖南省的上刀梯、打锣、捧花盘等，广东省的做觋以及各地的送穷等。实际上，这些均属典型的巫术仪式，只是因为受到驱疫逐鬼的大傩的影响，民间遂或多或少借鉴其因素，视为具有傩驱性质的傩戏。以现代学术视野而言，亦无不可。

其实，根据周代时傩标准来分析清代民间傩戏，只是大致弄清时傩的三种形态于后世演变的结果，并不能作为定论性的观点。从民俗方志记载看，有不少傩戏形态不能一概而论。如迎神、赛会、祈禳、打醮、逐疫、驱瘟、逐鬼等类，四时皆可举行，不一定定性在"国傩"或"季冬大傩"的行列中。不过，总要有一个依据，所以，笔者对于不同时间举行的傩戏，还是给出了上面的一些阐述。

笔者讨论的是清代民间傩戏与先秦傩戏的关系，而就直接承续而言，它是由明代民间傩戏传承而来。首先，就举行时间看。明代民间傩戏举行于冬季，清代大部分傩戏亦在冬季举行。其次，就名称与分布地域看。明代黄河流域、长江流域以及珠江流域出现过的傩戏，在清代这三大流域都亦然有传承。如明代黄河流域河北的捉黄鬼，于清代保留下来；江、浙、沪之民间丐傩或跳灶王，于清代亦然；明代湖南的"还愿"，清代演变为"还傩愿"。最后，就形态看。如丐傩、跳灶王、逐疫等，明清两代相应傩戏形态的表述基本一致，差别甚微。尤其是黄河流域的扇鼓傩神，从明到清，一脉相传下来。因此，明、清民间传承的傩戏基本上是季冬大傩消解后演变而成的形态。换言之，明、清两朝民间傩戏同根同源，两者之间有着直接的传承关系。

其实，根据方志记载，清代民间对于同一种民俗事项是不是所谓的"傩"，认知是不同的，大致有五类。一是上元灯节或灯会。这是清帝国境内很流行的民俗事项，有迎灯、放灯、送灯等内容。有些地方认为其具有驱疫目的，是古傩礼；而大部分方志则未表明态度。二是游城隍（含迎神赛会），其情形与上元灯节同。三是送穷，有些地方称为"送五穷"，绝大部分方志未明确态度，记载亦非常简单，基本是这样表述的：正月初五日，将家中的灰扫净送出门外。很明显，这是巫仪。而江西省瑞州府的表述则与其他地方完全不同，其傩驱特征很显著。四是五月划龙船或划船，这是南方水乡异乎北方的民俗，几乎所有的方志都将其视为同类的民俗，只有少数几个地方视之为驱除瘟疫。五是正月逐虚耗。所谓逐虚耗，其实是驱逐老鼠，不让其损害家中的粮食等财物，此俗于清帝国境内亦流行甚广，不过，基本上没有视其为"逐瘟"的，只有山西寿阳有此一说。

从实施方式与目的看，这五类民俗事项巫术特征突出，在其是否属于傩戏的认识

上的不同，恰反映了民俗事项与傩曾经曾存在着互动过程，也印证了笔者关于夏傩成因的判断。

至此，可以给出结论。清代民间傩戏基本上由先秦冬傩的一支在后世演变而来。在此过程中，除傩驱逐鬼等性质的傩戏延续下来外，还演变出不少不同的傩戏形态，即不少纯粹的民俗事项如灯会、吊屈原等，或者纯粹的巫术活动如道教之法事、佛教之经忏等打醮活动，因与傩驱、送瘟疫、驱鬼结合，或具有傩驱意味，遂被民间视为傩戏。

从时间上看，清代傩戏可分为冬傩、夏傩、十月傩与其他傩戏（这三个时间外举行的）；从实施形态看，可分为大傩、游神、送瘟与禳醮四大类——这种分类基本上反映了清代傩戏的基本状态。至此，自周代出现的方相傩，到清代则演变成四大类别，而清代傩戏体系亦因之而形成。其后的傩戏形态的发展均未超出清代傩戏体系的范畴。

二、民俗方志中的非傩驱傩戏形态

上文从"时傩"角度，即从傩驱性质方面探讨了清代民间傩戏形态种类及其与先秦傩戏之间的关系，而对于非傩驱傩戏形态尚未涉及。据清代民间傩戏表，除形态不详的"阳戏"外，尚未发现脱胎于傩驱性质的傩戏种类。倒是有几则记载民间游艺活动的文献，在不少地方并未被视为古傩遗意。今逐一检视之。

一是河南的打虎。何谓打虎？即使出打虎的力气猜灯谜。据《淮宁县志》记载，该活动于元夕前后举行，有火树银花、锣鼓喧天、灯谜竞猜三部分。从文献表述看，当地民间并未视之为傩戏，应是典型的元宵灯会游艺。

二是湖北云梦县的演龙灯。其内容与河南打虎完全相同，但云梦百姓视为"古乡傩逐疫遗意"。这种看法在湖北的德安府、咸宁县、竹溪县、枣阳县等都存在。

三是湖南省的上元灯会、迎灯、跳大头、跳鼓藏、摆手、划船等。上元灯会，除有焚船于江浒环节外，基本与豫、鄂灯会同，当地民间视为"古人傩礼之遗意"。"迎灯"亦同。

跳大头，据《黔阳县志》载，此为假面舞，于正月与其他百戏如狮象舞、花鼓戏、采茶戏等一起到人家"演之"。故文献云"正月，为百戏"。可见，在清同治时期，傩驱之傩戏已脱胎为世俗的百戏之一。

跳鼓藏，限于文献的记载简略，无法深入探究。此活动可能是祀神仪式，期间以男女互歌为主，有男女野合之俗，其无傩驱性质。

摆手，据文献载，"男女聚集，摇摆发喊"，是为"摆手"。尽管文献说此举乃拔除不详，但没有祭祀之记载。故笔者认为，它与上古巫舞极为相似，脱胎于歌舞祀神

仪式，是典型的歌舞表演。

四是阳戏。它出现在酬神赛愿上，属于愿戏之一；同时又是表演艺术，属于戏剧类。另外，据学者研究成果与笔者调查，清代民间阳戏形态，较表中所列阳戏形态要详细得多。

三、民俗方志所载傩戏的性质与特点

1. 性质

周代确立了规范的具有傩驱性质的傩戏，发展到汉唐，傩驱与温和巫术合流，表明傩亦与巫融合，汉唐以后的傩戏基本具有这两个性质。而清代民间傩戏就由此演变而来。

从形态分析看，清代民间傩戏的性质比较复杂。据上文阐述，可分为四类：一类傩戏具有傩驱性质；一类傩戏具有巫傩性质；一类傩戏只具有温和的巫术性质，一类是从其他扮演艺术吸收或借鉴而来，只是成为仪式环节的一部分，而本身不具备傩或巫的性质，这就是所谓戏剧类的"傩戏"形态。

其实，这些性质在宋元明清的傩戏中均有体现，但限于文献，不能全面了解；而集中的反映则是在清代。

从整体看，清代傩戏形态沿着两条道路发展：一是汉傩范式简化为简单的傩形态，或在保持自身傩驱性质的基础上吸收传统艺术表演成分而发展。二是脱离傩驱本质而成为世俗剧种。因此，简单而言，清代民间傩戏性质，笔者拟用傩驱性质与非傩驱性质来概括之。

2. 特点

在发展、演变过程中，清代民间傩戏具有一些特点。第一，民间"傩"具有很强的独立性，无论是傩的原初特色的体现上的，还是民间认知上的，抑或是傩仪的实施上的。这是一个相对独立的小系统。第二，在这个系统之外，尚有其他四类形态。这反映出一个很明显的问题，即清代民间对于"傩"或"傩戏"只有一个模糊的感觉——往往以"古傩礼之遗意"、"亦傩意"等来解释四类驱逐仪式，尚未形成一个共识或系统的认知。第三，无论是小系统中的傩戏，还是其外的四类傩戏，其形态不一，较为简单。四是几乎所有的艺术样式都被傩戏所吸收与借鉴，或都对傩戏产生了影响。这种影响的结果表现为三个方面：一是被借鉴而进入傩戏之中，成为傩戏的一个环节，无论独立于纯粹的傩仪与否；二是特殊时令下世俗艺术表演如灯会上的各种表演，亦被视为傩戏；三是产生了后世所谓的传统戏曲剧种，如阳戏。①

① 学界认为阳戏是民间小戏剧种之一。关于阳戏，笔者将另辟专题讨论，此处不赘。

最后要说明的是，清代民间傩戏形态一个重要的特征是依附性与衍生性。所谓依附性，指汉代以前大傩于清代民间消解后的状态，除了仍保留着傩驱形态本身的傩戏形态外，有不少是依附于各种民俗事项而存在。所谓的衍生性，指一些原本属于纯粹的民俗事项，吸收傩驱性质或被认为具有傩驱性质，而逐渐演变成傩戏形态之一。这一特征往往体现在同一民俗事项之中，其中又以跳灶王与丐傩最能说明问题。

四、民俗方志所载傩戏的几个问题

1. 从"乡人傩"到"乡人"傩或"乡傩"

前文已阐述，"乡人傩"乃春秋时期由官府牵头主办的季冬大傩，其"乡人"乃各级官吏，参与者自然不乏平民百姓。到清代，"乡人傩"的称呼于民俗方志中多有出现，各地稍异。如山东称"乡人傩"，湖北称"乡人傩"、"乡傩"，江西称呼"乡人傩"，广东称"年例"（又称"乡人傩"）、"乡人傩礼"等。这些名称稍异的傩戏，都属于季冬大傩的后裔，十二月或正月由民间百姓自发举行。那么，方志所云之"乡人"，为民间百姓，乃孟子所说的名副其实的乡下人。

从官吏到乡下人，这一转变不是突兀出现的。冬傩的目的在于送寒气，全国上下都可举行。不过，周朝时由官府操办，辖区百姓参与。到唐朝时，官府傩依然保存，此时民间已出现了"百姓傩"。其实官府傩也好，百姓傩也好，都是春秋"乡人傩"的延续；而百姓傩则是从官府傩演变而来。其因有二：一是官府傩中有百姓参与，这是百姓傩产生的历史背景；二是官府傩举行由时间限制，而百姓遇到的问题在四季皆有，而唐代文献之百姓傩未指明举行时间，就与此有关。这是百姓傩产生的现实需求。

到宋代，官府傩与民间百姓傩并行发展，有一支脱胎而成为百戏（如桂林诸军傩），并达到繁盛的地步。明清时期官府傩不举，但民间百姓于岁时月令仍然举行驱傩仪式，"乡人傩"遂得以传承、保存下来，这就是清代以及后世方志中所说的"乡人傩"或"乡傩"。不仅如此，乡人傩在演变过程中，始终延续季冬大傩的特征，故方志中有将其称为大傩的。

2. 从"大傩"到"跳灶王"

这里的"大傩"，其实与乡人傩是异名同质，之所以这样说，只是因为季冬大傩在后世传承中演变为不同的形态。乡人傩是季冬大傩的嫡系后裔，而大傩的另一支则发生了变异，这就是"跳灶王"，前文稍有涉及。跳灶王只是民间的说法，并不符合学术规范。从大傩到该形态的演变有一个核心与过程。这个核心就是东汉大傩中的侲子，这也是跳灶王被称为傩戏形态的原因。

从大傩到跳灶王的演变，涉及到童子傩、丐傩、跳灶王、扮钟馗等几种形态。一

是童子傩。主要以小儿于岁末行傩，其源于东汉之侲子驱傩。这种形态于后世传承多有演变。这就是丐傩形态。据文献，该形态早在三国东吴民间就已经出现，为乞丐扮傩沿家乞讨钱米。这是比较早的丐傩。其形态是乞丐为了谋生或其他原因吸收傩驱而来，与侲子行傩无关。但是清代民间有不少地方以小儿扮乞丐沿家驱傩，主要目的亦为讨钱。这样，丐傩就与童子傩合而为一，原来的侲子行傩之童子傩，遂变为丐傩，有些地方称为"鬼面戏"或"鬼面舞"。三是跳灶王。笔者前文已述，跳灶王本为祀灶王巫仪，其成为傩戏主要是吸收了丐傩形态，甚至是将丐傩完全搬进了跳灶王之中。必须注意，清代民间之丐傩扮演者稍异：有些地方是儿童傩驱行乞；有些地方则未明确指出，只是说"丐者"傩驱行乞。前者则将侲子、行乞、行傩很好地融合在一起，于此可知"大傩"于后世的演变轨迹。

四是扮钟馗。在清代，多分布在东南沿海省份。江苏（名之"扮钟馗"）与福建（名之"打夜狐"）两省的均为乞丐扮演；浙江的扮演者不详（称为调灶王）。这三者称谓稍异，但核心内容均为钟馗捉鬼。这里涉及三种不同的仪式活动：跳灶王、钟馗驱鬼与打夜狐，这三者的融合在北宋已经出现：

> 自入此月（按，十二月），即有贫者三数人为一伙，装妇人、神鬼，敲锣鼓，巡门乞钱，俗呼为"打夜胡"，亦驱祟之道也。①

业师康保成教授据此认为：

> （1）"打夜胡"是岁末十二月举行的驱傩活动。（2）亦乃贫丐者沿门乞讨之举。（3）化装成妇人、钟馗、神鬼之类，颇具戏剧因素。②

北宋时开封的打夜胡其实就是丐傩，因在十二月举行，又可视为民间的大傩，故文献称之为"驱祟之道"。再看清代东南沿海的跳灶王，大多为丐者所为，形态与北宋打夜狐相近而突出驱鬼内核——扮钟馗。可以说，从大傩到跳灶王，经历了一个历史传承与演变过程，而吸收驱鬼活动的跳灶王折射出北宋大傩于后世遗存之形态。清代东南沿海一些地方称跳灶王为扮钟馗就由此而来。

应该说，扮钟馗被吸收入跳灶王中，是跳灶王的另一种形态——与儿童行乞跳灶王不同。这是因扮钟馗的扮演者不全是乞儿的缘故。如果考虑乞儿扮钟馗，则此跳灶王就将丐傩、扮钟馗、祀灶仪式、驱鬼活动融合在一起。这样，东汉侲子傩的消解与

① 《东京梦华录》（外四种），上海古典文学出版社1956年版，第61—62页。
② 康保成：《傩戏艺术源流》，广东高等教育出版社2005年版，第19—21页。

遗存，从形式到内容再到形态变异，都有迹可循。

3. 从"逐疫"到游神赛会

游神赛会原本为祀神活动，并无傩驱性质。如光绪二十六年《海阳县志》所载之游神就是如此。这类游神活动于清代民间大多演变为逐疫性质的傩戏，换言之，游神吸收了逐疫或乡傩因素，或者逐疫或乡傩仪式消融于游神之中。如安徽《绩溪县志》载"七月中元日，近年丰城隍神巡行，县鄙仪仗甚盛，扮诸鬼卒，以逐邪祟，亦乡傩之意也"——文献称之为逐疫或乡傩。《贵池县志》称游神为逐疫。与大傩演变为后世的跳灶王相同，逐疫之一支消融于游神赛会之中。

笔者不厌其烦地阐述这几个问题，目的是说明先秦与汉代傩戏在后世并未消失；清代傩戏形态无论怎样演变，都带有先秦与汉代傩戏形态的因子。从先秦到清代，傩戏形态的历史演变链条一直都未中断。这是其一。其二，先秦大傩在后世消融的形态不同，是与其所依托的民俗事项不同而造成的，这也是清代民间傩戏形态之所以丰富的重要成因。其三，为认知各地形态各异的傩戏提供一个清晰的历史逻辑。

五、民俗方志所载傩戏的分布与成因

1. 分布情况

笔者根据清代民俗方志中记载的傩戏形态，绘了一张清代民间傩戏分布概略图（见"清代民间傩戏概略图"，如图 8.2 所示）。这里要说明的是，冬傩其实是大傩的异称，两者异名同质，为说明问题才将其从大傩中分离出来。大傩包括冬季举行的乡人傩、童子傩以及正、二月、三月举行的傩。根据这张图，可以看出清代民间傩戏形态分布的一些规律。

首先，大傩主要分布在长江流域，少量的则分布在黄河流域与珠江流域。具体而言，大傩中的乡人傩集中分布于长江流域川、湘、鄂、赣四省——这四省当中，又以湘、鄂两省为乡人傩的集中分布省份。珠江流域的广东省亦有分布。

大傩的另一类童子傩（包括丐傩），有两个集中分布地域即黄河流域下游的冀、鲁、津三省与长江下游的苏、沪、浙、闽四省（以苏、浙两省为主要分布区）。

大傩中在春季举行的傩戏，分布比较复杂，但其分布仍有规律可循。有三个集中分布区：一是黄河流域的陕、甘、晋、冀、鲁、豫，一是长江流域的川、湘、鄂、赣，一是珠江流域的广东省。长江上游的云、贵也有少量分布。从图上看，这类大傩分布最集中的省份为川、湘、鄂，江西省亦有不少。

其次，夏傩主要分布在长江流域的川、湘、鄂、皖四省，以及长江流域下游的浙、赣。

最后，其他形态的傩戏主要集中分布在长江流域的川、湘、鄂三省，长江上游的

贵州与下游的江西、江苏也有分布，黄河流域与珠江流域也有少量分布。

概言之，清代民间大傩的分布有三个傩戏圈。一是长江傩戏圈。该傩戏圈是清代最为集中的傩戏分布地域。它由两个小傩戏圈，即长江上中游傩戏圈（也可称为川湘鄂傩戏圈）与长江下游傩戏圈（可简称为苏闽傩戏圈：包括江苏、浙江、上海、福建四省）构成。这种划分主要以乡人傩与童子傩的分布为依据——前者为乡人傩的集中分布区，而后者则是童子傩（包括丐傩）的集中分布区。二是黄河流域傩戏圈。这个傩戏圈亦可分为两个小傩戏圈，即黄河中游傩戏圈——陕、晋、冀三省；黄河下游傩戏圈——鲁、豫等省。上游的甘肃省亦有分布。这两个小傩戏圈的划分也是以大傩中的乡人傩与童子傩的分布为据。三是珠江流域傩戏圈。主要集中在广东省。

图 8.2 清代民间傩戏概略图

一个有趣的现象是，从傩戏分布图看，黄河流域下游与长江流域下游沿海省份，除大傩之春季举行的傩戏分布外，基本上是童子傩（跳灶王或丐傩）分布的地域——从冀、津到鲁、苏、沪、浙、皖、赣明显地呈现出"7"字形分布区。而大傩中的乡人傩集中分布的长江流域四省则是一个东西向的巨大的带状分布区——也是"夏傩"、"其他形态"傩戏的集中分布区。

2. 分布成因

清代民间傩戏如此分布，其原因比较复杂。就大傩分布而言，有以下成因：

一是傩戏史自身的惯性传承。傩驱范式确立，在相同社会历史环境下能得到认同与仿效。清代各地大傩的举行，正是这一惯性传承的反映。

二是高山大河的阻隔使得傩戏呈现出不同的分布圈。如乡人傩成巨大的带状分布，主要与四省沿长江聚集分布、水上交通便利有关。

三是历史上的移民是清代傩戏分布的另一个原因。如童子傩即是。清代民间的童子傩分布的"7"字形状，是从黄河中下游到东南沿海一带。根据葛剑雄《中国移民史》，这正是中国历史上一条重要的移民路线。前文已述，童子傩源于东汉大傩之侲子，东汉灭亡后，位于黄河流域中游的这一宫廷傩仪特征，仍得以在黄河流域民间保存，明代扇鼓傩舞就是例子。而东南沿海省份的童子傩，则是随着移民而传入。当然，不排除东汉时民间效仿东汉宫廷大傩的可能——在没有确切的文献证明前，笔者不认可这一推测。

笔者曾经撰文讨论湖南与贵州毗邻地区傩戏的关系，认为在这一区域内，傩戏存在着由沿长江东部向长江西部传播趋势。这一传播趋势也符合历史移民路线。

四是交通便利的水系。从分布图看，三大流域之中下游以及东南沿海省份，均为傩戏分布集中的地区，它们都处在历史上交通便利的水路之中，不仅是移民的路线，也是商路或民族内部交往的重要路线。这是傩戏沿水系分布的重要原因。

那么，据学者研究与笔者关于清代民间傩戏的考察，自周代至秦汉出现的傩驱范式，到清代可以说完全消解，演变为各地丰富多样的傩戏形态。

清代傩驱之傩戏，在方相傩传承上，又与具体民俗事项向结合而衍生出新的傩戏形态。这些形态远比明代以前各种傩戏形态总和还要多彩多姿。它们远祖周傩而有汉傩范式之遗迹。清代傩戏不是保存着周傩之所有时傩之印迹，而是继承其时傩之一种即季冬大傩，兼承汉傩（冬季宫廷傩）而来。可以说，清代民间傩戏基本上属于季冬大傩的范畴。而清代非傩驱之傩戏，当以贵州的跳大头、摆手等为典型——惜乎未成气候，诚为憾事。

尽管本章以民俗方志记载为据而讨论，但眼界不必局限于此。例如清代阳戏，学者多有研究。它分为仪式戏与世俗戏，①而世俗戏曲进入巫术仪式之中，就转化为巫傩的一部分，遂成为"傩戏"。其他如关索戏、师公戏、香童戏等民俗方志不载者，亦为清代傩戏形态样式，它们与本文所举清代傩戏形体一起，构成清代傩戏系统。这些傩戏形态学者多有讨论，此不赘（民国傩戏形态之讨论，同）。

于是，清代傩戏形态就可描述为两大系统——傩戏（A、B）与戏傩（B）（这种分类，详见下文讨论）。这一系统经民国传承至今，影响甚大。

① 吴电雷：《中国西南地区阳戏研究》，中国社会科学出版社2014年版，第5页。

第九章 民国傩戏形态

清末至民国是中国历史上又一个大动荡时期，该时期的傩戏，其形态如何，亦有学者通过个案进行过研究，但总体上看关注者不多。这一问题的研究，将有助于弄清傩戏处于过度时期的状况、特征，亦使傩戏发展的历史链条连接起来。笔者拟根据《中国地方志民俗资料汇编》（下称"汇编"），以及学界现有的研究成果为基础来讨论。

第一节 民国傩戏形态文献

此期具体的傩戏形态特征就是傩巫基本合流（融化于民间百姓生活中的巫傩如踏青或拔除、重阳节、牛王会、花朝、浴佛节以及其他淫祀等，均不列出。端公戏或跳端公放在下文讨论），今以汇编为据将其列出，如表9.1所示（因所引众多，如无特殊情况，不再一一加注）。

表 9.1 民国傩戏形态

名称	形 态	备注
西南卷		
四川省		
厉傩	惟瘟疫流行之年，偶一为之。现以节气调和，人少病灾，故此举久废。	《金堂县续志》十卷，民国十年刻本
清醮会	每年二、三月，民皆斋戒，禁屠宰，设瘟火坛于近祠庙，朝夕进香。会毕，以纸糊龙舟送至江岸焚之。	
禳星与拜斗	巫祝之风，疾病之家、愚民偶一为之。近日民智渐开，知信巫不如信医，故斯事渐罕见。	

续上表

名称	形态	备注
谢土	二三月居民择土王用事日，延道士于家，讽诵经典，制桃弓、柳箭、设衡量、刀尺等具，用黄笺书镇宅符贴于壁。	《合川县志》八十三卷，民国十年刻本、《麻江县志》二十三卷，民国二十七年铅印本
阳戏	世有妄信阳戏。一旦灾病，力能祷者书愿帖于神，许酬阳戏；既许，验否必酬之。预备羊、豕、酒，择吉招巫优即于家歌舞娱神，献生、献熟，必诚必慎，余则恢（诙）谐调弄，观者哄堂，至勾愿送神而毕。即以祭物宴亲友。时以夜为常。夫三圣者，药王、土主、黑神，生为人杰，死为明神，当竭诚祀之犹虞不敬，况巫人之戏侮将之，不伦矣。世乃谓之"阳戏"。	
坛神	基本形态同上而记载较详：俗人每庆贺则杀一豕，招十数村巫解秽，扮灯歌唱彻夜，谓之"大庆"。招三四村巫，吹角呜呜，放兵收兵，不事跳舞者，谓之"搬扎"。庆毕，张白纸十二，巫以剃发刀自划其额，沥血点之，粘坛侧，谓应十二月之数。谓世奉此，则家可富；否则，家道不昌。	
庆坛	家户皆有坛神，曰"养牲坛"，三年小庆，五年大庆。延巫连日彻夜演法，巫装女饰，唱俚歌，宾友庆贺，曰"庆坛"。	《广安州新志》四十三卷，民国十六年重印本
三官禳驱	元又曰三官：谓天官赐福，地官赦罪，水官解厄。今其教禳星拜斗、召请神将、书符收禁，其图录咒语皆前传后教，师徒抄录授受。有请神、招魂、解节、祭太岁、问下马卦、张生替代、符禁、送瘟安位、打保福、丢卦刀、看病、发录、唱神歌、去祟、祭车、打梅山、祭关煞、拴胎、回坛以及娘娘等。	
玩灯	正月十三日至十五日夜，城市玩灯，用五色绸绉扎站龙，以阔少举起游街，随后有火龙、狮子，皆下流人赤身跳舞。火炮花筒，沿街烧灼。……后因斗殴而渐熄。乡里只有狮子，意在驱逐瘟疫，亦用鞭炮迎送。	《长寿县志》十二卷，民国十七年石印本
跳神	疾病不延医服药，惟跳神禳解，乃獽蜑旧俗，今无此迷信。	《涪陵县续修涪州志》二十七卷，民国十七年铅印本
巫觋	禳解压胜之术有收骇、烧胎、扬关、上锁、延生、拔案、填还、梅山、五道、打十保、送花盘、还茅神星辰、还泰捞油火、砍红山等。交通神鬼之术有观花、照水、关亡、走阴、磨光、扶乩、降神等。祟人有放五猖、放小神子、养樟柳神等。	《合江县志》六卷，民国十八年铅印本

续上表

名称	形态	备注
雨戏	六月二十四日祭川主。如遇岁旱,共迎川主祈雨,应签点会首,演剧酬神。	《大邑县志》十四卷,民国十九年刻本
大傩	正月十五夜,大傩,各市镇广结彩灯,有鱼龙禽兽之形,烟火通宵,明白如昼。	《渠县志》六十六卷,民国二十一年铅印本
上九驱除	正月初九,比户燃灯,矫捷者饰狮子,夜则群拥龙灯,禺然双舞,金鼓满街。狮龙之饰,山鼻电目大髯长鳞,仿方相氏大傩之意,以化厉疫为吉祥也。	《巴县志》二十三卷,民国二十三年刻本
盘香会	川俗多赛神拜忏,信巫祀神,亦有所谓拜坛神者。巫觋伐鼓歌舞,自暮达旦,大似优伶演戏。	《乐山县志》十二卷,民国二十三年铅印本
踏星辰	凡疾不事医方,专恃巫,作坛焚楮,鸣钲鼓,禹步吹角至病家,掷杯筊,以断吉凶。其法:先通表,复执病者衣招魂,已以簸置病榻前,歌仗剑驱邪鬼以退病,复用筶二、惊木一、杯筊六,俱累叠师刀上,诵咒掷簸箕中,观其方位向背,以视生克制化之象。	《云阳县志》四十四卷,民国二十四年铅印本
急脚子	傩人朱衣花冠雉尾执旗鸣锣,俗名急脚子。比户致祝,大抵祛沴祈福之语。	《麻城县志》前编十五卷,民国二十四年铅印本
坛神	《蜀语》:坛神名主坛罗公,黑面,手持斧吹角,设像于室西北隅,去地尺许,岁暮则割牲延巫歌舞赛之。今市井及乡里古宅在百年前往往有之。奉坛神者,其神以径尺之石,高七八寸置于堂石倚壁,曰"坛神"。上供坛牌,粘于壁,旁列坛枪。其牌或书"罗公仙师",或书"镇一元坛赵侯元帅郭氏领兵三郎",两旁列称号数十名,皆不可究诘。每岁杀一祭,杀豕一,招巫跳舞,歌唱彻夜,谓之"庆坛"。	《简阳县志》二十四卷,民国十六年铅印本
和梅山	延巫退病,以烟墨涂巫面,大声疾呼,赤身跳舞后乃席地而坐,仆役与之对饮共食。	
开关	或信星士言,命犯关煞,招巫作法,置刀前县锁,抱小儿由刀经过,请宾开锁,谓之"开关"。其他如"小送"、"钉符"、"起海水"等均为禳病的简单巫仪。	

续上表

名称	形　态	备注
蒙则乍哩	意即求神治病。康人患病，或为鬼祟所致，卜于喇嘛，即请禳送。以糌粑彩塑鬼像，盛稞粮、布片、盐、茶于砂锅之内，送掷野外，即信病可愈。	《西康综览》十四编，民国三十年正中书局铅印本（其他如放聋兜、所雨祭、色都德祭等都属于祭祀仪式，间有禳除因素）
蒲波	意即丧后安宅。康人丧事后，家宅不安，卜于喇嘛，谓死者作祟，即请诵经，遍打火粉，以避鬼邪。	
哩	意即亡魂为害。村内人名同于死者，辄怀畏心，卜于喇嘛。如谓死者生前作恶，狭气未消，将必为害，则与死者同名之人以马头枯骨一具，画九只眼，请为诵经，反手抛之野，不稍回顾。邻家则用黑白碎石、稞粮和之，亦请喇嘛诵经，撒石遍室，借免波及。	
羊年会	祭神祈福之会，每逢未年（即羊年）十月举行，即十二年一会也。其形态：以木成束，约计千余，届期燃之以火，秉以夜游，分队而行。其中各一巨者，长盈丈，十余人抬之，络绎于途，宛若火龙，光映数里。如是者三晚，而打火把者则诵经咒行。至两队相逢，则将大火把（俗称火把王）隔河（河宽丈余）投掷；互相交换，各自接之。	
哑巴灯	即跳神，意在求风调雨顺、祈丰年。其形态："格仆"及"格木"。格仆先行敬神，身着毛衣，带弓箭。格木所着则似仙女之衣，手执长鞭。"喉仆"及"喉木"。各三人，喉仆腰系铜锣，手持一巾，头戴圆帽。喉木装束亦甚美丽可观。"沙哇"。当格仆敬神后，沙哇即跳，次喉仆、再次由喉木表演，最后全体合演，并有假面具等。其表演节奏，均有一定。	
清街醮与扫荡	俗于二、三月间招术士，筮日设坛建清醮。醮之日禁屠宰，户皆于门为所禳神位，术士夜出巡视，则户各于所为前燃香烛，谓之"清街醮"。毕，则为纸船，一人昇之，导以钟鼓行于市。术士持帚、扇、剑、牌，帚有令，扇有符，逐户以扇灭其火，取其所禳之神而仆之，持剑书符，以牌拍其门，咒而以帚扫出之投于船毕，则焚之于江，谓之"扫荡"。此古方相傩之遗意。	《重修彭山县志》八卷，民国三十三年铅印本
瘟醮	若市中有盗火之警、疾疫之变，必重为之，谓之"瘟醮"。	
谢土火	若人家自因不虞，召术士作醮者，谓之"谢土火"，皆所以禳其除灾而虑变也。其他如五、六月之农夫秧苗醮等，不赘。	

续上表

名称	形态	备注
庆坛	同"坛神"	《新繁县志》三十四卷,民国三十六年铅印本
古傩	清醮会、驱瘟疫、弭火灾(内容不详)。	
送花盘	家人有疾病,则以香烛、水饭、楮财盛于盘置于榻前祝之,送于户外歧路间祭之。	
贵州省		
迎傩神	正月初八县城迎傩神,沿途旗帜鼓乐,铁炮、纸炮,供鸡牲,行跪拜,远近男女观者如堵。初八至二十日前后十日,各乡皆有所迎之神。此十日中,城乡各地跳神(跳法:每组以数人击鼓锣,数人扮演《封神》或《三国》中等类人物,戴面具,执戈矛,作不规则之唱跳,近剧。每剧呼一堂,接神人家以堂数计,每堂酬些微金钱。扮者多为乡人,亦含有迷信中之游戏意味,并非谋利)。	《平坝县志》民国二十一年贵阳文通书局铅印本
扬戏	歌舞祀三圣,曰"扬戏"。	《八寨县志稿》三十卷,民国二十一年铅印本
还愿	亦曰"冲锣":人病重,则延巫党于家,椎锣击鼓,装演杂剧,歌舞娱神。	《余庆县志》四卷,民国二十五年石印本
坛神	为四川巴县与贵州简阳县两形态合一。	《麻江县志》二十三卷,民国二十七年铅印本
还阳戏	同遵义府之"阳戏"。	
坛神	贵阳府:坛神者,邪鬼也,巫(黔谓之"端公")言能为人祸福,奉之者幽暗处置大圆石于地,谓为坛神所据也。岁时朝夕,奉祀惟谨。又言三年小庆,五年大庆,则盛具牲醴、歌乐以悦神。	《贵州通志》一七一卷,民国三十七年贵阳交通书局铅印本
阳戏	遵义府:歌舞祀三圣,曰"阳戏"。三圣,川主、土主、药王也,近增文昌,曰"四圣"。每病灾,力能祷者则书愿贴,祝于神,许酬阳戏。或数月,或数年,预洁羊、豕、酒,择吉招巫优,即于家歌舞娱神,献生献熟,必诚必谨,余皆诙谐调弄,观者哄堂,至勾愿送神而毕。	
坛神	其形态与简阳县坛神基本相同,而有"庆坛"之说。	
还泰山	俗遇疾,辄许泰山。预备祭品,至冬宰豚醑酒,招巫酬愿。	

续上表

名称	形态	备注
庆坛	怀仁直隶厅：凡年终腊月庚申日，民间每庆坛神，必杀豕，招巫跳舞歌唱，彻夜不息。巫装女样，如戏子中旦脚。又有所谓"打阴兵"者，以小刀穿手肚中，向客索赏。又有所谓"坐九州"者，主人于地下摆设肴馔，请同贺者围坐，巫执壶酌酒歌唱；将满圆时巫师以小刀砍其额，出血滴于坛旗上，谓之"砍洪山"。道光年间此风尤甚，今乡中庆坛者寥寥无几矣。	《贵州通志》一七一卷，民国三十七年贵阳交通书局铅印本
打清醮	平越直隶州：醵金延僧道逐疫，谓"打清醮"，此近似古傩。	
五显会	九月二十五、六日，为五显会。雕刻花轿，插五色旗帜迎神像，并鼓乐于上，数十人拥抬，看者填塞巷。妇吹芦笙、跳舞。	《黄平县志》二十五卷，民国稿本，1965年贵州省图书馆油印本
捉鬼	苗、夷不讲医药，生病听起自然。若病重，则请筮师卜筮，以判是否有鬼邪；如是，则筮师到家捉鬼。筮师预设病人屋内就病人床前念"把雅"即咒语，"做神福"以禳之。此时门边插上一根竹子，上飘白纸，门上悬挂一柄染着鸡血的小木刀，这表明此家在捉鬼。	《定番县乡土教材调查报告》十三章，民国抄本，1965年贵州省图书馆油印本
庆坛	民间有祀坛神者，三五年间，必请此巫作法一次，谓之"庆坛"。	《独山县志》二十八卷，1965年贵州省图书馆油印本
云南省		
大香会	五月十三日庆祝"关帝诞"，编竹贮香，饰以五彩人物，花卉，新奇工巧，高二三丈，大可以围，约三四对，名"大香会"；又，迎台阁彩亭，绣幡珠盖。自十三至于十八演戏酬神，始燃大香，称盛会焉。	《宜良县志》十卷，民国十年铅印本
放灯	正月初二，城乡少年各集太平灯会或龙或狮子各种排灯，每夜张乐，赴人户庆祝，名曰"放灯"。初二、三日出灯，十六日散灯，龙灯送于河，狮灯送于山，是夜解散。	《景东县志稿》二十二卷，民国十二年石印本
遣船	同送瘟船：正月太平会后，仿古傩法，沿村逐疫，而扎有竹舟者，载五瘟使者于其内，名曰"遣船"。	《宣威县志稿》十二卷，民国二十三年云南开智印刷公司铅印本

续上表

名称	形　态	备注
西藏自治区		
放灯	正月十五日夕,大诏放灯,建木为台,上以五色彩口画人物、龙蛇、鸟兽诸形,下设层板,安大铜灯盏数万,彻夜而止。二十一日,番达三千,人马俱甲胄,跳舞放枪,绕诏三匝,至琉璃桥南放大炮迎神逐鬼。	《西域遗闻》一卷,民国二十五年铅印本
春戏	二月三十日,布达拉悬挂大佛。大诏寺取库中诸珍玩器皿,人执其一,并制诸天神鬼、各番部人兽诸形,转诏三匝,至大佛前舞后拜,遍于噶隆、碟巴家,歌舞半月而散,谓之"春戏"。	
逐鬼	十二月二十九日,木鹿寺番僧装圣佛鬼怪诸形,至大诏寺放枪呐喊,为逐鬼之戏。	
跳神	二月七日,为藏历土兔年十二月二十九日,布达拉宫有跳神之举。跳神亦称"打鬼",多于年终最后一天举行,有布达拉宫喇嘛化妆舞蹈,意在驱除恶魔,祈求岁收丰捻,百事吉祥。其形态: 喇嘛十余人,均着大红披风,戴黄机冠帽,颜色鲜艳夺目;又俗官七八人,戴月牙形小白帽,着滚龙花缎马褂及青缎百褶裙,背上斜束红白相间之花绸一捆,为首二人持棒前导,自大殿内鱼贯而入,行至剧场中心,复向正殿,喇嘛合掌行一鞠躬礼,俗官则脱帽跪地叩首,旋即步入场边蓬内休息。彼等为剧场执事人员,其行礼表示正剧之开始也。 嗣即有饰大头和尚者一人,自正殿内走出,身躯较常人几高一倍,戴纸头壳,大如斗;左右有饰小儿者二人,饰青面鬼者二人,饰骷髅者二人,随之而行,然以和尚为中心之侍从,一步一趋,作种种滑稽相。和尚出大门,甫下阶,即有喇嘛以木盘盛青稞捧至面前,和尚随手取青稞一握,对众撒之,继而至剧场中心面向正殿行礼,毕,退至场边巨椅上,侍从分立两旁,直至剧终。 嗣又有人置龟形布片于平场中,约二尺方,象征恶魔。另有四人饰长爪骷髅,围之舞蹈不已。继有白发老人,扶杖而出,行动颠顸,屡扑屡起,围场一周,突以杖击场边预置之虎皮,嗣又猛扑虎皮上,作挣扎状,终以虎皮置肩上,喘喘然负会大殿。其意当系老人捉老虎。此时,四长爪骷髅亦舞毕进殿。 俄又有戴高帽、披长发之金甲神人二十余,鱼贯出场,且行且舞。约食顷,又有饰牛首金刚者出,为群神之领袖,其舞术亦较迅速紧张。相偕舞甚久,最后乃捉恶魔至布达拉山下焚之,于是恶魔被逐,全剧告终。	《拉萨见闻记》六章,民国三十六年上海商务印书馆铅印本

续上表

名称	形态	备注
中南卷		
河南省		
演春	正月，立春之仪：先其十日，县官督饬乡地整办什物，选集少年装演社火，如昭君出塞、学士登瀛、张仙打弹、西施采莲，种种状态，竞巧极妍，谓之"演春"。另有说春、鞭土牛同上。	《郑县志》十八卷，民国五年刻本
驱傩	十二月二十三日，乞者涂抹面目，装成鬼判，跳叫驱傩，借以索食。	
愿戏	演戏酬神。另有会戏、放河灯、游城隍等，记载均三言两语。	《新乡县续志》六卷，民国十二年刻本
散腊	十二月二十九日"小除"，易门神，换桃符、春联，击腊鼓，演乡傩。	《林县志》十八卷，民国二十一年石印本
蜡花戏	此系傩剧，民社中最简单之组织，专言闺房故事。调门奇异，为小曲变腔，有汉调、魏调、书韵调、满洲调、扬州调、笛子马头调、呀咳调、太平调、背宫调、刚调、昆调、慢垛子、汉江垛子、西满江红、一扭丝、剪剪花、哭鸳鸯、剪剪花带垛、一扭丝带垛、哭扬调、花扬调、哭扭丝、花扭丝等。此剧起于元宵节，借烛光之辉煌而共赏之，故曰蜡花。其词陋而鄙，其调淫而荡，其演和而流。	《新安县志》十五卷，民国二十八年石印本
乡傩	形态不详。年关始演。	
湖北省		
龙舟竞渡	楚俗以五月望日为大端阳节。剪纸为龙船，中坐神像，自朔旦至十八日，钲鼓爆竹，灯火喧阗，昼夜不辍。数十人驾一小舟，众桨齐飞，鼓声、水声与岸上人声相应，观者如堵。土人云，将以驱瘟疫也。	《汉口小志》不分卷，民国十年铅印本
逐疫	谚云：腊鼓鸣，春草生。村人并击细腰鼓，戴胡头及作金刚力士以逐疫，其日并以豚酒祀鬼神。（归州县，即今秭归县）（同治《黄陂县志稿》载同：具体实施时间是十二月初八日。）	（民国）《湖北通志》一百七十二卷

续上表

名称	形　态	备注
湖南省		
还傩愿	有一习惯陋习，曰"还傩愿"。其法：抬木雕半像，累累若阵，斩之级环陈案上。巫者仗剑禹步，击鼓跳歌。礼神毕，则又杂陈百戏，袍笏登场，诨白乱弹，嗝㖒杂作，厥状若鬼，而堂上堂下观者乃至入神如木鸡。	《慈利县志》二十卷，民国十二年铅印本
冲傩	醴俗有病延巫歌舞。其治癫狂病，则二人为夫妇，登台歌舞，谓之"调神"；两人抬木偶巡行，搋金伐鼓随之，谓之"冲傩"。别有各姓所立之傩神者，刻木为人头，置龛中，鸣锣吹角，抬至人家，夜则搬演影戏以酬愿。	《醴陵县志》十六卷，民国三十七年铅印本
广东省		
傩	正月、二月及十一、十二月，拥神疾驱，壮者赤帻朱蓝其面，执戈跳舞，入室索厉鬼，而大殴之（《阳江县志》按，此即古所谓傩也。《周礼·方相氏》："狂夫四人，蒙熊皮，黄金四目，玄衣朱裳，帅百隶而时难，以索室驱疫。"）大抵皆祈丰乐，弭疵疠之意。	《阳江县志》三十九卷，民国十四年刻本
调神	正月，各庙开灯后择吉调神，夜迎神巡行本境，谓之游乐；人家迎神入香火堂，谓之过门；道士随行晋祝，谓之唱贺歌，此亦乡傩之遗意。若跳禾楼，则乡间始有之，且举于获稻后，所以报赛田事也。	《四会县志》十编，民国十四年铅印本
傩	正月间，有舞狮之戏，锣鼓阗咽，魁面及执矛盾者随之。超距击刺与舞狮相间，乡人之傩兼备以习武，海徼游春之乐，大率类是。	《赤溪县志》八卷，民国十五年刻本
跳大鬼	同"跳鬼"。	《东莞县志》一百二卷，民国十六年铅印本
跳茅山	疾病信巫，吹角鸣锣，咒鬼他适，名曰"跳茅山"。	《兴宁县志》十二卷，民国十八年铅印本
跳鬼	粤俗信鬼，人疾则延巫逐鬼，有降乩者、放阴者，问仙娘者。其一：延巫过火坑，烧油锅，连宵跳唱，曰"跳鬼"。	《乐昌县志》二十二卷，民国二十年铅印本
拜盘瓠	猺族每年拜王（俗谓"狗头王"，即盘瓠，猺之始祖），有三日功果，意在祈丰驱疠。其巫师曰"猺甲"。	

第九章　民国傩戏形态

续上表

名称	形 态	备注
跳禾楼	十月，田功既毕，架木为棚，上叠禾稿，中高而四垂，牛息其下，仰首啮稿，以代刍养。村落报赛田租，各建小棚，坛社击鼓，延巫者饰为女装，名"禾花夫人"。置之高座，手舞足蹈，唱丰年歌，观者互相赠答以为乐。唱毕，以禾穗分赠，俗谓之"跳禾楼"。此风近城市间已不复见。惟建醮赛会，或期以三年，或数年一举，梨园歌舞，张灯结彩。昼则抬神出游，箫鼓喧天，旗幡照耀，所过社坛，各具牲醴迎迓；夜则灯光人影，来往如织，有灯谜相竞。	《罗定县志》十卷，民国二十四年铅印本
跳禾楼	十月，乡村傩以驱疫，曰"跳禾楼"。旧志谓十月大傩，今则称"菩萨游镇"。	《清远县志》二十一卷，民国二十六年铅印本
逐疫	二月上戊夜，乡民击鼓逐疫。	《海康县志》三卷，民国三十八年铅印本
广西壮族自治区		
驱鬼	同《榴江县志》之"驱疫"。	《荔浦县志》四卷，民国三年刻本
跳岭头	又名"还年例"。八九月，各村延师巫、鬼童于社坛前赛社，其装演则如黄金四目，执戈扬盾之制，先于社前跳跃一遍，始入室驱邪疫瘴疠，亦古乡傩之遗意也。	《灵山县志》二十二卷，民国三年铅印本
斋醮	期以三年，亦有五六年者。及期张灯演剧，争相赌赛。近则县城附近，岁以秋冬，奉甘王三界暨诸神次第巡行，以驱疫疠，亦报赛行傩之遗意。	《桂平县志》五十九卷，民国九年粤东编译公司铅印本
打醮	冬月打醮，以道巫为之，设幡诵经，散饭超祭孤饿枉死各魂，凡三日而罢。按，此即古大傩逐疫之意，所以宣阳气，安幽灵，使不为厉也。其事至虔，圣人敬之，重民命也。近世举者亦渐少矣。	《灵川县志》十四卷，民国十八年石印本
捉茅人	乃驱祟傩仪。如逢三年大醮，于神偶出游之日，各家先扎一草人安置于门口，几上香烛、茶酒供奉。少顷，即有装扮为神之道公戴假面具，手执红木棍，像极狰狞，带随从数人鸣锣叫喊，沿门攫取草人，谓之"捉茅人"。	《同正县志》十卷，民国二十二年铅印本

续上表

名称	形态	备注
跳鬼	同广东"跳鬼"。	《上林县志》十六卷，民国二十三年广西林县图书馆铅印本
驱疫	凡病疫多迷信神权，以草制成龙形，插香火于其上，鸣锣、击鼓、吹角，遍游各处，居氏则燃烧炮竹以迎之，谓其能驱疫疠。	《榴江县志》十编，民国二十六年铅印本
跳庙	跳庙为古乡傩之变相，即满洲俗岁时祭如来、观音，献糕酒，鸣铃鼓，巫舞进牲，三日乃毕，谓之"跳神。"延道士戴假面具以肖神，冠其冠，服其服，歌唱舞蹈，如癫如痴，多操土音相问答，诙谐百出。各乡村向多有之，今寂然。	《平乐县志》八卷，民国二十九年铅印本
华东卷		
上海市		
游城隍	三月，县官祭厉坛，舁城隍神诣焉。	《崇明县志》十八卷，民国十九年刻本
山东省		
乡傩	上元灯火，沿于唐代，亦多竹马、秧歌诸戏，金鼓喧阗，有乡傩余风。	《临沂县志》十四卷，民国六年铅印本
乡人傩	上元，市肆张灯，民燃花炮，妇女游城头，谓之"走百病"；男人则醵资市衣，妆扮杂耍，即孔子所谓乡人傩之遗意。三五成群，种类甚多，所谓摄芯子、走高跷、扮台阁、跑竹马、撑旱船；其剧名有"唱秧歌"、"八仙过海"、"吕洞宾戏牡丹"、"姜老背妻"等趣剧；其武装者有撒马叉、扎花枪等名目。每过城镇，则献技以取乐。牛头马面，蛇神鬼脸，可谓尽娱乐之能事。至十、七八日罢。	《茌平县志》十二卷，民国二十四年铅印本
秧歌	元宵张灯烛，放花炮，乡人团聚，持花灯为秧歌之戏，即古傩之遗也。	《德平县志》十二卷，民国二十五年铅印本
放河灯	元宵夜，无论士夫、庶民，皆诣大清桥放河灯，击锣鼓，扮演杂剧故事，男女纵观，夜分始罢。	

续上表

名称	形态	备注
乡人傩	上元，张灯结彩，燃放烟火，四乡多于十四、十五、十六扮演杂剧，或龙灯、高脚等戏，谓之"乡人傩"，来城会演，官民同乐；且每起有乡绅三、四、五、六人不等，冠裳随之，犹是朝服左阶之义。	《禹城县志》八卷，民国二十八年铅印本
游城隍	五月。形态基本同上。	《潍县志稿》四十二卷，民国三十年铅印本
江苏省		
跳灶王	十二月，八日，食"腊八粥"。乞儿戴纸冠涂面，扮傩逐病，谓之"跳灶王"。	《太仓州志》二十八卷，民国八年刻本
游城隍	基本同上	《瓜洲续志》二十八卷，民国十六年瓜洲于氏凝晖堂铅印本
童子戏	巫觋之风，在昔颇炽。男曰觋，俗呼为"童子"，盖祝由科之流亚也。乡村五六月间必当社一次。农民敛资聚饮，召童子设坛场，击钲鼓而讴，率鄙俚不足道。既末，一童子装束诡异袒跣，手利刃斫臂流血，历各家跳舞一周，犹有方相秉钺之遗意。愚民有疾，每不信医，亦招童子祈祷，有过关、安宅、烧保状、顺星辰诸名目，每自称巫医。	《阜宁新志》二十卷，民国二十三年铅印本
浙江省		
跳灶王	十二月十五日后，丐以粉墨涂面作诸丑容傩于市，曰"跳灶王"。	《双林镇志》三十二卷，民国六年上海商务印书馆
跳灶王（打野狐）	十一月冬至日，丐头带（戴）钟馗巾，红须持剑，至街上驱鬼逐疫，向各铺敛钱，俗谓"跳灶王"，即古傩礼，又曰"打野狐"。（《樵歌》注）	《象山县志》三十三卷，民国十六年宁波天胜印刷公司铅印本

续上表

名称	形态	备注	
斋醮	以时举行。春有春斋，夏有夏斋，云以驱疫，盖古乡人傩之义。	《遂安县志》十卷，民国十九年铅印本	
赛社	寒食夜，城乡十里内武装戴侯、叶侯、柳侯，四人肩之，灯笼火把，旗帜锣鼓巡行四街，至清明前一夜止。《周礼》：乡人傩，方相氏掌之。傩，所以逐疫也。后之仿者，礼是儿形非矣。	《德清县新志》十四卷，民国二十一年铅印本	
跳灶	十二月二十四日前数日，丐人饰鬼容，执器杖，鸣锣鼓，沿门叫跳，谓之"跳灶"。（民国二十五年绍兴县修《会稽县志》载同）	《山阴县志》三十卷，民国二十五年绍兴县修志委员会铅印本	
游城隍	形态基本同上，目的：假神道以驱除害人之巫蛊。	《衢县志》三十卷，民国二十六年铅印本	
打夜狐	形态同《西安县志》载而有按：亦有"跳灶王"者，装作相似，唱词各别。		
大傩	七月，大傩，立桃人、苇索、沧耳虎等以逐疫。（此病家祈禳之事，非傩也。傩，名清醮，以道徒五七人，金铙鼓角送纸船出河烧之，以为逐疫。）（《嘉庆县志》）		
安徽省			
逐疫	九月重阳，戏竹马，逐疫。	《铜陵县志》十四卷，民国十九年铅印本	
逐疫	二月春分节，黄昏时村童争击铜铁响器，声达村外，东乡曰"逐厌氛"，北乡曰"逐疫气"，南乡曰"逐毛狗"，西乡曰"逐野猫"。事虽近戏，亦古傩礼。	《南陵县志》四十八卷，民国十三年铅印本	
逐疫	正月，乡城自十三日至十六日，儿童骑竹马，或肖狮象，或饰故事于中堂，鸣锣跳舞，盖仿，《周礼》逐疫遗意。	《石埭县志》八卷，民国二十四年铅印本	
游城隍	同上	《续修桐城县志县志》二十四卷，民国二十九年铅印本	

续上表

名称	形态	备注
江西省		
逐疫	立春先一日,乡畀傩神集于城,俟官迎春后即逐疫于署衙中及各民户。	《昭萍志略》十二卷,民国二十四年活字印本
太平灯	正月,有乡境不清吉者,按户排二三人出灯,大锣大鼓游行实十里,以逐瘟瘴,谓之"太平灯"。	《分宜县志》十六卷,民国二十九年石印本
挑杨泗将军	家有病人,辄疑神鬼,先卜筮,或延道士设坛于家,削板制符,或用巫觋,口念咒,手拗诀,俗曰"挑杨泗将军",又曰"喊魂"。	
阳戏	有所谓阳戏,心愿者提挈傀儡,始为神,继为优,各家有愿演之。	《万载县志》十二卷,民国二十九年铅印本
祈禳	信巫者遇病辄延巫驱祟,有说和、迫魂、禳星、拜家书诸名色,惟跳神最恶;又有生辰建醮,曰"做预修"。	
逐疫	上元夜分,合族壮丁,鸣锣击鼓、放炮,挨家循行(谓之"逐疫"),亦古傩遗意。	《同治都昌县志》十六卷,1985年铅印本
乡人傩	十二月岁暮,人家多召巫祝,披赭色衣,率幼童鸣锣击鼓,跳舞神前,祈福免灾,亦乡人傩之意。	《上高县志》十四卷,清同治九年刻本
福建省		
朝拜	吾温陵以正月,鸠金设醮,迎神赛会,以祈年降福,亦尊古傩遗意,亦曰"会"。神之前为道士,又前为鼓吹,又前为巡逆,岂即"逐疫"二字之讹乎!虎冠假面为厉鬼之形,筛金、执桃茢,古傩遗式也。(笔者按,迎神赛会场面描述详尽,可参见。)	《泉州府志》七十六卷,民国十六年补刻本
驱傩	十二月岁除,是夕以竹爇火爆于庭,谓之"驱傩"。	《松溪县志》试卷,民国十七年施树模活字印本
迎龙袍	上元前二日,东社迎城隍出巡四城,俗称"迎龙袍",各设赠台阁古事并鬼脸八将七八对,尤怪者扈驾有阴阳二将,俗称七爷、八爷,约十余队。七爷高与檐齐,面长而白,服色同之,眼微垂,舌吐出二三寸许,形如吊鬼;八爷身长不及半,头绝巨,面黑与服色同,口大张作狰狞状。像皆头木身竹而虚其腹,人入其中而舞蹈之,高者缓步,矮者快跑,沿途摇摆作势。	《霞浦县志》四十卷,民国十八年铅印本

续上表

名称	形 态	备注
扛菩萨	俗信巫鬼，病家每雇佣两人扛一菩萨，以扛保生大帝为多，一人鸣锣随后，沿街游行。	《同安县志》四十二卷，民国十八年铅印本
跳乩童	凡人有病，辄像向神问吉凶。神每凭人而言，谓某鬼作祟，随口派牲醴、菜饭、冥镪祭送，可保无事。为乩童者，裸体披发，红兜白裙，手执刀剑，自□口背，血涔涔下，或割舌以血为符，或掷铁钉球，或翻钉床，或过刀梯，或过火炭、火炉、火城，非言朱邢李，即言池王爷、五显帝、中坛爷、二大使。	
迎神	各祠庙皆有，而以保生大帝为最，祀大帝者，往白礁进香，归则盛设仪仗、彩旗、鸾舆、妆阁及马披扮演故事，鼓乐喧天，绕城厢各堡，皆须妆故事会迎，名曰"迎香"，谓神可佑。	
打狮	上元夜，有打狮之戏，盖古大傩遗意也。	《上杭县志》三十六卷，民国二十八年上杭启文书局铅印本
迎赛	上元迎赛，盖古大傩遗意也。自月十日至二十日，县城各保皆妆饰仪仗迎神出巡；夜则张灯，鼓吹绕境，或演鱼龙百岁以游戏。	《古田县志》三十八卷，民国三十一年古田县志委员会铅印本
傩	新春，家设春酒会亲戚，时市井子弟搬弄有春戏或朱裳鬼而以为傩，要索赏钱。	《建宁县志》二十八卷，民国八年铅印本
西北卷		
陕西省		
古傩礼	上元，昼作社虎、柳木诸戏，夜则张灯作马、龙灯、纸船各戏，金鼓喧阗，举国若狂，然亦古傩礼之遗。	《重修咸阳县志》八卷，民国二十一年重刻本
驱鬼	十二月，除夕，优人扮钟馗，遍诣人家，鸣锣击鼓，曰"驱鬼"。	《同官县志》八卷，民国二十一年铅印本

续上表

名称	形　态	备注
唱秧歌	立春前一日迎春，乡民扮杂剧，唱春词（曰"唱秧歌"）。	《米脂县志》十卷，民国三十三年铅印本
唱阳歌	立春前一日，地方长官迎春，乡民闹社火（名"唱阳歌"）。	《米脂县志》十卷，一九四四年铅印本
甘肃省		
闹元宵	元宵夜，以面作灯，逐室燃之，盛花炮，结鼓击社鼓，扮神鬼，谓之"闹元宵"。按，《秦中岁时记》："岁除日进傩，皆做鬼神状，内二老儿傩公、傩母"，五杂组傩，以驱疫。沿汉至唐皆行之。护童侲子至千余人。"	《重修镇原县志》十九卷，民国二十四年兰州俊华印书馆铅印本
社火	镇原八镇，由正月初一以至灯节后，农村扮社火，锣鼓喧阗，旗帜飘扬，各有固定之里居结合之团体，所以联情谊、逐时疫也。乡党所谓乡人傩，其即此类也乎。其社火所带假面具，俗名"漫脸子"。	
宁夏回族自治区		
社贺	上元前后四五日，以人装土地神，或五色花脸，或高脚，又装一妇人手持扫帚前行（亦扫除不祥之意），鸣锣播鼓，游行街道，名曰"社贺"。	《朔方道志》三十一卷，民国十六年天津华泰书局铅印本
青海省		
驱鬼	巫觋为人驱鬼医病，手击直径约办公尺之□皮鼓，披伏魔将军曲将、估什敦、秋精等之衣袢，熏柏叶、藏香，口念真言。未几，神来附身，为人治病，并说语言，甚或挥力引弓，破除一切邪魔恶鬼。	《青海》民国三十四年上海商务印书馆铅印本
华北卷		
河北省		
乡傩	正月十五，张灯三夜，城镇通衢如昼，乡村施放油灯于路，悬灯门巷。鸣金鼓，演乡傩，陈百戏，为火树银花之戏，食元宵，士女夜游无禁。	《盐山新志》三十卷，民国五年刻本
	十二月二十四日，扫舍宇，击腊鼓或演乡傩。	

续上表

名称	形态	备注
傩	十二月除夕,小儿戴鬼脸,以象傩。	《交河县志》十卷,民国五年刻本
乡人傩	上元,张灯,放烟火,演杂剧,乡人傩,自十三日至十七日止。	《林榆县志》二十四卷,民国十八年铅印本
傩礼	正月十五日夜,放花灯,燃爆竹。乡人多于是节演办杂剧,如秧歌、汉川、狮子等,亦古傩礼也。	《迁安县志》二十二卷,民国二十年铅印本
大头娃娃	粘纸多层,以象人头,空其中,使儿童戴以行,大者如五斗栲栳,次如斗、如瓢;粉面、阔口、大耳、巨目,动人骇异。此戏惟见于邑治,乡村未有也。	《沧县志》十六卷,民国二十二年铅印本
乡傩	正月十五,街衢悬灯结彩,火树银花、杂陈百戏、笙歌喧哗;十六日夜,焚薪柴通衢,围绕取暖,曰"烤百病"。或纵马驰驱,饰作种种游戏,盖古人乡傩之遗风云。	《广宗县志》十六卷,民国二十二年铅印本
山西省		
闹社火	正月十五、十六日,人民嬉戏诸技艺,昼则有高抬、柳木棍,夜又有龙灯、马灯、旱船、太平车、花鼓灯,金鼓喧阗,游行街衢,观者如堵,鞭炮、起火、锅子火,各街燃放,俗谓"闹社火"。歌者欢呼,举国若狂,殆滥觞于大傩云。笔者按,《临晋县志》十六卷·民国十二年铅印本记载基本相同,而名为"闹社户",其中有"装演戏目"活动。	《翼城县志》三十八卷,民国十八年铅印本
禳瘟	二月初二,村众集合抬神到各家门首,向院内洒以米羹,门前卫以石灰,名曰"禳瘟",谓将瘟疫禳而散也。	
傩	除夕,换桃符,贴宜春,易门神,从新傩以逐疫。	《陵川县志》十卷,民国二十二年铅印本
内蒙古自治区		
傩礼	上元,乡下多扮灯官、唱秧歌,互相征逐,仿傩礼。	《封厅镇志》八卷,民国五年铅印本

续上表

名称	形　态	备注
东北卷		
辽宁省		
太平歌	上元节，乡人作剧，曰"太平歌"，谓可驱逐斜疫，与古之傩略同。	《兴京县志》十五卷，民国十四年铅印本
乡傩	上元灯节，十四至十六日，商、民皆张灯火，间有奏管弦者。街市演杂剧，如灯火、高跷、狮子、旱船等，沿街跳舞，俗谓"秧歌"，即古乡傩之义。笔者按，《海城县志》六卷·一九三七年铅印本、《西丰县志》二十四卷·民国二十七年铅印本载同。	《辽阳县志》四十卷，民国十七年铅印本
秧歌	上元夜，乡人作剧，呼为"秧歌"，比户欢迎，谓其可以驱逐邪疫，与古之傩略同，虽近戏，犹有古礼存焉。	《桓仁县志》十七卷，民国十九年铅印本
乡人傩	正月十四起，昼则各商家闭户，奏管弦，演杂剧，龙灯、秧歌、高脚、旱船沿街跳舞，或乡人傩之遗意乎。	《铁岭县志》二十卷，民国二十二年铅印本
跳神	人病则跳神。跳神者，请巫师至家设坛，焚香击鼓，作婆娑舞，以驱邪祟。亦以"秧歌"为古乡傩。	《西丰县志》二十四卷，民国二十七年铅印本
吉林省		
太平歌	元宵，城中灯烛连宵，聚青年子弟彩衣傅粉演杂剧，沿户行歌，曰"太平歌"，犹古傩驱疫之意。（《辑安县志》四卷·民国二十年石印本载：乡人作剧，曰"太平歌"，谓可逐瘟疫。）	《辉南县志》四卷，民国十六年铅印本
乡人傩	正月十三日，人民耍龙灯、龙船、秧歌诸戏，十七日始罢，此《乡党》篇乡人傩之义也。	《临江县志》八卷，一九三五年铅印本
乡傩	正月自十四日至十六日，商、民皆张灯火，鸣锣鼓，街市演杂剧，如龙灯、高跷、狮子、旱船、秧歌等，沿街作戏，即古乡傩之意。（《东丰县志》四卷·民国二十年铅印本载同）	《梨树县志》七编，民国二十三年铅印本
黑龙江省		
逐鬼	病家束草像人，或如禽鸟状，击鼓作厉词，喧而送之，枭其首于道，曰"逐鬼"。	《黑龙江志稿》六十二卷，民国二十二年黑龙江通志局铅印本

第二节 民国傩戏形态考察

一、傩戏形态名称与分类

根据上文检录，可了解民国傩戏形态名称，如表9.2所示。

表9.2 民国傩戏形态名称

卷名	省份	名　称
西南卷	川	厉傩、大傩、跳端公、跳神、坛神或庆坛、踏星辰、和梅山、阳戏、盘香会、玩灯、清醮会、谢土、禳星与拜斗、禳驱、哑巴灯、开关、羊年会、蒙则乍哩、蒲波、哩
	贵	迎傩神、冲傩（即还愿）、打清醮、阳戏、扬戏、跳端公、坛神、五显会、捉鬼、还阳戏、还愿
	云	大香会、放灯、遣船
	藏	跳神、放灯、春戏
中南卷	豫	驱傩、乡傩、端公、散腊（演乡傩）、蜡花戏（傩剧）
	鄂	逐疫、划龙舟
	湘	还傩愿、冲傩
	粤	傩、逐疫、跳（大）鬼（或跳茅山）、拜盘瓠、跳禾楼
	桂	驱疫（鬼）、跳鬼、跳岭头、跳庙（即跳神）、打醮或斋醮、捉茅人
华东卷	沪	乡（人）傩、游城隍、放河灯、秧歌
	苏	跳灶王（丐傩）、童子戏、游城隍
	浙	大傩、跳灶王（打野狐）、斋醮、赛社
	皖	逐疫、游城隍
	赣	乡人傩、驱傩、傩、逐疫、祈禳、太平灯、喊魂（挑杨泗将军）
	闽	朝拜、迎龙袍（即游城隍）（或迎赛即游神）、跳乩童、扛菩萨

第九章　民国傩戏形态

续上表

卷名	省份	名　　称
西北卷	陕	古傩、驱鬼、唱阳歌（唱秧歌）
	甘	闹元宵、社火
	宁	社贺
	青	驱鬼
华北卷	冀	乡（人）傩、傩、大头娃娃
	晋	傩、闹社火、禳瘟
	内蒙	傩礼
东北卷	辽	乡（人）傩、秧歌、太平歌
	吉	乡（人）傩、太平歌
	黑	逐鬼

据上表，民国傩戏大致可分为六大类，如表9.3所示。

表9.3　民国傩戏类别

类别	名　　称	种类	类号
傩驱类	厉傩、乡（人）傩、冲傩、驱傩、古傩、逐疫、驱鬼、捉鬼、捉茅人	10种	A
跳神类	跳端公、跳神、跳大鬼、跳鬼、跳灶王、跳岭头、坛神、庆坛、跳茅山	9种	B
迎神赛会类	迎神、游城隍、盘香会、迎傩神、迎龙袍、社火、社贺、朝拜、扛菩萨、迎赛、羊年会、五显会	12种	C
禳醮类	清醮会、谢土、禳星与拜斗、禳驱、打清醮、玩灯、放灯、遣船、划龙船、喊魂、跳乩童、禳瘟、巫觋、开关、蒙则乍哩、蒲波、哩	17种	D
愿戏类	阳戏、扬戏、还阳戏、还愿、还泰山	5种	E
戏剧类	阳戏（赣）、傩礼、蜡花戏、散腊、跳禾楼、春戏、跳庙、秧歌、放河灯、大头娃娃、闹社火、太平歌、唱阳歌、跳神（藏）、哑巴灯	15种	F

这种分类有三个标准：一是与"傩"相关的傩驱之傩戏；二是巫术性质突出

的傩戏；三是巫傩性质淡化的傩戏。其中，第一个标准除武力标准外，还沿用了民国民间傩的认知。如乡人傩或乡傩，基本沿袭清代傩戏，其中有些乡人傩其实就是上元灯火活动，如在山东，清代的与民国的尤其如此。民国东北辽宁与吉林的乡傩也属这种情况。

二、傩戏形态性质与特征

从分类看，民国傩戏形态总体上与清代差别不大。如傩驱举行的时间或者形态，大多沿袭清代而来，甚至民国方志记载的部分省份傩驱之傩戏就是由清代转抄过来的。尽管如此，民国傩戏还是有着自己的性质与特征。

就傩戏性质而言，民国傩戏的傩驱性质弱化，而温和的巫术活动成为主流。上表中所列民国傩戏共 67 种，而与傩驱有关的只有 10 种，只占全部傩戏的 14.9%。而 B、C、D、E 四类傩戏属于温和的巫术型傩戏，共 43 种，占全部傩戏的 64.2%；若算上 F 类（蜡花戏除外），则其比例达 86.6%。这三个比例表明，清代曾经流行的纯粹靠武力驱除的大傩或乡人傩，在民国逐渐失去其往日的辉煌与地位，其位置被温和的巫傩所替代。由此，导致民国傩戏的实施方式，亦由武力驱赶集中转为媚神这一温和的方式。这是民国傩戏最显著的特征。

就傩戏形态与目的看，民国傩戏更相对集中而突出。形态上，集中表现为驱鬼跳神、禳灾打醮。目的上也高度集中，即保佑生人，即祈求个体的无病无灾，或祈求群体或社会的太平，或风调雨顺。这说明民国时期神鬼信仰非常泛滥。这一点，不仅从 B、C、D、E 三类与神鬼有关的傩戏高比例中可看出，还可从其形态中得到反映。如跳神、迎神、清醮、还愿等，无不表示民国民间各地对鬼神的虔诚恐惧与信奉；更明显的是鬼神信仰的泛滥在地域上也可得到验证。如东北三省，清代民俗方志中，罕见有傩戏文献的记载，但在民国方志中，这三省均有傩戏记载。吉林与辽宁均有乡人傩、乡傩与太平歌；偏远的黑龙江省也出现了逐鬼傩戏。内蒙古的情况也是如此。这反映出，民国时期民间傩戏曾经出现过随着移民而传播的现象。

就程序而言，民国傩戏形态大部分比较简单，只有跳神类如跳端公、跳神（藏）比较复杂。

就傩戏本身而言，傩戏形态更趋多样化。表现为三点：一是同一名称的傩戏形态多样化。如跳端公，四川省有 8 种不同的表述，即有 8 种不同的形态，其中以《合川县志》载之跳端公最为详细（详下文）。再如"跳神"命名的傩戏有多种，而以《拉萨见闻记》记载比较具体。二是有新的傩戏形态出现。如蜡花戏、散腊、大头娃娃、太平歌、厉傩、拜盘瓠等，这些名称不见于清代及其以前傩戏的称谓。三是戏剧形态的傩戏剧增。表中所列共 15 种，民间均视之为傩戏——应当是禳醮类的傩戏，

它们的形态或与戏曲形态相似，或与曲艺形态相似，即已传统戏剧化，基本上可以独立于傩驱性质的傩戏之外。这是民国傩戏的一个重要特征。

民国傩戏形态的一个极其重要的特征就是，无论哪种形态的傩戏，因戏剧化倾向增强，且传统戏剧成分明显，尤其以 F 类傩戏最突出，因而增加了其世俗性、娱乐性。乡人傩不用说，就是跳神的娱乐性也非常突出。其有几个原因。一是因为媚神的需要。战乱也好，天灾人祸也好，百姓遇到这些难以解决的问题，首先求助的就是鬼神，这种类型的傩戏自然就会举行。另外，巫师们也受到社会动荡的影响，为生存而不得不吸收民间耳熟能详而又喜闻乐道的戏剧形式，以招徕雇主。二是受戏剧的影响。这是毋庸置疑的。三是对太平盛世的渴望。其实，上述戏剧化的傩戏形态中，严格说来有不少不属于傩戏形态，而是民间的看法。如蜡花戏、大头娃娃、跳禾楼等。尤其是河南的蜡花戏，方志明确记载云"此系傩剧"，但根据学者关于河南曲剧的研究，蜡花戏的前身为清代的俗曲，到光绪初才称为"蜡花戏"。显然，这是由民间演变而来的一种具有表演性质的曲艺，并非傩剧。它被视为傩剧，可能被巫仪吸收进去，或这个曲艺在巫仪中曾经上演。此剧吸收了多种戏曲音乐成分，内容专言闺房故事，很迎合百姓口味，无论主观上还是客观上，都营造了一个祥和的世界或社会，能给百姓心理上带来些许的慰藉或麻醉。

就地域看，民国傩戏形态较清代分布更加广泛。除新疆外，几乎大陆各省份都有傩戏举行。

民国傩戏形态之所以具有上述性质与特征，其原因是民国时期社会的动荡，包括战乱、天灾（水灾、旱灾、蝗灾）造成的饥荒、瘟疫。民国方志记载比比皆是，因瘟疫而死亡者数量令人触目惊心。对待这种瘟疫，百姓自然非常恐惧，认为是某种神鬼作祟。他们很少采取武力驱疫的方式，往往采取祭祀与媚神的巫仪，来祈求神鬼的庇佑。于是，神鬼信仰泛滥，各种跳神或跳鬼仪式、禳瘟打醮活动于各省频繁举行，连东北三省亦如是。这是一方面。上元玩灯活动，在民国多称为"逐疫"，或被视为古傩。另一方面，百姓对于战乱以及战乱造成的这些天灾人祸深恶痛绝，对太平盛世充满着无限憧憬。如江西上元灯节称为"太平灯"；辽宁、吉林的灯节活动被称为"太平歌"，也被视为"乡傩"——这两者形态基本一样。

若从形态与功能而言，B 类跳神类可与傩驱类合并，因为两者都与驱鬼逐疫有关，可称为傩驱之傩戏；而 E 类愿戏类可与 C 类迎神类合并，应为两者都是借助神灵的力量驱凶化灾，可称为祈神类。这样，民国傩戏就可简化为傩驱类、祈神类、禳醮类与戏剧类四种类别，据此不难看出，其与清代傩戏的传承关系。

行文至此，不难发现，清代与民国都存在着泛傩戏意识或认知。形态上，表现为将许多本属于民俗事项的活动或纯粹的巫术活动都视为傩戏；功能与性质上，将纯粹

的巫术活动视为驱鬼逐疫之傩戏。尤其在民国，这两方面表现得尤其突出。泛傩戏导致了傩戏性质发生了变化，傩戏范畴无限扩大化，这不利于对傩戏形态的认知；但另一方面，它也为傩戏的艺术形态研究提供了新的角度。

其实，清代、民国的傩戏形态远非民俗方志所载。根据学者的整理与研究，这两个时期有一些在民俗方志中并无记载或记载不详的傩戏形态，至今在民间仍有留存，至少在文本上，可以看出其形态与特征（如端公戏）。这些形态的傩戏，将在下篇讨论。

第九章　民国傩戏形态

下编　傩戏形态的"戏剧史"定位

无论是从傩戏的源头看，还是从其流变看，傩戏形态具有艺术因素是毋庸置疑的。尽管学界对其认识不统一，但仍有部分学者注意到其本身就是艺术。通过上述分析，傩戏本身亦应当视为一种艺术形态，故"傩戏艺术形态"作为一个概念提出并加以明确，其时机已经成熟。

首先，有关傩戏艺术的研究成果比较多。明确提出"傩戏艺术"观点的学者是业师康保成教授。其专著《傩戏艺术源流》，从艺术角度，以丰富的傩戏资料做支撑，探讨了傩戏艺术的源与流，是研究傩戏艺术的一部颇具影响的力作。还有部分学者，从音乐、面具等角度探讨了傩戏的艺术特征，表明学界认识到傩戏的艺术特征，也为后续深入研究奠定了坚实的学术基础。

不过，将傩戏本身视为一种艺术形态，并加以研究做得还不够。从对现有研究成果检索结果看，较早提出"傩艺术形态"的是刘志群先生。他在《藏戏、傩戏和傩艺术》一文中说，藏戏"具有着'活化石'般研究价值的傩艺术形态"，他认为藏戏不属于傩戏。[1] 两年后，他在另一篇文章中曾这样表述——"从傩戏剧目《猎人贡布多吉》，辨识其他几个剧种傩艺术形态"，[2] 认为这一傩戏剧目具有"傩艺术形态"。刘先生始终将"傩戏"与"傩艺术形态"分开，可能基于以下两点考虑：一是认为傩艺术形态概念的外延要大于傩戏；二是傩与傩戏两者存在着差别。或许他尚未考虑到傩戏本身就是一大相对独立的艺术形态这一问题。这可从《藏戏、傩戏和傩艺术》题目的表述上得到证实。从傩的历史看，坚持这一学术理念未尝不可，但傩或者傩戏演进到当代，这一理念就需要重新审视。

[1]　刘志群：《藏戏、傩戏和傩艺术》，《中央民族学院学报》1991年第3期。
[2]　刘志群：《藏区民族戏曲傩艺术形态》，《西藏艺术研究》1993年第2期。

视傩戏为一大艺术形态的学者是中国艺术研究院戏曲研究所所长刘祯教授。他曾撰文进行过阐述，其文章的题目就是《傩戏的艺术形态与形成新探》，旗帜鲜明地提出了"傩戏艺术形态"这一概念，并进行了初步地阐释——"傩戏是受了戏曲的影响而在傩仪中独立并最终演化到艺术的戏剧形态层面的"。① 这一概念的提出，学界响应者甚少，却打开了傩戏研究的一个新视角。笔者认为，傩戏艺术形态的提出，是傩戏演进的历史必然和学术研究积累的结果。

另外，傩戏艺术形态的丰富与相对定型。傩戏样式有多少种，傩戏艺术形态就有多少种。笔者对于傩戏的考量，主要是站在今天的学术认知与角度上，同时兼顾古代傩戏演变的实际，即持一种广义的傩戏观。文献里记载了大量古代傩戏的实例，今天民间亦有大量傩戏个案存在。学者们的研究成果显示，中国古代与当今，傩戏样式复杂多样，非常丰富，笔者在此难以给出具体的数字。古代傩戏样式在今天仍有遗存，其中亦有相当多的傩戏已发生了变化。就目前看，这些傩戏除具有现代因素或影响外，基本趋于定型。这些丰富的、相对定型的傩戏样式，为傩戏艺术形态的提出与确立，提供了坚实的文献与实践支撑。而且，这种大量的客观存在，容不得忽视。

最后，傩戏艺术形态的学术地位非常尴尬。一直以来，学界对傩戏的研究基本上有两种看法：仪式与戏剧。前者视傩戏为仪式，后者视傩戏"属于戏曲的范畴"，并认为是一个具有杂戏性质的全国性的大剧种。② 这两个观点很有学术市场。

尤其是后一种观点，影响更大。可以说，从研究开始至今，傩戏就被深深地打上了"戏曲"的烙印或标签。这个烙印或标签深具权威性，很少有学者对其提出过质疑。如此一来，将会或正在导致三个结果：一是傩戏自身身份模糊于人为认识与研究的消解；二是傩戏形态研究的趋同性与定向性——向着戏曲范畴靠拢或直接被视为戏曲（剧种），这是研究视野与思维的一种群体强迫症；三是这种研究不会也不可能给傩戏艺术形态一个恰当的定位。

笔者对巫、傩的考察，以及梳理傩戏形态流变及其辨正，正是希望解决上述问题。而个案的考察，尤其是对"戏"之演进的探讨，进一步明确傩戏形态在戏剧史上的地位。

① 刘祯：《傩戏的艺术形态与形成新探》，《中国政法大学学报》2010 年第 3 期。
② 吴戈：《傩戏是怎样的戏曲剧种》，《艺术百家》1995 年第 3 期。

第十章 "被戏剧化"的傩戏形态个案辨

除了傩驱之傩戏与非傩驱之傩戏两种形态外，尚有不少傩戏被学界"戏剧化"或"戏曲化"。所谓的"戏剧化"有两层含义：一是实践上，现存某些傩戏形态已与传统戏剧或戏曲形态非常近似；二是理论上，现存某些傩戏形态被学界视为传统戏剧。这些"被戏剧化"的傩戏形态不在少数，最具代表性的有端公戏、地戏、撮泰吉等。这些与前文讨论的傩戏形态不同——其中传统戏剧特征非常明显，乃至被学界成为戏剧的"活化石"。这些观点是否符合傩戏形态个案扮演特质，还需详加辨析。

第一节 "端公戏"考辨

端公戏因"端公"而得名，这是无可争议的事实。一则关于端公为唐代官职的文献被学界反复征引，以阐释端公戏之由来。这显然有问题。众所周知，巫仪由巫觋实施，即使西周出现了方相氏，也只是巫觋职能分化的结果，并未替代巫觋在巫仪中的职能。那么，问题就出现了：一是唐代官职之一的"端公"，于何时、何地、因何替代了原本巫仪中的"方相氏"或"巫师"角色？二是端公成为巫仪的实施者，是否改变了原本由巫师实施的巫仪形态？三是因前两个因素而导致端公戏在戏剧史上是何身份，即如何定位？这三个问题，密切相关。关于前两个问题，学界甚少关注；而第三个问题的研究，成果丰硕，但见解各异。今拟从端公戏文献、形态及学界的研究成果入手，尝试解决这些问题。

一、端公戏文献的审视

1. 端公戏文献检录

尽管学者关于端公戏是"端公演的戏"诠释存在着问题，但还是抓住了问题的核心，即端公戏离不开端公这个核心人物——是端公戏的形成在形式与内容上不可或

缺的关键。既然学者称端公法事为祭祀仪式剧,那么,关于端公戏的形态就不仅仅包含端公所从事的巫术仪式。因此,有必要对端公戏的历时性与共时性形态进行检录,以为进一步研究之基础。拟以1949年为时间节点,将民国以前的端公戏形态稍加检录出来;而民国之后的端公戏遗存较多,相关省份的文献就选取一至二例以为代表(按,民国以前的端公戏文献,来自《中国地方志民俗资料汇编》的,不再一一加注;非来自该书的,则注出)。

(1) 1949年前的端公戏形态。

湖北省:

①(南宋)建炎绍兴初,随(笔者按,随州)陷于贼,而山中能自保,有带甲僧千数,事定皆命以官。《汪彦章集》有《补大洪山监寺承信郎告》。自后多说神怪,以桀黠者四出,号端公,诳取施利,每及万缗,死则塑作将军,立于殿寺。(宋赵彦卫《云麓漫钞》卷十二)

②清朝彭趾(康熙五十年举人):药苗遍地未知名,疾病年年春夏生。多不信医偏信鬼,端公打鼓闹三更。①

③禁端公邪术:为严禁端公邪术事,照得:容美改土归流,旧日恶习,俱经梭改,而端公马脚蛊惑愚民,为害最深,合行严禁。为此示,仰州属土著民人等知悉。尔等各存好心,力行善事,自可获福远祸,切不可妄信傩神怪诞之术,上干法纪,除信悉傩神邪教之,家业已著令各地保甲,查追妖魔鬼像与装扮刀剑等物焚毁。并各取不致再为行习甘结备案外,但恐僻处愚民溺于祸福之说,仍有潜藏邀约举行者,亦未可定。查《律》载:凡巫师假降邪神,佯修善事,煽惑人民为首绞,为从者杖一百,流三千里,里长知而不首者,各笞四。(《鹤峰州志》二卷·清乾隆六年刻本。道光二年刻本《鹤峰州志》亦载"端公"祛病事,曰"完锣鼓钱"、"解祖钱")

四川省:

④蜀人之事神也,必冯(凭)巫,谓巫为端公。(清初唐甄《潜书·抑尊》)②

⑤夜深坐旅舍中,忽闻邻人鼓乐大作,盖俗抱病之家不事医药,请人祈神,祈者衣饰诡异,绝似鲍老登场,名"跳端公"。(清道光六年(1862年)三月《小方壶斋舆地丛钞》第七帙,黄勤业《蜀游日记卷八》)③

⑥用桃木书符,为之"压鬼"。勿论巫觋,俗总呼为"端公"。(《江油县志》四卷·清道光二十年刻本)

① 王利器:《历代竹枝词》,陕西人民出版社2003年版,第783页。
② 转引自严福昌《四川戏剧志》,四川文艺出版社2004年版,第60页。
③ 严福昌:《四川戏剧志》,第452页。

⑦端公,即巫教也。及所居之宅曰端公堂子,省城(笔者按,成都)凡八九十人,警局发有规则。类此之女巫观仙、画蛋、走阴等等,均经过、警察局禁革,所演之法事有解结、度花、打梅山、画蛋、接寿、打保符、收鬼等名目。……楚人尚鬼,自昔有之,今成都此风不绝,大率城镇犹少,而独盛于乡间。(清末傅崇榘《成都通览》,宣统元年即1909年版)①

⑧清朝邢棻《锦城竹枝词》:闾阎难挽是巫风,鬼哭神号半夜中。不管病人禁得否,破锣破鼓跳端公。②

⑨清朝定晋岩樵叟《成都竹枝词》:当年后主信神巫,今日端公即是徒。③

⑩清朝陈经(四川新津县人)《春日狱中竹枝词十四首》:纸冠粉脸蛮端公,收鬼情形太不同。二五背时难解脱,裤裆紧把大头笼。④

⑪今民或疾病多不信医药,属巫诅焉。巫至恒以夜,或戴观音七佛冠,设一小案,供五猖神。病家取米一斗,插牌其上。巫登坛歌舞,左手执环刀,俗名"镴刀",丁琮急响,右手执令牌,首圆末方,上刻霽字,吹角歌舞,抑扬跪拜,以娱其神。电转风旋,散烧纸钱去。至深夜,乃放五猖。巫乃跳阈吹角,作鬼啸,值时有应,则手掷筊击案有声。作法讫,即掷筊,筊得则谓捉得生魂。又毕先斩茅人,衣袴者衣履,至是侑以酒肉,载以茅舟,出门焚之,名曰背毛替代。病轻者,列祷者生庚,拜星禳斗。作法毕,米筛一个,撕纸钱圆铺其上,送至十字路上,覆一盂水饭而去,名曰"设送"。(《简阳县志》二十四卷·民国十六年铅印本)

⑫凡人有疾病,多不信医药,属巫诅焉,曰跳端公。(《巴县志》二十三卷·民国二十八年刻本)

⑬有装土地者,有装师娘子者,有装四季功曹者,有装灵官者,种种怪诞,悉属不经,多者十余人,少者七、八人,统谓之"跳端公"。端公见元典章。则其称古矣。今民间或疾、或祟,即招巫祈赛驱逐之,曰"禳傩"。其傩必以夜,至冬为盛。[行]其术名师娘,教所奉之神制二鬼头,一赤面长须,曰"师爷",一女面,曰"师娘",谓是伏羲、女娲。临事,各以一竹承其颈,竹上下两筊圈,衣以衣,倚于案左右,下承以大碗。其右设小案,上供神,曰"五猖",亦有小像,巫党椎锣击鼓于此。巫或男装、或女装。男者衣红裙,戴观音七佛冠,以次登坛歌舞。右执者曰"神带",左执牛角,或吹、或歌、或舞,抑扬跪拜,以娱神。曼声徐引,若恋若慕,

① 转引自赵冰《成都巫傩文化》,成都市文化局编1995年版,第4—5页。
② 雷梦水:《中华竹枝词》,北京出版社1997年版,第3280页。
③ 雷梦水:《中华竹枝词》,第3197页。
④ 雷梦水:《中华竹枝词》,第3896页。

电旋风转，袖口徐图，散烧纸钱，盘灰而去。至夜深，大巫舞袖挥诀，小巫戴鬼面随扮土地神者导引，受令而入，受令而出，曰"放五猖"。其下有"劝茅送茅"之斩茅人。事毕，移其神像于案前，令虚立碗中，歌以送之。仆则为神去，女像每后仆，谓其教率娘主之，故迎送独难云。（《麻江县志》亦曰"冲锣"）（《合川县志》八十三卷·民国十年刻本、《麻江县志》二十三卷·民国二十七年铅印本）

⑭四川接龙端公戏。根据胡天成《四川省重庆接龙区端公法事科仪本汇编》调查，所搜集的接龙端公戏多以清道光至民国科仪本居多。接龙端公戏分为内坛（亦称正坛）和外坛，坛班亦据此分为内坛班和外坛班。在一般情况下，内坛主要职责是做法事，外坛以唱戏为主要任务。① 接龙端公戏包括阳戏、庆坛和诞生三部分，其宗教仪式与戏剧表演形态有十类：

一是内坛法事将唱本以叙述者和装扮者的身份进行交替演唱，如阳戏《撒帐》即将唱念法事与戏剧表演结合在一起。二是内坛法师将法事作戏剧表演。三是内坛法师与外坛法事按唱本的安排，相互配合进行表演。四是外坛师傅有完整的戏剧表演，内坛法事也加入明显的戏剧因素的表演。五是外坛师傅将唱本独立地作装扮性表演。六是用戏剧化手段表演某坛法事主神的来历。其中有《大战洪山》、《战岐山》等剧目。七是将某一坛整个科仪程序作戏剧化的表演。八是选演与唱端公戏主旨一致的剧目。九是适应观众审美需求而选演剧目。如逗乐的"口白语戏"、传奇色彩浓郁的"神仙戏"、滑稽调笑的"耍耍戏"等。十是选演与端公戏氛围一致的剧目。如唱川剧。

这些形式在阳戏、庆坛、诞生中都有体现，尤其以阳戏最突出。通过这些方式，使内坛法事与外坛演戏较好地结合起来，构成了亦宗教仪式为基本框架，将戏剧渗入、穿插、融合期间，使之形成一种有序组合的特殊的艺术整体。②

贵州省：

⑮乾隆进士国梁《黔中竹枝词》：更讶端公能跳鬼，鼓歌彻夜疾偏瘳。③

⑯黔俗：家有病者，妇人以米置鸡子于上蹲门而禳之，名曰叫魂。不愈，则召端公祈祷，端公亦道士类也，作法与演戏相似。（李宗昉等撰《黔南丛书》嘉庆十八年）④

⑰《蜀语》男巫曰端公。《仁怀志》："凡人有疾病，多不信医药，属巫诅焉，曰

① 胡天成：《四川省重庆接龙区端公法事科仪本汇编（上）》，收入王秋桂《中国传统科仪本汇编》，新文丰出版公司2003年版，第3—4页。
② 胡天成：《四川省重庆接龙区端公法事科仪本汇编（上）》，第16—20页。
③ 雷梦水：《中华竹枝词》，第1025页。
④ （清）田雯编，罗书勤等点校：《黔书·续黔书·黔记·黔语》，贵州人民出版社1992年版，第303页。

跳端公。《田居蚕室录》按：端公，见《元典章》则其称古矣。今民间或疾或祟，即招巫祈赛驱逐之，曰禳傩。其傩必以夜，至冬为盛，盖先时因事许愿，故报赛多在岁晚，谚曰"三黄九水腊端公"，（黄，黄牯；水，水牛），皆言其喜走时也。其术名师娘教，所奉之神，制二鬼头，一赤面长须曰师爷；一女面曰师娘，谓是伏羲、女娲。临事，各以一竹承其颈，竹上下两篾圈，衣以衣，倚于案左右，下承以大碗。右设一小案，上供神，曰五猖，亦有小像。巫党椎锣击鼓于此。巫或男装或女装，男者衣红裙，戴观音七佛冠，以次登坛歌舞。右执者曰神带，左执牛角，或吹或歌或舞，抑扬拜跪以娱神，曼声徐引，若恋若慕，电旋风转，裙口舒圆。散烧纸钱，盘而灰去，听神弦者，盖如堵墙也。至深夜，大巫舞袖挥诀，小巫戴鬼面随扮土地神者导引，受令而应入，受令而出，曰放五猖，大巫乃踏罡吹角作鬼啸，侧听之，谓时必有应者，不应，仍吹而啸，时掷荽，荽得，谓捉得生魂也。时阴气扑人，香寒烛瘦，角声及之处，其小儿每不令睡，恐其梦中应也，主家亦然。间有小儿坐立，间无故如应者，父母不觉，常至奄奄而毙。先必斩茅作人，衣祷者衣履，至是，歌侑以酒肉，载以茅舟，出门焚之，"劝茅"、"送茅"，谓使替灾难也。事毕，移其神像于案前，令虚立碗中，歌以送之，仆则谓神去，女像每后仆，谓其教率娘主之，故迎送独难云。（《遵义府志·风俗》清道光二十一年）①

⑱民间疾病，或鬼祟为害，请巫术、驱逐，凡不用茅人，仅止跳端公，谓之"裨星辰"；用茅人则曰"替代"。又，小孩有疾，请巫师跳端公禳关，谓之"扬关"。有用银锁戴小儿项下，谓之"扬关上锁"。（《增修怀仁厅志》八卷·清光绪二十八年刻本）

⑲清朝杨文莹（光绪进士）《黔阳杂咏》：歌侑茅人烧纸钱，端公夜跳鬼登筵。角声要摄生魂去，多少邻儿不敢眠。（原注：病家召巫禳鬼，谓之"跳端公"。其求名师禳，教制二鬼头，一赤面长须者曰师爷，一女面者曰师娘。）②

⑳男巫曰"端公"：凡人有疾病，多不信医药，属巫祝焉，曰"跳端公"。跳一日，谓之"跳神"；三日者，谓之"打太保"；五至七日者，谓之"大傩"。（《沿河县志》十八卷·民国二十三年铅印本）

㉑病者请巫者以师刀掷地占之者，曰"丢刀"。巫之刀，上为剑形，长不盈咫；下为大圈，贯小环八、大环九。占时，以箸与剪与牌并剑柄执而占者，咒而掷于地，视环之偃仰与剪、箸之横斜而决之也。（《重修彭山县志》八卷·民国三十三年铅印本）

① 转引自杨启孝《傩戏傩文化资料集》（二），贵州民族学院图书馆，1991年1月，第222页。
② 雷梦水：《中华竹枝词》，第3584页。

㉒遵义府：俗病不信医，属巫祝焉，曰"跳端公"。今民间或疾或祟，即招巫祈赛驱逐之，曰"禳傩"。其傩必以夜，至冬为盛。（笔者按，其形态与四川省合川县跳端公同。与清光绪十八年《黎平府志》八卷所载"跳端公"形态亦同）（《贵州通志》一七一卷·民国三十七年贵阳交通书局铅印本）

㉓乡有疾，未谋医药，先求巫诅，此巫有称"端公"者，所奉之神制二鬼头，一赤面长须，曰"圣公"，一女面曰"圣母"，各以竹承其颈，衣以衣，供于案，旁设一小像，曰"小山神"。巫党椎锣击鼓。有男装，有女装，装女如是束装，男女红袍，戴观音七佛冠，以次登坛歌舞，右手执神带，左手执牛角，或歌或舞，抑扬跪拜，以娱神。至夜深，大巫手挽诀占卦，小巫戴鬼面，扮土地神者前导，受令入，受令出，曰"放五猖"。通曰"唱阳戏"。（《独山县志》二十八卷·民国稿本，1965年贵州省图书馆油印本）

㉔巫觋歌舞除病，俗名"端公"跳神，又曰"冲罗罗"、"打保福"。（民国《兴仁县志》二十二卷，1965年贵州省图书馆有印本）

云南省：

㉕本县庙宇有以道士主持者，但未与人作斋事；有在家俗人略读道经，亦称道场，亦号端公戏，为人作酬神驱邪之术。（民国《大关县志》）①

㉖巫教，俗名端公者，各乡皆有。常为人祈神禳解，祛疯治魔等事。（民国《绥延津县志》）②

㉗男曰觋，俗号端公，女曰巫，俗称师娘子。各就私人住宅设有巫堂，其教徒全县约百余人。以逐疫驱鬼为事。凡乡愚患病，初则书符问卜，继则延至家中作种种异状，有打滩庆坛、酬神、送鬼、降骑、走阴、观花、烧胎等节目。此风乡间最盛。（民国《绥江县志》）③

山东省：

㉘巫之一教，流传已久，曰端工，曰香火，曰童子，名虽不一，总不外乎乡傩之遗意。（同治、光绪间宣鼎《夜雨秋灯录》卷六）④

河南省：

㉙巫曰端公；道士曰老先生，曰掌坛。（笔者按，其具体形态，无载）（《重修信阳县志》三十一卷·民国二十五年铅印本）

① 转引自云南省民族戏曲研究所戏剧研究室、中国戏曲志云南卷编辑部《云南戏曲传统剧目（5）·傩戏第1集》，第183页，1989年6月。

② 王勇：《云南昭通地区的端公及其艺术》，《民族艺术研究》1994年第4期。

③ 王勇：《云南昭通地区的端公及其艺术》，《民族艺术研究》1994年第4期。

④ 转引自庞璇《微山湖端公音乐文化研究》，上海师范大学硕士学位论文，2014年5月，第5页。

甘肃省：

㉚清朝叶澧《甘肃竹枝词》：良医不用用端公，秋后西邻又复东。扮作女妆学彩舞，羊皮大鼓响逢逢。①

限于笔者学识，民国及其之前的关于端公戏形态文献只收集了上引30则。虽然不够全面，但基本能说明问题。

（2）1949年后的端公戏形态（以学者研究成果为据）。

湖北省：荆山山脉端公舞为巫教祭祀舞蹈，风格原始、古朴。许多动作如耕田、砍树、托树、吊线等都是古代生活的模仿。"屈拜"是端公舞的基本动作，表现对神灵的虔诚；双腿屈膝的"踏踏步"、"踏点步"等显示端公神灵附体的形态。还有模仿大自然的猿猴献果、古树盘根等，将远古对大自然神化的图腾崇拜因素传承下来。该舞蹈分九段。巫师手举纸做的旗盖和铁制的师刀，边歌边舞，边做各种仪式，是一种九段体舞蹈。这种表演一般在每年秋收以后至腊月和二月初三，主要功能为祈求神灵保佑。有急事祈求神灵的，叫"还急愿"，可随时举行。②

四川省：以成都端公戏为例。据《四川傩戏志》，"成都端公戏依附于旧时成都地区名目繁多的斋醮活动之中。而凡行傩举醮，均有一套仪式程序。主要仪程有开坛启示（发牒请神）、请水、悬幡、诵经、拜斗、祭灶、清醮、踩九州、步罡踏斗、圆坛等"。③

"端公坛班，其内容主要分坛目和戏目两类。坛目，主要是文（内）坛掌坛师主持的祭祀仪式（傩仪）的各种法事，如画符神水、丢刀卜卦、驱鬼避邪、请神降神等。它们虽有唱腔（祭歌）、念白（赞文），但没有戏剧人物和故事情节，完全是文坛师一人作的法事；戏目，即演戏的节目，是由武（外）坛的掌坛师主持安排演唱，有戏剧人物、故事情节和戏剧的矛盾冲突，唱、念、做、打皆备"。④ 成都端公戏的表演，除上刀山、洗火澡等特技外，"人物扮演近似川剧角色行当的表演动作"。⑤

云南省：以昭通端公戏为例。此处所引，均据《云南戏曲传统剧目（5）·傩戏第1集》而来，不再一一加注。⑥ 昭通端公戏演出单位叫"坛门"，以掌坛师为核心，由师兄弟、徒弟十多人组成。端公戏坛门的斋醮活动分为"文坛"（又称阴坛）和"武坛"（又称阳坛）两类。文坛超度死人，不"出戏"；武坛为活人而做（庆财神、

① 雷梦水：《中华竹枝词》，第3693页。
② 引自杜汉华《夏楚活化石"端公舞"探微》，《中南民族大学学报》2004年第2期。
③ 严福昌：《四川傩戏志》，第61页。
④ 赵冰：《成都巫傩文化》，第149页。
⑤ 严福昌：《四川傩戏志》，第61—62页。
⑥ 《云南戏曲传统剧目（5）·傩戏第1集》，第183—186页，1989年6月。

庆梓潼即文昌、庆坛神、庆寿、还愿、过关即剃长毛等），必须"出戏"，多在腊月举行。

武坛的主要活动内容由三部分构成：法事（或作道场）、正坛戏（或作正戏）和耍坛戏（或作花戏、春戏）。

法事，即酬神、驱邪处魔的神仙道化表演，有端公戏作神仙到场，头戴面具妆扮鬼神脚色，随锣鼓狂舞，用说唱表现某些简单的酬神情节。

正坛戏，是坛事中的主要关目，剧目情节戏剧化，脚色表演生活化，剧目多取材于宗教神话故事和《封神榜》、《列国志》、《三国演义》等说不故事。

耍坛戏，多穿插于法事和正坛戏之间，多取材于民间传说、唱本，或农村中的笑话。

端公戏的服饰，原有大蟒、靠、褶子盔帽等，今不多见。

端公戏形成了自己的一套表演行当体制，分为生、旦、净、丑四类；有自己的唱腔，即所谓的"九板十三腔"。

陕西省：以陕南端公戏为例。根据《陕南端公》，陕南端公戏是由端公化妆"庆坛"跳神、唱神歌演进而来。吸收了"大筒子戏"的音乐唱腔与部分剧目、当地山歌民谣、民间舞舞蹈等而形成，有自己的剧目，表演上有生、旦、末、丑。①

山东省：以鲁西南端公戏为例。

第一，开坛。晃动督标（钟式的铜铃），齐奏鼓乐，众渔民依序参坛跪释祈祷。

第二，展鼓。由二、四、六、八等偶数组成的羊皮鼓队击鼓。

第三，拜坛。由参与"打生产"或续家谱者轮番向神位祈祷叩拜后，再由坛主跪诉开坛事由。

第四，请神。由艺人演唱《万种赴号》，根据开坛的目的而邀请天神、地神、财神、灶君、三十六家大王、七十二家将军等。

第五，演唱。一般分为三种演唱形式：一种是庄严肃穆的演唱，不化妆，无动作，一唱众帮，一领众合的吟诵式，多见于请神赴号的严肃场面；一种是载歌载舞欢快活泼的演唱，腰扎彩绸，手舞纱巾，衣着稍作装扮而进入人物故事的说表；还有一种是类似戏曲的分角装扮演唱。②

2. 端公戏流变

（1）师巫"端公"的来源、传播及成因。

端公戏的源地与时间。先从民国以前的端公戏文献谈起。端公戏是学界普遍使用

① 王继胜、王明新、王季云：《陕南端公》，陕西科学技术出版社2009年版，第6—7页。
② 《中国民间歌曲集成·山东卷》，人民音乐出版社2004年版，第685页。

的一个概念，尽管学界诠释各执一词，但该形态还是被学界所认可。但是对于端公戏之端公身份，学界一直未有明确的探究。众所周知，在西周，傩驱巫仪之方相氏从其他巫术仪式之巫觋中就已经独立了出来。这是前提。方相氏是巫师的身份，主导并实施驱鬼逐疫的巫仪，这种身份一直持续到宋代而止。其原因就是学者搜集了一则出自赵彦卫《云麓漫钞》所谓的"端公戏"文献。于是，从西周以来，无论是官方还是民间，驱傩仪式中一直未变的方相氏，到了宋代就变成了"端公"。笔者之所以将湖北省安排在端公戏文献首位，就是基于探究巫仪中"端公"之由来。这是否符合史实？

《云麓漫钞》记载了宋代湖北随州发生的端公骗钱的事。要厘清这则文献记载的是不是端公戏，就得弄清端公之源流。根据《中国官制大辞典》，端公原本是唐侍御史的别称。以其位居御史之首，故名。到宋代，民间对官府公差敬称为端公。《水浒传·八》："董端公……原来宋时的公人都称呼'端公'。"① 这里的董端公就是押送并欲图害林冲的董超。其实宋代仍延续唐代称呼御史为端公的习惯。宋初诗人魏野有《薛端公寄示嘉川道中作次韵和酬》、《谢薛端公寄惠素纱》、《寄赠西川御史薛端公益州司理刘大著陕路运使》、《次韵和薛端公归故里之什二首》等诗可证。尤其可注意的是所举最后一首诗，薛端公归故里，因其曾任御史，其退居林泉后，乡人仍称其为"薛端公"。这是一种尊称，积习一久，遂演变为民间称呼官员或官府公人的惯用语。

基于此，再来看文献。据文献所述，号端公者有两种可能：一是和尚，因为这些和尚能自保，"事定皆命以官"——这就符合《水浒传》中所谓的公人都称呼"端公"的习俗。二是"桀黠者"即看出商机的聪明人，他们冒充公人，故被视为公人即端公。他们"多说神怪"，可能是神化山中这些被封官的和尚；"诳取施利"，即如民间施舍财务于和尚或寺庙，就可得到诸佛的庇护。那么，这些端公分明就是借被神化的和尚之名化缘而不是靠做法事骗钱。

对此，文献自身有两点可证。一是随州陷于贼，百姓不能自保。纳钱于这些和尚"端公"，可以得到他们的保护，从而不被贼人所戕害。这是文献叙述的重点与核心，直接关系到百姓的生死存亡。二是这些端公"死后塑作将军，立于殿寺"。将军，是中国古代军队统帅的官名。隋唐以后，将军多为环卫官及武散官。宋元明时，除武散官外，殿廷武士亦称将军。② 这就解决了这些端公死后塑作将军并立于殿寺的问题——这些升为朝廷命官的和尚们尤其是身居高位者，能庇护一方，免为贼虐，自然被百姓视为"端公"即朝廷的武官，即使是假冒的，百姓不辨，同样对其感恩戴德，

① 《中国官制大辞典》，上海大学出版社2010年版，第620页。
② 《中国官制大辞典》，第451页。

在其死后仍作为祀奉对象。

那么，《云麓漫钞》所记"端公"就不能视为巫师（端公），更与驱鬼逐疫没有关系。

为说明问题，不妨回顾一下宋代傩戏文献。官府傩实施者仍是方相氏，这在《东方傩文化概论》、《中国傩》等著述中都有阐述。而宋代民间傩戏，亦未见称巫师为端公者。据此，可以判断，宋代傩戏实施者还是称为"方相氏"的巫师。

端公与巫仪发生关系的文献，源自学者征引清道光二十一年《遵义府志》的记载："《田居蚕室录》按：端公，见《元典章》则其称古矣。"《田居蚕室录》是晚清郑珍的著述，按照其表述，意在说明"端公"称谓很"古"，端公戏之端公渊源有自。郑珍是《遵义府志》的编纂者之一，如果其曾见到元代端公戏文献，大可在《云麓漫钞》中直接记载下来，却在其著述中绕了个圈子。作为纂修府志者之一，引用自己的著述，多少有些流芳后世与自诩之意，却不仅弄错了端公最"古"的时间，更未弄清《元典章》之"端公"（如果有的话）含义。

尽管如此，其所说还是具有启发性。循着端公见于《元典章》这一线索，笔者查阅了该文献，发现相关巫师称谓的基本上都载于"刑部"（共十九卷，见《元典章》卷三九——卷五七）中，其中有不少地方官关于迎神赛社的奏章以及诏书禁令。如白衣秀士（妆扮释、道者）、神婆、师巫、阴阳人、先生（即道士）等。如果郑珍在《元典章》中见过"端公"，则与史不符；如果郑珍所说的端公概念是晚清民间对巫师普遍称谓，不妨深究一下，则郑珍犯了以今断古的错误——违背了巫师演变的历史逻辑。再检视目前学界关于元代傩戏的研究成果，也未发现元代有称巫师为"端公"者。由此，元代官方与民间并没有将巫师称呼为端公的习俗，更证实了宋代《云麓漫钞》所记"端公"并未巫术意义上的巫师之端公。

那么，明代是否出现了称巫师为端公的说法？这就需要回顾清初关于端公戏的文献。较早的是唐甄《潜书》提到"谓巫为端公"。唐甄（1630—1704），明末清初思想家、政论家，四川达州（今通川区蒲家镇）人，清顺治十四年（1675年）中举人。《潜书》初刻于清康熙四十四年（1705年），作者自述此书"历三十年，累而存之"。那么，明末清初时期，四川有将巫师称为端公的习俗。

无独有偶，2014年3月12日《湖北日报》"荆楚各地"09版报道，引起笔者的注意："保康县首次发现了明代端公舞手诀图本，该图本是研究早期楚文化不可多得的珍贵资料。保康县楚文化研究专家虢光新在马良镇重阳村一组走访老艺人柏天龙时，惊喜地发现这一手绘图本，上面还有"崇祯十六年"字样。75岁的柏天龙介绍，此图本是本村道士吕承庆1995年临终前，交给他的一件遗物。吕承庆说是"1966年在大山一个天坑里意外发现的，当时放在一口生锈的铁箱里"，"马良镇老湾村91岁

的端公师周全锋介绍：以前端公手诀靠手手相传、口口相承，因而大部分失传，现只掌握50多个；而这次发现的图本中，手诀多达186个，还有咒语，非常罕见。"

从时间上看，明代崇祯十六年（1643年），这与唐甄生活的年代恰好一致。这种情况在地方族谱中亦可得到印证。据《邹氏族谱》记载："鲁文祖娶赵氏，二人由江西凌江府清江县第六郡大梨树石板塘起居。于明朝隆庆四年（1570年）由做佛道教来芒布府（今镇雄）小河居住。于1622年与民众建醮消灾。……由此设坛酬愿。……公就此移居陈贝屯下营、小平坝、泼机、蚂蟥田等处，子孙繁荣，广布黔川。"① 邹鲁文为邹氏端公镇雄支的始祖，邹氏端公本着"以农为本，以教为业"的祖训，自邹鲁文起相袭十七代，端公辈出，坛门兴旺，故邹氏所居之邹家院子被当地人称为"端公院子"。②

这两段话由三个信息值得注意：一是出身佛道的鲁文祖1570年到云南，二是在云南建醮消灾的时间是1622年，三是其"子孙繁荣，广布黔川"。鲁文祖于1570年到云南，又是做佛道的，此时是不是有"端公"之称？族谱并未明确记载。而其设坛酬愿的时间为明天启二年、清太祖天命七年，正处于明末清初之交。笔者不敢妄断明隆庆四年就已经出现了称巫师为端公的现象，但1622年前后则存在着很大的可能。理由：一是根据该调查报告，云南镇雄泼机"不论是做巫、道、佛法事的人都一律称端公，并尊称先生"。③ 这显然是将元代做法事者之"先生"与端公称谓同时使用，是元代称谓遗存。二是鲁文祖于1622年建醮消灾事。此时唐甄已9岁，与鲁文祖同时而后，对于鲁文祖治病消灾之神异（见《邹氏族谱》记载）当有耳闻；三是鲁文祖"子孙繁荣，广布黔川"，这说明鲁文祖端公一脉在四川、贵州的广泛传播，而唐甄本为四川人，对"端公"的繁盛自然多有留意，这才能解释为何其在《潜书》中有"谓巫为端公"的特别注释。那么，邹氏所云师巫之端公称谓在明末清初，这是可以肯定的。此期文献记载中出现了跳端公现象，说明在此之前其已在民间流行，这中间必然存在着一个传播时间段与地域跨度问题。将这两点考虑在内，则明天启年间应当出现了跳端公现象并向外传播——其可信度是很高的。

这一结论有另一则文献即彭阯"端公打鼓闹三更"的支持。彭阯是康熙五十年（1711年）举人，与唐甄同时而稍后，正处于清初时期。而唐甄是四川人，彭阯是湖北人，两人先后记载了端公戏，这表明至少清初时期长江流域不少地区呼巫师为

① 王秋桂：《民俗曲艺丛书·云南省昭通地区镇雄县泼机乡邹氏端公庆菩萨调查》，财团法人施合郑氏民俗文化基金1995年版，第16—17页。
② 王秋桂：《民俗曲艺丛书·云南省昭通地区镇雄县泼机乡邹氏端公庆菩萨调查》，第12—13页。
③ 王秋桂：《民俗曲艺丛书·云南省昭通地区镇雄县泼机乡邹氏端公庆菩萨调查》，第11页。

"端公"已比较流行。

这一结论的得出，笔者还是保守了一些。就在本节撰写完后，笔者又发现了一则材料，将这一结论的时间大大提前：

> 凡师巫假降邪神，书符咒水，扶鸾祷圣，自号端公、太保、师婆，及妄称弥勒佛、白莲社、明尊教、白云宗等会，一应左道乱正之术，或隐藏图像，烧香集众，夜聚晓散，佯修善事，煽惑人民，为首者，绞；为从者，各杖一百，流三千里。若军民装扮神像，鸣锣击鼓，迎神赛会者，杖一百，罪坐为首之人。①

此则文献出自《大明律》，由明初刑部尚书刘惟谦于洪武六年（1373年）受命编撰，先后多次修改，于洪武三十年（1397年）颁行。据此，师巫号称端公的时间至少要上推到洪武六年。因为此律典于洪武六年始编撰，作为"祭享"之重要的禁令"禁止师巫邪术"，应当属于最初编撰之内容，如此，则师巫号称端公的时间就在洪武六年。无论是哪个时间，都可以肯定：明洪武年间，师巫号称端公已成民俗事象。洪武之后，弘治、正德、嘉靖、隆庆、万历时期，均有臣僚对《大明律》进行集解，"禁止师巫邪术"之条款均未更改；且有明一朝各代，几乎都有文献涉及端公从事巫术的文献记载，足见师巫号称端公习俗于有明一代的影响力。②那么，关于邹氏"端公堂子"的文献，于此就有了可靠的历史逻辑。

尽管笔者给出了上述观点，但关于端公戏源地的文献记载与本观点存在着冲突。根据文献，最早的端公戏文献是四川唐甄所记，其次是湖北彭阯的竹枝词。如果说四川是端公戏的源地，这与《邹氏族谱》的记载相抵牾。因为邹氏世业端公，而其先祖从江西而来。那么，只有一个解释，矛盾才能迎刃而解——端公信仰源自湖北。

赵彦卫所记的端公，只是地方人神信仰，最初在随州盛行，而后随着流民或移民，逐渐传播开来。尽管目前尚未发现随州有端公信仰的文献记载，但其邻市襄阳有遗存，这就是南漳县、保康县、谷城县的端公舞——当地又名"扛神"、"做枯斋"。扛神、做枯斋当是地方百姓的俗称，是端公舞的原名，这说明源于随州的端公信仰曾经流传到这里，并被接受。其端公与巫仪结合形成端公舞亦如是。理由就是这三县位于湖北西北部的丘陵与大山地带，地理位置比较偏僻，端公舞主要为法事扮演，受地

① （明）刘惟谦等撰，怀效锋点校：《大明律》，法律出版社1998年版，第89页。
② 胡琼纂：《大明律解附例》，正德十八年刻本，其中有弘治条例。王楠《大明律集解》，嘉靖二十六年至三十一年。陈省辑《大明律例附解》，隆庆元年。万历年间的集解本比较多，有陈遇文《大明律解》，万历二十年；郑汝璧本，万历二十二年；衷贞吉等纂，万历二十四年；应朝卿本，万历二十九年；高举发本，万历三十八；无名本，郑继芳等订正，万历年间。见张伯元《〈大明律集解附例〉"集解"考》，《华东政法学院学报》2000年第6期。

方曲艺影响甚微，仍然保存着比较古朴的形态，显然是由于随州地方端公信仰的巨大影响力所致。这进一步证实了历史上湖北省沿荆山、大洪山一带端公信仰的盛行。

端公戏的流布。据上文阐述，源于湖北的端公信仰及与巫仪结合的跳端公，首先沿长江流域传播开来。从《大明律》看，端公降神至少在长江中下游比较普遍，才引起都于应天的朱明皇朝的重视与禁止——有明一朝，少见端公戏文献记载，当与禁令有关；或如邹氏，迁到偏远地区而传承下来。而从所引文献而言，清初黄河流域亦有呼巫师为端公者。如上引清乾隆时期河南省的一则文献即是。可以说，在明末至清初，中国两大水系，不少地方都有将巫师呼为端公的习俗。为进一步说明端公传播路线的问题，不妨将明末清初至民国文献数量进行数据分析，如表10.1所示。

表10.1 明末清初至民国端公戏数据

时代		长江流域				黄河流域		
		鄂	川	贵	云	鲁	豫	甘
南宋		1						
明末清初			1					
清	康熙	1						
	乾隆	1		1				
	嘉庆			1				
	道光	1	1	1				1
	清末		5	3		1		
民国			3	5	3		1	

南宋1例已被排除，列于表中以显示师巫之端公的由来，则表中数据为30。从明末至乾隆时期端公戏文献为4例，只占13.3%；而从嘉庆至清末则有14例，占46.7%，如果计入民国的12例，则占86.7%。这表明，清初康乾时代是端公戏的传播期。嘉庆之后至民国，端公戏就变得非常普遍。

另外，清代长江流域的端公戏为16例，黄河流域只有2例（如算上安徽1例，则为3例），这说明长江流域是端公戏传播与盛行的主要地区。而黄河流域出现的后世意义上的端公戏相对较晚。如陕南端公戏早期只是"跳坛戏"法事，至清咸丰、

同治年间，才完全形成。① 这种情况在长江流域也存在。如安徽淮河沿岸的端公戏于清末民初才由跳神小戏演变而来。这说明两大流域端公戏传播时间段是不同的。原因大概有两点：一点是长江流域水运发达，地理上阻碍不大。这也佐证了端公戏初成于湖北的观点。而黄河流域地理特征复杂，主要表现在高山大河阻隔，故传播缓慢一些。二是地方戏的勃兴与影响所致。康乾时期花部兴起，刺激了端公巫仪的发展，这一影响在清末民初仍然存在。这也证明了"端公戏"深受欢迎的程度。

再回顾《邹氏族谱》所记。邹氏先祖为江西人，明代隆庆四年（1570年）迁到云南省镇雄，祖辈从事端公活动，而后传播到贵州、四川。这一文献折射出端公传播的路径：湖北——江西——云南——贵州、四川。这是一条传播路径。从地域看，上引30则端公戏文献，湖北、四川、贵州、云南四省共计27则，占90%。这也印证了《邹氏族谱》所记是符合史实的——的确存在着一条"端公"沿江西传的路径。

而源于湖北随州的端公信仰，不仅沿长江传播，还向北传播。清、民国时期，山东、河南、陕西、甘肃亦有关于端公戏的文献记载，尽管很少，但也证明了端公信仰在黄河流域的传播。

事实上，端公信仰传播从来都不是单向的，而是多向的。如四川、贵州端公戏之一部是由陕晋端公戏传入——"翻越巴山，入川，又分为各种巫戏。端公戏再南下……至贵州"。② 据此，传到陕晋的端公戏一支从北部传入四川，然后至贵州。这表明了源于湖北的端公戏向北传到黄河流域中上游后，又折而南下；而沿长江流域西传云南的端公戏折而向北，就构成了端公戏流布的大致线路。

那么，综合明代端公文献，关于巫师演变为端公的链条就可描述出来：巫（西周之前）——巫、方相氏（宋以前）——师巫、神婆、先生、白衣秀士（元代）——（师巫、巫师、师婆）、端公（明代：传播期）——端公（明末至清康乾时期：发展期）——端公（清嘉庆至民国时期：繁荣期）——端公（1949年至今：遗存期）。

这一链条只为勾勒出"端公"演变的过程，不排除同时代各地关于巫师的其他称呼，如清代至今天，各地还有巫、师巫、巫觋、女巫、先生、神婆、师公等称呼。顺便多说一句，道士做醮称为"先生"始于元代，而且先生建醮一定不能使用佛家经文；③ 而四川、广西的师公戏，或许就是师巫与端公融合而后的称谓。

① 王继胜等：《陕南端公》，陕西科学技术出版社2009年版，第7页。
② 王恒富、谢振东：《贵州戏剧史》，贵州人民出版社2004年版，第63页。
③ 《元典章》（二）之"礼部"卷六"有张天师戒发做先生"条规定："江南田地里有的先生每，张天师掌管着，太上老君的教法、张天师的言语里行者。无张天师文字的，休做先生者。"见该书第1139—1141页。

要说明的是，这种信仰不一定以祭祀仪式表现出来，而是称巫师为端公（无论是巫师本人，还是民间百姓），希望借其神力达成愿望。

端公戏的成因。这个问题上文略有涉及，今于此稍加强调。端公原本只是对御史的敬称，为何演变为"巫师"的代名词？学者也试图通过田野调查解决这一问题。在云南泼机的采访中，学者就此问题教于当地端公，但未能如愿——"至于为何称端公，端公做何解，在所有采访对象中，无一人能说得清楚"。[①]

要回答这个问题，还得回顾赵彦卫《云麓漫钞》的有关记载。假冒和尚的"桀黠者"，在百姓心中他们就是大洪山的和尚，是公人——其监寺和尚被朝廷封为承信郎，百姓自然按照习俗敬呼为"端公"，他们生前庇护百姓，避免兵灾，死后百姓就塑其像于殿寺，进行祀奉，逐渐形成一种人神即"端公"崇拜。古代百姓崇信多神，只要能带来所谓的灵验，不管其出身如何。如广东省海丰县梅陇镇街头宫有一位王爷神，生前是一位孤身之人，广做善事，死后被百姓祀奉，据说比较灵验。[②] 由此，随州信奉端公习俗，既是百姓的心理需要所致，也与"桀黠者"的推波助澜有关。

而明初端公进入巫祭，与元末明初战乱有关；明末末清初兵祸多发，百姓生存维艰，源自湖北的端公信仰遂逐渐传播开来，巫师们自称端公，一则为适应信仰习俗，二则有强烈的射利心理使然。于是，端公遂成为巫师的代称甚至专有名词，并为后世所沿袭。

（2）由巫师扮演到端公扮演。端公成为巫师的特称，实际上已经明确了端公戏是巫仪或巫仪与传统戏剧因素结合的形式上的变体。此处为说明问题，将文献中称端公的身份检视一二，如表10.2所示。

表10.2 端公身份

省份	清代	民国	1949年至今
鄂	巫师——端公		巫——端公
川	巫——端公 巫觋——端公 巫教——端公	巫——端公	端公

① 王秋桂：《民俗曲艺丛书·云南省昭通地区镇雄县泼机乡邹氏端公庆菩萨调查》，第11页。
② 刘怀堂：《正字戏研究》，中山大学出版社2009年版，第324页。

续上表

省份	清代	民国	1949年至今
贵	巫——端公	巫——端公	巫觋——端公
云		端公	觋——端公
鲁	巫——端公		端公
豫			巫——端公
皖			端公
陕		端公	端公
甘	端公		端公
注	"——"表示演变方向。		

表中显示，清代至今，各地称端公者有五类，即巫师、巫、巫觋、觋和巫教。其中，几乎各地端公戏之端公身份都是男性"巫师"或"巫"，只有云南的视为"觋"；宣统年间四川以"巫教"释"端公"。这种情况基本上只见于文献。事实上，清代至今，各地巫仪不称巫师，但呼端公。无论哪种解释，历史与现实表明，端公戏本质上仍是巫术仪式，只不过是实施者的名称换了一种称呼而已。这一仪式由"巫"或"巫觋"实施变成"端公"实施，即由巫师扮演变成了端公扮演。在此意义上，端公戏之"端公演的戏"一说有其本质上的道理。

（3）端公戏的形态与目的。端公替代巫师称为巫仪的实施者，其扮演是否改变了由巫师实施的巫仪内涵？要解决这一问题，必须将端公戏样式与其他巫仪（主要是其他傩戏）作简单的比较。根据上文所引文献及学界研究成果，将端公戏形态进行简要概括，如表10.3所示。

表 10.3　端公戏形态

省份	清代	民国	1949 年至今
鄂	科仪（法事）	→	歌舞祀神
川	①科仪（法事） ②歌舞祀神（扮演） ③科仪与戏剧表演结合 ④戏剧表演	①科仪（法事） ②歌舞祀神（扮演） ③科仪与戏剧表演结合 ④戏剧表演	①科仪（法事） ②歌舞祀神（扮演） ③科仪与戏剧表演结合 ④戏剧表演
贵	①科仪（法事） ②歌舞祀神（扮演）	①科仪（法事） ②歌舞祀神（扮演）	①科仪（法事） ②歌舞祀神（扮演）
云	→ → → →	科仪（法事） → → →	①科仪（法事） ②歌舞祀神（扮演） ③科仪与戏剧表演结合 ④戏剧表演
鲁	→	→	歌舞祀神（扮演）
豫	→	不详	不详
皖	→	→	①科仪（法事） ②戏剧扮演
陕	→ → → →	→ → → →	①科仪（法事） ②歌舞祀神（扮演） ③科仪与戏剧表演结合 ④戏剧表演
甘	歌舞祀神		
备注	→，表示该时代及之前可能存在着"端公"法事文献；限于学识未能顾及，故以之示尊重端公戏发展的历史逻辑。		

端公戏形态大体可分为这四大类别，实际上，中国傩戏形态亦可分为这四大类别——这是从形态演变角度而言的。限于篇幅，端公戏与其他傩戏形态的比较，每种样式只举一例以说明。

①科仪（法事）。端公从事科仪驱鬼辟邪，从明末至今，都是其主要的内容。该

仪式有简单的，也有详细的。其仪式可详见清光绪二十八年贵州《增修怀仁厅志》所记。这种形态在其他傩戏形态中屡见不鲜。如湖南省清光绪四年刻本《道州志》之"冲傩"、清道光二年刻本《永安县三志》之"做觋"等。尤其是民国十六年重印本《广安州新志》所载傩戏形态"三官禳驱"与《增修怀仁厅志》所载端公戏形态完全相同。两者都是驱鬼逐疫，消灾避邪，祈神纳祥，目的一致。

②歌舞祀神（扮演）。这分两种情况。一是歌舞祀神，这种情况在其他傩戏形态中比比皆是，因为歌舞是祀神的重要手段，甚至是唯一手段。不赘。

一是将科仪或法事作戏剧表演。嘉庆十八年《黔南丛书》所记端公戏就是"做法与演戏相似"。这种情况在四川接龙地区也存在，学者认为这是"内坛法师将法事作戏剧表演"。端公戏此种形态早期文献以道光二十一年《遵义府志》所记为代表，而接龙最有特色。这显然是吸收了其他表演艺术因素。傩戏形态中这种情况亦不少见。如东汉至唐代的宫廷大傩、唐代的官府傩等都是。清代屈大均《广东新语》之"大傩"、清同治五年刻本《桂东县志》之"划船"亦是。

③科仪与戏剧扮演相结合。端公戏的此种形态以接龙端公戏为最。而傩戏中此类形态亦不胜枚举。如清康熙四十四年刻本《沅陵县志》之"神戏"、清道光元年刻本《辰溪县志》之"还傩愿"、民国二十一年贵州《平坝县志》"迎傩神"等都是此类扮演。学者所说的端公戏之仪中有戏、戏中有仪的形态，在傩戏形态中很普遍。

④戏剧扮演。端公戏分内外坛，内坛做法事，外坛以唱戏为主，如接龙地区端公戏，外坛唱川剧。这明显受到传统戏剧的影响。这种情况，在其他傩戏形态中俯拾皆是。据《四川傩戏志》，傩戏中扮演的剧目很多，如《岳母刺字》（师道戏耍坛剧目）、《姜子牙下山》、《庞氏女》（射箭提阳戏剧目）；《孟姜女》、《庞氏女》、《龙王女》（湖南傩戏剧目）等。无论是端公戏还是傩戏各地剧目都用当地方言演唱，与当地曲艺结合，具有浓郁的地方风味。

据此，尽管端公替代了巫师成为巫仪的实施者，但其形态与其他傩戏形态从形式到内容差别甚微，端公戏的出现亦未改变巫仪的形态而独立出来——这也是四川端公戏为何包括诞生、阳戏与庆坛三种科仪的根本原因。进一步而言，"广西、四川等地的师公、师道戏、师公脸壳戏、庆坛戏等均属同一类型"，此为的论。

那么，端公戏的演变顺序有一个比较清晰的历史逻辑：驱鬼纳福的巫傩仪式（或有歌、舞）——→法事或科仪戏剧表演（含唱本）——→科仪与戏剧表演结合——→戏剧表演。

这一端公仪式戏剧化的历时性链条，并不意味着是单向的，且在发展、演变过程中链条中前一环节的消亡。恰恰相反，该链条中的每个环节（巫傩环节除外）都源自其相邻的前面各环节，并在历时性当下与其共存。

二、端公戏的学界诠释

弄清了端公戏的流变与形态,那么,"端公戏"身份的认知就水到渠成。不过,在此之前,还要仔细研读学界的研究成果。学界关于端公戏身份的认知,最能说明问题的是关于"端公戏"的诠释。从20世纪80年代以来,学者们一直在关注此问题,研究成果较多。为研究计,今稍加列举。

释1:陕南端公戏,属于巫戏坛歌、花鼓筒子的合流,俗称"坛戏"。因原由男巫扮,旧时民间崇信巫觋,习以唐代官职之一的"端公"为巫师,故名"端公戏"。①(1987年)

释2:(安徽)端公戏是清末民初时期,流行在淮河沿岸的寿县、凤台、颍上、怀远、阜阳一带的巫师跳神小戏。这些县称巫师为"端公",端公为人驱鬼治病时,以唱代言,人称"端公神调"。端公们常趁"下神"之际,以此调演唱鬼神故事,宣扬轮回迷信,以巩固自己"司神"的地位。后来,可能是受说唱或地方戏演唱形式的影响,逐渐由一人说唱发展为多人说唱,人们就把这种演唱形式叫做端公戏。②(1987年)

释3:从巫师(端公)跳神发展而成的戏曲剧种,流行于陕西、安徽等地。过去带有较多的宗教色彩,解放后大都进行了改革。广西、四川等地的师公戏、师道戏、师公脸壳戏、庆坛戏等均属同一类型。③(1991年)

释4:端公戏是人们基于"端公演的戏"这一印象而约定俗成的一种称谓,是人们对端公祭祀仪式中演剧活动总的指称。首先,它不是离开祭祀而独立存在的戏剧表演形态,其功能首先是酬神,其次才是娱人。……从总体上看,端公戏当是一种具有强烈的民间原始宗教色彩的特殊艺术形态。④(1994年)

释5:端公戏是昭通傩戏的总称,包括傩堂戏、庆坛戏、阳戏三种。……昭通一带的傩事活动均由称做端公的巫师主持,故昭通傩戏俗称端公戏。⑤(2003年)

释6:成都端公戏是流布于成都所辖州、府、县及乡镇村落的一种驱邪纳吉、还愿酬神、超度荐亡的民间傩戏。因此种戏剧均为端公及"火居道人"事神禳傩活动,故以成都端公戏名之。⑥(2004年)

① 李汉飞:《中国戏曲剧种手册》,中国戏剧出版社1987年版,第207—208页。
② 李汉飞:《中国戏曲剧种手册》,第344—345页。
③ 《汉语大辞典》,汉语大辞典出版社1991年版,第396页。
④ 王勇:《云南昭通地区的端公及其艺术》,《民族艺术研究》1994年第4期。
⑤ 李福军:《略论云南端公戏》,《云南师范大学学报》2003年第4期。
⑥ 严福昌:《四川傩戏志》,第60页。

释7：端公戏，又名"端鼓戏"、"端供腔"，是由微山湖渔民中间流行的演唱形式发展而成。渔民在请大王（蛇神）保佑免除灾难祸殃，或婚丧嫁娶、庆贺丰收、续家谱时酬谢神灵。演唱时，既没有管弦乐器伴奏，也不用鼓板击节，只用一面或几面铁圈羊皮鼓，状似团扇，鼓柄长约十厘米，末端有直径约8厘米的大铁圈，下缀小铁圈，圈上套着的小铁环，丁冬哗啦作响。此鼓端在手里，故称"端鼓"，又作"太平鼓"，此腔便被称为"端鼓腔"。在祭祀、庆贺、许愿、续家谱时都要摆供请神，所以，也称为"端供腔"。① （2004 年）

释8：端公戏就是觋公即端公在进行巫活动时为体现和强调本身神托的力与威信，同时为了吸引更多人的注意与扩大影响而进行的娱神娱人的表演。法事属于巫文化，端公戏属于傩文化。为巫中有傩。② （2005 年）

释9：从字面上就可理解，端公戏是由端公主持并表演的戏曲样式。③ （2006 年）

释10：傩戏，是一种特殊的、古老的民间戏剧形态，主要在祭礼中演出，并由端公（汉族巫师的别称）担任角色，故又称端公戏。④ （2009 年）

释11："端公戏"这一称谓本身应做两个层面的理解：一是祭祀仪式；二是戏剧形态。前者是端公戏的宗教、仪式属性；后者是端公戏的文化艺术属性。此二者紧密联系，"祭中有戏，戏中有仪"，但究其根底，端公戏还是一种仪式存在，端公戏所谓演剧的部分其实是一种作为仪式的戏剧，它为端公"驱鬼敬神、禳灾祈福"的祭祀活动服务，是端公祭仪中不可分离的一部分。……对于"端公戏"这一称谓，我们应避免用一般戏剧概念去诠解的"误区"，回归其巫术、仪式之本质，用仪式之概念来讲"戏"，由此我们将"端公戏"之内涵界定为：俗称端公的民间巫师主持的一种驱鬼逐疫、请神纳福的仪式演剧活动。⑤ （2014 年）

回顾学界的诠释，或许能从中找到异见纷呈的过程与原因。20 世纪经典的诠释出自李汉飞《中国戏曲剧种手册》，分别从陕南、安徽端公戏形态入手来诠释之。从诠释看，一是强调"端公"的核心地位，二是突出法事中说唱或地方戏的演出，忽略了法事仪式本身。这里略举陕南端公戏形态以为说明："（陕南）端公戏的形成和发展，约分为坛歌、插唱故事和端公戏三个阶段。坛歌就是在法事中说唱"神歌"；插唱故事即编造故事演唱；端公戏即吸收大筒子（含艺人、行当）音乐唱腔和部分

① 《齐鲁特色文化丛书·戏曲》，山东友谊出版社 2004 年版，第 113 页。
② 刘芝凤：《戴着面具起舞——中国傩文化》，黑龙江人民出版社 2005 年版，第 91 页。
③ 郭丹：《陕西汉中地区端公戏研究》，西安音乐学院硕士学位论文，2006 年 6 月。
④ 张兴莲：《浅谈昭通傩戏文化——昭通端公戏及面具》，《黑龙江史志》2009 年第 2 期。
⑤ 龚德全：《何谓"端公戏"：称谓辩证与形态结构解析》，《文化遗产》2014 年第 3 期。

剧目，以及山歌民谣、民间舞蹈而形成。"① 按照这段阐述，早期的端公戏形态为坛戏，是法事仪式；后来发展为插唱故事，这一解释逐渐脱离了法事，而强调"演唱"；第三个阶段就基本脱离了法事，彰显端公戏传统戏剧艺术观下的扮演特征。按照诠释所阐发的展逻辑，端公戏应当有三种形态：法事仪式形态、说唱形态、传统戏剧观下的演剧形态。不过，学界认可的倒是第三种形态，而民间亦附和学界而强调此种形态——将第一、第二种形态给忽视了。

相较 80 年代，90 年代的诠释直接将端公戏纳入了传统戏剧史观。尽管李汉飞将端公戏纳入了"中国戏曲剧种手册"，但尚未从概念上阐释之。而《汉语大词典》的诠释则是较早地将端公戏"提升"为传统戏曲行列的明确的学术表达。这一观点极具学术市场。直到本世纪第一个 10 年，仍有不少学者视端公戏甚至傩戏为传统戏曲或戏剧。如 2006 年有学者所说的"戏曲样式"、2009 年所谓的祭礼中演出的"古老的民间戏剧形态"等。不过，90 年代关于端公戏诠释中有一个观点极具建设性意义——"民间原始宗教色彩的特殊艺术形态"，可惜的是，作者既未明确阐述之，学界也未给予足够的重视。

本世纪，除了将端公戏纳入戏曲或戏剧认识范畴外，还有其他看法。一是端公戏是傩戏或民间傩戏，二是驱鬼逐疫、请神纳福的仪式演剧活动——此种观点将祭祀仪式与演剧活动分开，而后统称之（实际上，是对学界所谓"仪中有戏，戏中有仪"的整合）。

综上，学界关于端公戏的诠释，基本上有三大倾向：一是端公戏是戏曲剧种或样式；二是端公戏是娱神娱人的表演，即学者所谓"驱鬼逐疫、请神纳福的仪式演剧活动"；三是"端公戏"是"傩戏"。

这三大观点，是否能恰当地反映端公戏形态，不妨做一简要分析。

持端公戏为传统戏曲或戏剧观点者是以传统戏剧或戏曲观为据来诠释，认为端公戏是戏曲样式，甚至是戏曲剧种。很明显，传统戏剧形态与端公戏是截然不同的，而且传统戏曲观忽略了祭祀仪式这一端公戏的本体。以此为据，并不能解决问题。

有学者说，端公戏就是"端公演的戏"，是端公在祭祀仪式中的演剧活动。这其实是将传统演剧与祭祀仪式隔离开来，本质上是抛弃了祭祀仪式而认可其戏剧表演形态，还是传统戏剧观点的反映。

持端公戏是仪式演剧者，以仪式为据来诠释。如释7、释9。前者将端公戏中的演剧形态分离开来称为演剧活动，本质上仍未脱离传统戏剧观的束缚。后者在所有的诠释当中前进了一大步。其优点在于将祭祀仪式与相对独立的戏剧形态合称为仪式演

① 李汉飞：《中国戏曲剧种手册》，第 208 页。

剧活动（其实就是学者所谓的"仪式戏剧"或"仪式剧"）。这说明，有学者注意到端公戏与传统戏剧的不同。但还有一些问题需要解决：一是祭祀仪式的认知问题，即其是否可以被视为一种另类的或广义的"戏剧扮演"来看待。该问题的本质在于对"仪式"属性的认知。二是既然祭祀仪式与戏剧形态形成祭中有戏、戏中有祭的仪式演剧活动，那么，上古的祭祀之舞蹈仪式，并且包含有反复祷告（有可能是吟诵）的祝语，是否可以称为仪式性戏剧？三是类似端公戏形态的其他傩戏形态，也具有这样的情况，似乎亦可称为仪式戏剧。那么，新的问题就产生了——端公戏是一种仪式演剧活动，宋运超《祭祀戏剧志》中阐述的所有祭祀戏剧形态都具有端公戏这一"仪式戏剧"的形式与内容（如土家族祭祀戏剧、汉族的傀儡祭祀《观音戏》、愿灯戏、道士绕棺《目连戏》，甚至上文所阐述的《撮泰吉》等）亦可成为仪式戏剧。那么，这两类"仪式演剧"又该如何界说？其实，按照宋运超的分析，这些所谓的祭祀戏剧，实施者与扮演者多为巫师，而巫师在西南地区成为端公，且两者在仪式环节上大同小异，那么，据此推理，宋先生所说的祭祀戏剧，亦可视为端公戏。显然，端公戏概念的诠释还有需要完善的地方。

持端公戏是傩戏者，依据当地的端公戏形态来诠释。释1至释4即是。依当地形态来诠释端公戏概念，优点是能基本上反映本地端公戏形态与特征，符合本地端公戏形态演变的历史逻辑。不过，其最大的弊端在于只见树木而不见森林。换言之，未考虑到全国其他地方的端公戏形态。最主要的问题是，将"傩戏"释为"端公戏"，这显然是错误的。

释4的解释是将由端公主持的都称为端公戏，如傩堂戏、庆坛戏、阳戏，尽管其立论的依据是客观的端公戏形态，但表明有学者不自觉地意识到端公戏与巫仪的关系，惜乎未能深究。其后，有学者根据这个思路提出了"端公戏系统"这一解决方案，[①] 试图解决端公戏概念的外延问题。这是一个非常不错的思路——至少认识到端公戏是一类不同于传统戏剧的"演剧形态"，可惜的是，该观点不仅未能跳出传统思维的桎梏，而且模糊了端公戏与其他巫仪的关系，也不利于端公戏在"戏剧史"上的定位。

其实，这三种观点可简化为两点：即传统戏剧与仪式戏剧。因为端公戏属于傩戏，这既符合端公戏的实际，也是学界的共识。学界关于端公戏的戏剧史认知，一直在传统戏剧与仪式戏剧之间徘徊不定——这与端公戏形态本身的历史演变密切相关。

① 龚德全：《何谓"端公戏"：称谓辩证与形态结构解析》，《文化遗产》2014年第3期。

三、"大戏剧观"下的端公戏

尽管学界的认知存在着问题,但有些表述颇具启发性。这些表述散见于各位学者的研究成果之中,今摘引下来:①从巫师(端公)跳神发展而成的戏曲剧种;②它不是离开祭祀而独立存在的戏剧表演形态,是一种具有强烈的民间原始宗教色彩的特殊艺术形态;③端公戏还是一种仪式存在,端公戏所谓演剧的部分其实是一种作为仪式的戏剧。根据成果出现的时间顺序,将其整理如下:

戏曲剧种——离不开祭祀而独立存在的戏剧表演形态——特殊艺术形态——一种仪式存在(仪式演剧活动)。

首先,笔者承认端公戏是"剧种",但不认同其是一种"戏曲"样式。根据笔者关于端公戏形态及对学者关于端公戏认知的分析,大部分学者是将端公戏中的传统戏剧表演与祭祀法事分开阐述的,并将这些传统戏剧表演视为"端公戏",而置端公法事于不顾。显然,这还是"以歌舞演故事"的魅影在作祟。

其次,笔者承认端公戏是"独立存在的戏剧表演",但不认同该戏剧表演不包括端公祭祀活动。"离不开祭祀而独立存在的戏剧表演形态"的表述,表面上是将戏剧表演视为独立的存在,实际上,还是将其与端公祭祀对立起来,而视为传统戏剧的范畴。

再次,笔者承认端公戏是一种仪式存在,演剧是仪式的一部分,但不认同将其中的演剧视为端公戏之由来,甚至视为传统戏剧。

最后,笔者认同端公戏是一种"特殊的艺术形态",这一观点对笔者启发甚大。

那么,学界的纠结就呈现出来,即如何对待端公戏中所谓的"演剧"问题。其实,有学者提出的端公戏"是一种仪式存在",这是一个不错的解决问题的思路。一种仪式必然包含诸多环节,演剧自然也属于其中的一个环节——无论是仪式中的说唱、耍坛戏以及各种巫技,还是进入仪式中的世俗表演形态,也无论是内坛戏还是外坛戏。那么,这个"演剧"就不能以"以歌舞演故事"为标准来衡量,况且也涵盖不了。因此,端公戏就不能称为仪式戏剧或祭祀戏剧。

如此,端公戏之"特殊艺术形态"就凸显出来。怎样"特殊"?这要从其形态上找依据。上文阐述,端公戏有四种形态,恰恰反映了端公巫仪吸收传统表演艺术的过程。如鲁西南端公戏即是。其仪式环节顺序与扮演形式如下:

开坛(奏乐祭拜)——→展鼓(击鼓)——→请神(演唱)——→演唱(肃唱、载歌载舞、戏曲角色妆扮演唱)。

这一仪式各环节反映了端公戏由法事扮演演变有戏剧扮演的过程。显然,鲁西南端公戏从巫仪而来,然后吸收、借鉴了兄弟艺术因素而形成。这种情形在各地端公戏

中都存在。四川接龙地区端公戏最能说明问题。这样一来，清代以降，端公戏形态大致可分三类：一类为驱鬼跳神的法事科仪形态，各地程序繁简不一，基本为纯粹的法事活动，也是最原始的科仪活动。其后在此基础上，将科仪戏剧化，这是吸收民间其他艺术因素所致。第二类是在法事中穿插戏剧扮演，即所谓的仪中有戏、戏中有仪。第三类是法事活动中相对独立的戏剧扮演，包括端公戏中的耍坛戏。云南端公戏有三种形态：纯粹的法事、法事戏剧化以及插科打诨的耍坛戏。

分析学界研究成果，遂有了一个比较清晰的解决问题的思路：仪式存在──→独立的戏剧表演──→特殊的艺术形态──→剧种。

基于上述启发，首先要肯定：端公戏是一种仪式存在。这是大前提。离开这个前提而谈端公戏的戏剧扮演的归属，就会成为无源之水，无本之木。有学者说，诠释端公戏，应"回归其巫术、仪式之本质"，这个提法很好，若稍加修正就更好──应"回归其巫术仪式之本质"。因为端公戏本质上是巫术仪式，但这种巫术仪式不同于占卜等仪式，其具有"扮演"性质。因此，不能因"仪式"而视端公戏为"仪式"，还要注意端公戏之仪式与占卜之类的"仪式"或其他祭祀之"仪式"的区别。笔者认为，类似端公戏巫师仪式之仪式，就是一种具有巫祭性质的戏剧扮演或表演艺术，反之，具有或脱胎于巫祭性质的艺术亦可视为仪式（详下文）。

那么，作为"一种仪式存在"就因而被视为"独立的戏剧表演"──这一重要表达涉及到如何看待端公科仪及其中的传统戏剧表演的问题。"独立的戏剧表演"与"仪式存在"其实是一个问题的两个方面。端公戏因特殊目的而举行，端公仪式中传统的戏剧表演则依附于这一特殊目的，两者都是端公巫术仪式的一个环节，构成完整的端公巫术仪式。因此，端公戏之"戏"既包含巫师仪式──无论是歌、舞（含各种傩技）、歌舞，又包含传统戏剧表演"仪式环节"（含说唱、灯戏等），是作为一个整体而与传统表演相互区别的。因此，这里的"独立"就不能理解为端公戏中独立于端公科仪的传统戏剧表演，而是具有这两层含义：一是因特定的傩祭目的而具有独特的身份标识，二是独立于世俗的传统戏剧表演（包括其他艺术形态）。

如果认同关于"独立"的理解，端公戏之"特殊的艺术形态"则可易于被学界所接受。这是关于端公戏身份归属的比较合适的表述。这里的"特殊"与"独立"的内涵有交叉，但稍有不同。除具有"独立"的内涵外，端公戏的特殊还表现在：一是吸收各种艺术因素而融于一炉，其整体形态有别于传统表演；二是其扮演形态相较于传统表演具有极大的差异性；三是吸收而来的传统表演艺术因素，因巫祭目的而具有了同一指归。即使是世俗的舞台艺术，若进入巫仪之中，亦如此。不能否认，这种"独立"与"特殊"是建立在"仪式即表演"的基础之上的（详下文）。

于是，端公戏的身份归属问题就自然呈现出来。学界视端公戏为为"戏曲剧

种"，而笔者更认同端公戏是"戏剧剧种"，理由就是其"独立"而"特殊"的形态。不过，它属于哪种"戏剧剧种"？如果用传统戏剧形态之"以歌舞演故事"为标准来衡量，显然是不合适的。这就需要一个更为广阔而务实的戏剧观，才能解决之。

传统的"戏剧"概念学界研究成果很多，但基本上立足于传统的表演艺术，即使提出过"大戏剧史观"的学者亦未能摆脱这一束缚。业师康保成教授曾在《傩戏艺术远流》中指出，中国戏剧史存在着"明河"与"潜流"这两大支流——其实这是一种颇为务实的大戏剧史观。受其惠泽，笔者对"戏"有所明悟，并做出了解释（详下文）。

笔者关于"戏"的诠释，跳出了传统戏剧史观，将其置于艺术的历史与现实之中，是一种符合扮演艺术历史与现实的"大戏剧史观"，是对康保成师观点的微末阐发。而"戏剧"的内涵与外延，正需要与这一"大戏剧史观"保持高度一致，才能解决端公戏及其他傩戏个案研究的尴尬。

那么，在这一"大戏剧史观"下的"戏剧"，就不仅包含传统表演艺术，还包含不同于传统表演艺术的类似端公戏这样的傩戏扮演艺术。根据这一诠释，端公戏与传统戏剧表演的区分，就有了标准。而端公戏的界说也就可以做出了：

由端公实施的具备巫傩之祭性质与形式、为了特定目的与服务对象、区别于生活与生产行为、独立于传统表演艺术体系的特殊的戏剧扮演或表演艺术形态。

这里的端公实施的巫傩之祭，包括内坛戏、外坛戏、插戏或耍坛戏——无论端公参与扮演与否，都纳入端公巫仪之中。在此意义上，端公戏就是"端公演的戏"。如无"端公"，就无所谓"端公戏"。

从形态分析看，端公戏其实是一个体系，一个大概念，而不是个案或个体形态的概念。由于各地方言不同，各地端公戏个案唱腔也就不同，故形成了一个系统，这就是学者所谓的"端公戏系统"。该系统含内系统与外系统。内系统指端公戏内部扮演的区别；外系统指唱腔不同的各地端公戏。就唱腔而言，"端公戏系统"不如称"端公戏剧种"更加明确。而基于其源头巫、傩、戏之性质与流变，端公戏属于傩戏范畴，是傩戏的一个分支。而傩戏则是相对独立的、较端公戏在更高系统层次上的、可与传统表演艺术分庭抗礼的扮演体系。

学界一直摇摆于"戏剧"与"仪式"的两难选择之间，始终未能找到解决问题的方案。其原因在于：一是端公戏形态个案内部扮演方式多样——有巫祭仪式、科仪表演，也有传统戏剧搬演。二是学者对于"仪式"与"戏剧"的理解还限于传统观念与思维的桎梏之中。将端公戏置于大戏剧史观下的"戏剧史"上进行考辨，就避免且解决了这种尴尬。与端公戏类似的其他傩戏个案，如清代以来的阳戏、关索戏、师公戏、师道戏、香童戏等，均可等同视之。

第二节 从"演武"到跳神——地戏的剧种、军傩辨

一、地戏——剧种乎？

1. 地戏形态

因研究需要，此处赘述一遍现存地戏形态。根据研究成果与实践，贵州地戏以安顺的具有代表性。其形态学者多有介绍，今赘引如下：

地戏的演出程序一般分为"开箱"、"请神"、"顶神"、"扫开场"、"跳神"、"扫收场"、"封箱"等组成。其中的"跳神"是正式演出，又分为"设朝"、"下战表"、"出兵"、"回朝"。其余部分是带有驱邪纳吉成分的傩戏活动。

演出时演员头戴青纱，腰系战裙，额戴脸子，后背护背靠旗，手执扇帕和兵器，边舞边唱……地戏的主要表演是唱和舞。唱，是无乐器伴奏的说唱，不分行当，只有男女角色之分，没有男女声腔之分，由剧中人边说边唱边交代剧情。其舞，实则为"打"，是表现场面的对打格斗。所演故事，是屯堡人喜爱的薛家将、杨家将、岳家将……内容单一，只有铁戈金马的征战故事，没有才子佳人戏、清宫案戏、绿林反叛戏、怪诞神话剧。①

笔者曾到贵州调查地戏，观摩过地戏演出，其形态诚如学者所言。从上述及调查看，地戏形态从开箱至扫开场，属于请神祀神之温和的巫仪；扫收场，以咒语的对唱方式，表达驱除灾难、祈福纳祥之意。只有跳神才是地戏的正式演出。

地戏的跳神，从妆扮看，除戴脸子外，服装上与戏剧舞台服装同。从演出看，主要是唱、舞（即打）。学者说"由剧中人边说边唱边交代剧情"，大体上是这样的，多演金戈铁马的故事。从角色看，有文将、武将、老将、少将、刀刃、小军、丑角等。从伴奏看，地戏乐器只有一锣一鼓。从这些方面看，地戏的跳神与传统戏剧无异。再加上地戏有自己的唱腔，如平调、喜调、悲调，故学者视之为标准的"农民戏剧"，甚至有学者直接说"地戏说唱本形态正是戏剧由说唱衍变而来的证据"，是"中国戏剧史上具有戏剧转型活资料的古老剧种"。②

2. 地戏"剧种"辨

首先要解决的问题——地戏是不是传统戏剧。按照学者的观点，地戏属于传统意

① 《中国·遵义·黔北傩文化国际学术研讨会论文集》，2009 年 11 月，第 180 页。宋运超《祭祀戏剧志》概括为 8 项："开脸"、"参庙"、"辞庙"、"扫开场"、"朝廷"、"设朝"、"跳神"、"扫收场"、"封箱"。

② 庹修明：《叩响古代巫风傩俗之门》，贵州民族出版社 2007 年版，第 216、217 页。

义上的剧种——歌舞演故事，且有妆扮、角色、声腔、伴奏。从剧种的概念看，形式上讲，这个结论似乎无懈可击，但仔细分析，问题就出来了。一是根据现存地戏形态及学者研究，地戏包含巫仪（含扫收场这样傩驱意义的傩戏）、说唱、武打，诸多环节综合起来，所谓的"以歌舞演故事"仅仅是地戏中"跳神"环节才具备的，是地戏演出的环节之一；还有非传统戏剧意义上的巫仪即学者所说的"傩戏活动"，它们与传统戏剧形态相去甚远。而现在以"跳神"之"以歌舞演故事"这一具有所谓的传统戏剧因素的扮演，来称呼整个地戏的演出为"戏剧"，那么，地戏中的"傩戏活动"该作何解释？

二是即使称跳神为传统戏剧剧种，也存在着问题。有学者说："[跳神戏]直接搬演民间[唱书]，故实属第三人称"讲"、"唱"故事，并略加"调度"和"摸打"而成为戏剧。但因原唱本篇幅冗长、第三人称"跳进跳出"以铺叙议论，常见几十句一气呵成的纯客观的平铺直叙，少见真正的戏剧角色的内心情感的直接抒发。故而戏剧人物的性格刻画则较困难，加之，戴着"脸子"不可能进行面部表情。但也因此较易扮演和普及。"① 这段阐述，非常客观地将地戏现存"跳神"形态特征描述出来。其中，有几点需要注意：一是以民间"唱书"的形式，用第三人称"讲、唱"故事。这就与"以歌舞演故事"的传统戏剧存在着显著区别。二是"戏剧角色不能抒发内心情感，且戏剧人物刻画困难"，而传统戏剧则主要是通过歌舞抒发情感、刻画人物性格。这是地戏跳神与传统戏剧的重要区别。三是地戏角色"跳进跳出"以铺叙议论，而传统戏剧角色即剧中人，这是两者在剧情中的定位区别。

其实有不少学者也注意到这些问题——"地戏以第三人称叙事说唱本为剧本演出"，② 唱、舞：舞时不唱，唱时不舞。从剧目看，跳神是在说唱故事，不像是演故事——舞基本上与故事情节关联不甚紧密。除去武打场面，这种说唱几乎与民间鼓书艺人说唱故事无异。

第二个要解决的问题——"古老剧种"的"古老"问题。"古老"的上限在哪里？有学者说，"五百年来，安顺地戏基本保持了明初的格局"。③ 这些观点缺乏有力的文献支撑，不可取。如果这一观点成立的话，那么，这或许是有关地戏记载的较早文献——这个上限也只能定在康熙年间。而此时，四大声腔早在这之前就已经形成并传播开来——尤其是弋阳腔的传播，与地方艺术融合而形成了不同的戏剧剧种。这样，"戏剧转型活资料"云云，就显得苍白无力。退而言之，明初贵州已经出现了地

① 宋运超：《祭祀戏剧志述》，贵州民族出版社1995年版，第253页。
② 庹修明：《叩响古代巫风傩俗之门》，第216页。
③ 杨启孝《傩戏傩文化资料集》（一），贵州民族学院图书馆1990年，第49页。

戏活动，这比四大声腔还早，为何不见文献记载？这一学界所谓的具有传统戏剧性质的地戏未免早得离谱了一些。

事实上，据学者搜罗的文献记载，康熙年间的《土人跳鬼图》与今天的安顺地戏几乎一样。如果此说成立，则《土人跳鬼图》是目前为止学界所见到的最早的关于"地戏"扮演的文献记载。如此一来，地戏由明初南征军与移民进入贵州，将军傩、中原民间傩带入贵州，与当地民情、民俗结合而形成的说法，就是无本之木。

3. 地戏的身份

那么，地戏是何种戏剧形态？地戏的归属问题由其形态决定，而其形态有一个演变、定型的过程。

地戏的前身是什么？有学者云："傩文化的主体本是中原文化，早在明军盛行的融祭祀、操练、娱乐为一体的军傩，和中原民间传承的民间傩，也随着南征军和移民进入贵州，并与当地民情、民俗结合，形成了以安顺为中心的贵州地戏。"①《续修安顺府志》云："当草莱开辟之后，人民习于安逸，积之既久，武事渐废，太平岂能长久？识者忧之，于是乃有跳神之举。借以演武事，不使生疏，含有寓兵于农之深意。"

沈福馨认为，安顺地戏属于原始傩戏，此观点直接将现存安顺地戏形态等同于其早期形态，显然不妥；且沈先生所引文献缺乏直接的力证。故有学者甚至提出了相反的观点——贵州安顺地戏并非傩戏，这一说法如果指早期地戏形态而言，还是比较接近实情的；但若指现存形态，则走向了另一个极端——忽略了其中的驱除性质。

事实上，结合田野调查与文献看，早期的地戏并没有如此称呼。因此，根究文献，早期地戏形态不具有傩的性质或就是傩戏，也不具有傩祭性质，更不具有服务于军队的祭祀目的，而是一种纯粹的娱乐活动——明代寓兵于农的兵屯产物。

据现存地戏形态的研究，地戏有七个（一说八个）仪式环节——"开箱"、"请神"、"顶神"、"扫开场"、"跳神"、"扫收场"、"封箱"，除跳神正戏外，其他均属于巫仪。且根据上文分析，跳神既有戏剧因素（使用戏剧或戏曲服饰），又有说书艺人的说唱因素，有学者说，其"唱腔近似安顺地区的山歌、花灯的调子及川剧的高腔"，"与弋阳腔十分接近"。②这些特征表明，这一寓兵于农的讲武活动在演变过程中，吸收了巫仪、传统戏剧服饰与唱腔、民间"唱书"、山歌等艺术因素而形成并最终定型。而学者所云"五百年来，安顺地戏基本保持了明初格局，发展较为缓慢，

① 《中国·遵义·黔北傩文化国际学术研讨会论文集》，第182页。
② 庹修明：《叩响古代巫风傩俗之门》，第211页。

仅只个别角色的更替和部分剧目的增减上变化",① 则直接无视了四大声腔的产生与流变史,给人的感觉——地戏是百戏之祖,这结论也太冒险了一些。

事实上,从现存实际表演看,地戏扮演的军事斗争为题材的戏,纳入祭祀活动之内,具有明显的驱除仪式与目的,符合后世意义上的傩的性质,属于傩戏,不属于传统意义上的戏剧或戏剧剧种。

二、地戏——军傩耶?

1. 文献中的"军傩"

(1) 周去非的记载。到目前为止,军傩这个概念一直在学界至少在傩戏学界被接受和使用。如要翻检文献,这个"词"也会出现,即南宋周去非《岭外代答》里所记的"桂林傩队,自承平时名闻京师,曰靖江诸军傩"。这是傩戏学界经常使用的一则文献。有学者因"靖江诸军傩"中有"军傩"二字,就认为桂林傩队就是"军傩"即军队之傩。也许周去非并未想到,他的这一记载竟然使后人开拓了一种新的"傩戏"。

那么,"军傩"在历史上出现过吗?笔者颇为怀疑。我们不妨重新分析一下周去非所记的文献。

首先,"桂林傩队"如何变成了"靖江诸军傩"?查《中国疆域沿革史》,桂林名称始于秦代,南朝改为桂州,隋唐两朝辖于岭南桂州总管府,贞观八年改名桂州始安郡,五代十国亦名桂州;北宋时属广南西路,南宋依然称为桂州,隶属广南西路的靖江府,而靖江府治就在桂林。因为历史上桂州始名桂林,周去非遂用"桂林"称"桂州",而靖江府为南宋设置,所以才有周去非将"桂林傩队"称为"靖江诸军傩"的记载。这样,"靖江诸军傩"应指桂林各地的傩队。那么,其属于"军傩"是如何考证出来的,却没有文献支持。况且被周去非称为"靖江诸军傩"的"桂林傩队"数量一定不少,它们该不会都是"军傩"吧。

如果南宋时期真的存在"军傩",从"名闻京师"看,靖江府辖区的南宋军队中傩活动已红火到肆无忌惮的地步。然而,令人奇怪的是,南宋朝廷对这种败坏军纪之行为竟然听之任之,这种情况在任何朝代恐怕都不允许。而且,两宋文献有不少关于傩活动的记载,也只有周去非的记载出现了所谓的"军傩",千百年来,为何其在他文献中找不到相关的记载或论述呢?由此看来,桂林傩队当是桂林的民间傩队。

其次,桂林傩队"名闻京师"的记载也使笔者对"军傩"疑惑不解。因为桂林距南宋都城临安用山高水远来形容并不为过,而临安本身也有傩队,即使要驱傩也用

① 《中国·遵义·黔北傩文化国际学术研讨会论文集》,第 146 页。

不着请千里之外的桂林傩队。那么，桂林傩队闻名京师只能说明一个问题，就是它只是表演而已，并不具有现实意义上的傩的性质。

桂林傩队的这种表演性质在文献中是有证据的。孟元老《东京梦华录》卷七就有关于傩戏在北宋都城汴梁演出的记载，而这则文献的开头有"驾登宝津楼，诸军百戏，呈于楼下"一句话。显然，这里的傩戏只是百戏的一种。

最后，也是最为重要的一点，即对"靖江诸军傩"的断句出现了问题。这里的"军"有何含义？翻检文献即可找到答案："诸军"之"军"指宋代的行政区划单位之一，宋朝行政区划单位有"路、府、州、军、监"。① 孟元老所记"诸军百戏"，断句应为诸军——百戏，即各地到开封汇演的各种技艺。那么，"靖江诸军傩"也应断句为靖江——诸军——傩，与孟元老所记的"诸军百戏"性质是相同的。这种傩队的驱傩仪式已褪除了宗教性质，成为一种纯粹的舞蹈表演而属于百戏的一种，只是作为帝王娱乐的工具而已，与其他百戏没什么两样。

所以，"靖江诸军傩"不应解释为"军傩"，它实际上是宋代的百戏之一。

（2）学者们征引的文献。周去非所记的这则文献是学者们立论的依据。窃以为，在使用这则文献时，当慎思之。而为坐实这则文献所记的就是"军傩"，或者说为了在学术上为其挣得一席之地，不少人力图从文献上给予证实。常用文献有以下几则，今逐一分析之。

文献一：

> 十有二月乙卯，制战陈之法十有余条。因大傩耀兵，有飞龙、腾蛇、鱼丽之变，以示威武。②

这条文献学者多所引用，却略去了"十有二月乙卯，制战陈之法十有余条"这句话，它恰恰是分析这则文献的关键。历史上的北朝是一个乱世，战事不断。文献所记为高宗和平三年十二月事。和平元年，高宗出兵讨伐河西胡人、吐谷浑什寅；和平二年，深泽与柬州杀官造反，州军讨平之；和平三年二月，雍州氏族叛乱，将军陆真率兵讨之。三年间，魏国战事不断，尤其是和平元年、二年战事从年头持续到年尾。在这个背景下，才有了和平三年十二月的"制战陈之法十有余条"的君臣议论。这句话的省略，导致对这则文献的解读出现了疑问。文献中的断句是"因大傩耀兵"，有学者就将耀兵视为大傩的一部分。这样理解固然有史家断句的缘故，但与对整个文献的来龙去脉没有认真分析有很大关系。从和平三年来的魏国局势看，这次耀兵是魏

① 参见顾颉刚、史念海《中国疆域沿革史》第十九章论述，商务印书馆1999年版。
② 《魏书·纪第五》，中华书局1974年版，第120页。

国君臣"制战陈之法"之后进行的，有着强烈的现实功利性和目的性。"因大傩耀兵"应当断为"因大傩，耀兵"。耀兵的目的文献说得很清楚——"以示威武"，有点类似今天的大阅兵，是展示军威即军队武力的炫耀；而"飞龙、腾蛇、鱼丽之变"紧接"耀兵"之后，当是阵法的变化，强调的是一个"变"字。"因大傩，耀兵"，表明是两件事，先大傩，后耀兵，并非以大傩来显示武力，而是以耀兵来显示。

随后《魏书·志第一三·礼四》关于这则文献就直接记为"因岁除大傩之礼，遂耀兵示武，更为制"。① 看来，笔者将"因大傩耀兵"断为"因大傩，耀兵"是有依据的。不仅在大傩之后耀兵示威，而且变成了一项制度。

《魏书》中的两则文献都是记到耀兵示武止。无论何种形式的傩活动，都有明确的目的，"岁除大傩"亦是如此。按大傩程序，魏国大傩仪式绝不会就到此结束，因为大傩的目的没有交代，而耀兵的目的则非常明确。据《魏书》所记，耀兵完毕，整个过程也随之结束，其后再无关于傩活动的文献记载。这正是这段文献所记的重点，即不在于记叙魏国宫廷大傩，而在于叙述耀兵的过程及目的。因此，从文献叙述角度看，也应是岁除大傩祭仪在前，而耀兵示武在后，是前后相继的两件事情。

退一步讲，即使有军人参加，也改变不了魏国大傩的性质。因为傩的主持者历来都是巫者，需要不少人员的参与，即使到今天也是如此。早在魏国之前的东汉，就有军人甚至朝廷大臣参与宫廷大傩仪活动，记有侍中、尚书、御史、谒者、虎贲、羽林郎将执事，这些朝臣均头戴红色头巾，骑马立于宫殿大道的两侧；另有五营骑士，往来宫门之外。其中，虎贲、羽林郎将执事、五营骑士都是东汉军人，他们参与了宫廷大傩的全过程，按照后世的定性，东汉宫廷大傩应为军傩。这种情况并未出现。所以，在没有确切文献支持下，将有关"耀兵示武"解释为"军傩"，实为不妥。

文献二：

就是《兰陵王入阵曲》，这则文献大家耳熟能详。笔者不解的是：有学者认为这是军傩的流变，理由是兰陵王高肃是军队将领，使用了代面，到了盛唐，就成为一代面歌舞剧之冠。这种解释存在以下几个缺陷：一是《兰陵王入阵曲》有无傩祭性质？二是其傩的目的何在？三是其有何仪式？当初兰陵王带所戴的或许是傩的一种很凶恶的面具，但这不能证明《兰陵王入阵曲》所谓就是傩甚至是军傩的流变，因为他的目的是为了威慑敌军。这种行为被当时及后世所推崇，遂演变成了《兰陵王入阵曲》。

这个歌舞剧早已在中国失传，日本还有保存，收入日本古典《舞乐》一书。它是一种独舞，日本视为正统雅乐，舞曲性质属于"壮怀激烈"一类。或许此曲传入

① 《魏书》，第 2810 页。

日本后有所变化，但不妨碍我们探讨这个歌舞剧的性质问题。它在日本流传多年，演出场合非后世所说的傩祭场地。

回过头来在看文献记载是如何记载的。《北齐书》载高长恭打胜仗后，"武士共歌谣之，为《兰陵王入阵曲》是也"。① 而《旧唐书》的记载是："齐人状之，为此舞以效其麾击刺之容，谓之兰陵王入阵曲。"② 唐代《教坊记》则记为大面戏，"亦入歌曲"。③ 晚唐《乐府杂录》有类似的记载。④ 从文献看，在北齐《兰陵王入阵曲》是作为舞曲而存在的，到晚唐代，就形成歌舞性质的戏弄了，而且明显属于武舞性质。这种歌舞戏，并不具有傩祭或傩仪因素。

文献三：

> 《安乐》者，后周武帝平齐所作也。行列方正，象城郭，周世谓之城舞。舞者八十人。刻木为面，狗喙兽耳，以金饰之，垂线为发，画狻皮帽。舞蹈姿制，犹作羌胡状。⑤

有学者认为，这则文献所记的假面舞"未脱军傩的窠臼"，⑥ 也就是军傩。果真如此吗？

首先看这个城舞是不是傩。有学者在引用这则文献时将"行列方正，象城郭，周世谓之城舞"略去了。在这段文献前有几句话，大意是：唐高祖即位后，享宴承隋朝旧制，将九部乐分为立、坐两部。而《安乐》属立部伎八部中的第一部。那么，这则文献就有两个问题需要弄清：一是它在后周是"城舞"；二是进入唐代则成为宫廷享宴之乐。前者是周武帝平齐所作，因为"魏、晋已来鼓吹曲章，多述战功，是则历代献捷，必有凯歌"，⑦ 故《安乐》是凯旋之乐舞；后者是燕飨之乐。可见，《安乐》从后周到唐一直是作为乐舞保持下来的。

其次看这个城舞是否具有傩祭性质。城舞的舞者尽管戴有假面，但从"垂线为发，画狻皮帽。舞蹈姿制，犹作羌胡状"看，此舞应分两方：一方是行列方正的胜利者，另一方是胡人，表演的是献俘情节，当属于"鼓吹乐章"，目的在于歌颂武帝的"战功"，这与魏国高宗时期的耀兵目的相似；到了唐代就直接归属宫廷宴乐。就

① 《北齐书》卷一一，吉林人民出版社1995年，第76页。
② （后晋）刘昫等撰：《旧唐书》，吉林人民出版社1995年，第679页。
③ 中国戏曲研究院：《中国古典戏曲论著集成》（一），中国戏剧出版社1959年，第17页。
④ 《中国古典戏曲论著集成》（一），第44页。
⑤ 《旧唐书·志第九》，吉林人民出版社1995年，第669页。
⑥ 叶明生：《试论军傩及其艺术形态》，《中华戏曲》1988年第2期。
⑦ 《旧唐书·志第八·音乐一》，吉林人民出版社1995年，第666—667页。

连认为《安乐》为军傩的叶明生也承认，《魏书》关于《安乐》城舞中"驱逐跳跃的记载，不是疫疠"。① 可见，这段城舞并无傩祭性质。

最后看这个城舞的舞者是不是军人。据《魏书·音乐志》，魏国乐署，高祖时设有太乐、总章、鼓吹三部乐，随后又增杂伎乐；世祖破赫连昌获古雅乐，后又吸收悦般国的鼓舞。如此众多的乐部均为魏国宫廷服务，人数一定不少，且有鼓吹和鼓舞适合表演阳刚之舞的乐部。宫廷中有现成的舞蹈演员，要表演《安乐》舞乐并非难事，只要稍微排练一下即可，又何必劳动军人呢？

而"行列方正，象城郭"指什么呢？这应源于汉魏城市规划外形。据《中国古代建筑技术史》，中国古代城市多为方形，汉魏时期亦如此。汉代长安城内的长乐宫和未央宫据考古发掘其形状近方形、桂宫为长方形。② 这种规划形状被后世王朝所延续。典型的如隋唐时期的长安城，其考古复原图形状为典型的方形。③ 所以，"行列方正，象城郭"是指"舞者"的队形像四四方方的城郭一样整齐，"城舞"之谓亦由此而来。那么，"行列方正"就不是特指军人的队形，舞者也就不能被视为军人。因此，这些"舞者"应是魏国宫廷乐部中的鼓吹或鼓舞乐部的宫廷演员。

笔者认为，脱离了傩祭意义的傩舞即为纯粹的舞蹈，它与傩祭意义的傩舞有着本质的区别。傩祭中的傩舞对象为鬼神，属于戏傩；燕飨中的傩舞对象是人，虽然城舞中的舞者戴假面，却丧失了傩祭意义，成为纯粹的舞蹈，只不过是大型的假面舞而已。那么，将《安乐》城舞视为傩或军傩都缺乏充分的证据。

至于学者梳理的其他文献不再一一分析。正如范增如所说，"从汉代至元明，从面具歌舞百戏到面具戏剧，都在使用着面具，其始很可能是取法古代傩舞面具，但并没有因此就成了'傩舞'、'傩戏'"。④ 此说颇有见地。看来，靠上述文献来支撑"军傩"的存在，还显得力不从心。

2. 何谓"军傩"

尽管文献中并无"军傩"的确切的文献记载，但后世学者为确立"军傩"的学术地位，还是给出了"军傩"的解释："军傩是古代军队于岁除或誓师演武的祭祀仪式中的戴面具的群队傩舞，兼备祭祀、实战、训练、娱乐的功能。"⑤

这个解释所本或许有三：一是民国《安顺府志初稿》："黔中人民，……于是乃有跳神戏之举。迄今安顺、普定各屯……犹盛行勿替，简称跳神。盖借农隙之际，演

① 叶明生：《试论军傩及其艺术形态》，《中华戏曲》1988年第2期。
② 中国科学院自然科学史研究所：《中国古代建筑技术史》，科学出版社1985年版，第412页。
③ 《中国古代建筑技术史》，第417页。城北的西内苑、大明宫等亦近方形。
④ 沈福馨、帅学剑主编：《安顺地戏论文集》，文化艺术出版社1990年版，第5页。
⑤ 沈福馨、帅学剑主编：《安顺地戏论文集》，第112页。

习武事,亦存有寓兵于农之深意也。"① 二是上引后周武帝《安乐》舞。三是现存地戏形态。第一个依据是文献关于跳神的诠释。范增如认为,跳神是民间歌舞戏,不是傩活动,这是对的。因为其目的在于演习武事,寓兵于农。② 而且,已是民国时期的事,时间上很晚。第二个依据前文已分析,此处不赘。第三个依据,如用学者们经常引用的上述文献来考察,就存在很大缺陷,即学者认为"军傩"之"军"指"军队"或"军人"的看法不能解释天子之傩中军人的参与。

不妨进一步分析这个解释是否合理。文献中的确有关于古代军礼的记载:军队出征前有祭祀天、地和太庙及祭祀军神等祭祀活动与凯旋后的献捷仪式。不过,古代军礼之祭祀活动,在文献中与后世学者眼中均未被视为傩祭或傩仪;而且,在这些祭祀活动中,未见军人参与的大规模群队傩舞。在凯旋或献捷仪式中,也是如此。古代文献中关于军礼的记载很多,如果其中真有关于"军傩"释义这样的文献,直接摘录下来就足以下结论,用不着绕圈子证明军傩的存在。

就笔者目前所掌握的文献看,对"军傩"一词或者其表演实践,还不能做出肯定的判断。那么,上文所述宫中大傩中有军人参与未被视为军傩,笔者认为原因有三:一是宫中大傩的目的是驱除宫廷中的疫鬼和寒气;二是为皇室服务;三是祭祀场所在皇宫。这是判断大傩性质的三个基本的标准。从这三个标准看,东汉宫中大傩尽管有军人参与,并不能视为军傩。

由此而来,可以提出一个判断傩的性质的三个标准:傩祭目的、服务对象和祭祀场所。如果祭祀的场所在军营,目的与对象都是军队,这种祭祀仪式无疑应视为军傩。否则,就不能因为有军人参与的傩活动,就视其为军傩。那么,我们就可给出"军傩"的诠释:

古代军中针对军队某事而举行的旨在达到某种傩祭目的的傩祭仪式或活动。

这个解释廓清了关于"军傩"含义诸多问题。

首先是抓住了军傩的特质。学界关于"军傩"的判断标准和解释,依据于傩祭的参与者。实际上,中国历史上与现实中的傩活动,几乎很少以参与者为依据来命名或称呼,因为参与者只是参与者而已,并不能改变傩活动的性质。傩活动的定性依据仍是祭祀目的、服务对象和祭祀场合。这也是为何在魏国之后也有军人参与傩活动的文献记载,而没有学者将其定性为军傩的重要原因。傩的定性与参与者关系不是最主要的,而是与其目的、服务对象和祭祀场所密切相关。

其次是理清了军傩与其他傩活动的不同。中国傩活动形式多种多样,它们的场

① 范增如:《贵州安顺地戏并非傩戏》,《安顺师专学报》1994年第1期。
② 范增如:《贵州安顺地戏并非傩戏》,《安顺师专学报》1994年第1期。

所、祭祀目的和服务对象也有差异。如湖南"跳鼓堂"是在瑶族"祖先开山创业的遗址上进行",为瑶族人驱魔逐疫、祈祥纳祥,参与者为巫师和瑶族百姓;① 贵州傩堂戏形式多样,目的虽多,但不外乎驱疫逐厉、祈福纳祥、却病祈寿、求子旺家等,一般在"愿家"堂屋举行,为愿家服务,参与者就是愿家,当然少不了巫师。这些傩活动显然与笔者解释的军傩不同。不过,两者相同之处在于都不以参与者来定性傩活动的性质或归属问题。

最后是避免了视"现实"为"过去"的弊端。孔子云"礼失而求诸野",这话颇有道理,但问题在于能否将现实中的"野"完全看做丢失的过去的"礼"。这"礼"与"野"从内容到形式不可能一成不变,这是常识。至于变了多少,则需要学者辨别。不过,现实是:有将"野"等同"礼"的情况。如贵州的"汪公"与"五显"崇拜,有人视其为傩戏。② 这位汪公名汪华,陈后主至德四年(586年)生,显然,"汪公"崇拜晚于傩戏产生的时间,是后世将这一崇拜与傩戏结合在一起了。追根求源,这个崇拜根本不是傩戏,连傩活动也不是。至于五显崇拜,也是如此。"军傩"的产生就是将"现实"看做"过去"而产生的。

3. **地戏属于傩戏的一种——军傩?**

(1) 地戏如何变成了"军傩"。地戏变成军傩是学者将现实视为过去而生发的。地戏这个名称,只是在清道光七年(1827)《安平县志》中才出现。从学者的论文或著作中征引的文献看,除了《安平县志》这一记载外,似乎还未找到第二则关于"地戏"名称记载的文献来。笔者不否认这个记载就是今天的地戏,但据《安顺府志》,民间关于地戏的称谓是"跳神"或"跳神戏"。有学者对安顺"跳神戏"研究后认为,安顺跳神戏是面具戏,以扮演君臣烈士征战故事为主,既是民间歌舞戏又是跳神戏和演武戏。③ 据学者的研究和笔者现场观看的表演,其中的确有祭祀仪式,带有禳灾祈福的目的,不可否认,它具有傩祭性质。但是,地戏除了傩仪之外,还有关于战争场面的武戏表演,其前身就是跳神或跳神戏。

可是,跳神或跳神戏是不是地戏呢?关注这个问题的学者不多。上世纪,徐新建对此有所研究。他认为,"'地戏'与'跳神'在语义分类的性质上属于'异名异象'之类,'地戏'令人唤起的对象只是'场地演出','跳神'则宽泛得多,包括民俗、宗教生存方式,还包括原始意义上的民间审美等多种内涵。……'地戏'充

① 张子伟:《中国傩》,湖南师范大学出版社1994年版,第230—233页。
② 张子伟:《中国傩》,第190—194页。
③ 沈福馨、帅学剑主编:《安顺地戏论文集》,文化艺术出版社1990年版,第5页。

其量只能代表跳神的某一方面，某一特征或某一意义"。① 既然是"异名异象"，当属两种不同的表演。

笔者曾在贵州进行过多次田野调查，也听艺人说地戏原来叫跳神，并没有听过地戏被称为"军傩"一说。这样，地戏的前身"跳神"被有意地忽略了。据上，我们可梳理出地戏发展的可能的历史逻辑顺序之一（第一种）：傩——→跳神或跳神戏——→地戏。

就起源而言，傩与跳神当分属两种不同的信仰或宗教类别，前者为驱逐疫疠，后者为巫，两者的起源时间尚难说谁先谁后；就现实而言，我们也难以考证两者在安顺出现的先后顺序。就中国各地傩活动看，两者基本融合在一起，很难分开来。无论如何，跳神先存在于地戏是毋庸置疑的，更早于"军傩"。即使跳神具有傩的性质，但如何确保跳神变成地戏后就是军傩呢？现有的成果显示的研究顺序是：军傩——地戏，这反映了一些学者的研究思路：地戏——→军傩——→地戏，即以现存地戏形态（视为"军傩"）为依据，来寻找各种相似的文献（类似"军傩"的）以证明之。这种研究直接略去了跳神，一开始就将焦点集中在地戏上。搜寻证据前，有一个预期判断即"地戏可能属于军傩"，然后再去寻找文献来佐证之。这和地戏发展的可能的逻辑顺序恰恰相反。上述有关"军傩"的文献就是在这种背景下，被搜寻出来后加以定向地解读，地戏就变成了军傩。

多数学者认同的结论是：现存地戏形态就是军傩的遗留。这实际上是将军傩等同于地戏。但是，按照种逻辑来探寻地戏就是军傩这一问题，并不能解决"跳神"、地戏与"军傩"三者之间的关系，也忽略了地戏发展的历史逻辑。

那么，军傩是什么？理论上讲，应属于傩或傩戏，但现存文献并不能支持这一观点。学者所认定的"军傩"既不是傩，也不是后世意义上的傩戏。

（2）地戏能否与军傩等同。关于这个问题，学界有两种不同的声音，一种是认为地戏属于军傩或者等同于军傩，一种是地戏不等于军傩。

关于前者，学者也给出了理由，概括起来有二：一是贵州地戏是由明初南征军队传入贵州的，② 二是地戏本身表演的多是征战杀伐的故事。

第一个理由是学者们最为坚信的证据，是他们在考察了安顺等地方屯军后裔籍贯而得出的。不过，此结论颇令人怀疑，就连研究地戏的专家皇甫重庆也不得不承认："军傩是怎样衍变发展成地戏？仍无充分的材料说明。在年代久远，史料匮乏、缺少

① 沈福馨、帅学剑主编：《安顺地戏论文集》，第34页。
② 沈福馨、帅学剑主编：《安顺地戏论文集》，第17页。

佐证的情况下，研究只能借助于想象、推理、假设。"① 以这种方法从事研究，其结论自然经不起推敲。

　　第二个理由多少有些合理的成分，但也有使人不解的地方。地戏由外省传入，可为何只有贵州才有，而其他省内至今没有发现呢？而且也只有贵州省的地方文献有记载，其他省内则没有。这是其一。其二，上演《东周列国志》、《楚汉相争》、《三国》、《杨家将》、《岳飞传》、《封神》、《粉妆楼》、《五虎平西》、《薛仁贵征西》等历史演义与小说故事的，不仅仅是贵州的地戏是这样，广东海陆丰正字戏、西秦戏、白字戏也都上演，亦是征战杀伐，威武雄壮。可是海陆丰的这些武戏不称地戏，而称为大传戏或连台戏，即使在清代也是如此。其武戏打斗也有名称和固定程式，如面对神庙或祠堂演出，亦可称为祭祀戏，也有简单祭祀仪式。这两地的武戏形态有差别，但剧目名称相同，这应不是巧合。再者，征战杀伐的武戏许多剧种都有，只是形态稍异而已。可见，以此为据不足服人。

　　要解决这个问题，就要理清地戏发展逻辑顺序。笔者认为，徐新建的提法比较接近实质，即安顺存在跳神和地戏两种不同的活动。这两者活动的结合形式为：要么跳神者吸收了地戏的表演，并融于地戏之中；要么地戏吸收了跳神因素，仍以地戏为主。前文所引民国《安顺府志初稿》关于地戏的记载就是力证。如此一来，按第一种逻辑所不能解决的问题至此就可迎刃而解。范增如说跳神不是傩活动，看来地戏还吸收了当地傩祭因素。因此，无论从哪种发展逻辑看，地戏早期形态与军傩甚至与傩都没有关系。所以，有学者说"军傩并不等同于地戏"，② 笔者深表赞同，但换种表达则更为明晰——"地戏不是军傩"。

第三节　"撮泰吉"——祖先崇拜下的"象尸之舞"

一、关于撮泰吉认知的分歧

　　关于撮泰吉，学者论述较多，但分歧也较大。主要表现有二：一是撮泰吉之傩戏与非傩戏争论，二是撮泰吉之传统戏剧与祭祀戏剧之争论。

1. 关于傩戏与非傩戏之争

　　对于撮泰吉的形态，从傩戏角度出发，学界有两种看法：一种认为撮泰吉属于傩戏，另一种则持反对意见。这两种迥然不同的观点都是在对当下的撮泰吉形态研究后

① 沈福馨、帅学剑主编：《安顺地戏论文集》，第87页。
② 沈福馨、帅学剑主编：《安顺地戏论文集》，第87页。

得出的。这就有些耐人寻味了。

就当下撮泰吉形态而言，笔者同意前一种观点。原因就在于撮泰吉后两个环节的扮演。耍狮子，亦称为狮子舞，原本属于元宵节等重大节日的一个活动，起源于三国时期，有辟邪目的。① 因此，尽管民间视为娱人逗乐的节日喜庆舞蹈，但其真正的民俗内涵则是借狮子狰狞孔武形象以驱邪。这是典型傩驱特质。而扫火星，则表述为带有明显的扫除祸祟的目的，是借助"撮泰吉"老人即祖先神力来完成了。驱赶角色虽变，但驱赶的性质依然保存着。

2. 传统戏剧与祭祀戏剧之争

与上述观点不同，学界还有部分学者对于撮泰吉形态持有另外的观点：即传统戏剧或祭祀戏剧。

（1）传统戏剧观。学界不少学者视撮泰吉为戏剧。皇甫重庆在《贵州彝族戏剧撮特几初探》一文中甚至称撮泰吉是"健全的戏剧形态。宋运超说，"按王国维先生的合以歌舞演故事即为中国戏剧的界定，撮泰吉亦属戏剧无疑。②

此观点是将撮泰吉置于传统戏剧观念与形态下而得出的。如此一来，问题就出现了。一是传统戏剧观能否涵盖撮泰吉扮演形态。宋先生所说是曲解了王国维"以歌舞演故事"的含义。王国维是在对成熟戏剧的考察、研究的基础上得出这个结论的，换言之，这个结论只之适合界定或规范成熟的传统戏剧或戏曲。而对于除此之外的撮泰吉扮演，在实践上与学术理论上都是站不住脚的。

二是撮泰吉与传统戏剧形态的差别不能忽视。且不论撮泰吉的四个环节的扮演（见下文），即使被学者称为正戏的变人戏，其扮演形态亦与传统戏剧形态大相径庭。与传统戏剧形态相较，变人戏的扮演形态是舞蹈加诵词（即祝语），就算是有角色，又何来健全的戏剧形态之特征？

（2）祭祀戏剧观。这是宋运超先生的看法。他认为，"《撮泰吉》从头至尾，就是一种完整的彝族祭祀戏剧的典型样式"，并且将狮子舞与扫火星都视为祭祀仪式。③ 笔者试图在其著述中找到宋先生看法的一些依据：一是祭祀戏剧的诠释，二是祭祀形态的界定，遗憾的是，宋先生并未进行阐述。从其所著《祭祀戏剧志》举例看，似乎祭祀剧就是关于温和的祭祀巫仪，包含祭祀过程中的带有浓郁的传统艺术因素的扮演或诵祷，与武力驱除的扮演仪式无关。但撮泰吉中的后两个仪式扮演，尽管带有祭祀成分，但其驱赶性质不能忽视。

① 王敏婷：《汉代传统舞狮产生的历史因素研究》，《兰台世界》2013 年第 3 期。
② 宋运超：《祭祀戏剧志述》，贵州民族出版社 1995 年版，第 316 页。
③ 宋运超：《祭祀戏剧志述》，第 316 页。

二、"象尸之舞"——撮泰吉形态的再认知

1. 撮泰吉的当下形态

关于撮泰吉的争论各执一词,莫衷一是。之所以产生诸多分歧,主要是在撮泰吉形态的认知出现了问题。要解决这些矛盾,就必须从撮泰吉形态本身入手。关于撮泰吉形态介绍,此处赘引学者的研究成果为据:①

撮泰吉一般在每年正月初三到十五"扫火星"的民俗活动中演出,旨在扫除人畜祸祟,祈求风调雨顺、五谷丰登。其演出有四个紧密相连的部分。

一是祭祀。由用包头布把头顶缠成锥形,身上用白布缠紧以象征裸体,戴着木制面具用类似罗圈脚的步伐,一表示先人初学直立行走的一群演员登台表演。他们从遥远的森林走来,发出猿猴般的吼声;接着向天地、祖先、神灵、山神、谷神斟酒祭拜。撮泰吉的演出与传承,一方面是对祖先创业功绩的缅怀与赞颂,一方面是借"撮泰"老人(笔者按,实际上是祖先神)神力,把一切灾难带走。期间,还跳一种祭祀舞蹈——铃铛舞,模拟翻岩越岭、披荆斩棘、互相背驮之状,颇似重演先人迁徙情景。舞者边舞边唱"啃嗬"(丧歌),内容或赞扬死者功绩,或对死者沉痛悼念,或述古训世等。

二是变人戏。这是正戏。该环节内容反映彝族先民创业、生产、繁衍、迁徙的历史。演出由示意性动作与原始舞蹈组成,中间穿插彝语讲述的对白与诵词。诵词由惹戛阿布领,其他几个撮泰"老人像猿猴一样的怪叫声;惹戛阿布念一句,其他几个"撮泰"老人重复念一句。

三是喜庆。正戏之后,就是耍狮子。

四是扫火星,就是撮泰老人与正月十走村串寨,挨家挨户,向村民祝愿。

2. "象尸之舞"——傩戏抑或传统戏剧耶?

目前所见到的撮泰吉形态,就本质而言,撮泰吉是一种祖先崇拜的反映,祭祀的是彝族祖先。那么,从形态上看,撮泰吉第一、二两个仪式环节带有浓郁的祭祀特征,正是撮泰吉祭祀祖先的写照。根据学者介绍,这种祭祀与其说是"登台表演",不如说是模仿祖先的舞蹈,即"象尸之舞"——"尸"即祖先。因为,撮泰吉扮演主要目的是对祖先创业功绩的缅怀与赞颂。

这种模仿祖先之"象尸之舞"的仪式扮演,与《诗经·颂》尤其是周颂所记的祖先祭祀极其相似。这也证明了撮泰吉原本是纯粹属于请神、祀神、送神的祭祀活动,不具有傩驱的性质——在此意义上,也就不能视为傩戏。有学者认为撮泰吉不属

① 关于撮泰吉形态的阐述,均摘自庹修明《叩响古代巫风傩俗之门》,不再一一注明。

于傩戏，不能说没有道理。因为这是一种"舞蹈"，故在超出狭隘的汉族戏剧史意义上，视为祭祀戏剧勉强可以接受。

这一"象尸之舞"被视为傩戏，是后来发生的。一方面，撮泰吉扮演者或观众认为，模仿祖先活动，能将灾难送走——这是典型的温和巫术——以礼送不祥。但在民俗意义上，这就是《中国地方志民俗资料汇编》所记载的明清乃至民国时期民间所云的"古傩之遗意"、"乡傩"或"乡人傩"，故称为傩戏未尝不可。

另一方面就是撮泰吉第三、四个仪式环节的存在。第三个环节是舞狮子，源于汉代，本与撮泰吉无关；而扫火星与撮泰吉祭祀祖先内容关系不大，从祭祀目的与祭祀环节看，不在撮泰吉扮演程序之类。关于扫火星不属于撮泰吉本身固有的扮演仪式环节，可有不少例证。如前文所述之地戏，其扮演环节亦有扫收场，目的与扫火星相似；黔北阳戏第十个仪式环节"送神"中有"扫堂"，即法师将一切不祥之兆从堂中扫出去；① 剑阁阳戏亦有类似扫堂的仪式扮演名为《旗司郎》——"旗司郎，旗司郎，手执青旗儿来扫方，自从今日来扫过，事主合家得平安"。② 这一挨门挨户的扫除仪式，与东南沿海一带乡村游傩很相似。另外，清代不少官修方志之"祭祀"中有"请神曲"、"礼神曲"和"送神曲"的记载，这一"送神"仪式可为当下巫傩仪式中的送神提供佐证。

那么，撮泰吉吸收了狮子舞、扫火星之后，就改变了原先温和的祭祀性质，增添了傩驱性质，故当下的撮泰吉才能称为傩戏。由纯粹的祭祖活动到傩驱之傩戏，当是历史演变的结果，或者说是从其他巫仪中借鉴而形成的。如此一来，就不能单纯的视为"祭祀戏剧"了。

分析可知，视撮泰吉为传统戏剧，无疑是站不住脚的；说它是祭祀戏剧，亦不能涵盖当下撮泰吉的形态。那么，就剩下一个观点了——撮泰吉是傩戏之一。但是，这种观点未显示出撮泰吉的"戏剧"特征，也未能明晰撮泰吉的归属为题。看来，在"傩戏"与"戏剧"之间，撮泰吉归属的选择似乎无法解决。

其实，不妨换一个思路。尽管学者们的观点存在着分歧，但还是具有启发意义的。学者提出的"传统戏剧"也好，"祭祀戏剧"也罢，都承认撮泰吉是一种"戏剧"样式；学界关于撮泰吉的傩戏与非傩戏之争，明确了撮泰吉的"傩戏"性质。傩戏发展、演变与研究成果表明，在关于撮泰吉定位的问题上，大可不必作出或给出

① 庹修明、陈玉平、龚德全：《多维视野下的贵州傩戏傩文化研究》，贵州民族学院西南傩文化研究院编印，2009年11月，第161页。

② 四川傩戏学会研究会、中国戏曲志四川卷编辑部、中国戏曲音乐集成四川卷编辑部：《傩戏文选》，1989年10月，第82页。

类似非 A 即 B 的选择，更没有必要墨守成规，作茧自缚。

不妨顺着学者研究成果进一步探究。首先，将学者们认可的"戏剧""剪切"后"粘贴"在撮泰吉之"傩戏"上——这一思路符合傩戏发展、演变与现存的形态。另外，还要吸收学者一些闪光的思维火花。高伦说，撮泰吉是一个特殊的戏剧艺术现象；宋运超认为，"要以排除中国戏剧史，绝对是汉族戏剧史的偏狭观念为前提"①。这样，一种新的思路呈现出来：撮泰吉——→傩戏——→传统戏剧或祭祀戏剧——→特殊的戏剧艺术现象——→排除偏狭的戏剧史。这一思路既避免简单视其为傩戏而模糊了其艺术地位，也避免视其为某某戏剧而抹杀其本身的特征。

根据这一思路，再来回顾撮泰吉形态。象尸之舞（祭祖——→铃铛舞——→原始舞蹈：生活与生产活动）——→狮子舞——→游傩。整个仪式过程以舞蹈为主（除耍狮子外），其他舞蹈均由"撮泰"即扮演的祖先完成。其舞蹈过程中，有唱或讲故事，这是撮泰傩舞所要表达的主要内容与目的。舞以通神、请神、降神与象神，唱或讲以颂神。从《诗经·周颂》看，撮泰吉这种象尸之舞还保存着比较原始的形态。那么，撮泰吉是一种以歌舞颂神的仪式扮演，可称为"撮泰"舞蹈，即"象尸之舞"，是现代学术意义上的典型的傩舞。它独立于传统戏剧之外，属于傩戏艺术形态，是广义的戏剧艺术形态之一。如果考虑唱、讲所用的方言声腔，称之为地方傩戏剧种亦无不可。

① 宋运超：《祭祀戏剧志述》，第 316 页。

第十一章　傩戏认知的反思

前文花费了大量篇幅阐述傩戏的源头及其形态上的流变，并且对于现存的学界眼中所谓的传统戏剧"活化石"般的代表性的傩戏形态个案进行了详细分析，使我们对其有一个较为清醒的认识。对于诸如"傩这种宗教仪式，目下被乡民、法师、艺人、学界统称为'傩戏'"这样的表述，① 研究者就会有一个合理的判断。尽管如此，本课题的研究并未结束。一是研究了傩戏形态的产生与流变，自然就引出对于"傩戏"概念的解释；二是在此基础上，傩戏形态的戏剧史定位问题就凸显出来。

第一节　傩戏与戏剧（或戏曲）、仪式剧、宗教剧

一、傩戏与戏剧（或戏曲）②

基于前文关于傩戏形态细致的梳理与讨论，即可探讨傩戏与戏剧（或戏曲）（本节指传统戏剧或戏曲）、仪式剧、宗教剧等问题。首先要回答的就是傩戏与传统戏剧（或戏曲）（下称"戏剧"）关系的问题。目前，学界在两者关系的问题上至少存在两大问题：一是视傩戏为戏剧，或者认为是戏剧的"活化石"，傩戏的研究几乎都以戏剧为参照物，换句话说，所得的结论就是傩戏属于传统戏剧范畴；二是视傩戏为剧种。这些研究结论给人一种错觉：傩戏本身就是传统戏剧。这肯定有问题。其次要回答的是傩戏概念与仪式剧的关系问题，最后要回答的是傩戏概念与宗教剧之间的关系问题。这三种关系的辨别，有助于后文将傩戏这一艺术形态从诸多似是而非的其他概念系统中剥离开来加以探究，更有助于后文关于傩戏形态的戏剧史认知，在理论上为

① 庹修明：《叩响古代巫风傩俗之门》，第5页。
② 关于两者的比较，此处只简单阐述。因为涉及的问题较多，比较复杂，姑留待后续研究。

确立其学术地位提供初步的支撑。

1. 两者的概念不同

仅从概念本身而言，傩戏与戏剧是两个不同的术语，这是常识。王国维的"以歌舞演故事"，诠释的是传统戏剧，代言、曲白科范、行当是其特征。而傩戏，从形态流变分析看，分为傩祭性质的傩戏与非傩祭性质的傩戏，其中又包含着戏傩，是从广义的表演范畴来解释的。就概念内涵看，两者有交叉的地方。

就概念外延而言，大量的傩戏形态个案不属于传统戏剧概念的范畴，而特定的戏曲样式若无特殊的条件不能进入傩戏。即使传统戏剧可以进入傩祭场合而转换为"傩戏"，但只是形式上的傩戏而已，并非脱胎于傩祭性质的傩戏，也没有改变传统戏剧或戏曲的世俗身份与角色，它与傩戏有着本质区别。

不可否认，两者之间的确存在着相互影响，但将两者等同起来，则混淆了两者的概念，也不符合两者的学术史实。实际上，"傩戏与戏曲毕竟是各成体系的两类戏剧"。① 顾峰说两者属于戏剧范畴，若不是建立在大戏剧史观之上，这种说法将会陷入学界关于"戏曲"与"戏剧"概念阐释的纷争之中。无论如何都必须承认，该观点的确颇有见地——"傩戏与戏曲各成体系"。这是一个更为广阔的艺术视野和更加开放、包容的学术研究心态的观点。在此意义上，傩戏与传统戏剧或戏曲都属于表演艺术范畴，是由历时性与共时性合力下产生的两大相对独立的两大艺术表演体系或系统。这样，就能更好的理解者两个概念。

就现存傩戏形态而言，其概念的外延与内涵要比传统戏剧或戏曲广泛得多，它是一个非常庞大的"门"概念，其下有"纲"、"目"等下属概念，这是传统戏剧或戏曲无法望其项背的。两者不是一个层次上的概念。

2. 两者的形态不同

傩戏与戏剧或戏曲这两大相互联系又相互区别的两大体系，从历史与现实看，的确已经形成。就传统学术史而言，戏曲分为两大形态即杂剧系统与南戏系统。流存至今的各类戏剧或戏曲样式在20世纪50年代尚余300余个，除了唱腔因方言不同外，形态上几乎无甚差异。这是一个传承有自的系统。而傩戏的表演有向戏剧或戏曲借鉴的因素，但仍有不少表演区别于戏剧或戏曲，甚至是传统戏剧或戏曲所不具备的，如法事、科仪、恐怖的杂技等。若一定要比较的话，大致有这些方面可以分别之。

一是形态的多样化与否。傩戏形态经过历史的发展与积淀，其形态呈现出复杂性、多样性，流布的范围不是戏剧或戏曲能比拟的——从东北到西藏，从内蒙古到海南，都有它的踪迹。更重要的是，无论是傩驱之傩戏还是非傩驱之傩戏，都带有巫祭

① 顾峰：《论傩戏的形成及与戏曲的关系》，《民族艺术》1990年第3期。

因素。而戏剧或戏曲演变的结果，尽管大江南北地方戏、大戏不少，但多样化方面难以同傩戏形态相比。

二是形态的个性化与否。傩戏形态各异，虽然有些形态有趋同的现象，但绝大部分形态保持着鲜明的个性特征，如江西婺源的傩舞、贵州的"撮泰吉"、湖南新晃的"咚咚椎"等；有些甚至源远久远，保留着远古时期的傩仪，如安徽的"打赤鸟"即是。这些形态各异的傩戏特征都是传统戏剧或戏曲所不能比拟的。

三是表演的自由性与否。绝大部分的傩戏形态，除基本套路外，表演非常自由，穿着打扮也比较随意，甚至就是生活常服。而戏剧或戏曲尤其是传统戏曲的表演有着严格的程式化，各行当都有自己的动作套路，不可逾越。甚至连穿衣服都有严格的规定，以致有"宁穿破，不穿错"的戏谚。

至于形态上的其他不同，此处不拟赘述。

3. 两者的产生与流变

谈到这两个概念，它们的产生与流变就不能回避。这里只引用学界的说法。真戏剧（按，传统戏曲）的产生，按照王国维先生的观点是始于宋代，学界基本赞同。至于有学者认为，唐代、甚至先秦时期就出现了后世意义上的戏剧（例子就是《东海黄公》）。笔者不敢苟同。南宋戏文出现，应算是戏曲相对成熟的标志，之前很难找到类似的样式。

傩戏就不同了。傩在上古时期就已经出现，并在先民生活与生产中扮演着极为重要的角色，它与巫舞紧密地联系在一起。在历史演进过程中，逐渐吸收其他"艺术"样式而演变成形态多样的一个系统。

傩戏与巫术在实践上难以区分开来，王国维认为巫舞为"后世戏剧之萌芽"、"后世戏剧，当自巫、优二者出"，[①] 其后的学者们基本认同这一说法。从产生看，傩戏要比戏曲早很多。尽管传统戏剧或戏曲的源头具有多元化，但傩戏亦为其重要源头之一。

4. 傩戏与戏曲剧种

"戏曲剧种"概念出现于上世纪 50 年代，是戏曲史上的一个新术语。其划分的依据，学界普遍观点是"演唱的腔调"，其依据就是学界所坚持的"戏曲不同品种之间的差别，……主要表现为演唱腔调的不同"。[②] 这种划分将"戏曲"与"唱腔"联系起来，现存传统戏曲的声腔基本上属于南戏系统的后裔，又吸收地方戏以及杂剧的某些因素而成。从血缘上看，剧种观下的各戏曲形态彼此存在着千丝万缕的联系。应

① 马美信：《宋元戏曲史疏证》，复旦大学出版社 2004 年版，第 2 页。
② 洛地：《中国传统戏剧研究的缺憾》，《新华文摘》2000 年第 9 期。

当说，传统戏剧或戏曲各形态属于一个系统，内部的不同只是表现为声腔上；每个剧种下基本在没有种概念。如戏剧或戏曲，分为昆剧、豫剧等。昆剧就是一个剧种，即使分为上昆、北昆、浙昆、湘昆、川昆等，也都是并列的概念，彼此区别甚微。就这个层面而言，称"戏曲剧种"基本上可以接受。

而傩戏学界也出现了"傩戏剧种"的提法，并屡屡见诸研究成果的表述之中，甚至作为论文或著作的题目。与"戏曲剧种"相比，这些问题值得反思。

首先是提出的背景不同。"戏曲剧种"的提出，是为了弄清中国大陆当时现存的戏剧或戏曲样式，而且这些戏剧或戏曲样式是有着浓厚的血缘关系的。而"傩戏剧种"的提出，是在傩戏研究进行了几十年、研究成果较为丰富的时候提出的。几十年的研究成果显示，傩戏形态形成的背景极为复杂，形态差异巨大。且不说"傩戏剧种"概念能否成立，它能涵盖或解释得了丰富多彩的傩戏形态吗？

其次是两者的体系不同。戏剧或戏曲的体系不再赘言。而傩戏形态的体系比较复杂，既涉及到傩祭性质的傩戏，也牵涉到非傩祭性质的傩戏，这完全是性质不同的两大的傩戏形态；每种傩戏形态下，又有各自形态各异的子系统，即如下文所言的傩戏分为两大系统四大类别。针对这一包含着复杂而各异的傩戏系统，一个"傩戏剧种"似乎难以解决问题。

最后是传统戏剧或戏曲观念的惯性思维。学界或许因为视傩戏为戏剧或戏曲的缘故，或者受"戏曲剧种"的影响，而提出"傩戏剧种"。这种提法与使用的后果就是从众、随意与习惯，使原本没有说清的问题更加复杂化。其实，在傩戏研究发展到今天，没有必要非要以戏曲为参照来研究傩戏。当今的学术视野应当更为广阔，完全从傩戏本身出发来解决问题。

从比较而言，无论从哪种层面来看，傩戏与戏剧或戏曲都是在背景、概念的内涵与外延、形态与表演等方面差别甚大的两种存在。前者出现甚早，几乎与人类文明的脚步一致而同行；后者晚出，至今趋于衰落。

因此，可以说，"傩戏"不是传统意义上的"戏剧"或"戏曲"，更不是所谓的戏剧或戏曲"活化石"。至于"傩戏剧种"的使用，恐怕需要慎重考虑。

二、傩戏与仪式戏剧（或仪式剧）

学界关于仪式一词的使用非常普遍，涉及到人类学、民俗学、民族学、宗教学、民间文艺学、戏剧学等多个学科与领域。不同的学科与研究领域对有关仪式诸多问题上的看法也存在着分歧。这一在诸多领域未能阐释明白或者未能达成共识的概念，被借用到傩戏学领域并用来研究傩戏，到目前为止，这一概念尚未被傩戏学的研究者所消化，故对其使用与研究上也存在着诸多问题。主要表现为：一对仪式本体的认识所

依据的参照系不确定，进而对仪式的界说出现诸多差异（如说仪式是戏剧，但难以说明是何种戏剧）；二是对于仪式戏剧与仪式剧的使用比较随意，缺乏必要的区分；三是仪式戏剧与戏剧仪式的使用含混不清；四是傩戏与仪式关系未能梳理明白，导致对傩戏是属于仪式还是属于仪式戏剧（或仪式剧）的认识各持己见。这些问题的产生都与对"仪式"的理解不同而造成。要解决这些问题，就必须在一个更为宏观的视野下，探究"仪式"的内涵。

1. 戏剧意义上的"仪式"

这是首先需要考虑的问题。对于仪式的本体，东西方的学者都有过论述，不过，从人类学、宗教学方面的阐释较多，而从"戏剧学"方面的阐述较少。随着学术研究的演进，逐渐有学者从传统戏剧学角度来研究"仪式"，并试图解决两者之间的关系："如果以表演作为戏剧的本质特征，仪式与戏剧这两个概念就出现了交叉甚至重叠，仪式在某种程度上就是戏剧。对仪式与戏剧关系的把握不能建立在表演形式的相似性上，而应该建立在内容或功能的差异性上。区分仪式与戏剧内容或功能差异的是仪式与戏剧体现的情感，仪式与戏剧情感的差异是集体性情感与个体性情感的差异，而集体性情感与个体性情感的差异是仪式与艺术的差异，这样，以表演为特征的戏剧实际上就包括作为仪式的戏剧与作为艺术的戏剧。"① 很明显，这一区分的前提就是仪式即使属于戏剧也是传统观念下的戏剧（有关"戏剧"的争论，本文不拟赘述）。这一看法，仍然桎梏于传统戏剧史观之中。这也是学界在从戏剧出发研究"仪式"时遇到的怪圈。尤其是在关于"仪式"的使用与界说的问题上，要么含混，要么回避或忽略，再就是显得尴尬或者干脆在传统戏剧观念下兜圈子。"仪式戏剧"或"仪式剧"研究的繁荣，并不能掩盖这些问题，反而使这些问题更加凸显出来。

事实上，在中国学界，像这样关于仪式与戏剧关系的讨论从未停止过，在仪式与戏剧的使用与研究上也很少趋于统一。具体表现如下：

一是仪式与仪式戏剧并列使用，甚至作为标题出现在论著或文章之中。对仪式的界说，目前尚未统一，而对仪式戏剧的解释不十分清晰。从相关论文检索结果看，仪式戏剧不仅包括巫祭性质的，也包括杂剧与传奇中关于神仙道化、神鬼故事的戏曲。即使是一些如《民俗曲艺》这样的煌煌巨制，仪式与仪式戏剧也是并列使用。的确，就词语的概念内涵与外延而言，这两者区别甚大，可以并列。但从实践看，仪式中确实存在着戏剧甚至是传统意义上的戏曲表演；而仪式戏剧中又包含的巫祭仪式。两者并列使用给人的印象是仪式中无戏剧表演，仪式戏剧中无仪式或者是仪式的展演。无论怎样理解，都是一笔涂账。

① 汪晓云：《是戏剧还是仪式——论戏剧与仪式的分界》，《上海大学学报》2007年第1期。

二是仪式与戏剧的使用。这种情况分两种：一是两者并列，以探讨两者的关系，并试图做出区分；一是表述为从仪式到戏剧。前者认为仪式与戏剧是可以区分的两个概念；后者认为戏剧脱胎于仪式。这是两者表面上不同，实际上都认为仪式是戏剧的源头。

三是戏剧仪式与仪式戏剧的使用。这是在美国学者维克多·特纳的文章中发现的。其文章名称为《戏剧仪式/仪式戏剧：表演的与自反性的人类学》。不过，他并未解释这两个概念。从他的行文看，这两个概念可能表达一个意思。①

四是仪式戏剧与戏剧的使用。由曲六乙前辈使用，并进行了论述。他认为，仪式戏剧中仪式与戏剧有三种组合形态，它们最基本的特征是"亦仪亦戏，仪中有戏，戏中有仪"。其最终结论就是原始宗教仪式是仪式戏剧的温床。②

除了仪式戏剧的使用，还有学者提出了"民间仪式戏剧"的概念，但没有只字相关的阐述。③

仪式或仪式戏剧的使用尽管不统一，但学者们仍尝试着诠释之。其中颇具创新性的解释是王胜华给出的："我们把那些既是戏剧又是仪式的表演形式称之为仪式戏剧，以区别非仪式化的演出形式。"就其所举得例子来看，巫、蜡、傩等都属于仪式戏剧。④他甚至认为，在某些表演场合下（如藏戏的表演），"不少民族，对待仪式和戏剧的态度并无本质的区别，仪式对于戏剧来说，它几乎就是本体"，"诸多的戏剧本身就是仪式，或者说，诸多的仪式本身就是一种戏剧化的搬演"。⑤四川胡天成《民间祭礼与民间戏剧》也暗含着这个观点。这与曲六乙的观点不谋而合。而王胜华的解释更为明白，不仅给出了仪式的诠释，也解释了其与戏剧的关系，更阐释了仪式戏剧的含义，具有廓清之功，应该能为学界关于仪式与戏剧关系的纷争提供解决之道，惜乎和者寥寥。

在仪式戏剧的提法与使用之外，还有学者提出并使用了另一个术语即仪式剧。从现有研究成果看，"仪式剧"的内涵与外延未能脱去王胜华关于"仪式戏剧"的诠释。这方面的例子很多，不拟赘述。

再回头检讨王晓云的阐述。汪晓云在讨论仪式与戏剧的关系时，曾引用过格尔兹的观点，认为"格尔兹似乎有意识地强调'戏剧'与'仪式'的关系，或者说是他

① ［美］维克多·特纳著：《戏剧仪式/仪式戏剧：表演的与自反性的人类学》，陈熙译，《文化遗产》2009年第4期。
② 曲六乙：《略谈上古仪式戏剧与戏剧发生学》，《中华戏曲》2006年第2期。
③ 杨尚鸿等：《民间仪式戏剧的传播学解读》，《人文杂志》2011年第4期。
④ 王胜华：《关于中国仪式戏剧学说的简略回顾》，《云南艺术学院学报》2003年第4期。
⑤ 王胜华：《戏剧：仪式的嬗递与孳乳》，《戏剧艺术》1997年第3期。

所使用的'戏剧'概念的内涵"。她意识到格尔兹"仪式本身就是戏剧"这种独到的思想,只是在解释的时候却给出了一个不甚明确的表达——"从表演的概念出发,仪式与戏剧出现了重合。"① 她的表达与格尔兹的观点稍有差异。格尔兹的看法不是孤立的。美国人类学家斯蒂恩也认为仪式就是戏剧,他曾举莎士比亚的戏剧为例,说莎士比亚的戏剧就是由仪式构成的。

在西方人类学家关于仪式与戏剧关系的阐述面前,王晓云给出了她的判断——在表演意义上,仪式与戏剧具有同一性,甚至是重合的。这一表达尽管有其局限,但其"仪式在某种程度上就是戏剧"的论断还是部分地接受了格尔兹的观点,也反映了西方人类学家关于"仪式就是戏剧"的"仪式戏剧"观并未被中国大多数学者所完全接受。

不过,西方人类学家在诠释"仪式"时,也与中国学者一样陷入了一个如影随形的魔咒,那就是他们也未能摆脱西方传统的"戏剧"观念。斯蒂恩的观点就是代表。

如何给仪式一个合适的解释呢?或者如何解决仪式与戏剧的关系,又或者该怎样解释"仪式戏剧"呢?这要感谢两位学者:一位是中国学者王胜华,一位是美国学者斯蒂恩。这两位一东一西而时代不同的学者在探讨仪式的含义时都采取了与"戏剧"比较的方法,得出的结论也惊人的相似。他们的观点尽管带有小小的局限,但至少在当时能尝试着解决仪式与戏剧关系的问题,值得再次引起注意与思考。循着两位学者的观点,笔者经过认真的研析,对其进行了稍稍修正而加以重新界说:

仪式就是戏剧,是不同于传统戏剧观下的相对独立的"戏剧"。这里的"仪式"指具有巫祭性质的仪式及脱胎于巫祭性质的表演活动。

这个观点具有不可逆推性。因为并不是所有的不属于传统观念下的戏剧都具有仪式性,这需要考虑其是否脱胎于巫祭性质的仪式表演之特征。

2. "表演"意义上的"仪式"

仍从"仪式"说起。学界讨论致力于仪式及其与戏剧关系的讨论,就等于承认了仪式具有表演性质,许多成果也证明了这一点。不过,这些成果所阐述的仪式的"表演"属于传统戏剧史中的一个观念,是仪式"有"表演而不是其本身"就是"表演。这种表述是为了确认在"表演"意义上,仪式"是"什么而不是仪式"属于"什么。

戏剧史上的"仪式"是从人类学那里借用而来,那么,在探讨"仪式"的含义时,学界一直纠缠于其人类学意义与美学意义,认为这是表演概念下的仪式的双重内

① 汪晓云:《是戏剧还是仪式——论戏剧与仪式的分界》,《上海大学学报》2007年第1期。

涵。客观事实是，这两者在每个仪式中都属于一个不可分割的整体，或许为了研究的需要而被分割开来，这是可以理解的；但涉及到其本体的研究尤其是用传统的戏剧观念加以探究时，这种做法显然是不科学的。关于这个问题，西方学者的研究颇具启发性。

人类学家格雷姆斯认为，当仪式不再是一种直接的体验，而是变成了模仿、虚构和扮演，或当仪式仅仅成为一种传统惯习时，戏剧便历史地出现。① 尽管他从人类学角度研究仪式，但其观点超出了传统的思维。格尔兹将"表演"等同于"戏剧"。他们的表述并不直接，没有给出一个十分肯定的表达，但这不妨碍他们的仪式有"模仿、虚构和扮演"的判断。

比较而言，美国学者 J. L. 斯蒂恩关于仪式与表演的关系表述得非常清晰："仪式是一种庄严的典礼式的表演，它通常是一种有关宗教信仰或社会行为方面的传统习俗的、有组织的表现形式"。② 去掉一些修饰性的词语，这句话的内核就是"仪式是表演"，这是一个非常明确的论断。洛尔兹与格雷姆斯的观点虽然不那么直接，但其核心精神与斯蒂恩的看法并无不同。

而中国学者在关于仪式与表演关系的问题上多持传统戏剧观，认为戏剧是从仪式演变而来，最终结论也指向传统戏剧，并未视仪式本身就是表演。不过，中国学者还是肯定仪式具有表演特征，这一点已经被他们的关于仪式戏剧的研究成果都所证实。③

在关于仪式与表演关系的问题上，东西方学者都承认仪式之中有"表演"，但不得不承认，西方人类学家的认识要更加务实，更具有创新性，也更能激起笔者的共鸣。

仪式就是表演，这是众多答案中一个可以解决问题的答案。不过，仍然需要修正。在对"表演"的理解上，东西方学者差别甚微，即都将"表演"视为传统戏剧意义上的概念。即使有学者提出了"大戏剧史观"，但在谈到"表演"时仍持戏剧的"本体特征是'演员扮演故事'"这一传统戏剧观。④ 毋庸置疑的是，仪式与传统戏剧不是同一范畴，也不应属于同一类"表演"范畴，那它就当属于一个另类的"表演"戏剧范畴。同样的，这个观点也不具有逆推性。

① 薛艺兵：《神圣的娱乐：中国民间巫祭仪式及其音乐的人类学研究》，宗教文化出版社2003版，第27页。
② ［美］J. L. 斯蒂恩：《戏剧仪式和热内》，曹路生译，《戏剧艺术》1989年第2期。
③ 汪晓云：《是戏剧还是仪式——论戏剧与仪式的分界》，《上海大学学报》2007年第1期。
④ 周华斌：《我的"大戏剧史观"》，《戏剧艺术》2005年第3期。

3. 艺术意义上的"仪式"

学者研究仪式与艺术的关系时有几种倾向。一种是多表述为"从仪式到艺术",并将其在文章的标题上凸显出来。他们并不认为仪式具有艺术——如果仪式要成为艺术,就需要一个"转变"① 或"演变"过程。② 该观点的核心是仪式中"有"艺术,而不支持仪式与艺术的共生性。这是一种传统的思维。

另一种虽然也如前者表述,但认为仪式与艺术是共生现象,这部分学者不在少数。③ 这种观点较前一种更具有启发性。朱狄曾经详细的讨论了这种共生现象,认为"如果撇开祭礼的宗教内涵,那么它就是一种把各种艺术进行重新编织的时间结构"。④ 西方学者也有类似阐述。哈罗德·罗森伯格认为:"艺术是一种礼仪的产物,如果把艺术的概念框架和它的物质材料都忽略不计的话,那么艺术就只是一种原始风尚的活动。"⑤ 不过,两位学者都未解释"共生"是不是"等同"。

有学者注意到了这种共生性,提出了"仪式艺术"这一概念:"仪式艺术,具体来说,指的就是仪式中的艺术,是两种文化'相遇'后,在仪式的一系列过程性行为中被认定为艺术的文化事象。仪式艺术、日常生活化的艺术和为展演的艺术是艺术人类学研究对象——艺术的3种存在样态……仪式艺术强调艺术在仪式的特殊时空条件下发生,离开了仪式实际发生的时间和场域,背离了仪式的框束性结构,脱离了仪式目的,就无法称之为仪式艺术,可能呈现为其他艺术样态。"⑥ 这一表述承认了仪式本身的艺术因素,它表达了三个意思:一是"仪式中的艺术";二是"仪式目的";三是仪式艺术是与日常生活化的艺术、展演艺术相区别的3种艺术形态之一。后两点的诠释将仪式艺术与其他艺术区别开来,尽管"展演的艺术"与"仪式艺术"有重叠之嫌,而笔者还是非常感谢他们的努力。仪式与艺术不再被分割开来,或许为解决两者的关系提供了契机。不过,对于"仪式艺术"的解释却未能沿着学者们关于仪式与艺术的共生性延伸开来,反而又陷入了传统思维的桎梏之中。实际上,既然支持仪式就是表演这一观点,那么,仪式中就必然有"艺术"。学者们的研究只是证明了这一点。不过,"仪式"中仅仅"有"艺术",还不能说明两者的关系。

"仪式艺术"与其他艺术的剥离,提出了一个关于仪式与艺术关系的解决方案。按照和晓蓉的综述,学界关于仪式的认识是具有特定目的的程序,从而提出了不少术

① 汪晓云:《从仪式到艺术:中国戏剧发生学》,《艺术探索》2005年第4期。
② 桑吉东智:《从仪式到艺术:以"雄"为核心的阿吉拉姆》,《中国藏学》2012年第2期。
③ 朱狄:《信仰时代的文明——中西文化的趋同与差异》,中国青年出版社1999年版,第96页。
④ 朱狄:《信仰时代的文明——中西文化的趋同与差异》,第81页。
⑤ 朱狄:《信仰时代的文明——中西文化的趋同与差异》,第79页。
⑥ 和晓蓉:《中国仪式艺术研究综述》,《思想战线》2007年第6期。

语如仪式音乐、仪式歌舞、仪式美术等。不妨将她与朱狄、哈罗德·罗森柏格等人的观点综合起来考察。和晓蓉的仪式艺术指巫祭性质程序中的艺术；朱狄主张将巫祭除去后再论仪式与艺术的共生性；哈罗德·罗森柏格徘徊于用艺术的本体来阐释仪式与艺术的共生性，不过，其观点内核与艺术三种形态之一的"仪式艺术"颇为相近。他们观点的共性就在于对仪式艺术之"巫祭"的取舍，今以此为标准，来界说艺术意义上的仪式。就渊源而言，仪式即具有巫祭性质的艺术，是一种客观的艺术。反之，具有或脱胎于巫祭性质的艺术可视为一种仪式。在此标准下，仪式艺术才能真正与其他艺术区别开来，也能有助于更好地理解仪式与艺术的关系。

4. 傩戏与仪式戏剧

在讨论本问题之前，之所以不厌其烦的讨论仪式与戏剧、表演、艺术之间的关系，主要是考虑到三个问题：一是傩戏学研究中，傩戏与这些术语搭配使用频率很高，但意义不明；二是对于傩戏学中借鉴自传统戏剧学、艺术学等领域的术语的使用比较随意，且含义不清。这两者使得傩戏形态如云山雾罩，难窥真相。三是为傩戏的界说做一补充，在理论上为这些术语在傩戏学研究中的运用给出一个规范性的诠释。在此基础上，探究傩戏与仪式戏剧的关系。

学界提出过古代"傩戏形成的模式"，认为有四种：傩仪即戏、傩中生戏、从戏曲学来一些剧目成为傩戏、戏中演傩。① 这是以传统戏曲为参照来考察古代傩戏的，即使提出了"傩仪即戏"的观点，亦未能摆脱这一束缚。以戏曲为参照来研究傩戏，潜意识中是将傩戏视为传统戏曲之一种，这就是学界一再认为傩戏是戏曲活化石的主要原因；不过，这一看法却忽略了傩戏的独立性。

从关于傩戏形态的讨论看，古代傩戏一直沿着两条轨迹发展与演变。一是傩驱之傩戏，一种是脱胎于傩驱之傩戏。这两条轨迹中的傩戏，是否发展、演变而成传统的戏曲剧种？这是必须回答的问题。

先看傩驱之傩戏。此类傩戏自西周至明清，傩驱的对象、目的、实施者、场所等尽管有所损益，但它们独立于各个时代的百戏、歌舞戏、戏弄、参军戏、杂剧、南戏、传奇以及清代的昆曲与花部等各种表演艺术。"傩仪即戏"，应诠释为傩仪即为区别于传统戏曲的仪式之艺术表演，而不能释为傩仪就是传统戏曲或表演。这一理解应扩展为所有傩驱之傩仪。从现实看，这一理解更为积极与现实，在解决纷繁复杂的傩戏形态时也更具建设性。

"傩中生戏"，形式地或机械地看，似乎颇有道理，但稍加深究，就会产生疑问：傩仪之中是否产生了戏？理论上，这是可能的。因为，秦汉百戏发达，唐宋百戏更加

① 曲六乙、钱茀：《东方傩文化概论》，第347页。

发达，这一肥沃的历史土壤为傩仪中产生"戏"存在着可能，也是傩戏产生"戏"的大好历史时机。但历史事实是，"傩中生戏"未能成为现实，傩仪之中的一些类似传统戏曲特征的"戏"并未出现。从汉唐宫廷傩戏形态看，整个傩仪就是一个规模宏大的表演。到了宋元明清之傩戏，即使存在着"向世俗化娱乐化递变"和"表演化"倾向，或者"进入演艺化市场化"，①"傩中生戏"亦未实现。就古代傩戏文献而言，到目前为止，尚未发现有哪种传统戏剧剧种是从傩仪中产生的。

那么，如何看待"傩中生戏"这一现象？其实，这是将傩仪中的一些类似传统戏曲的表演从整个傩仪表演中分割开来，从而得出的一个结论。这只是将傩仪视为传统戏曲的源头来理解的，而未视傩仪为独立的艺术表演。

至于"从戏曲学来一些剧目成为傩戏"，这一观点有一定道理。之所以这样说，是因为学者为将傩仪视为"傩戏"，而且是借鉴了传统戏曲剧目后才称为傩戏的。不过，学者也指出了一个史实，即傩戏吸收了传统戏曲因素或者传统戏曲向傩戏渗透。必须注意的是，这一史实并未改变傩驱之傩戏的本质，即这样的傩戏仍然在各方面是相对独立的，并未成为后世学者所谓的传统戏曲剧种之一或活化石。

再看非傩驱之傩戏。先秦傩戏分化后，各朝代之歌舞、百戏均比较发达，尤其到了唐朝，戏弄（包括大面戏）比较繁荣，非傩驱之傩戏仍然按照自己的历史步伐向前发展，并未变成其中的一员。北宋时期，杂剧、百戏繁盛，在这一环境下，部分傩驱之傩戏从傩驱之傩戏脱胎出来，成为展演性质的傩戏，属于百戏之一。南宋与元代，南戏与元杂剧繁盛，的确出现了学者所说的"戏中演傩"现象，脱胎于傩驱性质的傩戏进入戏曲舞台，有两种形式：一是在某个剧本中出现，成为其中的一个情节；一是单独成为一个剧本演出。到了明清两朝，元代时期出现的进入戏曲舞台的傩戏形式依然存在。

脱胎于傩驱之傩戏自宋元时期进入到戏曲舞台，这是客观的戏曲史实。但是，必须清楚，这种形态的傩戏并未成为一种有着自己鲜明特色的独立的声腔或剧种，而是依托于其所在的声腔或剧种之中，即它只是该声腔或剧种众多素材中的一种，是已经传统戏曲化了的"傩戏"——已不同于北宋百戏之一的脱胎于傩驱之傩戏的"哑杂剧"之傩戏形态。

就古代傩戏史而言，"戏中演傩"这一传统戏曲化了的傩戏与脱胎于傩驱而独立演出的傩戏性质不同。前者已同化于传统戏曲的声腔或剧种之中，而后者则保持着自己的独立性。理论上，自北宋始，脱胎于傩驱之傩戏产生并成为百戏之一而独立表演，它就有了发展成独立的声腔或剧种的可能。但是这种可能并未变成现实，反而被

① 见曲六乙、钱茀《东方傩文化概论》，第261页、327页、310页。

宋代及其之后的传统戏曲所同化，包括其仪式表演亦必须与戏曲表演程序相一致。因此，在古代傩戏史上，无论是类似哑杂剧这样的傩戏形态，还是"戏中演傩"之傩戏形态，均因丧失了独立性而同化在传统戏曲之中而成为其一部分。

根据上面的讨论，可以初步给傩戏做一个界说——傩戏是具有（或脱胎于）巫祭性质的扮演仪式，是一种客观的艺术存在，在此意义上，傩戏就是仪式戏剧，亦可称之为仪式剧。

三、傩戏与宗教戏剧

与仪式一样，宗教戏剧也是傩戏学研究中一个使用频繁且含义混乱的术语，在给傩戏界说时亦难以回避。

对于宗教戏剧术语的使用，大致分四种情况：一种是指传统戏曲中以宗教文化为题材的戏曲作品，如"元代宗教戏剧世俗化特征论略"、[1]"论明清时期道家神仙故事传奇"等。[2] 一种是指包含目连戏、傩戏和具有较原始形态少数民族戏剧等被称为宗教戏剧。[3] 一种是将傩戏视为宗教戏剧，如"广西傩戏（师公戏）是在傩艺术的基础上发展起来的一种宗教戏剧"、[4]"傩坛、傩戏这样的宗教仪式戏剧"[5] 等。四是宗教戏剧、仪式、祭祀戏剧混用，甚至等同起来。这四种情况是主要的倾向，还有其他一些具体而微的称呼。这几种情况足以反映学界关于宗教戏剧术语使用的混乱与随意性。第一种情况与傩戏关联不大外，二、三两种与傩戏关系密切，但也是自话自说。第四种则陷入彼此互释的逻辑怪圈。

针对这种混乱与随意性，有学者撰文以阐释"宗教戏剧"这一概念。其中的代表观点是："仪式戏剧和祭祀戏剧概念相比较，宗教戏剧对于我国宗教类戏剧本质的概括更为准确全面。第一，宗教戏剧概念，既能反映出对这类戏剧作品所具有的宗教祭祀仪式功能，又能对这类作品在题材、主题和形象等方面所具有的宗教特质如信仰、教义等进行正确的概括。……第二，……宗教戏剧既能够揭示出我国古代宗教类戏剧所具有的宗教色彩，又能够正确地把握住它们作为艺术存在的实质。"[6] 这是一种大宗教戏剧观。在这个观念下，仪式戏剧、祭祀戏剧都是其下的一个小系统。笔者认为，这个概念的外延太过庞大，恐怕难以操作，而且这几个概念本身除交叉外还有

[1] 戴峰：《元代宗教戏剧世俗化特征论略》，《湖北大学学报》2010年第5期。
[2] 李艳：《论明清时期道教神仙故事传奇》，《四川大学学报》2006年第6期。
[3] 刘祯：《目连戏与欧洲中世纪宗教剧》，《民族艺术》1993年第1期。
[4] 蒙光朝：《论广西壮族傩戏》，《民族艺术》1992年第1期。
[5] 庹修明：《佛教对西南傩坛、傩戏的影响》，《贵州民族学院学报》2004年第4期。
[6] 杨毅：《对于"宗教戏剧"概念的思考》，《惠州学院学报》2009年第2期。

差异，这是这位学者所没有考虑的。

就傩戏学而言，笔者拟从巫祭着手，来研究傩戏本体，并不关注其宗教色彩。不过，笔者还是要给出自己的看法。

首先，傩戏属于宗教戏剧的提法不妥当。从其源头看，傩戏应源于巫或巫术，直到今天，傩戏与巫或巫术也难以分开，无论是在理论上还是在实践上。在这个意义上，傩戏属于宗教戏剧的提法不太慎重。即使傩戏在演进过程中，受到佛教、道教等因素的影响，但傩戏的巫祭性质并未因之而改变，只是形态上有所变异而已。如果硬要说傩戏属于宗教戏剧，那么，将如何看待傩戏的性质呢？所以，傩戏并不算是宗教，甚至不是原始的宗教。

其次，傩戏自成体系，有自己的特征。按照这位学者的引用，仪式戏剧包括"傩戏、目连戏、法事戏、赛戏，如果以它们的意义来区分，则还可包括酬神戏、平安戏、香火戏、丧戏等等"。而祭祀戏剧则指"渊源于广大农村地区原始的春祈秋报，农村戏剧的本质就是与农村祭祀礼仪相结合并作为其中一部分而上演的戏剧。"① 如果将其视为宗教的一部分，那将如何与仪式戏剧、祭祀戏剧相区分？如果不加区分，则傩戏的研究将淹没于浩瀚的"宗教戏剧"之中，最终趋于没落。这不是傩戏甚至中国戏剧史研究的幸事。

最后，傩戏与宗教戏剧是两个内涵与外延都有较大差异的概念。在将傩戏划归宗教戏剧前，势必要先回答"傩"与"宗教"、"戏"与"戏剧"这两对概念。对于前者，可以肯定地说，傩不是宗教，也不属于宗教；反之，亦然。对于后者，这一对概念差别更大。按照笔者对"戏"的解释（见下文），其概念要比戏剧宽泛得多；即使这位学者将所有的仪式戏剧、祭祀戏剧都算进去，"戏剧"也不及"戏"的外延广泛。就是不按笔者的解释，而按照词语的外延来排列，"戏"也要大于"戏剧"。

因此，傩戏不宜归属于宗教戏剧。其实，"宗教戏剧"的提法并无不妥，至少反映了存在着这类戏剧。不过，试图用一揽子式的术语来涵盖所有非传统意义上的戏剧之外的戏剧，还需要慎而又慎。

至于"原始宗教"等术语的提出与论证，以试图解决问题，但在面对庞大而复杂的"傩"面前，还是显得苍白无力。

第二节　"傩戏"的界说及其形态系统

上述之所以不厌其烦地将傩戏与戏剧（戏曲）、仪式剧、宗教剧加以区分，目的

① 杨毅：《对于"宗教戏剧"概念的思考》，《惠州学院学报》2009年第2期。

就是讲傩戏从诸多似是而非的概念中剥离出来，从而对其含义进行比较恰当的界说。这是研究界说傩戏概念前不得不做的一个重要工作。而傩戏形态流变的梳理与考辨，则为这一工作提供了实践与理论支撑。上述所有研究，都将成为傩戏界说及认知的基石。

一、文献中的"傩戏"

1. "傩戏"提出的时间

"傩戏"一词并非今人的发明，古代文献中已记载。根据对"中国基本古籍库"的检索，文献中傩与戏相连在一起的，或以《两宋名贤小集》卷七十六《安岳吟稿》中"丁卯除夜"的诗为最早：①

> 庭罢驱傩戏，门收爆竹盘。酒香添腊味，夜气杂春寒。
> 岁序张灯守，人情遇节欢。明朝五十八，消息近休官。

这首诗中反映了宋代大年除夕之夜驱傩的活动，被视为"戏"。"傩"虽与"戏"字相连，但不是一个词，而是两个词。元代虽然也有驱傩活动，但并未发现"傩戏"一词的文献记载，而朝鲜古代文献中多有记录：②

> 癸未，幸延庆宫，宴元使；乙酉，王饷新官，役徒、文武臣僚及仓库皆献酒馔、绫帛，以助其费。王置酒，观傩戏，欢甚起舞；又命宰相舞，宰相递拍檀板以舞。……有人作乞胡戏，赐银五一两，余皆收之。自是命群臣盛办酒馔，逐日饷之……辛卯，公主移御延庆宫，王置酒慰之，夜观角抵戏；六月丙申，幸马岩，观手抟戏。

文献中的"王"指高丽的孝宗，是高丽王朝第二十八任君主，汉名王祯，蒙古名普塔失里，谥号忠惠献孝大王，他曾两次登上高丽君主的宝座，在位时间分别是1313年—1330年、1332年—1339年。高丽是元代的附庸国，自高丽宪宗至高丽武宗六位君主除了取汉族名字外，各自都还取有一个蒙古名字。忠惠王在宴请元使时扮演过傩戏以娱乐元使，因为"癸未"和"乙酉"是日的计算方法。而且他还在新宫中与臣僚宴饮，宴会上以举行"傩戏"的表演。如果对这则文献中的"傩戏"一词表示怀疑，笔者还可以再举同书中的几则文献来佐证：

① （宋）陈思 编，（元）陈世隆 补：《两宋名贤小集》卷一，文渊阁四库全书。
② 郑麟趾：《高丽史》，明景泰二年朝鲜活字本。

王尝作傩戏，命明理主之，赐布二百匹、役百工，夺市中物以供其费，市铺皆闭。(《高丽史》列传卷三十七高丽史一百二十四)

　　今予亲临，尚有不用命者，况诸将代行者乎？卿其体予至意，晓谕众人，自今军令毋或不谨。丙申，次甑山峰，终夜设火山傩戏以观；丁酉，于道上设傩戏。(《高丽史》世家卷四十三高丽史四十三)

　　禑赐白金一锭、鞍马衣服，凯还都堂，出天水寺，设傩戏迎之。(《高丽史》列传卷三十九高丽史一百二十六)

　　这三则文献中，第一则中的"王"就是忠惠王；第二则中的"予"指高丽第三十一任君主武宗（1351—1374），即恭愍王；第三则中的"禑"即庄宗（1374—1388）辛禑，为高丽第三十二任君主。可见，高丽王朝对傩戏一词使用的频率很高，基本上成为一个词语被接受。

　　那么，这部《高丽史》是谁写的呢？是郑麟趾（1396—1478）等人所撰。郑麟趾是高丽李朝学者，1414年状元及第，1449年与金曹瑞等撰修《高丽史》。他生活的时代相当于明太祖至明宪宗成化时期。据此，笔者臆断明代文献中可能有"傩戏"一词。于是，笔者进一步搜索"中国基本古籍库"，试图在明代的文献中找到明确提出"傩戏"概念的文献记载，但未能如愿。为何在宋、元、明时代的文献中没有发现"傩戏"一词的记载呢？可能因为官方与文人将"傩"视为"礼"，是祭礼的一部分，故此。

　　清代文献中傩戏一词亦不少见。如清乾隆刻本《事物异名录》卷二十六玩戏部·年齿部专辟一节"傩戏"，介绍相关内容与形式。"傩戏"一词古代文献已有记载，可是，这个古代到底"古"到何时呢？据笔者掌握的资料，这个时间至迟当在元代。因为据《高丽史》中的文献，在高丽忠惠王时期，傩戏已成为一个固定的词语。而忠惠王登基初年即1313年正是元仁宗皇庆二年，所以，傩戏成为词语的较早的时间当是元仁宗朝。

2. "傩戏"一词提出的背景

　　傩戏一词虽然出现于古代，但"傩戏"概念的提出并不是基于学术考虑，它在古代也并未被学者们纳入研究视野。在古代，"傩戏"概念的提出基于两大历时性背景：一是驱傩，一是娱乐。前者具有巫祭成分或仪式性较强；后者则不具有巫祭因素或仪式性，而成为纯粹的娱乐活动。

　　《安岳吟稿》中的"驱傩戏"，本质上是驱傩活动，其巫祭性与仪式性较强，它不具备朝鲜文献所记载的傩戏内涵。在中国，巫与傩尽管在学术上有严格的区分，但在现实生活中很难区分开来。从文献中记载的傩活动和现存傩活动看，傩活动的主持

者多为巫师，其中的一切巫祭与仪式都由其操作并完成。因此，这种驱傩的巫祭性或仪式性比较突出。驱傩的目的不外乎祈福禳灾、驱邪纳吉等，但这些傩戏中的巫祭或仪式的举行并不是很严肃，尤其是古代所谓的乡人傩或者现存的傩堂戏的阴戏等。正因为其巫祭或仪式性不严肃，所以，宋人视在除夕举行的驱傩活动为"戏"。这个戏，当为戏耍或嬉戏之意。笔者曾经在贵州、四川、湖南等地进行过田野调查，在这些地方举行的驱傩中，围观者甚众，诚如有学者所谓的由悦鬼而娱人。客观上，驱傩活动具有很强的广义上的表演因素，因民间并未将其中的巫祭或仪式行为视为非常严肃的事情，尤其是其中间或有类似杂耍的表演，或者一些傩舞等技巧表演，民间视为"戏"也很正常。这种情况与宋人视驱傩为戏的看法是一致的。就文献记载和田野调查而言，这种情况非常普遍，也是傩戏概念提出的广泛的社会背景。

要注意的是，当下傩戏研究所用资料大致源于两大方面：一是文献记载的，一是现存的。按照这些资料来研究并无不可，但不全面，且很可能会影响研究者对傩戏概念及其历史流变产生错误的认识和判断。文献记载的多为比较明显的傩戏资料，尚有一部分隐含着傩戏而被掩盖的文献资料，这类资料需要去发现并认真地分析与研究。尤其是上古傩戏活动，其形态如何，背景如何，其中有无今天所谓的"戏耍"心态，都是值得思考的。

尽管傩戏一词产生于古代，但在学术层面乃至民俗文化层面上，古人都没有明确的或者有意识的"傩戏"概念。而将由古代沿袭或演变而来的驱傩活动统称为傩戏的，是后世学人所为。这一做法被后世学人广泛接受，直至今天。

事实上，文献显示，傩戏概念的提出是基于纯粹的娱乐这一背景。在这种背景下提出的傩戏概念，明显不同于巫祭背景下的傩戏概念。巫祭背景下的傩戏，其巫祭仪式与巫祭对象是神鬼；纯粹娱乐背景下的傩戏，脱去了巫祭对象，即使有仪式也是傩祭场合中巫祭仪式的模仿，其根本目的是为了娱人，这一点前文所引高丽傩戏文献可以为证。这种脱离了傩祭性质而成为纯粹娱人的傩戏在南宋就已出现，在现实生活中亦有遗存。这类脱胎于傩祭性质的傩戏也是讨论的对象。

不过，仍需注意的是，古代尤其是上古时期有无脱去傩祭的傩戏存在，其形态与流变如何等都是值得关注的。比如说古代的舞蹈、假面戏等。

因此，古代傩戏的提出大致基于上述两大背景即后世所谓的娱神与娱人，也显示出古代傩戏发展的两大趋势：一是以神鬼为巫祭对象的具有巫祭性质的傩戏，一是无巫祭性质的、娱人的傩戏。这两种趋势在今天仍然延续着。

3. 文献中"傩戏"的内涵与外延

关于宋代及其之前的傩活动，在中国古代文献里记载颇多。有学者根据其形式与规模将其分为宫廷傩、官府傩、军傩、寺院傩和乡人傩。这几种形式的傩活动，学界

研究颇多,有些资料征引也很丰富。从东汉宫中腊月大傩活动看,① 文献在介绍这次傩活动时用了两个字"其仪",表明当时是作为一种仪式来记叙的。其目的明确即逐恶鬼于禁中;有主持、领队及主要逐鬼者和参与者。其仪式过程非常清晰:

奏请皇帝仪式开始——中黄门唱、侲子和(傩歌)——方相氏与十二兽大战——于宫中喧哗驱鬼、用竹箭射鬼(傩舞)——送火炬出端门——五营骑士将火炬投进洛水——朝中百官及官府亦有驱鬼队伍至京师驱鬼——设桃梗、郁櫑、苇茭(傩祭)——执事等叩见皇帝(驱鬼活动结束)。

东汉宫中腊月的大傩,也称宫傩,其活动表面上是为了驱鬼逐疫,事实并非这样简单。东汉时期在宫傩活动中,"设桃梗、郁櫑、苇茭"这一过程才是宫中驱鬼的本质所在。桃梗即桃木刻的木偶,旧俗谓可辟邪;郁櫑即除鬼的神;苇茭,根据汉代应劭《风俗通·祀典·桃梗苇茭画虎》:"苇茭……用苇者,欲人之子孙蕃殖,不失其类,有如萑苇。茭者,交易,阴阳代兴者也。"这三个木偶很可能设在皇宫之内,因为下文就是"执事陛者罢"。设桃梗,表示除秽迎吉;设郁櫑,则是祈求神灵护佑皇宫的安宁;设苇茭,则表达皇帝子嗣昌盛、江山永固之意。那么,汉代傩仪的本质就是"苇茭"等设置的意义所指。

汉代的驱鬼仪式气氛庄严肃穆,举办者与参与者内心无比虔诚,从形式到内容看,这种傩活动有简单的傩歌、粗犷的傩舞和虔诚的傩祭,是典型的傩仪,并未带有后世所谓"戏"或"戏弄"的成分。这种驱鬼活动在唐宋之后规模有所损益,但基本内容没有改变。

那么,《安岳吟稿》中记载的宋代"驱傩戏"指的什么呢?可能是乡人傩,但如何"戏"则语焉不详。而南宋陈淳《与赵寺丞论淫祀书》中的记载为我们理解"驱傩戏"提供了很好的参照:

> 自入春首,便措置排办迎神财物事例,或装土偶,名曰舍人,群呵队从,撞入人家,逼胁题疏,多者索至十千,少者亦不下一千;或装土偶,名曰急脚,立于通衢,拦街觅钱,担夫贩妇,拖拽攘夺,真如昼劫;或印百钱小榜,随门抑取,严于官租。②

这是民间驱傩之一,形式上仍以迎神驱鬼为目的,但这种目的已发生变异,变成地方某些豪强势力敛财的工具。陈淳记载的这种迎神驱鬼仪式,在海陆丰等广东沿海

① 文献原文可参见《后汉书》,中华书局,1965年版,第3127页。
② 《中国地方志民俗资料汇编·中南卷》,书目文献出版社1991年版,第382页。

地区至今犹存，场面很热闹。① 这种"戏"可能就是《安岳吟稿》中所说的"驱傩戏"。这种"驱傩戏"仍是一种驱鬼仪式，不过已带有草根性质的戏耍成份。据笔者调查，这种戏耍指的是乡民所图的消灾去祸、热闹吉庆，并未有表演之意。除非其中有舞狮子、舞龙灯等技艺，这又是另一类性质的"戏"了。

先来看《事物异名录》关于"傩戏"的介绍：②

> 逐除，《吕氏春秋》注：岁除一日，击鼓驱疫厉之鬼谓之逐除，亦曰傩。打野狐，野云戏，《云麓漫钞》：岁将除，都人相率为傩，俚语谓之"打野狐"，亦呼"野云戏"，《梦粱录》谓之打夜狐。

"亦曰傩"表明傩是"逐除"的异名，或许岁月久远，傩活动发展到清代其称谓就变成了"逐除"，与"打夜狐"并列。关于"打夜狐"文献多有记载，只不过其中的个别字不同而已。既是驱祟，据《事物异名录》，亦可视为驱傩。实际上，"明清两代，浙江、福建一带仍称驱傩为'打夜胡'"。③

据此，明清两代的"傩戏"还是指各种驱傩活动，其中有一些戏耍的成份。

那么，前文提到的《高丽史》中所记载的傩戏，究竟有何形式与内容？据学者研究，朝鲜关于傩记载的文献最早在高丽靖宗六年（1040），其傩活动情况在高丽诗人李稿（1328－1396）《驱傩行》一诗中有详细的描绘：

在22个乐工中有一个戴"方相面"，披熊皮，玄衣朱裳，左盾右戈，主持驱疫仪式；又有"十二支神"，各有假面。傩结束后的各种杂艺表演，尤其是西域胡人假面戏和"华侨踏跻"、"鱼龙曼延"等，都清楚地说明，在当时朝鲜的这种表演已将汉唐百戏与傩结合在一起了。这种描述和《周礼·夏官·司马下》中所载"傩祭"情景异常相似："方相氏，掌蒙熊皮，黄金四目，玄衣朱裳，执戈扬盾，帅百隶而时难（傩），以索室殴疫。"④

既然与《周礼·地官·司马下》所记载的"傩祭"异常相似，那就毋庸置疑：高丽的傩活动就是一种巫祭仪式。那么，高丽为何将傩称为傩戏，并且还在宫中的宴会上演出呢？是因为"傩结束后的各种杂艺表演"，这句话揭开了高丽王朝频繁上演的"傩戏"之面纱：傩和汉唐百戏即西域的假面戏、华侨踏跻和鱼龙曼延结合在一起，而百戏是在傩之后演出的。这就使人怀疑其中的"傩"还是不是仪式之"傩"。

① 参见刘怀堂《正字戏研究》之"正字戏与海陆丰民俗"。
② （清）厉荃辑，关槐增辑：《事物异名录》卷二十六，《续修四库全书》第1253册，第65页。
③ 康保成：《傩戏艺术源流》，广东高等教育出版社2005年版，第22页。
④ 孟昭毅：《朝鲜戏剧艺术与中国文化》，《戏剧艺术》2002年第2期。

笔者以为，高丽王朝的傩戏应是百戏之一的"鬼神戏"。《东京梦华录》卷七载有诸军百戏，其中就有鬼神戏：

> 忽作一声如霹雳，谓之"爆仗"，则蛮牌者引退，烟火大起，有假面披发，口吐狼牙烟火，如鬼神状者上场。着青帖金花短后之衣，帕金皂裤，跣足，携大铜锣随身，步舞而进退，谓之"抱锣"。绕场数遭，或就地放烟火之类。又一声爆仗，乐部动《拜新月慢》曲，有面涂青碌，戴面具金睛，饰以豹皮锦绣看带之类，谓之"硬鬼"。或执刀斧，或执杵棒之类，作脚步蘸立，为驱捉视听之状。又爆仗一声，有假面长髯，殿里绿袍靴简，如钟馗像者，傍一人以小锣相招，和舞步，谓之"舞判"。继有二三瘦瘠、以粉涂身，金眼白面，如髑髅状，系锦绣围肚看带，手执软仗，各作魁谐趋跄，举止若排戏，谓之"哑杂剧"。

就这段记载看，抱锣──→硬鬼──→舞判──→哑杂剧表现的是一个完整的驱傩仪式，而所谓"驱捉视听之状"也证明了其驱傩的外在形式。因为这则文献开头有"驾登宝津楼，诸军百戏，呈于楼下"一句话。稍有历史常识的人都知道，"诸军"之"军"指宋代的行政区划单位，"诸军百戏"当然指各地到开封汇演的各种技艺。这种驱傩仪式亦进京为皇上助兴，已褪除了宗教性质，成为纯粹的舞蹈表演而纳入百戏，只是作为帝王娱乐的工具而已，当时的人甚至扮演者本人也并未视之为傩。因此，这种傩舞只是宋代各军汇聚到京师的众多的百戏之一，与其他百戏没什么两样。

事实上，还有一类傩活动颇值得注意，即前文所引徐复祚《花当阁丛谈·傩》的文献记载。此则文献所记被徐复祚视为"礼"即傩礼，是民间的驱鬼逐疫活动。其中的"灶公灶婆演其迎妻结婚之状"、"钟馗捉鬼"两个情节已超出傩仪的范围，具有戏剧的成份。① 这可视为两个小戏，插在傩仪中间演出，正是后世所说的"傩夹戏"或"插戏"。这种情形，在清代傩活动中亦存在。②

据此不难发现，李穑所看到的傩活动应与宋代的百戏相似，是傩仪的简化。据学者研究，高丽王朝傩礼习俗是从中国传入的，③ 其表演形式非常类似明代"傩夹戏"（或"插戏"）的单独演出。因此，高丽王朝才能够在宫中的宴会上表演此类傩戏。④

另外，清代道光七年（1827）《安平县志》中已有"地戏"一词的记载：

① 王廷信：《明代的傩俗与傩戏》，《山西师大学报》第26卷，1999年第1期。
② 参见王廷信《清代的傩戏》，《戏剧》1999年第4期。
③ 廉松心：《试论朝鲜王朝时期山台傩礼的变迁》，《延边大学学报》2006年第3期。
④ ［韩］安祥馥认为："（《驱傩行》）从外貌看，六种神道都着假面登场，所以诗中的傩戏就可以被看作是一场假面戏。从形态看，《驱傩行》诗中的傩戏保持了傩戏的早期形态，即山台戏的雏形。也就是说，它相当于一种介于唐宋之间的戏剧形态。"见《唐宋傩礼、傩戏与高丽傩戏》，《湖北民族学院学报》2004年4期。

元宵遍张鼓乐，灯火爆竹，扮演故事，有龙灯、狮子、花月、地戏之乐。①

还有其他地方方志中关于的傩戏记载，大致与上述相似，不再赘述。至此，我们可以对古代的"傩戏"概念的外延进行大致的梳理。可分为两大类：一是具备傩祭性质的傩戏，包括泛指所有的傩活动；傩夹戏或插戏；地戏；民间驱傩中的装扮戏耍。二是与进入百戏中的"傩戏"，即北宋皇宫中上演的鬼神戏，这类鬼神戏已吸收了民间杂技，如吐火之类。

二、傩戏学视野下"傩戏"的使用、界说与区分

1."傩戏"一词的使用

"傩戏"一词虽然提出，并直到清代仍在使用，但这一概念模糊不清。进入现代学术视野后，尤其是在上世纪八十年代以来，傩戏的研究越来越受到学界的重视，曲老还提出了建立傩戏学的想法，傩戏一词的使用频率更是空前提高，使用者甚少考虑其概念的内涵与外延，学术上不甚严谨。主要表现为傩戏一词与其他关于傩的概念并列使用，这种情况非常普遍。

有将傩戏、傩文化相提并论的。如"贵州的傩戏、傩文化，被学界誉为'中国原始文化的活化石'、'中国古文化的活化石'、'中国戏剧文化的活化石'"。②

不仅行文中这种例子举不胜举，还有不少学者直接就将傩戏与傩文化用于论文和论著的题目。笔者就好事地查阅了一下"文化"一词的解释。《辞海》的解释是：人类所创造的财富的总和，特指精神财富，如文学、艺术、教育、科学等。这个解释多数学者应能接受。显然，傩文化应属于文化这一概念中的子范畴。而相对于傩文化而言，傩戏又是傩文化的子范畴，两者是种属关系。不仅如此，这两个概念的使用在已有的研究成果中有相互抵牾的现象。

有将傩戏与傩舞并列使用的。如"2001年，联合国教科文组织宣布的两项文化遗产，对于我们从整体上认识传统文化，包括傩戏、傩舞的文化定位很有启示"。的确，傩戏与傩舞是两个概念，这样使用似乎并无不妥。可是，仔细推敲，问题就出来了：既然提出了"傩戏文化定位"和"傩舞文化定位"，看来存在着傩戏文化和傩舞文化的意思在内，那么，在古代尤其是在傩活动中，"戏"与"舞"有何区别？傩戏文化是否包含傩舞文化？一些研究者不直接面对这些问题，而是在使用时采取模棱两可的方式加以处理。如"另一个'仪式执行者'的层面，是具体搬演的傩舞（戏）

① 转引自王廷信《清代的傩戏》，《戏剧》1999年第4期。
② 杨光华：《且蘭傩魂》序一，人民文学出版社2008年版，第1页。

表演者，他们构成傩现象活动的主体"。① 这里，作者使用了括号加注的方式，看到这个括号，笔者认为这些搬演者可能既表演傩舞又表演傩戏，或者傩舞就是傩戏。

有将傩戏与傩祭并列使用的。如"傩仪、民俗、面具的结合，是傩祭、傩舞、傩戏的基本特点"。② 傩戏与傩祭、傩戏与傩仪、傩祭与傩仪，这三组词不是说不能并用，不过，得分清背景或者应该有一个较为恰当解释。据古代文献，整个傩祭活动就是一种仪式，而整个仪式过程都可视为巫祭过程，这两个概念的内涵与外延基本上是一致的，很难区分开来。即使在目前，傩祭仍然是傩的主要活动方式。庹先生说，傩戏依附于傩祭活动，③ 那么，傩祭与傩戏就有主次关系或先后关系。那么，也许是笔者的错觉：这两个词语在使用时给人的感觉是傩戏可以独立于傩祭之外。另外，"傩祭、傩舞、傩戏的基本特点"是一样的，都是"傩仪、民俗、面具的结合"，笔者愚陋，就更不知所以了。

有将傩戏与傩俗并列使用的。如"明开国后，………由于社会安定，经济恢复，民间傩俗和傩戏也得到了恢复和发展"。④ 什么是傩俗？作者也没有解释。不过，从该书下文的阐述，我们可以推知一二："外来移民带来的楚风傩俗，……，致使四川各地巫风傩俗得到进一步推动。于是，各郡县广修城隍庙、乐楼戏台，形成了蜀中一些地区的'祈禳报赛，独祀城隍之风'"。⑤ 那么，该书所说的傩俗或许指迎神赛会、酬神娱神等活动。这个例子给笔者的印象是傩戏独立于傩俗之外，只参与傩俗活动。

还有将傩戏与其他词语放在一起来讨论的，这里不再赘述。

笔者固执地认为，词语的使用有一定的历时和共时语境，有一个标准或规范。不过，在笔者所看到的文献和研究成果中，傩戏的使用并不那么严格，表现为：一是带有很大的随意性，即主观随意性和客观随意性。主观随意性指研究者或许找不出更合适的词来表示傩现象，或者将自己研究的傩现象视为傩戏，或不假思索地使用这个词语。客观随意性就是引用别人的说法，自己不加斟酌。二是使用的从众性，主要是遵从权威，再就是随从大众。三是傩戏一词使用的各行其是，即将"傩戏"的内涵与外延加以泛化或缩小。

2. 学界关于"傩戏"的界说

傩戏一词使用上的概念不明或相互矛盾的现象亦曾引起学界的注意。有不少研究

① 罗斌：《假面阴阳——安徽贵池傩舞的田野考察与研究》（博士学位论文），中国艺术研究院，2007年3月，第6页。
② 庹修明：《巫傩文化与仪式戏剧研究》，第136页。
③ 庹修明：《巫傩文化与仪式戏剧研究》，第18页。
④ 严福昌：《四川傩戏志》，第11页。
⑤ 严福昌：《四川傩戏志》，第11页。

者对"傩戏"一词进行过界说,力图廓清这个概念,以避免该词使用的窘境。今稍加列举,以见学者们的辛勤汗水。

(1) 对傩戏进行界说有突出贡献的是曲六乙前辈。他说:"对于傩戏,各地区各民族叫法很不一致。广西汉族、壮族的叫师公戏。湖南汉族的叫师道戏、傩堂戏、还愿戏、跳戏,侗族傩戏按侗语叫'冬冬推'或'嘎傩'。……在泛指的时候,为研究方便起见,我们可以统一称傩戏。"①曲老特意指明,为研究方便,可以将各种形式的傩活动统称傩戏。不过,曲老笔锋一转:"这里,可否给傩戏下这样一个界说:从傩祭活动中蜕变或脱胎出来的戏剧。它是宗教文化—戏剧文化相结合的孪生物。它有一些剧目的演出,作为傩戏活动的组成部分,宣传宗教教旨和迷信思想;有些剧目的演出,不宣传宗教教旨和迷信思想。"②后来曲老在另外一篇文章中,又对傩戏进行了解释:"傩戏就是在巫傩文化的丰富土壤里,从巫祭歌舞仪式活动中蜕生出来的。"③显然,后一种解释较前一种更为成熟一些。曲老的解释是从傩戏的来源及剧目演出功能来界说的,他的界说被大多数学者所接受。

(2) 对傩戏一词的界说较为全面的当是下面一段话:"什么是傩的"表演艺术"即傩戏,有的学者研究后认为:1. 带有一定程度的巫术性和原始性,大都结合某种节庆或仪式举行;带有娱神乐人的目的;2. 以"扮神逐鬼"为中心;3. 表演者多戴面具;4. 大部分字里含"傩"字;5. 从原始的"傩蜡之风"脱胎而出,至少与古代的傩仪蜡典有内在联系;6. 它们已扩散及许多艺术品种,而又在"娱神乐人,借神打鬼"这一点上统一起来,整合起来。"④这种界说更为具体一些,但把握和运用起来不太方便。因为各地傩戏班基本无文字记载,原始性及巫术性程度不好把握;第6条有太泛了,因为许多艺术都带有傩意。如广东省潮汕一带戏班演出前的"出煞"(也叫"净棚"或"洗叉")即是。⑤

(3) 庹修明前辈亦有界说:"傩戏是古傩文化的载体,是由傩祭、舞蹈发展起来的一种宗教与艺术相结合、娱神与娱人相结合的古朴、原始、独特的戏曲样式,它既有驱疫纳吉的巫祭功能,又有歌舞戏曲的娱神娱人功能。"⑥庹老的解释比较精练,也比较全面。

还有其他的界说,但基本未能超出上述几种解释的范围。学者们对傩戏一词的解

① 曲六乙:《傩戏、少数民族戏剧及其他》,第7—8页。
② 曲六乙:《傩戏、少数民族戏剧及其他》,第8页。
③ 张子伟:《中国傩》,湖南师范大学出版社1994年版,第12页。
④ 庹修明:《巫傩文化与仪式戏剧研究》,第44—45页。
⑤ 参见刘怀堂《正字戏研究》,第315页。
⑥ 庹修明:《叩响古代巫风巫傩之门》,第55页。

释是其多年研究经验的反映，功不可没。

（4）对傩戏的界说，笔者认为贡献较大的是詹慕陶。中国傩戏的核心是傩堂小戏，其次是大戏即用来表演的唱本和直接引一些戏曲剧目；就傩戏的大多数剧目和演出来说，只要带有假面，且有鬼神的出现和动作，就算是傩戏。① 他的界说虽然还存在一些问题，但比较清晰。

不过，再回头看古人的认识，或许会发现以上界说的一些问题。一是根据对古代文献中傩戏一词概念的梳理，笔者发现，当今学界对傩戏一词的界说基本上未能脱出古人认识的范围，尽管我们从多学科来界说它。这可从许多成果中找到例子。如重庆地区的"太平诞生"，根据《四川傩戏志》的解释，"诞生，系人们所求神明佑福纳吉，以实现消灾除病、延年益寿愿望所举行的巫祭活动。太平诞生是诞生中的一类，是某人所许之信愿已经实现，否去泰来，为酬谢神恩而举行的巫祭活动"。② 从该书下文对太平诞生的介绍看，这是典型的傩仪，却被称为"流传于重庆地区的傩戏剧种"。③ 再者，贵州地戏，清代已出现，它应是庹老所说的"趋于成熟期的傩戏"。这些研究成果中，傩戏概念的外延和内涵被无限放大。

二是学界关于傩戏的界说都是建立在"傩祭"的基础之上，而对于非"傩祭"性质的或者说脱胎于傩祭而进入世俗的带有傩仪式形式诸因素的，则未加考虑，或者说将这些也归于傩祭性质的傩戏之中去了。从文献看，"傩戏"的真正提出就是由脱胎于傩祭性质的傩戏而来，这类非傩祭性质的本应归属于傩戏范畴的，却因古人对于傩戏的称呼比较混乱、未能区别而混淆在一起，今人遂不加辨析而沿用。实际上，具有傩祭性质的固然是傩戏的根本，但非傩祭性质的也是一大支脉，它或许与中国戏剧的发生、发展与成熟关系密切，故不容忽视。

3. 学界关于"傩戏"的区分

虽然有不少学者对傩戏一词进行了界说，却并未解决当前傩研究中遇到的"傩戏"区分问题。于是，有学者从分类学的角度出发，对傩现象中的傩戏进行研究，试图将傩戏与其他戏剧区别开来。主要观点有：

（1）仪式性戏剧（或称巫祭性戏剧）和观赏性戏剧。这是学界比较流行的观点，对所有戏曲现象进行的大的层面上区分。王兆乾曾对这个问题有详细的论述。他说，仪式性戏剧是一种以驱邪纳吉、禳灾祈福为功利目的的聚戏活动，名称各地不同。汉族地区沿袭《论语》"乡人傩"和汉代宫廷大傩的称谓，泛称傩、跳傩、傩戏；也有

① 詹慕陶：《傩戏三题（下）》，《浙江广播电视高等专科学校学报》1994年4期。
② 严福昌：《四川傩戏志》，第91页。
③ 严福昌：《四川傩戏志》，第91页。

地域性称谓，如傩堂戏、庆坛、跳山魈、跳五猖等等。① 而观赏性戏剧，就是娱人的戏曲表演，其成熟标志是进入商业社会，有演员、观众和剧场，有底层文人的参与。两者有联系也有区别，而区别是第一性的。他说，仪式性戏剧是戏剧的本源和主流，观赏性戏剧是支流。② 这种观点主张将傩戏与传统戏剧艺术区分开来。不过，王氏所谓仪式性戏剧是指一切与傩相关的活动，尽管在其后对仪式性戏剧有进一步分类，但他对傩戏的理解仍是泛化的。

（2）"戏曲型傩戏"或"傩戏型戏曲"。这是曲六乙前辈的观点。他说："从戏剧艺术样式角度，把傩戏和戏曲区分开来。从戏剧艺术交流的角度，研究戏曲对傩戏的渗透与改造"，③ "汉族的各种傩戏都最早最先地变成了戏曲，壮族、侗族、土家族、仡佬族、苗族的傩戏，也先后变成了傩戏型戏曲。发展到今天，不受戏曲影响，还未变成戏曲的傩戏，除了彝族的'撮衬己'和藏族的《米拉日巴劝化记》等，恐怕是凤毛麟角了。"正是基于这些思考，曲老提出了上述观点。

（3）傩戏的三个阶段说。由贵州民族学院（今更名为贵州民族大学）庹修明前辈首创，其观点在《傩戏的流布、类型与特征》一文中有详细的阐述，后来在其论著《巫傩文化与仪式戏剧研究》中再次强调。他根据傩戏自身历史发展和形态，将傩戏分为发展期的傩戏、形成期的傩戏和趋于成熟期的傩戏三个阶段。发展期的傩戏，指傩文化的某些组成部分，已具备傩戏的主要特征，形成了傩戏的雏形（准傩戏），如贵州咸宁彝族的"撮泰吉"等。形成期的傩戏，是傩戏的正宗，具备了比较完整的傩戏界定特征，占有傩戏剧种70%以上。如山西扇鼓傩戏、江西南丰傩戏、广西师公戏、四川庆坛戏、云南端公戏、湖南的傩戏、湖北的师道戏、傩愿戏等。趋于成熟期的傩戏，主要特征是戏剧因素增加，宗教仪式淡化与分离。庹老认为这类傩戏不好界定，因为"戏剧"与"戏"的外延与内涵越来越模糊。不过，他还是举贵州地戏来说明。④ "傩戏界定特征"，指傩戏与宗教、巫术、民俗、面具的紧密关系，特别是与面具的关系。庹老认为"傩面具是界定傩戏的艺术特征，它与一般面具戏的区别，在于它是神灵的象征和载体"。⑤

① 王兆乾：《仪式性戏剧与观赏性戏剧》，《民俗曲艺》第130期，财团法人施合郑民俗基金会出版，2001年3月，第145—146页。

② 王兆乾：《仪式性戏剧与观赏性戏剧》，《民俗曲艺》第130期，财团法人施合郑民俗基金会出版，2001年3月，第145页。

③ 曲六乙：《建立傩戏学引言——在贵州傩戏学术会议讨论会上的发言》，《傩戏、少数民族戏剧及其他》，中国戏剧出版社1990年版，第13页。他还曾将傩戏分为宫廷傩、民间傩（乡人傩）、军傩和寺院傩四大类——这种分类有些泛化，不如"傩戏型戏曲"等提法恰当。

④ 庹修明：《巫傩文化与仪式戏剧研究》，第9—10页。

⑤ 庹修明：《巫傩文化与仪式戏剧研究》，第61页。

（4）巫祭仪式与仪式性戏剧。这是台湾学者的看法。台湾学者王秋桂教授1994年主编的《台湾中国巫祭仪式与仪式戏剧研讨会论文集》（上、中、下），收入《民俗曲艺》之中。论文集题目就定名为"巫祭仪式与仪式性戏剧"，它将仪式性戏剧与巫祭仪式区分开来，比较科学。不过，还存在一些问题。

（5）广义的傩戏与狭义的傩戏。刘桢认为，广义的傩戏包含与傩有关的仪式戏剧，狭义的傩戏指"以歌舞演故事"的傩戏，但它不是纯粹的舞蹈演出，而仍是民间巫祭仪式的一个有机组成。① 这种划分与解释比较使人理解和接受，但对傩戏的解释仍不很明晰。

（6）"民间地方小戏"或"小型地方戏"。这是青岛大学师范学院宁殿弼教授的观点。②

（7）傩夹戏和傩台戏。这不是学界的观点，而是贵州湄潭县民间对两种傩愿戏的称谓。

"所谓的'傩夹戏'，是'戏'中有'傩'，'傩'中有'戏'。凡冲傩前面几堂法事做了，就可唱戏，唱《三请神》、《排曹》、《开洞》等傩戏。……通过傩戏演员优美的声调，精湛的表演技艺，通俗易懂的语言，生动诙谐的表演动作，……把观众逗得一个个捧腹大笑。……傩夹戏又叫半傩半戏，在整个剧情中，又冲傩又唱戏。"③

"'傩台戏'是以戏剧形式出现在舞台，往往专门搭起戏台。傩祭一般在农家堂屋和寺庙正殿举行，法师开坛、申文后就转移地点，搬到戏台上唱戏。根据唱的天数，可将连台大戏搬到舞台，像《孟姜女》、《龙王女》、《杨家将》、《三国演义》、《七仙女》……等"。④

（8）正戏与外戏（有些地方还有插戏、杂戏）、阳戏与阴戏、外坛戏与内坛戏。这是贵州、湖南等地民间对于傩堂法事中演出的称谓。

三、傩戏的诠释——"傩戏"与"戏傩"

从上述看，目前学界关于"傩戏"的使用、界说与"傩戏"的区分基本未超出古人的看法，甚至将古人关于非傩祭性质的傩戏丢掉了。不过，学者们的研究成果仍颇具启发性。

王兆乾前辈的仪式性戏剧与观赏性戏剧的分类观点颇具思辨性。他对观赏性戏剧

① 刘桢：《傩戏的艺术形态与形成新探》，《中国政法大学学报》2010年第3期。
② 宁殿弼：《贵州德江傩戏剧目透析》，《青岛大学师范学院学报》2005年第3期。
③ 廖天永：《湄潭傩戏概述》，庹修明、陈玉平、龚德全主编：《多维视野下的贵州傩戏傩文化》，第84页。
④ 庹修明、陈玉平、龚德全主编：《多维视野下的贵州傩戏傩文化》，第84页。

的解释值得审视。他说，观赏性戏剧是成熟的且有商业行为的戏剧，也就是传统戏曲。这一说法，优点在于：将"观赏性戏剧"从巫祭或仪式的思维与实践中剥离开来，并与之相区别；缺点在于：一是他将戏剧概念理解为传统戏曲，二是对于"观赏性"的理解尚未考虑到古代一些戏剧形态。不过，这不妨碍他的研究思路给笔者以启发。从对相关文献的研析、田野调查资料的阅读和对隐含在文献中的傩戏的探讨，笔者发现，实际上，傩戏的产生、演进以及结果在大的层面上，与王氏关于戏剧的区别有惊人的相似，这就促使笔者不断的思索有关傩戏的界说与分类问题。

曲六乙前辈的观点明确将傩戏与戏曲区分开来，这个思路是清晰的。尽管他的"戏曲型傩戏"或"傩戏型戏曲"看法，只是傩戏发展史上的一个支流即向戏曲靠拢的一脉，其观点还停留在传统的戏曲观念范围之内，但傩戏与戏曲的区别，给笔者很大的启发。

还有一位给笔者启发的是庹修明前辈。他的关于傩戏的三个阶段，尽管笔者不甚赞同，但从中笔者发现了傩戏发生、演变的脉络，进而促进了笔者的思考渐趋于成熟。另一位不得不说的前辈是詹慕陶，其"戏傩"概念对笔者启发甚大。

基于对前辈学人研究成果的吸收与思考，以及对文献、田野调查资料的研析，笔者认为，从远古至今，傩戏的产生、演变，直到今天，从历时性与共时性看，可区分为两大支脉四大类别。两大支脉为"傩戏"与"戏傩"；四大类别指每一支脉都分为傩祭性质与非傩祭性质两个类别。今分别阐释之。

1. 傩戏界说与区分的依据——模仿或表演

从学者对傩戏一词的界说及区分看，基本上是从功能、表演、民俗、宗教、道具、渊源和形态等方面来入手的。依据太多，对相关傩戏问题的认识必然会使人疑惑不解。倒不如以一个主要方面为依据，以其他方面为次要依据来处理这一问题。笔者以前曾撰文提出以戏曲作为依据，现在看来，这种看法有些狭隘。戏曲只是众多"表演"艺术的一个支流，以支流来衡量历时性与共时性的、概念的内涵与外延庞大的傩戏，是不合适的，也是不符合傩戏演进逻辑的。

那么，以何为据？模仿或表演。首先，从发生学而言，戏的最初形态只是一种客观的模仿，这种模仿也可以视为表演。其次，从傩戏发生与流变而言，傩戏从古至今已演变为形态丰富的一个庞大的系统，已非戏曲所能规范，必须选择一个恰当的参照物。再次，戏曲与傩戏尽管因演变过程中有着某些相似的因素，但两者存在着本质区别。最后，就笔者对"戏"的诠释而言，傩戏属于"戏"的范畴，属于"戏"这一大概念下的一个界概念，① 我们需要一个视野更大、更宏观的戏剧观以研究它。故模

① 按照生物界的分类，外延从高到低一次为界、门、纲、目、科、属、种。

仿或表演就成为笔者的选择。

当然，我们可以参照"戏"的诠释，对于"模仿"或"表演"加以规范：为某种特定目的、（或者）以区别与生活与生产实际的、无论扮演者和观众态度严肃与否而举行的个体或群体参与的活动。这就将"模仿"或"表演"与生活与生产区别开来，同时又兼顾到上古融入生活与生产的傩戏的"艺术性"这一客观事实。

2. "傩戏"与"戏傩"的界说与区分

（1）"傩戏"的界说与区分。基于对模仿或表演的诠释，笔者给出了"傩戏"的界说。首先是傩祭性质的傩戏界说。傩戏是在傩活动中以歌、舞或歌舞模仿、扮演或表演（故事或情形）的行为。这个界说应这样理解：①傩活动指与傩相关的一切活动，甚至是单纯的巫术法事；②无论演出场地在何处，只要是傩活动中的演出，无论歌或舞或演故事等，都可归于傩戏之列；③脱离于傩活动中单独的歌、舞、演故事都不能算作傩戏。

根据这个界说，现存的傩戏就可以大致归类。如四川苍溪庆坛，《四川傩戏志》将其作为傩戏剧种之一收入其中，按照笔者的观点，它不能称为此类傩戏。为什么呢？因为苍溪庆坛分为正坛和耍坛，正坛为法事仪式，祈神酬神，这就是傩仪或傩祭；而耍坛则是演出娱人的灯戏，著名的剧目有《王大娘补缸》、《神狗子碾磨》等。苍溪庆坛的演出习俗是正坛法事与耍坛交错进行，显然属于"傩夹戏"。① 这是世俗之剧进入到傩仪之中。还有一类是与傩活动本身有关的表演，如贵州湄潭傩堂戏中的《傩神登殿》即是。不过，被称为"傩夹戏"中的一些表演，并非傩戏。据此，苍溪庆坛中的确有傩戏，而将苍溪庆坛统称为傩戏是不恰当的。类似苍溪庆坛这样的例子，在全国各地所称谓的"傩戏"中很普遍。从民俗角度，这样的统称亦无不可，但从学术角度看就不那么严格了。因为它掩盖或混淆了傩仪与真正傩戏的区别。

再看"傩台戏"。这是标准的傩戏，大致有两种类型：一种是与傩有关的戏剧表演，可用曲老"傩戏型戏曲"或"戏曲型傩戏"来概括；一种是进入傩仪或傩祭中的世俗戏曲艺术样式，包括大戏与小戏，甚至皮影戏、木偶戏、傀儡戏等。

第二是非傩祭性质的傩戏界说。这类"傩戏"指源于傩祭性质而脱去了傩祭性质的傩表演活动。包括单纯的由傩祭性质的傩戏形态演变而来的小戏和脱胎于傩祭性质而变成世俗戏曲的傩戏形态（如阳戏、其他小戏等），还有一种游走于傩祭与非傩祭性质之间、身份不断转换的世俗大戏即传统戏曲。

（2）"戏傩"的界说与区分。上文已经界说了傩戏概念，那么，不符合"傩戏"一词含义的模仿或表演是否都可以算作"戏傩"？基本上可以这么说。不过，尚需进

① 严福昌：《四川傩戏志》，四川文艺出版社2004年版，第59—60页。

一步将其内涵与外延周密一些，主要是对"戏"的理解。傩戏之中的"戏"是以歌舞演故事，那么，"戏傩"中的"戏"就不能这样理解了。对于"戏傩"一词已有学者提出并给出了解释："在巫祭中对神的一种盘问、对答及一些善意的戏谑、调笑和搬弄，它是在巫祭的中间过程发生的"。① 这一观点颇具启发性，但他并未指出"戏傩"属于傩戏，而是将其视为傩戏发展的早期形态，忽略了类似的戏傩目前民间仍有遗留的事实。显然，其解释还存在着问题。根据对古代和现存傩活动中的表演分析，戏傩之"戏"：一是戏耍或戏谑，主要指针对对神灵的，其次是针对人的，这只是针对已知的资料而言，还要考虑到上古傩祭者与参与者的态度；二是指舞、歌和模仿或表演（故事或某种情形）三者中的任何一方面，或仅有其中之二，或三者具有；三是一、二两条兼而有之，或仅有其中之一条。

那么，对于戏傩就可以做出界说了：

戏傩指在傩祭（或非傩祭）活动中，以舞或歌或歌舞模仿（或表演）（故事或某种情形）或其他方式，以某种（戏耍或戏谑与否的）态度表达对神灵的虔诚或不敬、或为达到娱人的目的而采取滑稽搞笑的演出方式。

关于这个界说的理解：①舞，指舞蹈，包括舞狮等；②"模仿或表演"之"模仿与演"，指舞以摹，或歌以唱，或白以直说，或以故事演歌舞②；③（戏耍或戏谑与否）态度是重要的依据（单独演出的傩技和舞狮等除外）；④各种傩技。

笔者有必要对这一解说作进一步地说明。首先，这一诠释包括傩祭的戏傩与非祭的戏傩。其次，戏傩的模仿或表演并非一定有故事或某种情形，尤其是上古的一些傩戏，现在已不知道其中是否有故事，如有，也只能是推测。最后，对于戏傩参与者的态度加以说明，是考虑到两方面：一是上古戏傩巫祭者与参与者的态度与今天不同，二是非傩祭的戏傩与傩祭的戏傩对于"傩"祭态度也不同。

为使这个界说具体化，我们可以举例说明。先说傩祭性质的戏傩。如四川赵侯坛有一剧目为《团兵扎寨》，"兵团师爷与金氏师姐来到坛场外面（户外），在一个大斗筐前，以八卦图形插上东、南、西、北中各色旗幡，在锣鼓伴奏下，边唱边挽'招兵'、'运兵'手诀，将各路兵马团在坛场周围，用以驱妖逐魔，迎接诸神莅坛佑福。此剧以表演'手诀'为主，插以歌唱，走'线扒子'等步伐"。③ 虽然有歌唱，走一些步伐，但这是典型的请神仪式，并未表演完整的故事情节，且用手诀请神，戏耍色彩较浓，不宜算作傩戏，可归于戏傩。

① 詹慕陶：《傩戏三题（下）》，《浙江广播电视高等专科学校学报》1994年4期。
② "以故事演歌舞"的观点源于业师黄天骥教授，此处借用来界说戏傩含义之一。
③ 严福昌：《四川傩戏志》，第139页。

上文提到的"傩夹戏"，其中有些亦不宜归于傩戏行列。如贵州湄潭傩戏之《排曹》，只是将请神仪式化为歌、舞形式，其中以插科打诨的方式嬉笑诙谐，辱神娱人，带有浓郁的戏耍与戏谑色彩，笔者视之为戏傩。像这种将以歌舞形式表现出来的傩仪还有不少，基本都可归于戏傩之内。

傩舞也可归于戏傩之列。如婺源傩舞，"是一种融舞蹈、锣鼓、歌唱为一体的民间舞蹈"，目的是祭神驱鬼，娱神娱人；① 梅山傩舞，"梅山傩舞通常保存在大型巫事《大宫和会》中，也少见独立存现形式。表演形式为男师公穿女装衣裙、手持师刀牛角或兵牌边唱祷词边跳舞，民间俗称为'跄娘娘'。"②

另外，方志中记载的各游神活动基本上可归于戏傩一类。如潮汕地方游神活动中的打神、晒神等，③ 隗芾称之为"以不敬之法敬神"。④ 至于非傩祭性质的戏傩，如前文所引宋代鬼神戏、朝鲜古文献中的傩戏，他们均脱胎于傩驱之傩戏，带有明显的傩祭基因。

那么，如何对待傩戏与戏傩这两者的关系呢？笔者关于"傩戏"的界说是广义的，是从模仿或表演这一大戏剧史观来探究。在这个意义上，傩戏与戏傩都属于表演范畴，都从广义的傩祭而来，两者关系非常密切，甚至从古至今，在某些傩戏形态中都可看到两者的影子。因此，应当有一个词来统领两者。笔者找不到合适的词，只能仍用"傩戏"这个词，不过应是广义的傩戏了。

在对一些傩戏形态考量时，考虑到其傩祭与非傩祭的双重性质，如舞狮，有时为纯粹的表演，有时为傩祭目的，这类就不再强行归类。至于皮影戏、木偶戏、傀儡戏、关索戏、目连戏等尚需确定的，其巫祭的演变需要进一步研究，此不赘。

综上，可以表格形式显示所阐述的傩戏概念的结论，如表11.1所示。

① 陈晓芳：《婺源傩舞的锣鼓》，《中国音乐》2003年第2期。
② 刘声超：《梅山傩舞》，《艺海》2007年第2期。
③ 参见陈韩星等著《潮汕游神赛会》，公元出版有限公司（香港）2007年版，第7—8页。惠来游神还可参见方烈文《潮汕民俗大观》，汕头大学出版社1996年版，第208—209页。
④ 隗芾：《潮汕诸神崇拜》，汕头大学出版社1997年版，第68页。

表 11.1 傩戏概念结论

傩戏（广义）	傩戏	A	傩仪中的傩戏	与傩相关的模仿或表演
				插戏或小戏
			傩台戏（广义）	与傩有关的戏剧表演
				世俗戏曲艺术样式*
		B	成熟或较为成熟的傩戏	如阳戏、地戏等
	A、B 戏傩		傩仪中的戏傩	部分所谓的傩坛剧目表演
				部分傩仪或法事活动
				临场发挥的诙谐表演
			傩活动中的傩舞	包括舞狮、舞龙、舞灯等*
			傩活动中的傩技	如上刀梯、踩红犁、捞油锅等*
			游神	打神、晒神、抢神等
备注	"傩台戏"的广义，包括傩堂外坛戏，也包括神庙或祠堂为酬神而请的世俗剧种的表演。A 表示"傩祭性质的"，B 表示"非傩祭性质的"。* 表示其可在 A、B 之间转换性质。			

根据讨论，可以在广义上给傩戏一个诠释。不过，在诠释之前，还有一个问题必须交代，即傩戏的本质。

按照黑格尔的观点，艺术分为象征型、古典型与浪漫型三种，上古之巫仪属于象征型艺术，黑格尔称之为"艺术前的艺术"。[①] 那么，"艺术前的艺术"就具有两大显著特征：巫祭与艺术。既是艺术，根据上文讨论，这种艺术具有扮演的形式与内容，则"艺术前的艺术"的两大特征即可表述为：巫祭与扮演。而源自上古巫仪的傩戏是不是在其后的漫长的演变过程中发生了变化或者消失了？按照黑格尔的分类与阐述，傩戏在漫长的演变过程中，巫祭特征应该消失了，就只剩下扮演。

黑格尔关于"艺术前的艺术"的演变观点，中国学界亦有呼应。邓福星将艺术的演变历程划分为"萌发期艺术、史前艺术、文明人的艺术"，认为"萌发期艺术"是"导致、成长艺术的因素、萌芽"，"史前艺术"是"过渡形态的艺术"，"文明人的艺术"是"成熟（狭义的）艺术"；并将前两种艺术统称为"形成中的艺术"，又

① ［德］黑格尔：《美学》第二卷，朱光潜译，商务印书馆1979年版，第9页。黑格尔将这种艺术统称为"象征型艺术"，有学者提出来怀疑。见薛富兴《〈美学〉导读》，天津人民出版社2009年版，第45页。

将"史前艺术"、"文明人的艺术"统称为"广义的艺术"。① 邓氏的看法较黑格尔更进一步,但也认为上古巫仪的巫祭特征于"文明人的艺术"中消失。

事实并非如此。就本文所举傩戏形态而言,巫祭特征并未消失;即使是脱胎于傩驱的傩戏,其源于巫祭的本质仍然有迹可循。这两位学者的区分尽管有其依据,但是忽略遗存的傩戏形态也是一个事实。源自上古巫仪的傩戏,其巫祭与扮演特征不仅没有消失,而且在后世形态中依然突出。

这两大特征,其实就是傩戏的本质:就信仰而言,为巫祭;从艺术而言,则为扮演——如同一枚硬币的两个方面,缺一不可。这是其区别于其他艺术尤其是传统戏剧的根本。

据上,可以为傩戏进行界说:为特定目的与服务对象而举行的、区别于生活或生产活动的傩祭(或脱胎于傩祭的)扮演或表演,是独立于传统表演艺术体系的戏剧形态。这一形态是一个较为庞大的扮演或表演系统,如图11.1所示。

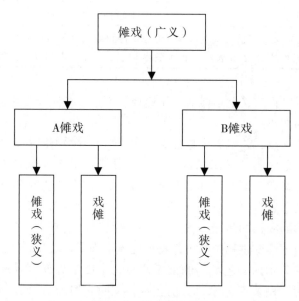

图11.1 傩戏形态系统

① 邓福星:《艺术前的艺术——史前艺术研究》,山东文艺出版社1986年版,第2页。

第三节 傩戏形态系统的独立

传统戏曲化了的傩戏虽然被融合，但并不意味着傩戏的消失——傩驱之傩戏自其产生之时直到今天仍然存在并活跃着。自传统戏曲萌芽、发展至蔚为大观，这一支傩戏（尽管受到传统戏曲的影响）始终与其并行发展，且保持着其自身的独立性，并于后世形成了一个相对独立的傩戏体系。傩戏体系的独立就是这类傩戏而言的。

1. 傩戏体系的特征

傩戏的本质其实亦是傩戏体系的本质，即巫祭与扮演。就巫祭之傩戏而言，首先，从本质上讲，傩戏具有傩驱性质。无论是纯粹的傩驱仪式，还是吸收传统戏曲剧目于傩驱活动之中，只要具有这一性质，就是傩戏。脱胎于巫祭性质的傩戏扮演，具有傩戏基因，也属于傩戏范畴。而各种傩戏形态成为一个体系就是建立在这一性质之上的。这是其他表演艺术尤其是传统戏剧艺术所不具备的。

其次，基于上述傩戏的性质，古代傩戏体系有两个分支：一是源于周代方相傩而在宫廷举行的宫廷傩；二是源于周代方相傩而在民间举行的各种傩仪。宫廷傩一直延续到明代，其形态为季冬大傩的传承。民间傩戏亦有周代方相傩发展而来，各朝代形态有变化。如秦代的桃梗驱鬼、汉代的东海黄公、魏晋南北朝之邪呼、到明清时期扇鼓傩舞、捉黄鬼或迎神赛社傩戏，以及各地的游傩活动等。即使源于周代方相傩的宫廷傩于清代消失，而民间傩戏依然活跃着。

最后，傩戏受歌舞戏、百戏、说唱艺术、传统戏曲的影响，而又独立于其外，形成了一门独立于其他表演艺术的综合的"舞台"扮演体系。具体表现：

一是祭、歌、舞、乐四位一体，这是傩戏形态系统区别于其他表演艺术的主要标志。傩驱之傩戏的妆扮尤其是带面具，化身为图腾之神或其他神祇，本身亦是祭祀范畴，只不过是借用其力量驱疫逐鬼而已。其歌、舞（含各种傩技）、乐都是为驱疫逐鬼服务，不能视为各个独立的环节。

二是傩戏形态中科仪（法事）与传统戏剧的统合，这是傩戏形态系统区别于其他表演艺术的重要特征。学界对于这类特征往往表述为"傩夹戏"或"仪中有戏，戏中有仪"，这是将傩戏仪式割裂开来考察，未能真正理解傩戏的内涵与形态。科仪与戏剧都属于傩戏仪式的一个环节，共同构成一个完整的傩戏扮演过程。

三是广义傩戏之"傩戏"与"戏傩"两大形态划分与统一，本身就是体现出其综合的扮演特征，且这两种形态系统下各自都有其小系统。这是其他表演艺术所不具备的。

四是与传统戏剧相比，其学科综合性更强。传统戏剧是集文学、音乐、舞蹈、美

术、武术、杂技以及表演艺术于一体，而傩戏形态除具备这些外，还具备宗教、信仰、人类学、社会学、民族学、心理学、法学、教育学等多学科知识。

2. 傩戏体系独立的原因

首先，傩戏被称为"傩礼"，是国家意志的体现。殷商之时，佳崇拜盛行，这在甲骨卜辞中俯拾皆是，或许成为殷商王朝之"难礼"。傩而成"礼"，比较确切的记载是见于《周礼》、《礼记》等文献之中。前文已述，方相氏是周礼中夏官系统中的傩驱的巫职官员，其傩仪自然为夏官统辖下的周礼之一，是国之大事的补充。到秦汉时期，这一礼仪被延续下来，尤其到了东汉时期，季冬傩仪不仅有方相傩，且将其与其他温和的巫仪结合在一起统称为"傩仪"，被录进《后汉书·礼仪志》中成为正式的宫廷傩礼。这一傩礼一直延续到明代。在史家眼中，这些原本客观上属于傩戏的傩仪，能很好的体现国家意识，故被视为傩礼而记载于正史之中。明代之后，宫廷傩仪渐趋没落，到清代宫廷傩仪废除，傩礼再未出现在正史之中。自先秦至明代，傩戏历经千百年的演变，始终作为国家礼仪存在，其惯性影响甚大。这就为傩戏的独立性提供了政治上的保障。

而傩礼的惯性对民间傩戏的延续、发展与演变产生了巨大的影响。与宫廷傩不同，民间傩戏的种类较宫廷复杂多样一些，基本保持着傩驱的性质。古代民间各种形态的傩戏，按时举行，其实是方相傩的变异。这表明国家傩礼渗入民间，成为不成文的民间傩礼。这就为傩戏的独立性提供了广阔而坚实的社会土壤。

其次，傩戏形态艺术的独特个性与不可替代性。傩戏受歌舞戏、百戏、说唱艺术以及传统戏曲的影响，这是事实，但傩戏并未完全被它们同化。南朝《兰陵王》大面戏只是对兰陵王高长恭代面具杀敌行为的模仿，不是脱胎于傩驱之傩戏。且有学者说唐戏弄中国戏剧即已产生，但未见傩戏以独立形态出现者。即使晚唐有阅傩时的傩仪展演，也未发展为独立的演出形态。宋代倒是有脱胎于傩驱之傩戏如鬼神戏即哑杂剧的独立演出形态，且成为百戏之一。一直到元明清三朝，这种独立的演出形态，都未能演变成一种与传统戏曲分庭抗礼的声腔或剧种，反而与这三朝出现的其他非傩驱之傩戏一起，被传统戏曲所同化。

这些被同化的傩戏，有一个共同特征：脱离了傩驱的性质。文献记载已经证实，这些脱离了傩驱性质的傩戏，已失去了其生存的土壤，在生命力旺盛的传统表演艺术面前，显得非常弱小，其被同化是历史必然。这一同化不能理解成是傩戏向传统表演艺术的渗透，而应理解成是传统表演艺术对傩戏的借鉴——用以丰富其表演情节、风格等。此其一。其二，这一同化只能理解为其原本的性质、声腔、扮演等的消失，而仅仅保留着傩仪的形式。因此，非傩驱之傩戏，尽管被传统表演艺术所同化，甚至成为其中的一个部分，但其展演的仪式基本上被保留下来。在这个意义上，非傩驱之傩

戏就获得了其外在的独立性。

而傩驱之傩戏则不存在着上述问题。无论历史如何变迁，它依然保持着自身的特征并随之而顽强的生存并发展着。其一，傩戏之傩驱性质具有独特个性与不可替代性。这是传统表演艺术所不具备的。尽管客观上具有娱人的因素，但其主观上是娱神的，傩驱的性质决定了这一类似宗教色彩强烈的功利性。其二，傩戏自身的特征具有独特个性与不可替代性。傩戏的妆扮、傩戏的表演程式、风格与场所以及服务对象等，都是传统表演艺术所不能比拟的。其三，傩戏生存的土壤远非传统表演艺术所能比。傩戏的土壤历史悠久，传承有自，在传统表演艺术为产生前就已存在并盛行，已深深扎根于历史与现实的土壤即民间之中。这于文献中有确凿的记载。

传统表演艺术的产生与盛行，对傩戏有巨大的冲击，但并未将这一支傩戏同化乃至消融掉。相反，傩戏却吸收了传统表演艺术尤其是传统戏曲的一些因素，以增强自己生存的几率。傩戏史证明，这一做法是灵活而有效的。

最后，各朝娱乐方式的存在。先秦汉魏不必再论，其歌舞戏与傩戏的区分很清晰。其他朝代各有自己的娱乐方式，如唐戏弄、宋参军与杂剧、宋元南戏、元杂剧与南戏、明清传奇以及其他方式。这些娱乐方式的存在，无论是在客观上还是主观上，都有利于傩戏独立性的保持与发展。

学界一个重要的观点是：传统表演艺术尤其是传统戏曲渗入或被借鉴到傩戏之中，这在明清两朝更加突出。这种状况造成一个现象，即"傩与戏，在很长一个时期内，二者相伴而行，你中有我，我中有你，扯不开，拉不断"。① 这两者是不是殊途同归？广义的戏剧史告诉我们，这种状况并未发生。根据学界的研究，傩戏仪式进入传统戏曲，而传统戏曲亦影响着傩戏。有学者阐述说，"世俗戏剧或以其艺术成分滋养着傩戏，或因其在情节上与傩祭所奉神灵有关而被直接搬进傩祭仪式中作为傩戏演出"，这就是学者所谓的"从戏曲学来一些剧目成为傩戏"。这一形态的傩戏，其傩戏的独特个性并未改变。这个问题，学者在阐述明代傩戏与戏曲关系时有过论断："明代傩戏与世俗戏剧有着互相影响的关系。傩戏自其产生之初就一直对中国世俗戏剧的萌发起着启迪作用，但因它又一直与宗教民俗相伴随，所以它走了一条缓慢而又独特的道路。"② 从学者的论述看，学界至少有部分学者认识到傩戏与传统戏曲是不同的，或是独立于传统戏曲的另一种表演艺术。

因此，每个朝代之各种娱乐方式的产生，未能使或加速傩戏独特个性的消失，相反，却成为傩戏进一步发展的丰富的养分，也更增强了傩戏的独立性。故有学者说，

① 麻国钧：《元傩与元剧》，《戏剧》1994年第1期。
② 王廷信：《明代的傩俗与傩戏》，《山西师大学报》1991年第1期。

"傩戏发展到清代已基本走向定型"。①

这样,源于远古巫术活动的傩戏,经过漫长的历史演变,在与兄弟表演艺术相互借鉴的过程中,形成了形态各异的傩戏体系,至清代,客观上逐渐取得了(至今未被戏曲学界承认的)表演艺术的地位,也成为中国戏剧史上异于传统戏曲的另一个形态丰富、个性独特的庞大的戏剧艺术体系。

① 王廷信:《清代的傩戏》,《戏剧》1994年第4期。

第十二章 从"潜流"到"明河":"傩戏形态"的戏剧史地位

前文阐述,回答了"傩戏怎么样、傩戏是什么、傩戏归属于什么"这三个问题,阐述了傩戏形态扮演区别于其他表演艺术的一以贯之的独立性,也澄清了学界诸如"戏剧活化石"、"戏曲剧种"、"民间小戏"或者"傩夹戏"等诸多令人纠结的问题。不可否认,傩戏这一潜流带有明河的成分,这正是两者互动的结果。从历史走来的傩戏,尽管具有传统戏剧因素,但其属于潜流的本质则不容置疑。正因如此,傩戏才具有明河所不具备的特征,进而成为其独立于明河的重要标识。

然而,巫傩之戏是如何演变为"以歌舞演故事"这一成熟的传统戏剧的问题,学界虽然有研究,但尚值得进一步研究。"以歌舞演故事"已成学界共识,以之作为研究传统戏剧形态的标准或尺度自然没有问题,然而,将其引申到研究此论断之外的傩戏形态,就显得力不从心,也不符合"戏"剧史的实情。此其一。其二,"以歌舞演故事"论述了中国传统戏剧源于上古巫舞,是上古巫舞分化为世俗后的一支,其世俗形态是"恒舞于宫",并未见"演故事",那么,"戏剧"之"演故事"从何而来?这就引出本章拟讨论的两大问题:

一是如何看待传统戏剧外的扮演形态。巫舞诞生了歌舞而演变为后世成熟舞台表演艺术即传统戏曲,但不意味着巫舞的消亡。历史与现实的扮演实践都有明证。基于此,业师康保成教授指出,中国戏剧有两大支流即"明河"与"潜流":传统戏剧为明河,尚有学界所研究的诸多不同于这支明河的扮演或表演即潜流。问题是,潜流如何演变为明河?换言之,由"戏"而"传统戏剧"发生的历史逻辑如何?

二是"以歌舞演故事"表明,传统戏剧形态有两大特征,即歌舞、演故事。传统戏剧的歌舞源自巫舞,演变轨迹于史料亦很清晰,但纯粹的歌舞是不能演进为传统戏剧的,只有与"演故事"结合才有可能。问题是,歌舞何时、与何种扮演形态结

合，又以怎样的形态呈现于历史当下？这是值得关注的焦点之一。焦点之二是，学界为传统戏剧之歌舞找到了源头，但传统戏剧之演故事的发生及其演进轨迹则鲜有问津者。

这两个问题如能得到比较圆满的阐述，既有助于弄清潜流与明河的联系与区别，更重要的是，有助于厘清"戏剧"的本质与内涵，在大戏剧史观下，给予"戏剧"符合历史与现实的诠释，从而初步揭示出"戯"之体系的生成与演进，亦能更具体而微的彰显"傩戏形态"的戏剧史地位。

第一节 "潜流"之变："戏"之发生

一、学界"戏"之说

戏，不见于甲骨文，而金文有之，释读为"戯"。从金文出现至今，此字含义一直被关注，概括而言，主要有以下八种观点：

一是金文多用作地名。①

二是西汉被释义为军事之旌麾。②

三是三军之偏或兵器。《说文解字》云："三军之偏也，一曰兵，从戈䖒声"。这是许慎的看法，为多数学者所认可。

四是"戏"为"剧"。"剧，戏也；今俗谓戏为则剧"，这是胡三省的看法。③

五是戏、舞同源。这是姚华、刘师培《原戏》阐述的观点。④

六是"戏"为"戯"。其从虚从戈，认为"虚戈作戏，真假宜人。虚戈作戏，弄假成真。戏有戏法，真假相杂"，"虚属虚假，戈（戈矛）乃实物，意谓戏之构成，有真（实）有虚（假）"。⑤

七是老虎意象说。如"'戏'，开始应该是指与老虎意象的深层含义如暴力、战争以及祭祀有关的事物。只是它的词义随着文明的发展而产生了变化"。⑥

① 戴家祥：《金文大字典》，第1932页。
② 戴家祥：《金文大字典》，第1932页。有学者认为，汉代释"戏"为麾，为一字多音现象，甚确；但深层原因是虎崇拜，故释"戏"为军中帅旗之"麾"。
③ 胡三省注：《资治通鉴·唐高祖武德四年》，中华书局1957年版，第5914页。
④ 刘师培：《清儒得失论·原戏》，中国人民大学出版社2011年版。
⑤ 胡度：《川剧艺诀释义·说艺》，上海文艺出版社1980年版，第17页、第18页。
⑥ 朱玲：《汉字"戏"、"剧"的形义系统和戏剧文体的美学建构》，《南京师大学报》2001年第1期。

八是秦汉风行的检验女子贞洁的方术。①

学界的这些关于"戏"的理解,是否揭示了"戏"之本义,今逐一简析之。

观点一与观点二。"戏"释为地名或军队的旌旗,与金文字形表示的本义相去甚远,当是引申义。

观点三。许慎释戏为"三军之偏"。三军,商朝称为"三师",分左、中、右;"三军"乃春秋以后的军队组织单位,为当时各个大诸侯国所设之左、中、右军。②许慎的解释是据周朝军队编制而来,距离"戏"的本义甚远。至于学者认为"戏"乃兵器,只能符合其释义的历史语境,于其本义则不足取信。

观点四。胡三省注《资治通鉴》"请选锐士数百与之剧"而来,从文献本身语境而言,释为"戏"尚可接受,但这种解释是基于"戏"之演变基础上,并未解释论证"戏"本义。其后引民俗称为释"戏"为"则剧",亦未能给出其本义。③

观点五。《原戏》之"戏",只是就其形态来阐释——"乐舞之制,始于古初,由帝王祭礼,以推行于庶民,惟行缀修列,数以位差。然以歌节舞,以舞节音,则固与后世戏曲相近者也"。④这种阐释未触及"戏"的本义,更未厘清戏与后世戏曲相近的历史逻辑。而戏、舞同源,从巫祭本质而言,这一看法并没有错;但从本义上看,舞的出现早于戏,两者信奉对象截然不同,故其本义相去甚远。

观点六。"戏"为"戯"说,其最大的疑点在于:"戯"字始见于明代《正字通》,时间很晚,据之探讨"戏"之本义难以令人信服。

观点七。朱玲的解释比较接近戏的本义,但还不是本义,而是将戏的引申义当做了本义来阐释。故其解释只能作为参考。至于观点八则距戏之本义更远。

二、"戏"的发生——从惧虎到驱虎

通过研析学界的研究成果发现,除金文释义外,这些结论基本上都是取自战国或秦汉及其之后的文献以支撑。翻检文献可知,戏字至迟在周代就已出现。《诗经·卫风·淇奥》云"宽兮绰兮,猗重较兮。善戏谑兮,不为虐兮",不过,甲骨文尚未释读出此字。而金文有之,其繁体为"戯"。⑤故以后世之文献来探讨戏之本义,其结论自然经不起推敲。欲探究其本义,既需要从金文"戏"之字形出发,又需要从西周及之前的文献出发,才可能揭示其本质。又因"戯"从虍,表明该字与虎有着密

① 朱渊清:《戏——流行于秦汉时期的方术》,《古籍整理研究学刊》2004年第1期。
② 黄水华:《中国古代兵制》,商务印书馆1998年版,第3页、第10页。
③ 则剧,其本义为戏耍、戏具、戏术等,见刘晓明《"则剧"考》,《广州大学学报》2003年第11期。
④ 刘师培:《清儒得失论·原戏》,第253页。
⑤ 王仁寿:《金石大字典》,天津古籍书店1982年版,第一三卷六四。

切的关系,而西周及其之前可靠的文献就只有甲骨文与金文。那么,分析殷周甲骨文、铭文(即金文)中从虍之字,即为解决问题之道。

1. 先民关于虎的认知

虎,甲骨文写如🐅、🐅、🐅、🐅。① 这是虎字的本体,为学界共识。该甲骨文反映了先民关于虎本身认知的直观表达。不仅如此,先民还分辨出了虎的性别。如虪,甲骨文写如🐅、🐅。虪,为叶玉森根据甲骨文所释读而出,只为一说。而诸家针对该甲骨文字形及所在卜辞内容,各有释读。李孝定"疑为牝虎专字";裘锡圭反对此说,认为"这个字象虎抓人欲噬形,应是'虐'的初文"。于省吾综合各家意见,认为该甲骨文为"牝虎"合文,而"虐"字隶书则作虐,两者有别。②李、于两位观点甚确。甲骨文关于雌性动物性特征,均如此字,如牝字。

甲骨文亦反映先民关于虎习性的认知。如虩,甲骨文写如🐅。在卜辞中为方国名;商承祚先生将其与𧆑视为同字异体。《甲骨文字诂林》赞同商氏的说法。③ 诸家仅就卜辞释读与释义,于其本义不当。这两个甲骨文当表示两种不同之本义。甲骨文𧆑不能释读为虩(见下文);甲骨文🐅从字形看,其本义表示林木或草木中有虎。类似的甲骨文还有🐅、🐅,学者释读为虎,其义不详。④ 不妨将其与之甲骨文比对,可发现两者非常相似。虎,不从山而应从木,为草木,甲骨文草木之字形有写如🌱者,亦有写如🌿者。这样,🐅、🐅与🐅应为同一个字,其本义亦同。这些甲骨文反映了先民对于生活于草木、林中虎习性的认知。

先民关于虎习性的认知,有助于他们躲避虎害。如金文🐅就是先民这种思维的反映。此金文学者释读为"虢",据铭文释义为惊惧。⑤ 就字形而言,这应是一种警告符号:字形左边的"小"可释为虎足迹,"曰"表示某个地方,结合"虎"字,该金文表示某地为老虎经常出谋之地。用现在的话说,此地为老虎的领地,当然危险了。故"惊惧"是该金文的引申义。

在当时生产力条件下,虎无疑处在食物链顶端,对于先民的生存与繁衍具有极大的危害性,故先民对于虎有着很大的恐惧感。认识虎,了解虎的习性,则有助于先民自身的生存。这种认知或经验,一定是从惨痛的教训中得来的。不过,对于虎患,先民不是一味地被动,而是使用自己的方式以消除之。

① 于省吾:《甲骨文字诂林》,第1621页。
② 于省吾:《甲骨文字诂林》,第1627—1628页。
③ 于省吾:《甲骨文字诂林》,第1646页。
④ 于省吾:《甲骨文字诂林》,第1627页。
⑤ 戴家祥:《金文大字典》,第5135页。

另，甲骨文󰀀、󰀁与虎有关。有学者释读为虪，而陈邦福释读为"貓"，《诗经·大雅·韩奕》有"有貓有虎"句，毛传释为"似虎浅毛者也"。《礼记·郊特牲》云："迎貓为其食田鼠也。"其他诸家不认可陈氏所说，而据卜辞认为该甲骨文表示地名。① 从字形看，毛传所释比较恰当——不从田，"田"乃"似虎浅毛者"的花纹。这恰反映了先民对虎的独特认知——区别于其他猫科动物。

2. 先民猎虎与驱虎活动

猎虎方式之一，即采取搏杀这一暴力的方式消除之。甲骨文多有反映。如甲骨文󰀂，学者释读为虪，其义不详。所在甲骨卜辞为："贞…虪…不隹囚"。该甲骨文上部字形󰀃当释读为"人"，而字形学界释读为"耳"，那么，󰀃就是突出人的耳朵的人的异体字，其突出耳朵并非为了夸张，而是为了某种特定的目的。就本甲骨文字形看，当是先民靠听力辨别老虎出现的方向或数量的多寡——或为避害，或为狩猎。这种靠听力狩猎的情况在今天的一些原始部落中仍然存在。这应是甲骨文虪的本义，展示了先民顺应自然而来的智慧。

从当代原始部落的狩猎看，听辨猎物的能力是一个优秀的猎手必备的技能之一。先民中具备了这样技能的猎手，为躲避虎患或狩猎虎提供了成功的保证。甲骨文󰀄就是先民猎杀虎的直观记载。学者释读为虦；裴锡圭释读为"虣"字，认为是"暴虎"之"暴"字，亦从戒从虎，或从戌从虎。郭沫若不认同此说，而认为此字"实象两手持戈以搏虎"。于省吾说"这是很正确的"见解。② 笔者认同此说。

执戈猎虎，说明先民有了依仗，展示了先民的勇敢行为。这种勇敢的行为不是偶发的、个体的。甲骨文有不少这样的反映。如从虎之甲骨文󰀅，󰀆，③ 这两个甲骨文的本义与郭沫若释义同。另有甲骨文󰀇写如󰀈，裴锡圭认为此字为虦的异体字。④ 笔者深以为然。再如虣，甲骨文写如󰀉、󰀊，又写如󰀋。于省吾认为，该字为虦的异称；⑤ 裴锡圭认为后两个甲骨文含义为"象手执仗搏虎"，"很有可能也是虣的异体字"。⑥

这些甲骨文并未反映出先民猎虎的地点，他们的行动似乎没有计划，其实不然。甲骨文󰀌可谓一证。另一个证据就是󰀍，甲骨文写如󰀎。裴锡圭认为此字从虦从

① 于省吾：《甲骨文字诂林》，第 1629 页。
② 于省吾：《甲骨文字诂林》，第 1624—1625 页。
③ 于省吾：《甲骨文字诂林》，第 1624—1627 页。
④ 于省吾：《甲骨文字诂林》，第 1635 页。
⑤ 于省吾：《甲骨文字诂林》，第 1632 页。
⑥ 于省吾：《甲骨文字诂林》，第 1626 页。

水，但有学者不认同此说："'虎'所从之形体与'戈'不类，故存疑。"学者释义为地名。① 释该甲骨文的本义应与甲骨文瀫合在一起，方能达到目的。不考虑"从水"，则该甲骨文右边字形诚如裘锡圭先生释读之"从虢"——其与虢之甲骨文字形相同。再结合"从水"，则𤉢之本义自明：在河边或水边狩猎虎。而甲骨文瀫之"河边有虎出没"的本义，于此也得到印证。这说明，先民掌握了老虎经常出没于河边的规律，才有在河边猎杀老虎的举动。

如此多的猎杀虎的甲骨文，表明先民生活的时代虎患的严重性。他们当中涌现出来不少富有经验的勇敢的猎手，这些猎手熟悉并掌握了虎的生活习性，在虎经常出没的地方捕猎——一方面为消除虎患，一方面为增加部族食物来源。

甲骨文不仅反映了先民猎杀虎的事件，还反映了先民对死虎的处理。如甲骨文𧇷、𧇞，有学者释读为虤；丁山释读为虢，认为此"字当是象两手搏虎形，虢之初文"，于省吾从此说。而林义光持不同意见："虢为虎攫，无他证，当为鞹之古文，去皮毛也……从虎，𠬝象手有所持以去其毛，凡朱鞹，朱彝器以虢为之。"② 林先生所释应为该甲骨文的本义。此细节与场景尚有另一甲骨文𧇾可证。此甲骨文学者释读为虐，据卜辞为释义为祭牲名。③ 学者释义为引申义，字形从手从虎，与𧇞比较相近而"虎"为省体，两者本义同。这应为先民重要的习俗之一，到周代成为周礼的一部分：

> 掌皮。掌秋敛皮，冬敛革，春献之。……释曰：……许氏《说文》"兽皮治去其毛曰革"，秋敛皮者，鸟兽毛毨之时，其皮善，故秋敛之，革乃须治，用功深，故冬敛之，干久成善乃可献，故春献之也。④

这应是目前所见到的最早的关于先民处理死虎的具体而微的细节与场景。

方式二是以巫术驱赶。有两个甲骨文可为力证，即𧇢、𧇤与𧈪、𧈫。甲骨文𧇢、𧇤，学者释读为虞；蔡运章释为膚；于省吾释为地名或国名；《甲骨文字诂林》按，此字为地名，或省作"麤"、"膚"（甲骨文写如𧈪），亦当为同用字。但叶玉林认为此字乃"麤山合文"，而朱芳圃则云此字"从麤从火"；⑤ 蔡运章则说甲骨卜辞

① 于省吾：《甲骨文字诂林》，第 1630 页。
② 于省吾：《甲骨文字诂林》，第 1627 页。
③ 于省吾：《甲骨文字诂林》，第 1633 页。
④ 《十三经注疏·周礼注疏》，第 209 页。
⑤ 于省吾：《甲骨文字诂林》，第 1640 页。

中"山字跟火字不分"。①

其实，弄清该甲骨文的本义，需要弄清组成甲骨文 🐅 的字形 肖、🐯 的本义。肖，甲骨文有此字，《说文》谓"削骨之残也"，徐锴进一步释 肖 为"冎"——"冎，剔肉置骨也。肖，残骨也"；而于省吾认为，肖 是"列"之初文——"分解"之义。② 徐锴所释最为精当，乃其本义。

而 🐯，学界释读为虎，许慎释义为虎纹，徐中舒不同意此说，认为此字甲骨文原作 🐯，不是虎纹，而是虎皮或兽皮。于省吾否认这两种观点，认为就字形看，是虎首形。③ 由从虎之甲骨文看，于省吾释读与释义是最恰当的。殷商青铜器有证明。考古挖掘显示，安阳商王武丁妇好墓殉葬品中有 4 个青铜虎或虎头——用来辟邪，当为虎神崇拜的典型反映。④ 在殷商之前的新石器时代，虎头造型就已出现。如距今约 4000 年左右的石峁遗址中，就有被称为艺术品的"虎头"玉器出土。⑤ 这表明，先民虎崇拜出现的时间更早。那么，虐 本义为虎头置于骨架上，或作为勇士（战利品）象征，或作为虎之禁忌（而崇拜，或许有祭祀仪式）。于是，虐 的本义即为虎之尸主，表示由对虎的害怕而产生的虎崇拜。这是先民关于虎的原初信仰体现。

这种情况其他甲骨文可证。如 🐯，学者云"可能是地名或先祖神祇名"，或在卜辞中为"祭牲"。⑥ 由字形看，此字从骨从女，单独之"骨"并无对象所指，其义只表示身份不明的某动物体骨；而加上"女"，为会意字——断乎不会是女子祭拜此不明身份之骨，则为女骨偶神。那么，此甲骨文本义应是逝去的部落女首领或有功于部落的女性成员，或者是该部落信奉的女性神祇。此甲骨文与甲骨文"虐"可互为发明。至于祭牲或地名乃引申义。

既作为虎之尸主，当不会置于山上——从后世民俗事项看，除非举行盛大的祭祀仪式，才有可能将图腾之尸主置于祭祀之地，否则，多放置于部落特殊的地方。而甲骨文从虎之字有从水、从木、从戈者，却没有从山之虎字者，则该甲骨文表示的动态事项当是焚烧虎之尸主"虐"。这是一种巫术仪式——驱赶虎的仪式。

而甲骨文 🐯、🐯 学者释读为 燓，朱芳圃认为此字"从火"；《甲骨文字诂林》认

① 于省吾：《甲骨文字诂林》，第 1636 页。
② 于省吾：《甲骨文字诂林》，第 1635—1638 页。
③ 于省吾：《甲骨文字诂林》，第 1633 页。
④ 熊也：《中国青铜器概览》，巴蜀书社 2000 年版，第 4 页。
⑤ 典石：《中国玉器时代》，山西人民出版社 1991 年版，第 10 页。
⑥ 于省吾：《甲骨文字诂林》，第 525—526 页。

为，此字与虖均为地名，两字通用无别。① 诸家均有道理。但"麠"、"虡"还是有区别的：祀虎仪式的繁简不同，🐅、🐅表示驱虎巫术仪式的大小不同，两者均从另一面反映了当时各部落（或各时期）面临虎灾的轻与重、大与小。②

三、"戏"的源头——象虎而舞

1. 由虎头而虎之尸主祭拜

滹，甲骨文写如🐅。《甲骨文字诂林》认为，此字从虎从水，在卜辞为地名。③ 据卜辞释义，这没有问题，但从虎之说，尚需考虑。有学者云，🐅为甲骨文虎的省体，此说有卜辞为证。但甲骨文金文均有从水从虎之字（见上文），释读为"滹"，与此甲骨文不同。其实，甲骨文的异体字颇多，但不必每两个形体相似或相近的甲骨文都是异体字，至少在该甲骨文出现之早期如此。甲骨文是先民最原始思维的体现，即使后世认为同一字的异体字，也不意味着先民时期就表示同一个意义。从虎与从虍，在先民眼中意义当有不同。从虎从水，如上文笔者所释，是先民关于虎活动场地的规律性认知；从虍从水，则需结合"虡"的本义来考察——应是于水边祀虎之义。因为水边是虎出没之地，先民出于渔猎的目的，而祈求虎以获得其神力，保护其捕获更多的鱼，或表明此河边为该部落图腾禁忌之地。

与🐅结构相同的甲骨文有橐，甲骨文写如🐅。王襄、商承祚、饶宗颐、李孝定诸家释读为"樝"，在卜辞中为方国名；商承祚先生将其与🐅、🐅视为同字异体。《甲骨文字诂林》赞同商氏的说法。④ 就卜辞而言，商氏所说有据，但从字形来看，恐未必如此。虍、虎二字，甲骨文各有自己的形体，先民表意直观，当有所本。甲骨文🐅字形不必如诸家所释读为"樝"，当释读为"橐"或"楃"。其本义为祭祀林中之虎或于林中祭祀虎。这一判断有金文🐅为证。此金文从木从🐅，金文有多种异体字，代表性的金文如🐅，陈梦家就金文内容释义为封地。⑤ 结合🐅的本义阐释，此金文本义当为于森林祭祀虎，祭拜虎之尸主🐅——是先民祀虎仪式的反映。这样，橐本义就是用虎头于林中祀虎。

① 于省吾：《甲骨文字诂林》，第1640页。
② 麠、虡，甲骨文写如🐅、🐅。根据具体的甲骨卜辞，于省吾释之为地名。见《甲骨文字诂林》，第1630页。🐅、🐅省为"麠"、"虡"及两者通用的说法，还值得商榷。
③ 于省吾：《甲骨文字诂林》，第1756—1757页。
④ 于省吾：《甲骨文字诂林》，第1646页。
⑤ 戴家祥：《金文大字典》，第2227页。

另外，甲骨文有字虘，写如🐅、🐅。于省吾认为是祭名。① 此字亦以虎头代替"虎"本身。这证明先民以"虍"代"虎"而祀已成为习俗——虍或者其尸主或面具，成为先民祀虎巫术仪式中必备的道具。这是一种比较简单的祀虎仪式。

而比较复杂的以虎头即"虍"为对象来祭祀的巫术仪式甲骨文亦有反映，与虎之尸主🐅有关。有两个甲骨文，即虘、虤，前者甲骨文写如🐅，后者甲骨文写如🐅。蔡运章、于省吾认为这两个甲骨文应是同字。② 从原始思维出发，这两个甲骨文不能厘定为同一个字，而是两个字，表示两个意思。与"虐"、"麟"含义同，表示祀虎巫仪，只不过更加隆重而已。这主要是甲骨文下方的"口"字，可释义为祭坛，也可释义为"天"，即天帝（见下文甲骨文虘），无论哪种释义，都显示出虘、虤祀虎仪式较虐、麟更为重视，或者说其目的性更明显。

从🐅、🐅、虎、櫎、麟、虐、虘、虤等可看出，作为祭祀对象，先民祀虎巫仪中使用的"虎"经历了一个由虎头到虎之尸主的过程；由在虎出没之地（河边、树林）到设坛祭祀的过程。

2. 先民祀虎的巫术仪式

尽管从这些甲骨文或金文中解析出先民虎崇拜，但诸如谁来主持祭祀、有无舞蹈与装扮、虎之身份与地位是否发生了变化等问题，尚不清楚。厘清这些问题，才可能逐渐接近"戏"的来源与本义。

主祭者，由男巫而女巫。这有祀虎之甲骨文为证。如虎，甲骨文写如🐅、🐅。不少学者认为此甲骨文应释读为虎字，但于省吾先生认为不当，应释为虍，意为方国名或人名。③ 释读为虍是对的；但尚不清楚这个"人"的性别。另有一字虎，甲骨文如🐅，《甲骨文字诂林》云"字不可识，其义不详"。④ 其实，比对虍之甲骨文可看出，虎与虍甲骨文写法基本相同，故两者为同一字，意义应相同。此巫师可能为男性。因为甲骨文中有虘字，写如🐅，于省吾释为"女性之'🐅'"。⑤ 于先生所言甚确。

再看🐅、🐅两个甲骨文。上方为虎头，或为类似虎头的面具，这是由🐅而来。这是一种极为简单的装扮。其下方或为"人"，或为"大"，这两种不同人体形状当

① 于省吾：《甲骨文字诂林》，第1644页。
② 于省吾：《甲骨文字诂林》，第1635—1638页。
③ 于省吾：《甲骨文字诂林》，第183页。
④ 于省吾：《甲骨文字诂林》，第220页。
⑤ 于省吾：《甲骨文字诂林》，第528页。

表示不同的肢体动作，应是舞蹈——模仿虎之肢体动作的舞蹈。这是先民祀虎仪式中最初的一种舞蹈，常伴随着献祭仪式而举行。商周甲骨文与钟鼎文的确有"虎首人身"的象形图符，如图12.1所示，为安阳侯家庄殷墓出土的"虎首人身大理石坐像"；商周虎首面具亦可为力证。①"这些图符，介于绘画和文字之间，与其说与汉字有什么关系，不如说与原始图画更为接近。从它们所提供信息里，我们可以约略可见远古图腾的痕迹"。②可见，这种有关虎之巫祭仪式源远流长，及其与上古时期先民生活、生产的密切程度。

图 12.1

先民祀虎以日常所食。如献，甲骨文写如 、 。该甲骨文释读有三大分歧，即或释读为"虘"，或释读为"甗"，或释读为古"獻"字。其释义各家不同，有方国名、宗庙献祭、献俘诸家观点。③笔者的意见，就甲骨文看，释读为"虘"甚确；其他释读不是甲骨文象形之本体，乃是根据"虘"的金文异体字释读而来。这一点李孝定先生有详细的阐述。④金文有獻，学者认为是"獻"的省体，从虎从犬，略去鬲。⑤

从诸家分析看，早期祀虎以鬲。赵汝珍《古玩指南续编·古代礼器》："古时盛馔用鼎，常饪用鬲。"这说明先民祀虎以其日常所食——在当时食物匮乏的时代非常不易。甚至用"皿"作为祀虎祭器，如 ，甲骨文写如 ，字从皿从虍从大。⑥再如卢，甲骨文写如 。学者云其从虍从皿，可作卢，乃卢之变体。⑦由此看来，先民日常所食所用既是日常用度，也是祀虎"礼器"；而金文"獻"之从犬，表明祀虎以人置换为以犬。

其实，在以犬为祭品之前，先民还曾以人为牲，甚至是女性（或为女巫）。甲骨文娥（写如 ）可为之支撑。《甲骨文字诂林》并未释义，而是视为"女字"。⑧这

① 唐楚臣：《中华彝族虎傩》，云南人民出版社2000年版，第58页、第60页。图片采自该书第58页，第60页有三副（原收藏于美国的）虎头形饕餮面具。
② 《中华戏曲》第十二辑，山西人民出版社1992年版，第1—2页。
③ 于省吾：《甲骨文字诂林》，第2736—2739页。
④ 于省吾：《甲骨文字诂林》，第2738页。此字金文有这几种写法： 、 、 、 ，据此可看出各家释读所本，以及甲骨文由"虘"而为"甗"、为"獻"的过程。
⑤ 戴家祥：《金文大字典》，第2780页。
⑥ 于省吾：《甲骨文字诂林》，第2662页。学者释义为方国名，非本义。
⑦ 于省吾：《甲骨文字诂林》，第2664页。学者释义为方国名。
⑧ 于省吾：《甲骨文字诂林》，第497页。

种释读与甲骨文字形出入颇大。此甲骨文左边为一女性，右边即为象虎而舞者，整个字形表示以女性祀虎行为——这不是虎之生殖崇拜，因为甲骨文有这类反映。另一甲骨文写如 ![字](释读为 燒)，于省吾释为"殷人祭祀之对象"，① 相较 ![字]，此字反映的是先民将女性送到森林中作为虎的血食以祀虎。这种行为应在 ![字] 仪式之前。这

图 12.2

个女性可能是女巫。这在甲骨文中多有反映，如焚烧女巫以求雨的巫仪等。殷商及周初青铜器上的动物纹样亦有明确的反映。如日本住友氏和巴黎西弩奇博物馆收藏的一对"乳虎食人卣"，乳虎身体与人身相抱；安徽阜南出土的一个"龙虎尊"体部两个展开的兽形口部之间夹着一个人头，下连人体（如图 12.2 所示）。② 这些青铜器上的人与虎相连的铭纹，学者看法不一，但从甲骨文及其反映的先民虎崇拜来看，应为人牲祀虎，目的就是祈求虎的庇护。③

这种情状在青铜器中多有反映。如图 12.3 所示（正面、侧面）。这是西周早期（公元前 11 世纪）的作品，名称为"人兽纹轵"（高 16.9 厘米，径 6.4 厘米）：

图 12.3

> 这件轵为圆筒形，一面上端为圆雕的长耳和双角的兔头异形兽，是一种在西周早期青铜器上常见的兽首形象，下端为浮雕的兽面纹；另一面上端是个圆雕的虎头，虎耳高耸，虎目圆睁，虎口咧张，形象威猛。虎口下饰一人首，面容自然安详。④

史前岩画亦有类似表达。黑龙江下游上段的萨卡奇·阿梁村早期岩画刻有一副人首兽身图案，研究者认为这是人虎同体图腾；另有人虎同体假脸岩画。这些岩画折射

① 于省吾：《甲骨文字诂林》，第 497 页。
② 张光直：《中国青铜时代》，生活·读书·新知三联书店，1983 年版，第 318—319 页。另参第 320 页图。
③ 学界大致有五种观点：彰显统治者残暴说、沟通天地说（张光直）、人与动物的统一说、"虎食鬼"神话说、对虎（代表自然）的恐惧说。其中张光直的观点比较接近史实（见张光直《中国青铜时代（二集）》，生活·读书·新知三联书店 1990 年版，第 105 页），有 ![字] 等甲骨文为证。
④ 上海博物馆：《中国青铜器展览图录》，五洲传播出版社 2004 年版，第 65 页。图片采自该书页。

出先民强烈的虎崇拜意识。①

据上,先民祀虎祭品有一个演变过程:日常所食—人牲(女巫)——牺牲(动物)。第一阶段为茹毛饮血时代,巫术尚未产生,人牲尚未出现;第二阶段为巫术时代,人牲出现并流行,后期被置换为物牲。

从甲骨文可知,先民祀虎舞蹈当是虎之动作的模拟与再现,这种祀虎献祭舞蹈仪式是"戏礼"的最早源头,而祀虎是"戏礼"产生的深刻的社会历史根源。

3. 由虎之尸主到虎神崇拜

先民祀虎仪式表达了与虎和平共处的愿望,这只是先民虎崇拜的初始信仰与巫仪形态反映,这一信仰是基于对虎的恐惧而产生的。到后来就上升到虎神崇拜,这是信仰上的质的变化。据甲骨文、金文,虎崇拜表现在诸多方面。

最突出的是将虎视为神而崇拜。这在甲骨文中有反映。如虎、虎,这两个甲骨文为同一字,见于武丁时期的甲骨卜辞上。胡厚宣释为"蒙",其上部为字形为帽子,下面字形为虎皮,谓以虎皮伪装,并举殷王武丁时期的一位大将作战时穿虎皮伪装,以威吓敌人的例子:②

> (此字)乃武士出征,披虎皮伪装,以冒犯敌人之义。盖古代作战,以虎皮表军众,以虎皮包兵甲,战士战马也都蒙虎皮……还有统治者出猎,前面有蒙着虎皮的皮轩车,后面随着身披虎皮的猎手,……以呈其凶猛,所以虔从虎字。③

不过,从字形看,能否将"虎"字上方的"冃"视作一面具?"虎"字下为"虎",本身就是妆扮成此图腾动物的形象,没有必要再于其上加一"冃"以表示"蒙"之义,此举似有重复之嫌,不符合古人会意象形之义。因此,较为合理的解释是:就构形看,上为"天"之义,下为身着图腾之皮的巫者,以巫祭之方式交通神鬼祈求帮助。这样,虎字本义可释为:巫者象虎以祀天。

这种象虎祀天仪式中的冃在另一甲骨文中就变成了"帝",即虞,甲骨文写如虞,学界未释义。④ 从字形看,此甲骨文从虍从敫,敫从帝从攵,可见虞与虎、帝有关,要弄清虞的本义,还需弄清楚敫的本义。

而敫,甲骨文写如敫。商承祚释读为"揥",张亚初释读为"摘",并认为二字

① 汪玢玲:《中华虎文化研究》,东北师范大学出版社1998年版,第29—30页。
② 于省吾:《甲骨文字诂林》,第1630页。
③ 于省吾:《甲骨文字诂林》,第1630页。
④ 于省吾:《甲骨文字诂林》,第1089页。

音义相通。张氏引甲骨文🈳（释读为"摘"）来证明这一观点。《甲骨文字诂林》不认同这些看法，认为其义不详。① 诸家据卜辞所释，已不是此甲骨文本义。其实，此字从帝从収，就甲骨文字形而言，帝即超自然神灵（或称天帝），这是学界共识；② 结合"収"释义为手，两者会意已表达出先民直观的原始思维及逻辑：祭拜天帝。収，释义为手，这没有问题；但不必解释为用手采摘——采摘天帝？显然解释不通。对于此甲骨文从手之字，可释义为以手着地匍匐而祭，或者手持天帝偶像，无论哪种解释，都反映出先民天帝的信仰与崇拜。③

不过，另有学者认为，此帝字不必释义为天帝，理由就是甲骨文𥓙。此甲骨文写如🈳，学界认为此字从矢从帝，释读为"𥓙"，这没有问题。有问题的就是其释义：或释义为鸣镝之"镝"；或认为释"镝"不可据，卜辞为祭名。比较而言，后者解释稍近本义，但尚隔一层。而学者丁山认为此字反映了武王射天之事：

> 🈳虽祭名，字从矢从帝，帝如释为天帝，🈳正是"射天"的象征。然而帝字见于甲骨文，却不作天帝解，风云、巫、𥓙之神总谓之帝。……当为恶神，非天帝也。后羿射封狐、射河伯，《楚辞·天问》称其"革🈳夏民"，这样来看🈳字，当是射杀灾🈳之神，武乙射天的故事，当由射杀神的风俗，一再传说而误。④

丁山先生的解释可为一说。但此甲骨文尚有他解：或释义为以天帝之神力附加在箭矢之上，或释义为由祭拜天帝转而威胁天帝以达到诉求——殷商人射杀图腾隹（即燕子）的例子甲骨文有记载，后世亦有变祀神为杀神或打神之民俗事项上演——这是一种极端的信仰表达方式。这样，🈳之帝，未必就是恶神，而正是先民信奉之天帝。

如此，🈳与🈳所反映的当时天帝信仰的两种不同的祭祀方式。那么，🈳与虎之合文，就表示复合图腾——信奉虎与信奉天帝的两个部族合为一个部族，两族图腾遂形成"虞"图腾。而从虍从🈳之甲骨文🈳，其本义自明——将虎上升到与天帝的高度祭祀之，体现了先民典型的虎神崇拜。后世出土的殷商青铜器上亦多见虎形，有些出现在青铜器牛背上，有些出现在铜戈柄内端（有虎首造型），有些出现于鼎上或为

① 于省吾：《甲骨文字诂林》，第 1088 页。
② 卜辞中帝指天帝。见于省吾《甲骨文字诂林》，第 1086 页。
③ 帝，"象架木或束木燔以祭天之形，为禘之初文，后由祭天引申为天帝之帝及商王称号"。见徐中舒《甲骨文字典》，四川辞书出版社 1998 年版，第 7 页。
④ 于省吾：《甲骨文字诂林》，第 1087—1088 页。

鼎足等，都是虎图腾崇拜的最好的印证。① 甲骨文 虐 的出现将 虎 之祀虎祭天巫仪更加清楚地呈现出来。

其实，关于虎之图腾崇拜，各地不少民族都曾有过。1987 年，河南仰韶文化遗址墓葬中首次发掘出了用蚌壳雕塑的龙虎图案，这表明在至少在八千年前，我国远古先民就已有虎之图腾崇拜；宁夏贺兰山与北山岩画之虎画像也为图腾崇拜的反映。② 这一崇拜的缘由当是从畏虎而来。

这一虎神崇拜在先民生活与生产中多有体现。如生殖崇拜，这是与虎有关的人类生殖崇拜。如甲骨文 虐、虐，学界释读为虘。③ 金文与甲骨文基本相同，个别金文有些许差异，如 虐。④ 上文已阐述，虘乃先民早期虎崇拜时祭祀对象，而"且"则为雄性生殖器的象形，则 虐 明显透露出先民生殖崇拜的信息，即借虎之神力达到部族繁衍昌盛的目的。

学者认为此字与甲骨文 叡 同，其实未必。叡，甲骨文写如 叡、叡，学者释义为方国名。⑤ 这不是该甲骨文的本义。仅从甲骨文字形看，其本义的确难以弄明白。不妨从金文入手。虘，金文大致有三种字形，分别为 虐、虐（又写如 虐、虐、虐）、虐（或写如 虐），阮元释为"俎"，孙诒让、刘心源、于省吾等从其说；郭沫若释为句首发语词，而有学者释为叹词"嗟"字。⑥ 两种解释均从金文内容出发，非该金文本义。从金文字形 虐、虐、虐、虐、虐 看，此字不从人从且，而从虍从且从手；手与且位置紧密相连，这应表明其义为"手持生殖器"——若从金文 虐 看，这种解释就更加合理。又因该字从虍，则 虐 之本义为"头戴虎头（面具），手持虎之生殖器（或为道具）之祀虎舞蹈"。这种彰显生殖器的生殖崇拜舞蹈，在今天湖南土家族茅古斯傩戏中依然存在。茅古斯舞蹈"示雄"手拿硕大的男根疯狂地扭动："（扮演者）腰系草把束成的阳具象征人类生殖崇拜，……古希腊早期的舞蹈中有男人拿着菩提树皮扎成的或用木头雕刻成的阴茎一并起舞"，土耳其、巴西等都有类似的阳具舞蹈。⑦ 这些民俗事项可为金文 虐 最好的注释。那么，甲骨文 虐 之本义就非常清晰了。

这种祀虎生殖崇拜舞蹈在先民不是偶然的举动，而是一种习俗。甲骨文 虐、虐

① 王宁：《虎出大洋——江西新干大洋洲商代虎文物赏析》，《东方收藏》2010 年第 4 期。
② 朱存世、李芳：《宁夏贺兰山和北山虎岩画图腾崇拜初探——兼论虎岩画的族属》，《北方文物》2003 年第 2 期。
③ 于省吾：《甲骨文字诂林》，第 1644—1645 页。
④ 戴家祥：《金文大字典》，第 341 页。有学者释为方国名。
⑤ 于省吾：《甲骨文字诂林》，第 1644—1645 页。
⑥ 戴家祥：《金文大字典》，第 338—339 页。
⑦ 王鸿儒：《夜郎之谜》，北岳文艺出版社 2007 年版，第 224 页。

为另一证据。该甲骨文学者释读为歔。罗振玉认为，此字"从艸虘声，虘即且"；其他各家见解各异。《甲骨文字诂林》"按：此乃'虘'之繁体，均为方国名"。① 从艸虘声是对的，但说"虘即且"就有问题了。因为虘与且两字形、义从本义言差别甚远。至于说歔是虘的繁体，还需要探究。

歔从艸，正揭示了虎之生活的地方，与上文阐述之甲骨文 ☒ 相一致，而先民曾于林中猎虎、祀虎，这些活动表明先民认为虎为林中之王。尤其是林中祀虎仪式的举行，清晰地展示了先民的原始思维与逻辑。那么，歔的本义应为林中祀虎巫仪——祀虎生殖巫仪。从甲骨文 ☒、☒ 字形看，这一巫仪规模较大，理由是甲骨文之 ☒ "两只手"——意味着多位巫师共同举行或参加，更或者与湘西土家族茅古斯那样，为一种群体性示雄舞蹈。

由 ☒ 而 ☒、或而 ☒，记载了先民对部族人丁繁衍的强烈渴望，而其实现是通过祀虎这一仪式，借助模仿虎的某些动作来实现的，是典型的虎神崇拜的反映。

虎而为虎神已成为先民习俗的重要内容。诸如渔猎、战争等方面都有反映。渔猎方面的从虎或从虍甲骨文如 ☒、☒ 等。

甲骨文 ☒ 又写如 ☒，有学者释读为 ☒，绝大部分学者释读为"诡"，据卜辞释义为地名。陈梦家、李孝定释读为 ☒，释其义为"白虎"。而有学者不认同这两种观点，说"卜辞为地名，其地盛产兕，均与猎兕有关"。② 就字形看，应释读为 ☒，与甲骨文 ☒ 应为异体字，即古"献"字，应较 ☒ 出现早。如果据卜辞释义其与猎兕有关，则是借助虎神之神威以达成愿望，那么，此甲骨文记载的就是狩猎中的虎神崇拜。至于祭品，一如 ☒ 字所反映。

再看甲骨文 ☒，学者释读为虞。不少学者释为古"鱼"字，从虍鱼声，而《甲骨文字诂林》反对此说。③ 金文有 ☒，写如图12.4所示，学者释义为国名。④ 从金比较，此甲骨文从虍从鱼没有疑问，其本义不必如学者所释。从金文看，这是一个近水部落——或者是接受虎崇拜的部族，或者是迁徙至某条河流附近居住的虎图腾部族的一支，他们为捕获更多的鱼资源而举行了祀虎仪式，祭品就是鱼类这一日常所食。

图 12.4

战争方面的虎神崇拜反映于金文 ☒，学者释读为虥。此字见

① 于省吾：《甲骨文字诂林》，第1645页。
② 于省吾：《甲骨文字诂林》，第1629—1630页。
③ 于省吾：《甲骨文字诂林》，第1757页。
④ 戴家祥：《金文大字典》，2053页。

"伯农鼎'㽅戈虢胄'"，学者释为"皋字，谓以虎皮包甲。虢胄即甲胄也"。①

据甲骨文、金文之分析，虎曾一度成为先民的灾难与噩梦，为此先民曾与之抗争过，但最终先民采取了温和的方式以解决与虎之间的关系。先民与虎之间的关系演变可清晰表示出来：惧虎──→猎虎──→祀虎，而虎崇拜祭祀仪式就成为先民生活与生产中不可或缺的一部分，在历史当下扮演着非常重要的角色（据考古挖掘与学者研究，青铜器展示的虎崇拜在夏朝就已存在；如果结合世界各地岩画，这一崇拜当更早），并成为"戏"的源头。

四、"戏"之丰富与早期形态──祀虎巫仪上的执戈之舞

戯，金文写如戱、戱、虘。从字形看，戯从虎从"豆"从戈，因甲骨文有虓、虍，则戯当从虓从"豆"，或如《说文》云"从戈虘声"。那么，就出现了三个疑问：一是"豆"的加入，使"戯"发生了什么变化？二是"戈"的出现，是使"戯"具有了何种意义？三是在这两个疑问下，"戯"的结构是从虓从"豆"，还是从戈虘声？换言之，其演变与形态如何？要回答这些疑问，还需从金文及先秦文献出发。

1. 先来看戯之"豆"

《金文大字典》提供的戏之金文异体字较少，而《古籀汇编》中所收29种"戏"之金文为寻求答案提供了信息。在这29个金文"戏"中，有一字形写如虘。从字形看，为半包围结构，外面为"虎"字形，内部为左右结构之左"豆"（很清晰）右"戈"，这类字形《古籀汇编》有14种（其中有将"戈"写得很小而紧靠在半包围，亦为半包围结构的异形，较例字"戏"古朴）。②"豆"，甲骨文、金文具有之，"古食肉器也"③──从殷铭文（如图12.5所示）看，此说颇有见地。那么，此字当是以肉祭祀虎，这非常符合虎之肉食性特征。

研究亦证明，祀虎巫仪出现了专门的祭器"豆"。学者认为这是商周时期的日常盛食器具，而后转化为礼器的。"豆在商代青铜器中是罕见的品种。它出现在商代晚期，盛行于春秋战国，是一种专备盛放腌菜、肉酱等调味品的器皿。它也是礼器，常以偶数组合使用……在周代已普遍使用"。④还有学者认为，"豆"在殷商前期未见于

① 戴家祥：《金文大字典》，5134页。
② 见徐文镜《古籀汇编》十二下二十八之29种"戏"字形。
③ 《古籀汇编》五上二十五。《甲骨文字诂林》据卜辞释义为地名或人名，见该书第2769页。
④ 熊也：《中国青铜器概览》，巴蜀书社2000年版，第109页。

青铜器。① 在西周早期的主食器中，也不多见，到春秋早期"豆"才成为普遍使用的食器。② 之所以出现这种情况，原因可能是其新出现且稀有，故方显贵重而用于祭祀——可能成为专门的祀虎祭器。而到春秋之时普遍用于食器，再结合春秋之《诗经》、《论语》及战国之《庄子》等文献中的"戲"基本上没有祀虎意义，只能说明"豆"不再用于祀虎巫仪，而成为其他祭祀仪式上的礼器——"戲"这一祀虎巫术仪式至迟在孔子时代已被废弃。那么，基本可以肯定：在西周时期，用"豆"于祀虎仪式已成为常态。由戲而为礼，不在于祀虎仪式，而在于对祀虎仪式的升华。

图 12.5

2. 再来看戲之"戈"

就戲之字形出发，从"豆"、"犬"看，祀虎之牺牲均为肉类，这与其他祀虎舞蹈区别不大；而该祀虎舞蹈最大的不同就是"戈"，而且是由虍演变而来的"戈"——含有强烈的猎杀之暴力与血腥意味。该如何解释这一现象？或者概括而言之，虎成为祭祀的对象后，原来猎虎之戈就转变为以之作为道具进行表演以祀虎、媚虎。这一解释基本可通，但祀虎舞蹈中"戈"的从和而来？有何作用？

据考古成果，戈在新石器时代的龙山文化即以玉器形态出现，③ 在夏代沿用，④ 到商朝"戈是车战的基本格斗武器。商代车战已有相当的规模，因此戈已被大量使用，如殷墟妇好墓出土的随葬兵器中有 2/3 以上（91 件）是铜戈，而在殷墟西区聚葬地出土的青铜兵器中，戈也约占 2/3"；⑤ 而在周代，戈亦属于"车兵"之"五兵"（即弓矢、戈、矛、殳、戟，共为一组配合使用）主战兵器之一。由此可知，戈最初为先民自卫武器，进而为搏杀武器，到商、周两朝成为其最精锐部队即战车部队的基本的或主战武器之一。这可解释周代傩仪中执戈的来由。原来，商、周人是将疫疠当做生死之敌来对待的，并且用自己最熟悉的武器来与之搏斗。

而祀虎巫仪上执戈为何？戈，在上古先民眼中，当时非常锋利的且经常使用的武器，因此，无论是自卫，还是用于军事，其中当有简单的或基本的攻击动作。甲骨文中从戈之字甚多，其中有一字可能就是执戈攻击动作的反映。该甲骨文写如，学

① 杜廼松：《古代青铜器》，文物出版社 2005 年版，第 176 页。
② 杜廼松：《古代青铜器》，第 178—179 页。
③ 典石：《中国玉器时代》，山西人民出版社 1991 年版，第 10 页。
④ 李朝远：《中国青铜器》，五洲传播出版社 2004 年版，第 2 页。
⑤ 杨胜勇：《中国远古暨三代军事史》，人民出版社 1994 年版，第 57—58 页。

界释读为娥，从女从戈，释义为"役"，但也有认为从女从弋，古"妇"字，妇官也。① 从女从戈，所说甚当，但两者所释并非本义，其本义应为女子执戈。女子执戈所为何事？从商代甲骨文反映商王武丁之妻妇好率军打仗事看，那时有女兵参与作战，此甲骨文或许就是女子执戈操练的反映。这姑为一说。

而更为接近实际的本义可能是执戈以舞，甲骨文多有反映。如䖘（又写如䖘），学者释读为㜘，李孝定认为从女从戌，"卜辞为祭祀之对象"。② 如诸家所说成立，则此祭祀对象当为部落女神，且是狩猎女神；又因从户，则此祭祀当在户内举行。按照周礼堂、室巫仪目的与对象不同，䖘之祭祀当在户内之"堂"举行。不妨进一步推想：该女性对象能被部落作为女神看待，一定是曾经执戈保卫了该部落成员，而对部落成员造成威胁的除了战争之外，最大的可能就是虎患之类的袭杀。如此，则此祭祀当是模仿狩猎女神执戈而舞——其中自然少不了模拟女神执戈猎杀兽类之动作。

再如䖘，学者释读为娥，据卜辞释义为"女字"。③ 其实，与䖘相较，两者非常相似，此甲骨文当从女从戈，另一部件"▽"或许为"户"的省写，或为祭坛，更可能是"天"或"天帝"——因为甲骨文中有写如"▽"的甲骨文"帝"。那么，此甲骨文的本义当为女子执戈而舞，以祭祀某种神灵。该观点有甲骨文䖘（或写如䖘），可为发明。此甲骨文学者释读为馘、献，释义各有不同，或为击（踝），或为投献（战败举戈投降之意）等。而严一萍先生的看法值得思考，认为与本为一字。而学者所引甲骨卜辞、金文可为证据，今略举几例以见之：④

甲骨文例子：

①贞䖘以有取。贞䖘弗其以有取。
②辛巳卜王勿䖘。

金文例子：

③即䖘于上下帝。
④方蛮亡不䖘见。

甲骨文示例句读应分别为"贞：䖘，有取。贞：䖘，弗以有取"、"辛巳，卜：

① 于省吾：《甲骨文字诂林》，第511—512页。
② 于省吾：《甲骨文字诂林》，第512页。
③ 于省吾：《甲骨文字诂林》，第512页。
④ 于省吾：《甲骨文字诂林》，第424页。

王勿﹇?﹈"，例①贞（即问）的对象为﹇?﹈，出现两种相反的结果；例②"王勿﹇?﹈"，显然是警告王不要"﹇?﹈"。金文两个例句读分别为"即﹇?﹈于上，下帝"、"方、蛮亡，不﹇?﹈见"，例③下帝，即降神（帝）——此句即举行﹇?﹈仪式以祀帝；例④之亡，当通"盟"，① 此句可释为"方、蛮结盟，不举行仪式"——此仪式为商周领地北方特有的巫仪。如果﹇?﹈释义为投降，则与例①矛盾；又因甲骨文有"降"字，则例②之﹇?﹈不能释义为投降，且与金文示例亦不通。就内容看，这四例都与祭祀有关，与﹇?﹈或早期的﹇?﹈可相互发明。先民使用戈来解决，一定是遇到非常严重的事情。先民驱除灾难之前，执戈祭祀于部落女神或类似天帝的神灵之前，一是为了获得神灵的庇佑，一是使所执之戈得到神力的加持，使戈更锋利、灵异以顺利猎杀目标。那么，为达到诉求，在这一祭祀仪式上戈就显得非常重要——不仅有象神之舞，还有女性（当为女巫）执戈以舞。这当是夏商或之前的执戈之舞，祭祀对象或为女神祇，或为在此仪式上祭祀天帝。

据此，祀虎执戈之舞所执之戈质地为何——青铜或玉器？戏仪所执之戈乃由原始狩猎武器转变而来，这一道具本身蕴含着暴力与血腥，于虎为大不敬。该如何解释这一反常现象？据学者研究，殷商玉戈无使用痕迹，某些大型玉戈的边棱极薄，"这些显然非实用的兵器，推测可能做仪仗用"。② 该学者将殷商出土的玉器分为七大类，其中有礼器类、仪仗类等，结合新石器时代玉虎头与甲骨文虎崇拜的盛行，不适用于生活或生产的玉戈亦当视为礼器之一。如此，祀虎执戈之舞才能得到圆满的解释。

或者可以这样理解：戈在殷商的使用出现了分化——玉戈用于媚虎，青铜戈用于军事。当然，不排除殷商祀虎巫仪中使用青铜执戈的情况——这有两种解释：一是作为玉戈的替代；二是获得虎神的加持与庇护，从而增加战胜敌方，保全自己的几率，这是后世常用的巫术。

以青铜戈替代玉戈而舞，先秦文献有明确记载：

> 司干掌舞器。……释曰：……言司干者，周尚武，故以干为职首。……若然，干与戈相配，不言戈者，下文云："祭祀，授舞器"，则所授者授干与羽籥也。按《司戈盾》亦云："祭祀，授旅贲殳，故士戈盾，授武者兵。"云武者兵，惟谓戈……《司兵》云"祭祀授武者兵"，……谓授《大舞》之舞。③

① 汉语大字典编辑委员会：《汉语大字典（八卷本）》，四川辞书出版社 1986 年版，第 279 页。
② 中国社会科学院考古研究所：《殷墟玉器》，文物出版社 1982 年版，第 12 页。
③ 《十三经注疏·周礼注疏》，第 745 页。

这种舞蹈由殷商承袭而来。《殷契粹编》所收甲骨卜辞，就载有这类干戚之舞。①

而使武器获得神灵的加持，亦有甲骨文为证，如"䖒"。学者释之为"象以戈搏虎之意。典籍多借暴字为之"，在卜辞中为方国名。②笔者认为，其本义不是执戈搏虎，因为甲骨文已有虓等搏虎之字。此字从虎从戈，还从止——这是解决问题的关键。止，《说文》：以止为足，与虓相较，学者很容易将其视为异体字。从止甲骨文较多，如走、徒、归等，脚部形状非常突出，可以判断：止的出现，强调的是脚部动作；结合䖒之字形，徒步执戈非为猎虎，而是祀虎——止，展示的是执戈者腾挪闪跃。

金文亦有证，即盨，金文写如𥂵。《金文大字典》云，此字"字书不载，疑为戏之繁饰，用于器物铭文，故加皿"。③此姑为一说。其实，此金文与戯表示两种不同的巫术仪式：戯表示祀虎以肉；而盨之从皿，表示祀虎牺牲就不限于肉食，凡日常所食均可为牲。前者祀虎以其习性，当为早期祀虎仪式，后者祀虎以祭者之所有，为后期祀虎仪式——两金文出现时间有先后之分。值得注意的是，盨的出现，表明祀虎舞蹈由古朴、狞厉等向着温和而简单的巫仪转变。

执戈之舞，虓之于戯，在先民巫仪中具有了与戯同样的功用，这从金文裵构形可以看出。此金文见于扶风庄白村新出土的戉方鼎铭文中。裘锡圭认为，裵应为"襮"；袿是衿、襟的古体字，"方鼎铭的'朱襮袿'应该是指以黼纹装饰的有丹朱纯缘的下连于衿的斜领。'玄衣朱襮袿'就是有这种斜领的玄色上衣"。④戴家祥等认为，此字为虢的异体字。阮元说，"朱虢即朱鞹，虢鞹两字古通用。鞹者革也"。⑤且不论诸家释读与释义是否恰当，仅从虎在先民生活中扮演的角色与地位可推知此金文本义。裵，从虓从衣，从构形看，虓为衣服之图案；盨之从戯从皿，则戯为器物之装饰——器物之繁饰不论，两相比较，则虎之崇拜已外化为先民重要的习俗。先民祀虎，无外乎消灾解难，或者获得虎的某种神力以达到自己的诉求。衣服、器皿等上使用虓或戯之图案，即为先民祀虎仪式的外化——按照先民巫术逻辑，此图案即为动态的祀虎仪式，从而获得虎的佑护。这种情况在殷商青铜器铭纹中多有反映。早商铜器铭纹中就有虎纹，⑥中晚期铜器上亦多如是。

① 习云太：《中国武术史》，人民体育出版社1985年版，第22—24页。
② 于省吾：《甲骨文字诂林》，第529页。
③ 戴家祥：《金文大字典》，第1933页。
④ 于省吾：《甲骨文字诂林》，第1624—1625页。
⑤ 戴家祥：《金文大字典》，第4072页。
⑥ 熊也：《中国青铜器概览》，巴蜀书社2000年版，第45页。

戈出现之后，先民猎虎具有了依仗。但在虎崇拜环境下，原来侍奉祖先神祇或天帝的执戈之舞，就转而在祀虎仪式上扮演——虎就置换了部族女神或天帝（甚至与天帝一起祭祀）。执戈之舞，不是为了猎虎，而是为了使戈获得虎的神力以猎杀其他兽类或击杀敌人，或者逐疫驱鬼等。这就解释了为何周代方相氏傩驱要"执戈"的原因。

如此，原本象虎而舞之戲（虍），在引入"戈"后就变成了"虢"，又因为豆的祭器的加入而最终产生了"戲"。那么，戲之祀虎仪式演变过程即可勾勒如下：

虤——→虢（猎虎行为）——→虍（有各种牺牲而含各种目的象虎而舞）——→（𠂤或𧆞、𧆢）——→虞——→虢（或释读为戲。执戈而舞）——→戱（跣足执戈而舞）——→戯（象虎执戈而舞）｜——→戯、戱（巫仪民俗化、静态化）

这一链条揭示了戲的源头与演变过程。一是祭祀对象的置换，即由祭祀神祇、天帝到祭祀虎。二是由单纯的象虎而舞到执戈之舞的引入——这个时间不会早于夏代。三是戲当从从豆，进而从虍从戈从豆，而不必如许慎所云。

据上，"戲"之初文应是象虎之舞，也是其本义；戈、豆进入祀虎仪式，丰富了这一本义，演变为象虎执戈而舞之"戲"。它不仅是虎图腾崇拜在文字上的反映或者是先民虎崇拜的具象，更是先民众多巫仪之一。这一象虎执戈舞蹈仪式有祭品与祭器，有主持者，有装扮，有道具，有舞蹈，甚至有声音或语言（咒语），有明显的目的——或禳灾，或避难，或纳祥，求祈子等。这一巫仪表面上看是媚虎，但虎是威猛而狞厉的，且所执之戈非为虎而为驱赶或消灭之对象。可以想见，这样的舞蹈一定古朴、粗犷、彪悍或狞厉，更或者有虎之暴力的张扬，场面当不小。故戲之巫仪的本质是借助虎之神威、戈之武力以恐吓、威胁，这就使得祀虎巫仪"戲"具有了"方相傩"的意义——可称之为"虎傩"，而从其他巫仪中独立出来。可以说，虎崇拜的产生及象虎而舞的出现，进而演变为祀虎执戈之舞之早期戏之"扮演"形态，极具戏剧史意义——为中国戏剧史向着（以歌舞）"演故事"演进提供了契机。

第二节 "明河"之成："戏"之（以歌舞）"演故事"

"戏"之发生的历史逻辑显示，虎崇拜的产生及象虎而舞的出现，进而演变为祀虎执戈之舞之"扮演"，极具戏剧史意义——为中国戏剧史向着（以歌舞）"演故事"演进提供了契机。那么，这一契机是如何实现的？换言之，祀虎巫仪是如何演变为（以歌舞）演故事形态的？这一进程的结果形成了传统戏剧形态，但这是否意味着潜流真正意义上的消失？解决这些问题，对于重新审视中国"戏剧"观及戏剧

史体系具有重要作用。

一、"戏"之（以歌舞）演故事

1. "戲"的分化与引申：由执戈之舞而角力而戏谑

"戏"而"戏剧"的进程，其实就是向着（以歌舞）演故事的进程，它反映出从"潜流"到"明河"演进的历史逻辑。这一逻辑离不开"戲"的分化。戲之祀虎仪式的开始分化始于何时，尚无确凿的文献记载。目前掌握的此方面的文献多见于春秋战国。兹略举几例以分析：

① 子玉使鬬勃请战，曰："请与君之士戏，君冯轼而观之，得臣与寓目焉。（《左传·僖公二十八年》）
② 少室周为赵简子之右，闻牛谈有力，请与之戏。昭注："戏，角力也。"①
③ 子曰："二三子，偃之言是也，前言戏之耳。"（《论语·阳货》）
④ 宽兮绰兮，猗重较兮。善戏谑兮，不为虐兮。（《诗经·卫风·淇奥》）
⑤ 智襄子戏韩康子而侮段规。（《国语·晋语九》）
⑥ 幽灭于戏。（《国语·鲁语上》）
⑦ 基比施，辨贤罢，文武之道同伏戏。（《荀子·成相》）

（1）从祀虎扮演（嬉戏）到角力。例②中的戏，韦召注曰"戏，角力也"，是目前所见到的比较清晰的角力文献。这是戲之巫仪的彻底世俗化——完全脱去了巫术性质。这一文献也印证了戲之祀虎舞蹈为媚虎，而非猎虎之祭仪——这是后世角力之戏的源头。

战国角力之戏的实例，考古有力证。1979 年湖北江陵市凤凰山发掘的一座战国秦代墓葬出土有一木篦，上有一副漆绘人物画像，如图 12.6 所示："圆拱形木篦上绘有三人，上身赤裸，下穿短裤，腰系长带。图右二人正奋力扑向对方，图左一人侧身而立，前伸双臂，在注视着竞技的进行，又好像在观察他们进行训练。"②

文献表明，戲之巫仪有两种形式：一是动态的，即举行的祀虎仪式；二是静态的，即各种青铜器虎形状或者青铜器、服饰以及其他物品上出现的虎纹。这两者都具有通过媚虎的巫仪达到禳灾驱邪以求庇护的目的。而戲之祀虎仪式的分化与引申包含两方面：一是仪式本身的分化，二是在仪式分化的基础上其本义的引申。以传统戏剧形态审视，戲之巫仪的分化指在历时性当下祀虎仪式的分化——其中的一支向世俗扮

① 《国语》，商务印书馆 1935 年版，第 177 页。
② 萧亢达：《汉代乐舞百戏艺术研究》，文物出版社 2010 年版，第 321 页。图片采自该书页。

演演进，因静态仪式内化为民俗事项而不能演化为世俗扮演或表演。

东周时期，戏之祀虎仪式分化为世俗角力不可能突兀出现，有一个历史演进过程。目前尚未发现有关这一演进过程的文献表述，学界的研究成果亦未见论述者——戏之祀虎仪式世俗化链条中断了。可以肯定的是，角力出现在东周甚至成为流行的娱乐形式，一定在西周或更早时代产生。尽管没有相关研究成果，但甲骨文或金文或许可以将这一链条链接起来。

首先来看甲骨文"斗"字，写如👥。许慎释义为，"两士相对，兵仗在后，象斗之形"。段玉裁、罗振玉反对此说，认为"卜辞斗字皆象二人相搏无兵仗"。① 另有学者据《殷墟书契编》（前二、九、三）卜辞"卜贞，臣在斗"，认为"描述了奴隶相搏、相角斗的活动"。②

图 12.6

再来看甲骨文👤。学界认为"字不可识，其义不详"。③ 此字金文亦有之，有多种写法，代表性的金文写如👥、👥。④ 从字形看，两人相对，可理解为两人对舞。但因为殷商舞蹈有专门的巫职人员承担，故这两个金文上有别解。其左边字形两人手置于胸前，似有动作；右边则两人手臂前伸，似在蓄力相拒。

最后看金文👥。⑤ 此金文中左边之人伸手欲抓对方，右边之人则双退双手张开似在躲闪。

与斗字比较看，三者字形基本相同，反映的就是这种相角斗的史实。那么，祀虎仪式上是否有这种角力扮演？这要在甲骨文从虎之字中寻找答案。

如虤，甲骨文写如👥、👥。此字释义颇为争议。罗振玉认为，此字表示老虎发怒，李孝定从此说。而段君认为此字意为两虎发怒将争斗之状，商承祚认同此说。这两种观点都将该甲骨文释为"虤"。其他各家虽不同意这两种观点，但在甲骨文释读

① 汉语大字典编辑委员会：《汉语大字典（八卷本）》，四川辞书出版社 1986 年版，第 4515 页。
② 习云太：《中国武术史》，人民体育出版社 1985 年版，第 12 页。
③ 于省吾：《甲骨文字诂林》，第 192 页。
④ 图片采自王心怡《商周图形文字编》，文物出版社 2007 年版，第 100 页。
⑤ 图片采自王心怡《商周图形文字编》，第 99 页。

上，与前者同。而于省吾先生有别解，认为"字从⿱⺊兀，不从'虎'，不得释作'虝'。卜辞用为地名"。① 此说甚当。从字形看，当为两位象虎者正在嬉戏，很大可能是模仿虎的日常动作在巫祭上表现的一种仪式性双人嬉戏舞蹈。这一观点可在其他甲骨文中得到反映。如㵸，甲骨文写如𦣝。学者据卜辞释义为地名。② 金文有"滹"字，从水从虎，金文中或作宫室名，或作壶名，或作人名。③ 从释读看，从虎之说不当，亦当从人，且又从水，如此，其本义非各家据卜辞所释义，而是表示先民与河流附近举行的祀虎仪式，其舞蹈与㪟同。

那么，戯之祀虎仪式分化为世俗角力之扮演当始于殷商时期。从图腾崇拜看，戯之祀虎仪式上，巫师象虎嬉戏（搏斗或角力）——头戴虎头面具，身体或许绘有虎纹，模仿虎的扑打或撕咬等肢体动作。这巫祭扮演可能在其出现不久就已分化为世俗角力扮演形态。那么，这种巫祭形态当早于祀虎巫祭上的执戈之舞，其分化为世俗形态的时间亦早于祀虎执戈之舞，至迟在夏末商初即已分化。

（2）从角力到执兵（戈）之舞。从祀虎执戈以舞蹈到世俗执戈之舞，在西周文献中难以寻找，不过，例①文献提供了比较可靠的信息。

例①为《春秋左传》所记。意为楚国令尹子玉，将与晋国交战，就派鬬勃领军挑战晋军，因而对晋文公说了上面的话。那么，文献所云之"戯"即以兵器生死搏斗之意。因称双方士兵之搏斗为"与君之士戏"，则原本戯之象虎执戈而舞就演变为世俗之双方执兵搏斗——当是戯之巫仪世俗化的体现。这一世俗化的戯仪在内涵上已经扩大，即戯之仪式不仅仅作为世俗中双方执戈对舞这样简单，而用于诸侯之间相互征伐时双方军队的交战。据此，反观戯之祀虎巫仪形态，就可知当存在象虎双方执戈搏斗的情形。汉代文献如《史记》文献释"戯"为大将之旗、④《说文》释为三军之偏，均为执戈而斗的引申，是春秋时期戯之祀虎巫仪世俗化的最佳注脚。而例⑥释为地名、例⑦释为人名，尤其是金文释为地名，都是戯之祀虎仪式世俗化的静态表现。

上文所引文献显示，夏商有执戈羽祭仪式，这至少表明，殷商时期执戈而舞是巫祭上的一个环节——殷商有不少执戈之金文。⑤ 考虑到戯出现在西周，且在西周即已世俗化，则巫祭执戈之舞演化为世俗之舞的时间，至迟当在殷商晚期。

（3）"戏谑"形态。例③之"戏"，玩笑；例④之"戏"与"谑"构成"戏谑"

① 于省吾：《甲骨文字诂林》，第 184 页。
② 于省吾：《甲骨文字诂林》，第 1296—1297 页。
③ 戴家祥：《金文大字典》，第 2516 页。
④ 戴家祥：《金文大字典》，第 1932 页。标点为笔者所点。
⑤ 戈，用于战争，亦用于巫祭，从现实需要出发，执戈之舞首先用于现实，而后用于巫祭，两者于史演进并行不悖。但作为戯之巫祭的分化，还是有其自身的轨迹，与纯粹的执戈讲武不同。

一词,说笑话,开玩笑。从这两例看,至迟在春秋时期,祀虎仪式已分化为世俗的"说笑"。《诗经·淇奥》歌颂的是一位胸襟旷达的君子,用"善戏谑兮,不为虐兮"来赞美这位君子的美德——说笑而不伤人;孔子"二三子,偃之言是也,前言戏之耳",也是如此。为何不能伤人?因为祀虎仪式在先民眼中是很神圣的,即使演化为世俗的"戏谑",巫仪的神性仍有遗存。因此,善戏或善戏谑成为评判君子美德的一个重要标志。这种情形成为后世玩笑的一个标尺。如汉代徐幹《中论·法象》:"君子口无戏谑之言,言必有防;身无戏谑之行,行必有检。"例④载即是。而例③则载之凿凿:

> 子之武城,闻弦歌之声。
> 夫子莞尔而笑,曰:"割鸡焉用牛刀?"
> 子游对曰:"昔者偃也闻诸夫子曰:'君子学道则爱人,小人学道则易使也。'"
> 子曰:"二三子!偃之言是也。前言戏之耳。"(《论语·第十七章·阳货篇》)

此戏谑双方为孔子与言偃师徒两人,讨论的是治理武城的方法问题。孔子意为治理武城这样的小地方不需要用礼乐——"割鸡焉用牛刀?",本为一句戏谑之语,而言偃则用孔子的话来回答孔子,孔子只好说"前言戏耳"。从记载看,戏谑有双方,围绕一个随机性主题,双方相互"诘难",最后以"不为虐"做结。这只是孔子师徒日常生活的一个例子,但结合卫风《淇奥》,就不能简单地视之为生活形态。

例③、例④两例,前者"戏"释为"玩笑",后者释为"戏弄、戏耍",这说明战国时期,戏之戏谑亦演变为日常行为与用语,神圣性完全褪去。

不妨做一推论。在戏谑成为常态之前,则祀虎巫仪有一支演进为世俗的扮演形态——"戏谑"。《淇奥》云君子戏谑而"不为虐",则表明西周晚期之前戏之祀虎巫仪以发生了变化,即不仅有象虎执戈以舞,可能还有象虎双方相互"诘难"甚至有语言暴力即"为虐",还有"戏谑之行"的扮演——这是祀虎巫仪的简单化。例④之"善戏谑"当从"为虐"一支演进而来。从这两例看,这一形态成为春秋时期的生活常态或习俗事项,而戏谑不可能突兀出现并成为习俗之一部,"戏谑"之前使用了"善"字,表明春秋早期存在着戏谑这种风尚。

从这两例可知,戏谑一定有双方,有言语、行为上的往来。而其以戏谑形容谦谦君子,表明祀虎巫仪在民间世俗化的程度与影响。这是至今所见到的较早的关于戯之巫仪世俗化形态。至于例⑤则反映了戏谑之"谑",是戏谑世俗化的另一种形态体现。

而世俗扮演形态的"戏谑",当源自祀虎执戈之舞仪式上巫师双方语言、行为上的相互"交流"——或许带有调笑的成分,很可能源于以生殖(祈子)为目的的祀虎仪式。湖南茅古斯之示雄以及贵州撮泰吉之交媾环节,都带有类似调笑的性质与特征。考虑到这种风尚从祀虎巫仪演化而来的时间段,则这种风尚至迟在西周晚期即出现。

从现有先秦文献看,戯的引申义有军队旗帜、三军之偏、双方战争以及军人角力等,均与军队关系甚密。据此可知,戯之执戈而舞仪式曾用于祈求虎神的庇护,很可能是殷商时期军队中专门的祭祀之舞。西周之时,其祭祀性质淡化而逐渐演变为世俗形态的各种"扮演",引申义亦随之产生。前文所引周代司干掌干戚之舞就是明证。如此,则战国之前,戯的演化形态如图12.7所示。

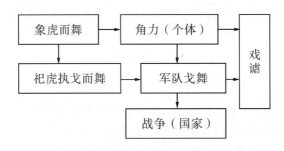

图12.7　戯的演化形态

据此可知,戯之本义的消失有一个过程,从《诗经·淇奥》之"戯"看,其消失的时间在商末西周初期,甚至更早——因为金文之戯多释为地名。

(4)戯本义消失的原因。其一,与繁盛的巫舞及其职能有关系。在戯出现之前,巫舞就已成为先民解决生活与生产难题的主要方式,具有不可替代性。其二,商周各自有自己的图腾崇拜对象与祖先神,且周代有方相傩,故无需求助虎神。其三,商周生产力较前代发达,尤其是青铜武器的出现,使得时人有信心凭此以巫术形式来抵抗各种灾疫。其四,随着人口的增加,生活条件的改善,先民智与力得到加强,抵抗类似虎患或其他灾难的能力也得到提高。因此,戯之祀虎执戈之舞,可能在商代中晚期青铜戈成为主战武器时,就少有举行。

这一结论从金文中"戯"释为地名可知。戯,释为地名,[①] 折射出一个极为重要

[①] 《春秋·襄公九年》:"十有二月己亥,同盟于戏。"杜预:戏,郑地也。《史记·秦始皇本纪》:"西至戏。"裴骃集解引苏林曰:"戏,邑名,在新丰东南三十里。"《汉语大字典》,第1414页。

的信息：郑（今河南内黄县北）、新丰（今陕西临潼县东）两地曾为举行祀虎仪式的圣地。既以戏命名，可见该地宜家宜居，人口兴旺，这需要一段时间，而金文从商代后期始流行，由此可知，以"戯"命名的两地可能在商代中期祀虎巫仪就淡出了先民的生活与生产，演变成诸多民俗事项，而戏之本义的引申亦于此期成为事实。

为清晰见，关于戯之祀虎仪式的分化时间及其扮演形态以如表12.1所示。

表12.1　戯之祀虎仪式的分化时间

祀虎形态	出现时间	世俗扮演	分化时间
象虎而舞	夏朝之前	角力	夏末商初
		戏谑	西周晚期
祀虎执戈而舞	夏商	世俗执戈之舞	殷商晚期

2. "戏"而"百戏"——从"戏谑"到"（以歌舞）演故事"

（1）"舞"与"戏"的相对独立。学界的共识是：中国戏剧始于远古歌舞，而戏尽管源于巫舞而具有其性质，这一巫祭舞蹈却于商中晚期就不具有祭祀的神圣性，甚至先秦时代的世俗之中类似角力或戏谑的扮演亦不多见；且戏之舞蹈只是远古巫舞的一支而已。这样一来，中国古典"戏剧"或"戏曲"的命名甚至内涵与"戯"就没有关系。这种推论显然与戏剧文献记载以及戏剧学术史相抵牾。

翻检已出版的中国戏剧史著述，即可看出中国戏剧史发展的历史逻辑链条：巫舞——优伶歌舞——宋金杂剧——永嘉杂剧（宋元戏文或南戏）——元杂剧——明清传奇。这一表达刻意回避了"戯"的因素，目的是表达由歌舞而来的戏剧之"自然"演变过程这一观点。笔者希望这一观点能够成立，但这只是一厢情愿。因为单纯的歌舞难以演变为戏剧，也不符合历史与现实的戏剧形态。

文献记载与目前学术研究成果显示，优伶歌舞与宋杂剧形态出入甚大，换言之，优伶歌舞不足以演化为宋杂剧形态；且从本义出发，戏的内涵与外延要远小于"舞"，中国古代舞台扮演形态不称为"舞剧"、"歌舞剧"而称为"戏剧"或"戏曲"。这两点表明，从上古巫舞演变为杂剧之间，有一个"戯"本义相区别的概念与形态演变的环节或时期，即存在着由歌舞——戏——杂剧演化的逻辑链条。那么，戏在此链条中就具有转折性的地位。

之所以有这样的判断，是基于战国及其之前，舞与戏在先民思维中是两种不同的概念与形态。戏剧史经常引用一则文献可为说明：

> 骊姬告优施曰："君既许我杀太子而立奚齐矣。吾难里克，奈何？"优施曰："我难里克，奈何！"……优施饮里克酒，中饮，优施起舞……（里克）夜半，召优施曰："曩而言戲乎？"①

文献清晰地反映了战国时期"舞"与"戲"的相对独立。舞的独立，是因为在中国古代被视为一项重要仪节，凡大典莫不舞，且"不舞不授器"，"既用器物和动作来模仿，自必有几分戏剧性"，"给予后世戏剧的影响已极为明显"。② 这一看法于后世戏剧意义观之，颇有道理，但与战国及其之前人们的看法相去甚远——"舞"是"舞"而不是"戲"，而战国之前的文献未见称"戲"为"舞"者，尤其在戲分化之后，"戲"内化为民间常用语，其世俗"扮演"形态只有雪泥鸿爪遗世。

（2）从"角力"到"角抵"——"戲"剧史形态的发轫。文献显示，在战国之前，戲区分于舞，已消退于民俗之中，于后世"戏剧"越来越远，在由歌舞向戏剧演进过程中，似乎难以承担大任。但分化为世俗"扮演"的戏之仪式仍有遗存，角力就是其一。

角力，于秦帝国又称角抵，尽管名称不同，而内涵未变。这一形态是战国戲之"角力"的承袭，流行于大秦帝国上下，具有了观赏性特征——"是时二世在甘泉，方作觳抵优俳之观"，取得了与"优俳"之歌舞同等的地位。③ 秦二世的肆乐之举，为中国古代戏剧史的书写添上了浓墨重彩的一笔。

（3）从"角抵"到"角抵戏"而"百戏"——"戲"剧史形态的丰富。汉承秦制，角抵盛行。不同于秦帝国的是，汉帝国始称"角抵"为"角抵戏"。学界反复征引的《汉书·武帝纪》中的一则文献可为说明："三年春，作角抵戏，三百里内皆（来）观。"

在角抵戏形态上，汉代较秦在内涵与外延上更加丰富多样。"秦时的'角抵戏'的内容和形式最早只是武戏，只是汉时百戏的起源，与汉时'百戏'有着较大的差异，它不是单一的艺术形式，而是混合了汉时各种杂乐和表演艺术技艺为一体的综合体，是对包含民间散乐、歌舞杂乐、杂技、角抵、幻术等音乐形式的总称"。④ 角抵戏的这种盛行与汉武帝的好大喜功不无关系：

> 于是大觳抵，出奇戏诸怪物，多聚观者，行赏赐，酒池肉林，令外国客遍观

① （战国）左丘明撰：《国语》，上海古籍出版社 2015 年版，第 188—189 页。
② 周贻白：《中国戏剧史长编》，上海书店出版社 2004 年版，第 10 页。
③ 易行、孙嘉镇校订：《史记》，线装书局，2006 年版，第 379 页。
④ 季伟：《汉代乐舞百戏概论》，中国文联出版社 2009 年版，第 164 页。

各仓库府藏之积，见汉之广大，倾骇之。及加其眩者之工，而觳抵奇戏岁增变，其盛亦兴，自此始。①

"角抵奇戏岁增变"一句说明两点：一是角抵戏成为了歌舞在内的诸多扮演或表演艺术形态的指称；二是这一指称的内涵与外延可无限扩大。所以，有学者说，"西汉是角抵戏扩大增广、走向繁盛的时代，不仅好大喜功的汉武帝，不少帝王如西汉宣帝、成帝，东汉明帝、顺帝等，都喜爱此类戏乐。中间虽经元帝、哀帝几度罢遣，然散而复聚，声势不减，一直传衍到魏晋南北朝。其名目亦种种不一"。② 这样，角抵戏自身不但获得了形态上空前的丰富，更成为社会娱乐的主流，从而享有绝对的艺术话语权。角抵戏的丰富，张衡《西京赋》称之为"百戏"，《后汉书·南匈奴列传》称为"角抵百戏"，均如《史记》所云"觳抵奇戏"义同。于是，优伶歌舞（视"歌舞"、"伎乐"为"戏"，汉代有文献记载）、杂技、幻术、角抵、斗兽与驯兽、象人之戏、俳优与谐戏、傀儡艺术，甚至来自域外的各种艺术等都被纳入了角抵戏之中。

（4）从"戏谑"而"俳优与谐戏"——"戏"剧史"（以歌舞）演故事"的凸显。汉代角抵概念外延的扩大与内涵的（甚至是无限的）扩容，是否具有戏剧史意义？于中国戏剧史何地位？不妨在历时性扮演环境下，根据学界研究成果，将汉代角抵百戏扮演形态列出，如表12.2所示，并简要分析。③

表12.2 汉代角抵百戏扮演形态

名称	扮演形态	备注
汉代歌舞	巾舞、鞞舞、拂舞、盘鼓舞、长袖舞、持兵器舞	文物资料中的汉代舞蹈
	翔鹭舞、羽舞、武舞、盘舞	中外各族歌舞

① 易行、孙嘉镇校订：《史记》，线装书局2006年版，第516页。
② 卜键：《从角抵到百戏——秦汉时期中国戏剧的艺术走向》，《徐州工程学院学报》2007年第5期。
③ 萧亢达：《汉代乐舞百戏艺术研究》，表中所列均出自该书，不注。

续上表

名称	扮演形态	备注
杂技艺术	倒立、柔术、逆行连倒、跳丸、剑、耍罇、乌获扛鼎与舞轮、旋盘、都卢寻橦、高絙、冲狭燕濯	文物资料中反映的汉代百戏艺术
幻术	鱼龙漫衍、易帽分形、吞刀吐火、画地成川、立兴云雾、自支解、自缚自解、钓鱼	
角抵艺术	徒手相搏、徒手对器械、器械相斗（以上狭义）；广义：汉武帝时期所谓"角抵奇戏"	
斗兽与驯兽		
象人之戏	乔装动物之戏，乔装各类神仙、人物戏（均带假面）	
俳优与谐戏	俳优，《汉书·霍光传》："击鼓歌唱做俳优"。	
傀儡艺术	表演歌舞	

一是俳优与谐戏。汉代"俳倡大致以调谑、滑稽、讽刺为主。并以此来博得主人和观赏者的笑颜。他们往往随侍主人左右，做即兴表演，随时供主人取乐"，其表演艺术首先要诙谐风趣，引人发笑；第二要善于模仿、扮演各种人物（如优孟衣冠），①"表演者的舞姿、杂技的动作仍然具有滑稽、戏谑的特点"。②

二是角抵戏（狭义的）。汉代著名的角抵戏为《东海黄公》，周贻白于《中国戏剧史发展纲要》中说："假令戏曲的必备条件，必须是从故事内容出发，然后构成剧本，再通过演员们所扮人物形象而表演出来，这才可以称为戏剧的话，那么《东海黄公》这项角抵戏，便应当成为中国戏剧形成一项独立艺术的开端。"③ 廖奔、刘彦君亦认为，"《东海黄公》具备了完成的故事情节"，"它的演出已经满足了戏剧最基本的要求：情节、演员、观众，成为中国戏剧史上首次见于记录的一场完整的初级戏剧表演。它的形式已经不再为仪式所局限，演出动机纯粹为了观众的审美娱乐，情节具备了一定的矛盾冲突，具有对立双方，发展脉络呈现出一定的节奏型，这些都表明，汉代优戏已经开始从百戏杂耍表演里超越出来，呈现出新鲜的风貌"。④

三是歌舞而"演故事"。歌舞是中国传统戏剧的主要特征之一。尤以长袖舞为最，"是广场、殿堂、庭院演出使用广泛的舞蹈。舞人有男有女。有单人舞、双人舞

① 萧亢达：《汉代乐舞百戏艺术研究》，第347—351页。
② 萧亢达：《汉代乐舞百戏艺术研究》，第348页、350页。
③ 周贻白：《中国戏曲发展史纲要》，上海古籍出版社1979年版，第14页。
④ 廖奔、刘彦君：《中国戏曲发展史》，陕西教育出版社2000年版，第61页。

和多人舞"，"有的与诸如诙谐逗趣，舞姿矫健舒展"，"古代的舞长袖，在我国现代舞蹈中除藏族外已不多见，但在传统的戏曲中却得到了继承和发展"。① 但这类歌舞不具备"演故事"意义。

歌舞中演故事见于汉代角抵百戏之歌舞小戏。有学者从对东汉墓葬出土的两座陶楼上的两幅彩画男女歌舞分析后指出："其一画一位裸脊男优追逐戏弄一位舞女，女子迅疾逃避、踏盘腾跃、长袖翻飞。另一图，两人位置颠倒过来，舞女呼天抢地、飞身相扑，男优则仓皇回顾、踉跄奔逃。很明显，这两幅图景展现了一个简单的人世故事，……其结构接近于《东海黄公》。……这显然是从世俗生活提出情节的歌舞小戏表演，当然其中吸收了盘舞的成分。与之相类，内蒙古和林格尔汉墓百戏壁画里有一副舞女扬袖奔逐、男优逃避的场面，……这些表演都带有角抵戏的痕迹，但却在矛盾对立面的设置方面有所演进：变男子相斗或人兽相斗为男女对立，这就为表现内容世俗化发展奠定了基础，同时又在表现手段上实现了歌舞与优戏的结合，开唐代《踏摇娘》、《苏中郎》一类歌舞小戏的滥觞，而成为宋以后成熟戏曲歌舞与滑稽念白表演综合运用的先祖。"据此，"汉代角抵百戏中有一类歌舞小戏，都展示了类似（笔者按，《东海黄公》）的戏剧情节"。②

四是象人之戏。由乐人戴假面装扮动物、人、神仙等扮演，"考古所获汉代文物图像资料表明，汉代的乔装动物戏，是由人妆扮成鱼虾、禽兽等形状进行表演的。从戏装的复杂，可以看出已经发展到了较高的水平"。③

五是幻术。尤其是幻术中的吞刀吐火，在后世传统戏剧扮演中得以继承，如《疯僧扫秦》中疯僧吐火捉拿秦桧一节即是。《钓鱼》这一幻术表演，"还一直流传至今，成为久享成名的《空竿钓鱼》节目"。④

六是杂技。其中对于扮演者身体训练，如杂技的各种基本功腰、腿、筋斗、顶等，尤其是对扮演者柔术的训练，均为后世传统戏剧艺人形体训练不可或缺的内容。而且这些杂剧技艺也成为后世传统戏剧舞台扮演内容之一。

七是傀儡艺术。傀儡戏在汉代比较繁荣，"根据文献记载，汉代的傀儡还只限于表演歌舞"，可见，无"演故事"之说；而学者谓傀儡戏演出完整的故事情节见于唐代。⑤

为醒目见，将上述分析以简表显示，如表12.3所示。

① 萧亢达：《汉代乐舞百戏艺术研究》，第330—331页。
② 廖奔、刘彦君：《中国戏曲发展史》，第61—62页。
③ 萧亢达：《汉代乐舞百戏艺术研究》，第344页。
④ 萧亢达：《汉代乐舞百戏艺术研究》，第313页。
⑤ 萧亢达：《汉代乐舞百戏艺术研究》，第354页、第355页。

表12.3　汉代百戏扮演形态

序号	名称	扮演形态	序号	名称	扮演形态
1	俳优与谐戏	即兴表演，扮演人物（具有舞姿、杂技等滑稽、戏谑特征）			
2	角抵戏	演故事	5	幻术	钓鱼（空竿钓鱼）
3	歌舞	歌舞，歌舞小戏（演故事）	6	杂技	动作扮演
4	象人之戏	戴假面装扮动物、人、神仙等扮演	7	傀儡戏	表演歌舞

此表所列七种扮演形态均为中国传统戏剧形态所具备，而构成"以歌舞演故事"特征的角抵百戏在1-3这三种形态中体现尤为突出。"俳优与谐戏"之即兴表演、扮演人物，亦有故事在其中；而角抵戏之演故事，是戏剧史意义上的演故事。这两种形态已经具备"以歌舞演故事"的特征——前者为"即兴"，而具有随机性；后者由巫祭扮演而来，为扮演"惯性"，这两种形态之扮演着并无主观编剧与导演意识，处于一种自然或自发状态。与这两种扮演形态相较，歌舞之小戏，是利用歌舞手段来演故事，或者将故事贯穿在歌舞之中，从而赋予歌舞以新的扮演形态与活力。如此，这是一种有意识的编剧与导演，蕴含着客观的积极而主动的创新因素。那么，中国传统戏剧"以歌舞演故事"形态特征的产生就呼之欲出，如图12.8所示。

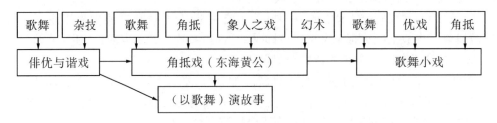

图12.8　中国传统戏剧"以歌舞演故事"形态特征的产生

杂技、象人之戏、幻术等均为广义的角抵戏，而优戏亦兼具歌舞职能，则中国传统戏剧"以歌舞演故事"就落在歌舞与角抵戏上。此图显示，"以歌舞演故事"的演进经历了三个阶段：一是歌舞与角抵戏共存——此图最上一层所示。没有两者的共存，就失去了两者结合的历史机遇与土壤。二是歌舞与角抵戏的融合——此图中间一层。周贻白说："角抵之戏，本为竞技性质，固无须要有故事的穿插，东海黄公之用为角抵，或即因为最后须扮为与虎争斗之状。由此一点，正可说明故事的表演，随在都可以插入，同时也可以看出，各项技艺，已借故事的情节，由单纯趋于综合。后世

戏剧，实发端于此。"① 周氏论断很符合戏剧史演进的史实。这说明了一点，即东海黄公这样比较成熟的演故事形态是后来才有的。那么，在其具备演故事特征之时或之前，一定存在着一个演故事的载体或扮演形态——从汉代百戏看与学界研究成果分析看，这个扮演形态绝不是汉代狭义的角抵戏。是歌舞吗？当然不是——因为先秦歌舞是不可能演变为演故事的。② 那么，就只有一个可能——是"俳优与谐戏"。

汉代"俳优与谐戏"由乐人扮演。"在表演形式方面，俳优往往善于模仿、扮演各种人物"，"从汉代画像石（砖）乐舞看，这些俳优还普遍兼长歌舞杂技，在汉代画像石（砖）乐舞百戏图中，长可看到在女舞人身旁有一上身袒裸、体形粗短、形象滑稽的侏儒在旁做插科打诨式的舞蹈表演"，③ 具备即兴表演、扮演人物的形态特征。模仿扮演各种人物，当具有演故事的特征，《史记·滑稽列传》之优孟衣冠即为力证。

歌舞为乐人扮演，但哪种乐人能具有扮演故事的可能？俳优。只有擅长调笑、模仿人物的俳优，才有可能在歌舞中插入故事或扮演人物故事。而场上"演故事"不始于汉代。据研究，"秦代以前的优戏表演，戏剧化程度并不强，主要是通过便捷戏谑的语言，运用谐音、夸张、归谬等手段处理谈论素材，使之产生诙谐滑稽的效果，逗人发笑"。④ 这显然是从传统成熟戏剧观来阐述先秦时期的扮演形态，尽管有失公允，但颇具启发意义。从优孟谏楚庄王葬马、优莫谏赵襄子饮酒、优旃谏秦始皇兴苑囿等看，故事情节非常突出。可惜，在一些戏剧史家眼中，这些具备后世戏剧意义上的扮演，被理解为"优孟、优莫、优旃都不是作为演员介入戏剧情境，而是作为显示生活的对话者介入社会事务的，'优'的这种价值实现体现了他在当时社会里的重要角色功能"。⑤ 此说不妥。一是该学者将优孟衣冠视为"与我们概念中的戏剧表演更为接近"的扮演，而优孟所为实如优莫所为无异，这未免自相矛盾；二是优的社会角色为艺人，其所作所为就是取悦人主，手段就是通过扮演，用"便捷戏谑的语言"达到目的。

学界认同优孟等艺人语言具有"戏谑"特征，而优孟为春秋楚国人，优莫为春秋末期人，优旃为秦始皇时期的人，那么，汉代俳优与谐戏中的故事扮演，当从春秋时期擅长"便捷戏谑的语言"之优人历经春秋、战国、秦代而来。如此，则汉代俳

① 周贻白：《中国戏剧史长编》，上海书店出版社 2004 年版，第 23 页。
② "舞蹈既在古代便被视作一项重要的仪节，故凡为大典，几莫不舞。……而无故事情节"。见周贻白《中国戏剧史长编》，第 10 页。王国维在《宋元戏曲考》中也有同样的论述。
③ 萧亢达：《汉代乐舞百戏艺术研究》，第 349 页、第 350 页。
④ 廖奔、刘彦君：《中国戏曲发展史》，第 45 页。
⑤ 廖奔、刘彦君：《中国戏曲发展史》，第 47 页。

优与谐戏中的故事扮演形态，与"戏"之分化为民俗事项"戏谑"在时间上（西周晚期）就链接起来。换言之，由祀虎巫祭分化为世俗扮演形态的"戏谑"，是汉代"俳优与戏谑"之演故事形态的远祖，更是中国传统戏剧形态"以歌舞演故事"的远祖，其始祖为"象虎而舞"。这不能视为是一种巧合。

至此，中国传统戏剧"以歌舞演故事"之"演故事"的源流与历史逻辑就清晰地呈现出来：

象虎而舞——戏谑（西周晚期）——优孟谏楚王葬马（春秋时期）——优莫谏赵襄子饮酒（春秋晚期）——优旃谏秦始皇兴苑囿（秦代）——俳优与谐戏（汉）——角抵戏（东海黄公，汉）——歌舞小戏（汉：有意识的真正意义上的歌舞演故事）

这就是此图所显示第三层所要揭示的结论。在这一演进链条中，戏谑处于核心地位——因优人本身擅长歌舞，其与歌舞的结合是一种自然状态，并没有什么特殊的动机所促成。那么，戏剧史上的"演故事"最早当始于世俗化的优人扮演的"戏谑"形态，而汉代角抵戏则为这种形态的发展提供了营养丰富的土壤。周贻白曾对汉代角抵百戏有过高度评价："在同一时期有许多不同的技艺集中起来各呈所长，在中国，这应当是一个新纪元。尤其是歌舞插入故事，在形式上，实已薄戏剧的营垒了。"①"以歌舞插入故事"，非优人"戏谑"不可承担，且其不可能突兀出现。尽管周氏未明确歌舞插入故事的扮演形态始于何种扮演载体，但其评价大体不差。

可以说，汉魏角抵戏的盛行，客观上为中国传统戏剧形态的成熟奠定了基础。细分一下，已具备如下特征：歌舞、妆扮、道具、演故事（如优孟衣冠）——不是常态，而中国传统戏剧形态的核心就是"以歌舞演故事"，角抵戏所缺的就是常态化的"演故事"。汉魏六朝的角抵戏尚未达到如此程度，但端倪已显露出来。这一情况到唐代才得以完成。任半塘认为："（唐戏弄之）'歌舞戏'，乃谓真正戏剧，而以歌舞为其主要伎艺者。非若王（国维）考所意识之'歌舞戏'，指未达真正戏剧之程度，不过于普通歌舞中，托为故事而已。"② 此说有暗合王国维先生戏曲观之嫌，但"歌舞中託故事"成为唐戏弄常态之看法，还是符合戏剧史事实的。从此，传统戏剧形态体系的演变遂沿着此路演进，并逐渐丰富而演变为一大舞台表演艺术体系。

二、"戏"之"潜流"延续与形态

"戲"由分化而演变为后世戏剧史的明河，并不意味着祀虎巫祭的真正消失，大

① 周贻白：《中国戏剧史长编》，上海书店出版社2004年版，第24页。
② 任半塘：《唐戏弄》第一册，上海古籍出版社1984年版，第232页。

量的研究成果及田野实践可为证。《山海经》所记诸多虎之异状，学者认为是四象守护神之一。①南阳汉画有"牛虎戏"图，具有辟邪作用；唐人樊绰《蛮书》有"巴氏祭其祖，击鼓而歌，白虎之后"的记载；宋辽金流行辟邪的虎纹枕等。虎崇拜几乎在中国各族都有遗存。如彝族、纳西族、傈僳族、拉祜族等崇拜黑虎，土家族、普米族、藏族等崇拜白虎。古今民间均有崇虎习俗，其目的涉及到诸多方面，如能镇邪消病、龙虎斗可致雨、祀虎祈子等；也有许多义虎的故事与传说以及虎典虎谚、虎画虎联、布老虎等。这表明，从祀虎巫仪产生后，民间崇虎仪式（无论是动态的，还是静态的）都未曾间断过。②

这一潜流形态如何？先看《聊斋志异·跳神》中所记：

> 满洲妇女，奉事尤虔。小有疑，必以决。时严妆，骑假虎、假马，执长兵，舞榻上，名"跳虎神"。马、虎势作威怒，尸者声伧佇。或言关、张、玄坛，不一号。赫气惨凛，尤能畏怖人。有丈夫穴窗来窥，辄被长兵破窗刺帽，挑入去。一家姁媳姊若妹，森森蹜蹜，雁行立，无歧念，无懈骨。

这是清初比较清晰的虎崇拜仪式记载，名为"跳虎神"。此祀虎形态比较完整：①目的：决疑。②妆扮：严妆（尸），假虎、假马。③道具：长兵。④场地：榻上。⑤动作：舞。⑥情态：作威怒、声伧佇。比较"戲"之金文，尽管稍有差异，但基本的内涵被传承下来，如祀虎执戈而舞等——清初"跳虎神"还保存着非常古朴的形态。

萨满教的跳虎仪式，则是另一种形态。如虎神降坛，首先通过二神和大神问答形式，由于萨满领神，老虎自报家门；然后说明虎族寻食艰难；最后用两句祭祀用句作结。至今跳虎神仪式保留十分完整。蒙古族博额也跳虎神：模仿虎形，唱蒙古虎神词。③

虎崇拜形态于后世演变的形态，可见云南楚雄彝族自治州双柏县小麦地冲虎傩。为说明问题，今将当地"虎节"（正月初八至正月十五举行）转述如下：④

（1）主要构成：①主持者：毕摩，虎节主持人。②香通：虎节中的驱鬼者。③罗嘛厄得：即老虎头子，管理众虎、虎舞进程及跳虎中的其他事务。④八只虎：装扮众虎而舞。⑤公母二猫。⑥乐队。⑦主要器具：卦木、鼓、锣、虎衣、虎铃、火炮等。

① 汪玢玲：《中国虎文化研究》，东北师范大学出版社1998年版，第67页。
② 参见汪玢玲《中国虎文化研究》。
③ 汪玢玲：《中国虎文化研究》，第95页。
④ 转述自唐楚臣《中华彝族虎傩》，云南人民出版社2000年版。此不赘注。

（2）主要环节：①祭土主接虎神。包括选虎、接土主叩头、化妆为虎、念《领牲经》、《回熟经》、跳舞。②人虎同乐。主要是跳"老虎笙"，即跳老虎舞，唱"阿苏者"调。③八虎舞。共有十二套虎舞，每夜必跳，表现的主要是老虎生活的舞蹈，其中有老虎交尾的舞蹈。④八虎戏。有十个小戏，背粪、犁田、耙地、撒秧、拔秧、栽秧、薅秧、割谷、打谷、老虎抱蛋，除最后一个小戏外，其他都是生产与生活的舞蹈，其中有演故事情节。至于"老虎抱蛋"，与虎崇拜有关，认为老虎是万物始祖，一切均诞生于虎。这些关于生产的舞蹈和老虎抱蛋表演，当地人统称为"老虎笙"，亦称老虎舞。⑤化妆虎以驱鬼，是整个虎节的高潮。

从学者描述看，该虎傩形态如下：一是装扮上，"象虎"；二是表演上，"象虎而舞"，虎舞为虎傩的主要形态——模仿虎的各种生活情态；三内容上，于虎舞中扮演故事；四是性质上，明显地与驱鬼之傩相结合，兼具祀虎媚虎与以虎之神力驱逐的双重特性。分析可知，小麦地冲的虎傩，既具有象虎而舞的古老遗迹，也具有汉代百戏歌舞演故事的因素。

必须注意的是，祀虎与驱鬼的结合表明了祀虎仪式外延与内涵的扩大，也意味着祀虎形态的丰富。除上文所述之虎崇拜习俗外，还有祀虎喊魂、祈求长生福寿等，这些与后世意义上的"傩"合流。在此意义上，各族的祀虎形态就具有了傩戏意义。

这样，戏之祀虎巫祭"潜流"并未消失：一方面固守着其古老的形态在民间传承，另一方面吸收了其他艺术成分而发展（中国南方遗存有"斗虎"游戏）。

三、"戏"的本质与诠释

根据分析，戏之祀虎仪式的演变亦有为两条支流——潜流与明河，两者既相互联系，又相互区别。若探究戏的本质，就不能只谈明河或潜流，必须将两者结合起来，才能揭示问题的实际。从结构上看，"潜流"有一套包含着各个环节的仪式，"明河"则有自己的剧本结构与舞台演出流程，则戏的本质当为仪式。从形态上看，"潜流"为巫祭扮演，"明河"为世俗扮演，则戏的本质当为"扮演"。从目的上看，"潜流"为祀神——客观上"娱"神，明河为娱人——主观上"娱"人，则戏的本质当为"娱"。如此，则戏的本质有三，这个结论显然是不成立的——因为同一个事物只有一个本质。

那么，戏的本质究竟是什么？其实，上述三个"本质"都只是分别构成戏之本质的一部分，换言之，这三个方面共同构成了戏的本质。何谓本质？哲学上，本质是事物的根本性质，是与其他事物相区别的主要依据。而戏作为一种历史与当下存在的形态，不可否认的具有区别于其他事物的根本性质。"其他事物"指什么？指生产与生活实践。尽管上古家为巫史，但不是生活常态，只有在遇到困难时才举行巫祭仪

式。因此，戏之仪式首先要区别于生活与生产实践，这是最为根本的区别。那么，"戏"就可这样诠释：为特定目的而举行的区别于生活与生产实践的（仪式）扮演。

该诠释抓住"戏"的主要特征：一是抓住了戏的区别性，即与日常生活、生产实践相区别。二是抓住了其特定的目的性，即"娱"的性质——无论是娱神，还是娱人。三是抓住了"（仪式）扮演"——无论是祭祀"象"神人歌舞（演故事），还是世俗舞台妆扮。"区别"以特定的目的与（仪式）扮演来呈现，是第一位的。特定的目的是核心，它既是"戏"区别于生活与生产的标识，也是潜流与明河相区别的重要标志。这一特定目的的实施与实现，离不开（仪式）扮演这一手段，二者二位一体。这三者构成戏之本质与内涵的基本要素，缺一不可。

该诠释既不纠缠于化妆、道具、歌舞或歌舞演故事等具体的扮演形态——因为这些不影响戏的本质与内涵，也不拘束于神圣的仪式扮演或世俗的舞台艺术，而是从"戏"剧史出发，对其进行梳理、分析后得出的。由此，"戏"于后世就发生了变化，无论是内涵还是外延，无论是内容还是形式。

此诠释强调"扮演"，无论是娱神或者是娱人，在此意义上，巫、傩亦为戏之范畴。如此一来，戏的本质就发生了变化。原来的客观之模仿或扮演这一形式就转化为后世戏的本质，而巫祭就退居其次。就戏之形式的客观指归——娱乐性，戏之巫祭与非巫祭就可视为具有了同一本质。这一本质在获得的同时（包括戏之在后世的发展，亦以某种外在的形式或形态）呈现出来，即本质与形式是一枚硬币的两个侧面，共同统一于"戏"之扮演。

如此，"戏"在概念上就淡化了其祭祀性质而向着后世诸多概念演进，其中的一个含义则演变为后世诸如戏曲或戏剧这样的称谓。在漫长的演进中，扮演的地位越来越突出，最终演变为该种表演艺术的显著特征。

分析表明，由象虎而舞分化而来的"戏谑"为中国传统戏剧形态"演故事"的嫡祖。因象虎而舞本身为巫舞的一个分支，在广义的舞蹈史上，祀虎仪式及其分化而来的"戏谑"就具有（以歌舞）演故事的因素；西周晚期至春秋战国优人"戏谑"——即兴扮演，使区别于生活与生产的"演故事"成为现实；而汉代角抵戏盛行为这种扮演的主观性提供了温床，并奠定了中国传统戏剧形态（以歌舞）"演故事"演进的方向。可以说，"戏"之祀虎仪式上的"象虎而舞"，拉开了"戏"剧史之"演故事"的序幕，并成为"戏"剧史之"明河""演故事"的始祖，而由"象虎而舞"演变而来的"优人戏谑"则将"演故事"逐渐变成了"戏"剧史的现实。

当然，这种演进不纯粹是象虎而舞的演进，还吸收了其他扮演如巫、傩等因素。"明河"的演进不是孤立的，在其演进的同时，"潜流"的演进也在进行着，其形态远非（以歌舞）"演故事"所能概括——前文"巫"、"傩"考析即为例证。

事实上，就表演艺术的源头而言，"戏"之于戏剧史的影响非常小，但从"戏"之演变历程看，其影响则深远。其不仅影响到区别于生活与生产实践的中国表演艺术形态之"戏剧"观念的界说，更影响到中国表演艺术形态体系的区分及其区分依据。

从"戏"剧史看，"戏"之界说更加务实而具有建设性。结合"巫"、"傩"的考析结果，不妨将其扩展为"戏剧"的概念：为了特定目的而举行的、区别于生活与生产实践的（仪式）扮演。

这一界说，其实就是"戏"的含义，但意义不同。表现在：一是将纷繁复杂的扮演形态归纳到一个比较符合历史实践的"戏剧"学术范畴之内。二是学界关于戏剧形态及"戏剧"观念认知的分歧，于此可得到较为圆满的解决，从而避免"前戏剧"、"亚戏剧"、"祭祀戏剧"等是似而非、模棱两可表述的尴尬。三是建立在广义的戏剧史历史逻辑下，形成了大"戏剧"史观及戏剧形态区分与研究的标准。

第三节 傩戏形态的戏剧史地位

除上文巫傩形态的本身彰显外，戏之考证再次表明，傩戏形态一直存在于明河之外。那么，结合巫、傩的探讨不难看出，潜流一支并不仅仅指祭祀性质的扮演，还包括非祭祀性质而又不同于明河（即传统戏剧之各种形态）的扮演，如歌舞、杂耍、曲艺等。那么，根据上述傩戏形态之分析，从"戏"出发，中国戏剧史及其现状可简略地表述为如图12.9所示："戏剧"系统包含两大支流、三大体系。

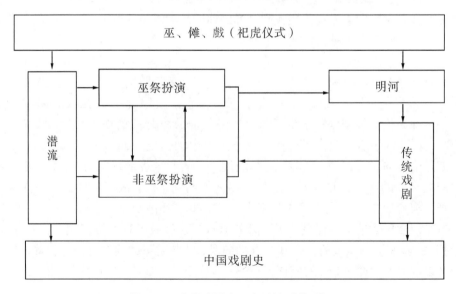

图 12.9 中国戏剧史三大系统（简示）

图中所示的两大支流很明确——巫祭与非巫祭，而三大体系是：巫祭形态体系、传统戏剧形态体系及非巫祭形态体系。

第一大体系是巫祭形态体系，指历史与当下具有巫祭性质的各种扮演，含巫、傩、祀虎等各种仪式扮演，是其他扮演或表演体系的本源所在，故云其为第一大体系。

第二大体系是传统戏剧形态体系，较易区分：以歌舞演故事——传统大戏与地方小戏，不具有巫祭性质的纯粹的世俗扮演。

第三大体系就是这两大扮演艺术体系之外的其他世俗扮演，笔者命名为"非巫祭扮演形态"。例如：汉代的歌舞、杂技、幻术、角抵、斗兽与驯兽、傀儡等，均属此类；当下各种曲艺表演、民间杂耍等，亦归此范畴。这三大体系相互联系，又相互区别——质同而形异，它们共同构成了一部规模宏大的中国戏剧史。这是从"戏"之演进出发而得出的结论，它是众多傩戏形态及其演进的一个典型代表。

而较为详细的中国戏剧史演进及其体系，可用图12.10所示。据此表，中国戏剧史发展到现在，其形态绝非以歌舞演故事这样单纯，而是复杂多样。"明河"与"潜流"的区分，提供了一个清晰的学术思路，也为后学打开了一个更加广阔的学术视野。傩戏形态的研究或傩戏学的建立，需要一个更开放务实而符合学术演进的大戏剧史观，以解决研究中所遇到的棘手问题。

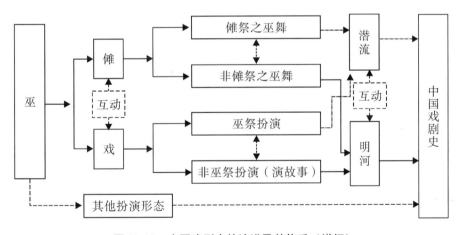

图12.10　中国戏剧史的演进及其体系（详细）

那么，根据上述讨论，不难得出结论：傩戏形态在中国戏剧史演进及体系中具有相对独立性，它既不属于传统戏剧，亦非仪式所能概括，而是相对独立于其他扮演或表演形态的一大扮演或表演艺术体系，属于广义上的戏剧形态。

主要参考文献

一、古籍与方志

《十三经注疏》整理委员会：《十三经注疏》，北京大学出版社，2000年版。
《史记》，线装书局，2006年。
（汉）许慎撰，（清）段玉裁注：《说文解字注》，上海古籍出版社，1988年版。
《汉书》，中华书局，1962年版。
《国语》，上海古籍出版社，2015年版。
《后汉书》，中华书局，1965年版。
《宋书》，中华书局，1974年版。
（南朝）宗懔撰，谭麟译注：《荆楚岁时记译注》，湖北人民出版社，1999年版。
《魏书》，中华书局，1974年版。
《隋书》，中华书局，1973年版。
（唐）杜佑撰，王文锦等校点：《通典》，中华书局，1988年版。
《北齐书》，吉林人民出版社，1995年版。
《旧唐书》，吉林人民出版社，1995年版。
（宋）苏轼著，王松龄点校：《东坡志林》，中华书局，1981年版。
（宋）陈思编，［元］陈世隆补：《两宋名贤小集》，文渊阁四库全书。
《辽史》，中华书局，1974年版。
《元史》，中华书局，1976年版。
（元）马端临：《文献通考》，中华书局，1986年版。
《明天一阁藏明代方志选刊续编》，上海书店，1990年版。
（明）王耒贤、许一德纂修：《（万历）贵州通志日本藏中国罕见地方志丛刊》，

据日本尊经阁文库藏明万历二十五刻本影印，书目文献出版社，1991年版。

（清）屈大均：《广东新语》，中华书局，1985年版。

二、著作

［德］黑格尔：《美学》，朱光潜译，商务印书馆1979年版。

［苏］A. A. 福尔莫佐夫：《苏联境内的原始艺术遗存》，路远译，陕西师范大学出版社，1992年版。

［法］让·谢瓦利埃 等：《世界文化象征辞典》，海南文艺出版社，1994年版。

［英］詹·乔·弗雷泽：《金枝》，大众文艺出版社，1998年版。

［德］比德曼：《世界文化象征辞典》，刘玉红等译，漓江出版社，2000年版。

［英］简·艾伦·哈里森著：《古代艺术与仪式》，刘宗迪译，生活·读书·新知三联书店，2008年版。

郭沫若：《甲骨文字研究》，人民出版社，1952年版。

杨树达：《卜辞求义》，群联书店，1954年版。

王国维：《观堂集林》，中华书局，1961年版。

李孝定：《甲骨文字集释》，（台湾）"中央研究院"历史语言研究所，1965年版。

郭沫若：《甲骨文合集》，中华书局，1979年版。

中国社会科学院考古研究所：《殷墟玉器》，文物出版社，1982年版。

郭沫若：《卜辞通纂》，辞学出版社，1983年版。

张光直：《中国青铜时代》，生活·读书·新知三联书店，1983年版。

胡厚宣：《甲骨文与殷商史》，上海古籍出版社，1983年版。

任半塘：《唐戏弄》，上海古籍出版社，1984年版。

岑家梧：《图腾艺术史》，学林出版社，1986年版。

宋兆麟：《巫与巫术》，四川人民出版社，1986年版。

邓福星：《艺术前的艺术——史前艺术研究》，山东文艺出版社，1986年版。

高伦：《贵州傩戏》，贵州人民出版社，1987年版。

陈梦家：《殷墟卜辞综述》，中华书局，1988年版。

朱狄：《原始文化研究》，生活·读书·新知三联书店，1988年版。

王恒富：《傩、傩戏、傩文化》，文化艺术出版社，1989年版。

曲六乙：《傩戏、少数民族戏剧及其他》，中国戏剧出版社，1990年版。

庹修明：《傩戏、傩文化 原始戏剧的活化石》，中国华侨出版公司，1990年版。

沈福馨：《安顺地戏论文集》，文化艺术出版社，1990年版。
广西艺术研究所：《广西傩艺术论文集》，文化艺术出版社，1990年版。
张紫晨：《中国巫术》，上海三联书店，1990年版。
赵国华：《生殖文化崇拜论》，中国社会科学出版社，1990年版。
周玉德：《中国戏曲与中国宗教》，中国戏剧出版社，1990年版。
李子和：《信仰·生命·艺术的交响——中古傩文化研究》，贵州人民出版社，1991年版。
典石：《中国玉器时代》，山西人民出版社，1991年版。
顾朴光：《中国傩戏调查报告》，贵州人民出版社，1992年版。
萧兵：《傩蜡之风——长江流域宗教戏剧文化》，江苏人民出版社，1992年版。
李淼、刘方：《世界岩画资料图集》，中国工人出版社，1992年版。
陈兆复、邢琏：《外国岩画发现史》，上海人民出版社，1993年版。
闻一多：《闻一多全集·神话编》，湖北人民出版社，1993年版。
杨启孝：《中国傩戏傩文化资料汇编》，财团法人施合郑民俗文化基金会，1993年版。
邓光华：《傩与宗教艺术》，中国文联出版社，1993年版。
胡建国：《巫傩与巫术》，海南出版社，1993年版。
张子伟：《中国傩》，湖南师范大学出版社，1994年版。
柯琳：《傩义化刍论》，中央民族大学出版社，1994年版。
叶舒宪：《诗经的文化阐释》，湖北人民出版社，1994年版。
宋运超：《祭祀戏剧志述》，贵州民族出版社，1995年版。
薛若邻：《中国巫傩面具艺术》，江西美术出版社，1996年版。
盖山林：《中国岩画》，广东旅游出版社，1996年版。
顾朴光：《中国面具史》，贵州民族出版社，1996年版。
林河：《古傩寻踪》，湖南美术出版社，1997年版。
王大有、王双有：《图说中国图腾》，人民文学出版社，1997年版。
杜学德：《燕赵傩文化初探》，甘肃人民出版社，1998年版。
张秉权：《甲骨文与甲骨学》，国立编译馆，1998年版。
王仁湘、贾笑冰：《中国史前文化》，商务印书馆，1998年版。
汪玢玲：《中华虎文化研究》，东北师范大学出版社，1998年版。
于省吾：《甲骨文字诂林》，中华书局，1999年版。
高国藩：《中国巫术史》，上海三联书店，1999年版。
朱狄：《信仰时代的文明——中西文化的趋同与差异》，中国青出版社，1999

年版。

钱茀：《傩俗史》，广西民族出版社，2000年版。

唐楚臣：《中华彝族虎傩》，云南人民出版社，2000年版。

廖奔、刘彦君：《中国戏曲发展史》，陕西教育出版社，2000年版。

邓福星：《中国美术史·原始卷》，齐鲁书社，2000年版。

熊也：《中国青铜器概览》，巴蜀书社，2000年版。

余大喜：《中国傩神谱》，广西民族出版社，2000年版。

何根海、王兆乾：《在假面的背后：安徽贵池傩文化研究》，安徽大学出版社，2000年版。

祝重寿：《欧洲壁画史纲》，文物出版社，2000年版。

楚启恩：《中国壁画史》，北京工艺美术出版社，2000年版。

林河：《中国巫傩史》，花城出版社，2001年版。

程栋、沈敏华：《缪斯神宫的巡礼：世界古代的文化》，上海教育出版社，2001年版。

王子今：《睡虎地秦简日书甲种疏证》，湖北教育出版社，2002年版。

王光普：《幽地傩面》，甘肃人民美术出版社，2003年版。

赵容俊：《殷商甲骨卜辞所见之巫术》，文津出版社，2003年版。

殷伟：《中国沐浴文化》，云南人民出版社，2003年版。

金秋：《外国舞蹈文化史略》，人民音乐出版社，2003年版。

唐跃：《中国音乐舞蹈》，安徽教育出版社，2003年版。

王利器：《历代竹枝词》，陕西人民出版社，2003年版。

严福昌：《四川戏剧志》，四川文艺出版社，2004年版。

马美信：《宋元戏曲史疏证》，复旦大学出版社，2004年版。

周贻白：《中国戏剧史长编》，上海书店出版社，2004年版。

康保成：《傩戏艺术源流》，广东高等教育出版社，2005年版。

杜廼松：《古代青铜器》，文物出版社，2005年版。

刘芝凤：《戴着面具起舞》，黑龙江人民出版社，2005年版。

曲六乙、钱茀：《东方傩文化概论》，山西教育出版社，2006年版。

孙文辉：《巫傩之祭——人类文化学的中国文本》，岳麓书社，2006年版。

王胜华：《中国戏剧的早期形态》，云南大学出版社，2006年版。

吴永强：《西方美术史》，湖南美术出版社，2006年版。

叶舒宪：《神话意象》，北京大学出版社，2007年版。

李辰：《西方古代壁画史》，北京大学出版社，2007年版。

庹修明：《叩响古代巫风傩俗之门》，贵州民族出版社，2007年版。
王心怡：《商周图形文字编》，文物出版社，2007年版。
黄天骥：《周易辨原》，广东人民出版社，2008年版。
陈跃红、徐建新、钱荫榆：《中国傩文化》，中央编译出版社，2008年版。
范文澜、蔡美彪：《中国通史》，人民出版社，2008年版。
许进雄：《中国古代社会》，中国人民大学出版社，2008年版。
庹修明：《巫傩文化与仪式戏剧研究》，贵州民族出版社，2009年版。
陈珂：《戏剧形态发生论》，中国戏剧出版社，2009年版。
刘怀堂：《正字戏研究》，中山大学出版社，2009年版。
王继胜、王明新、王季云：《陕南端公》，陕西科学技术出版社，2009年版。
季伟：《汉代乐舞百戏概论》，中国文联出版社，2009年版。
罗振玉：《罗振玉学术论著集》，上海古籍出版社，2010年版。
萧亢达：《汉代乐舞百戏艺术研究》，文物出版社，2010年版。
顾朴光：《贵州古傩》，贵州民族出版社，2010年版。
祝重寿：《东方壁画史纲》，文物出版社，2010年版。
何明仪：《仪式中的艺术》，社会科学文献出版社，2011年版。
刘谦功：《中国艺术史论》，北京大学出版社，2011年版。
刘师培：《清儒得失论》，中国人民大学出版社，2011年版。
黎国韬：《古剧考原》，中山大学出版社，2011年版。
胡颖、蒲向明：《甘肃傩文化研究》，人民出版社，2012年版。
罗中昌、冉文玉：《黔北仡佬族傩仪式大观》，民族出版社，2013年版。
章军华：《中国傩戏史》，上海大学出版社，2014年版。
曾志巩：《江西南丰傩文化》，江西人民出版社，2014年版。
范宏伟：《先民遗风——黄河中上游傩文化》，甘肃教育出版社，2014年版。
曲六乙：《中国少数民族戏剧通史》，中国民族摄影艺术出版社，2014年版。
四川省艺术研究院：《四川傩戏剧本选》，四川科技出版社，2014年版。
王秋桂：《民俗曲艺》（1980—2009），财团法人施合郑民俗基金会出版。
徐子方：《世界艺术史纲》，东南大学出版社2016年版。

三、工具书

徐文镜：《古籀汇编》，武汉古籍书店（根据商务印书馆1934年8月初版本影印），1980年版。

王仁寿：《金石大字典》，天津古籍书店，1982年版。
李汉飞：《中国戏曲剧种手册》，中国戏剧出版社，1987年版。
徐中舒：《甲骨文字典》，四川辞书出版社，1998年版。
戴家祥：《金文大字典》，学林出版社，1999年版。
《中国官制大辞典》，上海大学出版社，2010年版。

后　　记

2009 年 11 月，贵州省遵义市举办国际傩戏学术会议，业师康保成教授带笔者一同参加。这次会议开阔了笔者学术视野，明确了学术研究方向。笔者非常感谢康师将笔者带进傩戏学领域。更要感谢康师的是其为本书所作序言及其中肯的指正。对于序言所指之不足，大都修正；未修正者，是因笔者愚钝冥顽所致，将在今后深入研究，于此则与序言保持一致，以为鞭策。

本书研究过程中，曾受教于多人。他们是：贵州民族大学庹修明教授、陈玉平教授、吴电雷副教授、龚德全副教授，贵州师范大学许钢伟博士，重庆艺术研究所段明教授、胡天成教授，湖南艺术研究所孙文辉教授，中国傩戏学学会副会长李新吾教授，华南师范大学肖少宋博士后，贵州傩雕专家秦发忠先生，以及其他傩戏艺人、文化工作者。在此向他们深表谢意。

本书的修改、完善亦曾得到多人指点。一是教育部高教社科评价中心的岳中刚老师及为本书鉴定的专家，他们为本书的完善提出了宝贵的建议。二是出版界的先生们。本书未出版之前，有部分内容形成文章在《民族艺术》、《文化遗产》等刊物上发表，以及被人大书报资料复印中心转载。中山大学出版社的诸位老师，为本书的校勘、出版付出了辛勤的汗水。三是湖北工程学院副校长覃彩芹教授、科技处处长李春生教授以及王锋副处长、张红老师、张静老师以及周水涛教授。感谢他们对本书完善、出版的关心与帮助。

本书的完成，还要感谢吾妻罗青云女士。她不仅承担起了家庭大部分责任，还在工作之余，花大量时间与精力为本书查找文献、整理资料。本书的完成有她无怨无悔的付出。

本书自 2009 年研究始到今天完成，弹指间春秋 10 度。期间苦乐，诚不足言，但求本书能对读者有所裨益，于傩戏学的建立有所贡献，则心愿足矣。书中呈现，只是笔者多年的思考，学界同仁如有异见，请不吝赐教，以便商榷完善。

<div style="text-align:right">

刘怀堂

丁酉仲春于湖北工程学院

</div>